KB134203

고갱, 타히티의 관능
2

고갱, 타히티의 관능

데이비드 스위트먼 지음 한기찬 옮김

2

한길아트

고갱, 타히티의 관능 *2*

지은이 • 데이비드 스위트먼
옮긴이 • 한기찬
펴낸이 • 김언호
펴낸곳 • 한길아트

등록 • 1998년 5월 20일 제75호
주소 • 413-830 경기도 파주시 교하읍 산남리 파주출판문화정보산업단지 17-7
　　　www.hangilart.co.kr
　　　E-mail: hangilart@hangilsa.co.kr
전화 • 031-955-2032
팩스 • 031-955-2005

제1판 제1쇄　2003년 5월 10일

값 16,000원
ISBN 89-88360-69-9 03600
ISBN 89-88360-67-2 (전2권)

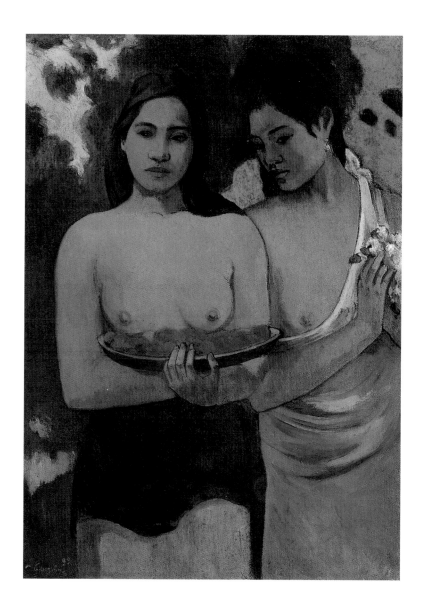

「두 명의 타히티 여인」(빨간 꽃과 유방), 1899, 뉴욕, 메트로폴리탄 미술관
1891년 고갱은 문명이 닿지 않은 순수한 세계를 꿈꾸며 타히티로 떠났다.
고갱은 빨간 꽃을 여인의 가슴 바로 아래 놓음으로써 폴리네시아 여인의 섹슈얼리티를 강조하고 있는데, 이는
고갱이 타히티인에 대해 갖고 있던 시선을 단적으로 보여주는 좋은 예이다.

「타히티 여인 두상」, 1892, 파리, 오르세 미술관
타원형 얼굴, 억센 콧날, 두툼한 입술을 가진 여인이야말로 고갱이 생각한 폴리네시아의 미녀였다.

「처녀성의 상실」(깨어나는 봄), 1890~91, 노포크, 크라이슬러 박물관
서구 문명으로 원시성과 수수함을 상실한 타히티는 고갱의 눈에는 순결을 잃은 처녀와도 같았다. 또 다른 제
목인 '깨어나는 봄'이 긍정적인 의미로 사용되었는지 알 수 없을 정도로 배경이 암울하다.

타히티 여인
당시 타히티 여인들의 복장으로, 고갱은 타히티에서 자신이 상상했던 자연 속의 순수한 이브를 실제로 찾을
수는 없었다.

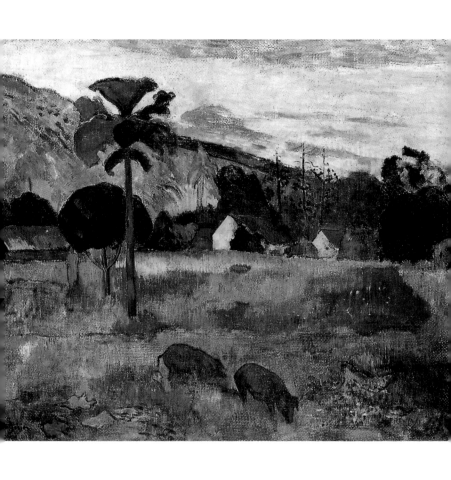

「이곳으로 오세요」, 1891, 뉴욕, 구겐하임 미술관
타히티의 수도 파페에테에서 서구화된 원시성에 실망한 고갱은 바로 마타이에아로 옮겨가 그곳에 정착한다.

「바히네 노 테 티아레」(꽃의 여인), 1891, 코펜하겐, 니카를스베르 글립토테크
꽃의 여인은 고갱에게 최초로 포즈를 취해준 타히티 여인이다. 선교사 복장으로 성장한 단호한 표정의 여인
은 낯선 이방인 고갱을 경계하고 있다.

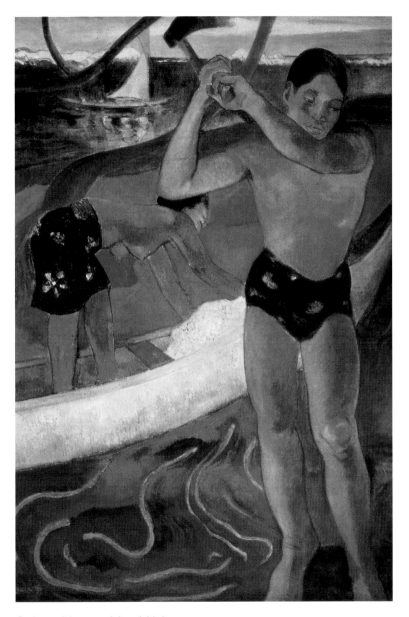

「도끼를 든 남자」, 1891, 바젤, 공립미술관

고갱이 자신의 폴리네시아 경험을 기록한 책 『노아 노아』에 나오는, 타히티인 나무꾼 조테파와의 일화를 그
린 것이다. 여기서 도끼는 유럽인들이 타히티인들에게 가져다준 파괴적인 선물의 상징이다.

「시에스타」, 1892, 월터 아넨버그 부부 컬렉션
적막하고 무료한 타히티의 살랑거리는 바람소리가 고갱이 그곳에 도착하고 처음 몇 달간 그린 그림 가운데
하나인 이 작품에 잘 나타나 있다.

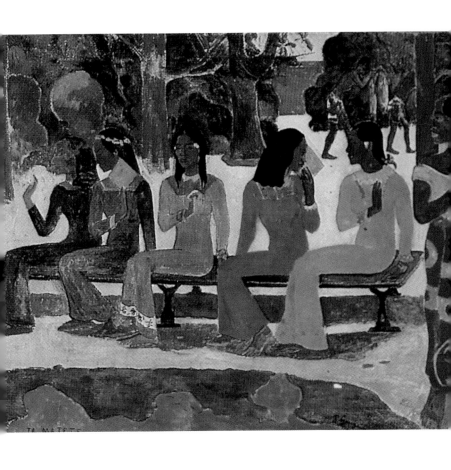

「타 마테테」(시장), 1892, 바젤, 공립미술관
마타이에아에서 나와 가끔 번화한 파페에테의 홍등가에 출입하던 고갱은 그곳의 젊은 창녀들이 진열대의 물
건처럼 앉아 있는 거리 풍경을 담았다.

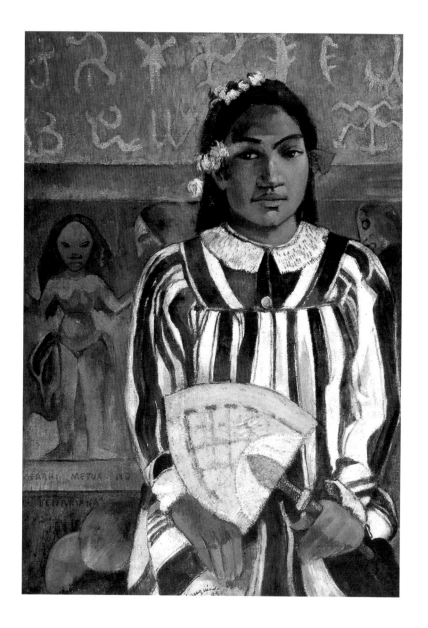

「메라히 메투아 노 테하마나」(테하마나의 선조), 1893, 시카고 미술회관
『노아 노아』에서 테후라로 등장하는 테하마나는 열세 살 난 폴리네시아의 어여쁜 소녀로 고갱의 타히티 체류 기간 중 가장 오랫동안 함께한 여인이었다.

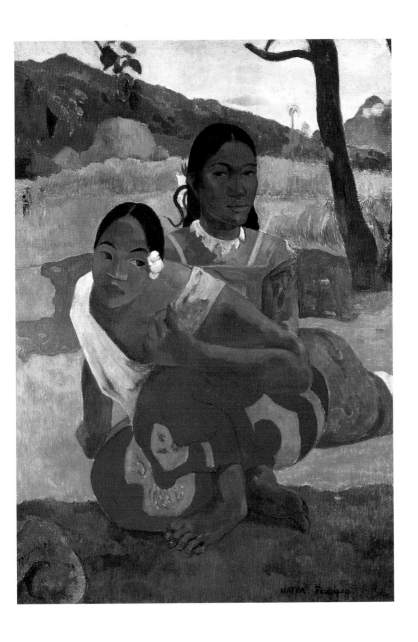

「나페아 포 이포이포」(언제 결혼하세요?), 1892, 상트페테르부르그, 에르미타슈 미술관
타히티 초기작들과 달리 모델의 포즈가 적극적이며, 유혹적인 폴리네시아 여인의 모습을 드러내고 있다.

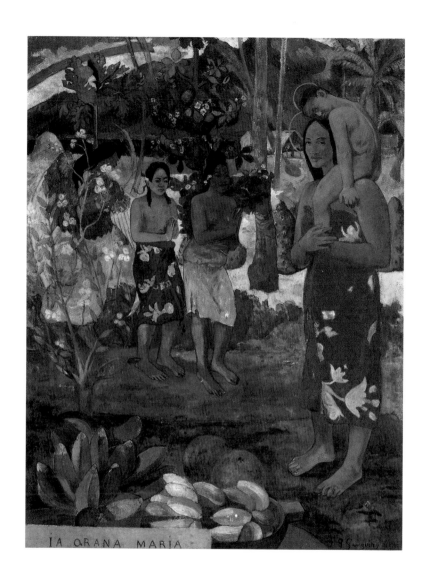

IA ORANA MARIA

「이아 오라나 마리아」(아베 마리아), 1891, 뉴욕, 메트로폴리탄 미술관
마타이에아 구역의 주민 대부분은 가톨릭을 믿었으며, 고갱은 그들의 신앙심을 타히티의 상황에 맞게 연출하여 표현했다. 마리아, 아기 예수, 천사를 모두 백인이 아닌 타히티인으로 묘사해 당시 유럽사회에 큰 반향을 불러일으켰다.

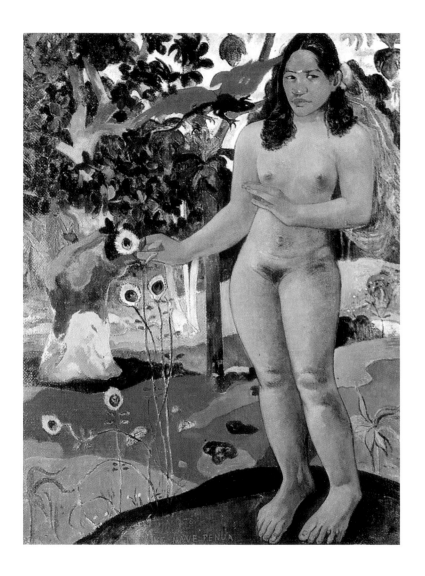

위 ▌「테 나베 나베 페누아」(환희의 땅), 1892, 일본, 오하라 미술관
지상 낙원 타히티에 실존하는 이브를 표현하고 싶었던 고갱은 이 이브에게 사과 대신 꽃을 주고, 뱀 대신 진홍 날개를 단 도마뱀을 등장시켰다.

뒤 ▌「마나오 투파파우」(저승사자), 1892, 버펄로, 올브라이트녹스 미술관
침대 위에 엎드린 소녀는 고갱의 열세 살 난 신부 테하마나로, 타히티 원주민들 사이에 전해 내려오는 밤에 대한 전설을 그녀의 육체를 통해 드러내고 있다.

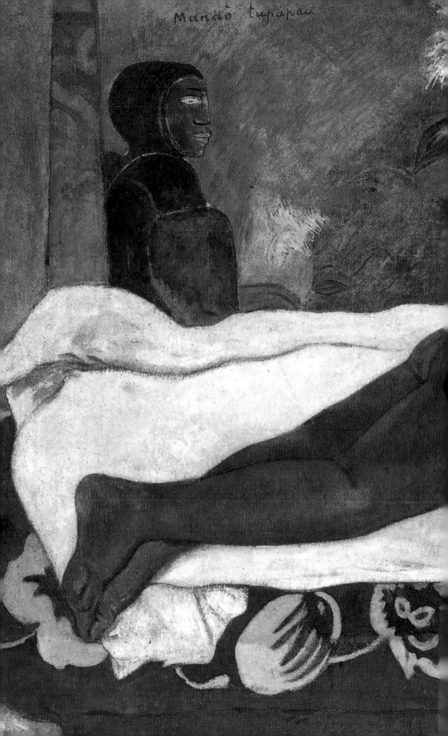

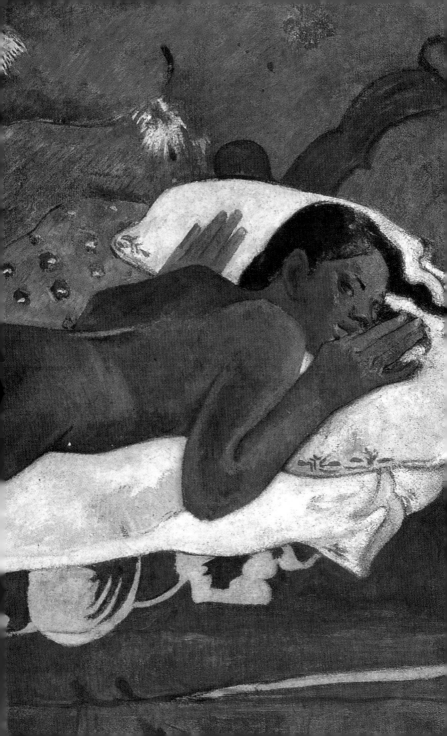

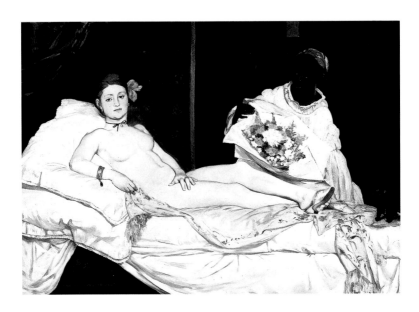

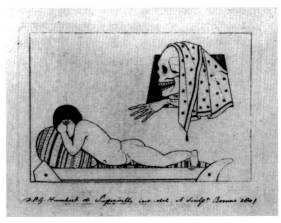

위 ▍ 마네, 「올랭피아」, 1863, 파리, 오르세 미술관
고갱은 1890~91년 사이에 마네의 「올랭피아」 모사본을 만들어, 이후 10년 동안 길게 누워 있는 누드 이미지에 자주 차용하였다.

아래 ▍ 네덜란드 화가 휨베르트 데 수페르빌의 에칭화
마나오 투파파우의 전거가 되었을 가능성이 높다.

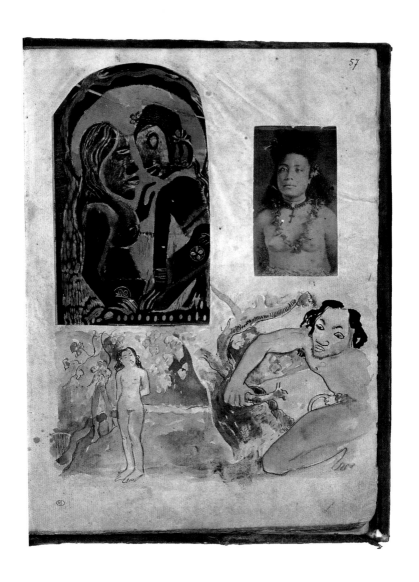

『노아 노아』 57쪽, 파리, 루브르 박물관

첫번째 타히티 체류에 대한 윤색된 보고서라 할 수 있는 『노아 노아』에 나오는 그림을 연습장 57쪽에 베껴놓은 것이다. 폴리네시아의 신인 히나와 파투를 묘사한 목판화와 타히티 개종자의 사진이 함께 있다.

「자바 여인 안나」, 1893~94, 개인 소장
1893년부터 약 1년간 타히티에서 파리로 돌아온 고갱의 곁에 머물렀던 자바 여인 안나의 모습. 발 밑의 원숭이와 관람자를 쏘아보는 눈빛이 마네의 「올랭피아」를 상기시킨다.

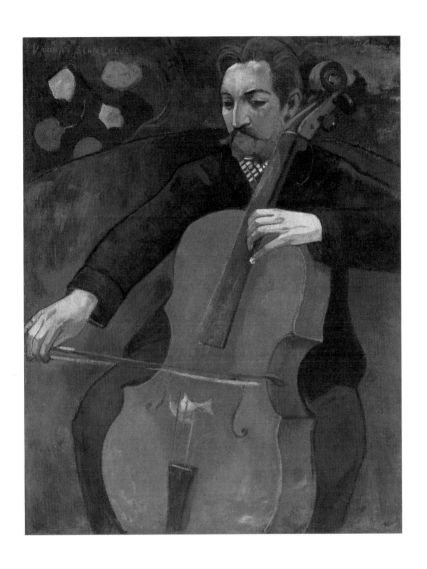

「우파우파 쉬네클루드」(음악가 쉬네클루드), 1894, 볼티모어 미술관
스웨덴 첼로 연주자 프리츠 쉬네클루드는 몰라르 일가의 친구였다. 두드러진 적색으로 그려진 악기가 청색
정장을 입은 음악가와 완전히 한 덩어리가 되어 있는 이 그림은 서구 미술에서 음악 연주를 가장 대담하게
표현한 것이다.

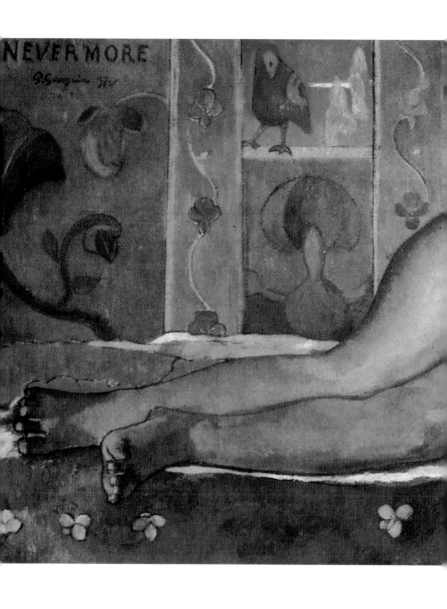

「다시는」, 1897, 런던, 코톨드 미술연구소
앵그르의 「그랑 오달리스크」, 마네의 「올랭피아」와 더불어 가장 아름다운 여성 누드로 꼽히는 작품 중 하나
이다. 1892년작 「마나오 투파파우」(저승사자)를 연상시킨다.

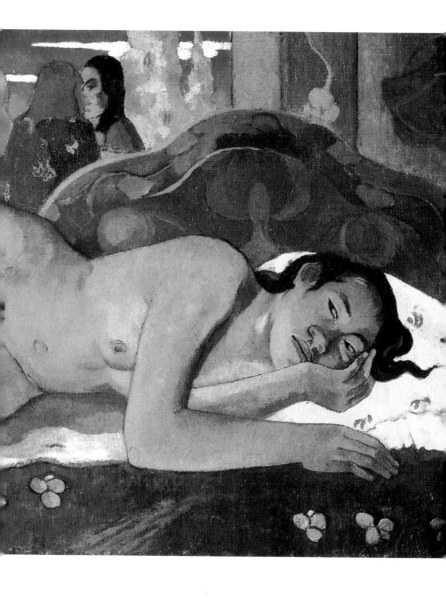

「테 아리이 바히네」(귀부인), 1896, 모스크바, 푸슈킨 국립미술관
커다란 폴리네시아식 부채는 타히티에서 신분을 나타내는 도구로, 부채의 크기와 당당한 눈빛에서 그림 속
의 여인이 타히티의 귀부인임을 알 수 있다.

「바이트 구필」, 1896, 코펜하겐, 오르드루프고르삼링겐
파페에테의 부유한 변호사의 딸을 그린 것으로, 고갱은 타히티 체류 기간에 그림을 그려 생계를 유지했다.

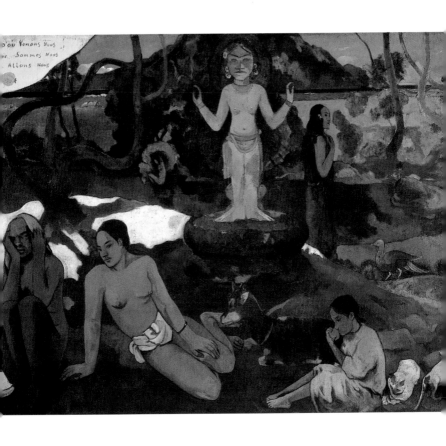

「우리는 어디서 왔는가? 우리는 무엇인가? 우리는 어디로 가는가?」, 1898, 보스턴 미술관
고갱은 이 큰 캔버스에 자신의 절정기의 사상과 감정을 요약해놓으려 했다. 화면의 오른쪽에서 왼쪽으로 인
생의 3단계가 흘러가고 있으며, 그 가운데에서 인간은 지혜의 과일을 따먹으며, 근원적인 질문을 던지고 있
다. 우리는 어디서 왔는가? 우리는 무엇인가? 우리는 어디로 가는가?

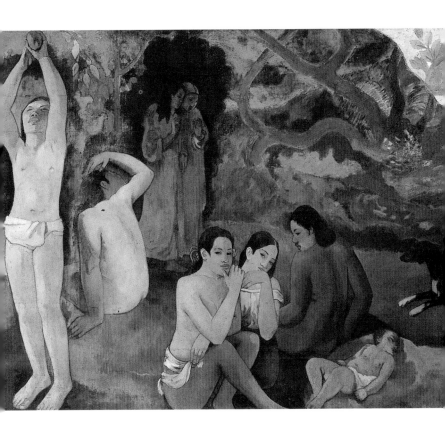

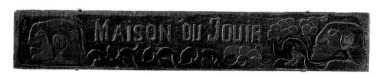

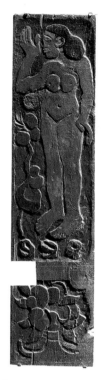

'쾌락의 집' 문에 있는 문설주 상인방, 1902, 파리, 오르세 미술관
고갱이 숨을 거둔 히바오아 섬의 '쾌락의 집'에 걸어두었던 목각 현판으로 밑에는 '사랑하면 행복해지리니'
라는 글씨가 새겨져 있다.

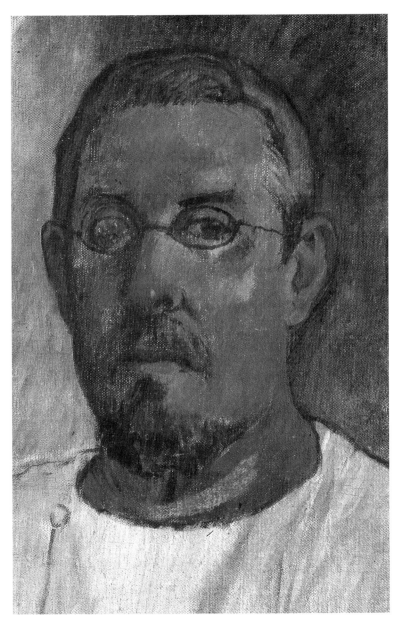

「자화상」, 1903, 바젤 미술관
노안과 심장병에 시달리던 고갱이 죽기 얼마 전에 그린 슬픈 자화상이다.

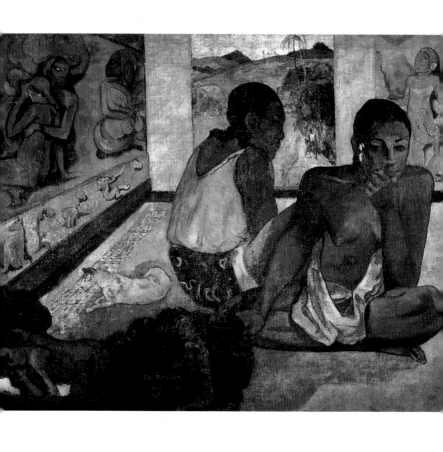

「테 레리오아」(꿈), 1897, 런던, 코톨드 미술연구소
마지막 타히티 시절 고갱이 그린 가장 화려한 작품 가운데 하나로, 여기서 그는 2년 전 뉴질랜드에서 본 마오리 예술에 경의를 표하고 있다.

"나는 무엇인가?
하나의 음성, 하나의 운동, 하나의 외관.
영원한 정신의 핵심에서 시각화된 어떤 생각의 화신이다.
'나는 생각한다, 고로 존재한다.' 그러나 어디로부터?
어떻게? 어디로 존재한단 말인가?"

그는 아름답기보다는 거칠고 유능하기보다는 탁월하다
• 옮긴이의 말

이 책을 번역하기 전까지 내가 알고 있던 고갱은 잘 다듬어진 전설 속의 화가였다. 『달과 6펜스』 속에 등장하던 멋진 사내, 거침없이 신화를 향해 달려가는 불의 수레바퀴 같은 인물……. 그런 전설적인 인물이 늘 그렇듯이 고갱도 자신의 미래를 확신하고 붓을 들어 그 미래를 창조해낸 불가사의한 존재였다. 그는 천재였으며 여느 천재답게 자신의 천재성을 알고 있었을 뿐 아니라 그 천재성을 발휘하기에 적합한 장소까지 창조했다.

그 동안 읽어본 몇 가지 고갱 전기 역시 이러한 틀에서 크게 벗어나지 않았다. 전설은 그대로 사실이 되었다. 그런 사실 또는 전설은 그림을 그리려는 많은 이들을 주눅 들게 만들 뿐, 그 현란한 그림들을 이해하려 애쓰던 나 같은 평범한 이들에게 수수께끼 같은 신비를 풀 실마리를 제공해주지는 못했다.

그의 작품은 유난히 풀 수 없는 상징적인 기호들로 가득했다. 덕분에 고갱은 지금껏 높은 단 위에 우뚝 선 동상들이 그렇듯이 인간의 영역에서 크게 벗어나 있었고, 그런 그가 그린 그림들은 신이 내린 선물에 불과했다.

이런 과정은 미술사를 좀더 선명하게 구획하고 고등학교 미술시간에 가르치는 데는 도움이 됐는지 몰라도 '실재했던' 한 인간을 이해하는 데는 장애가 될 뿐이다. 세계위인전에 곧잘 등장하는 허구로 가득한 신화가 그렇듯이.

스위트먼의 이 전기는 그런 점에서 전혀 낯선 고갱을 우리 앞에 제시한다. 실제로 살았던 인간에게 초점을 맞추는 현대 전기의 경향('동상 허물기'로 표현되는 새로운 흐름은 거의 모든 영웅적 인물들에 대한 '새로 쓰기 작업'인데)에 충실한 이 책 역시 그 동안 우리가 알고 있던 고갱에 대한 허구를 철저하게 해체하면서, 전혀 새로운 고갱, 기회주의적이면서도 자신의 본능에 충실했던 인간, 19세기식 가족의 굴레로부터 도피한 남자, 너무나 뻔한 파멸을 향해 치닫는 탁월한 재능의 모습을 재현하고 있다. 이렇게 재구성된 인간은 신화 속의 인물과는 거리가 먼, 우리 주변에서 흔히 볼 수 있는 꾀죄죄한 한 중년 사내의 모습을 하고 빈한에 떨어져 자신만의 세계를 만드는 데 골몰한다.

그는 아름답기보다는 거칠고, 유능하다기보다는 탁월하고, 그래서 때로는 이해할 수 없고, 누구나 알기 쉬운 편한 길로는 절대로 가려들지 않는다. 그가 내린 결정과 선택 하나하나는 거의 무지할 정도여서 애써 파멸을 추구하는 듯이 보이기까지 한다.

게다가 그는 동시대인들의 그림을 훔치고 하나하나 정복했으며, 그런 다음에는 가차없이 내버렸다. 피사로, 세잔, 에밀 베르나르, 쇠라, 반 고흐, 마네, 드가……들이 그에 의해서 밀려나거나 잊혀지거나 배신당했다.

그러나 동시에 그는 마음이 여린 남편이자 아버지이자 정부(情夫)였으며, 나름대로 삶에 충실하려 애썼고, 자신이 천재가 아닐지도 모른다는 의혹에 시달렸으며, 증권거래소에서 잘 나가던 직원이 그림이라는 말도 안 되는 선택을 한 데 대해 가혹한 대가를 치렀고, 오지에 파묻혀 입에 올리기도 꺼림칙한 병마에 전신이 짓물러가는 가운데 최후를 맞았다.

이 전기는 이런 한 인간이 그린 그림에 등장하는 온갖 상징과 기호들을 그의 삶과 연관지어 하나하나 풀어내준다. 시신처럼 뻣뻣하게 굳은 나부, 음란한 포즈로 엎드린 소녀의 뒤켠에 서 있는 불길한 그림자, 노

파의 미라이면서도 태아처럼 몸을 잔뜩 웅크리고 앉은 인물, 액자 밖에서 여인의 손을 잡아끄는 누군가의 손, 여자의 젖가슴에 한쪽 발을 올려놓고 있는 여우, 귀가 잘려나간 도자기상, 수없이 등장하는 여신상과 부처상들, 빨간 개, 눈먼 갈매기, 어머니를 닮은 이브, 숲 속에 떨어진 천사의 날개, 말을 타고 우리에게서 멀어져가는 사내, 머리를 기른 남자와 가슴이 없는 여자들, 그리고 빨간 첼로와 보라색으로 타오르는 대지, 노란 나무들같이 지상에는 존재하지 않을 것 같은 그 온갖 색채들. 이 아름답고도 모호한 수수께끼들은 그 동안 상징에 기여하는 신화적 기호에 불과했다.

상징주의의 세례를 받은 그의 작품에서는 불필요한 듯이 보이는 일그러진 발가락 하나에 이르기까지 의미가 부여되지 않은 오브제는 존재하지 않는다. 고갱을 이해하기 위해서는 이 모두를 알아야 한다. 아니, 이 모든 것들이 '고갱'을 구성한다.

그의 끊임없는 가식, 마지막 순간까지도 놓지 않았던 거짓 환상들은 어떻게 보면 그의 생명력이며 창조를 위해 꼭 필요했던 것이었다. 그 사실을 믿을 수 있겠는가? 한 인간의 진실을 알기 위해 그의 거짓까지도 모두 받아들여야 한다는 모순을 받아들이는 순간, 그 참혹한 삶에, 냉혹하면서도 비열해 보이는 진실에 한 걸음 바싹 다가갈 수 있음을, 저자는 말하고 싶었던 것이 아닐까?

이 책을 읽는 독자는 19세기에서 20세기로 접어드는 혼란기에 피카소나 뭉크 같은 20세기 대가들을 키워내게 될 한 천재의 삶과 대면하게 된다. 하지만 그것은 단순히 한 화가의 삶만은 아니다.

우리가 접하게 되는 것은 경악할 만한 인간의 모습, 어쩌면 우리가 이제껏 품고 있던 인간에 대한 모든 품위와 가식을 벗어던져야만 비로소 올바른 인간의 전형을 제대로 파악하게 되리라는 소름끼치는 진실일지 모른다.

책을 모두 '읽은' 지금, 역자의 뇌리에 남아 있는 것은 사람들이 열

광하는 천재 화가의 모습이 아니라 그날 저녁 먹을 빵값을 벌기 위해 옆구리에 둘둘 만 광고 포스터를 낀 채 철도역을 찾아다니며 벽에다 풀칠을 하고 있는 쓸쓸한 한 남자의 형상이다. 이 책은 그만큼 진솔하게 한 인간에게 다가설 것을 요구한다.

그리고 마지막으로 이 책은 우리에게 가혹한 질문을 던진다. 당신은 그런 인간을 사랑할 수 있는가?

2003년 봄날
김포 들녘에서 한기찬 씀

고갱, 타히티의 관능 2

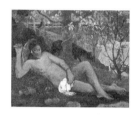

제8장 달의 여신 히나

제9장 지켜보고 있는 저승사자

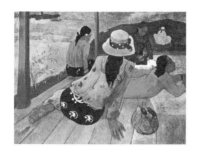

제10장 경직된 미소

제11장 꿈의 해석

제12장 화가의 이상한 직업

고갱, 타히티의 관능 1

8 달의 여신 히나

그녀에게서 즐거움과 뒤섞인 쓰라림,
지배 세력에 억눌린 굴종의 침울함이 엿보였다.
이것은 미지의 세계에 대한 전적인 공포이기도 했다.

폴리네시아로

1891년 4월 7일, 마르세유를 출발한 지 일주일 만에 오세아니앙 호는 증기를 뿜으며 수에즈 운하에 진입하여 아덴에서 잠시 정박한 다음, 세이셸(인도양 서부의 92개 섬으로 이루어진 공화국—옮긴이)의 마헤로 향했으며, 그곳에서 승객들은 상륙 허가를 받았다.

승객들 대부분은 가족을 데리고 프랑스가 통치하는 오세아니아 주의 여러 변경 식민지로 향하는 공무원들이었으며, 고갱 자신의 표현을 빌면 '지극히 평범한 인간들'이었지만, 메테에게 보낸 첫번째 편지에서는 그들이 그렇게까지 나쁜 사람들은 아니라고 썼다. 그는 머리를 아주 길게 길렀는데, 그것은 아마도 자신의 예술적인 남다른 외모를 강조하고 존경받는 다른 여행자들의 비위를 건드리려는 일종의 무해한 장난이었을 것이다.

그것 말고는 멍하니 수평선을 바라보면서 다른 사람과 사귀지 않고 혼자 지냈으며, 아침인사를 하듯 물 위로 뛰어오르는 돌고래를 제외하면 평화롭고 단조로운 생활을 깨뜨리는 것은 아무것도 없었다. 한 가지 언짢은 일은 3등표로도 편안할 것을 공연히 2등표에 돈을 낭비했다는 것뿐이었다.

그것 이외에 오세아니앙 호가 마르세유를 출항한 후에야 알게 된 사실이지만 누메아와 타히티 사이에는 정기선이 없어서 운이 나쁘면 파페에테에 기항할 배가 오기까지 한참을 기다려야 할지도 모른다는 걱정이 있었다. 어쩌면 배를 갈아타게 되어 있는 누벨칼레도니(영어식 이름은 뉴칼레도니아—옮긴이)의 누메아에서 오도가도 못하는 상황에 처할지도 몰랐다.

배가 멜버른과 시드니에 들렀을 때 그는 역사가 겨우 50년밖에 되지 않았는데도 두 도시에 이미 들어찬 50만이 넘는 주민과 12층짜리 주택, 증기전차와 택시들을 보고 놀랐다. "똑같은 의상, 넘쳐나는 사치품

등 모든 것이 런던이나 다름없었다." 고갱은 "영국인들에게는 식민지를 개척하고 큰 항구를 건설하는 데 정말이지 특별한 재능이 있다"는 사실을 시인하지 않을 수 없었다. 하지만 그가 내린 결론은 "화려함 일변도의 저속함"뿐이라는 것이었다.

5월 12일 누메아에 상륙했을 때도 똑같은 모순에 부딪혔다. 그는 관리들과 그들의 아내가 식민지에서 받는 봉급으로 전용 마차를 굴리면서 거들먹거리며 살 수 있으며, 그곳에서 가장 부유한 자들은 누벨칼레도니로 이송되어 형기를 마친 후 장사로 큰 돈을 번 전과자들이라는 사실을 알게 되었다. 고갱은 그 얄궂은 결과를 보고는 메테에게 "범죄를 저지른 대가치고는 정말이지 부러울 정도"라고 말했다. 바꿔 말하자면, 누메아는 "아주 아담하고 쾌적한 곳"이었다. 그것은 그의 첫번째 남양여행에 대해 쓴 책에서 흔히 고갱이 처음부터 실망만 맛보았다고 한 주장에 대한 결정적인 반증인 셈이다.

게다가 그가 휴대한 공식 서한 덕으로 현지 당국이 해군 함선 비르 호에 승선하도록 주선해주고, 그럼으로써 거의 단번에 그것도 겨우 60 프랑의 비용으로 타히티까지 갈 수 있게 되자 오도가도 못하게 될지 모른다는 두려움까지도 곧 사라졌다. 거기에서도 운이 좋아서, 비르 호의 함장 뒤프레는 그에게 장교 선실을 배정해주고 군식당에서 식사를 하도록 초대해주었다. 한 가지 흠이 있다면, 비르 호가 낡아서 강한 서풍을 피해 우회 항로를 이용해야 한다는 점이었는데, 그것은 18일이 더지나야 타히티의 수도이자 유일한 도시인 파페에테를 볼 수 있다는 의미였다.

다행히 그 배의 승객들은 오세아니앙 호에 승선한 자들보다는 유쾌했다. 그 배의 장교 두 사람은 예전에 가드 선장과 함께 배를 탄 적이 있었는데, 고갱은 그가 메테와 사촌임에 분명하다고 생각했다. 동료 승선자들은 주로 프랑스군으로, 선창에는 수병 서른 명과 하사관 세 명으로 구성된 분견대가 있었고, 그 외에 휴가 중인 병사가 3명, 경찰 부부,

그리고 파니 파타우리아라는 여자가 한 명 타고 있었는데, 상륙장에는 그저 타히티인으로만 표기된 그녀는 프랑스인들 틈에서 고립된 존재였다. 승선자들 가운데 주빈은 타히티 수비대를 지휘하기 위해 가고 있던 해군대장 수아통이었다. 그가 고갱의 이상한 외모를 너그럽게 봐주어서 두 사람은 남양에서의 지루한 2주일 동안 친분을 맺게 되었다. 이건 그리 놀랄 일도 아닌데, 고갱은 해군에 있었고 현역으로도 복무한 전력이 있었던 것이다.

아를에서 주아브 장교인 밀리에와도 사귄 것으로 보아 고갱이 군인들과는 쉽게 친해졌음을 알 수 있다. 어쨌든 수아통은 편견을 갖지 않은 인물이었던 것 같다. 2개월 후 고갱이 그린 그의 초상화에서 이 해군대장은 크고 헐렁한 보헤미안 모자에 숄을 두른 산적 차림을 하고 있다. 섬의 군지휘관으로는 어울리지 않지만, 고갱은 그를 명예 예술가로 그린 것이다.

누벨칼레도니를 뒤로 하고 수아통과 고갱은 이제 유럽과 아시아와 크기가 비슷한 망망대해 오세아니아의 광막한 무의 세계로 들어섰다. 거기에는 서로 비슷비슷한 문화와 아마도 동남아시아계라는 같은 혈통(혈통의 출처가 어딘지에 대해서는 여전히 논란이 있지만)을 가진 사람들이 사는 섬들이 드문드문 있을 뿐이었다. 각각의 제도에 저마다 고립되어 있기는 해도 이들 해양 유목민들은 언어와 예술, 종교, 사회구조에서 차이점보다는 유사성이 더 많아 보였다. 뉴질랜드에서는 원주민들이 스스로를 '마오리'라고 하고 타히티에서는 '마호히'라고 하는데, 그들 선조의 신화를 보면 단순히 무시해버리기에는 공통점이 너무나 많다.

좀더 정확한 용어 대신 폴리네시아('여러 개의 섬들'이라는 의미)로 불린 그 지역은 대양 위에서 하와이를 정점으로 하고 양변이 무려 4천 마일에 달하는 삼각형 모양을 이루고 있다. 서쪽으로 곧장 피지를 지나 뉴질랜드로 이어진 다음, 다시 4천 마일 저편 이스터 섬까지 갔다가 다

시 하와이까지 4천 마일을 이루는 셈이다. 이 삼각형은 그 안에 서유럽을 통째로 넣을 수 있을 만큼 큰데, 그 중심부에 소시에테 제도(남태평양의 프랑스령 오세아니아―옮긴이)가 있고, 그 복판에 타히티가 있다. 이곳을 중심으로 사모아와 통가, 쿡, 오스트랄, 마르케사스 섬들이 모여 있으며, 그 각각은 유럽인들이 오기 전까지는 이웃한 섬들과 단절된 채 주민들은 제각기 자신들이 사는 섬이 우주의 전부이고 자신들이 유일한 주민이라고 여겼다.

유럽인의 유입은 폴리네시아의 통일에는 아무런 도움도 되지 않았는데, 그것은 서로 다른 세력들이 제각기 섬들을 급습하여 차지했기 때문이다. 이렇게 해서 이제 비르 호는 당시 타히티에 기지를 두고 주로 모레아 섬을 비롯하여 인접한 섬들, 그리고 나아가서 통제는 크게 미치지 않지만 외곽의 후아히네, 라이아테아, 보라보라 같은 리워드(가는 쪽에 있는 섬들―옮긴이)로 구성된 '오세아니아의 프랑스 식민지'로 알려진 지역을 향해 나아가고 있었다.

이렇게 인위적으로 모아놓은 섬들 이외에 다시, 타히티 북쪽으로 당시 항해로 꼬박 닷새가 걸리는 750마일 떨어진 외딴 마르케사스 제도가 있었다. 이들 외곽에 있는 섬들 대부분은 사람이 살지 않았으며 이름만 제외하면 프랑스령이라고 할 것은 아무것도 없었다. 통틀어서 타히티 섬 한 군데에서만 그곳 제도의 수도이자 유일한 도시이기도 한 파페에테를 기반으로 한 유럽식 생활이 이루어지고 있었다.

적어도 3년간 체류할 계획을 가진 사람치고 고갱 자신이 타히티에서 무엇을 보게 될 것인지에 대해 아는 바는 전무했다. 그는 폴리네시아 문화를 구성하고 있는 것이 무엇인지에 대해서도 전혀 몰랐으며, 한동안 그 섬에 머문 뒤까지도 타히티 사람들을 카나카(폴리네시아어로 '사람'을 뜻하지만 오세아니아 원주민의 총칭으로 쓰인다―옮긴이)라고 불렀는데, 처음에 고래잡이들이 하와이에서 주위들은 말을 자신들이 들른 주변 다른 섬들에까지 적용시킴으로써 와전된 것이었다.

고갱이 마흔세번째 생일날인 6월 7일 외곽의 섬들을 처음 보았을 가능성이 높은데, 그로서는 그 사실을 길조로 여겼을 것이다. 그때부터 갑판 난간에 매달린 채 얼마 기다리지 않아서 8자 모양을 한 섬에서 작은 원을 이룬 타히티이티와 타라바오 지협으로 서로 연결되어 있는 좀 더 큰 원 쪽인 타히티누이 위로 우뚝 솟은 오래 전에 활동을 멈춘 오로헤나 화산이 처음 시야에 들어왔다.

바다에서 보면 모든 것이 18세기 처음 그곳을 찾은 유럽 여행자들에게 보였던 것과 크게 다르지 않아 보였다. 파도가 하얗게 부서지는 산호초 저 너머로 반짝이는 초호가 보이고, 그것에서부터 산기슭에 자리잡은 해안이 띠처럼 길게 이어지는데, 야자수와 판다누스, 히비스커스가 우거진 그 사이사이에는 야자잎과 대나무로 지은 전통적인 타원 모양의 오두막들이 보일락말락 자리잡고 있었다.

그 광경은 너무도 믿기 어려울 정도로 아름다워서, 거친 뱃사람의 시흥을 자극했다. 가장 초기의 프랑스 방문객 루이 앙투안 드 부갱빌(프랑스의 항해가—옮긴이)은 그 섬을 기려 사랑의 여신의 이름을 붙여 누시테라('새로운 아프로디테')라고 불렀으며, 여느 때는 과묵한 쿡 선장도 눈앞에 펼쳐진 풍경에 '낙원에 들어온 느낌'이라고 말했다고 한다. 고갱이 처음 본 그 풍경에 대해 별달리 말하지 않았다면 그것은 아마도 그 멋진 풍경을 제대로 음미할 줄 몰라서가 아니라 감격을 억누르려 애썼기 때문일 것이다.

확실히 6월 9일 화요일 아침의 전망을 망쳐놓을 만한 일은 거의 없었는데, 비르 호가 산호초 사이의 비좁은 틈바구니를 위태롭게 뚫고 나가 초호에 안전하게 닻을 내렸을 때 파페에테는 여전히 진홍색 꽃을 가득 단 불꽃나무에 의해 장막처럼 가려져 보이지 않았기 때문이다. 노젓는 배로 상륙하여 해변으로 올라가던 고갱은 너무 혼란스러운 나머지 이 새 터전에 대해 판단을 할 여유가 없었다. 무엇보다도 해변에서 지나치는 사람마다 하나같이 그를 보고는 노골적으로 웃어댔던 것이다. 그는

카우보이 모자 아래로 늘어진 긴 머리 때문에 자신이 이상해 보인다는 것은 알고 있었지만, 어째서 그것이 노가 달린 카누 옆에 서 있는 어부들이나 볼품없이 풍성한 가운 차림을 하고서 해안에 있는 여자들 모두에게 그렇게 폭소를 자아내게 만드는 것인지 알 수 없었다. 고갱이 그토록 먼 길을 와서 만난 사람들과의 첫번째 해후가 이런 식으로 폭소와 완전한 몰이해 속에서 이루어졌다는 것은 어쩌면 당연한 것일지도 모른다.

그곳에서 실제로 벌어진 일에 대해 젊은 프랑스 해군장교 P. 제노 중위가 기록했는데, 수아통 대장을 마중나왔던 그는 타히티에 온 고갱을 맞이한 첫번째 인물이 된 셈이다.

나는 이 섬에 처음 도착한 사람이면 누구나 즉시 알아둬야 할 긴요한 사항에 대해 이야기해주기 위해 대장과 고갱 씨를 내 숙소로 데려왔으며, 이것이 내가 처음 고갱이란 인물을 만난 경위였다.

상륙하자마자 고갱은 원주민의 시선을 끌고 그들을 놀라게 한 한편 그들의 웃음거리가 되었는데, 특히 여성들의 경우 더욱 심했다. 키가 크고 허리가 곧으며 다부진 체격을 한 이 인물은 그것만으로도 이미 호기심의 대상이 되었을 테지만, 앞으로 자신이 할 작업에 대한 불안감에도 불구하고 아주 오만한 분위기를 풍겼다. 그는 바로 옆에 서 있던 키가 좀 작고 약간 뚱뚱하며 태평스러워 보이고 등이 약간 굽은 대장과 좋은 대조를 이루었다. 두 사람은 같은 40대였을 테지만, 무엇보다 사람들의 시선이 고갱에게 끌렸던 것은 카우보이 모자처럼 챙 넓은 갈색 펠트모 아래로 어깨까지 길게 늘어져 있던 흰색 섞인 밤색의 긴 머리 때문이었다.

주민들은 그때까지 그 섬에서 그렇게 머리를 기른 남자를 본 적이 없었는데, 물론 중국인은 예외였지만 그들은 머리를 그런 식으로 늘어뜨리고 다니지는 않았다. 바로 그날 원주민들은 고갱에게 '타타 바

히네'(남자인 동시에 여자)이라는 별명을 붙여주었다. 그 사실이 여자와 아이들의 호기심을 자극한 나머지 숙소 입구에 몰려든 그들을 쫓아야 했을 정도였다. 처음에 그 말을 들은 고갱은 웃음을 터뜨렸지만, 몇 주일 후 그는(더위 때문이기도 했을 테지만) 다른 사람들과 같은 방식으로 머리를 잘랐다.

제노가 고갱에게 차마 하기 어려웠던 얘기는 타히티인들이 그를 '마후'로 여겼다는 것인데, 그것은 종종 유럽 방문객들 사이에 적지 않은 혼란을 야기하곤 했던 폴리네시아 사회에 존재하는 어떤 유형의 인물을 의미했다. 저 유명한 폭동이 벌어지기 직전 그 섬을 찾아왔던 바운티 호의 윌리엄 블라이 선장은 '마후'가 거세된 남자를 의미하는 줄 알고 있다가 18세기의 과학적 탐구정신을 발휘하여 상황을 조사해보고는 '마후'라고 불린 사내가 좀 여성적으로 생기기는 했지만 '거세되지는' 않았다는 사실을 알았다고 한 적이 있다. 블라이는 이렇게 결론지었다. "여자들은 그를 자기들과 같은 여자로 취급하며, 그 사내는 여자들과 같은 제약을 받아들였고 여자들과 똑같이 존중받고 평가된다." 오늘날의 인류학자들은 마을마다 각기 '마후'가 있었으며, 그들이 양성의 특징을 독특하게 결합해놓은 거의 신성한 지위를 누렸다는 사실을 알게 되었다.

해변에서 제노의 '오두막'이 있는 마을로 걸어가던 고갱도 타히티인들이 자기에게 그랬던 것만큼이나 그들에 대해 호기심을 느꼈을 것이다. 풍성한 자루옷으로 몸을 감싸고 있었음에도 그곳 '바히네'(여자)들은 대담하기로 유명한 반면, '다네' 또는 '타네'는 주로 키가 크고 온순하며 억셌다. 고갱도 분명 그 사실을 알았을 테고, 메테에게도 신랄한 어조로 "당신이 그토록 좋아하는 잘생긴 남자들이 이곳에는 넘쳐나오. 나보다 키도 크고 헤라클레스 같은 팔다리를 한 남자들 말이오."

결국 선교사들이나 입는 풍성한 겉옷으로 몸을 감춘 바히네들은 새

로운 아프로디테의 환상과는 거리가 멀었고, 무명으로 만든 간단한 허리 두르개와 하얀 셔츠에 밀짚모자 차림을 한 남자들도 고귀한 미개인이라고 보기에는 너무나 희극적이었다. 어쨌든 그들은 그를 보고 웃기만 했는데, 그것은 타히티 사회에서 '마후'에게 명예로운 직분이 주어져 있었음에도 프랑스식 '마후'의 모습은 그들에게는 도저히 웃지 않을 수 없는 모습이었기 때문이다. 제노가 새로 도착한 사람에게 설명해야 할 내용은 많았을 텐데, 이 낯선 인물과 마음이 통한데다 그의 외모에도 너그러웠으며 그에게 여기저기를 보여줄 만한 위치에 있었던 그는 그 일을 하기에 아주 이상적인 인물이었던 셈이다. 식민지에 배치된지 일년도 채 되지 않았지만 제노는 그 지역 사회에서 가까운 친구들을 사귀어놓았고 타히티어에도 능숙했다. 그것은 뜨내기처럼 그곳을 거쳐가는 일반적인 유럽인들에게서는 쉽게 찾아볼 수 없는 일이었다.

제노가 신임 사령관과 화가 두 사람 모두에게 설명할 일이 한두 가지가 아니었지만, 두 사람 다 식민지에서 밟아야 하는 통상적인 절차와 의무를 치러야 하는 첫날은 그럴 짬이 거의 없었다. 그런 일은 분명 수아통에게 해당되는 일이었지만, 고갱이 그것을 '공식' 화가로서 자신이 해야 할 역할로 선선히 받아들였다 해도 놀랄 일은 아니다. 이렇게 해서 그가 한 첫번째 행사는 마을 뒤편 공관으로 에티엔 테오도르 몽데지르 라카스카드 박사라는 거창한 이름을 가진 총독을 공식 예방한 일이었다.

타히티 왕국

병영 옆에 있던 제노의 집에서 총독 관사까지 짧은 거리를 걸어가는 동안 고갱은 처음으로 파페에테를 볼 기회를 얻은 셈이었다. 그의 전기 작가들은 여기서 다시 고갱이 나중에 그곳에 싫증이 났을 때 한 말을 근거로 그가 그곳을 우울한 곳으로 여겼다는 사실을 강조하곤 한다. 주

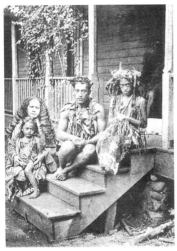

왼쪽 | 1880년 촬영한 타히티의 하인들.
오른쪽 | 고갱이 처음 타히티에 도착하기 10년 전 그 섬을 방문한 한 영국인이 촬영한 폴리네시아
의 예술품 및 골동품 컬렉션. 급속히 사라져가고 있는 물건들의 마지막 기록이기도 하다. 고갱은
이 물건들을 보고 싶어했다.

민수 3천 명밖에 되지 않는 그곳이 특별히 흥미로울 것은 없었다. 7년
전에 있었던 엄청난 화재로 오래된 건물들은 대부분 사라지고 그 대신
골진 양철 지붕을 인 아무 칠도 하지 않은 벽돌 상점이나 널빤지로 만
든 주택들이 자리잡았는데, 더위와 비 때문에 지붕은 급속히 녹이 슬어
가고 있었다.

　그러나 그 당시에 찍은 사진들을 보면 저 지옥 같던 파나마와는 거리
가 멀어 보인다. 그보다는 나무판자로 전면을 댄 상점가는 미국의 서부
를 연상키는 반면, 마을 뒤편 좀더 높은 지역에서 내려다본 광경에는
나무숲 사이에 군데군데 지붕과 조그만 성당 첨탑이 보이고, 그 너머로
창고들 몇 채, 그리고 그곳에서부터 닻을 내리고 있는 범선의 돛대가
늘어선 만이 보일 뿐이다. 노련한 여행자가 기대했을 만한 것보다 별로
나을 것이 없는 풍경이지만 확실히 더 나쁠 것도 없는 풍경이었고 달아
나고 싶은 유혹을 느낄 정도는 아니었을 것이다.

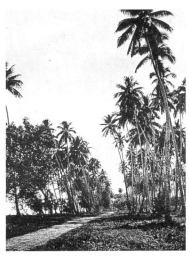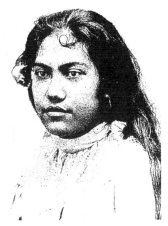

왼쪽 | 타히티를 둘러 나 있는 남쪽 길. 고갱은 이 길을 통해 파에아와 마타이에아를 오갔다.
오른쪽 | 미지의 타히티 '바히네'를 찍은 명함판 형태의 사진. 사진 속의 인물을 테하아마나라고 하는 사람들도 있다. 이 사진은 1894년 무렵에 촬영한 것이다.

고갱은 곧 바로 이 조그만 수도에 자신의 운명이 달려 있다고 확신했다. 솔직히 말해서 날조된 가짜 '공무'를 띤 신분 때문에 고갱은 약간 흥분한 상태였으며, 이런 사실은 그날 그가 본 것 가운데 가장 훌륭한 건물로서 총독 관저 바로 옆에 있는 목조 궁전의 주인에 대한 태도에서 잘 나타난다. 층층이 주랑 베란다로 에워싸이고 꼭대기에는 고갱이 리마에서 본 적이 있는 오래된 건물과 좀 비슷한 뾰족탑 모양의 전망대까지 얹은 이 이상하게 생긴 3층짜리 정방형 건물은 국왕 포마레 5세의 거처였다. 그 건물은 원래 로티의 소설에서 중요한 역을 맡았던 그곳 통치자 여왕 포마레 4세의 공관으로 프랑스에서 미리 조립하여 타히티까지 운송한 것이었다.

1847년 여왕은 마침내 자국의 합병에 대한 저항을 단념하고 프랑스 보호령 내의 유명무실한 군주 역할을 맡기로 동의했다. 그녀의 이 동화 같은 목조 궁전은 분명 그 마을에서 가장 훌륭한 건물이었을 것이고,

그 때문에 로티에게서 적지 않은 영향을 받은 고갱이 타히티의 국왕이 인도의 토후국왕이나 아랍의 군주처럼 예술의 자발적인 후원자일 것이라고 서둘러 결론을 내렸을 것이다. 고갱은 가능한 한 빨리 국왕을 알현하기 위해 신청을 하기로 마음먹었지만, 그보다 먼저 총독을 만나야 했다.

고갱이 훗날 총독 라카스카드에게 퍼부은 저 신랄한 폭언 때문에, 두 사람이 그날 아침 10시에 처음 만났을 때 적어도 두 사람이 서로에 대해 어느 정도 적의를 품었을지 모른다고 생각하는 이들이 있었다. 고갱의 겉모습은 분명 이런 관점을 뒷받침해주는데, 제노는 고갱의 옷차림과 머리 모양이 얼마나 이상했는지를 정확하게 묘사한 바 있다. 그것은 식민지 최고위 관리를 예방할 때 통상적으로 입게 되어 있는 공식적인 복장과는 달라도 한참 다른 것이었다. 아무리 더워도 라카스카드 총독은 언제나 의무적으로 입게 되어 있는 까만 프록코트 차림이었으며, 그러한 복장은 어느 정도 거만하고 무뚝뚝한 태도를 돋보이게 했다.

쉰 살인 라카스카드는 키가 좀 작고 줄어드는 머리를 과장된 구레나룻으로 상쇄시키려한데다가 허세 부리는 듯한 외모 때문에 프랑스의 먼 변경에 군림하는 거만한 행정관쯤으로 보이기 쉬웠다. 실제로 라카스카드는 그 지위를 중시한다는 점에서 전임자들과는 상당히 다른 인물이었다.

파리에서는 폴리네시아의 속령에 대해 별다른 관심이 없었다. 프랑스인보다 먼저 그곳에 정착한 최초의 유럽인들은 런던 선교회 회원들, 그중에서도 음침한 칼뱅교도들이었으며, 엄격한 성향의 소유자들인 그들은 태평스럽고 곧잘 웃고 가슴을 드러낸 원주민 회중 앞에서 '암흑의 저 어두운 산 너머에'를 부르면서 타히티에서 최초의 기도회를 열었다.

포마레 왕조로 하여금 그 섬의 다른 족장들을 통치하도록 거들고, 그 대가로 구약의 가르침에 따라 고압적인 신의 국가를 만들도록 허락받은 이들이 바로 그 선교사들이었다. 그들은 타히티인의 특징이었던 죄

의식을 모르는 순진함과 솔직함, 특히 섹스에 관한 너그러운 태도를 금지시켰다. 그렇다 해도 포마레 왕조 치하에서는 여전히 독립 상태를 유지하고 있었는데, 여왕 포마레 4세가 프랑스인 두 사람이 포함된 가톨릭 선교사 세 사람을 추방하면서 문제가 생기기 시작했으며, 파리의 정부는 식민지 개입을 위한 흔해빠진 구실로 보상을 요구하기에 이르렀다. 그 결과로서 야기된 뒤프티 투아르 대령의 타히티 점령이 전적으로 개인적인 결정이 아니었다는 것은 오늘날에 와서는 사실이 아닌 것으로 판명되었다.

그는 정확하게도 그런 조처에서 별다른 이익이 없다고 판단한 정부와 수없이 밀고 당기던 끝에 마지못해 그 일을 수락했던 것이다. 거의 10년간 파괴적인 투쟁을 벌이던 끝에 1847년에 가서야 여왕 포마레 4세는 빅토리아 여왕이 도움을 바라는 자신의 요청을 들어줄 의사가 없다는 것을 확신하고는 설득을 당한 끝에 미리 만들어져 있던 파페에테의 새 궁전으로 돌아왔다. 비록 족장 임명의 경우에는 의논할 권리가 있다는 식의 찌꺼기나 다름없는 몇 가지 권력을 보유하기는 했지만, 여왕으로서는 로티의 소설에 생생하게 묘사된 대로 놀이와 술로 삶을 즐기는 것 말고는 달리 할 일이 없었다.

파리의 관점에서 볼 때 타히티와, 소시에테의 다른 섬들은 투자하기에는 너무나 작은 대상에 불과했다. 소시에테 제도에는 식민진흥국이 이 먼 변경 땅에 정착할 프랑스 시민에게 농토로 나눠줄 만한 땅이 부족했으며, 그 결과 프랑스 해운회사들은 본국과, 지구 저편에 외따로 떨어진 변경을 연결할 직항편을 마련하기를 꺼렸다. 그 결과, 프랑스인들은 마땅히 자기 땅이라고 여기던 곳에서 여전히 낯선 사람 취급을 받게 되었다. 섬에서 이루어지는 사업 대부분은 주로 정복 이전에 그곳에 도착하여 타히티 사회의 상류층과 혼인을 한 영국과 미국, 독일 출신의 비프랑스계 가문의 손아귀에 들어가 있었고, 이들 족장의 집안들이 섬 전역에서 좋은 땅을 가장 넓게 소유하고 있었다.

이들 이민자들은 유럽의 기술과 자본을 결합하여 순식간에 경제권을 거머쥐었으며, 그 결과 그 섬의 주도적인 사회계층이 되었다. 그곳에 정착한 몇 안 되는 프랑스 시민들은 교육을 제대로 받지 못한 선원들이기 십상인데, 그들은 자신들이 탄 배가 그 섬을 찾아왔을 때 마침 계약 만료가 되자 계약을 파기하고는 배에서 내려 파페에테에서 눈에 띈 여자와 결혼한 다음 장사를 하거나 아니면 가진 돈으로 살 수 있는 얼마 안 되는 땅을 경작했다. 그들 대부분은 성공하지 못했으며, 튼튼한 교외주택에 거주하면서 화려한 식민지 생활을 영위하는 영국인, 미국인, 독일인들과는 달리 이들 뿌리를 잃은 프랑스인들은 급속히 '원주민화' 또는 어느 경찰서장의 표현대로 '확고하게 토착민화' 되어 갔다.

이들 가난한 백인들의 주된 야망은 큰 벌이가 되리라는 희망도 없이 면화나 코프라(야자의 과육을 말린 것—옮긴이), 그리고 나중에는 바닐라를 생산하기 위해 노동을 하지 않을 수 없었던 땅으로부터 벗어나는 것이었다. 그 꿈은 흔히 부자가 되는 손쉬운 방법으로 여겨지던 대로 파페에테의 항구 근처에 술집을 여는 것이지만, 가까스로 마을의 영세업에 뛰어드는 데 성공한 사람들은 이번에는 화교 집단과 경쟁을 벌여야 했다. 이들 화교들은 훨씬 근면하며 지적인 면에서도 그들보다 더 뛰어난 경우가 많았다.

공식 파견 화가

1864년 약 천 명 정도의 중국인이 단기간의 목화재배 노역에 종사하기 위해 타히티로 왔으며, 그 사업이 실패로 끝나자 대부분은 귀국했지만 300명가량은 파페에테 일대에 정착하여 시장 일대에서 식당과 상점을 개업했고 얼마 지나지 않아 자신들만의 사원과 묘지까지 마련했는데, 그것은 그들이 바람직한 성공을 거두었다는 표시였다. 이 일은 불

가파르게 이 '노란 족속들'이 공모하여 자기들을 적대시할 뿐만 아니라 자신들이 부유해지지 못하는 이유가 자신들의 무능함 때문이 아니라 바로 그들 때문이라고 여기는 가난한 백인들에게 인종 차별적인 분노를 불러일으켰다.

나폴레옹 3세 치하의 제2제정기 동안 식민지는 활기를 잃었으며, 새 공화국이 출현했을 때도 상황은 거의 달라진 것이 없었다. 사태가 진전을 보기 시작한 것은 식민주의를 변화의 원동력으로 믿는 쥘 페리가 1878년 수상에 취임하면서였다. 이지도르 셰세를 타히티 최초의 민간 총독으로 임명한 일이 이 식민지에 변화를 가져오기 시작한 계기가 되었지만, 그 성과에 대한 판단은 '발전'이라는 말을 어떻게 해석하느냐에 전적으로 달라진다. 국왕 포마레 5세로 하여금 그 자신과 그의 후손을 위해 양위케 하고 그 자신의 남은 여생 동안 최소한의 상징적 명예만을 보장해준 셰세는 얼마 지나지 않아 타히티가 독립국가라는 모든 흔적을 일소시키려 했다.

그러나 식민의회를 설립하고 일종의 지방 민주제를 도입함으로써 공백을 메우려 했던 그는 주민들 사이에 원한에 맺힌 분열만을 조장하고 말았을 뿐이다. 새로운 통치하에서 부상한 가장 강력한 인물은 의회의 초대 의장인 프랑수아 카르델라였는데, 그는 원래 해군 군의로 타히티에 왔다가 퇴임한 후 파페에테에 최초의 약국을 연 뒤 다양한 사업을 벌였다. 그러나 그가 정치에 총력을 기울일 여유를 얻을 수 있을 만큼 부자가 된 것은 아편제의 형태로 유럽에서 약재로 많이 쓰이는 아편의 독점 생산권을 허가받았기 때문이었다. 1890년 파리에서 파페에테에 자치도시의 지위를 허락하자 카르델라는 비프랑스계 식민자들이 선호하는 신교도파에 맞서 프랑스 정착민의 이익을 촉구하는 가톨릭파의 우두머리가 되었다. 최초의 시장이 된 카르델라는 프랑스에서 파견된 행정관들의 주요 대립 세력이 되었다.

사태를 위기로 치달은 것은 테오도르 라카스카드가 그곳에 도착하면

서였다. 과들루프 섬 태생으로 편협한 식민정책에 동조하는 인물인 그는 도착 순간부터 자신은 전임자들 대부분이 그랬던 것처럼 하는 일 없이 빈둥거리며 보내지 않을 것임을 분명히 했다. 그의 첫번째 조치는 명목상으로만 프랑스 영토였던 보라보라와 후아히네를 포함한 리워드 제도의 섬들을 직접 통치하려고 한 경솔한 시도였다. 라카스카드에게는 불행하게도 이 모험은 지방의 투쟁과 반발을 야기했으며, 그것은 그가 식민지를 떠난 뒤까지도 계속되었다. 파페에테의 주요 상인들은 분명 이런 역효과가 신참에게 교훈을 안겨줌으로써 그가 이제 자기들 일에서 손을 뗄 것을 바랐을 것이다. 그러나 라카스카드는 타히티의 행정을 개혁하는 한편 재정을 바로잡으려고 계획했는데 그것은 정착민들을 자극하는 조치였다.

시의회의 기록을 보면, 의회는 총독이 하고자 하는 조치를 음해하기 위한 구실에 불과하다는 것이 분명한데, 이는 그 섬의 파리 대표가 기회가 있을 때마다 식민성 차관에게 행정에 대한 불만을 토로하는 것을 자신의 주요한 임무로 여김으로써 더 한층 그랬다.

하지만 이제 막 그곳에 도착한 고갱으로서는 이런 복잡한 내막을 알리가 없었다. 여전히 로티 소설의 마법에 걸려 있던 그는 타히티가 포마레 5세를 국가수반으로 하는 왕국이며 라카스카드는 국왕의 수석 행정관 정도에 불과하리라고 상상했던 것 같다. 공무를 띤 화가 한 사람이 도착한다는 사전 통보를 받은 라카스카드는 고갱을 환대하면서 기꺼이 도와주겠노라고 했지만, 고갱은 곧 총독이 자신을 환대하는 진짜 이유가 다른 데 있을 것이라고 짐작했다. 파리에서, 본국으로부터 멀리 떨어진 지방으로 누군가를 파견해서 비공식적으로 국정에 대한 보고를 받아 감시하려 한다는 사실은 이미 널리 알려진 사실이었다. 리워드 제도에서 실패를 겪었던 라카스카드는 아마도 이런 종류의 일이 있으리라고 짐작하고 있었을 것이다. 첩자가 신분을 은폐하기에 화가 이상으로 좋은 구실이 또 어디 있겠는가?

분명 이 미지의 인물에게 좋은 인상을 주려고 열심인 총독은 고갱에게 그가 집을 얻을 때까지 새로 부임한 관리를 위해 마련해둔 영빈관을 쓰도록 제안했다. 이 일로 고갱은 자신의 공적 지위가 생각 밖으로 현실적이라고 여겼는데, 이러한 오해는 그 섬의 2인자인 내무국장 가족과의 점심식사에 초대받으면서 한층 강화되었다. 그리고 6월 11일, 공보지에서 최근 비르 호를 타고 도착한 인물들을 소개하면서 그의 이름을 수아통 다음에 올려놓았을 때 이 사실은 다시 한 번 확인되는 듯이 보였다. 비록 고갱의 철자를 'Goguin'이라고 잘못 쓰기는 했지만, 그를 '타히티에 임무차 파견된 화가'로 기록했으며, 따라서 그의 눈에는 그것이 자신의 지위가 한층 격상된 증거처럼 보였다.

　메테에게 보낸 두번째 편지에는 그의 새로운 환상이 한껏 펼쳐져 있다. "곧 보수가 두둑한 초상화 일거리를 몇 건 맡을 것 같소. 모두들 내게 초상화를 맡기려고 열심이니 말이오. 나는 지금 당장은 그 문제에 대해 난색을 보이고 있소.(그것만이 좋은 값을 받는 가장 확실한 방법이오.) 어쨌든 여기서 전혀 예상치 못했던 돈벌이를 할 수 있을 것 같소. 내일은 왕족을 만나러 갈 참이오. 좀 성가시기는 하지만 홍보를 위해서는 어쩔 수 없는 일이오."

　만약 그가 제노에게 한 마디라도 물어보았더라면 그 당시 그런 희망을 품는다는 것이 얼마나 헛된 일인지를 알았을 것이다. 포마레 왕은 병중이었지만, 파페에테의 주민 대부분은 그것은 역시 숙취 때문이라고 여기고 있었다. 예전의 몇몇 왕과 마찬가지로, 그리고 그의 신하들 대부분이 그런 것처럼, 포메레 5세는 가망 없는 알콜 중독자였다. 음주는 그 섬에 내린 저주였으며, 오직 그 점에서만 '폐하'는 그들에게 걸맞는 우두머리였던 셈이다. 그는 럼과 브랜디, 위스키, 리큐어로 치명적인 칵테일을 만들어 마셨는데, 그 술은 그를 언제나 만취 상태에 빠지게 함으로써 자신의 삶이 정말 무의미하다는 사실을 깨끗이 잊을 수 있게 해주었다.

1881년 설득 끝에 양위한 자신의 궁전에 타히티 기를 걸고 왕이라는 직함을 계속해서 사용하는 유일한 특권이 남아 있었지만, 프랑스인들은 이것이 그의 생전에만 허용된 특권이며 이 왕이 죽으면 왕위 자체를 철폐할 것임을 분명히 밝혔다. 백성들이 목조 궁전의 이 비참한 주인이 심한 두통이나 유행성 감기에 걸렸을 뿐이라고 짐작하고 있었을 때, 국왕 가까이에 있던 이들은 그게 그렇지 않다는 것을 알고 있었다. 그 칵테일은 정말이지 치명적이었다. 그리하여 6월 12일 아침 고갱이 알현 준비를 마쳤을 때 로티의 소설에 묘사된 것과 같이 왕실로부터 후원받을 수 있으리라던 그의 꿈은 타히티 최후의 왕이 서거했음을 알리는 조포(弔砲) 소리에 산산조각 나고 말았다.

당연히 무슨 일이 일어난 것인지 호기심이 동한 고갱은 예정대로 궁전을 방문하기로 했으며, 그런 날에 궁전 안으로 들어가는 그를 아무도 제지하지 않았다는 사실은 이 희극 같은 군주국에 대해서는 물론 그 섬에서 자기들 하고 싶은 대로 했던 유럽인들에 대해 많은 점을 시사한다. 그곳에서는 공공토목국 국장이 서거한 왕의 시신이 성장을 한 채 눕혀져 있는 왕실의 장례 준비를 감독하고 있다가, 마침 고갱이 도착하자 그 기회를 놓치지 않고 공식 화가로서 그 일을 맡을 생각이 있는지 물어보았다. 고갱은 신중하게 제의를 사양했지만, 화가로서의 미적 감각을 발휘하여 당시 국왕과 소원해 있던 마라우 왕비를 가리키며(그녀는 홀을 꽃으로 장식하고 있었다) 이런 문제에서 왕비가 이 지방 특유의 스타일을 좀더 좋아하지 않겠느냐고 제안했다.

그런 후 고갱은 그곳을 둘러볼 수 있었지만, 포마레의 궁전이 조각된 신상이라든가 전통적인 목각 가구들로 채워져 있으리라는 예상과 달리 모든 것이 유럽풍이라는 사실에 실망했다. 미망인이 된 왕비만이 그가 찾고자 했던 저 고대 타히티의 분위기를 어느 정도 간직하고 있었다. 훗날 그는 그녀의 '마오리다운 매력'에 반했노라고 주장하게 되지만, 그때쯤에는 그녀가 그곳의 다른 대부분의 지배세력들이 그렇듯이 일부

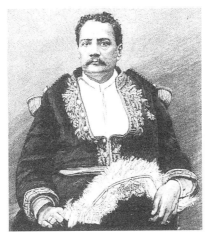

찰스 스피츠의 사진을 바탕으로 제작된 타히티 국왕 포마레 5세의 판화.
1891년 국왕 사망시 『일뤼스트라시옹』에 게재되었다.

만 타히티인이라는 사실을 분명 알고 있었을 것이다. 그녀의 부친 알렉산더 새먼은 유명한 유대 은행가 집안의 아들로서, 사업이 실패하자 런던을 떠나 이곳저곳 떠돌다가 결국 타히티로 흘러들게 되어 공주와 결혼했으며, 여왕 포마레 4세와 최초의 프랑스 행정부 사이의 권력 다툼에서 중요한 역할을 했다.

정착

고갱은 제노의 도움을 받아, 마을 산기슭 가까이 뒤편 대성당에서 멀지 않은 곳에 자리잡고 있으며 여느 집들처럼 베란다가 딸린 조그만 목조건물을 찾아냈다. 처음에는 자리를 잡는 데 바빠 일을 생각할 겨를도 없었다. 파페에테의 주택에는 가구가 딸려 있지 않았기 때문에 그가 필요로 하는 것은 침대와 탁자 그리고 의자 같이 간단한 것이었음에도 빌려야 했다. 게다가 정식으로 치러지는 포마레의 장례식 준비에도 볼 것이 많았다. 국왕은 이제 훈장을 달고 현장(懸章)을 늘어뜨린 사령관 제

복을 차려입고서 더블베드에 누워 있었는데, 튀어나온 배 때문에 얼굴이 보이지 않을 정도였다.

만에는 벌써, 자신들의 마지막 군주가 치르는 최후의 의식을 참관하기 위해 섬 전역에 모여드는 조문객을 실은 카누들이 속속 도착하고 있었다. 고갱이 관찰한 바에 의하면, 프랑스인들은 아무 일도 없었다는 듯 여느 때처럼 생활했다. 식민지 생활의 중심에는 '군인 클럽'이 있었는데, 국외 이주자들이 모여 술을 마시고 잡담을 나누며 도미노 게임을 했다. 제노는 첫날 저녁 수아통과 고갱을 그곳으로 데려갔다. 그곳은 포마레의 궁전 정면에 있는 공원 깊숙이 자리잡고 있는 쾌적한 곳으로, 지상에서 10피트 높이로 거대한 벵골보리수 나뭇가지 사이에 전망대가 마련되어 있었다.

제노는 오늘날 관광객들이 경험하는 것처럼 화환으로 맞이해주는 타히티 처녀들까지 동원한 환영 연회를 열어주었던 것 같다. 그러나 클럽 안으로 들어가자 그렇게 유쾌하지만은 않았다. 도미노 게임을 하는 사람들은 압생트를 홀짝거리며 고국의 잿빛 하늘을 꿈꾸고 있었다. 전임 내무장관 메티베는 타히티를 "너무 화창하고 너무 파랗다……이런 아름다움에는 질릴 수밖에 없다……"고 표현한 바 있었다. 관청은 7시에 문을 열었고, 10시에서 오후 1시까지 가장 무더운 시간을 피해 휴식이 있었으며, 시에스타가 끝난 뒤에는 지루한 근무가 이어지다가 오후 5시에 해방되었다. 그 시간이 되면 남자들은 클럽에 모이고 여자들은 서로 방문하여 잡담을 나누거나 툭하면 말썽을 일으키곤 했다.

식민지 문서 중에는 이런 작은 반목이 걷잡을 수 없게 되어 관계가 파탄날 때마다 라카스카드가 파리의 장관에게 보낼 수밖에 없었던 애처로운 보고서들이 들어 있다. 한 번은 펠린 부인이라는 여자가 예방차 방문한 남편의 부하직원인 과장 부부에게 사람을 시켜 집에 없다고 한 적이 있었다. 이런 심한 모욕을 가한 데 대해 그 가엾은 펠린 씨에게 내릴 적절한 징계 조처를 장관에게 의논하는 문서가 있기도 하다.

고갱이 이런 사람들을 한 번 보고는 그냥 물러나고 말았으리라고 생각할 수도 있다. 그러나 그는 그러지 않고 그것을 자신의 새로운 '공무'의 일부로 받아들였다. 그는 머리를 자르고 쓸 만한 린네르 의복을 입고 자리를 잡고는 이제 곧 쏟아져 들어오리라고 확신한 일거리를 기다렸다.

라카스카드는 가장 멀리 떨어진 섬에서도 파페에테까지 오는 데 시간을 주기 위해 포마레 5세의 장례식을 서거 나흘 뒤인 6월 16일로 정했다. 포마레의 조카로 최근 양자로 들어간 히노이 왕자가 이웃한 모레아 섬을 방문중이었는데, 라카스카드는 전함을 파견해서 왕자를 데려오게 했다. 그런 상황에서 왕자의 가족과 그 지지자들을 자신의 시야 밖에 놓아둘 수가 없었던 것이다. 제도에 대한 프랑스의 장악력은 '군인 클럽'에서 보았을 때만큼 확고한 것이 아니었다. 파리의 식민지 문서국에는 자칫하면 타히티인들이 후계자를 내세워 왕조가 이어질지도 모른다는 우려가 섞인 라카스카드 총독의 비밀 보고서가 있다.

장례식 다음날에는 공개적으로 포마레의 깃발을 내리고 그 자리에 프랑스의 '삼색기'를 게양하는 의식이 예정되어 있었다. 거의 모든 타히티 족장들이 파페에테에 모여 있는 상황에서 이 의식을 방해할 불의의 사태가 벌어지기를 원치 않았던 총독은 경계령을 발하고, 경찰들에게는 만약의 사태 때문에 의식이 지체되어 시신이 썩어버리기 전에 묻어야 할 일이 생길 경우에 대비해서 궁전에 구덩이를 하나 파놓도록 했다. 이런 기후에서는 나흘씩이나 장례식을 늦추는 일은 쉬운 일이 아니어서, 위생반은 부풀어오른 시신을 의식을 치르기에 적당한 상태로 만들기 위해 무진 애를 써야 했다.

결국 모든 일은 계획대로 진행되었다. 국왕이 쓰던 검을 얹은 그의 관은 금몰로 테를 두른, 까만 우단을 씌워 늘어뜨린 영구차에 실렸다. 라카스카드는 최대한의 경의를 표함으로써 그동안 타히티국을 취급했던 방식 때문에 야기될지도 모르는 비판을 가라앉히려 했다. 현존하는

사진을 보면, 영구차는 여섯 마리의 말이 끌었으며 그 뒤에는 하얀 차광용 토피(열대지방에서 쓰는 가벼운 쓰개의 일종—옮긴이)를 쓴 프랑스 관리들이 서 있다. 영구차는 마을 동쪽 왕가 영묘가 있는 곳인 '아루에'까지의 3마일 거리를 흔들거리며 나아갔고, 그 뒤를 따르는 긴 행렬 속에 고갱도 끼었다. 이제 이 섬에 도착한 지 일주일이 지났지만, 고갱은 아직 떼를 지은 타히티 군중들을 경계하는 눈길로 감시하는 동포 프랑스인들의 심중에 있을 정치적 저의에 대해서는 거의 알지 못했다.

왕가 영묘는 아무 장식도 없는 직사각형 모양의 탑으로, 거친 산호로 조악하게 지어진 것이었다. 그 위에는 그리스풍의 납골단지 같은 것이 얹혀 있었지만, 그것을 만든 이는 자기가 무슨 일을 하는지 잘 몰랐던지 쭈그리고 앉은 듯한 형상을 만들어놓았다. 그 지방의 재치꾼들은 그것을 특대형 술병에 비유했는데, 그것은 이제 그 아래 영면하게 될 술에 절은 시신에게는 잘 어울리는 기념비인 셈이었다.

시신을 안치하고 나자 라카스카드는 감동적인 연설로 군중을 달래보려고 했다. "……포마레 국왕이 서거하면서 여러분은 아버지를 잃은 것입니다. 그러니, 우리 모두의 어머니인 프랑스의 품으로 좀더 가까이 다가갑시다." 총독이 연설을 마치자 지도자의 한 사람인 마하에나의 테리노하라이 족장이 앞으로 나오더니 빠른 말투로 히노이 왕자를 포마레의 계승자로 삼을 것을 제안하는 연설을 늘어놓기 시작했다.

바로 라카스카드가 일어나지 않기를 바랐던 일이 일어났던 것이다. 족장의 연설이 끝나고 군중들이 느릿느릿 마을로 돌아가기 시작했을 때 총독은 재빨리 수아통과 다른 부하들에게 그날 밤 말썽이 일어날 경우 해야 할 일을 지시해두었다.

지루한 연설에 따분하고 어리둥절해진 고갱은 처음으로 그렇게 많은 타히티인들의 얼굴에 둘러싸여 있다는 사실에 매혹되어 스케치북을 꺼내 그리기 시작했다. 장례식에 참석한 그 인물들이 그가 그 섬에서 그린 첫번째 작품이었다. 그들은 고갱이 고전적인 폴리네시아의 이미지

로서 비유럽적인 아름다움의 이상형으로 규정한 대로 그려져 있다. 오늘날 우리에게는 친숙한 달걀 모양의 얼굴에 '휘장'을 친 듯한 가운데 가리마를 탄 머리, 넙적한 코와 입술에 눈꺼풀이 두툼한 아몬드 모양의 눈.

장례식의 이면에서 진행되고 있던 정치적 투쟁에 대해서 몰랐음에도, 고갱은 타히티인들이 처음 보기만큼 유럽화되지 않았으며 형태가 없는 풍성한 자루옷 아래에는 과거의 타히티가 여전히 숨쉬고 있다는 사실을 순식간에 간파한 듯하다. 그는 장례식에 대해서 귀로에 오른 군중들이 웃고 떠들기 시작한 일, 여자들이 강물 속으로 들어가 치마를 걷어올리고 몸을 씻은 일, 그리고 그들이 돌아갈 때 체취와 백단향이 한데 섞인 향기가 풍겼던 일들을 짤막하게 적고 있다. 선교사들은 이 종족의 관능성을 억누르려고 애썼는지 몰라도, 선교사들이 물러가고 프랑스인이 들어온 지 40년이 지난 이제 과거의 것들이 슬그머니 되돌아오고 있었다.

좌절한 여왕 포마레 4세는 적지 않은 돈을 "까만 눈을 한 총신들을 장신구로 치장하는 데 쓰면서 장난기가 넘치는 시종들에 둘러싸여 신나고 유쾌한 삶"을 영위했다고 한다. "암흑의 저 어두운 산"은 사실상 끝난 셈이다! 하지만 잃어버린 것 한 가지는 프랑스 지배에 대한 저항 의지였다.

파페에테로 돌아온 라카스카드는 그 섬에서 가장 존경받는 집안의 우두머리이며 프랑스에 충성하는 인물인 아돌프 포로이를 설득하여 족장들로 하여금 그 다음날 있을 의식을 방해할 어떠한 행동도 하지 못하게 했고, 그것은 성공했다. 타히티의 깃발이 내려가고 삼색기가 올라갔다. 적지 않은 수입을 가져다주는 고등법원장 직위로 매수된 히노이 왕자는 레지옹 도뇌르 훈장을 받았다.

함께 춤추며

고갱은 타히티의 언어를 비롯해서 그 민간전승과 관습에 대해 배우기로 마음먹었다. 제노는 그를, 정부의 통역자로서 프랑스인 아버지와 타히티인 어머니 사이에서 태어나 두 세계의 완벽한 가교 역할을 하는 장 마리 카두스토나, 47세로 이제 막 그 섬의 의료원장직을 퇴직하고 마라우 왕비와 친구이기도 한 샤를 샤사누알 박사 같은 이들에게 소개해주었다.

가까이에 살고 있던 이웃 몇몇이 타히티어를 알고 있어서 도움이 되었다. 가장 가까이에 살았던 인물은 장 자크 쉬아였는데, 그 역시 해군 의무관으로 타히티에 왔다가 파페에테에 정착했다. 쉬아는 근처 군병원의 수석 간호사였다. 길 건너편에는, 프티 폴로뉴 가(오늘날에는 폴 고갱 가) 모퉁이에 벽돌로 지은 3층짜리 상점을 소유하고 구아바 잼을 만드는 소스텐 드롤레의 집이 있었다. 드롤레에게는 스무 살 난 아들로 정부 통역자인 알렉상드르가 있어서 그가 고갱에게 타히티어를 가르쳐주었다. 제노 역시, 주로 자신의 '오두막'에서 오후 끝무렵 만날 때마다 언어상의 어려운 점을 설명하면서 도와주려 애썼다. 그러나 얼마 지나지 않아 고갱의 외국어 학습에 아무런 진척도 없다는 사실을 인정할 수밖에 없었다. 그 점에 대해 제노는 이렇게 말했다. "……그는 자신이 철자를 잊거나 뒤섞거나 제멋대로 만들어내기라도 하면 벌컥 화를 내곤 했다. 인간의 혀는 어느 정도의 나이가 지나면 새로운 언어를 배우기 어려운 법이다. 타히티어처럼 간단한 언어의 경우에도 마찬가지다. 그렇게 쉬운 언어에도 최소한 어느 정도의 기억력은 필요하다. 바로 이것이 고갱이 글로 적힌 내 이름을 수없이 보고도 철자를 정확하게 쓰지 못하고 대개의 경우 우리가 처음 만났을 때 귀에 들린 대로 나를 지노라고 부른 이유다."

어쩔 수 없이 수업은 포기할 수밖에 없었으며 고갱은 문법에 맞지 않

는 표현을 겉핥기식으로 배운 셈이 되었는데, 그런 흔적은 그림 제목에도 나타난다. 그 무렵 고갱은 이미 지역 주민과 접촉할 수 있는 훨씬 더 유쾌한 방법을 찾아냈다. 매주 수요일과 토요일 저녁때면 '군인 클럽' 바로 옆 공원에서는 무도회가 개최되어 벵골보리수나무 위에 올라가 술을 마시던 이들은 축제판을 고스란히 내려다볼 수 있었다. 그것은 타히티의 남녀는 물론 그 섬에 잠시 들른 프랑스의 선원과 병사들, 심지어 누가 보더라도 독특한 구경거리라 할 수 있는 그 행사에 마음이 끌려 참가한 정부 고관들까지 두루 끼어든 열린 마당이었다.

저녁 8시에 아마추어 악단이 공원 중앙에 마련된 조그만 연주대에 자리를 잡고 관악기로 연주를 시작하면 200명가량의 타히티 처녀들이 깡총거리며 원을 이루기 시작한다. 그 춤판에는 누구라도 낄 수 있었다. 고갱도 물론 피어오르는 흙먼지 속을 날뛰는 그 흥분한 혼잡 속으로 뛰어들었다. 그것은 싸구려 담배와 마실 것을 파는 매점들까지 마련된 대규모 사교행사로서 이따금 포마레의 미망인인 마라우 왕비도 참석하곤 했으며, 모두가 한껏 차려입고 나섰다.

여자들은 자락이 긴 흰 드레스 차림에 윤나는 검은 머리에는 하얀 치자꽃을 꽂았다. 공식적인 저녁 행사는 악대가 의무적으로 프랑스 국가를 연주하는 것으로 끝났지만, 쌍쌍의 남녀들은 차를 마시러 중국인 구역으로 자리를 옮기기도 했다.

무도회가 없는 날 밤에도 장터에 가면 역시 놀라운 경험을 할 수 있었다. 얼마 안 가서 고갱은 오랜 세월 선교사들이 온갖 규칙으로 얽어매어놓아도 초기의 타히티 방문객들을 경악하게 만들었던 섹스에 대한 자유롭고도 너그러운 태도가 바뀌지 않았음을 알 수 있었다. 고갱의 시절에 그것은 사실상 매춘이나 다름이 없었다. 그는 곧 구경을 위해 파페에테로 온 오지의 처녀들이 그들의 선조들이 그랬듯이 기꺼이 잠자리를 같이한다는 것, 그러면서도 이제는 자신들이 하는 행위에 매겨진 시세를 정확히 파악하고 있다는 사실을 알게 되었다. 어떤 면에서

그들은 고갱이 로티의 책을 처음 읽었을 때 상상했던 저 아름답고도 이국적인 이브들이었지만, 이제 사악한 뱀의 유혹에 넘어간 고갱은 '타락'이 끝난 후 한 세기쯤 뒤에 에덴동산에 도착한 셈이었다.

그렇다고 고갱이, 현지 사람들이 노골적으로 '인육시장'이라고 부르던 그곳을 제대로 이용하지 못했다는 것은 아니다. 고갱에게는 돈도 좀 있었으며 그렇지 않더라도 젊고 예쁜 그 여자들이 유럽만큼 높은 가격을 부르지는 않았다. 고갱이 흥에 겨워 춤판에 뛰어들고 장터를 찾아다니던 것과 때맞춰 섬 전체가 프랑스 혁명 기념일인 7월 14일을 중심으로 한 국가적인 축제에 휩싸이면서 그 모든 행사가 거의 오랫동안 이어지는 하나의 파티가 되고 말았다. 프랑스 관리들과 부인들은 국경일을 축하한 반면 타히티인들은 여느 때 하던 축제에 연이어서 음주가무와 환락의 사육제를 좀더 길게 끄는 것일 뿐이었다.

자신의 도착을 알리는 공보를 본 고갱은 곧 뭔가 중요한 행사가 있을 것임을 알았다. 그 얇은 신문에는 몇 페이지에 걸쳐, 당국이 후원할 행사 프로그램이 게재되어 있었다. 행사는 7월 13일 오후 3시 유원지에서의 개막식으로 시작되어 밤 10시 시립악단의 횃불 행렬과 더불어 막을 내렸다. 그 다음 사흘은 수영과 요트, 파우타우아에서의 경마 등 갖가지 시합으로 이어지다가 16일 톰볼라(일종의 경품 행사—옮긴이)로 마무리되었다. 그러나 주된 행사는 1등한 합창단에 거금 600프랑을 상금으로 주는 '히메네 콩쿠르'였다. '히메네'라는 말은 영어에서 차용한 타히티어였지만, 그 섬에서 합창으로 부르는 성가는 '우울한 언덕'과는 거리가 멀었으며, 데스캔트와 싱코페이션이 어우러지는 경이로우면서 즉흥적이고 높낮이의 차이가 큰 그 노래에 섬의 방문객들은 모두 매혹되었다.

얼마 안 되는 파페에테의 프랑스 공동체에게 그 축제의 핵심은 14일에 열리는 정부의 리셉션이었지만, 여전히 리워드 제도에서 전투가 벌어지고 있던 그해에 총독은 투아모투 제도의 행사를 공식 방문하기로

했기 때문에 이미 열흘 전에 전함 볼라주 호를 타고 떠난 상태였다. 리셉션에서는 총독을 대신하여 행정부 국장인 마티스가 여느 때처럼 공화국에 대한 찬사 일변도의 연설을 늘어놓은 다음 1889년 만국박람회 때 수상한 이들에게 훈장과 상장을 수여했다.

고갱이 사진작가이며 그 지방 보석세공인인 찰스 스피츠와 처음 만난 것은 아마도 그 무렵이었을 것이다. 『일뤼스트라시옹』 같은 프랑스 잡지에 게재된 그의 사진은 타히티의 이미지를 때묻지 않고 소박한 낙원으로 만드는 데 일조했다. 이런 사진 대부분은 완전히 조작된 것으로서, 스피츠의 이른바 이국적인 이미지들은 거의 모두가 파페에테에 있는 스튜디오에서 촬영한 것들이었고, 가슴을 드러낸 타히티 처녀들이 섬을 찾아온 선원들을 집으로 데려가는 장면을 찍은 그 사진들은 당시 아직 성숙되지 못한 관광업과 잘 맞물렸던 셈이다.

그러나 스피츠에게는 그것 말고도 다른 일면이 있었는데, 그것은 '도시'를 찍은 사진과 '시골'을 찍은 사진이 현저하게 구분된다는 사실이다. 도시를 찍은 사진 가운데 「7월 14일」이라는 제목이 붙은 것이 있는데, 그것은 하얀 자루옷으로 몸을 감싼 여자들과, 바지와 셔츠 차림으로 목총을 머리 위로 흔들며 행진하는 남자들로 이루어진 프랑스 혁명기념일 행렬을 보여준다. 그 사진은 한때 전사였던 이들이 식민지 통치하에서 거세된 사실을 돋보이게 만드는 통렬한 영상이기도 하다. 그것과 선명한 대조를 이루는 것으로 스피츠가 찍은 시골 사진 하나는, 강변 숲속의 개간지에서 허리가리개만 한 한 타히티 사내가 머리를 손에 받친 자세로 쓰러진 통나무에 앉아 있는 장면을 보여준다. 스피츠는 이 사진으로 '고귀한 미개인'을, 때묻지 않은 자연 그대로의 터전에 살고 있는 철학자의 모습을 말하려 한 듯이 보인다.

물론 고갱에게는 이 '자연스러운' 인물의 자세가 로댕의 「생각하는 사람」을 고스란히 본떴으며, 비록 좀더 고결하게 보이기는 해도 그것은 그저 유럽인들의 타히티인들에 대한 생각을 보여주는 데 불과한 듯이

보였을 것이다. 이 두 장의 사진은 '원주민'에 대한 전형적인, 서로 모순된 태도를 보여준다. 한쪽은 타락하고 약간 희극적이며 다른 한쪽은 고귀하고 문명의 영향을 입지 않은 것인데, 이 모두는 고갱으로 하여금 식민지의 도시에 정착해서 사는 데 대해 점점 더 의혹을 품게 했을 것이다.

스피츠와 다른 몇몇 사람들에 대한 수상식과 더불어 축제의 공식행사는 끝났는데, 그것이 거의 2주간에 걸친 환락의 극히 일부분에 불과함을 고갱은 알게 되었다. 장례식이 끝나자마자 부속 섬의 주민들 대부분은 파페에테로 와서 돈이 다 떨어질 때까지, 그리고 솜사탕이나 술을 파는 좌판, 사격연습장, 도박장 그리고 막대한 양의 독주가 소비되는 간이주점에 물릴 때까지 머물렀다.

고갱의 주된 관심은 선교사풍의 복장을 한 도시 사람들보다 옷차림이 훨씬 자유로워 자연스러운 모습을 한 수많은 촌사람들에게 쏠렸다. 그는 이곳저곳 돌아다니며 흥미를 끄는 사람이 있으면 닥치는 대로 포즈를 취해줄 것을 부탁했는데, 너그럽고 호기심 많은 타히티인들은 흔쾌히 동의해주었다. 한쪽으로 고개를 기울이고 있거나 머리다발을 풍성하게 늘어뜨린 모습을 담은, 서둘러 그린 이 연필 초상화들의 자연스러움은 매력적이다. 그 하나하나가 전지를 가득 메우고 있어서 조각상과도 같은 기념비적인 느낌을 풍기고 있으며, 때로는 눈을 그리지 않은 채 비워두어서 흡사 아직까지는 타히티인의 아름다운 얼굴 이면에 숨어 있는 사실을 모두 파악하지 못했다는 사실을 내보이는 듯한 무슨 마스크처럼 보인다.

유쾌함과 흡족함을 억누를 수 없었던 그는 메테에게 거의 경솔하다고 할 정도의 편지를 보냈다.

너무도 아름다운 밤이오. 수많은 사람들이 오늘밤 내가 하는 것과 똑같은 일을 하고 있소. 자식들이 저희들 혼자 자라도록 내버려둔 채

순전한 삶 그 자체에 푹 빠지는 것 말이오. 이들 모두는 어느 마을이든 어떤 길이든 상관없이 사방을 배회하면서 아무 데서나 먹고 잠을 잔다오. 고맙다는 말이나 무슨 답례를 할 필요도 없이 말이오. 그런데도 이들을 미개인이라고 하다니! ……그들은 노래를 부르고 아무것도 훔치지 않는다오. 나는 한 번도 문을 잠가본 적이 없소. 그들은 누구를 죽이지도 않소…….

메테가 그곳에서 벌어지는 일을 짐작하기는 그리 어려운 일이 아니었을 것이며, 따라서 그녀가 답장을 하지 않은 것도 그리 뜻밖의 일은 아니다. 고갱은 분별과는 거리가 멀었지만, 그는 틀림없이 파페에테처럼 조그만 지역에서 사람들에게 아름다운 '바히네'들과 함께 어울리는 모습을 보이고 2주에 걸친 춤판에서 흥겹게 노는 것이 서로 관계가 긴밀한 이주자 사회에서는 자신에게 그리 유리할 게 없음을 알고 있었을 것이다. 분별있는 타히티인 연인을 사귀는 것과 장터에서 여자를 사귀는 것은 전혀 다른 문제였다.

따라서 얼마 지나지 않아 공적인 사회가 색을 밝히는 이 보헤미안을 멀리하기 시작하면서 고갱이 식사에 초대받는 일이 없어지고 말았다. 이는 초상화 일거리를 맡으려는 그의 희망에 종지부를 찍는 행동이나 다름없었다. 애초에 낮은 급료를 받는 관리들이 예술에 돈을 쓸 가능성이 그리 많았던 것도 아니었지만 말이다.

이 시점에서 고갱은 식민지의 도시에서의 삶에 대한 환상을 포기하고 처음에 이렇게 멀리까지 와서 보려고 했던 섬의 본연의 모습을 경험하겠다는 생각을 품을 수밖에 없었을 것이다. 그럼에도 그는 고집스럽게 제노에게 사업을 하는 친구들 사이에서 후원자를 찾아달라고 부탁했다. 보통 그곳 이주민과, 군인을 포함한 행정 관리들은 서로 어울리지 않았지만, 타히티어를 배우려는 자발적인 태도 덕분에 두 집단 사이에 가교 역할을 하고 있던 제노 중위는 고갱을 좀더 부유한 농장

주들에게 소개시켜주기 시작했다. 그중에서 가장 유력한 인물은 식민 의회 회장이며 파페에테 시장인 카르델라였다. 그렇지만 여기서는 거꾸로 카르델라 같은 이주민이 볼 때 고갱은 여전히 공적인 화가였고 따라서 적진에 뿌리를 둔 인물이었기 때문에, 고갱을 아주 정중하게 대하면서도 그를 자기 집에 초대한다거나 일거리를 줄 기미는 전혀 보이지 않았다.

고갱이 가장 기대한 것은 역시 제노가 소개한 사람으로 그 섬의 주요 변호사인 오귀스트 구필이라는 매력적인 인물이었다. 당시 40대 중반이던 그는 프랑스와 영국에서 법률을 공부한 후 얼마간 여행을 하다가 1869년 파페에테에 정착했다. 그는 곧 타히티에서 가장 성공한 변호사가 되어 벌금으로 부과된 세금을 내야 했던 그 지역 중국인 무역상들을 기꺼이 변호하는 한편, 영어를 할 줄 아는 덕분에 외국 사업에 대해 자문을 함으로써 막대한 수입을 올리고 있었다. 구필은 자신이 번 돈으로 그 지역 신문인『오세아니 프랑세즈』를 사들이고 서부 해안의 대규모 코코넛 농원을 매입하여 코프라를 생산하고 제과 원료가 되는 코코넛 분말을 미국에 수출하면서 그 섬에서 손꼽히는 거물 사업가가 되었다.

난마처럼 뒤얽힌 타히티의 정치계에서 구필은 어떤 면에서는 카르델라의 주적(主敵)인 셈이었다. 그는 신교도파를 지지했을 뿐 아니라 총독에게 자문하는 3인 추밀원의 일원이 됨으로써 막후 실력자로 부상했다. 게다가 부와 해외의 연줄이 있던 구필은 타히티 처녀들과 결혼한 영세상인들과는 달랐다. 그는 영국 사업가의 딸과 결혼하여 유럽의 지방귀족이나 다름없는 삶을 영위했다. 그는 예술에도 비교적 관심이 있어서 자기 딸들에게 그림을 그리도록 했기 때문에 그가 고갱을 공감 어린 시선으로 보았을 가능성도 있었지만, 이 신참자를 충분히 평가할 기회가 있을 때까지 일거리를 줄 기미는 보이지 않았다.

결국 고갱에게 떨어진 유일한 일거리는 토머스 뱀브리지라는 영국인

한테서 주문받은 것이었다. 그는 타히티인과 결혼하고 파페에테에서 대장장이 겸 캐비닛 제작업자로 입신한 인물이었다. 공식 화가가 왔다는 소문을 들은 뱀브리지는 스물두 명의 자식 가운데 하나이며 타히티 족장과 결혼하여 투타나라는 이름으로 불리는 수잔나의 초상화를 의뢰하기로 마음먹었다. 죽은 왕이 왕비와 소원한 사이였기 때문에 수잔나에게 궁전에서 개최되는 다양한 연회와 리셉션에서 안주인 역할이 맡겨졌는데, 그것은 분명 그녀의 몸집 때문이었을 것이다. 수잔나는 정말 몸집이 아주 큰 여자였다. 그러나 그런 그녀의 공적인 역할 때문에, 이 것은 바로 고갱이 파페에테의 상류사회에서 상류층을 전담하는 초상화가가 되는 데 꼭 필요한 일거리였던 셈이며, 아마도 이것이 자신의 마지막 기회라는 사실을 깨달았을 고갱은 모험을 피하고 자연주의 양식을 채택하기로 마음먹었을 것이다.

그러나 이것은 현명치 못한 결정이었다. 40대 여인인 수잔나는 포즈를 취할 때 입기로 한 헐거운 자루옷을 입어서 한층 더 몸집이 커보였다. 자연주의는 이런 문제를 처리하는 데 그렇게 좋은 선택이 아니었다. 결국 가엾은 수잔나 뱀브리지는 약간 멍청하고 얼빠진 표정을 하고 그렇게 보기 좋지 못한 핑크색으로 홍조를 띤 사실적인 얼굴을 한 뚱뚱한 중년 여자의 모습이 되고 말았다. 고갱은 그림값으로 200프랑을 받았지만, 그 그림은 근 15년 동안이나 그녀 부친의 낡은 헛간에 틀어박혀 있었다. 그리고 고갱에게는 더 이상 아무런 일거리도 들어오지 않았다.

방향 전환

고갱은 운좋게도 제노 같은 헌신적인 사람을 친구로 사귀게 되었는데, 이 젊은 친구는 고갱이 낯선 사람들에게 취하는 경멸적이고 오만한 태도가 일종의 자기보호에서 나온 것임을 정확하게 간파하고 있었다.

제노는 또한 고갱이 조각하기에 알맞은 나무를 구하는 데 관심이 있다는 사실도 알고 있었다. 목기를 만드는 일은 타히티인이 아직 버리지 않은 마지막 수공업이었는데, 제노에게는 원래 타히티인의 전통적인 주식인 빵나무 열매로 만든 '포이포이'를 반죽하는 데 쓰이던 커다란 나무그릇인 '우메테'가 있었다. 제노 같은 이주민들은 그 그릇을 수프 그릇으로 쓰곤 했다.

우메테에는 양쪽 끝에 손잡이가 달려 있는데, 그중 하나에는 액체가 흘러나갈 수 있도록 끌로 판 홈이 나 있었다. 어느 날 제노의 집에 있을 때 고갱이 우메테를 집어들더니 그 위에다 조각을 해도 좋겠는지 물어보고는 '아무 말 없이' 작업에 착수했다. "고갱은 작업을 할 때는 말을 하지 않았으며 아예 귀머거리가 되었다."

점심식사를 위해 작업을 멈추자 다시 대화가 시작되었는데, 그때 고갱은 어디에 가면 나무나 돌에 새긴 타히티 인물상을 볼 수 있겠는지를 물어보았다. 고갱의 환상을 깨는 일이 될 테지만, 제노는 그런 것이 없다고 대꾸할 수밖에 없었다. 옛날 수공업은 이스터 섬이라든가 뉴칼레도니아, 뉴질랜드 등지에서 아직도 이루어지고 있었지만 타히티에는 없었다. 파페에테의 가톨릭 주교이며 프랑스어-타히티어 사전을 편찬한 적이 있는 에티엔 조상은 주로 마르케사스와 이스터 섬에 있던 것들을 가지고 폴리네시아의 예술과 문화유산을 위한 소규모 박물관을 설립했다. 이 섬의 경찰서장이 마르케사스의 석상과 장신구, 전투용 곤봉, 목기들을 개인적으로 수집해서 나중에 고갱이 직접 보기도 했지만, 그것이 그 섬에서 볼 수 있는 것의 전부였다.

프랑스 당국도 이주민도 그 지방의 예술에는 관심을 가진 적이 없었다. 최근 1882년에 영국인 방문객인 레이디 브래시가 플록턴이라는 한 구아노 상인이 수집해놓은 폴리네시아 전역의 '신상(神像)과 노, 가면, 그 밖에 다른 골동품들'을 수집해놓은 것을 보았는데 그가 그것들을 함부르크로 보낼 작정이라고 했다는 기록을 남긴 적이 있다. 함부르크에

서는 오세아니아에서 가장 중요한 무역업체인 고데프로이 데 함부르크 회사의 사장이었다가 은퇴한 귀스타브 고데프로이가 자신이 태평양 지역에 있는 동안 모아놓은 수집품을 전시하고 있었다.

레이디 브래시의 시절 이래로, 방문객들에게 제공되는 물건들 대부분은 사실상 보지도 못한 미개인의 생활을 기념할 만한 물건을 원하는 선박 여객들을 위해 대량으로 만들어낸 관광용 쓰레기들뿐이었다. 고 갱도 프랑스 혁명 기념일 축제 때 이런 물건들을 보았을 것이다. 선창에서 죽은 왕의 궁전에 이르는 짧은 거리를 따라 늘어선 시장에는 싸구려 수입품과 자질구레한 외국산 패물들과 함께 이런 변조된 토산품을 파는 온갖 종류의 노점이 있었던 것이다. 불과 10년 전만 해도 레이디 브래시는 "축제 때 족장들이 착용하는 것 같은 훌륭한 망토"를 볼 수 있었다. "그것들은 타파 천(꾸지나무 껍질을 두들겨 만든 천―옮긴이) 으로 만든 물건으로 술이 달리고 우아한 레바레바 매듭으로 장식되었다." 그로부터 10년 후 고갱이 본 것은 주로 타히티인들이 갖고 싶어하는 싸구려 유럽산 및 미국산 물건들로서, 전통적인 나무껍질 두르개 대신에 밝은 색채로 물들인 꽃무늬 옷감, 돌도끼와 대나무칼 대신에 공산품 연장들뿐이었다.

제노가 환상을 깨뜨리기 전까지만 해도 고갱은 마을을 벗어나면 여전히 어느 정도는 토속 예술품이 남아 있으리라고 상상하고 있었다. 그러나 그가 이제 알게 된 것처럼 타히티는 한 번도 폴리네시아 예술의 중심지였던 적이 없었다. 다른 폴리네시아 제도가 그렇듯이 타히티를 비롯한 다른 소시에테 제도는 족장을 신성한 최상위층으로 하는 엄격한 계층조직 사회였다. 예술은 하층계급의 장인들이 이들 상층계급을 위해 제작한 것이 아니라, 대개의 경우 족장 집안사람들이 누리던 여가의 부산물이었다. 따라서 대부분의 예술은 일하는 다른 사람들을 거느리고 있던 사람들의 오락이었다.

이러한 예술은 거의 모두 장식이었다. 최상위 족장을 위한 정교한 머

리쓰개와 섬세하게 작업한 깃털망토, 공들여 작업한 나무껍질로 된 천, 그리고 무엇보다도 중요한 것으로 일종의 가계도(家系圖)인 복잡한 문신이 있었다. 이 문신에서 소용돌이꼴 무늬는 조상을 의미했으며, 그 결과 문신을 한 사람은 자신의 조상과 끊어지지 않은 선으로 연결되었다. 불가피한 일이지만, 이런 섬세한 물건들은 내구성이 떨어져서 1767년 최초의 영국 선박이 그곳에 온 이후 빠르게 사라져갔다.

한편으로는 통치계급이 선원들이 가져오는 물건을 원하고 자신들의 수공품을 존중하지 않게 되고, 다른 한편으로는 유럽 방문객들이 유입되면서 야기된 사회적 혼란이 계층 서열에 혼란을 일으키면서 전통적인 족장 가문은 새로운 지도자들로 대체되고 그와 더불어 처음 그곳에 온 국외자들을 그토록 매료시키고 경악케 했던 순수 장식예술의 전통적인 후원자도 사라져버렸다.

고갱은 자신이 이스터 섬의 거대한 두상 사진이라든가 마르케사스 섬의 신상에 대한 로티의 설명에서 보고 읽은 것 같은 종교적인 인공물을 타히티인들도 만들었을 것이라고 착각하고 있었던 듯하다. 타히티인들은 한때 종교적 서열에서 하위에 속하는 정령들인 '티이' 또는 '티키'의 상을 만든 적이 있었다. 하지만 유럽인들이 들어오기도 전에 종교 부흥이 일어나 유일신 '오로'가 최고신이 되면서, 땅딸막한 시가 모양의 원통형 밀짚(야자 섬유를 꼰 줄로 만든 것)에다 간단한 동그라미로 눈과 입을 표시하고 몇 개의 가닥으로 팔을 표현한 '초보적인 수준'의 신상이 만들어졌다. 이러한 물상들은 신 자체도 아니고 신을 표현한 것도 아니었으며, 그보다는 어떤 면에서 신의 정(精)이 스며들어 그것들을 신성하고 존엄한 존재로 만들어주었다고 간주되었다.

어쨌든 기독교가 도래함으로써 이러한 '이교도적인' 물건들은 완전히 파괴되었다. 대부분은 선교사들을 만족시키려는 최초의 기독교 개종자들에 의해 파괴되었다. 그나마 남아 있던 것들은 이미 초기 방문자들이 모두 가져가버렸으며, 그중 일부는 선교사들이 이교도에 대한 승

리의 증거로서 유럽의 박물관으로 보냈다. 존 윌리엄스 신부는 1837년 간행된 자신의 저서 『선교 사업』에 라로통가 섬의 주민을 그린 판화를 실었는데, 그곳의 종교예술은 타히티에 비해 훨씬 구상적인 것으로서 자신들의 신들을 실크해트를 쓴 남자와 보닛(턱밑으로 끈을 매는 챙 없는 여성용 모자—옮긴이)과 숄 차림의 여자 모습으로 자리에 앉아 있는 유럽인 남녀로 표현했는데, 흡사 공물을 받는 제왕 같은 모습을 하고 있다.

그렇지만 고갱은 제노에게 자신이 산 문신을 한 마르케사스 남자들의 사진을 보여주고는 다시 '포이포이' 반죽통 쪽으로 몸을 돌려, 옆면에다 사진에 나오는 남자들의 문신과 비슷한 소용돌이꼴의 선들을 새겨넣었다. 이것은 아마도 첫번째 타히티 방문에서 강박적인 최초의 시험적 행동, 다시 말해서 자신이 찾을 수 없는 예술을 재창조하려는 시도인 셈이었다. 선교사들은 오래된 수공품들을 쓸어내다시피 해서 고갱도 제노도 파페에테에서 우메테를 만드는 데 쓰인 목재가 어떤 것인지를 알 만한 사람을 찾을 수 없었는데, 그것은 아마도 그 물건들이 마을 밖에서 제작되어 시장에 나왔기 때문이었을 것이다.

그것은 분명 단단하고 내구성 있는 나무였을 것이다. 제노는 그것이 혹시 구아바가 아닌가 해서 나뭇조각을 몇 개 얻어다주었고, 고갱은 그것으로 프랑스에서 가져온 둥근 끌과 조각칼을 가지고 작업을 했다. 그런데 작품 몇 개를 완성하고 난 뒤에야 그는 그 나무가 벌레를 끌어들이기 때문에 삽시간에 벌레 구멍투성이가 되어 바스러지고 만다는 사실을 알게 되었다. 이렇게 만든 초기 조각품 가운데 그가 사들인 주발에다 새긴 것만이 남아 있을 뿐이다. 그것들은 어찌된 일인지 벌레의 공격에도 무사했다.

확실히 주발에다 조각할 수 있는 내용에는 한계가 있었으며, 구아바나무보다 더 내구성이 있는 재료를 찾는 일이 처음 몇 달 동안 주요 관심사였다. 한 번은 제노가 그를 파페에테 바깥의 산 위로 데려갔다. 제

노는 어쩌면 농부 겸 치료사인 테레아 노인이 도움이 될지도 모른다고 생각했다. 제노로서는 정확히 알 수 없지만, 테레아는 자단(紫檀)처럼 보이는 나무를 권했으며, 고갱과 그는 그것을 몇 덩어리 얻어왔다. 불행하게도 그들이 고른 나무들은 완전히 건조되지 않은 상태여서, 고갱이 작업을 끝내고 나자 돌이킬 수 없을 정도로 갈라져버리고 말았다.

나무를 구하는 데는 실패했지만, 그 여행 덕분에 고갱은 도시 바깥의 생활을 처음으로 목격하게 되었으며, 자신이 처음부터 당연히 깨달았어야 할 것을 놓쳤음을 뼈저리게 느꼈다. 요컨대 만약 옛 타히티의 예술을 재창조하려 한다면 장소를 옮길 필요가 있었던 것이다. 어쨌든 이제 그를 파페에테에 잡아둘 만한 일도 별로 없었다. 2개월이라는 시간에 그는 준공식 화가에서 부랑자로 전락했으며, 이것 사실상 그에게 좀더 익숙한 역할이기는 했어도 도시에 머물 하등의 이유가 되지는 못했다.

집세와 가구 빌리는 값, 그리고 프티트 폴로뉴 가의 드롤레 상점에서 두 집 건너에 있는 좋아하는 식당 랑부아예에 들어가는 식비에다가, 아무리 싸다 하더라도 그렇게 많은 여자를 샀으니 도저히 감당하기 어려웠을 것이다. 이런 여자들 모두가 익명의 존재이거나 일시적인 상대였던 것은 아니다. 그중 몇몇 여자와는 상당히 자주 만났다. 제노에게 보낸 출간되지 않은 편지로 우리는 고갱이 타히티어 '테아후라'를 자기식으로 테후라(여느 때처럼 그는 엉성한 철자로 이것을 '테후라'라고 적었다)라고 부른 여자에게 끌렸다는 것을 알 수 있다. 그리고 티티라고 불리던(이런 이름을 붙인 데는 확실한 이유가 있었다) 아주 생기발랄한 인물도 있었는데, 고갱은 아마도 영국인과 타히티인의 혼혈인 그녀의 변덕에 마음이 이끌렸던 것 같다. 그러나 만일 이런 여자들 몇몇을 정기적으로 만나고 있었다면, 거기에 따르는 적지 않은 비용을 지불했을 텐데, 그것이 그가 그 모든 것에서 훌쩍 떠나 땅에서 나는 것만으로 살 수 있을 만한 곳으로 옮기겠다는 애초의 계획을 되살리는 또 하

나의 좋은 이유가 되었을 것이다.

만약 주위 사람들에게 물어봤다면 분명 고갱은 타히티누이와 타히티이티가 만나는 지점인 타라바오까지 우회하는 남쪽 길이 정기 마차가다니고 있어서 가장 손쉬운 길이기는 하지만 그래도 험한 여행길이 되리라는 사실을 미리 알았을 것이다. 이 비포장도로는 비좁고 울퉁불퉁했으며, 산에서 흘러내리는 작은 강들 대부분은 걸어서 건너야 하는데다가 우기 때는 그야말로 갖은 고투를 벌여야 할 정도였다. 그러나 적어도 마차가 닿을 수 있는 곳이었는데, 그것은 섬의 남쪽 언저리가 안정되고 그만큼 좀더 개발된 지역이라는 의미였다.

북쪽은 아마도 전혀 문명의 손때가 묻지 않은 지역이었을 것이다. 해안선을 따라 군데군데 깎아지른 절벽이 곧장 바다로 나 있었고 길들은거의 오솔길 정도로 폭이 좁았다. 그 지역 대부분은 사람의 발길이 거의 닿지 않았으며, 파페에테의 관리들은 현명하게도 그곳을 마치 다른행성의 출장소나 되듯이 '외곽 지역'이라고 경멸조로 언급하면서 방임했다. 하지만 고갱은 그 섬이 다른 대안을 제공할 수 있다는 사실에 대해서는 알아보려고도 하지 않은 듯하다. 추측컨대 그는 몇 가지 짐만꾸려서는 타라바오 행 마차를 타고 행운과 환상이 이끄는 대로 가보기로 했던 것 같다.

산과 바다 사이에서

그리하여 1891년 7월 하순 어느 때인가 폴 고갱은 이미 충분히 예고된 계획을 실행에 옮겨, 매일같이 파페에테와 타라바오를 왕복하는 불편하기로 악명 높은 합승마차를 타고 문명을 떠나 남쪽으로 향했다. 비록 여행 자체가 불편했음에도 고갱은 즐거워했을 텐데, 그 길은 달아오른 포장도로를 따라 줄지어 늘어선 자동차들 사이를 뚫고 나가야 하는오늘날에도 여전히 조망이 아주 근사하기 때문이다.

오늘날의 여행자가 시선을 들기만 하면 고갱이 보았던 풍경을 볼 수 있다. 좁다란 계류가 고지에서 야자수가 우거진 해변까지 뚫고 내려오느라 깊은 틈을 만들어놓은 높다란 산들이 뚝 떨어지듯 바다까지 이어져 있다. 바다와 산기슭 사이에는 폭이 불과 2킬로미터밖에 되지 않는 평지가 띠처럼 나 있고, 사람들은 그곳에 살면서 농사를 짓기도 하는데, 주로 파페에테 외곽 지대에 있는 코코넛 농장들이다. 바다 쪽으로 고개를 돌리면, 산호초에 부딪쳐 하얀 거품이 이는 초호의 잔잔한 바다가 보인다.

그러나 마차는 지옥 같았으며, 겨우 25킬로미터 정도를 달리고 한 시간 반 남짓 지나자 고갱은 마차에서 내리고 말았다. 그곳은 오늘날 파페에테의 교외 주거지로서, 도시에서 막 벗어난 지역인 파에아 지역이었다. 흔히 그때 고갱이 그 지방 교사인 가스통 피아에게서 자기 집에 와서 묵으라는 초대를 받은 것으로 설명되고 있으나, 공식 기록에 의하면 가스통과 그의 형 에드몽은 그로부터 7년 뒤인 1898년에야 타히티에 왔고, 그때도 파에아가 아닌 모레아에 부임한 것으로 되어 있다.

진실은 그보다 더 단순한 것 같다. 고갱은 그저 변덕으로 여행을 중단했던 것이다. 어쩌면 마차가 고갱이 견디기에는 너무 불편했을지 모르며, 아니면 그가 여간해서는 보기 힘든 옛날의 종교 집회소 '마라에'가 그 지역에 남아 있다는 얘기를 듣고 여행을 계속하기 전에 한 번 방문하고 싶었을지도 모른다. 초대가 없었다 해도 단기간 체류할 만한 곳을 찾기는 그렇게 어렵지 않았을 것이다. 타히티인들의 후한 대접은 이미 유명했으며, 고갱은 필시 그곳에 도착하자마자 함께 쓸 오두막을 얻고 식사 대접도 받았을 것이다. 이유가 무엇이었든 그는 그곳이, 특히 어둠이 내렸을 때는 정말 매력적인 곳임을 알게 되었다.

그날 저녁 나는 해변 모래사장에 가서 담배를 피웠다. 태양은 빠르게 지평선으로 다가서면서 내 오른쪽 모레아 섬 뒤로 모습을 감추

기 시작했다. 지는 햇살을 배경으로 산들이 불타는 듯한 하늘에 짙은 먹색으로 보였으며, 산꼭대기는 흡사 총안이 있는 고대 성벽처럼 보였다.

그가 얼마 동안이나 파에아에 머물렀는지는 알 수 없다. 그는 훗날의 그림을 위한 '습작'이라고 할 만한 작업을 시작했지만 안정된 집이 없는 상태에서 할 수 있는 작업은 극히 제한된 것이었다. 또한 그가 원했던 주제를 손쉽게 구하지 못했을 수도 있는데, 파에아는 파페에테에 너무 가깝고 대부분이 농장으로 전용되고 있어서 그가 보고 싶어했던 원시 그대로의 모습을 보여주지는 못했을 것이다. 어쩌면 아라후라후 골짜기에 있었던 '마라에'가 별다른 주제를 제공해주지 못했을 가능성도 있다. 오늘날에는 충분히 복원되어 민속과 다른 문화적 볼거리로 이용되고 있는 그곳은 아주 인상적이지만, 1890년대만 해도 종교의식이 거행되던 거대한 단(壇)이 있었던 곳을 암시하는, 풀이 무성한 계단이 나 있는 둔덕에 불과했다.

파에아는 파페에테에 너무 근접해 있었다. 토지는 매매되지 않았고 숙소를 빌리기도 힘들었으며, 젊은 여자들은 '인육시장'으로 흘러들었으며, 도시에서 배후지로 전염된 나태가 만연했다. 술과 외래 질병은 불가피하게 희생을 요구했는데, 1890년에는 장티푸스가, 고갱이 도착한 1892년에는 이질이 나돌았다. 매독에 대한 소문도 나돌았다. 이 모두를 한데 합쳐놓고 볼 때, 그 자신과 도시의 불결한 촉수 사이의 거리를 좀더 벌려놓는 것이 현명한 선택이 될 터였다.

그는 매일같이 그곳을 지나는 마차를 집어타고 타라바오가 있는 남쪽으로 내려갈 수도 있었을 테지만, 그러지 않고 좀더 긴 여행을 준비하기 위해 일단 파페에테로 돌아갔다. 이런 준비의 내용을 볼 때 흔히 말하는 대로 그가 지방 족장에게서 자기 구역을 방문하라는 초대를 받았다는 주장도 사실일 것이다. 고갱은 7월 14일 리셉션장에서 자기를

초대한 그 족장과 만났다고 한다. 그 족장은 프랑스에 대한 충성의 대가로 파리에서 열린 국제박람회에 파견되었고, 스피츠처럼 그 행사에 참석해서 환대를 받던 인물 가운데 하나였을 것이다. 족장의 관할 구역인 마타이에아는 파페에테에서 45킬로미터, 타라바오 지협에서는 10킬로미터도 채 떨어지지 않은 곳이어서 그 제안을 진지하게 고려해볼 만한 거리였다. 닥쳐올 곤란에 대비한 준비를 신중하게 했던 것으로 봐서 고갱이 이 방문을 그저 짧게 끝내지 않을 의도였음을 알 수 있다.

그는 단지 물감과 조각칼을 꾸리는 데 그치지 않고 혹시라도 결핍감을 느끼지 않도록 자기와 함께 갈 여자를 구하는 데 신경을 썼다. 그는 쾌활하되 지나칠 정도로 명랑하지는 않은 티티를 선택했는데, 생활이 불안정했던 그녀는 자기를 거두어줄 사람이라면 누구에게라도 달라붙을 생각이 있었다. 이 여행을 약간 긴 소풍 정도로 여겼던 그녀는 출발일에 가장 좋은 옷에다 조화와 오렌지색 조가비로 장식한 밀짚모자 차림으로 나타났다. 그녀는 고갱이 경찰서에 있는 친구에게서 빌린 마차를 타고 여행을 하게 되자 감격했을 테지만, 그녀의 수다에서 그녀가 자기를 실제보다 더 부자로 여기고 있고 아주 화려한 생활을 고대하고 있다는 사실을 알아차린 고갱은 그녀에 대해 다시 생각해보게 되었을 가능성이 높다.

그래도 머리를 풀어헤친 그녀는 아주 예뻤으며, 설혹 돈이 목적이라 해도 여전히 사랑스러움을 느낄 수 있었다. 다행히도 그녀의 '시시한 대화'조차 바다와, 파도가 피어오르는 연기처럼 물보라를 일으키며 부딪치는 산호초의 풍경을 망쳐놓지는 못했다. 그 여행은 오전 나절 내내 걸렸는데, 화려한 옷차림을 한 티티를 동반한 괴짜 보헤미안 화가와, 역시 허풍스러운 족장의 만남은 아주 볼 만한 광경이었을 것이다.

타바나 아리오에하우 아 모에로아, 흔히 테투아누이 족장으로 알려진 그 인물은 포마레 왕조와 맞서 프랑스 편을 들었던 지방 토호였다. 그는 전투에서는 식민주의자들을 위해 싸웠고 용맹의 증거로 언제나

셔츠에 종군 훈장을 달고 다녔다. 만약 고갱이 정말로 때묻지 않은 야생의 자연을 보려고 했던 것이라면, 테투아누이의 구역에 체류하겠다는 결심은 약간 흔들렸을 것이다. 테누아누이의 협력에 대한 사의로 프랑스인들은 마타이에아를 파페에테 외곽에서 가장 발전된 지역으로 만들어주었다. 족장을 위해 관공서 건물들이 들어서고, 프랑스 수녀들이 운영하는 학교와 신교도 교회당, 그리고 인근 바이리아에는 백인 정착민들이 운영하는 럼주 양조장도 있었다.

테투아누이의 저택만 보더라도 마타이에아가 더 이상 원시 그대로의 모습이 아님을 알 수 있었다. 당시 부유한 타히티인들에게는 멋진 식민지풍의 건축물이 유행이었으며, 테투아누이의 저택에 대한 정확한 기록은 남아 있지 않지만, 파페에테에서 12킬로미터쯤 떨어진 푸나아우이아의 농장에 있던 사업가 오귀스트 구필의 시골 저택을 찍은(아마 스피츠가 찍었을 것이다) 사진이 있는데, 그것을 보면 당시 유행하던 양식을 어느 정도 알 수 있다. 이 멋진 건축물은 베란다와 박공을 번지르르한 완자무늬로 장식한 것으로서, 빅토리아풍의 고딕식 철도역과 크게 다르지 않았다.

그 사진에는 또한 이들이 열망하는 고상함이 어떤 것인지도 드러나 있는데, 구필의 딸들은 레그어브머튼 소매(어깨에서 팔꿈치까지가 풍성한 소매—옮긴이)가 붙은 길고 하얀 가운 차림으로 저택 앞에서 그들 가운데 하나가 뭔가를 그리고 있는 이젤을 에워싸듯이 모여선 채 포즈를 취하고 있다. 가지런히 손질된 잔디밭과 잘 다듬고 관리된 야자수와 대나무숲을 보면 당시의 식민지 양식을 충분히 알 수 있다. 만약 테투아누이의 거처가 이런 저택과 조금이라도 비슷했다면 고갱은 마타이에아가 때묻지 않은 에덴동산과 전혀 다른 곳임을 한눈에 알았을 것이다. 그러나 고갱은 잠깐 둘러보고 난 후 그곳에서 걸음을 멈추기로 작정했다.

내 오두막은 우주이고 자유였다

그곳은 분명 아름다운 곳이었다. 해안의 평야는 다른 어느 곳에서 본 것보다 폭이 넓어서 산들의 장엄한 모습을 상당히 멀리까지 볼 수 있었는데, 그렇지 않다면 바다 멀리까지 나가서야 볼 수 있는 풍경이었다. 초호가 특히 아름다웠으며, 부락 한 군데에 몰리지 않고 나무숲 여기저기에 산재한 타히티인의 주택은 식민지 이전 시대의 환상을 심어주었다. 어쩌면 테투아누이가 이것저것 편의를 봐줄 수 있으리라는 점이 좀 더 주효했을지도 모르는데, 고갱은 말을 제대로 할 줄 모르는 자신이 지협 저편까지 갈 경우 적지 않은 고생을 할 것임을 인정했다.

족장은 자신의 새 친구가 적당한 숙소를 구할 수 있도록 고갱을, 타히티어로 오렌지라는 의미인 '아나니'라고 불리는 부유한 농부에게 소개시켜주었다. 그 농부는 오렌지를 성공적으로 경작해서 수출하고 있었다. 아나니 역시 유럽풍의 저택을 지어놓았지만 아직 비어놓은 채였는데, 두 사람에게는 놀랍게도 고갱은 목재와 주름진 철재로 지은 이 현대식 주택을 사양하고 아나니가 아직 살고 있던 인근의 대나무 오두막을 빌릴 수 있겠는지 물었다.

오두막이 들어앉은 곳은 이상적이었다. 한쪽으로는 탁 트인 평원 저편으로 산의 사면이 보이고 다른 쪽으로는 바다가 내려다보였다. 근처에는 식수를 구하고 목욕도 할 수 있는 바이타라 강이 흐르고 있었고, 판다누스 잎사귀로 짠 지붕을 얹고 흙바닥에 마른 잎을 깐 방 한 칸짜리 오두막은 고갱이 짐작했던 대로 아주 서늘했다. 하지만 자신이 새로 얻은 남자가 근사한 식민지풍의 저택을 사양하고 초라한 원주민 오두막을 택한 사실을 알았을 때 티티가 보인 반응은 짐작이 가고도 남을 것이다.

마당에는 불을 피워 음식을 만들도록 부엌용 움막이 하나 있었을 뿐, 그것이 전부로 더할 나위 없이 소박했다. 여전히 어리둥절한 아나니는

자신이 유럽식 주택으로 옮기고 고갱에게는 자신이 살던 수수한 거처를 세주었다. 이제 대모험이 시작된 셈이었지만, 고갱은 먼저 파페에테로 돌아가서 얼마간의 가구를 구하고 인근에서 구하기 힘들어 보이는 다른 물건들도 사들이기로 마음먹었다. 그와 티티는 그날 밤을 마타이에아에서 보내고 다음날 그곳을 떠났다. 그러나 그 여행에는 또 다른 이유도 있었다. 고갱 자신의 표현을 빌면 티티가 "유럽인들과의 교제 덕분에 너무 번들번들해져서" 이제 그녀를 곁에 둘 생각이 없어졌던 것이다. 고갱은 시골 여자들에게 기대를 걸기로 했다. 도시로 돌아와 티티가 자기를 다시 데려갈 것이냐고 물었을 때 그는 자신이 먼저 자리를 잡은 후 그녀를 데리러 사람을 보내겠노라고 거짓말을 했다.

처음에는 혼자서 지내는 생활도 그런대로 즐거웠다. "내 심장 고동 소리 외에는 아무 소리도 들리지 않았다. 듬성듬성한 오두막 이엉 사이로 마치 악기를 타기라도 하듯 새어 들어오는 달빛이 침대에서도 보였다……잠을 자면서도 머리 위에 질식할 것 같은 감옥과는 다른 광활한 공간을, 천공으로 이루어진 둥근 천장을 상상할 수 있었다. 내 오두막은 우주이고 자유였다."

고갱은 1891년 9월 말에서 1892년을 송두리째, 그리고 1893년 3월까지 거의 18개월 동안 이 자유를 맛보게 되지만, 그 자유가 언제나 좋기만 했던 것은 아니다. 유럽풍의 도시와 절연하고 진정한 타히티라고 여긴 것을 공유해보겠다는 결심은 불가피하게 문화적 분열증을 야기했다. 고갱에게서 이것은 더 없이 행복한 상태에서 순식간에 침울한 내성으로 빠져드는 상태로 바뀌면서 위태위태한 갈짓자를 그렸다. 어떤 때는 불과 몇 주 사이에 두 상태를 왔다갔다하기도 했는데, 어떤 면에서는 반 고흐의 저 끔찍한 조병(躁病)과 비슷했다. 만약 그 두 사람이 처음에 계획했던 대로 '열대 스튜디오'에 함께 왔다면 어떤 일이 일어났을지는 생각만 해도 오싹하다.

정신 건강을 위해서는 다행스럽게도 고갱은 기본적으로는 낙천주의

자였기 때문에 자신의 환상을 이용해서 나쁜 시기에서 벗어나곤 했다. 그러나 고갱만큼 강인한 사람이라도 그 1년 반은 힘겨운 시련이었을 것이다. 그는 누구에게라도 엄청난 시험이 될 만한 일, 요컨대 자기 손으로 삶을 영위해야 하는 혹독한 도전과 마주하고 있었다. 페루의 미개인, 요컨대 자기 본연의 상태라고 여기고 있던 것으로 돌아가고 싶어했던 그는 자신이 바라던 대로 된 이제 그 삶을 끌어안고 살아나가야 했다.

처음에는 더할 나위 없이 행복했다. 그는 바다를 등진 채 산기슭을 향해 나 있는 탁 트인 들판을 그리기 시작했으며, 언제나처럼 같은 장면을 반복해서 그리면서 그것을 자기 것으로 만들었다. 커다란 망고나무가 배경을 차지하고 오두막들이 얼핏 보이는 가운데 가끔씩 그 지방 특유의 까만 돼지들이 덤불 속에 코를 박고 냄새를 맡는 그의 오두막 바로 앞 해안 도로를 혼자 지나가는 자그마한 사람의 형체가 보인다. 그리고 가까이, 그러나 아주 가까이는 아닌 그늘에 한 무리의 여자들이 앉아 아마도 그 지나가는 사람에 관한 이야기를 하는 듯하다. 고갱은 자신이 완성한 그림에 「파라우 파라우」라는 제목을 붙였다. 이는 아마도 '끝없는 수다'나 '귓속말' 정도의 의미이겠지만, 그의 빈약한 언어 실력에다 여느 때처럼 다중적인 의미와 결합시키려는 그의 욕망을 감안하면 그 정확한 의미를 파악하기는 어렵다.

그러나 그곳 사람들은 적의가 있었던 것이 아니라 다만 수줍어했을 뿐이었다. 그가 가져온 식량이 이틀 만에 떨어지자 이웃 하나가 그에게 함께 식사를 하자고 했지만 그는 너무 당황한 나머지 받아들이지 못했다. 그러자 그들은 아이를 시켜 "금방 딴 나뭇잎에 깨끗하게 조리한" 음식을 보내주었다. 얼마 후 그 사내가 지나가다가 "파이아?" 하고 물었는데, 고갱은 그것이 "만족했느냐?"라는 의미일 것이라고 여겼다. 그들은 분명 자기들 틈에 낀 이 낯선 인물에 대해 적의를 품은 것 같지는 않았지만, 고갱은 곧 자신이 계획했던 대로 그 땅에서 나는 것만으

로 먹고사는 것은 불가능하다는 사실을 깨달았다.

낚시는 숙련된 기술을 필요로 했고, 사냥할 만한 짐승들은 모두 도저히 접근할 수 없을 만큼 높은 산에 살고 있었다. 널리 알려진 야생 빨간 바나나를 따는 일조차 멀고 가파르고 위험한 곳으로 올라가야 했을 뿐 아니라 숙련된 사람이 아니고서는 쉽게 채집할 수도 없었다. 결국 아오니라는 중국인이 운영하는 상점을 이용할 수밖에 없었지만, 손님들 대부분이 각자 자기 양식을 마련하는 상황이었기 때문에 이 가게에서는 생식품을 팔지 않았다. 마을 사람들에게서 과일과 야채를 산다는 간단한 해결책도 고갱에게는 쉽지 않았다. 그것은 식품을 파는 것은 그들의 원칙과는 어긋나는 일이었으며, 그가 식품을 사겠다고 하면 사람들은 그것을 구걸로 여겼을 것이고, 그런 일은 고갱처럼 자존심이 센 사람에게는 참기 어려운 일이었을 것이다.

결국 그는 소금에 절인 고기 통조림과 프랑스산 포도주나 압생트를 먹고사는 쪽을 택했지만, 그런 것들은 이렇게 외진 곳에서는 터무니없을 정도로 값이 비쌌다. 젖가슴을 드러낸 '바히네'들 틈에서 놀면서 자연 속에서 삶을 영위할 수 있으리라는 그나마 남아 있던 환상마저도 당국과의 첫번째 불화를 겪으면서 깨끗이 사라져버리고 말았다. 파페에테 이외 지역에서는 경관이란 쓸데없이 걸리적거리기만 하는 존재인데다가 외진 지역에서는 법을 집행하고 거의 모든 문제에서 관청을 대신했다. 그런대로 점잖은 자들도 있었고 건방지기 짝이 없는 독재자로 군림하는 자들도 있었는데, 마타이에아의 장 피엘 클라브리는 후자에 속했던 것 같다.

새로 나타난 이 괴상한 인물에 의혹을 품고 있었던 선교사들이 고갱이 무슨 짓을 벌이고 있는지 감시하도록 조처를 취하도록 경관을 선동했던 것 같다. 이렇게 해서 고갱이 근처 냇물에서 알몸으로 목욕하는 습관이 있다는 사실을 안 클라브리는 불시에 그를 습격하여 당장 그만두지 않으면 체포하겠다고 위협했다. 그것은 기분 나쁘게 끝날 수밖에

없는 오랜 싸움의 시작이었다.

매몰찬 프랑스인과 냉담한 타히티인들 사이에 낀 고갱이 처음 그린 그림이 국외자가 그린 듯한 것이라는 점은 그리 놀랄 일이 아니다. 그 때 그린 것들 중에는 산에서 빨간 바나나 줄기를 들고 돌아오는 사람을 그린 그림도 있고, 모닥불 주위에서 젊은이들이 춤을 추는 빈터 뒤편에 서 있거나 접근하기 어려운 듯이 좀 떨어진 곳에서 백마와 함께 있는 젊은이를 빠르게 그린 초상화도 있다.

고갱은 이 잘생긴 젊은이에게 흥미를 느낀 것이 분명했다. 그 청년을 가까이에서 그린 첫번째 초상화를 보면 그가 허리가리개만 두른 알몸 으로 자기 말 곁에 서서 고삐를 쥐고 있는데, 그 포즈는 귀스타브 아로 자의 파르테논 신전 프리즈의 사진 석판에서 따온 것이다.

고갱이 그곳에 와서 맨 처음 한 일은 보로부두르 신전의 프리즈 엽서 와 사진들, 마네의 「올랭피아」, 영국박물관에서 보았던 테베의 무덤에 나오는 벽화 같은 '꼬마 친구들'로 자신의 오두막을 장식한 일이었다. 지금처럼 원화를 직접 접할 수 없을 때면 언제든 그것들을 참조할 수 있었다.

그 청년과 말은 상상의 산물일지도 모르지만, 그럴 것 같지는 않다. 왜냐하면 그 청년은 고갱이 그린 또 다른 인물로서 벌목꾼으로 그린 인 물과 매우 흡사하기 때문이다. 부엌용 움막 옆에는 병에 걸려 흡사 커 다란 앵무새처럼 구부러진 코코넛 야자수 한 그루가 있었다.

고갱은 근처에 사는 한 사내가 알몸으로 양손에 든 묵직한 도끼를 휘 두르며 나무를 찍는 광경을 흥미롭게 지켜본 적이 있었다. 고갱은 훗날 그 장면을 시적인 어투로 기록해놓았다.

도끼를 내려치기 위해 높이 치켜들었을 때 "도끼는 은빛 하늘을 배경 으로 청색으로 각인되었고, 죽은 나무의 절개면으로 도끼날이 떨어질 때 죽은 나무는 한순간 섬광과 함께 다시 한 번 살아나는 듯했다……".

고갱이 언제 처음으로 이런 시적 상징이 바로 자신이 원하던 모델이

라고 확정지은 것인지는 확실치 않다. 그는 분명 그 자신이 말한 대로, 전형적인 타히티인의 얼굴 특징을 포착할 수 있기를 원했다. 그는 집 근처에서 순수한 타히티인의 후예처럼 보이는 한 여자를 보았으며, 결국 그녀를 설득해서 자신의 오두막 안으로 들어오게 하는 데 성공했다. 그녀가 고갱이 벽에 붙여놓은 사진과 엽서들을 살펴보는 동안 그는 그녀를 스케치하려 했지만, 그가 무엇을 하는지 알아차린 그녀는 "불쾌한 듯 얼굴을 잔뜩 찡그리고는" 오두막을 나가버렸다.

하지만 이것으로 끝이 아니었다. 그가 막 포기하려 할 때 그녀가 돌아왔는데, 그녀는 타히티에서 아름다움을 완성시키기 위해 꼭 필요한 요소로서 귓바퀴에 꽃 한 송이를 꽂으러 나갔던 것이다. 이번에도 그녀는 사진을 꼼꼼히 살펴보았으며, 그 동안 그는 그녀의 마음이 변하기 전에 스케치를 서둘러 완성지으려 했다. 그녀가 마네의 「올랭피아」 사진을 보고 있을 때 고갱은 그녀가 그것을 어떻게 생각하는지 물어보았으며, 그녀는 그 여자가 아름답다면서 그녀가 그의 아내인지 물어보았다.

"그렇소." 고갱은 거짓말을 하고는 이 기회를 놓치지 않고 그녀의 초상화를 그려도 되겠는지 물어보았다. 그가 무엇을 원하는지를 깨달은 그녀가 "아이타(안 돼요)"라고 말했다. 그녀는 자기가 '그의 부인'처럼 벌거벗은 채 포즈를 취한다는 생각에 격분한 듯이 보였으며, 또다시 오두막을 나가고 말았다.

고갱은 이번에는 정말 풀이 죽었는데 놀랍게도 그녀는 한 시간 후쯤 다시 나타났지만, 나들이옷인 선교사풍의 자루옷으로 안전하게 몸을 가린 채였다. 이렇게 몸을 보호한 후에야 비로소 그녀는 그에게 그림을 그리도록 허락했다. 「꽃을 든 여인」은 진정한 의미에서 타히티인을 모델로 한 최초의 초상화인 셈이며, 그가 젊고 전통적인 의미에서 예쁜 여자들에게만 관심이 있었다는 주장이 거짓임을 입증하는 그림이기도 하다.

그림 속의 얼굴은 고갱의 말대로 성숙하고 개성이 강한 얼굴이다. 즉, 그녀는 사실상 유럽인의 기준에서 볼 때 예쁘지는 않지만 "그럼에도 아름다운 여인이었다. 그녀의 용모에는 곡선들이 서로 만나는 라파엘로풍의 조화가 있는 반면 조각가가 본을 뜬 것 같은 그 입은 온갖 언어의 말과 입맞춤, 환희와 고통을 표현하고 있었다. 즐거움과 뒤섞인 쓰라림, 지배세력에 억눌린 굴종의 침울함이 엿보였다. 이것은 미지의 세계에 대한 전적인 공포이기도 했다."

이것은 그의 생각이 어느 방향으로 돌아가는지를 잘 말해준다. 그가 태평양으로 가고자 했던 이유가 부분적으로는 그곳을 지나는 백인을 숭배하며 기꺼이 복종하는 원주민 여자들을 만나리라는 믿음 때문이었을 것이라고 생각하기 쉽다. 그의 어머니에서 메테에 이르기까지 거의 모든 생애를 지배적인 성향의 여자들과 보낸 그가 진정으로 갈망했던 일이 기꺼이 자신의 이국적인 성적 노예가 되고자 하는 순종적인 시골 여자일 것이라고 여길지도 모른다. 하지만 여기에서 우리는 그의 진정한 감정이 그에 대해 우리가 일반적으로 가져왔던 생각보다는 훨씬 복잡하다는 최초의 징후를 발견하게 된다.

그는 부락민들처럼 소박한 타히티인의 '파레우', 즉 꽃무늬 사롱(남양군도 원주민의 허리두르개 ─옮긴이)을 입고, 노인이 기도자들을 인도하고 군중들이 아름다운 성가 합창곡을 부르는 '성가의 집'이라고 불리는 장소에 참석하기도 하는 등 주변 세계와 융화되기 위해 진지하게 노력을 기울였다. 그리고 점차 그들은 그를 받아들였다. 그는 신교도의 집회 장면도 그림으로 그렸으며, 시간이 흐르면서 그림 속의 인물들에게 점차 가까이 다가가서 주변 풍경이 아니라 인물이 그림의 중심이 되기에 이르렀다.

그가 외롭다는 것을 감지한 이들 가운데 한 노인은 타히티 특유의 방식으로 그와 함께 살 여자를 점지해주기까지 했다. 노인은 "마우 테라 (이 여자를 가지시오)" 하고 말했다. 그러나 시골 사람들 대부분이 "자

신들의 후한 대접에 대한 보답으로 문명화된 유럽인들이 가져다준 질병"을 앓고 있으리라는 소문을 들은 고갱은 내심 두려웠다.

그는 결국 친구를 사귀게 되었지만, 상대는 여자가 아니었다. 고갱은 그 일에 대해 이렇게 썼다.

내게는 매일같이 특별히 타산적인 동기 없이 자연스럽게 나를 보러 오는 꾸밈없는 친구가 있다. 내 유화와 나무 조각을 보고 놀란 그의 질문에 대답을 해주었던 것이 그에게 가르침이 되었던 모양이다. 그는 하루도 내가 일하러 오는 모습을 보러 오지 않는 날이 없다. 어느 날 내가 연장을 건네주면서 조각을 해보라고 하자 그는 놀란 얼굴로 나를 빤히 쳐다보더니 단순하고도 진지한 어조로 내가 다른 사람과는 다른 사람이라고 말했다.

아마도 내 친구들 중에서 내가 남에게 쓸모 있는 존재라고 말해준 것은 그가 처음이었던 것 같다. 그는 어린애였다……그럴 수밖에 없다. 화가가 쓸모 있다고 생각하다니.

그 젊은이는 흠잡을 데 없이 잘생긴 용모의 소유자였고, 우리는 가까운 친구가 되었다. 이따금 저녁때 내가 하루 일을 마치고 쉬고 있을라치면 그는 유럽인들이 나누는 사랑에 대해 알고 싶어하는 젊은 미개인다운 질문을 던졌는데, 그 질문들은 종종 나를 당황하게 만들곤 했다.

그의 친구는 백마를 데리고 있던 젊은 나무꾼이었다. 자신들의 우정에 대해 이야기하면서 고갱은 이따금 그를 토테파로 부르거나 대부분의 경우 조제프의 변형인 '조테파'로 언급하곤 했다. 물론 그 이름은 고갱이 엄격한 사실을 토대로 글을 쓰는 데 별 관심이 없었다는 점을 감안할 때 나중에 만들어낸 것일지도 모른다. 하지만 이름이 뭐든 그 젊은이는 마타이에아 시절 그에게 중요한 인물이었음에 틀림없다. 고갱

은 시적으로 묘사한 대로 머리 위로 도끼를 치켜들고 있는 그를 그렸다. 이번에도 왼쪽 엉덩이를 약간 비틀고 있는 그 포즈는 파르테논 신전의 프리즈에서 따온 것이다.

타히티 여자들

여기에서도 고갱이 두 개의 문화를 한데 섞고 있음을 알 수 있는데, 그 잘생긴 폴리네시아 청년은 피디아스(기원전의 그리스 조각가—옮긴이)가 조각한 고대 아티카의 청년으로 표현되었다. 이것은 타히티 시절 일상적인 시골 생활을 벗어난 최초의 그림이며, 고갱이 자신의 사명으로 여기고 있던 저 상상의 세계로 다시 발을 들여놓은 첫번째 그림이기도 하다. 그 청년은 양식화된 해변을 배경으로, 그물을 정리하고 있는 여자가 탄 마상이(통나무를 파서 만든 작은 배—옮긴이)와 함께 포즈를 취하고 있다. 그녀는 가슴을 드러내고 있는데, 그 사실은 그 그림이 실생활에서 소재를 취한 것이 아님을 입증하는 것이다. 고갱 자신도 이제 받아들이고 있는 것처럼 그곳에서는 더 이상 그런 광경을 볼 수 없었다. 그 그림은 풍성한 선교사 가운과 죄악의 설교와 더불어 선교사들이 들어오기 전 황금시대의 순결한 타히티를 환기시킨다.

부르기 편한 대로 조테파로 통칭되는 이 인물은 타히티 시절의 초기 그림 전반에 걸쳐 거듭해서 나타난다. 때때로 그는 말을 가지고 있는 남자라든가 나무꾼으로서 중요한 인물로 등장하며, 어떤 때는 그저 멀리서 주요 장면을 지켜보는 배경 속의 조그만 인물 정도로 모습을 나타내기도 한다. 하지만 그의 존재는 언제나 중요한 의미를 띠고 있고, 대개의 경우 마치 그 나무꾼 겸 말을 데리고 있는 청년이 고갱을 새로운 방향으로 이끄는 정령이나 귀신이기라도 한 것처럼 그의 생각에 중요한 변화가 일어났음을 암시하는 데 쓰인다. 그렇지만 그가 고갱의 그림에 등장하는 유일한 남성이다.

고갱의 주된 관심사는 여성이었고 많은 모델을 동원한 듯이 보이긴 하지만(아마도 포즈를 취해주는 사람이면 누구든 쓰지 않았을까 생각될 정도로), 그들의 외모에는 유사한 점들이 있다. 어림해볼 때 그들 대부분은 20대 초반에 딱 바라진 어깨와 힘찬 다리를 한 강인한 체구의 소유자로서 그러한 남자다움은 고갱이 처음 그 섬에 도착했을 때 이미 언급한 적이 있다. 대부분은 타원형 얼굴에 억센 콧날과 두툼한 입술을 하고 있으며 고갱은 그것을 폴리네시아의 전형적인 미녀로 확립해놓은 상태였다. 그 이전의 유럽 화가들이 다른 종족을 괴상한 옷차림을 한 유럽인으로 그렸다는 사실을 기억해둘 필요가 있다. 좀더 자비를 베풀 때도 그들은 이 이국의 미녀들을 비너스 같은 고전적인 미인의 외모에다 그 지방 토속 장식을 몇 가지 달고 있는 정도로 묘사했다.

그와 대조적으로 고갱은 타히티인들에게서 그들만의 아름다움을 발견했으며, 그 아름다움을 고유의 성실성으로 표현했다. 그렇다고 해서 모두가 자발적으로 모델이 되었던 것은 아니다. 그의 그림들을 보면, 그가 그곳 여자들이 누드로 포즈를 취하게 하기 위해 한동안 시간을 들여 설득했음을 알 수 있다. 그 무렵 타히티 여자들은 예전의 '음란함'과, 선교사들이 그 섬에 강요한 '침울하고' 얌전한 태도가 기묘하게 혼합된 형태를 취하고 있었다. 가장 좋은 나들이옷을 입지 않은 채 남의 응시를 받으며 자리에 앉아 있도록 하기 위해서는 분명 모종의 감언이설이 필요했을 것이다.

초기에 그린 초상화 하나에서는 모델이 자락이 긴 붉은 가운으로 온몸을 휘감은 채 고갱이 파페에테에서 가져왔을 흔들의자에 앉아 포즈를 취하고 있다. 이런 유럽적인 특성은 몇 주 몇 달을 두고 서서히 문자 그대로 하나하나 벗겨져나갔다. 흔히는 옷을 입은 채 평범한 일상생활에 종사하는 그들을 그리는 데 만족해야 했지만, 그래도 몇몇 그림에서는 매력적인 친밀감이 느껴진다. 「타히티 여자들」이라는 제목을 붙인 그림에서는 분홍색 자루옷을 입은 여자가 열의 없는 손길로 밀짚모자

를 짜면서도 그가 하고 있는 일을 곁눈질이라도 하듯 힐끔거리는 시선을 보내고 있다.

원주민 여자들에게 포즈를 취하도록 설득하는 일과, 잠자리를 함께할 여자를 구하는 일은 전혀 별개의 문제였으며, 절망에 빠진 고갱은 파페에테에 있는 티티에게 연락해서 그곳에 와서 함께 살자고 했다. 그녀는 이미 시골 여자의 조용한 삶을 받아들이기에는 지나치게 도시화되어 있었던 까닭에 그것은 어리석은 제안이었다. 그녀가 돌아온 그날부터 고갱은 그녀의 수다를 참기가 어려웠다. 그녀는 그가 혼자서 일을 하도록 내버려두려고 하지도 않았고, 주변 환경과 동화하려고도 하지 않았다.

고갱은 되도록이면 잡담을 피하고 어떻게든 공동생활을 지속해보려 했지만, 그보다 현실적인 일이 더 문제였다. 작품이 진척을 보이고 있었음에도 걱정거리가 있었던 것이다. 그해가 끝나갈 무렵, 그 섬에 도착한 지 불과 7개월 만에 드루오 경매로 벌어들인 수입에서 남아 있던 돈이 거의 바닥이 났다. 티티가 오기 전에도 수입 식품으로 먹고사는 데는 고통스러울 정도로 큰 돈이 들었는데, 이제 두 사람이 먹어야 하는 상황이 되자 그의 현금은 급속히 줄어들었다.

프랑스로부터 도움의 손길이 뻗어올 기미는 전혀 없었다. 그가 타히티로 떠나고 나서 얼마 지나지 않아 모리스와 몇몇 상징주의자들이 테아트르 다르에서 고갱과 베를렌을 위한 공동 원호의 밤을 개최했지만, 그날 밤 주요 종목으로 샤를 모리스가 쓴 희곡 「케루빔」이 대실패로 끝나고 말았다. 비평가 피에르 키야르가 『메르퀴르 드 프랑스』에 그 작품을 혹독하게 비판하면서 사실상 이제 막 싹트기 시작한 모리스의 평판은 완전히 추락하고 말았다. 득을 보려 했던 '원호'가 실패로 돌아간 것도 놀랄 일은 아니었다. 그 이후로 모리스는 고갱에게서 꾼돈 500프랑을 갚을 의사를 보이지 않았거나, 아니면 그럴 능력이 없었던 것 같다.

몽프레만이 편지를 써서 쥘리에트가 딸을 낳았다는 소식을 전해주었지만, 그 소식은 고갱의 다음번 답장에서 좀 언짢은 자기합리화만 야기하는 결과가 되고 말았다. "가엾은 쥘리에트가 이제 아이까지 낳았지만, 현재로선 내가 그녀를 도울 방법은 없네. 그녀가 비참한 기분에 잠겼다 해도 이상한 일은 아니지. 그 일은 모두의 의사에 반해 일어난 일일세. 그 당시 내가 처했던 상황은 아무도 모를 거야. 그렇지만……."

그 편지는 계속해서 자신감을 완전히 잃은 고갱을 보여준다. 그것은 주로 작품에 대한 의혹으로서 시간이 지나감에 따라 그 의혹은 점점 커져가기만 했다.

자넨 내가 뭘 하는지 물었지. 그건 좀 말하기 어렵네. 나 자신도 내가 어디에 이르게 될지 모르고 있거든.

어떤 때는 그런 대로 괜찮아 보이지만 어딘지 마음에 들지 않는 구석이 있다네. 이제껏 별로 인상적인 성과를 거두지 못했단 말일세. 나는 기껏 자연이 아니라 나 자신을 탐구하면서 얼마간 그리는 법을 익히는 데 만족하고 있네. 그건 중요한 일이지. 그리고 파리에서 그릴 주제를 수집하고 있는 중이라네. 그것이 뭔가 의미가 있는 거라면 좀더 괜찮은 셈이지. 얘기를 꾸며내지 않고는 더 이상 할 말이 없네. 내가 귀국할 때면 잊어버리고 말 환상을 들려줄 생각도 없고 말일세…….

그 편지는 1891년 11월 7일자였으며 미국을 경유하여 프랑스로 가는 데 2개월이 걸렸을 것이다. 그런데 그 편지를 보낸 직후 고갱에게는 그런 울적한 내성의 발작에 대한 충분한 변명거리가 생겼다. 갑자기 객혈을 하기 시작했던 것이다. 그보다 더 나쁜 것은 금방이라도 심장이 멎을 것 같은 가슴의 통증이었다. 극적인 증상이 나타날 만한 뚜렷한 이유 같은 것은 없었다. 식사는 빈약했지만 그런 대로 만족스러웠고,

걱정거리가 있었지만 과거에 있었던 스트레스는 느끼지 않고 있었다. 그런데도 피를 토하고 있었던 것이다.

그는 황급히 제노에게 상황을 대강 설명하는 쪽지를 보냈다. "이 가없은 대장은 병들었다네. 그렇게 심각한 것이라곤 생각지 않지만." 그런 다음, 티티를 쫓아냈으니 이제 곧 파페에테로 돌아갈 것이라는 말을 덧붙였다. "그녀는 아무 일도 하려고 들지 않고 만사에 푸념만 늘어놓았다네……" 그리고는 테후라에 대한 안부로 끝맺는데, 그것은 분명 티티를 자신의 삶에서 쫓아내고 난 이제 다시금 그의 머릿속에 떠오른 인물이었기 때문일 것이다.

라벤더빛 천사

건강이 좋지 않았음에도 고갱은 작업에까지 스며든 무기력 상태에 휘말리지 않기로 마음먹었다. 언제나 그의 삶에서 변화를 의미했던 성탄절이 다가오고 있다는 사실은 한편에서는 신교도 예배당에서 쏟아져 나오는 찬송가 소리와, 다른 한편에서 가톨릭 교회에서 흘러나오는 미사 소리로 설득력을 얻고 있었다. 보헤미안인 고갱이 신앙 깊은 이웃들과 불화를 겪었으리라고 생각하기 쉬운데, 그 당시 그가 갖고 있던 스케치북에서 볼 수 있는 것처럼 고갱은 적어도 그중 하나와는 우호적인 관계를 맺고 있었다. 그 인물은 클뤼니의 성 조제프 교단 소속 수녀인 루이즈 자매로서, 그녀는 그곳 선교학교의 교사였다. 물론 고갱이 그 수녀가 맡고 있던 젊은 처녀들과 좀더 가까워지기 위한 한 가지 수단으로 수녀의 초상화를 그린 데 불과했을지도 모르지만, 실제로 그 그림을 보면 38세의 그 수녀는 그의 관심을 끌 정도로 아름다웠으며, 정숙하게 눈을 내리깔고, 열대의 흰색 수녀복을 입고 있는 다른 사람들과 달리 까만 수녀복으로 감싼 옆모습을 보이고 있다.

고갱이 가톨릭 의식 가운데서 가장 좋아한 것은 아마도 서구 전통과

예배에 스며든 폴리네시아적인 요소의 이런 기묘한 혼합이었을 것이다. 오두막까지 들려오는 미사 소리에서 그는 개종자들이 영창하는 타히티어 답창을 알아들을 수 있었다. 「아베 마리아」는 그가 익히 알고 있는 타히티어, 즉 '이아 오라나'(어서 오소서)로 시작되었는데, 이렇게 친숙한 기도가 다른 것으로 그토록 쉽게 바뀔 수 있다는 사실이 그의 흥미를 끌었다. 그는 선교사들이 철저히 없애버렸던 타히티의 옛 종교에 대해서는 아는 것이 거의 없었지만, 그럼에도 브르타뉴 농부들의 눈을 통해 천사와 씨름하는 야곱의 이야기를 보았을 때처럼 타히티인들의 눈에 기독교가 어떻게 비쳤을지 충분히 상상할 수 있었다.

이렇게 해서 어깨에 어린 예수를 무등 태운 타히티의 키가 크고 당당한 성모 마리아를 그렸을 때, 그는 마치 최초의 타락이 행해진 무대인 에덴동산에서 예수가 태어나기라도 한 것처럼(그 일이 인류를 구원하게 될 터인데) 그들 모자를 환상적인 색채의 수목이 우거진 이국의 밀림에 데려다놓았다. 그는 그 그림에 「이아 오라나 마리아」라는 제목을 붙였지만, 그림을 완성하기까지 무척 고심해서 최종 완성을 보게 되기까지 계획이 몇 차례 대폭 수정되었다.

오늘날 우리가 아는 그 그림은 그가 처음 그렸던 작품과는 전혀 다른 것이다. 처음에는 가로로 눕힌 대형 캔버스가 사용되었으나 결국 그것을 옆으로 세우고 완전히 새로 그림을 그렸으며, 그 그림은 이듬해인 1892년에 가서야 겨우 완성되었다. 「이아 오라나 마리아」의 무대가 숲이 우거지고 풍부한 색조를 띤 상상의 타히티 에덴인 것처럼 마리아 역시 강렬한 붉은색 '파레우' 차림을 한 타히티의 이브다. 그녀의 어깨에 무등 태운 아기 예수는 황금빛을 띤 섬사람인 동시에 금빛 후광을 한 르네상스 시대의 아기 예수이기도 하다. 숭배하는 두 여자는 보로부두르 사원의 프리즈에 나오는 인물상을 바탕으로 한 것이며, 그들은 서구식 기도가 아니라 힌두교에서 존경과 숭배를 의미하는 방식으로 양손을 맞잡고 있다.

가장 이상한 것은 대천사인데, 그림에 아기 예수가 나와 있는 것으로 봐서 성수태 시간에 좀 늦었을 대천사는 무성한 수풀 속으로 황급히 뛰어들고 있다. 그림 왼편에 밀어넣다시피 한 대천사의 어설픈 포즈를 보면 그것이 나중에 생각나서 그려넣은 것이며, 그 화려한 색채의 의상(라벤더빛 긴 옷에 자주색과 청색과 노란색이 섞인 날개)은 어떤 특정한 신학적 이유가 있어서라기보다는 그렇지 않아도 화려한 색채의 구도를 한층 더 강화하기 위한 것이라는 뚜렷한 인상을 준다. 나중에 추가된 또 다른 요소는 캔버스 밑부분에, 열대 과일을 제물로 올려놓은 나무 제단이다. 야생의 빨간 바나나와 빵나무 열매, 포이포이 주발에 담긴 노란 바나나, 이 모두가 서구의 종교담을 타히티의 풍부한 민담으로 변형시키는 데 기여하고 있다.

오늘날의 눈으로 볼 때 이 그림은 뛰어난 작품이며, 성서 이야기를 세계의 다른 지역으로 이항시켜서 지역 문화와 통합시켰다는 것 이외의 별다른 의미가 없다. 그러나 이 그림을 이런 식으로 볼 수 있다는 사실 자체가 부분적으로는 고갱의 승리를 의미하는 것인데, 왜냐하면 「이아 오라나 마리아」를 그렸을 당시 이 그림은 불경스러운 작품으로 간주되었기 때문이다. 오늘날에는 신도들로 하여금 익숙한 그림을 통해 성서 이야기에 동화되도록 하려는 사제라면 누구든 그 그림을 환영할 테지만, 지난 세기만 해도 성스러운 이야기를 이런 식으로 무대를 바꿔 표현하는 일은 교회 당국에 의해 공식적으로 금지되어 있었다.

니종의 사제에게는 브르타뉴 지방을 무대로 한 종교화조차 용납할 수 없는 일이었으며, 교황 회칙이 토속적인 의상과 무대를 바탕으로 한 '토박이'를 성서적 인물로 표현하는 일을 1951년에 이르러서야 겨우 허용했다는 사실을 알면 놀라지 않을 수 없다. 고갱은 거기서 한 걸음 더 나아가 힌두교와 불교 같은 다른 신앙을 기독교 이야기에 한데 통합시키기까지 했다.

아마도 이 그림의 진정한 성공은 그것이 표현하는 종교적 의미라기

보다는 그 감정을 전하는 색채의 풍부함에 있을 것이다. 그의 기록에서, 고갱이 자신이 너무 지나친 것은 아닌지, 타히티의 강렬함이 혹시라도 나중에 후회하고 말 무절제로 자신을 몰아붙이고 있는 것은 아닌지 걱정했음을 알 수 있다.

풍경 속의 모든 것이 나를 눈멀게 하고 압도한다. 유럽인인 나는 항상 어떤 색에 대해서는 확신이 없이, 그저 넌지시 떠보기만 할 뿐이다. 그런데도 그것은 적색과 청색을 캔버스에 칠하는 것만큼이나 자연스럽고도 간단한 일이다. 시냇물에서는 황금빛을 띤 형체들이 나를 매혹한다. 어째서 그 황금빛과 햇살의 그 모든 환호를 캔버스에 쏟아붓는 일을 망설였을까? 아마도 유럽의 구습, 표현의 이 모든 소심함이 타락한 우리 종족의 특징일 것이다.

고갱이 특히 색채의 면에서 자기만의 타히티를 완전히 창조해냈다는 주장이 끊임없이 제기되고 있지만, 타히티를 방문해서 장엄한 일몰이 만들어내는 광선과 색조의 놀라운 효과를 본 적이 없는 사람이라면 이런 관점에 빠질 수밖에 없다. 거대한 붉은 공이 태평양 속으로 가라앉으면서 얼핏 불가능해 보이는 한 무리의 현란한 색조들을, 자주색과 사프란색, 하늘색과 연보라색을 점화시킨다. 고갱이 걱정한 일은 자신이 캔버스에 칠하는 색채가 진실을 그대로 표현한 것일 뿐임을 아무도 믿어주지 않으리라는 것이었는데, 물론 그가 옳았다. 강렬한 색채를 표현한 데 대해 더 이상 아무도 고갱을 비난하지 않는 오늘날에도 여전히 그가 몽상 속에서 그런 것들을 만들어냈을 것이라고들 여기고 있다.

탈이 난 심장

그가 설혹 작업에 어느 정도 만족했다 하더라도 쇠약해지는 건강 때

문에 그 만족감은 상쇄되고 말았을 것이다. 그는 이제 하루에 4분의 1 리터의 피를 토했으며, 그가 모든 일을 제쳐놓고 의술의 도움을 받을 수 있는 유일한 곳인 파페에테로 돌아가기로 작정한 것은 가로로 그린 첫번째 「이아 오라나 마리아」를 완성시켰을 시점일 가능성이 높다.

1892년 새해 초 그는 불편한 합승마차를 타고 군병원에 입원할 수 있는 도시로 향했는데, 당시 그곳 자문의사로 근무한 그의 친구 샤사누알 박사가 치료를 감독했을 테지만, 누가 치료를 맡았든 심장에 생긴 문제가 근본적인 병의 원인이라는 고갱 자신의 진단을 받아들였던 것 같다. 그 결과 그는 가슴에 흡각(吸角)을 대고 다리에는 겨자씨 연고를 발랐으며, 객혈이 멎자 가슴 질환의 동종요법 특효약인 디기탈리스 제제를 복용했다. 이런 치료가 실제로 무슨 해를 끼치지는 않았을 테지만, 그를 정말로 괴롭히는 원인의 치료에는 아무 소용이 없었다.

검사할 환자가 없는 마당에 완벽한 진단을 내린다는 것은 불가능하지만, 오늘날 대부분의 전문가들은 객혈과 가슴 통증이 매독 증상이라고 결론을 내렸다. 그가 파나마나 마르티니크에서 수축성 마마에 걸린 것이라는 다른 주장도 고려해볼 필요는 있지만, 증상이 사실상 매독과 일치하고 있으며, 두 가지 질병 모두 당시로서는 치료가 불가능했기 때문에 그 차이는 탁상공론에 불과하다.

그것을 매독이라고 가정할 경우 병의 증상으로 보아 그 무렵 2기에 접어든 것으로 보이며, 아직 몹시 고통스러운 피부 감염이라든가 소모성 열병을 동반하는 흉한 외상과 발진, 그리고 마지막으로 환자를 서서히 죽이면서 '광기에 의한 전신 마비'의 완곡한 표현인 'GPI'라는 냉혹한 병명으로 알려진 끔찍한 정신적 장애를 동반하는 3기로 이어지는 국면까지는 이르지 않았던 것 같다.

옛날 의학 교과서에 실린, 매독성 습진과, 질병이 침식한 얼굴과 사지 등 뒤틀린 신체를 찍은 저 섬뜩한 사진을 본 적이 있는 사람이라면 누구나 고갱의 시대에는 안타깝게도 발견하지 못했던 치료법이 오늘날

에는 발견된 것에 대해 진심으로 감사하는 마음이 들 것이다. 이상한 사실은, 비록 공개적으로 거론되는 일은 드물어도 매독은 흔한 질병으로 많은 사람들이 두려워하고 있었기 때문에 고갱 자신도 나중에는 자기가 어떤 병에 걸렸는지 분명 알았을 텐데도, 마치 자기에게 일어난 진실을 알고 싶지 않기라도 하듯 그의 편지나 글 어디에서도 매독이 병의 원인이라는 사실을 시인하지 않고 있다는 점이다.

만일 그것이 성교에 의한 매독이었다 해도 티티라든가 '인육시장'의 다른 원주민 여인들과 관련이 있을 가능성은 별로 없는데, 병이 이미 상당히 진행된 단계여서 그 섬에 도착하기 전에 걸렸을 게 분명하기 때문이다. 어쩌면 처음으로 성을 경험했던 리우데자네이루 시절에 감염됐을 가능성도 있다. 설혹 의사가 매독이라고 진단했더라도 치료 방법은 없었을 테지만, 증상의 진행을 억제하는 데 도움이 될 여러 가지 치료법을 쓸 수는 있었을 것이다. 그랬다면 적어도 의사의 감독을 받으며 요양을 취할 기회를 얻었을 것이고, 그러한 휴식은 체력과 저항력을 키우는 데 도움이 됐을 것이다. 그러나 하루 12프랑이라는 입원비는 너무 비쌌기 때문에 처음 몇 번의 치료가 끝나자마자 그는 회복과는 거리가 먼 상태였음에도 자진해서 병원을 나왔다.

울적한 시기였다. 돈은 거의 바닥났지만 다행히도 제노라든가 소스텐 드롤레, 장 자크 쉬아 같은 정착민 친구들이 얼마간의 돈을 빌려주었다. 쉬아의 경우에는 그것이 아주 관대한 마음에서 우러나온 것이었는데, 그는 군병원에서 나오는 봉급만으로 아내와 딸, 갓난 아들까지 부양해야 했던 것이다. 어쩌면 고갱이 그가 없었다면 단조로웠을 섬 생활에 즐거움을 주는 인물이어서 이 친구들이 그를 위해 기꺼이 희생할 각오가 되어 있었을지도 모른다. 고갱은 분명 그 섬에서 평판이 나쁘다고까지는 말할 수 없더라도 다채로운 온갖 패거리들을 자기 주변에 끌어들였을 것이다.

드롤레는 역시 해군 출신으로 스쿠너선 마테아타 호를 타고 백여 개

에 달하는 폴리네시아 섬들 사이를 돌아다니며 장사를 하고 밀수에도 얼마간 손을 대고 있는 견실한 사업가 샤를 아르노에게도 고갱을 소개시켜주었다. 그가 취급하는 물건은 품질이 형편없고, 코프라와 진주모(母)와 교환하는 대가로 제시하는 값이 터무니없을 정도로 낮아서, 그가 주로 사업을 벌이는 투아모투 제도의 원주민들은 그에게 '하얀 이리'라는 별명을 붙여주었다. 이런 평판에도 불구하고 타히티의 여러 자문위원회 명단에 올라 있는 아르노는 총독의 주된 골칫거리였다. 고갱은 불평할 처지가 아니었다. 프랑스 관리들과 그들의 부인들에게 기피 대상이 된 지금은 어떤 친구라도 절실했다.

마타이에아로 돌아오자 집주인 아나니는 이번에도 관대하게, 고갱이 편안하게 건강을 회복하도록 유럽풍의 저택으로 들어오라고 우겼다. 이제 한창 우기에 접어들어서, 틈새가 많은 오두막으로서는 해풍을 막는 데 도움이 되지 않았다. 고갱이 그곳에 체류했던 시절에 대한 매력적인 보고서가 있는데, 1917년 2월 영국 작가 서머싯 몸이 타히티를 방문한 것이다. 비록 그때는 고갱 사후 14년 뒤였지만 그래도 몸은 그곳에 살았던 화가가 남긴 흔적을 얼마간 찾아볼 수 있었다. 1904년 파리를 방문했을 때 몸은 최근 사망한 고갱에 대해 많은 얘기를 듣고, 그를 알고 있거나 함께 작업한 적이 있는 몇 사람과 이야기를 나누었다. 그의 머릿속에 기본적으로 고갱의 생애에 바탕을 둔 소설을 쓰겠다는 생각이 떠오른 것은 이때였는데, 그 책은 결국 『달과 6펜스』라는 제목으로 출판되었다.

그로부터 13년이 지나서야 몸은 타히티를 여행할 수 있었고, 그때도 그 섬에는 불과 며칠밖에 머물지 않았다. 그는 파페에테에 있는 호텔에 머물면서 자동차로 고갱과 관련이 있는 장소들을 찾아다녔다. 파페에테에서 35마일 가량 떨어진 곳에 있는 어느 여족장의 집을 방문했을 때 그는 근처에 '고갱 작품' 몇 점이 있는 집이 있다는 얘기를 들었다. 몸이 발견한 것은 "잿빛을 띤 채 다 쓰러져가는 아주 허름한 목조가옥"이

었다. 그는 질퍽거리는 오솔길을 지나 그 집으로 다가갔다. 베란다에는 "지저분한 아이들이 우글거리고" 있었지만 "납작한 코에 미소짓는 얼굴을 한 원주민"인 그 집 주인은 그를 안으로 들였다. 그 사람은 아나니의 아들이었고, 그가 두 개의 출입구 가운데 한 곳으로 손님을 들어오게 했을 때 몸은 다음과 같은 사실들을 알게 되었다.

거기에는 문이 세 개 있었는데, 각각 아래쪽은 나무 널빤지로, 위쪽은 판유리로 되어 있었다. 그 사내는 내게, 고갱이 그 유리판에 3점의 그림을 그려놓았다고 말했다. 아이들이 문 두 개에 있는 그림을 이미 지워버리고 세번째 문짝에 그려진 그림도 긁어내기 시작한 상태였다. 그것은 알몸의 이브가 손에 사과를 들고 있는 그림이었다……나는 사내에게 그 문짝을 팔겠는지 물어보았다. "그러려면 문짝을 새로 사야 하오" 하고 그가 말했다. "그 값이 얼마가 되겠소?" 하고 내가 물어보았다. "200프랑이오." 사내가 대답했다. 내가 그 돈을 주겠다고 하자 사내는 쾌히 승낙했다. 우리는 문짝의 나사를 풀었으며, 나는 일행과 함께 그것을 자동차로 날라 파페에테로 가지고 돌아왔다. 그날 밤 또 다른 사내가 나를 찾아와서 문짝 절반은 자기 것이라고 말했다. 그러면서 200프랑을 더 내라고 했으며, 나는 기꺼이 그 돈을 내주었다. 나는 틀에서 나무 널빤지를 톱으로 잘라낸 다음 최대한 신중을 기해 창틀에 낀 판유리를 뉴욕으로, 그 다음엔 프랑스로 운반했다.

지금 그 유리판은 내 서재에 있다.

이 글은 몸이 그 문짝 그림을 1만 7천 달러에 팔기 직전인 1962년에 쓴 것인데, 그것은 그 당시로서는 상당히 큰 돈으로서 타히티 시절 고갱이 그린 그림의 희귀성을 잘 반영하고 있다. 몸은 사실상 '사라져버린' 고갱의 마지막 작품 중 하나를 발견한 것이었고, 이렇게 해서 한때

아나니의 호의에 대한 감사의 표시로 제작된 크고 복잡한 작품인 그림의 단편을 보존하게 된 셈이었다. 몸이 여전히 알아볼 수 있는 그 단편을 좀더 자세하게 설명하려고 들지 않았다는 사실은 안타까운 일이다. 몸이 가져온 문짝은 아마도 그림 전체에서 별로 중요하지 않은 부분일 테지만, 그럼에도 곁에서 구불거리며 올라가는 이국적인 식물에서 빵나무 열매를 딴, 젖가슴을 드러낸 타히티 이브의 가장 초기 표현임에 분명한 모습을 보여준다는 점에서 더할 나위 없이 흥미롭다.

우리는 고갱이 그 작업을 할 때 아나니의 집 안이 어땠는지를 짜맞춰 볼 수 있는데, 그것은 고갱이 아마도 아나니의 아내로 보이는 한 여자가 하얀 시프트 드레스 차림으로 바닥에 앉아 참을성 있게 그가 그림을 다 그리기를 기다리고 있는 초상화도 그렸기 때문이다. 그 그림의 제목 「테 파아투루마」는 '침묵', '낙담', '우울증' 등 여러 가지로 번역되어 있고, 심지어 '뚱한 여자'나 '생각에 잠긴 여자'라는 제목으로도 번역되어 있지만, 고갱이 우리에게 보여주고 있는 것은 시름에 잠긴 채 손에 턱을 괴고 멍하니 앉아 있는 전형적인 '바히네'의 모습이다. 열린 문을 통해서 보이는 베란다의 정교한 완자무늬 난간으로부터 그것이 아나니의 집임을 알 수 있다. 베란다 저 너머로는 말을 타고 있는 조테파로 보이는 인물도 보이는데, 그는 프랑스인이 작업을 하는 광경에 호기심을 느끼고, 타히티인들이 그에게 붙여준 이름대로 '사람을 만드는 사람'이 뭘 하는지 창을 통해 집안을 들여다보고 있다.

아마도 이 무렵 고갱은 다시 「이아 오라나 마리아」의 작업으로 돌아가 캔버스를 수직으로 세우고 그림을 완전히 개작하면서, 자신이 그것이 실재하고 있음을 잘 아는, 그러나 유럽인의 눈에는 실로 기이해 보이는 색채를 과감하게 사용했을 것이다. 작업이 진행됨에 따라 고갱은 마침내 색채를 해방시키게 된 듯이 보인다. 색채는 타히티적인 데 반해, 주제는 여전히 두 개의 문화 사이에 어중간하게 걸쳐 있다. 「이아 오라나 마리아」는 중요한 성과이긴 하지만, 기독교 이전의 마오리 세계

로 들어가려는 궁극의 목표와는 거리가 먼 것이다. 그는 꿈을 실현시키지 못한 채 타히티를 떠났을 수도 있었는데, 마침내 그가 영원히 상실되었다고 여기던 또 다른 세계로의 문을 열게 된 것은 순전히 우연에 의해서였다.

아리오이 교의 씨앗

그림을 그리지 않을 때는 돈 문제 이외에는 거의 아무것도 생각할 수 없었으며, 2월이 되자 어딘가에서 돈을 좀 마련하지 않으면 버티기 어렵다는 사실을 인정할 수밖에 없었다. 마르케사스 군도 외딴 섬에 치안판사 자리가 공석이라는 얘기를 들은 고갱은 곧 자신이 바로 그 자리에 앉을 적임자라고 확신했다. 그건 하기 쉬운 일일 것이고 그림을 그릴 시간도 충분할 것이다. 또한 마르케사스가 타히티에 비하면 유럽화되지 않았을 터여서, 다른 지역에서는 선교사들이 절멸시킨 토속 예술도 찾아볼 수 있으리라는 확신도 있었다. 전에 본 적이 있는 문신을 새긴 마르케사스 사람들의 사진은 그곳에 아직 옛 전통이 살아남아 있다는 증거였다. 그가 할 일은 그 자리를 자기에게 달라고 총독을 설득하는 일뿐이었으며, 2월 초가 되자 라카스카드 관저로 가기 위해 그는 파페에테 행 승합마차에 올랐다.

문지기가 그의 명함을 받고 총독 사무실로 올라가는 층계를 일러주었지만, 고갱이 계단을 막 올라갈 때 여느 때처럼 까만 프록코트 차림을 한 라카스카드가 사무실을 나와 층계 꼭대기에서 아래를 내려다보았다. 그는 처음에는 아주 정중하게 무슨 용무로 왔는지를 물어보았지만, 원주민과 같은 생활을 한다는 사실을 잘 알고 있는 이 꾀죄죄한 화가가 치안판사직을 부탁하자 여느 때의 정중한 태도가 사라졌다. 고갱의 기록으로 두 사람 사이에 오고간 대화가 정확히 어떤 것이었는지를 알기는 불가능하다. 총독이 그 주제넘은 요청에 화를 냈는지, 아니면

그런 어리석은 부탁을 재미있게 여겼는지도 알 수 없다. 어느 쪽이든 그는 고갱에게 자격 요건과 그런 미묘한 자리에 필요한 경험에 대해 일장연설을 늘어놓았지만, 고갱으로서는 그런 얘기는 들을 생각이 없었다. "나는 고개를 숙여 인사를 한 다음, 여우처럼 입속으로 욕을 내뱉으며 그곳을 물러나왔다……."

그때 이후로 고갱은 거무스레한 외모와 카리브 태생인 점을 근거로 총독을 '검둥이 라카스카드'라고 부르며 그가 뇌물을 받거나 성적 향응을 받고 판단을 바꾸었을지 모른다는 사실을 공공연하게 암시하면서 그를 헐뜯기 시작했다. 그는 심지어 프록코트를 입은 원숭이라든가 실크해트를 쓰고 꼬리가 달린 원숭이 같은 어릿광대 모습을 한 그의 풍자화를 그리기도 했다.

물론 고갱이 형편없는 치안판사가 되었을 것이라는 총독의 생각은 정확했다. 고갱은 일단 자리만 확보되면 법정에 참례하는 일을 귀찮게 여겼을 것이다. 고갱 자신은 아무튼 자신의 삶을 비참에 빠뜨릴 능력이 있는 그 섬의 최고권자를 공공연히 공격함으로써 위태로운 게임을 벌이고 있었던 셈이다. 그런 일이 그의 재정 형편을 개선시켜주지도 못했는데, 결국 고갱은 하는 수 없이 파페에테에서 마타이에아 방면으로 12킬로미터 가량 떨어진 푸나아우이아 농장에 위풍당당한 빅토리아풍 저택을 소유하고 있는, 타히티에서 손꼽히는 변호사이며 사업가인 오귀스트 구필을 찾아가게 되었다.

구필은 호의적으로 고갱을 대해주었으며, 고갱이 별로 쓸 일도 없는 엽총을 사주겠다고 했는데, 그 거래로 적어도 일시적으로나마 재정 문제를 덜게 되었을 것이다. 그러나 구필은 그저 유용한 자금을 얻어 쓸 수 있는 인물인 것만은 아니었다. 그는 진심으로 고갱이 하는 일과 생각에 관심이 있었으며, 타히티인의 사라진 예술을 재창조하겠다는 그의 생각을 주의 깊게 경청해주었다. 뭔든 돕고 싶었던 구필은 한 권, 아니 두 권짜리로 된 책을 꺼내와 고갱에게 기꺼이 빌려주었다. 그는 그

책이 고객에게 절실한 정보를 제공해주리라고 확신했던 것이다. 그것은 정확한 생각이었다. 그 연구서는 정말이지 꼭 필요한 때 그 정보를 꼭 필요로 하는 사람의 손에 들어간 것이었다.

자크 앙투안 뫼르누가 지은 2권짜리 『대양 군도 여행기』는 어느 모로 보나 야심작으로서, 유럽 문화가 들어오기 이전 그 당시 일 펠라지엔, 당주뢰 제도, 소시에테 제도로 알려진(오늘날에는 대강 프랑스령 폴리네시아에다 동태평양 분수령에 여기저기 흩어져 있는 피트카이른과 이스터 섬을 포함하는 섬들이 추가된 지역) 세 개 제도의 문화를 기록하고 있다. 1835년에 완성되고 1837년 파리에서 출간된 그 책은 플랑드르 출신의 한 프랑스 사업가가 쓴 것으로서, 그는 그 일대의 섬들을 한동안 여행한 후 타히티에 정착하여 파페에테 근처에 사탕수수 농장을 마련한 인물이었다. 뫼르누는 처음에는 미국, 그 다음에는 프랑스 영사로 활동했는데, 가톨릭 선교사 추방 사건과 그에 이은 뒤프티 투아르 대장의 타히티 합병 시도 때도 영사 자격으로 관여했다.

뫼르누는 신설 보호령에서 행정직 몇 군데를 거친 다음 캘리포니아로 가서 프랑스 영사로 근무하다가 1879년 로스앤젤레스에서 사망했다. 그 두 권의 책은 총 520페이지에 달하는 두툼한 분량이어서 얼핏 철저한 연구서라는 인상을 준다. 제1부는 섬의 지리학을, 제2부는 언어와 종교, 관습, 혈통으로 분류되는 인종학을, 제3부는 각 제도의 상세한 역사를 수록하고 있다. 처음 발행되었을 때 그 책은 그 지역에 대한 프랑스어 결정판으로 인정되었으며, 얼마 동안 시인 르콩트 드 리슬 같은 프랑스 작가들에게 영향력을 발휘했다. 그에 비하면 로티의 소설이 훨씬 대중적인 영향력을 발휘한 셈이지만, 로티와 달리 뫼르누는 소멸해가는 사회를 탐사하여 과학적인 기록을 남기려 애쓴 흔적이 보인다.

오늘날 뫼르누의 연구의 신빙성에 의문이 제기되고 있는데, 인류학자들은 뫼르누가 몇몇 타히티 노인들과 면담한 내용을 기초 삼아 고의적으로 문학적인 방식을 동원해서 기록한, 유럽문화 유입 이전의 타히

티 문화의 재구성 과정에 나타난 오류를 강조한다. 뫼르누는 자신이 들은 얘기를 진위에 상관없이 모두 받아들여서 그것을 자료로 삼아 가장 그럴싸한 이야기를 만들어낸 듯이 보인다. 보다 중요한 점은 그가 타히티 신화를 자신이 익숙한 유럽 신화의 관점에서 파악한 듯이 보인다는 사실인데, 그런 방식 때문에 그는 복잡한 관련이 있는 폴리네시아의 정령들을 고대 그리스 종교와 유사한 형식으로 위축시켜 신과 여신의 만신전을 구축해놓았다.

하지만 바로 이런 문화의 연합이 고갱의 흥미를 끌었다. 그는 폴리네시아만의 독특한 원리보다는 포괄적인 신화에 더 관심이 있었던 것이다. 제노가 이미 뫼르누의 책에서 볼 수 있는 것보다 더 정확하게 과거의 방식을 기억할 수 있는 원로 섬주민이 살아 있다고 주장한 바 있지만, 고갱에게는 그런 것들을 이해시켜줄 타히티인을 만날 수도 없었고 『대양 군도 여행기』에 기록된 손쉽게 받아들일 수 있는 이야기 이상으로 깊이 파고들 생각도 없었다. 그는 그 섬의 사라진 예술을 상상적으로 재창조하는 데 필요한 꼭 맞는 타히티의 전승과 설화집을 찾아냈다고 여겼다.

그리고 그는 그 책에 전념했다. 그는 그 책을 그저 읽기만 한 게 아니라 특히 흥미로운 구절들을 베끼기까지 했다. 그에게는 뫼르누의 글들을, 그 자신의 잘못된 철자를 제외하면 어린애 같은 큼직큼직한 필적으로 있는 그대로 옮겨적은 조그만 스케치북이 한 권 있었다. 그는 나중에 그 기록을 가지고 '고대 마오리족의 예배의식'이라는 의미의 『앙시앵 퀼트 마오리』라는 삽화집을 만들었다. 고갱 자신이 몇 군데 토를 달았을 뿐 뫼르누의 책에서 부분부분을 거의 고스란히 본뜬 것으로 보아 처음 그 일을 시작할 때는 출간을 염두에 두지 않았던 것 같다. 아마도 그림 소재를 위해 자신이 쓸 참고서라든가 훗날 쓰게 될 모를 책을 위한 메모 정도로 삼았을 것이다.

큼직한 글씨로 불과 54페이지밖에 되지 않은 분량을 옮겨적은 것이

어서 520페이지에 달하는 뫼르누의 저서에서 기껏해야 얼마 안 되는 단편을 옮겨쓴 것인데, 고갱은 자신이 가장 관심을 가진 것이 성에 관련된 이야기들임을 감추려고도 하지 않았다. 노트북의 앞 절반 부분인 21페이지는 타히티 창조신화에 나오는 신과 여신의 짝짓기 항목이며, 8페이지는 '자유 성교의 사도'로 묘사된 아리오이 교(종종 아레오이로 표기되기도 했다)에 할애되었고, 마지막 25페이지는 주로 낭만적이거나 충격적이어서 훗날 그릴 그림에 쓸 극적인 소재로 적합하다는 이유에서 선별된 민담과 설화가 수록되었다.

고갱에게 그것은 이목을 끌 만한 소재로 여겨졌는데, 자신이 발견한 사실에 대한 열광은 그해 3월 세뤼지에에게 보낸 편지의 추신에 폭발되었다. "정말 고대 태양의 종교란 굉장한 거야! 정말이지 놀랍다구! 지금 내 머릿속은 그것으로 끓어오르고 있고, 그것이 내게 준 아이디어를 보면 사람들은 기겁하고 말 거라네. 국내를 무대로 한 예전 그림을 보고도 난처하게 여겼는데, 이 새 그림들을 보면 과연 뭐라고들 할까?"

이 점을 염두에 두면, 어째서 고갱이 아리오이 교에 그토록 많은 페이지를 할애했으며, 뫼르누와 『고대 마오리족의 예배의식』에서 나온 그들에 관한 이야기를 가장 먼저 그렸는지 그 이유를 쉽게 알 수 있다. 선교사들이 아리오이 교를 박멸하기로 작정하고 결국 성공했기 때문에, 이 종교적 현상에 대한 그들의 편파적인 보고서만 볼 경우 그들이 약탈과 매춘을 일삼는 무리였다는 인상을 받는다. 현대 인류학자들은 그들이 자유 성교를 신봉한 진정한 의미에서의 종교단체였다고 보고 그들에 대한 그릇된 인상을 바로잡으려 애써왔다. 그 회원들은 섬들을 돌아다니며 성적 실연(實演)은 물론 음악과 연극을 연주하고 공연했는데, 그것은 개종을 위한 포교 활동의 일부였다.

타히티의 신화와 선교사의 비방을 별도로 하고 역사적 사실만을 보면, 아리오이 교가 15세기 중반에 폴리네시아 제도에서 신성한 섬으로 여겨지던 라이아테아에서 시작되었으며, 그곳의 사제들이 폴리네시아

만신전에서 최고의 신으로 여기던 오로 신의 방랑하는 사제들로 이루어진 교단을 창설했음을 알 수 있다. 아리오이 교에는 수련 지위에서부터, 신앙의 시험에 의해 오를 수 있는 정식 회원까지 엄격한 서열이 있었다. 교단의 회원들은 결혼이 금지되고 자유 성행위를 허락받았으며 영원한 관계에 장애가 되는 영아살해를 실천하도록 강요받았다. 기독교 신앙을 부흥시키고자 한 이들이 자신들의 메시지를 전하기 위해 대중 집회와 음악을 동원했던 것과 마찬가지로 아리오이 교단 역시 선정적인 춤과 성적 실연으로 구성된 대대적인 여흥을 마련했다. 물론 이런 일들은 선교사들을 격앙시켰으며, 쿡 선장의 요크셔식 재치를 발휘해서 바로 이런 아리오이 교의 예배 행위를 기록하게 했던 것이다.

거의 6피트 키의 젊은이가 열한 살이나 열두 살쯤 되어 보이는 소녀와 우리 패거리가 보는 앞에서 비너스 의식을 거행했으며, 적지 않은 원주민들이 조금도 음란하다거나 부도덕한 느낌 없이 그 광경을 지켜보고 있었다. 그 의식은 완전히 그곳의 관습에 따른 듯이 보였다. 구경꾼들 중에는 아마도 그 의식에 참례할 것을 요청받은 듯이 보이는 서열이 높은 여자들도 몇 명이 있었다. 그들이 너무 어려서 역할을 제대로 감당할 것 같아 보이지 않는 소녀에게 역할을 행하는 방법을 지시해주었다.

그 의식은 분명 인기가 높은 구경거리여서 선교사들도 한동안은 그 섬들에서 제대로 활동을 하지 못했다. 최고 주권을 획득하는 데 그들의 도움이 필요했던 포마레 3세가 이 영국 선교사들을 받아들이고 나서야 이들 엄격한 인간들은 아리오이 교단의 활동을 금지시키기 위한 행동에 나설 수 있었다. 고갱의 시대는 소함대가 처음 타히티에 도착한 이래 거의 100년이 지난 뒤였지만, 그는 이런 역사적인 사실에 대해서는 별관심이 없었고, 오로지 뫼르누가 기록해놓은 교단 주변의 전설들에

만 관심이 있었다.

이들 신화에 의하면 그 교단은 오로 신에 의해 창설되었는데, 잔소리가 심한 아내와 사이가 나쁜 오로 신이 지상에 내려와 아름다운 바이라우마티와 사랑을 나누고 그녀에게서 아들을 얻었다고 한다. 이런 신답지 못한 처신에 기분이 상한 오로 신의 형들이 무지개를 타고 내려와 염탐했지만, 바이라우마티의 아름다움에 압도된 나머지 그들 부부에게 돼지 한 마리와 빨간 깃털 한 다발을 선물로 주기로 했다. 나중에 오로 신은 이 선물을 새 교단의 상징으로 선포했으며, 교단의 이름을 아리오이라고 짓고 그 회원들은 자식을 낳지 말며, 춤과 노래와 예배로 영위하는 한편 라이아테아 섬의 타마토아 족장을 첫 지도자로 삼았다.

저명한 타히티 인류학자 뱅트 다니엘손은 이 이야기가 타마토아의 후예를 예배 무리의 우두머리로 삼음으로써 라이아테아의 족장들에게 그 섬들의 영적 지도자로서의 지위를 정당화시키려는 의도에서 만들어진 것임을 입증했다. 그러나 이런 것을 알 리 없는 고갱으로서는 그것을 색채와 이국적인 물상들로 가득한 무대에 둘러싸인 이국적인 존재들에 관한 아름다운 사랑의 이야기로 여기고, 그것에만 관심을 가졌다. 2년 후 그는 뫼르누를 출발점으로 삼았으면서도 자신이 생각해낼 수 있는 모든 시적 수식을 더해 풍부하게 장식한 이야기를 썼다.

그런 다음 오로는 처음처럼 다시 무지개를 놓고 바이타페로 내려왔다.

바이라우마티는 탁자에 가장 아름다운 과일들을 쌓아놓고 가장 진귀한 재료와 가장 좋은 멍석으로 만든 침상을 준비하여 그를 영접했다.

그리고 신성한 품위와 힘을 갖춘 그들은 해변가의 숲 속, 타마리스와 판다누스 나무 아래에서 사랑의 의식을 거행했다. 신은 매일 아침 파이아 산의 정상으로 올랐으며, 매일 저녁 다시 내려와 바이라우마

티와 잠을 잤다.

이후로는 인간의 그 어떤 딸도 인간의 형상을 한 그 신의 모습을 보게끔 허락받지 못했다.

고갱이 바이라우마티 이야기를 바탕으로 삼고 그린 그림에 쓴 것은 윤색된 이 이야기였는데, 그 하나하나는 기본적인 이야기에 약간씩 변형을 가한 것이다. 「아레오이교의 씨앗」에서 그는 얼핏 그 이야기를 '곧이곧대로' 말하고 있는 듯이 보인다. 바이라우마티는 숲속 빈터에 앉아 있고 펼친 손바닥에는 장차 아리오이 교단의 근원이 될, 자신이 낳을 신의 아들을 상징하는 식물의 씨앗 혹은 싹을 틔우고 있다.

이 그림은 더할 나위 없이 아름답고 아주 이국적이다. 신화적 출처에 대한 지식이 없이 그것만 떼어놓고 보면 흡사 잔존한 고대 문화의 한 '토막'으로서 피라미드 깊숙이 묻혀 있는 무덤 벽화를 촛불로 비춰본 듯하다. 그런 느낌은 경직된 자세를 취하고 있는 바이라우마티의 모습으로 한층 강해지는데, 그 옆모습은 고갱이 아마도 영국박물관에서 처음 보았을, 상체는 그림면과 수평을 이루고 두 다리는 옆으로 한껏 비튼 테베 신전의 프리즈에 나오는 여성상 가운데 하나에서 곧장 따온 듯이 보인다.

폴리네시아와 고대 이집트를 한데 섞은 이런 문화적 종합과 작품 전체에 감돌고 있는 신비와 이국적인 기운 덕분에 이 작품은 상징주의의 걸작품이 되었다. 이런 관점에서, 고갱이 뫼르누의 도움을 받아 자신이 추진했던 모든 일을 이루었다고도 할 수 있을 테지만, 근래의 비평은 뫼르누와 고갱 두 사람 모두가 고대 폴리네시아 종교를 진정으로 이해하지 못했다는 사실을 강조한다. 고갱이 만약 정말로 원했다면 타히티의 과거에 대해 좀더 배우기 위한 노력을 기울였어야 했다는 점이 지적되기도 했다. 그것은 논의의 여지가 없는 일이지만 핵심을 파악하지 못한 지적이다. 고갱의 목적은 인류학적 연구가 아니라 현재에 의미

가 있는 방식으로 사라진 과거를 상상적으로 재창조하는 데 있었기 때문이다.

「아레오이교의 씨앗」에서 바이라우마티는 상실된 고대 세계가 아니라 충분히 알아볼 수 있는 장소, 즉 초기 그림에 등장하는 고갱의 오두막 바로 앞에 보이는 낯익은 풍경 속에 앉아 있다. 이런 방식으로 공상적인 그 이야기는 일상 속에 위치하게 되며, 두번째 그림 「그녀의 이름은 바이라우마티」에서 그러한 느낌은 한층 강화된다. 이 그림에서 보이는 앉아 있는 인물은 마치 '인육시장'에 있는 여자인 것처럼, 그러나 우연히 자기를 골라줄 평범한 연인이 아니라 신을 기다리면서 판다누스 잎사귀로 둘둘 만 원주민 담배를 피우고 있다. 아마도 이러한 '리얼리즘'을 상쇄하기 위해 고갱은 그녀에게 그녀의 신화적 역할을 연상시키도록 이집트 여성상의 포즈를 취하게 했을 것이다.

어떤 면에서 우리가 보고 있는 것은 한 편의 연극, 재연되고 있는 현대판 신화인 셈이다. 고갱은 자신이 타히티의 참된 과거를 발견했다고 주장하는 것이 아니라 명백히 허구적인 경험을 함께 누리도록 우리를 초대하고 있다. 누가 봐도 명백한 이집트 여성상의 포즈를 이용함으로써 그는 그 지방 토속 신화를 취하여 일반화시키고 있는데, 그것은 그가 「이아 오라나 마리아」의 성서적 근원, 또는 그 이전에 「설교 뒤의 환상」에서 취했던 방식이기도 하다. 이 모든 작품들의 효과는 현대적인 삶에 대한 그의 비틀린 관찰과 상실된 과거의 상상적 풍경 사이의 상호작용에서 나온다.

뫼르누가 재해석해놓은 바이라우마티의 원래 이야기가 시적인 고결함으로 승화된 소박한 연애담이었다면, 고갱은 그 과정을 역전시켜서 바이라우마티를 연인이 오기를 기다리며 무심코 담배를 피우는, 자신이 알고 있던 바히네를 닮은 인물로 그림으로써 '현실' 속으로 불러낸다. 성모 마리아가 타히티의 어느 엄마일 수 있었던 것과 마찬가지로, 고갱 자신이 고통받는 예수가 될 수 있었던 것과 마찬가지로, 티티나

테후라가 바이라우마티가 될 수 있으며, 그 결과 일상 속으로 복원된 영적인 존재가 될 수 있었던 것이다.

미지에 대한 욕망

아리오이 교의 시리즈를 작업하던 중에 고갱은 마타이에아 시절에 가장 집요하게 등장하던 유일한 인물인 젊은 나무꾼을 그리는 작업으로 돌아갔다. 여기에서 다시 이전의 그림들에서도 확실하게 알아볼 수 있는 산기슭과 함께 오두막 앞의 빈터가 등장하지만, 이번에는 신화 속의 바이라우마티가 아니라 이전 그림에서 따온, 장작을 패기 위해 머리 위로 도끼를 치켜든 조테파가 나온다. 이 무렵이 되면 고갱은 너무 깊이 발을 들여놓은 나머지 단순한 르포르타주로 돌아갈 수는 없었다. 화사하고 눈부신 색채와 무성한 나뭇잎 덕분에 그 그림은 단순한 리얼리즘으로 보기에는 지나치게 풍부했으며, 그것이 아니더라도 전경을 어슬렁거리는 공작만으로도 환상의 영역에 들어선 것이 확실했다.

극도로 과장된 장면, 현란한 색채와 아름다움의 기쁨이 넘치는 대지, 이것이 아마도 고갱이 우리에게 보여주려고 한 것이다. 하지만 그와 마찬가지로 그것이 전부가 아니라는 것 역시 분명한데, 표면의 아름다움 이면에는 우리에게 감춰진, 그 그림을 그린 사람만이 알고 있는 또 하나의 작품이 있다. 그것에 대한 암시는 고갱이 캔버스에 적어놓은 작품 제목 「마타모에」에서 어느 정도 식별할 수 있지만, 이 타히티어 제목은 별 도움이 되지 않을 듯하다. '마타' 즉, 얼굴이나 눈과, '모에', 즉 잠을 뜻하는 두 낱말의 합성어인 이 제목은 아무런 의미가 없다.

첫번째 나무꾼 그림과, 죽은 나무에 도끼날이 만드는 자국에 대해 "한순간 섬광과 함께 다시 한 번 살아나는 듯"하다는 고갱 자신의 묘사를 상기하지 않는다면 고갱이 프랑스어로 붙인 제목 「죽음」도 별 도움이 되지 않기는 마찬가지다. 이 점을 염두에 두면, 고갱이 실제로 제시

하고 있는 것이 생명과 죽음과 부활의 순환에 대한 상징적 재현이라고도 할 수 있겠지만, 그의 사상에 대한 사전 지식이 전혀 없는 사람이 '냉정하게' 그림을 바라볼 때 그러한 결론에 이를 수 있을 것 같지는 않다.

혹시 고갱이 그 청년이 연상케 하는 이미지의 역사적 의미를 충분히 깨닫고 있었을까? 그 도끼는 쿡 선장이 타히티에 처음 도입한 것으로서, 자귀를 족장들에게 선물로 주었던 그는 이 유용한 도구를 받은 인물들이 이웃 주민들에 비해 훨씬 빨리 전투용 카누를 제작할 수 있으며, 그럼으로써 점점 더 우세한 지위를 점하게 되었다는 사실을 알게 되었다. 도끼는 유럽인들의 파괴적인 선물의 상징이 되었다. 처음 선물로 받았던 자귀가 닳아 없어졌을 때 철공 일을 배운 적이 없는 타히티인들로서는 새로운 자귀를 마련할 방도가 없었던 한편으로, 그 사이에 예전에 나무와 돌로 연장을 만들던 기술을 잊어버리고 말았던 것이다. 말들도 쿡 선장이, 영국의 국왕 조지 3세가 그 섬 전체를 관할하는 족장 수령으로 잘못 여겨진 인물에게 주는 선물로 처음 들여왔던 것인데, 처음 그 섬에 왔던 말들은 죽어 없어졌음에도 말은 처음부터 권력, 좀 더 정확하게 말하자면 외세와 관련 있는 동물이 되었다.

의식을 했든 않았든 조테파를 둘러싼 모든 물상들은 이러한 의미를 반향하고 있고, 고갱 자신이 그림 속에 부여했다고 여긴 죽음과 부활의 개념이 단순한 나무와 불이라는 은유 이상의 심오한 출전을 갖고 있는 것이 분명하다. 실제로 그 첫해에 그가 그린 그림에서 이 나무꾼이자 기수인 청년이 지속적으로 등장하는 이유를 해명할 만한 사건이 있는데, 그 에피소드는 고갱이 그 섬에서 개인적으로 겪은 진정한 변화에 가장 심오하고도 가장 예기치 못한 통찰을 부여하는 동시에, 훗날 조금도 가필되지 않은 채 그 자신의 육성으로 전해지고 있다. 고갱은 자못 흥분한 어조로 조테파와 함께 한 여행을 다음과 같이 기술하고 있다. 그것은 육체적인 것만큼이나 정신적인 여행이었으며, 타히티와 타히티

인에 대한 그의 인식을 변화시키는 계기가 된 여행이기도 했다.

어느 날 나는 조각을 하기 위해 큼직하고 속이 비지 않은 자단(紫檀) 목재를 한 토막 구하고 싶었다. 그러자 그가 내게 말했다. "그러려면 산 위로 올라가야 해요. 당신이 만족할 만한 좋은 나무가 몇 그루 있는 곳을 알고 있어요. 원한다면 내가 당신을 그곳으로 데려가지요. 우리 둘이서 나무를 가져오면 돼요."

우리는 아침 일찍 길을 떠났다.

타히티의 오솔길은 유럽의 여느 오솔길과는 전혀 다르다. 오를 수 없는 산과 산 사이 갈라진 틈바구니에는 여기저기 흩어져 있는 돌 사이로 계류가 흘러내리며 정화되고 있다. 아래로 굴러 떨어지다가 멈춘 돌들은 억수같이 비가 쏟아진 날이면 다시 좀더 아래로 굴러 떨어진다. 뒤범벅으로 엉켜 있는 나무와 괴상한 양치류, 온갖 종류의 식물이 제멋대로 자라서 섬의 중심부로 올라갈수록 점점 더 지나갈 수 없게 되는 것이다.

우리는 둘다 허리가리개만 한 채 맨몸으로 손에 도끼를 들고 조금이라도 길을 이용해보기 위해 수없이 강을 건넜다. 내 길동무는 거의 눈에 띄지도 않고 어두운 그늘에 감춰진 오솔길을 신기할 정도로 탐지해내곤 했다. 완벽한 적막이 감돌았다. 바위에 부딪치는 물소리만 들렸는데, 그것은 침묵만큼이나 단조로운 소리였다. 그곳에 있는 우리 두 사람은 분명 친구였다. 그는 아주 젊은 청년이었고, 나는 속속들이 문명의 악습에 젖은 채 잃어버린 환상에 잠긴 노인이었다. 동물처럼 유연한 몸뚱이로 우아한 곡선을 그리고 있는 그가 무성의 존재인 양 걸어가고 있었다……

이 모든 젊음, 우리를 에워싼 자연과의 이 완벽한 조화로부터 아름다움이, 나의 예술가적 영혼을 매혹케 하는 향기('노아 노아')가 발산되었다. 소박함과 복잡함 사이에서 서로 끌리는 힘에 의해 결합된

이런 우정으로부터 사랑이 나의 내면에 활짝 피어났다.

그리고 거기에는 우리뿐······우리 두 사람뿐이었다······.

나는 죄를 범할 것 같은 불길한 예감, 미지에 대한 욕망, 악에 대한 자각을 감지했다······다음 순간 언제나 강하고 보호적이 되어야만 하는 남성에 싫증을 느꼈다. 어깨라는 것은 부담스럽기만 한 것이다. 한순간이라도 사랑하고 복종하는 약한 존재가 되고 싶었다.

나는 법 따위는 무시한 채 그에게 가까이 다가갔다. 관자놀이가 욱신거렸다.

그 순간 오솔길이 끝났다······강을 건너야 했다. 그러자 길동무가 가슴을 내 쪽으로 향하고 돌아섰다. 그러자 양성체의 환상은 사라졌다. 눈앞에 있는 것은 젊은 청년이었을 뿐이다. 그의 순박한 눈은 해맑은 물빛을 닮아 있었다. 내 영혼은 순식간에 진정되었다. 나는 차가운 물이 반가워 기분좋게 그 속으로 뛰어들었다. "토에 토에(차가워요)" 하고 그가 내게 말했다. "아, 그렇지 않아." 난 그렇게 대답했다. 좀전에 내가 느꼈던 욕망에 대한 이 부정어가 절벽 사이로 메아리처럼 울려퍼졌다. 나는 힘차게 점점 더 우거져가는 야생의 수풀 속을 힘차게 뚫고 나아갔다. 청년은 여전히 맑은 눈빛을 한 채 길을 걸어갔다. 그는 좀전의 사태를 이해하지 못했던 것이다. 내 앞의 모든 문명이 악에 떨어지고 또 그렇게 나를 가르쳤던 바로 그 사악한 생각의 짐은 나 홀로 지고 있었다.

우리는 목적지에 거의 이르렀다. 그 지점에서는 바위산이 양옆으로 벌어지고 뒤엉킨 나무숲 뒤편으로 미지의 것만은 아닌 고원지대 비슷한 것이 나타났다. 그곳에 몇 그루의 나무(자단)들이 거대한 가지를 뻗고 서 있었다. 우리 둘다 미개인처럼 도끼로 장대한 나무 한 그루를 찍기 시작했다. 내가 원하는 목적에 맞는 가지를 얻으려면 그수밖에 없었다. 나는 미친 듯이 도끼질을 했다. 내 두 손은 피로 덮이고, 도끼질은 인간의 잔인성과 뭔가를 파괴한다는 쾌감을 만족시켜

주었다. 나는 도끼질 소리에 맞춰 노래를 불렀다.

(욕망의) 숲 발치에 쓰러뜨려라
남자로서의 자애심 따위는 베어 넘겨라
그리고 그 손으로 가을의 연꽃을 꺾으리라.

내 안에 남아 있던 문명의 낡은 찌꺼기는 말끔히 지워져버렸다. 나는 평화로운 심정으로 돌아왔으며, 그 뒤로는 전과 다른 사람, 마오리가 된 느낌이 들었다. 우리 둘은 기분좋게 무거운 짐을 날랐다. 나는 다시금 내 앞에서 걸어가는 젊은 친구의 우아한 곡선미에, 우리가 나르고 있는 나무처럼 강인한 곡선미에 감탄했지만 이번에는 마음이 흔들리지 않았다. 나무에서는 장미향이, '노아 노아'가 풍겼다. 우리는 오후에 지친 몸으로 돌아왔다. 그가 말했다. "마음에 들었나요?" "그래." 그리고 나는 속으로 그 말을 다시 한 번 되풀이했다. "그렇고말고."

나는 그때 이후로 확실히 평온한 마음이 되었다.

나는 그 나무에 조각칼을 댈 때면 언제나 감미로운 안식과 향기, 승리감, 원기를 회상하지 않을 수 없다.

고갱은 이 글을 쓰고는 여백에다 다음 두 가지를 메모해놓았다.

1. 미개인의 양성체적인 양상. 보일락말락한 동물의 성차.
2. 알몸과, 양성 사이의 편안한 행동을 본다는 것과 관련된 생각의 순수성.
3. 미개인들이 알지 못하는 사악함.
한순간 나약한 여성이 되고 싶은 욕망……

이것들은 아마도 개작을 했다면 좀더 전개되었을 수도 있는 사상일

테지만, 그는 결국 그 사상을 완결짓지는 못했다.

여기서 불가피하게, 고갱이 정말 실제로 있었던 일을 기록한 것인지에 대한 의문이 생긴다. 이야기 속에 나오는 내용 대부분이 어쩌면 이야기의 심오한 의미를 부각시키기 위해 삽입된 상징적인 요소들일지도 모르기 때문이다. 고갱이 언급한 연꽃은 이 이야기의 기본 주제인 동시에 힌두교와 불교에서 재생과 부활의 상징으로 쓰이는 꽃이다. 고갱의 손에 묻은 피는 새로운 탄생을 의미한다.

그 섬에는 젊은 청년이 성년에 달하면 소변을 볼 때 손으로 일부러 포피의 끝을 잡아서 포피가 풍선처럼 부풀어오르게 만드는 관습이 있었다. 이런 일이 빈번해지면 포피의 끝이 찢어지면서 자연스럽게 음경에 '할례'를 하게 되는데, 이것은 고갱이 나무의 가지를 치는 과정에서 양손에 피를 묻히는 것과 흡사하다.

또 다른 면에서는, 양성체, 즉 자웅동체의 세계로 들어섬으로써 고갱은 그가 드 몽프레에게 보낸 편지에 적은 것 같은 에덴동산으로 돌아온 셈이다. "이브와 헤어지기 전에 아담은 남성인 동시에 여성이었다네." 그 다음에는 '타락'과 '선악의 지식', 조테파에 대한 고갱의 육욕을 암시하는 내용이 있는데, 거기에서 자웅동체는 무성의 순결을 상징하는 것이 아니라 한몸이 된 남성과 여성에게 가능한 모든 성적 쾌락을 의미한다. 고갱은 이를 극복하고 차가운 강물 속에 뛰어드는데, 그 일은 산에 오르기 전 니르바나, 즉 보다 높은 단계의 교화에 오르기 전의 세례의식으로서, 그 결과 고갱은 평온을 되찾고 마침내 마오리가 된 것이다.

뫼르누의 책을 알게 되기 전 고갱은 「이아 오라나 마리아」에서처럼 기독교적 상징을 사용할 수밖에 없었다. 그는 이따금씩, 자신이 보았던 얼마 안 되는 마르케사스의 예술에서 끌어낸 '원시'를 참조해가면서 그것들을 타히티의 무대로 환원시켰다. 그러나 뫼르누의 책을 모두 읽고 나서도 여전히 그에게는 자신이 창조할 예술에 적합한 단일한 주제

가 없었는데, 이제는 산속으로의 여행과 타락 이전의 에덴동산에서 재결합하는 남녀의 서로 상충하는 요소들에 대한 은유, 되찾은 낙원에 대한 고갱 자신의 환상, 이른바 문명이라는 넌더리나는 해악에서 탈피하여 미개인, 마오리, 자웅동체로 다시 태어난 사람들에게만 가능한 상태가 그러한 주제를 마련해주었다.

이것은, 이전에는 단지 그려지는 대로 그렸던 작품에는 없는 의미를 부여하는 부분이다. 신중하게 짜여진 이 상징적인 이야기의 이면에 정말 그런 사건이 있었는지 여부에 대해서는 알 수 없다. 그림들을 증거로 삼고 볼 때 조테파는 '마후'가 아니었고 또 타히티인들 가운데 동성애를 즐긴 것은 '마후'만은 아니었다. 이곳 섬주민들에게는 어느 정도의 양성애는 충분히 용납되는 일이었는데, 아무튼 인간의 육신이 제공하는 쾌락을 비난하는 것은 그들에게는 있을 수 없는 일이었던 것 같다.

폴리네시아 문화는 사람이든 신이든 상관없이 동성간의 사랑을 예찬하며, 폴리네시아어로 '아이카네'라는 말은 '우파우파'나 '후파후파'로 표현되는 이상적인 동성애 상태를 뜻하는 것으로서, 이는 하와이어의 '훌라 훌라'라는 말로 영어에도 스며들었는데, 그것은 남자 무희들이 노골적으로 짝짓기를 환기시키는 행위, 즉 몸을 꼬고 밀치고 무릎을 바깥으로 벌리는 한편으로는 발을 구르고 으르렁대기도 하는 등 공공연히 동성애적 요소를 보이는 것이다. 고갱은 특히 '우파 우파'를 마음에 들어해서, 언제든 기회가 닿기만 하면 어설프게나마 자기 나름대로 그 일을 해볼 생각이었다.

그러나 그와 조테파가 실제로 사랑을 나누었는지 여부는 중요하지 않다. 오히려 중요한 문제는 이런 뜻밖의 생각과 감정을 토로하는 고갱 자신의 의지다. 그의 글 대부분이 혼기에 찬 원주민 여자들을 호색적으로 탐하는 마초 여행자의 이미지를 유지하려는 의도에서 씌어졌음을 감안한다면, 수동성과 지배당하고자 하는 욕망, 복종할 의사를 인정한

다는 것은 실로 기이한 일이며, 그것이 실제 사건에 토대를 둔 것인지 아닌지 여부는 문제가 되지 않는다.

마지막으로 그 작품을 에워싼 한 가지 수수께끼, 아니 좀더 정확히 말하자면 혼란이 있는데, 그것은 고갱이 그 작품을 자신의 작품 목록에 「피아의 나무꾼」으로 기록해놓았다는 사실이다. 그 결과 조테파가, 고갱이 파에아에 들를 때면 그의 집에 체류한 것으로 추정되는 교사 가스통 피아에게 고용된 인물이었다거나 최소한 그 그림이 그에게 준 선물일지도 모른다는 가정이 생겨나게 되었다. 피아 형제가 파에아에서 교사 생활을 했다는 흔적이 없는 상태에서 이런 가정은 있을 법하지 않지만, 목록을 이런 식으로 작성한 데는 다른 설명도 가능하다.

고갱이 뫼르누의 책에서 피아라는 말을 발견했을 가능성이 그것인데, 타히티어로 그 말은 독화살의 재료로 쓰이던 칡의 일종으로, 뫼르누는 그것을 나무의 종류라고 착각했다. 고갱이 나무꾼과 고대에 쓰인 이 전쟁 도구를 연결지었을 가능성은 있다. 다른 한편으로, 고갱이 「파이아의 저녁 풍경」이라고 제목을 붙인 그림이 있는데, 많은 전기작가들은 '파이아'가 '파에아'의 철자를 틀리게 쓴 것이 분명하다고 여겼다. 하지만 그것이 오로(바이라우마티) 이야기에 나오는 산의 이름이기 때문에 양쪽 모두에서 처음부터 '파에아'가 아니라 '파이아'를 의미한 것이 되지 말라는 법은 없다. 그럴 경우, 조테파를 파이아의 나무꾼이라고 부르는 것은 그 청년과, 따라서 그들의 산속으로의 동반 여행을 신과 속세의 사랑 이야기와 연결짓는 신화화 과정의 일부가 될 것이다.

이러한 감정이 이 무렵 그의 작품 이면에 숨은 주된 추진력이었다는 사실은 의심의 여지가 없다. 나무꾼의 형상은 고갱이 그 섬에 체류한 첫 해에 그의 예술에 중요한 변화가 있을 고비마다 등장한다. 「도끼를 든 나무꾼」 초상화는 마타이에아 주변의 단순한 일상 풍경 묘사와 결별함과 동시에 상상적인 상징 세계로의 재진입을 의미하는 작품이다. 이제 「마타모에」의 뒤를 이어, 그가 제작한 것 가운데 가장 심오한 의미

에서 '타히티적인' 작품이 나오게 되는데, 그것은 그 섬의 사라진 예술을 부활시키려는 시도의 일환으로 작업한 나무 조각이다.

숲 발치에 쓰러뜨려라

고갱이 처음 조테파와 함께 산을 올라간 이유가 조각을 하기에 적당한 나뭇감을 구하기 위한 것이었음을 상기할 필요가 있다. 산으로의 짧은 여행에서 돌아온 시기와 일치하는 1892년 봄, 고갱은 처음에는 자단이라고 했다가 나중에는 경목이라고 불렀지만 오늘날 전문가들이 '타마누' 나무라고 부르는 나무에 조각을 하기 시작했다. 그보다 중요한 사실은 이 무렵에 만든 것으로 추정되는 모든 작품이 주로 양성의 신의 형상을 새긴 것이다. 최초의 조각 작품으로 추정되는 「진주를 가진 우상」에는 곡선 모양의 벽감 안에 정좌한 부처상이 있지만, 긴 머리와 뚜렷한 젖가슴 때문에 '남자'의 형상이라기보다는 '마후'이면서 '바히네' 두 가지 모두를 의미하는 형상이 되었다.

이 조각의 맞은편에는 뫼르누의 타히티 창조신화에서 따온 두 개의 형상이 있는데, 그것은 최고의 신인 타아로아가 히나와 짝짓기를 하여 대지의 신인 테파투 또는 파투를 낳는 과정을 묘사한 것이다. 고갱은 죽음과 부활에 대한 폴리네시아인의 개념을 요약하는 모자간의 대화를 뫼르누가 기록한 그대로 옮겨 적어놓았다.

히나가 파투에게 말했다. "인간을 되살리거나 아니면 사후에 소생케 하거라."

파투가 답했다. "아닙니다, 인간을 되살리지 않을 것입니다. 대지는 죽게 되어 있고, 초목도 죽게 되어 있습니다. 그것들은 자신들이 키우는 인간처럼 죽게 되어 있습니다. 흙은 인간을 죽게 할 것입니다. 땅은 죽을 것이고 끝날 것입니다. 땅은 두 번 다시 태어나지 않을

것입니다."

히나가 그 말에 이렇게 대꾸했다. "네 마음대로 하렴. 나는 달을 되살리겠다. 그리고 히나에게 속했던 것들은 계속해서 살아 있을 것이다. 파투에게 속했던 것은 죽으리라. 그러니 인간은 죽어야 한다."

작은 노트의 제한된 공간을 감안할 때 고갱은 뫼르누가 그것에 부여한 것보다 훨씬 더 히나를 중요하게 여겼지만, 그가 어째서 자신을 그녀와 동일시하고 어떤 면에서 그녀를 자신만의 타히티 여신으로 삼은 것인지를 알기는 어렵다. 고갱은 재생을 맡은 신으로서의 히나의 지위를 타히티의 과거를 복원시키겠다는 자신의 역할에 대한 상징으로 여겼다. 그 목각은 사라진 예술을 흉내내려는 직접적인 시도이며, 그 조각 작품들과 관련된 모든 물상들에는 자연 창조의 상징이 스며들어 있다.

어떤 것은, 조각가가 그 속에서 형상을 '발견'한 살아 있는 나무를 기념하기 위해 밑단에 손을 대지 않은 채 거친 원목 그대로 놔두었다. 히나의 조각 몇 개는 일부러 남근 모양을 한 원통 형태를 취하고 있는데, 그것은 히나의 이야기에 대한 고갱 자신의 자의적인 해석대로 남성과 여성의 상호작용을 강조하려는 의도였다.

늘 새로워지는 달처럼 재생의 여신인 히나는 생식의 남성적인 힘과 수태의 여성적인 힘을 구현한 존재이며, 따라서 고갱 자신이 서구의 '발전'이 실패한 궁극적인 이유로 파악한 저 분리된 자아를 재결합시키고자 하는 그의 욕망을 표현한 것이다.

이것에 대한 이해가, 진정한 의미에서 최초의 타히티적 작품이라 할 수 있는 이 작품들의 (만약 이해되지 못했을 경우 봉인된) 세계로 들어가기 위한 열쇠다. 이러한 사상은 바이라우마티의 그림들에서도 감지할 수 있지만, 조태파의 이야기와 조각할 나무를 구하러 산속으로 여행을 하고 난 뒤에 제작된 히나의 조각품들에서 가장 완벽하게 구현되었

다. 이 모든 것을 염두에 둬야만 도끼를 치켜들고 강렬하고 순화된 불로서 재생될 죽은 나무를 내리치는 젊은 나무꾼의 근육질 형상 속에 내포된 시적인 암시를 제대로 감상할 수 있을 것이다.

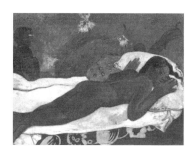

9 지켜보고 있는 저승사자

그녀가 곁에 앉자 내가 몇 가지 질문을 던졌다.
"내가 무섭지 않소?"
"아이타"(아뇨).
"나와 함께 언제까지나 오두막에서 살겠소?"
"에하"(네).

'인육시장'과 미술시장

마흔네번째 생일을 석 달 앞둔 1892년 3월, 타히티를 향해 출항한 이후로 거의 1년이 되었을 그 무렵 폴 고갱은 거의 30점에 가까운 그림과 적지 않은 조각품을 완성했다. 여러 가지 점에서 그의 삶은 원래 꿈꾸었던 것과 크게 다르지 않았는데, 이제는 이웃들도 자신을 좋아하는 듯이 보이고 필요할 때면 기꺼이 도와주는 소박한 시골 생활을 하고 있었다. 무엇보다도 미리 예정된 계획이라고 볼 수 있는 방향으로 그림이 진척을 보이고 있었다. 우연히 뫼르누의 책을 입수하게 되고, 그 결과 '종합장'을 기록하기 시작한 1885년에 이미 이론화했던 상징적이고 상상적인 세계를 창조할 수 있었다.

여전히 건강이 그를 괴롭히고 있는 것도 사실이다. 그는 메테에게 머리가 허옇게 셌다고 편지를 썼으며, 그보다 나중에 몽프레에게 보낸 편지에서는 술을 줄인 덕분에 '처녀 허리만큼' 허리가 가늘어졌다고도 썼는데, 짐작컨대 고갱이 놀랄 만큼 여윈 이유는 지나치게 검소한 섭생이라든가 중국인 상점에서 구한 통조림 식품에만 의존했기 때문이라기보다는 매독이 끊임없이 건강에 영향을 미치고 있었기 때문이다. 그것 이외에 다른 물자가 전혀 없었던 것은 아니다. 제노 중위가 틈만 나면 말을 빌려 타고 와서 며칠 동안 묵었다 가곤 했는데, 그럴 때마다 군용 매점에서 생고기라든가 프랑스산 수입 식품을 가져와 친구의 식단을 풍성하게 해주었다.

사실 고갱으로서는 그 이상 기대할 수 없을 정도였는데, 만약 그가 늘 자신의 소원이라고 주장했던 것과 거의 다를 바 없는 그 상황을 있는 그대로 받아들였다면 차분히 자리를 잡고 아리오이라든가 히나의 그림이나 조각과 같은 작품을 좀더 많이 만들어낼 수도 있었을 것이다. 유럽과의 연결에서 완전히 벗어날 수만 있었다면 내면적으로는 성적인 존재로서, 그리고 외적으로는 그 자신이 예술로써 표현하고자 했던 그

곳 마을과 대지에 동화되어 살 수 있었을 것이다.

하지만 고갱은 결국 유럽을 포기하지 못했다. 향기로운 대지 저편에서 성가 소리가 흘러드는, 가지를 늘어뜨린 망고나무 아래 소박한 오두막에 살면서도 여전히 파리의 손짓을 못 본 체할 수 없었다. 편지마다 화단의 소소한 움직임에 대해 알려달라는 당부로 가득했고, 자신의 평판이 어느 정도인지, 그리고 자기에 대해 누가 누구에게 무슨 말을 했는지 따위를 몹시 알고 싶어했다. 그런 일들을 도저히 그냥 무시해버릴 수 없었던 것이다. 물론 영원히 헤어날 수 없는 현실로서 그를 프랑스와 굳게 결속시키는 돈 문제 때문에라도 우편선이 들어오는 날이면 하던 작업을 중지하고 파페에테로 달려가지 않을 수 없었는데, 그럴 때마다 고갱이 있는 힘을 다해 유지하려 애썼던(적어도 그 자신은 그렇게 여겼다) 격리감이 흔들리곤 했다.

작업을 중단해야 하는 것만큼이나 곤혹스러운 일은 불가피하게 이용할 수밖에 없는 합승마차에 들어가는 비용이었다. 이 어설픈 운송수단이 생활에서 차지하는 비중이 갑자기 커진 것이다. 마타이에아에서 파페에테까지 덜컹거리며 다섯 시간 반을 달리는 삯은 9프랑이었고, 돌아올 때 다시 9프랑이 들었다. 4월까지 이어지는 우기 때는 그렇지 않아도 형편없는 연안 도로가 궂은 날씨의 영향을 받아 여행길은 형언할 수 없을 만큼 힘겨워지곤 했다.

그러나 적어도 시내에 도착한 고갱은 환대를 받았는데, 비록 그에 대한 호감이 예술에까지는 미치지 못해서 뱀브리지 집안만큼 그의 작품을 평가해주지는 않았지만 제노나 드롤레 혹은 쉬아는 그를 재위주거나 식사에 초대하곤 했다. 친구들은 푼돈이라면 기꺼이 꾸어주었지만 그럼에도 여전히 그가 그토록 원하던 일거리를 의뢰할 기미는 보이지 않았다. 물론 고갱은 단념하지 않고 계속해서 그들에게 자기를 위해 모델이 되어달라고 설득하곤 했다.

3월 5일 파페에테에 도착한 그에게 그림을 그릴 만한 좀 기묘한 일이

생겼다. 그것은 쉬아의 18개월 된 아들 아리스티드가 위염과 비슷한 병으로 막 죽었다는 사실을 알게 된 것이었다. 아들의 시신 곁에서 슬픔에 잠긴 엄마를 본 고갱은 그 기회를 놓치지 않고 아이의 초상을 그려주겠다는 섬뜩한 제안했다. 거절할 정신상태가 아니었던 그 가엾은 여인은 고갱이 재빨리 캔버스와 물감을 꺼내 눈을 감은 채 손에 묵주를 쥐고 있는 자기 아들을 그리기 시작하는 모습을 그저 지켜보고 있을 수밖에 없었다.

충분히 예상할 수 있는 일이지만 이번에도 결과는 좋지 않았다. 고갱은 소년의 피부를 기분 나쁠 정도로 노란 색조로 그린 것은 커튼 사이로 흘러들어온 빛 때문이라고 설명했다.

심란해진 쉬아 부인은 고갱이 자기의 귀여운 아리스티드를 혐오스러운 중국인 장사치처럼 그렸다고 말하면서 그 초상화를 선물로 받아들이지 않겠다고 했으나 그녀의 남편이 어색한 사태를 수습하기 위해 그림을 어딘가로 감추었다.

고갱의 타히티 시절 작품들 대부분이 그렇듯이 죽은 아리스티드 쉬아의 초상화 역시 오늘날에는 당시의 상황과는 별도로 독자적인 삶을 영위하게 되었으며, 현재 「아티티 왕자의 초상」이라는 제목으로 네덜란드의 크뢸러 뮐러 미술관에 걸려 있다. 이 날조된 제목은 자기 그림에 상상적인 이름을 붙이는 고갱의 습관과 어긋나지 않는 것이다.

이러한 사실을 놓고 고갱이 그 아이의 죽음에 무심했다는 결론을 내린다는 것은 잘못일 것이다. 사실상 자기 아이들을 버린 결과가 되기는 했지만 고갱은 자식들에게 늘 마음을 쏟고 있었으며, 자기가 한 모든 일들이 언젠가 그 아이들과 메테와 재결합하려는 욕망에서 비롯되었다고 주장했다. 훗날 제노는 회고록에서, 고갱이 어느 곳에 머물게 되든 언제나 자기 방 벽에다 아이들 사진을 정확히 나이와 키 순서대로 붙여놓곤 했다고 기록했다.

비록 자기기만의 여지가 있기는 하지만 그가 종종 아이들과 떨어져

지내야 하는 사실 때문에 괴로워했다는 것, 특히 마지막으로 코펜하겐에서 만난 이후로 종종 머릿속을 떠나지 않는 알린 때문에 괴로워했던 것은 분명하다.

고갱이 메테에게 보낸 얼마 안 되는 편지에는 거의 언제나 그 아이의 가정교육에 대한 우려 섞인 언급과 함께 자기 딸의 교육에 대한 이런저런 지시들이 담겨 있곤 했는데, 묘하게도 그런 언급은 그 자신의 방탕한 삶과는 어울리지 않아 보인다. 메테가 그에게 보낸 편지는 남아 있는 것이 없지만, 그가 보낸 답장으로 미루어 짐작할 때 고갱이 아내가 딸을 대한 태도에 몹시 언짢아했음을 알 수 있다.

고갱이 메테가 그들의 딸을 충분히 사랑하지 않는다고 여기고 있었는데, 메테는 실제로는 그 반대라고, 알린이 자기가 아닌 자기 아버지만 사랑하노라고 불평을 늘어놓곤 했다. 그런 언급은 고갱으로 하여금 알린 곁에서 그 아이에게 꼭 필요한 애정을 주지 못하는 자신의 상황을 자책하게 만들었다.

이렇게 유럽에서 완전히 마음을 돌리지 못하고 파페에테를 방문하곤 했던 일은 어쩔 수 없이 그의 예술에도 영향을 미쳤다. 아직 파리 라피트 가 일대의 그 조그만 구역과 끊을 수 없을 정도로 연결되어 있던 그의 관심은 화랑과 특별초대전, 비평가들, 신문 비평에 쏠려 있었다. 고갱은 자신이 하고 있는 일에 대한 의구심에 시달렸다. 이 정도면 도전으로서 충분한 것일까? 쇠라의 「그랑자트 섬의 일요일 오후」가 그랬던 것과 같은 엄청난 파문을 일으킬 수 있을까? 언젠가 타히티 작품 전시회를 열면 그것으로써 자신이 전위화가의 선봉이라는 사실을 확인하게 될까? 마네의 「올랭피아」에 도전한 자신이 결국 그 그림을 극복했을까?

한 세기의 거리를 두고 보면 이러한 질문들이 어리석어 보인다. 아리오이 그림들은 당시 유럽에서 그려지고 있던 그 어떤 작품보다도 뛰어난 걸작이었지만, 고갱에게는 이것은 중대한 의문이었으며, 의문과 그

의문에 포함된 의혹 때문에 그는 훗날 자신의 업적의 성격에 대한 판단을 크게 왜곡시킬 만한 행동을 취하게 된다. 전에도 그랬듯이 이번에도 「올랭피아」의 해로운 영향이 그 주된 요인이었다. 그와 더불어 또 하나의 큰 '도전'이었던 로티의 책이 있는데, 그 책이 거둔 성공은 고갱이 이 섬에서 이룩하고 싶어했던 모든 일의 상징이나 다름없었다. 실제로 고갱이 1892년 3월 말경 그리기 시작한 그림의 이면에 있는 것은 마네와 로티라는 두 요소를 한데 결합시키려는 시도였을 것이다.

「올랭피아」에서 마네는 모델 빅토린을 남성의 시선으로 본 누드라는 인습적인 표현방식으로 제시했지만, 동시에 그녀가 비록 돈을 받고 누드모델이 되기는 했어도 쉽게 손에 넣을 수 있는 성의 노예는 아님을 보여줌으로써 정통적인 견해에 도전하고 있다. 적어도 정신적으로는 그녀는 현대인으로 부각되어 자신감과 독립성을 가진 한창 때의 젊은 여자로 그려지고 있다. 이와 대조적으로 로티는 자신이 처음 만났을 때 열네 살이었던 어린 신부 라라후를 붕괴 직전에 있는 먼 이국 세계의 소박하고 정열적인 '자연산'으로 그려냈다. 얼핏 보기에 이 두 여성은 노예화되고 의존적인 여성성이라는 한계 안에서 양극을 달리고 있는 듯이 보인다.

대부분의 남성 비평가들이 마네의 「올랭피아」에 대해 품은 적대감은 넘치는 자신감으로 자신들의 시선을 맞받는 저 확신에 찬 시선 앞에서 느낀 불쾌감에서 나왔을 것이다. 마찬가지로 로티가 거둔 성공은 서구의 성관계를 둘러싸고 있는 혼란과 위협에서 벗어난 성애적인 세계에 대한 남성 독자들의 욕망에서 비롯되었다. 그러나 로티는 동시에 아주 어린 여자에게서만 가능하다고 여겨진 소박하고 순수한 애정에 대한 욕망을 다루었는데, 그것은 19세기의 일상에서 강한 저류를 형성하고 있었다. 에드거 앨런 포는 사촌이 열세 살이 되는 생일에 그녀와 결혼했다. 그 당시 미국에서는 열세 살이면 결혼 허가를 받을 수 있었던 것이다.

그보다 훨씬 많은 사람들은 그런 법적인 규정에 얽매이지 않았는데, 이를테면 서구의 주요 도시 대부분에서 자행됐던 저 섬뜩한 아동 매춘의 통계가 그렇다. 때때로 이런 일은 루이스 캐럴이 친구의 벌거벗은 아이들 사진을 찍은 것처럼 순수와 순결에 대한 경의의 표현이기도 했지만, 대개의 경우 아무런 보수나 보답을 요구하지 않고 수락하는 복종에 대한 갈망에 불과했다. 로티는 분명 이런 감정을 이용한 것일 텐데, 이국의 '미개지'를 배경으로 삼는다면 프랑스에서 열네 살짜리 '신부'를 맞았을 때 응당 쏟아질 비난을 받지 않을 수 있었던 것이다.

실제로 그 당시까지만 해도 문학과 예술은 아동에 대한 이런 성적 강박을 신중하게 회피했다. 벌거벗은 여성을 그리는 데는 그만한 이유가 있었고, 또 사실 그것으로도 충분히 실속이 있었다.

그렇지만 캐럴의 경우처럼 '심미적인' 이유든 아니면 당대의 특징이었던 아동에 대한 이상성욕의 성애적 경우든 앙상하고 체모가 없는 소녀는 이제 막 등장한 사진에서 중요한 부분을 차지했다. 고갱이 이제 막 발을 들여놓은 것이 바로 이런 더러운 물이었던 것이다.

물론 그는 벌거벗은 소녀의 그림을 정당화시킬 만한 배경과 상황을 필요로 했는데, 로티에게서 이것을 구했다. 로티는 타히티에, 밤중에 돌아다니며 방심한 사람을 덮치는 무서운 망령, 곧 '투파파우'라는 귀신이나 악령 같은 존재에 대한 믿음이 있다는 글을 썼다.

정령, 즉 '투파파우'에 대한 믿음은 고대 타히티 종교의 잔재로서, 실제로 어떤 면에서는 기독교적 원죄와 죄의식 개념의 주입에 의해 그리고 선교사들이 포마레 왕가를 지원하는 과정에서 야기한 제도의 권력 투쟁의 가장 무서운 산물이며, 프랑스 치하에서도 정복전을 겸으면서 지속되던 과거의 사회 및 가족 구조의 붕괴에 의해 과장된 면이 있다. 데이비드 하위스는 「실낙원 타히티」에서 그 사실을 다음과 같이 간결하게 표현했다.

1840년대의 타히티인들은 '삶을 이어가고' 싶어하지 않았다. '마타우'는 두려워했지만 죽음은 별로 두려워하지 않았으며, 학살과 질병이 그 어느 때보다도 기승을 부리고 난 지금 산 자보다 죽은 자가 훨씬 더 많았다. 그곳은 유령의 섬이었다. 골짜기와 숲, 냇물, 빈 집마다 귀신이 출몰했다. 살아남은 자들은 잠을 자거나 깨어 있거나 간에 언제나 자신들이 죽은 자들 사이에서 살고 있다고 여겼다. 물론 열렬한 기독교 신자들과 어린애들은 집요하게 삶에 매달렸지만, 대다수 사람들은 편안히 저쪽으로 건너가기를(그들은 언제나 죽는 일을 저쪽으로 건너가는 일로 여겼다), 이제 그만 삶을 포기하고 '밤의 영역으로 들어가' 신들에게 흡수되어 우글거리는 귀신들 틈에 끼게 되기만을 바랐다.

그 뒤로 사태는 안정을 되찾았다. 과거의 질서가 와해되고 난 지 반세기가 지나자 예전에 있던 '삶의 기쁨'이 슬며시 돌아왔다. 그러나 정령의 세계가 여전히 사람들의 마음을 강하게 사로잡고 있었던 것도 사실이다. 어둠은 특히 위험하게 여겨졌기 때문에 잠을 잘 때면 흔히 등잔을 켜놓았으며, 고갱이 그림에서 선택한 것도 기름이 떨어진 오두막, 빛이 사라진 어둠 속에 어린 소녀(라라후인가?)가 홀로 침대에 엎드린 채 그녀의 등 뒤에 숨어 있는 '투파파우'에 대해 온갖 상상을 하고 있는 장면이다.

고갱은 이 그림에 '지켜보고 있는 저승사자' 또는 '그녀를 지켜보는 귀신' 등 여러 가지로 해석되는 「마나오 투파파우」라는 제목을 달았다. 겉으로 드러난 것만 본다면 이 그림은 고갱이 당시의 타히티에 가능한 한 가깝게 접근하려 했던 것일 수도 있다. 사원이 있던 '마라에'는 폐허가 됐고 종교적 조각품들은 파괴되거나 사라졌으며, 신들은 이제 더 이상 숭배의 대상이 아니라 미신과도 같은 공포 속에 살아 있는 저승사자에 불과했다. 바로 그것이 이 그림에 구현되어 있다. 겁에 질린 아이,

그녀를 지켜보며 배경에 앉아 있는 귀신 같은 이상한 존재가 그렇다. 하지만 「설교 뒤의 환상」에서처럼 여기에서도 우리가 보고 있는 것은 실재하는 것이라기보다는 상상된 장면일 가능성이 높다.

이러한 사실이 이 그림을 잘 이해할 수 있게 해준다. 그러나 여기에는 그저 토속 민담에 근거한 매력적인 일화 이상의 것이 들어 있다. 거칠게 말해서 이 그림에서 실제로 보게 되는 것은 밤의 오두막 실내 풍경으로, 대담한 꽃무늬 천과 하얀 무지 시트로 덮인 큼직한 침상에 알몸의 소녀가 엎드려 있는 장면이다. 그녀는 고갱의 작품에 전에도 나온 적이 있는 어린애 같으면서도 아주 색정적인 인물로서 그 날렵해 보이는 엉덩이가 관객의 시선을 유혹한다. 보는 이 쪽으로, 아니 화가 고갱 쪽으로 얼굴을 반쯤 돌린 자세에는 마음을 교란시키는 뭔가가 느껴진다. 그것은 마치 배경의 인물이 아니라 고갱 자신이 그녀가 두려워하고 있는 악마이기라도 한 것 같다.

이 모든 점들이 「올랭피아」와의 비교를 피할 수 없게 만든다. 소녀가 엎드려 있는 침상과 뒤편에 있는 검은 형상, 즉 마네의 그림에 나오는 빅토린 뫼랑과 흑인 모델 로르, 고갱의 그림에 나오는 어린 소녀와 '투파파우' 사이에서 보이는 유사점들은 분명히 의도된 것이다. 그렇지만 마네가 자신 있고 침착한 태도로, 화가가 진부하게도 여성의 이미지를 매춘부로 파악했다는 혐의에 대항하는 저 태평스러운 눈길로 관객을 돌아보고 있는 성숙한 여인을 보여주고 있다면, 고갱은 쉽게 손에 넣을 수 있는 겁에 질린 아이를 보여주고 있는 데 불과하다. 고갱 자신도 자기가 한 일을 모르지는 않았는데, 그 그림은 억눌린 욕망의 잠재의식적인 표현이 아니다. 이 작품으로 충격을 줌으로써 사람들의 주의를 끌려는 의도가 있었던 것은 부인할 수 없는 사실이다.

침상에 엎드린 인물의 관능적인 자세를 감안할 때 고갱이 수동적이고 다의적인 이미지에 매혹되었다는 데는 의심할 이유가 없을 것 같다. 얼굴을 숙이고 있는 아이가 소녀인지 소년인지는 별 차이가 없는데, 아

동에 대한 이상성욕은 종종 양성애적이며, 연구 결과 고갱이 「마나오 투파파우」에 전거로 끌어다 썼을 가능성이 높은 네덜란드의 이류 화가 휨베르트 데 쉬페르빌레가 그린 에칭화가 발견되었다. 쇠라는 자신의 색채 이론을 공식화하기 위해 쉬페르빌레의 이론을 이용했고, 고갱 역시 그 네덜란드인이 쓴 글에 대해 알고 있었다는 증거가 있는데, 이렇게 보면 고갱이 쉬페르빌레의 그 기묘한 에칭화를 보았을 가능성이 높다. 이 두 그림에서 아이와 유령이 비슷한 포즈를 취하고 있지만, 재미있게도 쉬페르빌레의 그림에서는 침대에 엎드린 인물이 소년이며 저승사자의 머리가 아이의 머리 위에 떠서 포동포동한 엉덩이를 만지려는 듯 해골뿐인 손을 내밀고 있다.

그것은 마치 조테파와 함께 산에 올랐을 때 그 청년의 양성적인 신체가 성의 모든 가능성을 열어놓고 있다는 예사롭지 않은 감정과 더불어 양성애적 성욕을 극복했던 고갱이 이번에는 같은 싸움에서 패배하기라도 한 것 같다. 아리오이의 그림들이 여성을 창조적이고 생명을 주는 주된 원천으로 고양시키고 있다면, 「마나오 투파파우」는 미성년과의 손쉬운 성애라는 자극적인 이미지 이상의 것을 주지 못하고 있다. '투파파우'와 부연 설명을 제거하면 이런 그림은 아동 포르노에 불과하다는 딱지를 받을 것이다.

이 그림과, 둘다 그의 딸 알린의 초상화인 초기작 두 편 사이에는 기묘한 유사성이 있다. 「마나오 투파파우」의 배경과, 1884년에 그린 「잠자는 아이」에 나오는 알린의 뒤편 벽지 사이에는 비슷한 점이 많지만, 그보다 앞서 1881년에 잠든 알린을 그린 「작은 몽상가, 습작」에서 좀더 흥미로운 연결점들을 찾아볼 수 있다.

거기에서도 알린의 방에는 이상한 환영들, 특히 침대 곁 벽에서 지켜보고 있는 고갱의 어렴풋한 모습이 보이는데, 그의 글에는 어디에서도 딸과 「마나오 투파파우」를 연결시키게 할 만한 언급을 볼 수 없지만, 그가 알린을 마지막으로 보았을 때 열세 살로 로티의 라라후와도 비슷

한 나이였으며, 고갱은 나중에 자신의 그림 속에 나오는 소녀의 나이도 열세 살이라고 주장했다. 두 그림을 비교해보면 1881년 초상화를 그렸을 때 네 살이던 잠든 알린이 이제 타히티의 침상에 누워 있는 환상적인 인물이 되었다는 느낌이 든다.

이 그림이 유럽 대중에게 보일 의도에서 그려진 것이라는 사실은 '투파파우'가 타히티의 신앙과 아무런 관련이 없다는 점으로도 잘 증명된다. 인류학자 뱅트 다니엘손에 의하면 '투파파우'는 크고 번쩍이는 눈에 위턱에서 아래턱 쪽으로 엄니가 뻗친 무시무시한 짐승 같은 존재이지만, 고갱은 훗날 그 존재를 르 풀뒤 사람들이 흔히 착용하는 브르타뉴 지방의 꼭 끼는 모자 같은 것을 쓰고 있는 땅딸막한 여자로, '작고 아담하게 생긴 여자'로 묘사했는데 그것은 유럽의 민간전승에서 마녀와 악령들이 노파의 모습인 데 근거한 것이다.

이 공포에 대해서는 해명해야 한다

전기작가와 비평가들 대부분은 「마나오 투파파우」가 실제 인물을 그린 것이라고 여겼고, 고갱이 훗날 쓴 기록도 이러한 관점을 조장하는 듯이 보인다. 그 결과, 고갱이 열세 살 난 어린 신부와 동거했으며 침상 위에서 몸을 쭉 뻗고 두려운 눈길로 그를 쳐다보고 있는 인물이 바로 그녀라는 것이 그의 전기에서는 확고한 사실처럼 되었다.

그러나 이것이 가공의 작품이라는 사실을 암시하는 증거도 그에 못지않게 많은 것 같다. 이 그림 속에 등장한 소녀는 타히티 시절 그가 그린 작품에서는 거의 유일하게 그려졌으며, 그가 그린 여성 인물 대부분은 그보다 나이가 훨씬 많았다. 이 작품에 대한 실마리는 분명 마네와 로티를 능가하는 충격을 주고자 한 그의 욕구일 텐데, 그것은 고갱이 너무 지나쳤을지도 모른다는 우려에서 자신이 해놓은 일을 가볍게 취급하려는 그 뒤의 태도에 의해서 뒷받침되는 사실이다.

로티에게 깊이 경도된 사람들을 제외하면 유럽에서는 '투파파우'에 대해 아는 사람이 거의 없었기 때문에, 제목과, 배경에 있는 우스꽝스러운 노파의 존재에도 불구하고 이 그림은 벌거벗은 소녀에 대한 외설적인 습작에 불과한 것으로 비춰질 가능성이 높았다. 그에 대한 그의 우려는 그가 이 그림을 제대로 이해시키려고 한 데서도 명백히 드러나지만, 메테가 피부을 비난에 대해 미리 입막음을 하기라도 하듯 세세한 설명을 늘어놓은, 그녀에게 보낸 한 편지의 행간에서도 그러한 의중이 엿보인다.

물론 그림들 대부분은 이해하기 어려울 것이고, 그 경우엔 자신이 직접 이해하려는 노력을 해봐야 할 거요. 당신이 작품을 이해하고 사람들 말처럼 과시할 수 있도록 가장 난해한 작품에 대해 설명을 해주겠소. 그것은 사실 팔지 않고 소장하거나 아니면 아주 비싼 값에 팔고 싶은 작품으로서 제목은 「마나오 투파파우」라오. 난 어린 소녀의 누드화를 하나 그렸소. 사실 그 자세는 암시뿐이긴 하지만 외설스럽게 여겨질 작품이오. 그래도 그런 방식이 내가 원하는 것이오. 그 선과 움직임이 내 흥미를 끌고 있소. 그래서 머리를 작업할 때 약간의 공포감을 집어넣었소.

이 공포감에 대해서는 설명까지는 아니더라도 구실을 마련해줘야 하고, 그 구실은 마오리 소녀인 그 인물의 성격과도 일치해야 하오. 마오리 족은 전통적으로 죽은 자의 영혼을 아주 두려워하고 있소. 우리가 속한 세계였다면 소녀는 자기가 이런 자세를 취하는 것을 누군가 볼까봐 두려워할 거요. (하지만 이곳 여인들은 전혀 그렇지 않소.) 나는 옛날에도 그랬던 것처럼 가능한 한 문학적인 수사를 거의 쓰지 않고 이러한 공포감을 해명해야 할 것 같소. 요컨대 내가 하는 일은 이런 것이오. 어둡고 슬프고 겁나는 이 전체적인 조화가 흡사 조종(弔鐘)처럼 눈에 딱 들어온 거요. 자주색과 암청색, 오렌지빛 황

색이 그것이오.

나는 시트 천을 연두빛 황색으로 칠했는데, 그 이유는 (1)이들 미개인들이 쓰는 린넨 천이 우리 것과는 달리 나무껍질을 두들겨 만든 것이기 때문이고 (2) 그것을 가지고 인공적인 빛을 만들고 또 암시함으로써(카나카 족 여인은 어둠 속에서 잠자지 않소) 등잔 불빛(그건 진부하오)을 쓰고 싶지 않기 때문이고 (3)이 황색이 오렌지빛 황색과 청색과 섞이면서 음악적인 가락을 완결짓기 때문이오. 배경에 몇 송이 꽃이 있지만 그것은 상상하는 것이어서 진짜처럼 보여서는 안 되오. 그래서 나는 그것들을 섬광처럼 보이게 그렸소. 카나카 족은 밤에 보이는 인광을 죽은 자의 영혼이라고 생각하며 그렇다고 굳게 믿고 두려움을 품고 있소.

마무리로는 조그만 여자 형상을 한 아주 간단한 모양의 유령을 그려넣었소. 왜냐하면 프랑스의 강신회 같은 것을 모르는 소녀는 저승사자를 실제로 죽은 사람, 즉 자기와 닮은 사람이라고 여길 수밖에 없기 때문이오. 이 약간의 정보 덕분에 당신은 비평가들이 심술궂은 질문을 퍼붓기 시작할 때 아주 박식한 사람처럼 보일 거요. 그리고 마지막으로 그 그림은 주제가 원시적이고 유치한 까닭에 아주 간단하게 처리할 수밖에 없었소.

이런 설명은 아주 따분할 테지만, 당신에겐 긴요하게 쓰일 것 같소.

당신과 아이들에게 입맞춤을 보내오.

그러나 손실을 줄이려는 이런 노력은 완전히 실패하고 말았다. 그 작품은 처음 전시 때 「올랭피아」와 비교해서 불리한 평가를 받았으며, 이러한 비판은 오늘날까지도 계속되어 페미니스트 미술사가들은 「마나오 투파파우」를 가엾은 제3세계 사람들이 아니고서는 자신들의 환상을 만족시킬 수 없어 섹스 관광에 나선 백인 남성 화가의 전형적인 작품으로 간주하고 있다.

설혹 필자 자신처럼 그 작품을 허구로 받아들인다 해도 고갱이 이런 혐의에서 완전히 벗어나기는 어렵다. 그러나 아마도 그 작품의 가공하지 않은 자기 폭로가 최상의 변명이 될 텐데, 적어도 여기서는 루이스 캐럴 식의 억지 '순수'를 보지 않아도 되기 때문이다. 소녀의 자세가 화가 자신의 욕망을 고스란히 드러내고 있는 것이다. 하지만 동시에 그는 우리에게 그녀의 공포감을 보여주고 있으며, 궁극적으로 「마나오 투파파우」가 다의성을 경이로울 만큼 잘 표현한 작품'이라는 호의적인 비평가의 견해에 이견을 제시하기 어렵게 한다.

적어도 아이를 내세운 것은 정도를 벗어나 잠시 금지된 영역에 들어선 탈선행위였으며, 예전처럼 성인 타히티인을 그리고 난 이후의 작품들에서는 사라졌다. 그러나 이 그림은 바이라우마티와 히나를 그린 작품들에서 볼 수 있는 평온하고 조화로운 세계에서 방향을 바꿔 보다 어둡고 불안한 세계로 진입하는 계기가 되었다. 그의 외로움과 질병이 모두 어느 정도 영향을 미쳤을 테지만, 이유가 무엇이든 그는 '투파파우'의 형상과, 두려움과 불확실성이라는 테마로 돌아가고 있었다.

「악마의 말」에서 그는 심지어 자신의 이국적 쾌감의 표상인 에덴동산의 이브를 한바퀴 순환시켜, 수치스러운 알몸을 손으로 가리려고 하는 '타락' 이후 이브의 모습을 보여주고 있으며, 뱀의 역할을 맡은 '투파파우'가 목 아래가 트인 형식적인 긴옷 차림을 한 채 떨고 있는 이브를 비웃기라도 하듯 감시하고 있다.

마침내 얻은 일거리

신체적이나 정신적인 상태가 어떻든 고갱은 여전히 우편선이 들어올 때면, 모리스나 메테가 얼마간의 돈을 보냈을지 모른다는 희망에서 파페에테 행 마차를 타지 않을 수 없었다. 그는 3월 18일 파페에테에서 이튿날 도착할 예정인 샌프란시스코 발 선박을 기다리고 있다가 허풍

꾼이며 사략선(전시에 적의 상선을 나포할 수 있는 허가를 받은 민간 무장선−옮긴이) 선장 아르노라는 친구와 만났다. 두 사람이 함께 술을 마시던 자리에서 선장은 고갱에게 자기 아내의 초상화를 그려주는 대가로 거금 2,500프랑을 주겠다고 제의했다. 두 사람은 만취 상태였던 것 같으며, 고갱은 나중에 자신이 받기로 한 금액이 정확히 얼마인지 혼란을 겪었다.

어쨌든 아르노는 그 직후에 분별있게도 예쁘게 생긴 아내를 데리고 장사를 위해 항해에 나섰기 때문에, 그 일거리를 맡기 위해서는 설혹 그것이 정말이라 해도 그들 부부가 돌아올 때까지 적어도 두 달 동안은 기다려야 했다. 게다가 우편선에는 모리스나 돈 소식은커녕 다른 아무런 소식도 실려오지 않았다. 화가 치민 고갱은 비참한 심정으로 그 자리에서 세뤼지에에게, 모리스의 침묵에 하소연하는 편지를 써보냈다.

내 형편을 간단히 말하자면 파산 상태일세. 이 모두가 모리스가 불성실하기 때문이지. 지금 내가 할 수 있는 유일한 행동은 귀국뿐이네. 하지만 '돈 한푼 없이' 어떻게 귀국하겠나? 게다가 난 이곳에 좀더 있고 싶다네. 작업이 아직 완결되지 않았거든. 내 작업은 이제 막 시작되었고 뭔가 그럴싸한 걸 만들 수 있을 것 같네. 그래, 모리스가 나를 실망시켰어. 그는 등기로 내게 두 번 편지를 보냈다고 하는데, 정말 그렇다면 그 편지를 내가 받아보았어야 하지 않겠나. 자네 편지는 모두 받았는데 말이야.

내게 500프랑이 생긴다면(모리스가 내게 빚진 돈 500프랑 말일세), 그럭저럭 버틸 수 있을 텐데. 5월에 어떤 여자의 초상화를 그려주고 2,500프랑을 받기로 했지만 불행히도 그 약속은 그렇게 기대할 것이 못 되네. 하지만 무슨 수를 써서라도 불가능한 일을 해서라도 5월까지는 버틸 걸세. 내가 정말 그 일거리를 맡고(그 초상화는 보나

풍으로 실제보다 잘 그려야 할 테지만) 돈을 받으면 한두 가지 일거리를 더 얻을 수 있을 것이고, 그러면 다시 자유로울 수 있을 걸세.

그건 좌절 끝에 나온 행동이었는데, 그 편지가 목적지까지 가려면 한달이 넘을 것이고, 상대방이 곧장 답장을 쓴다고 가정하더라도 그것이 그의 손에 들어오기까지는 다시 한 달 이상이 더 걸릴 터였다. 그는 마타이에아로 돌아갔지만 4월 말 다시 파페에테로 온 그는 그에게 온 편지 몇 통에 여전히 돈이 들어 있지 않고 아르노 선장도 아내와 함께 귀환하지 않은 상태임을 알았다. 이제는 혹시 도움을 받을지도 모른다는 생각에서 구필을 찾아갈 수밖에 다른 도리가 없었는데, 마침 고갱이 처음 머문 적이 있던 파에아의 아콩이라는 중국인 상점주인의 파산을 처리하면서 청산인이 된 이 변호사는 소송이 끝날 때까지 중국인의 재산을 관리할 사람이 필요했다.

임금은 겨우 26프랑 75상팀밖에 되지 않았지만 고갱은 달리 선택의 여지가 없었는데, 적어도 그 일은 5월 7일부터 시작되어 18일까지 11일 동안뿐이었다. 두번째 파에아 체류에는 한 가지 긍정적인 면이 있었을지도 모른다. 왜냐하면 맡은 일을 끝내고 나서 고갱은 푸나루우 계곡을 따라 올라가며 내륙으로의 두번째 여행을 시도했던 것이다. 그는 훗날 육체적으로나 감정적으로나 밤중이면 '투파파우'가 자신을 덮칠 수도 있는 위험이 있었음에도 혼자서 감행했던 그 모험에 대해 기록을 남겨놓았다.

마타이에아로 돌아온 그는 자신이 할 수 있는 선택에 대해 심각하게 생각하기 시작했다. 이제 그가 이곳에 도착한 지 1주년이 되는 중요한 날짜인 6월 9일이 눈앞에 다가오고 있는데 그 안에 프랑스로부터 돈이 올 가능성은 거의 없었다. 빈궁한 프랑스 시민은 식민지에 도착한 지 처음 1년 안에 언제라도 본국 송환을 신청할 수 있지만, 그 12개월이 지나고 나면 영구 정착민으로 간주되어 무임 항해권의 자격을 잃는다

는 규칙이 엄격하게 유지되고 있었다. 아직 그곳에서 하고 싶은 일이 많이 남아 있었지만, 그가 지금껏 완성한 많은 그림들만 가지고도 인상적인 전시회를 열 정도는 되었다.

그는 또한 자신이 일단 유럽으로 돌아가서도 계속해서 작업을 할 수 있을 만큼 스케치와 메모 같은 자료도 잔뜩 모아놓았다고 생각했다. 모든 점을 고려할 때 오도가도 못하는 상황에 처할 위험을 피하고 라카스카드의 처분에 맡기는 편이 나을 듯이 보였다. 그는 우편선이 도착하는 마지막 순간인 6월 1일까지 기다렸지만, 이번 우편선에서도 돈이 오고 있다는 아무런 징후가 없었으므로 결국 포기하고 총독 관저로 발길을 돌렸다.

그가 막 총독의 사무실로 통하는 계단을 올라가고 있을 때 방금 그 섬에 돌아온 아르노와 맞닥뜨렸다. 아르노는 자기 친구가 총독 관저를 방문한 이유를 듣더니 몹시 당황한 얼굴로 그림값이라고 웅얼대듯 말하며 그 자리에서 고갱의 손에 400프랑을 쥐어주었다.

한순간의 기쁨에서 정신을 차린 고갱은 황급히 상대로부터, 그 돈이 초상화 값이 아니라는 확인을 받아내고 그 일이 여전히 추진 가능성이 있다는 데 동의하도록 만들었지만, 꾀바른 선장은 노련하게 값을 절반으로 깎았다. 다른 상황이었다면 고갱이 분명 입씨름을 벌였을 테지만, 손에 400프랑을 쥐고 있는데다가 앞으로 돈이 더 들어올 가망이 있으며, 총독과 또다시 치욕스러운 면담을 하지 않아도 된다는 명확한 사실에 그 정도에서 눈감아주기로 했다.

하지만 고갱은 여전히 송환 기회를 잃는 일이 불안한 나머지 일종의 예방책으로 파리의 미술국장에게 귀국 승선권을 요청하는 편지를 보냈다. 6월이 가기 전에 파리에 편지를 보냄으로써 자신의 송환 권리가 보전되고 동시에 그의 편지가 프랑스에 닿은 후 답장을 받게 되기까지 걸리게 될 두세 달 정도의 시간을 더 벌게 되기를 바란 것이다.

힘을 주는 사람

고갱은 섬을 떠날 자신의 계획이 이처럼 예기치 못하게 좌절되자 뛸 듯이 기뻐했다. 그는 몽프레에게 이렇게 편지를 썼다. "그 일은 내 모든 인생이 그랬던 것처럼 일어났다네. 나락 끝까지 밀리지만 결코 떨어지지는 않지……난 다음번 재앙이 닥칠 때까지 유예를 얻은 셈이고, 이제 다시 일을 시작할 걸세."

그림들로 판단해볼 때 이런 안도감은 그해 초의 침울한 의기소침을 몰아내는 데 중요한 역할을 했지만, 거의 쾌활하다고 할 수 있을 정도의 기쁨이 그림들을 가득 채우게 된 데는 분명 그의 기분을 좋게 만든 뭔가 다른 일이 있었음이 분명하다. 그가 테헤마나 또는 테하마나라고 부르는 여성이 등장하게 된 것은 이 무렵의 일일 가능성이 높다. 티티 이후로는 그의 삶에 지속적으로 등장한 여자는 없었던 것 같다. 이따금 함께 잠자리에 들 현지 여자를 찾기도 하고 때로는 파페에테를 방문했을 때 '인육시장'을 찾는 것이 고작이었을 것이다. 그들을 그린 그림들은 여기서는 별 소용에 닿지 않는데, 그것은 그것들이 마지못해 포즈를 취해준 여성과의 사건을 제외하면 모두 누군지 알 수 없는 모델들을 그린 것들이기 때문이다.

그 섬에서 미혼의 외국인들이 원주민 '신부'를 맞는 일은 흔했는데, 그것은 식민지 이전 시대의 풍습과 크게 어긋나지 않는데다가 여자 쪽 집안에게는 경제적 이득이 있었기 때문이다. 이제 약간의 돈이 생긴 지금, 고갱이 '아내감'을 찾기에는 더 이상의 적기가 없었다. 그는 자신의 목적에 맞는 여자를, 지나치게 서구화되어 있는 마타이에아 주변에서 찾는 일은 의미가 없다고 여겼다. 그 자신이 나중에 쓴 기록에 의하면, 그는 자신이 프랑스를 떠나기 전 꿈꾸었던 소박하고 때묻지 않은 여자를 찾기 위해 섬을 한바퀴 둘러보기로 작정했다.

고갱은 고의적으로 사실과 허구를 섞곤 했기 때문에 그의 글에서 순

전한 진실을 추려내기는 쉬운 일이 아니지만, 타히티어로 테하아마나를 틀리게 쓴 테헤마나라는 인물은 실제로 존재했던 것 같다. 그것은 1950년대 중반 스웨덴의 인류학자 뱅트 다니엘손이 그녀가 나중에 새로 얻은 남편을 포함해서 그녀를 아는 사람들과 만나고 그녀의 사망증명서도 확인했기 때문이다. 또한 고갱이 그녀를 찾아낸 이야기를 상세하게 서술한 사실에 대해서도 의심을 품을 하등의 이유가 없다.

그는 먼저 지방 마차를 타고 타히티누이와 타히티이티가 만나는 지협에 있는 타라바오까지 갔으며, 그곳의 경관이 그가 북부 해안을 따라난 험한 길(그 길은 결국 다시 파페에테로 이어졌다)을 갈 수 있도록 말을 빌려주었다. 이 길은 불편한 남부 도로에 비할 바가 아니었다. 절벽은 깎아지른 듯했고 해안에 면한 땅은 좁았으며 개울에는 다리가 없었다. 따라서 그렇게 모험을 즐기는 타입이 아니었던 고갱이 금방 여행에 싫증을 내고 지협에서 4킬로미터 남짓 떨어진 파아오네에서 걸음을 멈춘 것도 그렇게 놀랄 일은 아니다.

고갱은 그곳 주민의 가정에 식사 초대를 받았으며 "40대쯤 되어 보이는 풍채 좋은 마오리 여인으로부터" 그렇게 멀리까지 여행하는 이유에 대해 "질문을 받았다." 고갱이 자연스럽게 "아내감을 찾으러" 온 것이라고 대답하자 그 여인은 즉석에서 자기 딸이 어떠냐고 제안했다.

"따님이 젊은가요?"

"아에."

"따님이 예쁜가요?"

"아에."

"따님이 건강한가요?"

"아에."

"좋습니다. 그럼 가서 따님을 데려오세요."

고갱의 원래 기록에서 그 다음에 이어지는 단락은 성적 환상과 관찰이 따로 떼어낼 수 없을 만큼 한데 뒤섞여 있다.

그녀는 15분쯤 나갔다 왔다. 사람들이 야생 바나나와 가재 같은 마오리족 음식을 내왔을 때쯤 아까의 그 여인이 조그만 꾸러미를 든 키가 큰 처녀와 함께 돌아왔다. 지나치리만큼 투명한 핑크색 모슬린 드레스를 통해서 어깨와 팔이 보였다. 가슴에서는 젖꼭지 두 개가 단단히 솟아올라 있었다. 그 매력적인 얼굴은 그때껏 그 섬에서 보았던 다른 여자들과 달라 보였으며, 숱많은 머리는 약간 곱슬거렸다. 나는 황연색(黃鉛色)을 띤 풍성한 햇살 속에서 그녀가 통가 출신임을 알았다.

그녀가 곁에 앉자 내가 몇 가지 질문을 던졌다.

"내가 무섭지 않소?"

"아이타(아뇨)."

"나와 함께 언제까지나 오두막에서 살겠소?"

"에하."

"병에 걸렸던 적은 없소?"

"아이타."

그녀는 폴리네시아의 우아함을 갖춘 아름다운 여자였지만, 고갱은 조심성 있게 그녀가 그의 전임자들이 그 섬에 퍼뜨린 질병에 걸리지 않았는지를 확인하고 싶었다. 전기작가들이 이 이야기를 한낱 백인 중년 남자의 성적 환상으로 치부하고 무시하지 못하게 하는 것은 바로 이런 '진짜 같은' 세세한 대목 때문이다. 그녀가 통가 출신이라는 점은 있을 법하지 않은 얘기로서, 어쩌면 타히티에서 배를 타고 얼마 가면 닿을 수 있는 쿡 제도의 '라로통가'를 잘못 들은 것일지도 모른다.

고갱은 계속해서 마타이에아로 돌아오는 길에 그들이 파아오네에서 9킬로미터쯤 떨어진 한 부락에서 멈췄던 얘기며, 그곳에서 그 처녀의 '엄마'를 방문하고는 혼란에 빠졌던 일을 기록하고 있는데, 그러다가 아이를 공유하는 일이 그곳의 흔한 풍습이며 그 처녀가 몇몇 사람들을 부모로 받아들였다는 사실도 알게 되었다. 그리고 그가 타라바오로 돌아가는 길에 경관의 부인이 눈치없게도 "이런! 매춘부를 데려온 거에

요?" 하고 소리쳤다는 일화 역시 이 이야기가 진실이라는 느낌을 갖게 해준다.

이렇게 해서 고갱은 어린 신부 겸 모델을 찾은 셈이지만, 그는 정식 초상화 기법에 대한 반감을 갖고 있었기 때문에 그의 후속 그림에서 어떤 여자가 그녀인지를 정확히 알기는 어렵다. 그녀가 그들 대부분의 모델이었을 가능성이 높지만 동시에 고갱이 얼굴들을 필요에 맞게 바꾸었을 가능성도 있다. 귀국 후에 그가 처음 그린 그림들 가운데 하나에, 벌거벗은 채 청색과 검은색과 적색의 띠에 둘러싸인 도저히 있을 수 없는 장미색 해변에 느른하게 누운 육감적인 미녀가 두 사람 나온다. 그는 분명 이 그림에 아주 만족한 듯, 그해 8월 몽프레에게 자신이 방금 "물가에 있는 두 여인"을 그렸다면서 "내 생각에 지금껏 내가 그린 작품 중에서 가장 훌륭한 작품"이라는 편지를 써보냈다.

아마도 약간의 양념을 더하려는 생각에서 고갱은 캔버스 하단에 '아하 오에 페이이?'라는 문구를 집어넣었는데, 그는 '뭐라고, 넌 지금 질투하는 거니?' 정도의 의미로 그런 표현을 쓴 것 같지만, 그 말은 '뭐라고, 내게 반감이 있는 거야?'의 의미에 좀더 가깝다. 나중에 그는 애써 그 제목과 관련된 일화를 만들었는데, 그것은 아무래도 훗날 가공으로 지어낸 이야기 같다. 해변에 해수욕을 마친 두 자매가 마치 휴식을 취하는 동물들처럼 우아한 자세로 쉬고 있다. 그들은 어제 있었던 사랑과 내일 있을 정복에 대해 이야기를 나눈다. '뭐라고, 넌 지금 질투하는 거니?'라고 말하면서. 고갱은 '두 자매'라고 말하고 있지만, 테하아마나가 그들 둘의 모델이었을 가능성이 높다. 좀더 분명한 사실은 그에게 행복감을 가져다주고 그림 전체를 환하게 빛나게 만들었다는 점이다.

타히티어로 그녀의 이름은 '힘을 주는 사람'이라는 뜻인데, 그녀가 그에게 그림을 그릴 새로운 활력을 불어넣은 것은 확실해 보인다. 그가 그림에 그녀의 이름을 붙인 것은 하나뿐이며, 그것도 그들의 동거 기간

이 거의 끝날 무렵에 그린 작품이지만 너무나 사실적이어서 도저히 만들어낸 것이라고 보기 어려운 독특한 특징 때문에 다른 어떤 작품보다도 더 직접적인 초상화일 가능성이 높은 초기작이 하나 있다. 그는 그 작품에 「테 나베 나베 페누아」라는 제목을 달았고, 그것은 '환희의 대지' 정도로 번역되는 것이지만, 그는 분명 '나베 나베'의 실제 의미가 단순한 기쁨처럼 부드러운 말이 아니라 '성적 쾌감' 또는 '성적 만족'이라 일컬어질 만한 뜻에 좀더 가깝다는 사실을 알고 있었을 것이다.

얼핏 보면 이 그림은 그보다 앞선 에덴동산의 이브를 개작한 것에 불과한 듯이 보인다. 이 작품은 왼손에 든 천으로 음부를 가리려 애쓰는 이브를 노파가 지켜보고 있는 「악마의 말」과 그렇게 달라 보이지 않는다. 그러나 「테 나베 나베 페누아」에는 노파가 등장하지 않고 옷을 벗은 인물은 자신의 알몸을 거리낌없이 드러내 보이고 있다. 이 에덴동산은 실로 쾌적해 보인다. 이브는 꽃을 꺾으려는 참이고(타히티에는 사과나무가 없었다), 초기 선교사들이 어리둥절해 하는 개종자들에게 창세기를 설명하려고 했을 때 그 섬의 동물군에는 들어 있지 않은 뱀의 대리물로 삼은 도마뱀에게서 유혹받고 있다. 이런 이야기는 고갱이 그림을 그리는 데 상상력의 원천으로 삼았을 『로티의 결혼』에서 라라후의 입을 통해 나온 것이다.

일면 이 그림 전체는 놀라울 정도로 초현실적인 몽상세계를 보여준다. 공작 깃털 모양의 꽃은 전적으로 상상에 의한 것이며 도마뱀 역시 조그만 용처럼 말도 안 되는 날개를 달고 있다. 하늘색과 선홍색, 라임색, 세이지색 등 흡사 어린아이의 환상에서 볼 수 있는 색채들이 쓰였지만 한 가지 아주 꼼꼼하게 그려진 세부가 있는데, 그것은 알몸을 한 인물의 왼쪽 발 두번째 발가락에 미발육 상태의 꼬마 발가락 두 개가 튀어나와 있다는 것이다. 총천연색을 띤 환상에도 불구하고 이 조그만 신체적 결함을 통해 그녀가 실제 테하아마나임을 알아볼 수 있으며 여기에서 꿈과 현실이 하나가 된다.

테하아마나가 서 있는 자세도 어딘가 낮이 익은데, 이것은 고갱이 타히티로 출발하기 직전에 그린 기묘한 소품으로 「이국적인 이브」라는 제목을 붙인 그림을 연상시킨다. 두 그림 모두에 나오는 인물은 보로부두르의 프리즈에 있는 허리가 홀쭉한 부처상에 바탕을 두고 있지만, 첫 번째 그림에서는 화가의 모친 알린의 인상이 들어 있는 반면 이 그림에 나오는 인물은 테하아마나다. 따라서 이 사실로부터 그의 타히티 여인이 엄마 같은 인물을 대체한 것이며, 이로써 '환희의 대지'가 그 모든 성적 쾌감과 더불어 마침내 고갱의 상상 속 에덴에서 페루를 대신하게 되었다고 결론짓는 것도 그렇게 무리는 아닐 것 같다.

행복한 한 순간

이 행복한 기분을 확실히 굳히기라도 하듯 그에게 갑자기 아주 든든한 소식이 날아들었다. 메테가, 알베르 오리에가 또 다른 기사에서 「설교 뒤의 환상」을 특별히 거론하면서 고갱을 상징주의 주요 화가로 발탁했다는 내용의 편지를 보내온 것이다. 메테는 또한 코펜하겐에서 그와 반 고흐의 작품으로 특별 전시회를 열기 위한 움직임이 진행 중이라는 소식도 전해주었는데, 그것은 그런 유의 전시회로는 처음으로 마련되는 큰 전시회였다. 이 일은 기회만 있으면 고갱을 널리 알리는 데 열심인 테오도르 필립센 덕분이었다. 필립센과 작가 오토 룽은 고갱이 출발하기 직전 파리에 있어서 카페 볼테르에서 열린 송별회에도 초대받았으며, 그 행사에서 그들은 전위 문단의 지도자들이 고갱에게 존경을 바치는 광경을 직접 목격했다.

코펜하겐에 돌아온 필립센은 지체없이 이 소식을 친구인 화가 요한 로데에게 전했는데, 그는 샤를로텐보르그 전시관에서 매년 개최되는 전통적인 관학파의 살롱에서 탈퇴하는 움직임을 주도하던 인물이었다. 1891년 로데는 관전에 맞서 '자유 또는 공개 전시회'를 시작했으며, 이

듬해 클라이스 화랑에서 연 전시회도 성공을 거두었다. 세번째 시도에서 로데는 유수한 해외 전위화가들의 작품을 포함하여 자국내 화가들의 신임을 높이고 싶어했으며, 필립센과 메테는 고갱의 작품 상당수가 이미 코펜하겐에 있다는 사실을 강조하며 가능성이 가장 높은 후보에 그의 이름을 올리려 애썼다.

로데는 상황을 살피기 위해 파리를 방문했는데, 메테는 그에게 쉬페네케르가 스튜디오에 갖고 있는 남편의 다른 작품들도 볼 수 있도록 소개장을 써주었다. 귀국할 무렵 로데는 방 하나는 고갱, 방 하나는 반 고흐에게 할당하는 공동 전시회를 생각하고 있었다. 그리고 비록 주최 측의 일부는 고갱이 지난 번 코펜하겐에서 실패한 사실을 상기하고 열의를 보이지 않았지만, 필립센이 나서서 그들을 로데 편으로 끌어들이도록 도와주었다.

로데는 테오 반 고흐의 미망인에게 빈센트의 작품을 빌려달라고 당부하는 편지를 썼으며, 메테는 고갱에게 타히티의 신작을 되도록 빨리 보내달라는 편지를 보냈다. 그 사이에 필립센은 한때 비평가들을 분개시켰던 초기의 바느질하는 누드 초상화를 900크로네를 주고 매입했는데, 그것은 메테가 고갱의 작품을 사려는 구매자(주로 그녀를 재정적으로 지원해주려는 호의적인 친구들이었는데)를 찾아내는 드문 경우 기껏해야 100에서 200크로네를 받았던 점을 감안하면 거금이었다.

고갱은 아마 무엇보다도 오리에의 기사에 관한 소식을 더 달가워했을 것이다. 파리 언론에서 칭찬을 받는다는 것이야말로 그가 바라던 일이었다. 그러나 코펜하겐처럼 외딴 도시에서라도 그렇게 큰 공간을 얻는 것은 대성공이라는 사실을 잘 알고 있는 그는 메테에게 진심어린 어조로 이듬해 봄에 있을 전시회 준비로 그해 말까지 '쓸 만한' 작품들을 보내주겠다고 약속하는 답장을 보냈다. 그가 빠뜨리고 그녀에게 하지 않은 말은 시간이 흐를수록 자신이 직접 그림들을 가지고 가고 싶어졌다는 것이었다. 그렇게 중요한 행사에 직접 참석한다는 것은 적지 않은

유혹이었기 때문이다. 그러나 그는 메테에게 알린을 기숙학교에 넣고 싶다는 그녀의 희망에 동의한다고 썼는데, 고갱이 그들의 딸에 대해 메테가 내린 결정에 동의를 한 것은 아주 드문 일이었다.

흰 옷을 입은 여인

그의 작업에 관한 한 1892년은 고갱이 그 섬에서 보낸 2년 중에서 가장 성과가 많은 해였다. 그해가 그의 예술 생애 전체에서 가장 성과가 많은 해였으며, 그가 바이라우마티와 히나의 작품에서 이룩한 신화와 리얼리즘의 혼합이야말로 브르타뉴 지방에서 그린 종교화를 포함한 그의 전작에서 다른 어떤 것보다도 탁월한 것이라고 주장하는 이들도 있다. 사실상 그 두 가지는 서로 밀접하게 관련된 것이며, 고대 기독교적 상징과 신비로운 히나의 형상은 동일한 상상력의 산물임에 분명하다.

그러나 브르타뉴에서 그랬듯이 이 창조적 활동의 분출은 길게 이어지지 못했다. 1892년 말이 되면서 중요한 작품의 제작은 급속히 줄어들기 시작했으며, 그 섬과 테하아마나에 대한 황홀한 감정(그런 감정은 그의 작품에서 쉽사리 눈에 띈다)이 절정에 이른 것은 그해 중반으로, 대략 7월과 8월 사이의 일이었다. 그 이유는 알기 어렵지 않다. 볼품없는 자루옷 차림을 한 여인의 초상화인 「망고를 든 여인」에 관한 일로 어느 정도 그 실마리를 얻을 수 있다. 바로 그 의상이 서로 상충하는 메시지를 전달하는데, 테하아마나를 바탕으로 한 것으로 추정되는 그 여인은 마치 아직 유혹하는 열매 앞에 있는 이브 역할을 맡고 있기라도 하듯 망고를 들고 있지만, 복부가 부풀어오른 자루옷을 입은 이브라니, 그것은 대체 어찌된 일일까?

고갱은 몽프레에게 보낸 한 편지에서 무심코 그것을 해명해주었는데, 여느 때였다면 그 편지는 온통 두 사람이 함께 탐닉하던 화단의 뒷공론으로 가득 채워졌을 터였다.

나는 이곳 오세아니아에서 다시 아버지가 될 걸세. 맙소사, 난 사방에 씨를 뿌리며 돌아다니는 모양이야! 하지만 여기선 그런 일이 해가 되지 않네. 사람들은 아이를 좋아해서 모든 친척들이 미리부터 아이를 달라고 한다네. 아이의 양부모가 되려고 서로 다투는 판이지. 타히티에선 아이가 가장 아름다운 선물이거든. 그래서 난 그 아이의 운명에 대해선 걱정하지 않네……

　테하아마나의 임신은 마오리의 세계로 통합되는 여행의 마지막 단계였던 것 같다. 아이를 낳음으로써 그는 진정한 의미에서 그 환희의 대지와 한 덩어리가 될 터였다. 그는 수채화로 온통 둥그스름한 알몸의 그녀를 그렸는데, 그것은 그가 몽프레에게 그 편지를 썼을 무렵 그녀가 십중팔구 임신 4개월에서 5개월 사이였기 때문일 것이다. 그렇다면 그녀는 성탄절 무렵에는 아이를 낳을 예정이었을 테지만, 이상하게도 고갱은 본국으로 돌아가려는 계획을 중단하지 않았던 것 같다.

　과거에도 종종 있었던 일이지만 그의 행동은 영문을 알 수 없을 만큼 모순되었다. 한편으로 그는 자신이 아버지가 된다는 사실에 몹시 기뻐하며 즐거움에 가득 찬 그림들을 그렸다. 그런데 다른 한편으로 그는 그 일에서 벗어나기 위한 모든 일들을 추진시키고 있었으며, 그런 일들을 테하아마나에게서 완전히 감추기는 어려웠을 터여서 그녀는 애아빠가 떠나는 것과 동시에 자신이 애엄마가 된다는 사실을 분명 알고 있었을 것이다.

　그가 여느 때라면 피했을 조치들을 취할 수밖에 없었던 것은 돈 때문이었다. 아르노 선장이 준 400프랑은 오래가지 못했고 10월쯤이 되자 캔버스를 살 돈도 없었다. 그는 다시 목각에 매달렸으며, 아마도 그 지방의 별난 기념품을 찾고 있던 누군가에게 조각 2점을 팔아치웠다. 그것들이 나중에 어떻게 되었는지는 영원히 알기 어려운데, 십중팔구 고갱이 만든 우상은 지금도 유럽 어느 조용한 교외 주택의 선반에서 먼지

에 덮여 있을 것이다. 돈이 있을 때는 고갱 자신도 창이라든가 오스트레일리아의 부메랑 같은 진기한 토속품을 사들였다. 심지어 지팡이라든가 마르케사스식으로 조각을 새긴 귀마개 같은 것들을 직접 깎아 만들기도 했다.

이미 테하아마나를 모델로 사실적이고 아주 잘 다듬은 두상을 만들어둔 것이 있어서 그녀가 포즈를 취할 수 없을 만큼 몸이 무거워진 이제 유용하게 도움이 되었을 것이지만, 고갱은 원래의 주제, 즉 산기슭 아래 가지를 넓게 뻗은 망고나무가 있는 오두막 바깥의 낯익은 풍경으로 돌아간 것으로 만족한 듯이 보인다. 그것은 그가 처음에 장작을 패는 조테파를 그리던 풍경이기도 했다. 망고나무와 오두막은 전과 다를 바 없으나 그 생생한 색채는 고갱이 마타이에아에서 처음 작업을 시작했을 때 이래 18개월 동안 얼마나 발전했는지를 단적으로 보여준다.

그는 이들 후기 작품 하나에 「노아 노아」라는 제목을 붙였는데, 그것은 무엇보다도 산으로 여행 갔던 일과 관련이 있는 제목이다. 이 작품은 얼핏 불가능해 보이는 색조의 화려한 전개, 난만하게 우거진 초목들, 덤불 속에 도마뱀이나 '투파파우' 같은 유해한 존재라고는 하나도 숨어 있지 않은 행복한 밀림 풍경이지만, 이것이 기쁨에 넘치는 작품으로는 최후의 작품이었다.

11월 초 그는 미술국장에게 보낸 귀국 요청이 승인되었다는 사실을 알게 되었고, 그와 동시에 몽프레에게서 브르타뉴 시절에 그린 그림 한 점을 영국 수집가 아치볼드 애스폴이라는 사람에게 판매한 대금 300프랑이 든 편지 한 통을 받았다. 이런 일들이, 어쩌면 마르케사스 제도에 다녀올 왕복표를 구입하기에 충분한 돈이 생길지도 모른다는 희망을 불러일으켰다. 다음번 누메아 행 선박은 1월까지는 운행하지 않았기 때문에 그는 12월까지는 귀국 승선권 문제로 라카스카드를 만나지 않기로 결정했다. 어쩌면 그때까지 프랑스로 귀국하기 전에 마르케사스에 가게 해줄 다른 어떤 일이 생길지도 몰랐던 것이다.

이것은 고갱이 코펜하겐 전시회 때 내놓을 그림들을 가지고 갈 수 없다는 사실을 의미했지만, 이 문제는 충실한 제노가 자신의 동료인 오두아예라는 장교가 복무를 마치고 프랑스로 귀국할 때 이미 완성된 50여 점의 작품 중에서 여덟 점을 가지고 가기로 주선해줌으로써 해결되었다. 고갱은 가장 중요하게 생각되는 작품들을 신중하게 선별해서 그 순서대로 값을 매겼는데, 「마나오 투파파우」는 2천 프랑으로 다른 그림에 비해 월등 비싸게 매겼다. 그 다음으로 비싼 그림은 800프랑밖에 되지 않았다.

그러나 포장을 하고 짐을 꾸리는 이 모든 일은 테하아마나에게는 이제 곧 그들의 관계가 끝날 것임을 입증하는 것이나 다름없었다. 비록 그들 사이에 있었던 정확한 일은 어디에도 기록으로 남아 있지 않지만 그림에는 갈등의 기미가 눈에 띄게 나타나 있다. 얼핏 보기에 가지를 넓게 벌린 망고나무와 오두막, 산기슭 풍경을 그린 듯이 보이는 풍경화 「산기슭에서」에는 작은 인물 두 명이 고갱의 집 앞 해안로를 지나가고 있는데, 하나는 백마를 타고 그림 왼쪽으로 질주하듯 사라지고 있고 나무꾼처럼 보이는 다른 한 인물은 그림 오른쪽으로 걸어가고 있다.

고갱에게서는 어떤 것도 우발적인 것은 없다. 그것은 마치 친숙한 이들 두 인물이 낯익고 푸근했던 무대를 버리고 퇴장하기라도 하는 것처럼 보인다. 만약 그 두 인물이 기수와 나무꾼 역할을 맡은 조테파를 의미하는 것이라면 이 떠남의 표현을 어떻게 해석해야 할까? 결국 그 그림의 의미를 해독할 수는 없지만, 그때 이후로 그림 제목에는 어딘가 찌무룩한 빈정거림이 스며들기 시작한다. 고갱은 희미한 달빛이 비치는 풍경화를 그리고 「흥겨움」이라는 제목을 달았지만, 그 섬뜩한 빛은 달의 여신으로 현현한 히나를 의미하는 것으로서, 멀리 떨어진 배경에서 한 무리의 여자들이 예배를 드리고 그녀의 신상에 예배를 드리고 있다.

이 그림에서 얼핏 보기에 가장 인상적인 부분은 전경에 있는 이상하

리만큼 짧은 털을 한 개이다. 위피트 종(경주용 개―옮긴이)과 비슷해 보이는 이 개는 불교의 수도승들이 입고 다니는 법복의 빛깔과 비슷하게 사프란빛을 띤 주황색을 하고 있다. 예전 르 풀뒤에서 수확하는 광경을 그린 그림에도 작고 빨간 개가 등장한 적이 있지만, 중심부를 차지하고 있는 이 개는 그림 속에서 주된 역할을 맡고 있다. 초기 폴리네시아 항해가들은 대항해의 믿음직한 동반자로서 개들을 태우고 다녔는데 개는 그들이 발견한 신대륙에서 식량이면서 사냥 친구로서 중요한 존재였다.

고갱의 시절에는 짧은 털을 한 순종 폴리네시아 개는 그곳을 통과하던 선박에서 도망쳐 나온 다른 종과 잡종교배를 한 상태여서, 그들과 함께 태평양을 가로질렀던 인간들과 다르지 않게 사라진 종족이 되고 말았다. 고갱은 어쩌면 이러한 공생관계 때문에 그 개에게, 이제는 사라져버린 유럽 문물 이전의 과거 질서를 대표하는 통렬한 역할을 맡긴 것일지도 모른다.

「흥겨움」은 다른 면에서도 보는 이의 마음을 불안하게 만드는데, 그것은 주로 전경에 있는 흰옷을 입은 인물 때문이다. 하얀 의상은 이 무렵 그린 그림에서 주도적인 역할을 하고 있으며, 두번째로 반어적인 제목이 붙은 「타히티의 목가」라는 작품에서도 나무 뒤에 숨어서 얼어붙은 풍경을 응시하고 있는 유령 같은 여인이 하얀 옷을 입고 있다. 여기서도 대지는 여전히 향기롭다. 허공의 협죽도 가지는 활짝 꽃을 피웠으며 전경에 있는 개는 주둥이를 들고 향기로운 대기의 냄새를 맡고 있다.

하지만 무엇보다도 불안한 것은 세번째 그림으로 '옛날에' 또는 '옛날 옛적에', 좀더 정확하게는 '아주 오랜 옛날에' 정도로 번역될 수 있는 「마타무아」에 나오는 흰 옷을 입은 인물들이다. 흰 옷을 입은 여인들은 모두 테하아마나일 가능성이 높지만, 흰색은 타히티에서 전통적으로 상(喪)을 의미했다. 하지만 누가 죽은 것일까? 갓난아이였을까?

그렇다면 어떻게, 왜 죽은 것일까? 그것은 알 수 없지만, 몽프레에게 보낸 그 편지 이후로 고갱이 낳을 것이라고 예고했던 그 아이 얘기는 더 이상 기록에 등장하지 않는다.

알린을 위하여

12월 말 마침내 라카스카드를 찾아간 고갱은 불쾌하고 충격적인 소식에 접했다. 자기 책임 하에 떨어진 전임자의 쓸모없는 피보호자를 보고 그렇게 유쾌한 기분이 아니었던 신임 미술국장 앙리 루종은 라카스카드에게 본국 송환은 허가하지만 그 비용은 식민당국이 지불해야 한다는 서한을 보냈다. 라카스카드는 돈을 지불할 생각이 추호도 없었다. 그는 고갱이 자기에 대해 상스러운 말을 떠벌였다는 것도, 이 성가신 화가가 그린 자신에 대한 신랄한 풍자화가 파페에테의 프랑스인 사회에 나돌았다는 사실도 잘 알고 있었다.

고갱의 풍자화를 본 이주민들이 더할 나위 없이 즐거워했는데, 그들은 공공사업에 쓸 비용을 대기 위해 수입품에 붙는 세금을 인상시킨 총독에게 격분해 있었다. 포마레 5세의 사후에 왕궁을 놓고 카르델라와의 사이에 밀고당기는 싸움이 이어졌는데, 시장은 왕궁을 새 시청 사옥으로 쓰고 싶어한 반면 라카스카드는 그곳에 자신의 가족을 들이기로 마음먹었던 것이다. 이제 지역 신문들은 총독의 소환을 요구하고 있었으며, 이런 분위기에서 총독은 자신이 그토록 경멸해 마지않는 인물의 승선권 비용으로 공공자금 가운데 단 한 푼이라도 쓰고 싶은 생각이 없었다. 결국 고갱으로서는 파리에 그 돈을 재신청해보는 것 말고 달리 취할 방도가 없었다.

그런 다음에는 어깨를 축 늘어뜨리고 마타이에아로 돌아가 답장이 오기까지 적어도 넉 달 동안 손을 놓고 기다리는 수밖에 없었다. 그것은 견딜 수 없는 상황이었다. 답장을 받을 때쯤이면 그는 최종적이고

결정적으로 파산할 텐데, 만약 그 소식이 거절이라면 그 다음에는 어떻게 해야 하는가? 이 시점에서 취할 수 있는 단 한 가지 현명한 조치는 그 답장이 부정적일 것이라고 가정하고 최후의 절망적인 시도로서 도움을 줄 생각이 있는 사람이면 누구든 송금을 하도록 당장 편지를 써보내는 것뿐이었다.

1893년 3월 메테와 쉬페네케르, 부소와 발라동 화랑에서 테오 반 고흐의 후임이 된 모리스 주아양, 그리고 예전에 그의 작품을 취급한 적이 있는 또 다른 화상 알퐁스 포르티에에게 송금을 애원하는 편지들이 빗발치듯 날아들었다. 고갱은 또 샤를 모리스에게 신임 미술국장으로 하여금 마음을 바꾸도록 연줄을 동원해보도록 요청하고 싶었을 테지만, 그는 이제 이른바 이 '대리인'이 뭔가 속임수를 쓰고 있다는 것을 알았다.

모리스는 그 동안 고갱에게서 연락을 받지 못했다고 하소연하는 편지를 써보냈는데, 고갱은 그 말을 믿지 않았다. 비록 좀 늦게 도착하기는 했지만 그래도 우편물은 어김없이 도착했던 것이다. 다른 모든 사람들은 우편물을 받았기 때문에 고갱은 모리스가 거짓말을 하는 것이라고 짐작했다. 필사적이었던 고갱은 세뤼지에에게, 루종에게 중재를 할 수 있는지 알아봐달라고 편지를 보내긴 했지만, 그 젊은이가 정치적 영향력을 발휘할 수 없다는 사실은 그도 잘 알고 있었다.

이 모든 일에 압박을 느낀 나머지 고갱은 마타이에아로 돌아가면서도 지난번 유예를 받았을 때처럼 안도감을 느낄 수 없었다. 이번에는 정말 떠나고 싶었던 것이다. 이런 마당에 여느 때는 별다른 소식을 전해주지 않던 우편선에서 갑자기 자신의 새 주소와 그들의 갓난 딸에 관한 세세한 소식을 전하는 쥘리에트 위에의 편지가 튀어나왔을 때 그가 얼마나 혼란을 겪었을지 미루어 짐작할 수 있다. 이제 날짜가 들어 있는 아이들 사진이 자신을 내려다보고 있는 오두막도 고갱에게는 더 이상 전처럼 문명으로부터의 피난처가 되지 못했다. 벽에는 아직 몽프레

나 메테에게 보내지 못한 그림들이, 테하아마나를 그린 초기 그림들로부터 하얀 상복을 입은 유령 같은 형체들의 그림에 이르기까지 마치 그섬에서 보낸 삶에 대한 그림일기라도 되는 듯이 일렬로 쌓여 있었다.

고갱이 알린을 위한 책을 쓰기로 마음먹은 것은 그 무렵이었을 것이다. 그것은 자식들 가운데 가장 소중한 아이에 대한 생각과 그 아이에게 줄 충고를 모아놓은 것으로서 마치 그 아이의 곁에 머물면서 얘기를 들려주었어야 할 그 모든 잃어버린 시간들을 어떻게든 메워보려는 것같다. 그 모든 내용을 아동용 연습장에 쓸 수밖에 없었다는 사실 때문에 그의 노력은 한층 더 안쓰러워 보인다. 그는 제목을 '알린을 위한 공책'이라고 쓰고, 그 다음에 이제 익숙해진 조잡한 필체로 헌사를 썼는데, 거기에 자신이 방금 잃어버린 아이에 대한 내용을 암시하고 있는듯이 보인다.

이 공책은 내 딸 알린에게 바치는 것이다. 여기에 나오는 명상들은나 자신의 견해다. 그 아이 역시 미개인이며 인간을 이해하게 될 것이다……내 생각이 '그 아이' 한테 유익할까? 난 그 아이가 존경하는자기 아버지를 사랑한다는 사실을 알고 있다. 그 아이한테 내 기억을물려주겠다. 오늘 내가 받아들일 수밖에 없었던 죽음은 내 운명에 대한 모욕이다. 누가 옳은 걸까, 내가 하는 말일까, 나 자신일까? 그건아무도 모른다. 아무튼 알린은 다행스럽게도 자연이 내게 부여한 악마 같은 두뇌에 겁을 먹지도 더럽혀지지도 않을 만큼 고상한 마음과정신의 소유자다. '믿음'과 '사랑'은 '산소' 같은 것이다. 그것들만이 삶을 영위케 할 수 있다.

힘찬 어조의 이런 서두에도 불구하고 그 다음에 이어지는 내용은 이제 겨우 열다섯번째 생일을 앞두고 있는 소녀에게는 적합해 보이지 않는다. 표지 안쪽에 풀로 붙인 코로의 그림과 뒤에 나오는 들라크루아의

그림을 제외하면(둘다 아로자 컬렉션에 들어 있던 것들이다), 공책에 든 유일한 그림은 직접 그리고 채색한 「마나오 투파파우」의 거친 스케치뿐인데, 벌거벗은 소녀가 침대에 엎드려 있고 장황한 변명이 이어지는 그 그림은 그 까다로운 주제에 가해질 비판을 사전에 입막음하려는 의도에서 마련된 것 같다. 실제로 그 공책의 전체 어조는 내용이 이어지면서 뚜렷하게 변명조가 된다.

아이들에게 모든 것을 희생한다는 것은 잘못된 것이 아닐까? 그것이 국가에게서 그 의욕적인 국가 구성원의 재능을 박탈하는 건 아닐까? 자식을 위해 자신을 희생시키고, 그 자식 역시 성인이 되면 자신을 희생할 것이다. 이런 일이 이어진다. 결국 자신을 희생시킨 사람들만 남고 말 것이다. 그리고 이런 어리석은 짓이 끝없이 이어질 것이다.

고갱은 알린에게 단편적이나마 쓸 만한 충고들을, 어떤 아버지라도 어린 딸에게 기꺼이 전해주었을 테지만 자신이 곁에 없었기 때문에 해주지 못했던 충고들을 하려고 했던 것 같다. 하지만 딱하게도 그가 그녀에게 전해줄 수 있었던 것은 여느 때 친구들에게 보내는 편지에나 적을 만한 예술론뿐이었다.

하느님이 손에 조그만 진흙덩이를 쥐고 삼라만상을 만드셨다고들 한다. 화가 역시(만일 그가 진정으로 성스러운 창조물을 만들고자 한다면) 자연을 본뜰 게 아니라 자연에서 요소들을 취하여 새로운 요소를 창조해야만 할 것이다.

그가 10대 소녀에게 이런 고상한 지도가 필요하다고 여긴 이유는 짐작하기 어렵다. 아무튼 공책의 내용은 곧 에드거 앨런 포와 바그너의

음악에 대한 산만한 생각들로 바뀌는데, 그 두 사람은 설혹 알린이 그 공책을 받아 보았더라도 그녀의 관심을 끌 만한 사람들은 아니었다. 하지만 그는 애처로울 만큼 알린으로 하여금 아버지에게 감복하게 만들기 위해 열심이었으며, 공책의 나머지 페이지는 대부분 신문에서 조심스레 잘라낸 자신의 작품에 대한 비평들을 풀로 붙인 스크랩북으로 채워졌고, 그 가운데 미르보와 위스망스의 기사가 특히 두드러져 보인다.

딱하게도 '알린을 위한 공책'은 딸에게서 애정을 얻으려 필사적이면서도 자신의 망상에서 벗어나지 못하는 한 남자의 기록이라는 인상만 남긴다. 이런 기록들을 증거로 삼고 볼 때 설혹 그가 가족을 데리고 있을 수 있었더라도 그렇게 좋은 아버지는 되지 못했을지 모른다. 알린이 아버지를 숭배할 수 있었던 것은 아버지가 곁에 없었기 때문이다. 그녀에게 아버지는 일상적으로 대하는 권위적인 인물이던 어머니와 달리 손상되지 않은 완벽한 존재였던 것이다. 만일 그녀가 자유론자인 자기 아버지를 대면했더라면 생각이 달라졌을지도 모르는데, 왜냐하면 이 공책 속에는 그녀의 몽상적이고 낭만적인 성격과 결코 어울리지 않을 듯이 보이는 내용들이 들어 있기 때문이다.

육체의 자유는 있어야 하는데, 그렇지 않을 경우 육체는 구역질나는 노예 상태로 떨어지고 만다. 유럽에서 두 인간의 짝짓기는 '사랑'의 결과인 반면, 오세아니아에서 '사랑'은 짝짓기의 결과다.

결국 그 공책은 알린에게 보내지지 않았으며, 아마도 격리된 상태에서 초조하게, 자신이 이런 식으로 무시된 데 대해 점점 괴로워하면서 소식이 오기만을 기다리는 시간을 메우기 위한 것 정도의 의미밖에는 없었을 것이다.

신비로운 물

　사소하긴 하지만 1892년 말 고갱과 테하아마나 사이의 관계가 전처럼 가깝지 않았다는 증거가 있다. 고갱이 실물 모델을 그리는 데서 예전처럼 사진을 보고 그리는 작업으로 돌아간 것으로 봐서 어쩌면 그녀가 한동안 그의 곁을 떠났을 가능성도 있다. 그는 찰스 스피츠의 유명한 타히티 사진으로, 무성하게 우거진 나무숲 사이로 산이 보이는 풍경 속에서 가리개만 겨우 한 청년 하나가 상체를 숙이고 보이지 않는 냇물에서 내뿜듯 쏟아져내리는 가느다란 물줄기를 마시는 사진을 알고 있었다. 물론 고갱은 그 그림을 나중에 자신의 경험담을 기록한 책 속에 집어넣으면서, 로티의 소설에서 그랬던 것처럼 스피츠의 사진을 착복하여 자기 것으로 만들어버렸다. 고갱의 설명에 의하면, 물을 마시는 그 인물과는 푸나루우 골짜기를 오를 때 만났다고 하지만, 이번에도 양성성이 이어져 스피츠가 찍은 그 청년이 여자로 변형되는 점은 흥미롭다.

　　나는 소리를 내지 않았다. 물을 다 마신 여자는 손에 물을 받아 젖가슴 위로 부었다. 다음 순간 불안한 영양처럼 본능적으로 낯선 존재를 감지한 그녀는 내가 숨어 있던 덤불 쪽을 빤히 응시했다. 그리곤 "차카에(맹수다)"라고 소리치며 물속으로 뛰어들었다……나는 그쪽으로 달려가 물속을 들여다보았다. 없었다. 커다란 뱀장어 한 마리만 바닥의 잔돌 사이에서 꿈틀거리고 있을 뿐이었다…….

　나중에 한 이 이야기에도 불구하고 고갱은 처음에는 사진을 똑같이 본뜬 사본을 만들어볼 의도로 그림을 그리기 시작했던 것 같지만, 작업을 함에 따라 후기 초현실주의 화가들이 나무나 구름의 형태에서 우연한 얼굴을 찾아낸 것처럼 거기에서 뭔가를 '발견'했다. 고갱은 이미 아

를에서, 정원 의자를 해충으로 바꾼다든가 수풀을 얼굴로 바꾼다든가 하는 변형을 시도해본 적이 있었다. 이번에는 인물이 허리를 구부린 부분을 물고기 머리로 변형시켰는데, 그럼으로써 흡사 물줄기가 입에서 분출되기라도 하는 듯한 느낌을 주었다. 이러한 발견은 우연히 이루어졌을지 몰라도, 일단 그러고 나자 고갱은 분명 그 우연이 자아내는 울림에 흡족했던 것 같다.

물고기는 타히티 신화에서 중요한 역할을 했다. 그 섬 자체가 리워드 군도의 다른 섬들로부터 헤엄쳐나온 물고기로 간주되었다. 그 뒤 고갱은 제목을 통해서 그림에 의미를 덧붙이는 예전의 방식을 동원했다. 그는 이 그림에 「파페 모에(신비로운 물)」라는 제목을 달았는데, 반짝거리는 물이 빛줄기에 비유됨으로써 달의 여신 히나를 암시하고 있으며, 그 여신은 물고기의 입을 통해 자신의 빛나는 액체를 (훗날 덧붙인 이야기에도 불구하고 고갱 자신의 그림에서는 소년도 아니고 소녀도 아닌) 인물의 목마른 입속으로 쏟아붓고 있다. 긴 머리는 그 인물이 여성임을 암시하는 반면, 젖가슴은 뚜렷하게 드러나지 않는데, 어쩌면 고갱이 이런 이중성을 의도한 것일지도 모른다.

「파페 모에」는 1892년에 그린 작품들에 비해 훨씬 더 풍부하고 어두운 색채로 그려졌다. 제목이 시사하고 있는 바처럼 분위기는 우울하고 좀더 신비스러우며, 거의 폐소공포증이 들 정도로 둘러싼 식물의 어두운 색조 틈바구니에서 물고기를 알아보기 위해서는 시각을 긴장시켜야할 정도다. 스피츠의 사진 말고도 물을 마시는 인물의 포즈에 참조했을 가능성이 있는 그림이 많이 있는데, 쿠르베는 손으로 물을 움켜쥐는 이와 비슷한 포즈의 누드 뒷모습을 그렸고, 앵그르의 「샘」 역시 고갱의 마음에 떠올랐을 가능성이 있다. 이 모두는 그 동안 전적으로 사로잡혀 있던 타히티 자체에서 어느 정도 벗어나 거의 알아챌 수 없을 만큼 서서히 다시 예전에 자기가 속했던 문화와 세계로 자리옮김이 있었음을 암시하는 것이다.

1893년 새해가 왔어도 그가 처한 상황은 달라지지 않았다. 우편선을 기다리는 일이 생활이 되다시피 했지만 그것은 여전히 고통스러운 경험이었다. 2월이 되자 그는 1892년 5월에 자신의 그림 몇 점이 팔렸다는 사실을 알게 되었지만, 모리스는 판매금을 보내준 적이 없었다. 고갱은 메테에게 격한 어조로 편지를 써서, 그 야비한 인간의 부정직함에 대해 통렬한 비난을 퍼부었다. 그러면서 그녀에게 아직 파리에 남은 그녀의 연줄을 총동원해서 그림 교사 자리를 알아봐달라고 했지만, 그것 역시 가망 없는 희망이었다.

이제는 모든 소식이 좋지 않았다. 메테에게서 젊은 비평가 알베르 오리에가 장티푸스로 급사했다는 소식을 듣고 질겁을 한 그는 그 자리에서 몽프레에게 몇 안 되는 지지자 가운데 한 사람을 잃은 자신의 불운을 한탄하는 편지를 썼다. "……반 고흐에 이어서, 우리를 이해해주고 훗날 유용할 유일한 비평가 오리에까지 잃다니."

3월 5일 첫번째 우편선에 본국 송환 요청에 대한 답장이 실려오지 않음으로써 그는 다시 한 번 좌절했다. 거기에는 예전의 영국인 수집가에게 두번째 브르타뉴 풍경화를 판 대금으로 몽프레가 보낸 300프랑이 들어 있었지만, 고갱은 그보다는 귀국표가 오는 쪽을 더 바랐을 것이다. 좋은 소식과 나쁜 소식이 뒤섞인 이런 당혹스러운 상황은 3월 21일에 도착한 그 다음번 우편선에서도 되풀이되었다. 이번에도 승선표에 관한 소식은 없었지만, 메테로부터 뜻밖에도 코펜하겐 전시회 개막에 앞서 그림을 판 대금 700프랑이 날아왔다. 하지만 그 돈도 소용이 없었다.

이런 예기치 못한 횡재에도 불구하고 고갱은 여전히 그녀가 좀더 일찍 돈을 보냈다면 그토록 간절히 바랐던 마르케사스 방문을 할 수 있었을 것이라면서 짜증을 내었다. 이는 정당하지 못한 행동이었다. 그는 모르고 있었지만 메테는 그를 위해 열심히 일했으며 전시회 주최 기관 때문에 까다로운 결정을 내려야 했다. 로데와 그의 동료들은 자신들만

의 전시관을 짓기로 했지만, 이전에 연례 전시회를 유치했던 화랑 관장인 클라이스는 자기와 함께 전시회를 열자고 메테를 설득했다. 그녀로서는 이미 그림을 판매할 수 있는 능력이 입증된 사람과 손을 끊고, 능력이 확인되지 않은 로데와 신설 전시관과 운명을 같이하기에는 용기가 필요한 일이었다.

적어도 클라이스와 손을 잡는다면 얼마간의 판매가 확보되는 반면, '자유전시회'와 전시를 한다는 것은 완전한 도박이나 다름없는 일이었다. 토르발드 빈데스볼이 설계한 새 전시관은 시청 바로 옆, 오늘날의 시청 광장인 옛 하위마르케트에 있었다. 그 동안 메테는 고갱의 작품 47점을 긁어모았으며, 필립센의 제안에 따라 초기작과 최근작 사이에 어느 정도 균형을 잡으려 했다. 결국 그녀는 브르타뉴 시절의 그림 열아홉 점과 타히티 그림 열 점을 비롯해서 여러 점의 도자기와 조각품을 선택했으며, 그 정도면 고갱 예술에 대한 최초의 본격적인 회고전이 될 만했다.

이들 작품에는 벌거벗은 아이가 침대에 누워 있는 당혹스러운 「마나오 투파파우」를 비롯한 누드화 몇 점이 포함되어 있었기 때문에, 남편이 다른 여자들과 정을 통한 명백한 증거나 다름없는 그 작품들의 대리인 역할을 한다는 것은 메테에게는 적지 않은 자제력이 필요한 일이었을 것이다. 그 일은, 고갱이 자신이 그린 그림에 대해 필사적으로 변명을 늘어놓으려 함으로써 한층 더 명백했으며, 변명은 그의 죄를 확인시켜줄 뿐이었다. 한 가지는 분명했다. 이 모든 그림이 걸렸을 때 그것들이 던진 충격은 놀라울 정도였다. 강한 색채와 충격적인 이미지에 익숙한 오늘날에도 방 하나를 그런 비슷비슷한 작품들로 채운다는 것은 여전히 충격적인 일일 것이다.

만약 예정대로 반 고흐의 작품이 옆방에 걸렸다면 충격은 어느 정도 완화됐을 테지만, 네덜란드에서 그림을 운반하던 배가 며칠 늦어지는 바람에, 3월 26일 초대전 때 고갱 단독으로 초대객들 앞에 제시되어 강

렬한 영상이 던지는 끓어오르는 폭발력을 약화시킬 것은 아무것도 없었다. 바로 같은 날, 클라이스 화랑에서는 상징주의 미술과 나비파의 작품들로 이 전시회에 필적하는 전시회가 열렸는데, 기분이 상한 화랑 관장이 이미 갖고 있던 고갱의 그림 일곱 점과 도자기 여섯 점이 전시품에 포함되어 있었다. 그 결과 그날 하루 동안 코펜하겐의 미술계는 지구 반대편에 고립돼 있는 한 인물에게 온통 초점을 맞춘 듯했다.

비록 고갱 자신은 알 길이 없었지만 코펜하겐은 두번째까지 그를 무시할 수는 없었다. 모든 일간지가 그에 관한 기사로 처음 2면을 장식했다. 가장 중요한 신문인 『베를링스케』는 '자유전시회'에 대해 강경한 어조의 반론을 게재했는데, 기자가 좀더 온건한 견해를 취했을 경우보다 훨씬 더 높은 지위를 전시회에 부여하는 결과가 되고 말았다.

우리 앞에는 오랜 동안 축적되어온 예술적 자산을 팽개치고 모든 전문기술에 냉소를 던지며 자연으로 돌아감으로써 새로운 출발점을 찾고자 희망하는, 판독하기 힘든 그림이 있다. 이런 예술 양식의 개척자들은 자신들이 더할 나위 없이 자연스럽다고 설득하기 위해 입에는 고무젖꼭지를 물고 손에는 딸랑이를 들고 있으며 카탈로그에 나오는 '아리 파리', '마나우 투파파우' 같은 제목들은 거의 갓난아이들이 하는 말이나 다름없이 들린다.

기자는 재미가 없지는 않은 빈정거림을 뱉어내는 와중에도 자기도 모르는 사이에 고갱 작품의 근원적인 주제를, 이른바 교양이라는 것이 쳐놓은 울타리를 제거하고 세상을 새롭게 보려는 거의 아이와도 같은 환상에 대해서 이야기한 셈이다.

예견된 일이지만 자유주의적 일간지 『폴리티켄』에는 에밀 하노버의 공감 어린 장황한 기사가 게재되었다. 그 기사는 상징주의를 설명하면서 상징주의 운동에서 고갱이 맡은 역할의 중요성을 강조하고 있지만,

덴마크 안에서 고갱에게 거의 혁명과도 같은 명성을 안겨주고 그를 관학파와 새로운 조류 사이에 점점 벌어지는 불화에서 주도적인 인물로 만들어준 것은 『베를링스케』에 실린 비판이었다는 데는 의문의 여지가 없다.

오늘날에는 이상하게 보이겠지만, 타히티의 근작에 대해서는 별로 호평이 나오지 않았는데, 그것은 그 작품들이 전위화가들마저 경악하게 만들 정도로 새로웠기 때문이다. 진보적 시인 요하네스 요르헨센은 상징주의와 종합주의에 대해 전체를 조감하는 기사를 썼지만, 그는 고갱이 이 두 운동에서 주도적인 인물임을 시인하면서도 타히티 작품들은 실패작이라고 여겼다.

자기 아이들이 이 모든 일을 얼마나 즐기고 있었는지를 알았다고 하더라도 고갱은 별로 신경을 쓰지 않았을 것이다. 열살바기 폴라는 미치광이 화가의 아들이라는 이 새로운 신분을 한껏 즐겼으며, 자신만의 무임승차권을 이용해서 어린 친구들에게 누드화, 그중에서도 「마나오 투파파우」를 보여주곤 했다. 그러나 무엇보다 이상한 것은 메테의 반응이었다. 그녀는 오랫동안 고갱의 예술이 가진 진가를 모르겠다고 주장하면서 그것에 반발해왔는데, 이제 그것이 사람들로부터 적지 않은 주목을 받을 만하다는 사실을 인정할 수밖에 없었으며, 그것과 아울러 이제는 두 번 다시 그의 그림을 언젠가 끝날 일시적인 탈선으로 여길 수 없음을 깨달았다. 사람들로 북적대는 '자유전시회' 전시실에 서 있던 그녀는 가까운 친구들에게 자신은 이제 남편을 영원히 잃어버렸으며 무엇보다도 이 사실이 슬프다는 사실을 고백할 수밖에 없었다.

내 마음은 두 여인의 것

지구 반 바퀴 저편에 있던 고갱이 정확히 어떤 감정에 사로잡혀 있었는지는 그렇게 명확하지 않다. 테하아마나가 집을 나갔다 해도 이 무렵

에는 다시 그의 곁으로 돌아온 것이 확실하지만, 그렇다고 해서 고갱이 그녀를 일시적인 연인 이상으로 여겼다는 어떤 징후도 보이지 않는다. 전과 마찬가지로 메테에 대한 그의 감정은 이중적이거나, 좀더 정확히 말하자면 자기기만에 가까운 것이었다. 그는 계속해서 자신의 궁극적인 목표가 명성을 쌓고 얼마간의 돈이 생기면 가족과 재결합하는 것이라고 주장하고 있었지만, 그가 이런 것을 얼마나 진심으로 믿고 있었는지는 말하기 어렵다. 그는 분명 미개인 오비리가 두 여인에 대한 사랑을 한탄하며 숲을 방랑하는 타히티의 유행가를 아주 좋아했던 것 같다.

> 달빛 밝은 이 밤에 생각하네.
> 벽 사이로 달빛 스며들 때면
> 내 마음에는 두 여인이 있다네.
> 가까이서 멀리서 들려오는 피리 소리에 맞춰
> 내 마음은 노래하네.

이제 그는 확고하게 출발하기로 마음먹고 있었다. 알린을 위한 공책을 끝내고 나서 고갱이 그 섬에서 보낸 자신의 삶에 대해 책을 쓸 생각으로 틈틈이 자신이 겪은 일(도착, 포마레의 장례식, 테하아마나를 손에 넣은 이야기 등)을 상기하기 위한 메모를 적어두기까지 했다는 여러 징후들이 있다. 심지어 글과 그림이 동등한 역할을 하는 평범치 않은 책을 쓸 계획으로 그 책에 삽화를 넣을 생각까지 하고 있었던 것 같다. 이 모든 일이 테하아마나의 이름을 붙인 그림에 대한 설명이 될 수도 있다.

그는 그 제목을 「메라히 메투아 노 테하마나」라고 붙였는데, 그 덕분에 오랫동안 혼란을 야기시켜왔다. 이것은 처음에 '테하마나에게는 조상이 많다'고 번역되었으며, 표면상 별다른 의미가 없어 보이지만 타히티어에 대한 지식을 가지고 고갱을 연구한 얼마 안 되는 인물 가운데

하나인 인류학자 뱅트 다니엘손의 연구 덕분에 그 제목의 정확한 번역이 '테하마나에게는 부모가 많다'로 번역되어야 한다는 사실이 밝혀졌다. 이 사실은 파아오네에서 돌아오는 길에 있었던 사건, 즉 고갱이 새로 얻은 아내의 진짜 부모가 누군지 혼란스러워했던 그 일을 가리키는 것일 수 있다.

하지만 다니엘손이 어쩌면 잘못된 각도에서 제목을 해석했을지도 모른다는 느낌이 든다. 문제는 프랑스어 번역이 아니라 고갱이 그 작품에 잘못된 타히티어 제목을 단 것일 수도 있다는 것이다. 고갱은 실제로 부모가 아니라 조상을 의미하려고 했던 것일지 모르는데, 왜냐하면 그것이 테하아마나의 머리 위쪽 벽으로 아주 독특한 배경 장식이 있는 그 그림 제목으로 더 적합하기 때문이다. 이것들은 고갱이 여전히 해독되지 않는 이스터 섬의 글자를 표본으로 삼아 만들어낸 상형문자이며, 그녀의 오른쪽(보는 이에게는 왼쪽) 아래에 하나의 상이 그려져 있다.

종합해보면 이런 장식들은 폴리네시아의 잊혀진 문화의 재현에 대한 첨가물처럼 보이는데, 그러한 문화는 '투파파우'에 대한 일관된 믿음을 제외하면 과거의 풍습에 대해 거의 알지 못했던 테하아마나 자신도 전혀 몰랐을 것이다. 이런 의미에서 그녀의 많은 조상에 대한 언급이야말로 고갱이 타히티 그림에 즐겨 덧붙이곤 했던 반어적인 뉘앙스를 갖는다.

그러나 제목 문제는 여기서 끝나지 않는다. 오랫동안 그 작품은 프랑스에서는 '테하마나의 이별'이라는 제목으로 알려졌으며, 그것은 고갱이 그 섬을 떠나기 전날 밤 그린 고별작이라는 점을 암시한다. 이는 이 그림이 타히티인들과 그들의 과거와의 관계에 대한 명확한 언급, 그 모든 것이 돌이킬 수 없을 정도로 상실되었다는 최후의 울적한 토로라는 가정과 잘 부합된다.

이 작품이 고갱이 테하아마나의 이름을 붙인 유일한 그림이기 때문에 그림에 나오는 인물이 「테 나베 나베 페누아」에 나오는 서 있는 누

드와 어느 정도 닮은 점이 있을 것이라는 기대를 할 수도 있다. 그렇지만 이 그림에 나오는 여성은 그보다 훨씬 어린 소녀이며, 「마나오 투파파우」에 나오는 인물에 더 가깝다. 물론 이것 역시 고갱이 테하아마나를 특정 그림의 목적에 맞도록 변형시킨 데 불과한 것일 수도 있지만, 동시에 그가 이미 자신이 계획하고 있는 책에 쓸 삽화거리가 될 만한 작품들을 모으고 있었을지도 모른다는 가정도 가능하다.

그는 로티의 이야기와 비슷한 모종의 이야기를, 고갱 자신도 타히티의 어린 신부를 맞는다는 이야기를 염두에 두고 있었을 가능성이 높다. 만일 그렇다면 「마나오 투파파우」와 「메라히 메투아 노 테하마나」 두 작품 모두 성숙한 이브들보다는 그 이야기에 훨씬 더 잘 들어맞을 것이다.

고국으로

그는 최근에 받은 돈이 있어서 자신의 돈으로 귀국할 수 있었으며, 5월 1일 군 수송선 뒤랑스 호가 누메아로 출항할 예정이라는 사실을 안 그는 승선권 요청이 다시 한 번 거부당하면 자신이 배삯을 치러 이 모든 기다림에 끝장을 내기로 마음먹었다.

일단 이렇게 결정짓자 짐을 꾸려서 파페에테로 돌아가는 것이 현명할 것 같았다. 그곳에서라면 언제든 우편선을 마중할 수 있었고 뒤랑스 호가 출항할 때 떠날 준비도 할 수 있었다. 그러나 그는 그러기 전에 진정한 의미에서 테하아마나에게 마지막 작별이 될 최후의 그림을 그리게 된다. 그는 그 그림에 「에 하에레 오에 이 히아(당신은 어디로 가시나요)?」라는 제목을 붙였다. 그것은 타히티어로는 질문이라기보다는 작별 인사 정도의 의미를 갖고 있지만, 고갱이 그 두 가지 의미를 모두 염두에 두었으리라는 건 분명해 보인다.

전경에는 가슴을 드러낸 인물이 있는데, 아마도 테하아마나가 포즈

를 취했을 것이다. 그녀는 가슴께에 들고 있는 조롱박으로 오른쪽 가슴을 가리고 있다. 이 이브에게 금단의 열매는 이미 몸의 일부가 된 것이다. 두번째 인물은 배경에서 주시하고 있으며, 역시 테하아마나를 모델로 했을 그녀는 하얀 옷을 입고 갓난애를 안고 있다. 유령 같은 형상을 한 아이엄마는 자신의 역할을 제대로 수행하지 못하여 결국 최초의 이국적인 이브인 고갱 자신의 어머니 알린을 대체하지 못한 셈이다.

그림의 반대편에서는 두 소녀가 나무 뒤에서 지켜보고 있다. 좀더 가까이에 있는 소녀는 개략적으로 그려넣었지만, 그녀의 특징은 「마나오 투파파우」와 「메라히 메투아 노 테하마나」에 등장하는 어린 소녀의 특징과 닮아 보인다. 그녀는 미소를 짓고 있는 반면, 중앙에 조롱박을 들고 있는 인물은 슬퍼 보이는데, 그것은 아마도 그녀가 바로 제목처럼 '당신은 어디로 가시나요?' 라는 물음을 던지기 때문일 것이고, 그 물음에 대해서는 한 가지 답밖에 없기 때문이리라.

파페에테에서 뒤랑스 호를 기다리는 동안 고갱은 시의 서쪽 외곽 파오파이에 집을 세냈지만, 그곳은 제노나 다른 친구들이 손쉽게 찾아올 수 있는 거리였다. 집주인인 샤르보니에 부인은 검은 의상을 입은 점잖아 보이는 외모에도 불구하고 화려한 경력의 소유자였다. 그녀는 풍속 단속반에 의해 파리에서 쫓겨나 다른 젊은 밤의 여인들과 함께 뉴칼레도니아에 있는 범죄자 식민지로 이송되었다. 강하고 구변좋은 개성 덕분에 그녀는 간수들을 설득하여 파페에테에 상륙할 수 있었고 그곳에서 점차 유력한 사업가이자 자산가로서 지위를 확립시켜나갔다.

고갱이 그녀의 집을 세냈을 무렵은 그녀가 그 섬에 온 지 30년이 지났으며, 그녀의 부가 어디에서 나온 것인지 그리고 그녀가 그 섬에 온 진짜 이유가 무엇이었는지를 아는 사람은 거의 없었다. 하지만 외모는 믿을 것이 되지 못했는데, 모델을 구해서 인체 드로잉을 시작한 고갱은 얼마 지나지 않아서 길고 까만 드레스 차림의 샤르보니에 부인이 베란다 문을 통해 자신을 염탐하고 있다는 사실을 알아차렸다.

그가 생각해낸 해결책은 아나니의 집에서 그랬듯이 유리문에 색칠을 하는 것이었지만, 동식물과 함께 있는 여인의 거친 이미지는 예술적이라기보다는 실용적인 목적이 더 컸다. 그것이 지닌 덧없는 목적을 확인시켜주기라도 하듯 고갱은 거기에다 유행가 「아름다운 타히티」의 처음에 나오는 표현을 따서 「루페 타히티」라는 제목을 붙였다.

마지막에 가서 5월 1일 뒤랑스 호에 오르려던 고갱의 신중한 결심이 흔들리기 시작했다. 만약 자기 돈으로 표를 샀는데 다음번 우편선으로, 정부 비용으로 본국을 송환시켜주겠다는 소식이 온다면 어떻게 할 것인가? 4월 내내 번민하던 고갱은 결국 군함을 타지 않고 말았다. 그것은 모험이었지만, 그는 아마도 순양함 뒤샤포 호가 6월에 샌프란시스코에서 누메아로 가는 길에 파페에테에 기항하리라는 사실을 알고 있었을 것이다. 만약 파리에서 온 소식이 부정적인 것이라면 그때 가서 표를 사서 뒤샤포 호를 타고 뉴칼레도니아까지는 갈 수 있을 터였다. 그런데 이번에는 운이 좋아서, 5월 25일 우편선은 그의 요청이 최종적으로 수락되었다는 소식을 가져왔다.

그 건은 미술국에서 식민성으로 넘어가고, 거기에서 그것을 외무성으로 회부했으며, 거기에서는 다시 귀국하려는 빈민 프랑스 시민의 본국 송환을 담당한 부서인 내무성으로 그 일을 이첩시켰던 것이다. 그들은 마지못해 고갱에게 최하 등급의 승선권을 내주기로 했으며 라카스카드가 이 소식을 전하자 고갱은 격분했다. 그는 공무를 띤 몸으로 출국할 때도 장교용 숙소를 이용하지 않았는가? 그런데 어째서 이런 식으로 고생시키려는 것인가? 하지만 총독은 완강했는데, 그것은 총독 역시 최근에 나쁜 소식을 받은 상태이기 때문이었다. 이곳 이주민들은 프랑스의 지지자들과 공모하여 결국 총독을 파페에테에서 몰아내는 데 성공한 것이다.

시의회 선거가 가톨릭파와 신교도파 사이에서 교착 상태에 빠지자 총독과 카르델라와의 다툼은 거의 익살극 수준으로 떨어지고 말았으

며, 덕분에 시장은 통치가 불가능한 상황에 처하고 말았다. 자신의 원수에게 모욕을 안겨줄 절호의 기회라고 여긴 라카스카드는 의회 회산을 거부함으로써 두번째 선거를 허용한 셈이 되었고, 결국 파리에서는 더 이상 이 일을 좌시할 수 없게 되었다. 이제 라카스카드는 인도양에 있는 마요트 섬의 하급직으로 좌천되었다. 행정을 개선시키기 위해 전임자보다 더 열심히 일하고 적지 않은 토목공사를 일으켰던 사람에게는 이런 일이 가혹한 굴욕이었으며, 그 결과 총독은 그렇지 않아도 역겨운 그림 쪼가리로 자신의 곤란을 가중시키는 데 기여한 인물의 편의를 봐줄 생각은 추호도 없었다.

고갱은 그 결정을 수락하기가 짜증스러웠지만, 적어도 라카스카드가 최후의 수모를 겪는 광경을 목격한 데서 만족했다. 총독은 뒤샤포 호가 오기를 기다리지 않고 그곳을 떠나는 첫번째 배편인 뉴질랜드행 영국 증기선 리치먼드 호를 타기로 했으며, 그가 떠날 때 섬의 이주민들은 부두에 모여 떠나는 배를 향해 휘파람을 불고 야유를 퍼부음으로써 잔인한 작별 인사를 고했다.

이와 대조적으로 고갱은 멋진 배웅을 받았다. 그는 처음 파페에테의 해변에 발을 디딘 지 2년 남짓 되는 6월 14일 그곳을 떠났다. 그 자신의 표현을 빌면, 그는 나이를 두 살 더 먹었지만 "20년은 더 젊어졌다." 그는 66점의 그림과 몇 점의 조각을 가지고 떠났는데, 그것은 불과 24개월에 한 작업치고는 결코 뒤떨어지는 성과가 아니었으며, 게다가 그 가운데는 주목할 만한 작품들이 상당수 있었다. 그러나 그는 훗날 자신이 쓴 글에서 주장했던 것만큼 자신감에 넘쳐 있지는 않았다. 그의 편지들, 특히 몽프레에게 보낸 편지들은 의혹과 불확실함으로 가득했다. 그는 분명 인상주의에서 벗어난 다른 어떤 화가보다 더 멀리까지 나아갔지만, 그것은 그를 극도의 고립 상태에 빠지게 만들었다.

고갱은 아직까지 3월 26일 코펜하겐에서 개막된 전시회 소식을 듣지 못했기 때문에 자신의 타히티 작품들이 사실상 첫번째 발표에서 어떤

반응을 받았는지 알 길이 없었다. 그는 폴리네시아를 영원히 떠난다고, 자신은 명성을 확고히 얻어줄 충격적인 새 작품들을 가져가는 것이며 그것이 적지 않은 수입을 안겨주고 따라서 다시금 가족과 함께 살 수 있게 될 것으로 상상했던 것 같다. 그는 대체로 타히티의 경험을 즐거워했으나 동시에 그 일을 일시적인 막간 정도로 여겼다. 그런데 이제 귀국하게 된 것이다.

섬이 채 시야에서 사라지기도 전에 그는 이미 불쾌한 기억을 말끔히 지워버리고, 이제 몇 주 안에 다시 만나게 될 옛 친구들을 즐겁게 해줄 쓸 만한 얘깃거리를 다듬고 있었다. 부둣가에서 파페에테의 친구들에게 작별을 고했던 간단한 일조차 나중에는 고매한 경험의 광휘를 띠게 된다. 그는 그 일을 글로 쓰면서, 마치 귀향길에 오른 오디세우스라도 되는 양 화가이자 영웅으로서 그 섬에 고한 작별 장면을 장식하고 윤색했다.

부두를 떠나 배에 오를 때 나는 마지막으로 테헤마나 쪽을 쳐다보았다.

그녀는 벌써 며칠 밤을 울며 지새웠다. 이제 그녀는 바위 위에 지치고 슬픈 모습으로, 그러나 침착하게 두 다리를 늘어뜨린 자세로 앉아 있었으며, 억세고 작은 그녀의 두 발은 바닷물에 잠겨 있었다.

아침에 귀 뒤편에 꽂았던 꽃은 이제 시든 채 그녀의 무릎에 놓여 있었다.

여기저기에 그녀처럼 지친 모습을 한 채 조용하고 우울한 얼굴로, 멍하니 우리 모두를, 잠깐 동안의 연인들을 저 멀리로, 영원히 싣고 떠나는 선박의 자욱한 연기를 바라보고 있는 다른 사람들이 있었다.

선교로부터 점점 더 떨어져나올수록 우리에게는, 망원경이 있다면 그들의 입술에서 새어나오는 옛 마오리족의 이런 노랫소리를 읽을 수 있을 것 같은 기분이 들었다.

너희, 부드러운 남동풍들아,

머리 위에서 조용히 장난치다

이웃 섬으로 바삐 달려가겠지.

그곳에서 그분이 좋아하는 나무 그늘을 보게 될 테지,

나를 버린 그분이.

그분에게 우는 나를 봤노라고 전해주렴.

　그런데 고갱이 분명 이 감동적인 장면의 바탕으로 삼았을 영웅의 출발에 대한 로티의 글을 보면, 눈물을 흘린 것은 소녀 라라후가 아니라 '그녀'를 위해 울었던 영국인 선장 해리 그랜트였다는 사실은 의미심장하다!

　고갱 자신의 설명에 의하면, 그가 배다리를 오를 때 "화가로서의 내 명성에 대해 이미 알고 있던" 선장은 그의 승선을 환영하면서 장교들과 함께 어울리도록 그를 상급 사관실로 초대했다고 한다. 고갱은 너무 고마운 나머지 책 속에다 그들의 명단을 열거하기까지 하면서 그들을 "내가 유쾌하게 지낼 수 있도록 모든 조치를 취해준" 신사들이라고 표현했다.

　미개인이며 부활한 마오리족 행세를 하던 고갱이 귀국하는 프랑스 식민지 장교의 역할로 자리옮김을 하는 일은 놀라울 정도로 쉬웠던 셈이다.

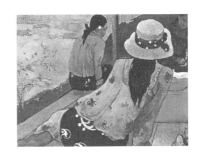

10 경직된 미소

보고 싶은 알린, 이제 어른이 다 됐구나.
물론 넌 기억하지 못할 테지만,
3년 전 내 아내가 되고 싶다고 했던 말 기억나니?
나는 이따금 너의 그 천진난만한 말을
생각하며 미소를 짓는단다.

식민지 주민의 귀환

승무원들은 환대했지만 뒤샤포 호의 항해는 고갱이 맞게 될 수많은 재앙 가운데서 맨 처음 것이었다. 그 이유는 그저 그 배가 너무 좋았기 때문이었다. 강력한 엔진 덕분에 누메아로의 항해는 불과 7일밖에 걸리지 않았으며, 그 덕분에 고갱은 프랑스행 증기선 아르망 베이크 호를 타기까지 3주를 기다려야 했고, 그 3주 동안 숙식비를 쓰지 않을 수 없었다. 성마른 자존심 때문에 결국 빈궁에 떨어지고 만 사건만 없었더라도 고생을 면하기에 넉넉한 돈을 가진 채 귀국할 수도 있었을 것이다. 베이크 호의 3등 선실은 아주 열악했지만, 자신의 원수인 라카스카드가 갑판 위 1등 선실에서 편안히 지내는 것만 보지 않았더라도 그런 대로 견뎌냈을지도 모른다.

이 전임 총독은 뉴질랜드에서 뉴칼레도니아로 건너와 베이크 호에 올랐던 것인데, 라카스카드가 자기를 볼지 모른다는 생각만으로도 참을 수 없었던 고갱은 2등으로 선실을 바꿈으로써 선미에 북적거리는 병사들과 다른 가난한 백인들 틈에 박혀 있는 자신을 보게 될 경우 그 '흑인'이 느낄 만족감을 미리 방지했다. 이렇게 등급을 바꿈으로써 항해는 편했을지 몰라도 1893년 8월 30일 배가 마르세유에 정박했을 때 고갱은 단돈 4프랑밖에 없는 사실상의 알거지가 되고 말았다.

자신이 도움이 필요하게 되리라는 사실을 친구들에게 주지시켰음에도 그를 기다리고 있는 편지는 없었다. 선상에 머무는 일은 허용되지 않았기 때문에 작은 호텔에 투숙한 그는 호텔비를 내기에도 불충분한 곤란한 상황에 처하고 말았다. 그는 부소와 발라동 화랑의 모리스 주아양에게 긴급전보를 쳐서 도움을 요청한 다음 중앙우체국에 들러보았는데, 거기에서 250프랑을 선뜻 빌려줄 세뤼지에의 주소가 적힌 몽프레의 편지를 발견하고 비로소 마음을 놓았다. 4프랑에서 그나마 남은 돈을 모두 써서 보냈을 두번째 전보에서 고갱은 세뤼지에에게 되도록 신

속하게 그 돈을 보내달라고 했다. 그 젊은이는 약속을 지켰다. 바로 다음날 돈이 도착하여 고갱은 호텔비를 내고 식사를 한 다음 파리행 기차에 올랐으며, 같은 날 저녁 엄청난 그림 꾸러미와 함께 파리에 도착했다. 이제 그의 마음속에는 한 가지 생각밖에 없었다. 그것은 전시회, 아니 '특별한 전시회'였다.

마침 8월이었기 때문에 사람들은 모두 휴가를 떠나고 없었으며, 역에는 아무도 마중나오지 않았고 기대했던 환영 인파도 없었다. 고갱은 분을 삭이면서 택시를 타고 몽프레의 스튜디오로 향했으며, 문지기를 위협하다시피 해서 그림을 가지고 스튜디오 안으로 들어갔다. 이튿날 그는 서둘러 부소와 발라동 화랑에 가보고는 모리스 주아양이 6개월 전에 그곳을 그만두었으며, 화랑 측에서는 고갱이 타히티로 출발하기 전에 위탁으로 맡겨놓았던 그림들을 몽프레에게 돌려보냈다는 사실을 알게 되었다. 고갱이 그림을 맡겨두었던 또 다른 화상 포르티에 역시 아무도 원치 않는 그림을 팔려는 가망 없는 수고를 이미 포기한 상태였다.

이 두 차례의 거부는 타격이긴 했지만 그 덕분에 적어도 고갱은 이제부터 전시장을 마음대로 고를 수 있게 되었다. 최종 결정을 내리기 전에 먼저 숙소부터 정해야 했던 그는 그 다음번으로 그 식당에 드나들던 예전 지기들 가운데 혹시라도 자기를 도와줄 사람이 있을지 아니면 식당 주인에게서 도움을 받을 수 있을지 알아볼 겸 그랑쇼미에르 가에 있는 '크레므리'의 샤를로트 부인을 찾아갔다. 그곳에서 알퐁스 뮈샤와 마주친 그는 한때 굶주리던 화가가 이제 『르 피가로 일뤼스트르』와 『릴뤼스트라시옹』에 정교한 삽화를 그려주면서 상업용 작품으로 적지 않은 돈을 벌고 있다는 사실을 알게 되었다.

뮈샤는 고갱이 예전에 살던 아카데미 콜라로시 10번지의 맞은편 8번지에서 살고 있었다. 그 건물의 주인은 화가이며 동판 조각사 에밀 들롱이었는데, 그에게는 쓸 만한 다른 작은 아파트도 있어서 뮈샤는 고갱

에게 스튜디오는 자기 것을 함께 쓰고 그 아파트를 빌리라고 제안했다. 샤를로트 카롱은 즉석에서 고갱에게 방을 얻는 데 필요한 선불금 3개월치를 빌려주고 식당도 외상으로 이용할 수 있게 해주었다.

이런 호의가 화상들로부터 거부당했던 충격을 어느 정도는 상쇄시켜주었지만, 어떤 것으로도 무관심한 메테에 대해 치밀어오른 노기를 가라앉힐 수는 없었다. 그 동안 발생한 일련의 불행한 사건들이 결국 두 사람의 관계를 더 이상 회복될 수 없을 지경까지 틀어지게 만들고 말았던 것이다. 이 일들 대부분은 정처없이 떠도는 사람과 연락을 취하기 어려웠다는 단순한 문제 탓으로 볼 수 있다. 고갱은 배가 도착하자마자 마르세유에서 코펜하겐으로 편지를 보냈다. 답장이 없자 그는 성난 어조로 무슨 일이 있는지를 다그치는 편지를 보냈다. 이 편지는 오를레앙에 살고 있던 그의 지지 삼촌이 75세의 나이로 사망한 사실을 알리는 메테의 전보와 서로 엇갈렸다. 지지 삼촌은 독신이었기 때문에 고갱은 이 상황을 이용할 절호의 기회라고 여기고 장례식에 참석하기 위해 9월 3일 황급히 오를레앙으로 향했다. 떠나기 전에 그는 메테에게 신랄한 어조로, 언제나 자신의 질문에 대답하지 않고 귀국하는 자신을 맞으러 프랑스로 오거나 아니면 적어도 에밀을 보내거나 해서 아내로서의 의무를 다하지 않았던 일을 나무라는 편지를 써보냈다.

그리고 다시 파리에 잠깐 돌아왔을 때도 이 문제를 끄집어내어 그녀에게 파리로 올 것을 촉구했고, 그런 다음 9월 12일 오를레앙으로 돌아가 유언장 낭독을 위해 사흘 동안 체류했는데, 그 결과는 혼란스러운 것이었다. 지지 삼촌은 2만 2천에서 2만 5천 프랑 가량을 유산으로 남겨놓았는데, 그 액수를 확정하기는 어려웠다. 그것은 그중 일부는 현금이었던 반면 나머지는 매각해야 할 유가증권이었기 때문이다. 이것은 아주 좋은 소식처럼 보일 수도 있지만 문제는 상당히 복잡했다. 지지 삼촌은 가정부에게 4천 프랑을 남겨주었는데, 고용인에게 그런 거금을 물려준 이유를 짐작할 수 있었다.

그랑쇼미에르 가의 크레므리. 창문에 샤를로트 카롱 부인이 보인다. 알퐁스 뮈샤와 블라디슬라브 슬레빈스키의 그림이 입구 옆을 장식하고 있다.

　나머지 유산을 놓고 그와 마리 누나가 분배받아야 했지만 그녀가 현재 남편과 함께 콜롬비아에 살고 있었던 까닭에 변호사는 고갱에게 증권을 매각하거나 현금을 받기 전에 먼저 서면 동의서를 가져올 것을 요청했다. 한때 중개인으로 일했던 고갱은 삼촌의 투자분 일부가 현재 가치가 하락하고 있으며 시일을 끌면 끌수록 그들이 받을 몫이 줄어들 수밖에 없는 이탈리아 공채임을 알고 한탄했다. 그래도 대략 9천에서 1만 프랑 정도의 돈이 그의 몫으로 돌아왔기 때문에 이제는 확실한 양도 재산을 걸고 돈을 차용할 수 있는 입장이 되었다.

　다시 파리로 돌아온 고갱은 메테가 자신이 마르세유에서 보낸 첫번째 편지에 즉시 답장을 보냈다는 사실을 알고 어느 정도 마음이 누그러졌다. 그녀는 그때 그에게 주소가 없었기 때문에 그 편지를 쉬페네케르 앞으로 부쳤던 것이다. 마침 쉬프가 디에프에서 휴가를 보내고 있어서 편지는 그곳으로 회송되었고 쉬프는 어떻게 해야 좋을지 몰라 그 편지

를 피레네 산에 있는 몽프레의 별장으로 급송했으며, 그 편지는 고갱에게 그랑쇼미에르 가의 새 주소가 생길 때까지 그곳에 보관되어 있다가 지체 없이 발송되어 그제제야 받아보게 된 것이다.

이렇게 해서 메테는 메테대로 코펜하겐에서 분개하고 있었고 그녀의 남편은 상처입은 자존심과 무안함이 한데 섞인 감정에 싸여 있다가 '자유전시회'가 비평가들로부터 호평을 받았으며, 모두가 고갱에게 깊은 관심을 기울이기는 했지만 언제나 그랬듯이 판매 성과는 신통치 않았다는 메테의 다음번 편지를 받고 다시 감정이 악화되었다. 그녀는 그나마 얼마 안 되는 그림 판매금을 아이들의 옷을 사는 데 써버렸으며 이제는 그 문제에 대해 더 이상 할 얘기가 없다는 것이었다.

메테가 고갱 자신의 작품과, 그가 파리에서 작업하면서 수집했던 그림을 매각했다는 사실 때문에 이제 두 사람은 서로에 대해 돌이킬 수 없는 오해에 빠져들었다. 고갱은 메테가 자신을 위해 얼마나 많은 일을 해왔는지 알지 못했을 뿐 아니라 설혹 그것이 아이들의 양육비로 쓰였다 해도 그녀가 판매 수익금을 가질 권리가 있다는 사실을 용납하려 들지 않았다. 처음 덴마크에 왔을 때 메테는 그때 막 형부가 된 에드바르트 브란데스로부터 적지 않은 호의를 입었고, 그가 고갱의 수집품에 들어 있는 그림의 진가를 알아보는 몇 안 되는 인물 가운데 하나였기 때문에, 고갱이 훗날 원할 경우 되사들인다는 조건으로 돈과 교환해서 그림을 내주었는데, 당시로서 그 일은 더할 나위 없이 합당해 보였다.

이런 절충안 덕분에 그녀는 생계를 유지하면서 아이들 교육까지 시킬 수 있었던 한편 고갱에게서 수집품을 아주 빼앗는 결과는 아니었으므로 모두에게 만족스러운 일이었던 것이다. 실제로 이 방식이 아주 그럴 듯하게 여겨졌기 때문인지 그녀는 친구이자 주치의인 크리스티안 카뢰에와도 같은 일을 되풀이했는데, 그녀는 그에게도 같은 환매 조건부로 시슬레의 풍경화 두 점을 포함한 인상파 작품 몇 점을 내주었다. 그런데 불행하게도 고갱이 언젠가 그 그림들을 되사들이기로 할 때 그

림값을 어떻게 평가할 것인지에 대한 정확한 기록을 남겨두지 않았다. 브란데스가 자신이 원래 샀던 값으로 그림들을 넘겨주리라고는 거의 기대할 수 없는 일이었지만, 명확한 계약이 없는 상황이었기 때문에 나중에 가서 다툼이 일어날 여지가 많았던 셈이다.

처음에 고갱은 브란데스에게 세잔과 피사로 그림과 교환하는 조건으로 자기 그림 몇 점을 주겠다고 했으며 상대가 그 제안을 거부하자 이번에는 이자를 붙여서 돈을 돌려주겠다고 했지만, 그 이자가 어느 정도인지에 대해서는 말하지 않았다. 결국 브란데스는 교활하게도 그 그림이 원래 메테의 것이었으므로 그녀가 아닌 다른 사람에게 되팔 수 없다는 식으로 말을 돌렸다. 이런 책략은 아내에 대한 고갱의 분노를 격화시키기만 했으며, 그 일은 그녀가 자기 그림을 부정하게 매매하고는 자기에게는 판매금 가운데 극히 일부만 주었으리라는 의혹에 불을 지른 셈이 되고 말았다.

그는 다시 편지를 써서 지지 삼촌이 남겨준 돈 이외에도 이제 곧 있을 전시회가 모든 상황을 바꿔놓을 것이라고 말하면서 그녀에게 파리로 와서 자기와 함께 살자고 했다. 그것은 처음부터 이루어질 가망이 없는 시도였다. 메테는 아무도 모르게 쉬페네케르에게 그 동안 있었던 남편의 배신행위를 열거한 편지를 보냈는데, 그것은 주로 고갱이 타히티로 떠나기 전 드루오 경매 수익금을 자기에게 나눠주지 않았던 일과, 그때 실제로 번 정확한 액수를 자기에게 감추려 했던 일에 관한 것이었다. 남편과 아내는 더 이상 의사소통이 불가능하게 되고 그들의 관계는 교착상태에 빠지고 말았다.

그때부터 덴마크에 있는 가족과의 연락은 최소한도에 그쳤는데, 한가지 예외가 있다면 그해 12월 알린의 열여섯번째 생일날 고갱이 딸아이한테 쓴 유쾌한 어조의 편지 한 통뿐이었다.

 보고 싶은 알린, 이제 어른이 다 됐구나……물론 넌 기억하지 못할

테지만, 아주 작은 네가 조용히, 그 아름답게 반짝이는 두 눈을 뜨던 광경이 생각난다. 결국 넌 영원토록 그 모습 그대로 남아 있는 모양이구나. 이제 숙녀가 됐으니 무도회에도 가겠구나. 춤은 잘 추니? 네 입에서 '그렇습니다'라는 대답이 나왔으면 한다. 젊은 청년들이 네게 네 아빠인 나에 대한 얘기를 많이 할 것이다. 그렇다면 그것은 에둘러서 구애하는 것이란다. 3년 전 네가 내 아내가 되고 싶다고 했던 말이 기억나니? 나는 이따금 너의 그 천진난만한 말을 생각하며 미소를 짓는단다……

딸의 미래 구혼자들이 자기 얘기를 할 것이고 자신이 이런 식으로 딸의 구혼에 관여되고 싶다는 바람은 이미 예술로 분출된 바 있는 거의 억제되지 않은 감정을 암시하는 것이다. 그 편지는 아주 솔직하게 썩어진 것인데, 그렇다면 어째서 고갱은 알린에게 딸을 위해 썼을 공책을 보내주지 않은 것일까? 아마도 그는 알린의 나이가 좀더 들었을 때 보낼 생각이었을 테지만 그 일은 이루어지지 않았다. 결국 그 편지는 마치 자신에게 내린 무서운 저주처럼 되돌아와 그의 뇌리를 떠나지 않게 된다.

화랑

전시회를 어디에서 개최할 것인가 하는 문제는 그렇게 어렵지 않았다. 뒤랑 뤼엘은 이미 다른 인상파 작품들과 함께 고갱의 작품을 판 적이 있어서 그 화랑과는 그렇게 낯선 사이가 아니었기 때문에 고갱은 자신이 전시회를 제의하면 환영받으리라고 확신했다. 그렇지만 그 일은 고갱이 생각했던 것만큼 명쾌하지는 않았다. 이제 예순두 살의 나이로 화상의 길에 들어선 지 38년이 된 폴 뒤랑 뤼엘은 이미 아주 일찍부터 인상파의 재기를 알아보았던 영민하고 젊은 모험가가 아니었다. 기존

의 방식에 안주하게 된 그는 자신이 발굴한 두 대가인 모네와 르누아르 풍의 가볍고 경쾌한 작품에서 벗어난 작품들까지 취급할 시간적 여유가 없었다.

　시간이 흐르면서 그의 생각은 점점 미국 쪽으로 쏠리게 되었는데, 그곳에서 그는 판매에 성공하리라는 별다른 희망 없이 오랜 세월 동안 축적해왔던 인상파 작품의 막대한 재고 문제를 해결해보려고 했다. 그리하여 1884년에 이르러서는 1백만 금프랑(gold francs)이라는 엄청난 빚더미에 올라앉게 되고 말았다. 그로부터 3년 후 맨해튼에 화랑을 열고 5번가에 아파트 하나를 얻었는데, 건물 주인이며 설탕 백만장자인 H. O. 헤이브메이어가 뒤랑 뤼엘의 살롱 벽에 걸린 그림들에 홀딱 반하여 즉석에서 그림들을 사들이기 시작했으며 결국 그 양이 40점에 이르게 되었던 것은 순전한 행운이었다.

　그의 아내 루이진은 이미 메리 커샛과의 교분을 통해 인상파에게 마음을 빼앗긴 상태였다. 이것으로 뒤랑 뤼엘의 근심은 사라졌는데, 고갱이 타히티에서 귀국했을 무렵까지 라피트 가의 화랑은 전시회를 열기도 전에 주로 미국인 관광객들에게 모네의 작품을 모두 팔아치울 수 있었다. 한때는 30프랑에도 팔리지 않았던 작품들이 이제 그 100배의 값으로 마구 팔려나가고 있었다.

　그렇다고 해서 뒤랑 뤼엘이 자신의 취향을 발전시킬 생각이 있는 것도 아니었다. 그는 피사로가 최근에 그린 작품들을 마음에 들어하지 않았는데, 그것은 그 작품들이 그가 혐오해 마지않는 쇠라의 작품에게서 영향을 받았기 때문이다. 또한 그는 인상파의 이상에서 지나치게 벗어난 고갱의 신작들에도 호감을 가질 것 같지는 않아 보였다. 다행히도 고갱에게 유리한 사실이 두 가지 있었다. 그 무렵 뒤랑 뤼엘은 4년 만에 미국으로 출국할 참이었으며, 따라서 그 노인이 고갱의 작품을 직접 보지 못하고 남아 있는 두 아들 조제프와 조르주에게 일을 맡겼을 가능성이 높은데, 그들은 화랑 설립자에 비해 인상파 초기 양식에 별다른

열의가 없는 인물들이었다.

어쨌든 고갱에게는 다른 유리한 요인들도 작용했으며, 하나는 그 동안 다시 한 번 견해를 바꾼 드가가 그를 지지했다는 사실이고, 다른 하나는 그 화랑에서 취급할 예정인 희귀한 두 젊은 화가 앙리 모레와 막심 모프라가 브르타뉴 시절 고갱의 추종자들이었다는 사실이다. 스승을 거부하면서 제자들을 받아들인다는 것은 잘못된 일로 비칠 수 있었다. 결국 조제프와 조르주는 고갱에게 전시회를 열어주자는 쪽으로 마음이 기울어졌지만, 그들은 부친이 한때 '자신'이 발견한 보물에 대해 그 당시에는 상업적 가능성이 별로 없어 보이는 작품을 구매해주었던 것만큼 후한 대접을 해줄 마음은 없었다.

그들은 고갱에게 화랑 대관료를 지불하지 않도록 해주는 반면(그런 일은 종종 있었다) 표구라든가 광고, 포스터와 카탈로그, 초대장 인쇄비는 고갱이 부담해야 한다고 했다. 그 일에는 천 프랑이 들 수도 있었기 때문에 고갱으로서는 이 방문이 완전한 성공이라고는 생각하기 어려웠을 것이다. 개막일은 11월 4일로 정해졌고 전시회는 한 달 동안 열기로 했다.

아무튼 이제 휴가 기간이 끝나가고 친구들 대부분이 속속 파리로 돌아오면서 고갱이 돈을 꿀 수 있게 되었는데, 고갱은 일단 유산 문제만 해결되면 빌린 돈을 갚을 수 있으리라고 자신했다. 그 결과 무려 2천 프랑이나 되는 돈을 빌릴 수 있었지만, 그림 표구비가 예상보다 비쌌기 때문에 그 돈이 고스란히 들어가게 되었다. 캔버스 크기가 모두 제각각이어서 하나하나를 개별적으로 작업해야 하기 때문에 대량 제작이 불가능했으며, 그가 처리해야 하는 다른 비용까지 감안하면 고갱이 자신이 바라고 있던 성공이 자칫하면 또 한 차례의 재정 파탄으로 귀착될 수도 있다는 사실을 깨달았다고 해도 그렇게 놀라운 일은 아닐 것이다.

드루오 경매장에서의 작품 판매가 성공했던 이유가 사전 홍보 때문이었다는 사실을 간과할 수 없었던 그는 표구와 인쇄비로 막대한 돈을

쓰는 한편으로 누구를 동원해서 이런 홍보 활동을 공작할 것인지를 곰곰 생각해보았다. 그가 정말로 필요로 한 인물 알베르 오리에는 세상을 떠났으며 다른 상징주의 지지자들을 재가동시키는 데는 어느 정도의 시간과 노력이 필요한데 전시회 준비로 모든 시간을 할애하고 있는 그로서는 짬을 낼 여유가 없었다. 고갱 자신이 그토록 매도하던 샤를 모리스를 다시 받아들이게 된 것은 자신의 소중한 작품들이 흔적도 없이 추락해버리고 말 수도 있다는 우려 때문이었을 것이다.

언어와 그림

두 사람이 다시 만나게 된 것은 모리스 쪽에서 먼저 연락을 했기 때문이다. 그는 고갱에게 한 번 만나달라고 간청하는 편지를 써보냈으며, 고갱은 아마도 그를 만나면 자신이 빌려준 돈 가운데 적어도 일부를 돌려받을 가능성이 있을지 모른다고 생각했을 것이다. 모리스를 만나자마자 고갱은 미몽에서 깨어났다. 모리스는 파산했던 것이다. 대참패로 돌아간 연극으로의 외도 이후 문학적 명성이 급격히 하락한 이 젊은이는 이제 초라한 품삯을 받는 기자가 되어 있었다.

적어도 이 점에서 고갱은 손실을 만회할 수단을 발견했다. 왜냐하면 모리스가 예전에 그랬던 것처럼 고갱과 그의 예술에 대한 주동자 역할을 다시 떠맡기만 한다면 전시회에 도움이 될지도 몰랐기 때문이다. 고갱으로부터 이처럼 쉽사리 용서를 받게 되자 몹시 기뻐한 모리스가 자신에게 주어진 과제를 정력적이고도 효과적으로 수행했다는 것은 분명한 사실이다. 10월 내내 임박한 전시회에 관한 기사가 모든 예술 관련 주요 간행물에 게재되었으며, 모리스 자신은 카탈로그에 쓸 훌륭한 서문을 쓰고 중요한 인사가 빠짐없이 초대전에 초대를 받았는지를 꼼꼼하게 확인하기까지 했다.

이 모든 일이 한참 진행되고 있던 어느 시점에서 고갱은 모리스에게

자신이 타히티에서 겪은 경험을 책으로 낼 계획이 있다는 이야기를 꺼내고 시험 삼아 그 일을 마무리지을 만한 사람을 찾고 있다는 암시를 내비쳤다. 고갱은 문필 재능에 자신이 없기 때문에 자신이 쓴 글을 다듬어줄 전문 작가를 찾고 있다고 했다. 그것은 분명히 모리스를 겨냥하고 꺼낸 말이었는데, 모리스도 자기가 그 일을 기꺼이 맡을 의향이 있다는 사실을 암시했다. 그러나 고갱은 아직 그 책의 최종 형태에 대해 결정을 짓지 못한 상태여서 그 일은 한동안 그 상태로 방치되었다.

처음에 고갱은 그 계획을 자신의 예술활동과 아주 밀접하게 관련시켰다. 그해 10월 언젠가 메테에게 보낸 편지에서 그는 자신이 "타히티에 관한 책을 준비하고 있으며 그 책이 내 그림에 대한 이해를 촉진시켜줄 것"이라고 말했는데, 그 사실은 그가 그림의 버팀이 된 신화적이고 시각적인 출전을 제공해줄 그 책이 어느 정도는 카탈로그의 보조 역할을 할 것으로 생각하고 있었음을 암시하는 것이다. 이러한 가정은 그 무렵 언젠가 고갱이 모리스에게 자신의 다른 기록들과 함께 모리스의 『고대 마오리족의 예배의식』을 준 사실에 의해서도 뒷받침된다. 정확히 어떤 내용으로 구성된 것인지는 알 수 없지만, 그가 시인에게 처음 의뢰한 일은 뫼르누에게서 차용한 내용을 출판에 적합한 방식으로 정리하는 것이었을 가능성이 높다. 물론 이제 불과 몇 주일 남지 않은 전시회 개막일에 때맞춰 책을 낸다는 것은 거의 불가능한 일이었다.

시인과 화가가 무슨 생각을 하고 있었든 적어도 이제 두 사람은 다시 친구가 되었다. 고갱이 이따금 보낸 편지에서 언제나 모리스에게 '너'(tu)라는 호칭을 썼다는 사실은 기록할 만한 일이다. 그것은 여간해서는 누구에게도 친근한 호칭을 쓰는 법이 없는 사람에게는 보기 드문 우정의 표현이었던 셈이다. 여기에는 모리스의 빈곤 상태도 한몫을 했을 텐데, 고갱은 생활고와 싸우는 예술가에게 원한을 품는 타입이 아니었던 것이다. 그것은 저 불운한 라카스카드가 고갱의 영원한 증오 대상이 된 것과 마찬가지로 이 세계만의 관습이었다. 게다가 모리스는 감격스

럽게도 자기와 함께 비참한 생활을 하기로 선택한 여백작과 행복한 사랑에 빠져 있었으며, 고갱 역시 그 자신 쪽에서 얼마간 노력을 기울인 끝에 쥘리에트와의 관계를 다시 시작했다.

그는 돌아온 즉시 무엇보다도 자기 딸을 보고 싶은 마음에서 쥘리에트에게 연락을 취하려 했지만, 그녀가 알려준 주소를 가지고는 그녀를 찾을 수 없었다. 그는 지방에 있는 몽프레에게 그녀의 소재지를 알려달라는 편지를 보냈다. 몽프레는 그 무렵 쥘리에트의 친구인 아네트 벨피스와 함께 살고 있어서(그 덕분에 몽프레의 결혼생활은 파탄에 이르고 말았지만) 그녀와 연락이 닿았던 것이다. 몽프레의 아내와 아들 앙리는 프랑스 남부로 이사를 했고, 아네트와 여행을 하고 있던 몽프레 자신은 이제 곧 북아프리카로 떠날 참이었다.

마침내 고갱에게 주소가 생기자 쥘리에트가 이제 두 살이 된 그들의 딸 제르맨을 데리고 그랑쇼미에르 가로 찾아왔으며, 그들 사이에 다시 연애라고 할 만한 관계가 재개되기는 했지만 그 관계는 어느 정도 시험적인 것이었다. 쥘리에트는 고갱과 살림을 합치고 싶어하지 않았는데, 그것은 어쩌면 고갱이 아이에게 너무 얽매이게 되면 전처럼 다시 집을 떠나버릴지도 모른다는 우려 때문이었을 것이다.

이런 와중에도 고갱은 얼마간 짬을 내서 이제 타히티에서는 볼 수 없게 되고 만 폴리네시아 예술을 찾아보려고 했으나 정작 꼭 필요한 대목에서는 불운했는데, 그것은 파리 인종박물관의 오세아니아 컬렉션을 볼 수 없었던 것이다. 몇 년 동안 비좁은 층계참에 전시돼 있던 그 컬렉션은 결국 좀더 큰 방으로 옮기게 되었으나 관리자를 찾지 못한 상태여서 1910년까지는 전시가 금지되었고, 그 결과 고갱은 프랑스에서 가장 정선된 폴리네시아 예술 수집품을 볼 기회를 잃어버리고 말았다.

그러나 다른 방법도 있었는데, 그것은 대부분 개인 화상들이 자기 화랑에 전시해놓은 소장품이었다. 당시에는 태평양 연안의 조각품들이 유행하고 있었다. 사라 베른하르트는 1891년 세계여행 때 뉴질랜드에

서 선물로 받은 마오리족의 조각품들로 찬장을 만들기까지 했다. 그러나 이번에도 고갱은 스스로 자신이 정말 원하는 일이라고 공언했던 그 일을 끝까지 추구하지 않았다. 그는 정품을 좀더 찾아보려는 노력을 기울이지 않고 자기만의 폴리네시아 이미지를 재생해서 쓰는 데 만족하면서 파리 생활에 안주했던 것처럼 보인다.

이런 고갱의 행동은 주로 그 자신의 혼란스런 심적 상태로써 설명될 수 있다. 그의 자신감을 무너뜨리는 여러 가지 일들이 있었다. 에밀 베르나르는 반 고흐와 주고받은 서신들을 편집해서 출판할 준비를 하고 있었는데, 그 내용 대부분은 고갱과 아를에서의 비극적인 사건을 언급한 것이었다. 젊은 베르나르가 고갱이 작고한 동료에 대해 별다른 호의를 베풀지 않았다는 사실을 세상에 알리는 데 거리끼지 않았으리라는 것은 분명했다. 또한 전위화가의 지도자라는 고갱의 지위가 그 자신이 생각했던 것만큼 확고했던 것도 아니었다. 스스로를 그의 제자라고 여기고 있던 '나비파' 조차 현재는 고갱만큼 유명해져 있었고 독자적인 생각으로 활동하고 있었다.

물론 존경받는 아버지 같은 인물이었던 고갱은 여전히 나비파의 신전인 랑송 스튜디오를 방문할 때마다 환영을 받았지만, 점점 더 종교적이 되어가는 나비파의 속성 때문에 그들이 고갱의 원시적인 우상에 호의를 보일 가망은 거의 없어 보였다. 아무튼 다 큰 어른들이 늙은 랍비처럼 차려입고 유대교의 주문을 읊조리고 있는 광경은 고갱의 적성에도 맞지 않았다. 그렇지만 고갱으로서는 어떻게 해서든 성공을 거둔 이 신흥 화가들을 자기편으로 삼을 필요가 있었다. 그는 그들이 르 바르크 드 부트빌이라는 유별난 이름으로 불리는 새로운 화상을 흥행주로 찾아낸 사실에 더 관심이 있었는데, 그의 주된 사업은 점잖게 말해서 묵은 그림을 '재생하기'라고들 하지만, 신랄한 관찰자들은 그 인물이 정말로 원하는 일은 젊은 화가들의 신작을 보여줌으로써 자기 상점 안에 '약간의 신선한 공기'를 주입시키려는 것뿐이라고까지 말했다.

그 이유가 무엇이든 르 바르크 드 부트빌이 나비파를 받아들인 것은 대담한 행동이었다. 그런데 그들만큼이나 그 역시 놀란 사실이지만, 풍성한 색채, 평면적인 장식이 들어간데다가 늘쩍지근한 신비의 기운마저 감도는 그 그림들은 사람들의 심금을 울렸으며, 특히 상징주의자들의 비평이 게재되는 언론에서 호의적으로 받아들여졌다. 그 그림들은 상징주의자들의 운동과 큰 줄기가 맞아떨어졌던 것이다.

고갱이 타히티에 체류하고 있던 무렵인 그전 해에 르 바르크 드 부트빌은 자기 화랑과 관계있는 화가들의 연례 발표회 때 파리에 있던 고갱의 작품 상당수를 대여한 적이 있었고, 그해 11월 고갱은 자신의 개인전 개막일을 불과 며칠 앞둔 상태에서 새로운 그림 몇 점을 그 전시회에 출품해주었다. 고갱은 나비파의 개조(開祖)로서 자신이 맡은 역할을 새롭게 상기시키고 싶었을 테지만, 최근작은 파리의 일반 대중이 라피트 가의 뒤랑 뤼엘 화랑 전시회 때 처음으로 볼 수 있도록, 그리하여 그 작품들이 안겨줄 충격을 그대로 보전하기 위하여 마네의 「올랭피아」를 모사한 그림을 비롯하여 타히티 시대 이전의 작품들만 보내주었다.

이상하게도 고갱은 카페를 순회하면서도 상징주의자 무리들과 교제하던 예전의 습관으로 되돌아가지 않았다. 그 이유 가운데 일부분은 분명 말라르메의 여름휴가가 길어진 데 기인한 것이었을 텐데, 11월 3일 뒤랑 뤼엘 개막식을 불과 엿새 앞두고서야 고갱은 말라르메에게 아직도 매주 야회를 열고 있는지 물어보면서 다음주 화요일에 잠깐 들러서 자신의 여행담을 들려주고 싶노라는 의사를 밝히는 편지를 써보냈다.

앙리 드 레그니에의 발표되지 않은 일기에, 고갱이 11월 7일 샤를 모리스와 함께 '화요회'에 참석한 사실을 확인시켜주는 대목이 나온다. 모리스는 여위고 기운이 없어 보인 반면 고갱은 건장한 '뱃사람 같은' 느낌을 주었는데, 레그니에는 아마도 그가 '바다 출신'임을 암시하기 위해 일부러 그런 표현을 썼을 것이며, 그것은 또한 말라르메의 시 「바

다의 대기, 바다의 미풍」을 지칭하는 표현일 것이다. 레그니에에 의하면, 그날 밤 말라르메의 짧막한 강연은 퐁텐블로 숲속의 어떤 성에 대한 것이었는데, 그런 주제는 고갱에게 별다른 흥미를 주지 못했을 것이다. 이제 파리식의 삶에서 너무나도 유리되어 있던 그에게는 이런 야회가 전만큼 인상적이지 못했을 테지만, 그가 그들과 거리를 두게 된 진정한 이유는 자신이 하지 않을 수 없었던 그 모든 정치적인 활동에 대해 억제해왔던 혐오감, 그러나 이제는 더 이상 속일 수 없는 감정과 좀더 관련이 있었을 것이다.

이유가 무엇이든 고갱의 이런 고립적인 처신은 사태에 별다른 영향을 미치지 않았다. 그것은 모리스가 그를 대신해서 오랜 동안 열심히 뛰어주고 있었기 때문이다. 대중 언론은 이미 타히티의 '검둥이 여자 그림'들과 함께 돌아온 이 이상한 화가를 다루기 시작했는데, 그것은 서커스에서 동원할 만한 선전과 위험할 정도로 비슷비슷한 내용이었다. 뭔가 야성적이고 야만적인 일이 이제 막 터질 것이라는 이런 생각은 모리스가 주입한 것인데, 그의 카탈로그 서문은 고의적으로 고갱이 원주민과 같은 생활을 했던 일을 강조하는 한편 그보다 앞섰던 좀더 감상적인 여행자들, 특히 그 섬과 그곳 주민들에 대해 낭만적인 견해를 취했던 로티에 대한 비판을 시사하고 있다. 고갱은 그들과 달리 좀더 실질적이고 현실적인 뭔가를 제시해주리라는 것이다.

이런 견해를 뒷받침하기 위해 고갱은 카탈로그에 특히 '야만스러워' 보이는 삽화를 게재했다. 그것은 인류의 죽음을 놓고 토론하는 히나와 테파투의 두상을 그린 것으로서, 지나칠 정도로 단순화시킨 두 인물상은 그가 선택한 재료 때문에 한층 더 투박해 보였는데, 그것은 둥근 끌로 윤곽을 파냄으로써 흡사 어떤 동물이 발톱으로 문설주를 할퀸 자국 같은 야생의 흔적을 생생하게 간직한 목판화였다. 개막일이 다가오면서 모든 일이 광적인 양상을 띠기 시작했다. 고갱은 이미 현대미술을 제시하는 방법으로 사용되는 무늬없는 백색 액자를 원했다. 그것은 소

용돌이 무늬를 잔뜩 입히고 금박을 씌운 살롱전 전시작과 의도적으로 거리를 두려는 것이었지만, 액자 42개를 완성하는 작업은 끝도 없이 느리기만 했다.

10월이 거의 다 갔는데도 표구가 아직 끝나지 않은 상태여서 개막일을 예정보다 닷새 뒤인 11월 9일로 늦추어야 했다. 그와 동시에 고갱은 사람들로 하여금 자신의 작품에 어느 정도 익숙해지게 만들어줄 것으로 희망했던 설명서를 결코 완결지을 수 없으리라는 사실을 받아들여야만 했다. 게다가 그는 모리스에게 카탈로그에 나오는 타히티어 제목 옆에 프랑스어 번역을 붙이지 못하게 했기 때문에(카탈로그는 이미 인쇄 중이었다), 비평가와 일반대중이 눈앞에 놓인 그림에 완전히 어리둥절해할 위험도 다분히 있었다.

모리스가 일종의 고전적 전술처럼 보이는 책략을 생각해낸 것은 아마도 이런 이유 때문이었을 터인데, 그에 따라서 고갱은 타히티풍의 종교화 「이아 오라나 마리아」를 뤽상부르 미술관의 국립 현대미술 컬렉션에 기증하겠다고 제안했으나, 십중팔구 그 자신도 예상했던 대로 큐레이터인 레옹스 베네딕트는 화가의 제안을 거절했으며, 그는 그 일 직후 카유보트의 컬렉션도 거절함으로써 프랑스 최대의 인상파 미술 수집품을 놓쳤다는 불명예를 겪게 된다. 고갱과 모리스가 분명 희망하던 일이었을 테지만, 베네딕트의 거부는 기사로 쓰임직한 소동을 야기했고 그 결과 전위화가로서 고갱의 위상을 한층 더 높여준 셈이 되었다.

마지막으로 예술계의 주요 인사들에게 개별적으로 연락을 취하여 그들이 초대장을 받았고 또 참석할 계획이 있는지를 확인하는 등 모리스가 그 동안에 벌인 활약은 바람직한 성과를 거두었다. 11월 9일 오후 2시의 개막 시간 훨씬 전부터 사람들이 이미 라피트 가의 화랑 앞에 속속 도착하기 시작한 것이다.

경직된 미소

그때 사람들을 맞은 것들은 바로 오늘날 대대적인 순례의 대상이 되고 있는 작품들이다. 거기에는 타히티 시절에 그린 66점 가운데 42점의 그림(그중에는 「이아 오라나 마리아」와 「마나오 투파파우」「바히네 노 테 티아레」가 포함되어 있었다)과, 그보다 앞서 그린 브르타뉴 시대의 그림 3점, 그리고 중요한 목각품 1점과 더불어 그보다 질이 떨어지는 '토속품'들이 이국적인 분위기를 더하기 위해 군데군데 놓여 있었다. 실내장식에 대해 유난히 취향이 까다로운 고갱이 전시장 전체의 분위기를 그렇게 마음에 들어했던 것은 아니다. 그는 주로 백색에 간혹 암청색이나 노란색이 섞인 액자의 색깔만큼은 통제할 수 있었지만, 화랑의 벽 자체에는 손을 쓸 수 없었다.

뒤랑 뤼엘이 현대미술에 깊이 관여했으면서도 화랑이나 자기 집의 실내장식에는 별 관심을 기울이지 않았던 것은 이상한 일인데, 말라르메의 집에서 멀지 않은 롬 가의 그의 아파트는 바닥부터 천장까지 오늘날에는 헤아릴 수 없을 만큼 값진 인상파 걸작들로 가득 채워져 있었는데도 그 배경은 졸라가 『아귀다툼』에서 조롱을 퍼부었던 전형적인 부르주아풍이었던 것이다. 화랑도 마찬가지여서 묵직한 휘장과 화분들은 흡사 싸구려 호텔의 로비처럼 보였다. 또한 모든 공간 각각에 맞춰 조명시설이 되어 있었던 것도 아니다. 실내의 일부는 거리에 면한 창에서 멀리 떨어져 있었으며, 그곳은 기능만 고려한 기름 연료의 아크등이 비추고 있어서 그렇지 않아도 강렬한 고갱의 작품은 거의 야해 보일 정도로 번쩍거렸을 것이다.

무엇보다 충격적이었던 것은, 흔히 '티키'라고 불리던 '티이', 즉 목각상들이었다. 당시 전시 중이던 화랑 안을 찍은 것으로 추정되는 사진을 보면 거기에는 그런 목각상이 세 개가 있었다(그 가운데 두 개는 개막 이후에 추가된 것이 분명하다). 그것은 「조가비를 든 우상」과 「진주

를 든 우상」, 그리고 원통 모양을 한 히나상과 파투상이었는데, 그것들은 보기에도 사나울 뿐 아니라 한자리에 모여 있어서 보는 사람을 불안하게 만들었다. 라피트 가에서 마차를 내려 평온하게 휘장이 드리워진 성소로 들어선 파리 예술계 인사들 앞에 나타난 이 땅딸막하고 야만스러운 괴물들이 과연 어떻게 보였을지는 상상에 맡기겠다.

고갱은 전시장이 한눈에 보이고 자신의 모습이 가장 두드러지게 보이는 자리에, 모리스를 대동한 채 서 있었다. 모리스가 없었다면 그를 대신해서 그 자리에 섰을 몽프레가 아직 여행 중이었기 때문에 당시 있었던 일에 대한 유일한 설명은 고갱과 모리스의 입을 통한 것뿐이다. 지나치게 감정에 치우친 이 두 사람의 증인에게서는 그곳에서 실제 벌어진 일에 대한 균형잡힌 의견을 듣기 어려워 보인다. 고갱은 실망을 과장했으며, 모리스 역시 이것을 본받음으로써 만사가 틀어졌다는 식의 감정을 고조시켰다.

고갱이 화려한 금속 버클이 달리고 늘어진 암청색 망토에 요란한 체크무늬가 든 바지, 주름이 든 아스트라한 모자로 여느 때보다 한층 더 대담한 옷차림을 했다는 사실이 그가 배짱좋게 세상을 제압하러 왔다는 느낌을 풍긴다. 그렇다면 그것은 이미 대결을 자극하기 위해서 계산된 포즈다. 그는 기대감을 한껏 높게 품었기 때문에 전적인 찬사가 아닌 어떤 반응에도 실망할 수밖에 없었다.

객관적인 판단을 종합해볼 때 전시회에 대한 반응은 열렬했으며, 특히 전처럼 재집결한 상징주의 작가와 비평가들의 반응이 그랬는데, 옥타브 미르보는 『레코 드 파리』에, 펠릭스 페네옹은 『아나키스트 레뷔』에 기사를 썼다. 설전도 그러한 성공을 보여준다고 볼 수 있는데 고갱은 불평할 입장이 아니었던 것이, 반유대주의 간행물인 『라 리브르 파롤』은 그 전시회에 공격을 퍼부으면서 모리스에게는 그가 받을 수 있는 최대의 모욕인 '야곱의 자손'이라고 언급했던 것이다.

문제는 고갱이 겉으로는 기자들의 지지를 기대하긴 했어도 정말로는

동료 화가들의 진심에서 우러난 인정을 원했다는 데 있었다. 여기서 고갱이 한 번도 이와 같은 인정을 받은 적이 없었다는 점을 기억해둘 필요가 있다. 그는 자신이 매혹된 서클에 돈을 주고 들어간 부유한 수집가, 인상파에 뒤늦게 뛰어든 인물에 불과했던 것이다. 반 고흐에 대한 그의 비열한 행동이 화단 안에서 소문으로 나돌고 있는 상황에서 고갱은 자신이 그 어느 때보다도 국외자라는 느낌을 받았다. 화랑에 들어서는 첫번째 관객들을 지켜보고 있던 그는 사실상 자신이 속속들이 까발려져 금방이라도 상처받을 수 있는 처지에 놓였다는 느낌을 받았다.

고갱은 아마도 좀더 윗세대 화가들의 반대는 예견했을 텐데, 모네와 르누아르라면 그가 하고 있는 작업을 마땅치 않게 여길 테지만, 그래도 언제나 이해심이 많던 피사로가 다가와 이런 주제는 그에게 어울리지 않으며 문명인으로서 그가 할 일은 조화로운 작품을 보여주는 것이라는 말을 늘어놓기 시작했을 때 고갱은 틀림없이 상처를 입었을 것이다. 그러나 이것은 일반적인 반응과는 거리가 먼 것이었으며, 고갱이 "비평가들이 내 그림 앞에서 조소를 퍼부으면서 너무 극단적이고 입체적이지 못하다고 말했다"는 고갱의 주장은 근거가 없는 것이다. 실제로 비평가들은 그런 말을 하지 않았던 것이다.

비평가들에게 충격을 준 것은 작품의 평면성도, 생생하고도 유별난 색채 배합도 아니었다. 르 바르크 드 부트빌 화랑에서 열렸던 나비파의 전시회는 평판이 좋았으며, 고갱의 작품은 그들의 것만큼 2차원적이지도 않았다. 보다 사려깊은 비평가들을 자극한 점은, 고갱이 자신의 작업에 성(性)과 이국 취향을 불어넣기 위해 타히티의 주민과 문화를 이용하고 있는 것이 아닌가 하는 의혹이었다. 이러한 의혹을 가장 신중하게 표현한 것은 작가 타데 나탕송이 『블랑슈 레뷔』에 쓴 기사인데, 거기에서 필자는 이국적인 배경에도 불구하고 그 타히티 그림들에서는 종종 서구적인 전거를 쉽사리 찾아볼 수 있다는 사실을 지적했다.

나탕송은 친절하게, 고갱이 진정으로 새로운 것을 이루고 싶어한다

면 이런 서구적 전거 따위는 말끔히 없애는 것이 최상책일 것이라고 주장했다. 이런 견해가 그 전시회에 대한 해박한 비평에 길을 터준 듯이 보이는데, 그에 따르면, 눈에 보이는 대로 작품만을 순수하게 판단할 수 있도록 타히티어 제목과 고갱의 해명은 폐기되어야 할 연막에 불과하다는 인상을 준다. 이러한 관점은 고갱이 이제 "오세아니아의 미개인들로부터 훔치고 있다"는 피사로의 뼈아픈 언급에서 가장 강력하고도 무자비한 형태를 취했다. 그 말을 확장하면 고갱이 이제 더 이상 피사로 자신에게서는 훔치고 있지 않다는 사실을 암시하는 것이다.

모리스와 함께 화랑 안에 서 있던 고갱은 곧 동료들로부터 진정한 찬사를 받기 어려우리라는 사실을 깨달았으며, 그러한 자각이 안겨준 고통은 참기 어려울 정도였을 것이다. 그의 동태를 낱낱이 지켜보고 있던 모리스는 "그 순간 그의 가슴을 조인 두려움은 쉽게 상상할 수 있다"고 썼다. 그러나 그는 두려움을 내색할 사람이 아니었으며, 모리스는 어느 정도 의기양양한 어투로 이렇게 썼다. "그는 사람들이 자신의 그림을 꼼꼼히 들여다보고 토의하는 수고도 들이지 않고 자신을 평가하리라는 사실을 깨닫자마자 극도로 냉담한 태도를 취했다. 그는 억지 미소를 짓는 힘겨운 노력도 감춘 채 일말의 괴로움도 보이지 않으면서 친구들에게 감상을 묻고 그들의 답변을 놓고 냉정하고 침착하게 대화를 나누었다."

경직된 미소를 짓고 있던 이런 고갱의 이미지를 염두에 두어야 할 필요가 있는데, 왜냐하면 그러기 위해서는 분명 힘겨운 노력이 뒤따랐을 것이기 때문이다. 타히티에 대한 그의 동기가 혼란스러웠던 것은 사실이다. 어떻게 그렇지 않을 수 있었겠는가. 그는 이제 막 타민족과 타문화에 대한 반작용과 그 분석이 시작된 시대의 영향에서 자유롭지 못했다. 또한 그가 타히티 주제를 이용한 데는 어느 정도 이기적인 면이 있었으며, 고의적으로 충격적이고 터무니없는 주제를 선택한 방식 역시 어느 만큼은 자기선전의 일환이었다고 할 수 있다. 그러나 피사로조차

그것이 전부가 아니라는 것, 고갱의 신작에서 가장 매혹적인 사실은 그가 그 섬에서 겪은 심오한 경험과의 긴장 속에 '서구적인' 망상이 내포된 방식이라는 사실은 감지할 수 있었을 것이다.

고갱은 포용할 각오로 폴리네시아로 갔던 것이고 비록 그의 사고방식이 전적으로 서구적이기만 했던 것은 아니지만 그 '향기로운 대지'에 직면했을 때 리트머스 역할을 할 만큼은 문명화된 존재였다. 그가 가져온 것은 지적 교양의 폐해를 일소시키려는 노력에서 완전히 성공을 거두지 못한 성과였고, 그러한 폐해에 의해 심각하게 손상을 입은 타문화로의 몰입 역시 혼란스럽기만 했다. 이런 점에서 고갱은 그의 지지자들이 곧잘 묘사한 대로 새로운 도전에 용감하게 맞선 영웅적인 화가라기보다는 순례에 나서긴 했어도 여전히 손상되고 어설픈 비전에 이르고 만 보통사람이었다.

그와 대조적으로 과거에서 헤어나지 못한 인물이 바로 피사로였다. 그의 마지막 모험은 쇠라의 점들을 흉내낸 것이었으며, 그 이후 다시 예전의 인상파 양식으로 돌아온 후 만년에는 파리와 루앙의 똑같은 풍경화를 끈질기고도 반복적으로 그리는 데 전념했다. 만약 그에게 그럴 만한 재능이 남아 있기만 했더라도 고갱의 작업에서 긍정적인 면을 발견했을 것이고 그 일이 피사로 자신의 작업에도 도움이 됐을지 모른다. 고갱의 그 모든 혼란, 문법에도 어긋나고 혼란스러운 제목, 자신이 어설프게 이해한 환상에 기초하여 꾸며낸 신화에도 불구하고 그는 여전히 유럽 미술에 그때껏 한 번도 풍부하게 표현된 적이 없었던 새로운 차원을 더하는 데 성공했다.

타문화를 방문한 서구 예술가들은 거기에다 전형적인 자신들의 편견을 덧씌워왔다. 북아프리카에서의 들라크루아 같은 희귀한 사례가 있기는 하지만, 그 경우에도 들라크루아가 생생한 색채와 배경을 제외하면 아랍 문화에서 별다른 성과를 이끌어냈다고는 할 수 없다. 고갱만이 자신이 상상한 것이 어쩌면 자신이 더불어 살고 있는 이들의 내면세계

일지 모른다는 사실을 간파했다. 여기서 '상상한 것'이라는 말을 강조할 필요가 있는데, 예술과 예술적 허구성을 통해서가 아니라면 달리 어떻게 이런 일을 달성할 수 있단 말인가?

인류학자나 인종학자라면 세부에 좀더 정확을 꾀했을 테지만, 이런 것이 실제로 어떤 것이었을지에 대한 느낌을 전달하지는 못했을 것이다. 물론 고갱의 동기는 불순하고 그가 거둔 성과가 어설픈 것이기는 하지만, 그 당시 그는 무엇보다 어려운 일, 즉 지식의 습득이 아니라 지식을 버리는 작업을 하고 있었던 것이다! 그리고 타히티 문화를 완전히 창조하는 데 실패한 점에 대해서는 비판받을 수 있을지 몰라도 유럽의 과거라는 굴레를 과감하게 벗어던진 점에 대해서는 아낌없는 찬사를 받을 만했다.

단 한 사람만이 그를 격려해주었으며, 그것은 그가 전혀 예상치 못했던 인물이었다. 피사로에게서는 적어도 표면상으로라도 지지를 기대했다가 상처를 입었던 고갱은 곧잘 독설을 내뱉곤 하는 드가의 입에서 좋은 말이 나올 것이라고는 기대할 수 없었다. 그런데 놀랍게도 이번에는 사정이 달랐다. 드가는 고갱에 대해 전적인 확신을 갖지 못했으나 그에게 뭔가가 있다는 것은 알고 있었고 이따금씩 그의 작품을 구입함으로써 자신의 이런 육감을 보강하곤 했다.

모리스 주아양이 부소와 발라동 화랑을 떠나기 전 잠깐 전시한 타히티의 첫번째 그림들에는 별다른 인상을 받지 못했지만 이제 고갱이 그동안 해온 작업을 전부 마주하게 된 드가는 거기에서 지지할 만한 이유를 발견했으며 지지를 보냈고 또 그렇다는 말도 했다. 그런 다음 중요한 두 작품 「히나 테파투」와 「테 파아투루마」를 구입함으로써 자신의 지지를 뒷받침했다. 샤를 모리스는 드가를 문까지 배웅하면서 마지막 찬사의 말을 들을 때까지도 별다른 내색을 하지 않았던 고갱이 갑자기 출입구 근처에 걸려 있던 마르케사스풍으로 조각한 지팡이를 집어들더니 자연스러운 감사의 표시로 그것을 건네주며 이렇게 말하는 소리를

들었다. "드가 선생, 선생의 지팡이를 잊으셨군요."

부스러기를 짜맞추며

그 이후 몇 개월 동안 기사와 비평이 연이었으며 그 가운데 일부는 아주 호의적이고 통찰력에 가득 찬 것으로서, 가장 주목할 만한 것은 아실 들라로슈가 『레르미타주』에 게재한 글인데, 그는 고갱이 타히티와 그 주민을 정확히 재현했느냐 여부는 무시한 채 작품들이 "의식과 무의식의 흔들리는 문맥"에 놓여 있는 것 같으며 "감각적이고 지적인 세계의 모순을 해결하는" 것으로 볼 수 있다면서 작품의 내적 신비에 초점을 맞추었다.

이것은 바로 고갱이 읽고자 원했던 그런 비평이었으며, 고갱은 불평을 늘어놓으면서도 계속해서 호의적인 비평들을 가위질해서 아버지의 성공에 대한 증거를 보여줄 그날에 대비하여 그것들을 '알린을 위한 공책'에 풀로 붙여나갔다. 판매성과도 고갱이 주장한 것만큼 나쁘지 않았다. 결과적으로 전시된 작품의 4분의 1 가량이 판매되었는데, 그것은 당시 그것과 유사한 진보적인 작품의 전시회들과 좋은 비교가 된다. 그러나 그런 사실도 그 전시회를 실패로 여기고 그 실패는 주로 그림에 대한 일반의 몰이해 탓이라고 여긴 고갱의 생각을 바꾸지는 못했다.

그 결과 두 가지 생각이 구체화되기 시작했는데, 하나는 그가 여전히 더 많은 돈을 벌 필요가 있다는 것, 그리고 다른 하나는 자신의 타히티 모험에 대해 일반 대중을 교육시킬 모종의 방법을 찾아야 한다는 것이다. 샤를 모리스가 가장 중요한 역할을 한 것은 바로 이 점에서였다. 그 두 사람은 한 달 동안 계속된 전시회 동안 빈번히 만났다. 고갱은 비평가라든가 잠재적인 후원자들과 만나기 위해 화랑에 나타났고 모리스는 지원을 위해 자리를 지켰다. 그가 고갱에게 그저 그림에 대한 주석이 붙은 타히티 여행기 정도가 아닌 좀더 본격적인 책을 낼 필요가 있다고

제안한 것은 바로 이런 화랑의 만남에서였다는 모리스의 주장을 의심할 이유는 별로 없어 보인다.

그들은 『로티의 결혼』만큼이나 놀라운 책을, 그리고 말할 필요도 없는 일이지만 그것만큼 수익성이 좋은 책, 예술품인 동시에 베스트셀러가 될 만한 책을 써내야 한다고 여겼다. 그때부터 그 계획에는 혼란이 끼어들기 시작했다. 스스로는 인정하지 않았지만, 그들은 어렴풋이 일종의 소설이라고 할 만한 허구 작품을 쓸 생각을 하고 있었던 것 같다. 하지만 그런 생각을 함으로써 그들은 사실상 고갱이 통상적으로 그림을 그릴 때 취하는 작업방식에 근접하고 있었다. 즉, 고갱은 처음에 자신이 이미 어느 정도 메모를 해둔 실제 경험을 활용할 생각이었지만 그런 다음에는 상상력에 맞춰서 그것들을 확장하려고 했던 것이다. 엄밀하게 말해서, 그 과정에서 고갱의 최종 원고를 손질하는 원고 정리자로서의 역할을 제외하면 모리스가 어떤 일을 맡을 것인지에 대해서는 구체적으로 정한 적이 없었던 것 같다.

고갱이 가능한 한 충실하게 작성하기로 마음먹고 이 새로운 메모를 시작한 시점은 명확하다. 그 전반부는 거의 새로 작성되다시피 했으며 여기에는 모리스가 거의 개입할 필요가 없었다. 이 앞부분은 그가 타히티에서 기록을 시작했던 실제 있었던 초기 경험들을 고스란히 담은 것들로서 거기에는 그곳에 도착한 일, 포마레 5세의 죽음과 장례식, 마타이에아로의 이사, 티티와의 일화 들이 포함되었다. 그러나 그때부터는 아마도 모리스의 주장에 따라서 사실에 대충 입각해서 타히티의 신화와 설화들을 덧붙이면서 내용을 좀더 흥미롭게 만들기 위해 무엇보다도 성적인 모험을 낭만적으로 묘사하는 작업이 시작되었다.

그럼에도 이 초기 단계에서는 여전히 자신의 경험에 의지했던 것 같다. 조테파와의 만남과 산속에서의 일화가 앞부분에 자세히 서술되어 있는데, 그 자세하고 솔직한 내용으로 볼 때 그것이 실제 사건이 아닐지는 몰라도 적어도 그 당시에 고갱 자신이 경험한 진술한 감정, 그리

고 분명 그에게 상당히 중요한 의미가 있었던 일을 기록한 것임을 암시한다. 실제로 그 책의 제목은 바로 이 일화의 한 구절에서 나온 것이다. "이 모든 젊음, 우리를 에워싸고 있는 자연과의 이 완벽한 조화에서 아름다움이, 내 예술적 영혼을 매혹시킨 향기(노아 노아)가 분출돼 나왔다."

이렇게 해서 그 책은 『노아 노아』('향기로운' '냄새 좋은' '향이 나는' 이라는 뜻)가 되었는데, 고갱이 모리스에게 원고를 보여준 것은 아마 이 단계에서였던 것 같다. 왜냐하면 바로 그 다음 일화에서 조테파와의 불쾌한 동성애적 경험을 상쇄시키기 위해 삽입된 듯이 보이는 일화가 나오기 때문이다. 그것은 고갱이 혼자서 푸나루우 계곡을 올라간 일인데, 거기에서 그는 알몸이나 다름없는 한 여인이 폭포처럼 떨어지는 물을 마시고 있는 광경을 보았던 것이다. 그것은 훨씬 더 '마초'다운 모험담으로서 여지껏 어떤 남자도 간 적이 없는 곳을 용감하게 탐색하는 영웅 겸 예술가라는 고갱의 주조음과도 잘 부합되는 이야기이며, 그것이 아마도 모리스가 그 책에서 그려보이고자 원했던 내용이었을 것이다.

그 작업에 지치지만 않았더라도 고갱은 이런 미심쩍은 방침에 반발했을지 모른다. 11월이 지나 12월에 접어들었는데도 그 일이 여전히 지지부진하자 고갱은 점차 모리스가 제시한 방식대로 몰아붙이듯 글을 쓰게 되었다. 그와 동시에 시인은 점차 비록 악명이긴 해도 점차 명성이 높아져가는 화가와 자신이 같은 서열에 서게 될 공동작업의 가능성을 타진하기 시작했다. 어쩌면 이런 공동작업이 실패로 끝난 연극 때문에 치명상을 입은 명성을 회복시켜줄지도 몰랐다.

조테파의 일화가 나온 이후에 글은 눈에 띄게 완성도가 떨어져서 때로는 산만한 메모나, 모리스에게 글이 진행되는 방향을 일러주기 위해 (그러나 사건에 대한 실제 집필은 그에게 맡긴 채) 그림제목만 적어놓은 경우도 있었다. 그와 동시에 사실에 입각하기보다는 낭만적인 내용을 만들려는 의도로 고갱은 점점 더 그 책의 유일한 본보기이자 자신들

이 처음에 능가하려고 마음먹었던 『로티의 결혼』에 의지하기 시작했다. 이런 사실은, 메모의 골자가 테하아마나와의 사랑에 집중되고 이제 사실과 로티풍의 환상을 한데 섞음으로써 실제 있었던 일을 완전히 제쳐놓았다는 사실에서도 명확히 드러난다.

로티의 라라후는 보라보라 섬 출신이며, 고갱에 의하면 테하아마나는 통가(우리 짐작으로는 라로통가) 출신이다. 로티의 소설에는 라라후의 육체적 매력, 특히 피부와 젖가슴에 대한 장황하고도 무기력한 묘사가 나오는데, 고갱이 쓴 글도 마찬가지다. 그랜트가 결혼한 것은 나이든 여인네들의 부추김 때문이었고 테하아마나와 고갱의 경우도 똑같다. 그랜트가 라라후와 결혼하면서 이름이 로티로 바뀐 것처럼, 고갱의 경우에도 원주민들이 타히티어로 '고갱'과 가장 비슷한 발음인 '코케'라는 이름을 붙여준다. 로티는 나중에 해변에서 배를 타고 어린 신부의 곁을 떠나게 될 그날까지 자신의 문화와 이 작은 미개인의 문화 사이의 차이에 대해 사색에 잠기는데, 이야기 속에 나오는 고갱 자신도 바로 그랬다.

고갱이 이제 허구가 되고 만 사랑에서 선정적인 자세를 한 소녀가 등장하는 「마나오 투파파우」라는 이상적인 증거를 이미 갖고 있었다는 점을 제외하면 이 이야기에서 중요한 것은 아무것도 없을 텐데, 그는 기껏해야 열세 살쯤 된 그 소녀를, 그 아이가 마치 테하아마나이며 그 그림이 그 섬에서의 삶에서 있었던 실제 일화를 그린 것이기라도 한 것처럼 이야기 속에 편입시켰다. 이렇게 해서 고갱은 미래의 독자들이, 자신이 전임자 로티보다 한 걸음 더 나아갔다는 것, 자신은 소박한 열세 살짜리 신부와 연애하는 데 성공했다는 사실을 믿도록 만들려고 한 것이다. 현대인이 보기에 이런 평판을 얻기를 원할 사람이 있다는 사실이 믿어지지 않을지 몰라도 19세기의 남성 대중들에게 이런 일은 영웅적인 행위로 간주되었다.

고갱은 분명 이 거래에서 원고를 다채롭게 함으로써 자신이 맡은 일

을 다 했으며 「마나오 투파파우」의 일화 이후에는 관심이 떨어진 듯이 보인다. 그는 다시 두 가지 일화와 '검둥이 라카스카드'에 대한 과도한 공격을 추가했는데, 모리스는 메모를 고쳐쓰고 자기 시를 덧붙이는 과정에서 이 부분을 삭제했다. 이 모든 일은 후세의 미술사가들을 혼란에 빠뜨리기만 했을 뿐이다. 오늘날에도 여전히 그것이 허구와 성적 환상이 마구잡이로 섞인 것이 아닌 실제 있었던 일을 기술한 것이라는 가정에 의거해서 「마나오 투파파우」를 비평한 책들이 나오고 있는 실정이다.

이전까지 기사(騎士)처럼 충실했던 모리스조차 최종 메모를 받아들고서는 고갱이 끌어다 쓴 출전들이 안심하기에는 너무 지나칠 정도로 노골적이어서 표절 혐의를 받을 수 있다고 여기고 생각을 고쳐먹은 것 같다. 이런 혐의를 벗어나기 위해 고갱은 타히티의 옛 종교에 대한 이야기를 들려준 사람이 테하아마나였다고 주장하는 구절을 삽입했다. "그녀는 내게서, 나는 그녀에게서 지식을 습득한다……해질녘 잠자리에 누워 대화를 나누면서."

물론 이것은 말도 안 되는 얘기다. 그 당시 옛 종교에 대해 조금이라도 알고 있던 것은 타히티의 몇몇 노인들뿐이었다. 테하아마나 같은 젊은 여자는 기껏해야 '투파파우'에 관한 설화 정도나 알고 있었을 테지만, 이것은 고갱이 뫼르누를 고스란히 베꼈다는 비난을 가라앉히기 위한 의도에서 작성된 것에 분명하다.

로티의 경우에도 비슷한 일이 있지만 고갱의 '신부' 이름을 바꿔야 한다고 제안한 것은 모리스였을 가능성이 높다. 로티의 책에 테하마나라는 별로 중요하지 않은 인물이 등장하는데, 그 여자는 잠깐 등장하고 말 뿐이지만 그 때문에 그 책과의 관련이 제기될까 두려웠던 것이다. 그런 일은 피하는 것이 상책이었다. 이유가 무엇이었든 고갱은 최종 원고에서는 자기가 데리고 살던 여자의 이름을, 아마도 그와 제노가 파페에테에서 알았던 테후라라는 여자의 이름을 따서 테하마나에서 테후라

로 바꾸는 데 동의했다. 이런 사소한 변경이 그 책과 그림들을 그의 생애에 대한 정보원으로 삼고자 했던 고갱 연구자들에게 엄청난 문제를 안겨주었다. 그림과 고갱의 메모를 보면 테하마나라는 이름으로 되어 있고, 『노아 노아』의 최종판에는 테후라라고 되어 있는 것이다. 그 결과 첫번째 타히티 체류 때 고갱이 하고 있었던 일이나 함께 있었던 사람에 대해 책마다 서로 다르게 기술하게 되었다. 만약 고갱이 얻고자 한 것이 신비였다면 분명 성공한 셈이다.

마치 그것만으로는 모자라다는 듯이 작업이 진행되면서 고갱과 모리스의 사이가 벌어지자 상황은 한층 더 복잡해졌다. 고갱은 메모에 살을 붙이는 작업을 순식간에 끝마쳤지만, 적당한 곳에 끼워넣도록 그 이듬해에 걸쳐 모리스에게 세 가지 설화를 더 써주었던 것 같다. 그러나 한옆으로 기사를 써서 돈을 벌어야 하는 부담을 안고 있던 모리스는 책을 완성시키는 데 필요한 자투리 작업에도 무한정 시간을 끌어서 결국 고갱은 모리스가 작업한 초고만 가지고 파리를 떠날 수밖에 없었다. 모리스는 가능한 한 빨리 최종 원고를 보내주겠다고 약속했다. 결국 모리스는 원고를 보내지 않았으며, 길고도 독설에 찬 편지가 수없이 오간 이후 결국 모리스는 고갱 자신은 보지 못하고 인정한 적도 없는 책을 출간하기에 이르렀다.

고갱은 잡지에 연재된 원고의 일부밖에 보지 못했지만, 그는 모리스가 그것과 다른 책을, 그것도 이른바 저자에게서 더 이상 아무런 원고도 받지 않은 채로 출간했다는 사실을 알지 못하고 만다. 고갱의 사후에 친구들은 모리스의 손에서 그 작업을 되돌려 받았으며 대충 모리스의 시를 삭제한(그렇다고 해서 내용상 큰 손실이 있는 것은 아니지만 그래도 여전히 고갱이 한때 머릿속에 그렸던 그 책과는 거리가 있는) '순정판'을 출간하기 위한 시도가 몇 차례 이루어졌다. 실제로 고갱이 그 시인이 해놓은 작업 전체를 송두리째 부정하지는 않았으리라고 여길 만한 이유가 충분히 있는데, 그것은 애초에 모리스에게 주문한 작업

이 그런 종류였기 때문이다.

이 모든 점에 비춰볼 때, 고갱의 메모로 돌아간다면(설혹 그런 것이 있다 해도 없어졌지만 여기서 말하는 것은 타히티에서 했던 최초의 메모가 아니라 모리스에게 주기 위해 별도로 작성했던 것) 그 섬에서 있었던 실제에 가장 근접하는 것이라는 가정이 합리적일 것 같다. 그러나 여기서도 문제가 까다롭기는 마찬가지다. 모리스는 자신이 『노아 노아』의 작업에서 밀려났음을 깨닫자 원래의 메모가 진본으로 부상하지 않도록 그것에 대해서는 침묵을 지켰으며, 그가 그 동안 기울여왔던 모든 노력은 폐기되고 말았다. 그는 1908년까지 그것을 쥐고 있다가 궁핍에 몰려 판화업자 에드몽 사고에게 팔았으며, 사고는 아마도 유리한 매각 조건이 성숙되기를 기다리느라 평생 동안 그것들을 감춰두었던 것 같다.

그것이 다시 나타난 것은 사고의 상속자들이 복사판으로 출간한 1954년이나 되어서였는데, 그때도 모리스가 분실했거나 아니면 알 수 없는 다른 이유 때문에 몇 페이지가 분실된 상태였다. 물론 1954년에는 이미 모리스가 만든 다양한 판본을 바탕으로 한 고갱의 전기가 씌어지고 복사되고 또 수없이 개작된 상태여서 이미 적지 않은 손상이 이루어진 뒤였다. 하지만 메모가 나타난 이래로 상황은 아주 약간 개선되었다. 사실이지 그 메모들은 모리스가 작성한 그 어떤 진술보다도 명확하고 읽을 만했기 때문에 대필작가가 필요했다는 고갱의 판단은 틀린 듯이 보인다. 하지만 그렇지 않았다.

그것들은 완벽한 진실과는 거리가 있었으며, 거기에는 여전히 뢰르누와 로티에게서 차용한 부분들, 고갱이 한껏 떠벌린 성적 모험담이 섞여 있고 게다가 그가 이전에 취했던 행동과는 전혀 어울리지 않게 원한에서 파생된 치사한 짓으로서 라카스카드 총독에게 불필요한 비난을 퍼부으면서 추가된 재미있는 부분도 들어 있다. 중요한 것은 소심한 모리스가 사전에 검열하여 제외시킨 것이 분명한 탁월한 세부들인데, 그

중에서도 조테파와 함께 산에 오른 일화가 특히 그러하다. 여기서 중요한 문장 몇 개를 삭제하기만 해도 동성애적 감정에 대한 고갱의 진정한 자백이 지워지고 마는 것이다.

원래의 메모로 돌아감으로써 고갱의 첫번째 체류 이야기를 처음부터 다시 쓸 필요까지는 없지만, 어린 신부와의 허풍스런 아동성애와 백인 탐험가다운 심리에서 파생된 강조점이 미묘하고도 중요하게 변화하게 된다. 그 결과 나타나게 되는 것은 좀더 희미하고 보다 혼란스러울지는 몰라도 훨씬 더 흥미로운 것이다. 동시에 그림들을 단순히 설명을 위한 풋말에서 풀어줌으로써 우리로 하여금 새로운 시각에서 볼 수 있게 만든다.

전체적으로 『노아 노아』는 고갱의 사후 평판에 이롭기보다는 해로운 쪽으로 작용했던 것 같다. 그는 그것이 타히티에서의 삶에 대한 기록으로 간주되리라는 것을 분명히 알고 있었지만, 이러한 신화 만들기가 자신의 예술에 윤기를 더해주리라고 여겼다. 그는 후세인이 이러한 행동을 그렇게 재미있게 여기지 않으리라는 것은 알지 못했다. 그를 위해서나 그 책을 위해서나 슬픈 일이다.

그럼에도 살아남은 자료들은 그 혼란스러운 유래에서 벗어나 있다. 뢰르누와 로티에게서 차용한 부분에도 불구하고 그 책은 그들을 표절한 것은 아닌데, 왜냐하면 결국 고갱은 이러한 출전들을 자기만의 새로운 예술을 창조하기 위한 사진 자료나 다른 그림들처럼 사용했기 때문이다. 오히려 그 이상으로, 그의 원래 의도는 정확히 말해서 단순히 예증을 위한 설명이 아니라 설명의 틀을 보완하고 그것을 뛰어넘는 시각 자료를 텍스트에 집어넣음으로써 단순한 책 이상의 뭔가를, 궁극적이고도 전적으로 독창적인 뭔가를 창조하려는 것이었다. 하지만 그는 텍스트를 완성시키는 일은 모리스에게 맡겨둔 채 그 일은 나중에 할 작정이었다.

베르생제토릭스 가

전시회의 여파로 시간만 잡아먹고 얼핏 보기에 보람이 없는 표구와 그림 걸기와 판매 등의 일이 고갱의 생각 대부분을 차지하고 있었다. 뒤랑 뤼엘이 자신을 마지못해 받아들였다는 것, 따라서 자신의 그림을 보여주고 설명할 다른 방법이 필요하리라는 것이 분명했는데, 그런 일은 자기와 대화를 나누고 싶어하는 사람이 있을 경우에 대비해서 수시로 화랑에 나오긴 했어도 그 안에서 할 수 있는 일이 아니었다.

신참 화상인 앙브루아즈 볼라르가 뒤랑 뤼엘에서 열 집 건너에 있는 라피트 가 6번지에 화랑을 열었으며 새로운 화가를 탐문하고 있었지만, 고갱은 볼라르로부터 예비 교섭이 있었고 또 두 사람 모두 적지 않은 공통점이 있었음에도 그에게는 별다른 희망을 품지 않았다. 볼라르는 인도양의 레위니옹 섬에서 태어났으며, 그 자신은 부인했지만 고갱과 비슷한 혼혈 혈통의 소유자였다. 거트루드 스타인(미국의 전위작가—옮긴이)은 훗날 그를 "침울한 표정에 체구가 크고 키가 큰 남자"라고 묘사했다.

익히 알려진 초상화에는 호리호리한 체격에 수염을 기른 탐미주의자의 모습으로 그려져 있으나 사진을 보면 사실상 맨손으로 프랑스에서 가장 성공한 현대미술사업을 일으킨 수완 좋은 장사꾼답게 황소처럼 단단한 체구의 소유자였다. 그는 원래는 고향 레위니옹에서 의학을 공부할 운명이었으나 피로 얼룩진 의사의 모습을 처음 본 순간 기절하고 만 까닭에 파리에서 좀더 맞는 일을 찾아보도록 허락받았다. 표면상 법학을 공부하며 방황하던 이 젊은이는 좌판과 상점에서 싸구려 판화와 조판(彫版)을 사모으기 시작하다가 이내 미술품을 사고파는 초보적인 일에 골몰했다.

화가 알퐁스 뒤마가 주로 자기 작품을 팔기 위한 목적에서 소유하고 운영하던 '위니옹 아르티스티크'(예술의 결합)라는 그럴싸한 이름의

화랑에서 무보수 조수로 잠깐 일을 한 후, 한 영세 투자가의 후원을 받아 1893년 12월 볼라르 자신이 조그만 화랑을 개업했다. 그러나 이 키가 크고 피부가 검은 볼라르는 아직 파리 화단에서 가장 모험적인 화상으로서 처음에는 세잔을, 나중에는 피카소와 마티스를 후원하게 될 저 전설적인 인물이 될 준비가 돼 있지 않았다. 돈이 몹시 필요한 상황에서 이제 막 화랑을 차린 화상이 할 수 있는 일은 뒤랑 뤼엘 같은 역사가 깊은 기존 화상들로부터 이제 막 수요가 일기 시작한 그들의 화가들 작품을 전시해서 가로채는 것뿐이었다.

그의 화랑 개점 기념 전시회는 안전하게 선별한 인상파전이었으며, 고갱의 그림도 몇 점 포함되어 있기는 했지만 볼라르가 선택한 작품은 그런 대로 조건에 맞는, 피사로의 영향 아래 있을 때 그렸던 초기작들이었다. 고갱은 자기 작품을 전시하는 데 기꺼이 동의했으며 또 그가 그렇게 원한다면 볼라르를 자신의 화상으로 삼는 것도 반대하지 않았지만, 그것으로써도 자신의 최근작들을 보여주고 설명하기 위한 최선책을 찾는 문제는 해결되지 않았다.

그러다가 고갱은 그림을 그리고 전시하는 한편 그곳을 방문한 사람들과 그 자리에서 대화도 나눌 만한 공간을 마련해서 자신이 그 일을 직접 해보는 것이 어떨까 하는 생각을 했다. 고갱의 집주인 들롱이 그에게, 고갱이 예전에 살던 곳에서 멀지 않은 몽파르나스 가 뒤편, 공동묘지를 지나 베르생제토릭스 가 6번지 빈터에 세운 좀 큰 스튜디오를 사용하겠느냐고 제안하자 그 계획을 실천에 옮길 기회가 마련되었다. 몽파르나스 역 남쪽에 있는 이 지역은 이미 화가들로 북적대는 거리였다. 스튜디오가 이웃 방담 가에도 있었으며 베르생제토릭스 가에도 몇 군데 건립되었는데, 그곳은 당시만 해도 평판이 나쁜 노동자 계급 구역이었다.

6번지는 당시 쇼세 뒤 멘로로 불리던 큰길 모퉁이에 들롱이 도살장 옆 높은 담장 뒤편에 구입한 부지에 있었다. 병든 나무와 조각가들이

버린 돌더미가 있는 보기 흉한 그 빈터 한끝에 들롱은 1889년 만국박람회 폐막 이후 매각된 간이건물 부품들을 가지고 커다란 2층짜리 헛간을 세웠다. 이는 불가피하게 그 공간이 불안정했음을 의미하는데, 1층에는 천장이 높은 원룸 형태의 작업장과 거기에 딸린 작은 곁방들이 있고, 마당에서 2층 길이만한 바깥 베란다로 난 외부의 목재 계단으로 위층으로 올라가게 되어 있었다. 고갱에게 제공된 것은 바로 이 높은 2층이었으며 그는 1894년 초에 그곳으로 이사했다.

일주일도 지나지 않아서 그는 벽면 대부분을 테두리에 사프란색을 두른, 롤당 4수짜리 싸구려 황연색 벽지로 바르고 서쪽으로 난 길쭉한 창 역시 똑같은 노란색으로 칠함으로써 흡사 강한 햇살이 비치기라도 하듯 그 넓은 방을 강렬한 이국적인 환상으로 바꿔놓았다. 이런 느낌은 「황색 예수」와 「처녀성의 상실」, 그리고 몽프레와 쉬페네케르에게 맡겨두었던 많은 작품들 사이에서 되찾아온 그림들 덕분에 한층 더 강화되었다. 뒤랑 뤼엘 전시회에서 나머지 타히티 그림을 찾아온 그는 무늬 없는 백색 액자가 판매 부진의 원인일지도 모른다고 생각하고 한층 유쾌한 색띠를 써서 그림을 밝게 만든 다음 이전 컬렉션에서 남아 있던 작품들(그중에는 세잔의 「사과가 있는 정물화」도 들어 있었다)과 함께 벽에 걸었다.

벼룩시장에서 낡은 루이 필리프 풍의 소파와 업라이트 피아노를 포함한 가구 몇 점을 서둘러 사들이고, 최근에 돌아온 몽프레에게서는 깔개를 몇 장 빌렸다. 출입구 왼쪽에 위치한 조그만 침실은 벽난로가 차지하다시피 하고 철제 침대가 하나 놓여 있었다. 그림들 말고도 여느 때처럼 사진과 엽서, 그 밖에 타히티에서 수집한 부메랑과 조각 지팡이 같은 골동품들이 있었고, 거기에 지지 삼촌에게서 물려받은 이상한 물건들이 끼어들었다. 지지 삼촌도 물건을 수집하는 집안 특유의 강박감에 심취해 있었던 듯, 그중에는 진열장 속에 든 조가비 컬렉션과, 가지에 조그만 벌새가 앉아 있는 분재가 든 종 모양의 유리도 있었다.

고갱은 타히티에서처럼 바깥 베란다에서 들어오는 출입문 유리에 그림을 그리고 그 아래 '테 파루루'(이곳에서는 사랑을 나눈다)는 구절을 적어두었다. 그 공간에 들어선다는 것은 벽면과 그림들이 내뿜는 노란색 속으로 들어오는 것과 다름없었다. 일단 방안에 들어선 손님은 저 아래 잿빛 도시에서 고갱의 상상력이 창조한 이국의 낙원 속으로 들어온 셈이었다. 혹은 적어도 그곳을 자주 드나들었던 방문자로서 아래층 스튜디오에 살던 여류 조각가의 딸인 10대 소녀 쥐디트에게는 그렇게 보였다. 그녀는 훗날 그 방과 그 방의 창조자가 흡사 '실내 전등처럼' 빛을 뿜는 듯이 보였던 예술과 마술의 인상을 기록으로 남겨놓았다.

어린 소녀와 투파파우

그 몇 마디 말만으로도 그 글을 쓴 사람이 45세의 화가와 사랑에 빠졌다는 사실을 충분히 알 수 있다. 자신의 삶에 고갱이 나타났을 때 이제 막 열세 살에 가까운 나이였던 쥐디트는 플로라 트리스탄에 의하면 위대한 열정에 사로잡힐 나이였다. 그녀는 이제 막 자신의 가슴이 사람들의 시선을 끈다는 사실을 의식하기 시작했던 것이다. 그것은 운명적인 만남이었지만, 아마도 고갱은 적어도 처음에는 아래층 스튜디오에 살고 있는 그녀의 가족에 관심이 더 많았던 것 같다. 몰라르 일가는 사실상 주로 작곡가들을 위한 살롱을 열고 있었으며 베르생제트토릭스가의 분위기는 고갱이 도착했을 무렵에는 우호적이고 유쾌했다.

쥐디트의 어머니인 이다 에릭손 몰라르는 스웨덴 조각가였으며 그 당시 마흔 살이었다. 가난한 집안 출신인 그녀의 삶 역시 힘겨운 것이었으며 스톡홀름의 미술 아카데미에 다니면서 극장 잡역부로 스스로를 부양해야 했다. 이렇게 해서 그녀는 그 당시 위대한 오페라 가수라기보다는 주정꾼에 가까웠던 프리츠 알베르그와 연애를 하게 되었지만, 결국 스캔들 때문에 결국 파리행 장학금을 잃고 말았음에도 그녀는 기꺼

1896년 무렵의 쥐디트와 1880년의 이다 애릭손.

이 그의 아이 쥐디트를 낳아주었다. 그래도 그녀는 파리로 가서 결국 나이가 훨씬 어린 윌리엄 몰라르와 결혼하여 그곳에 정착했으며, 그는 쥐디트를 양녀로 삼고 그녀의 아버지가 돼주기로 했다.

몰라르의 어머니는 노르웨이인이었고 아버지는 프랑스인이었다. 그는 작곡가였지만 후원자가 없어 할 수 없이 농림성 사무원으로 근무해야 했다. 그가 작곡한 오페라 「햄릿」이 이미 파리에서 공연된 적이 있지만, 오늘날에는 그의 작품 전체가 사라진 상태여서 라벨과 그리그, 드뷔시 같은 가장 흥미로운 몇몇 당대 음악가들이 베르생제토릭스 가에 있는 그의 스튜디오에서 열리는 토요 모임에 즐겨 참석하곤 했다는 것 말고는 그의 작품에 대해 판단할 자료가 전혀 남아 있지 않다.

몰라르 일가는 들롱이 집을 채 다 조립하기도 전에 그곳을 스튜디오로 쓰기로 해서 이다는 넓은 아래층 실내 칸막이를 설치하지 않도록 주문할 수 있었는데, 그 결과 스튜디오와 주방과 살롱이 한 방에 있게 되어 손님이 있을 때도 자리를 뜰 필요가 없었다. 당연한 결과지만, 스크린 칸막이 뒤에서 잠을 자야 했으며 자기만의 비밀을 갖고 싶어할 나이

베르생제토릭스 가에 있던 몰라르 일가의 스튜디오. 배경에 있는 이가 이다이며, 윌리엄은 피아노 앞에 앉아 있다.

에 사생활이 보장되지 않는 이런 집을 싫어했던 10대 소녀에게는 이런 결정이 만족스럽지 못했다. 스튜디오에서의 삶에 대한 쥐디트의 글에 는 잘생긴 자기 남편이 관련된 장소면 어디든 감시의 눈길을 게을리하 지 않은 질투심 많은 이다가 툭하면 소동을 피우는 등의 폐소공포증적 생활에 대한 세부묘사로 가득하다.

쥐디트에 의하면, 그녀의 어머니는 길 잃은 동물을 보살피는 데 정열 적이어서 종종 성난 주인들로부터 애완동물을 훔쳤다는 비난을 받곤 했다. 그래서 그런 그녀가 고갱을 보자마자 호감을 품고 아래층의 식사 에 그를 초대하기 시작한 것도 그렇게 놀랄 일은 아니었다. 또한 쥐디 트가 고갱과 가망없는 사랑에 빠지리라는 것도 충분히 예측할 수 있는 일이었다. 우리는 그녀의 애처롭고도 한쪽으로 치우친, 그러나 동시에 아름답게 씌어진 글을 통해서 이 모든 일을 알 수 있는데, 그것은 그녀 가 그때로부터 56년이 지나 심술궂을 정도로 솔직하게, 심지어 자기 엄

마와 계부에 대한 사춘기 때의 반감까지도 고스란히 드러내며 당시를 회고할 수 있게 된 예순여덟 살의 나이에 작성된 것이다.

다른 사람들은 이다를 체구가 작고 금발에 통통한 여인으로 묘사했으나, 쥐디트는 엄마를 생기발랄하고 요염한 여자로 묘사하면서, 고갱으로서는 머리카락으로 아무런 영감도 줄 수 없는 그녀의 초상화를 그릴 수 없었을 것이라고 쓰고 있다. "그것은 행주 빛깔을 띠고 머리맡으로 둘둘 말아놓은, 세비녜 부인의 코만큼이나 투박한 코 때문에 단단해 보이기만 할 뿐 아무런 특징도 없는 조그만 얼굴 주위로 구름처럼 헝클어져 있었다."

몰라르는 그녀의 회고록에서 한층 더 심한 대접을 받았는데, 그는 신처럼 위압적인 고갱 앞에서 기껏해야 굽실거리는 강아지 같은 존재로 묘사되었다. "나로서는 찬미와 헌신과 애정을 통틀어 누군가의 발밑에 쏟아놓을 수밖에 없었다. 나는 기꺼이 그렇게 할 각오가 돼 있었다. 고갱 같은 사람이 나타날 예정이었다. 그리고 실제로 고갱이 왔다."

그녀의 영웅인 이 인물은 어느 날 저녁 몽프레와 함께 아래층으로 초대를 받았다. 그것은 몰라르 일가와 그들의 딸이, 고갱이 말라르메의 화요회를 본떠 만든 것이기는 하지만 훨씬 더 유쾌하고 자의식이 덜한 지적인 모임이었던 정기 목요일 밤의 모임이 될 자리에 처음 초대를 받아 위층으로 올라간 지 며칠 뒤의 일이었다. 다과가 나왔고 쥐디트는 그토록 서둘러 모아놓은 이국적인 장식을 넋을 잃고 바라보면서 손님들로 온 화가들과 '삼류작가들' 가운데 누가 과연 그 인물인지를 알아내려 애썼다.

그것은 앞으로 이어질 수많은 저녁 모임 가운데 첫번째였지만 쥐디트에게는 이 새로운 사랑과 만나는 공식적인 자리에 불과했다. 그녀는 어머니의 감시의 눈길을 피할 수 있을 때면 언제나 연시를 읊으며 층계 앞을 서성이면서 고갱이 그녀를 보고 스튜디오 안으로 들어오게 해줄 때를 기다렸다가 고갱이 작업을 계속할 수 있도록 한 마디 말도 하지

베르생제토릭스 가 6번지. 위층이 고갱의 스튜디오. 아래층은 몰라르 일가의 스튜디오.

않고 자리에 가만히 앉아 있곤 했다. 물론 쥐디트의 눈에 비친 그의 작업방식은 더할 나위 없이 완벽했다. "아름답고……예민하고 관능적인 손은……조각을 할 때도 재료를 기만하지 않았으며, 한창 영감에 빠져 그림을 그리고 있을 때면 그곳에 존재하지도 않는 것 같았다. 입은 살짝 벌어지고 두 눈은 침착하게 고정된 채 조용하고도 천천히 물감을 칠해나갔다."

쥐디트의 글을 읽은 독자는 고갱이 손을 뻗기만 했다면 그녀가 그에게 몸을 허락했으리라는 확신을 안겨준다. 그녀는 행복하게 그의 품에 안겼으며 그가 자기를 어루만져줄 때마다 몹시 기뻐했다. 비록 자신의 계부가 어머니가 보지 않는 틈을 타서 같은 짓을 하려고 들 때는 싫어했지만. 그러나 고갱은 결코 지저분한 아저씨가 아니었다. 그는 사랑 그 자체였다.

나는 조금도 놀라지 않고 그의 아름답고 단단한 손이, 마치 진흙

단지나 나무 조각품을 어루만지기라도 하듯 최근에 봉긋하게 부풀어 오른 내 가슴을 애무하도록 해주었다.

"이것들이 내 것이란 말인가?"

물론 그건 그의 것이었지만 나는 침묵할 수밖에 없었다.

하지만 그것이 전부였다. 고갱은 자신의 힘을 확인한 데 만족하고는 비록 강한 유혹을 느꼈음에도 그 이상 나아가지 않았다. 쥐디트는 결코 바보가 아니었다. 그렇게 어린 나이였음에도 그녀는 자기가 그에게 어떤 의미인지를 깨달을 수 있었다. 그녀는 그가 자기에게서 "온갖 애정을 마음껏 쏟을 딸을 대신하는 존재"를 발견한 것이라고 짐작했다.

쥐디트는 고갱이 마지막으로 보았을 때 알린의 나이였으며, 그는 이 딸을 대신하는 존재에게 클로비스의 초상화를 주었다. 그는 그 무렵 쥐디트와 같은 나이였고 머리카락도 똑같은 금발이었다. 그가 그녀를 바라볼 때면 알린을 생각하고 있었던 것이 분명했다. 그 유혹은 고통스러울 정도였을 것이다. 사춘기에 접어든 쥐디트는 고갱이 마지막으로 보았을 때 알린이 그랬던 것처럼 열세 살이라는 매혹적인 나이였다. 게다가 드러내놓고 사랑을 주는 이 탐스러운 요정은 그와 입맞춤을 나누려 애쓰고 있었다.

쥐디트는 자기가 아플 때면 탕약을 가져오는 고갱을 숭배의 눈길로 바라보곤 했다. 널찍한 아래층 칸막이 뒤에 놓인 침대에서는 그녀가 아버지라고 부르기를 거부한 사내가 그녀의 엄마와 다투는 소리를 듣지 않을 수 없었는데, 고갱에게는 쥐디트가 알린만큼이나 소중한 존재여서 유혹을 물리치고 있다는 사실을 알지 못하는 두 사람 모두 그에게 무슨 꿍꿍이속이 있는 것이 아닌지 의심을 품고 있었다.

표면상 그들은 모두 친구였다. 몰라르는 고갱을 위해 포즈를 취해주었고, 그러면 고갱이 다시 이다를 위해 포즈를 취해주었다. 그러나 몰라르가 위층에 너무 오래 머물기라도 하면 그의 아내는 자기 남편이 피

부빛이 검은 타히티 여자들('검둥이 여자들')에 관한 고갱의 얘기를 듣고 있다고 확신하고 질투심에 불타오르곤 했다. 그 소녀가 발소리를 죽여 발코니로 올라간 다음 노란 방에 들어가 그와 단둘이 있을 수 있는 시간만을 기다렸으리라는 것, 고갱이 마음을 좀 누그러뜨리고 자기를 껴안고 애무해주기만 기다렸으리라는 것은 누가 봐도 명백한 일이다.

내가 조용히 고갱에게 다가가면 그는 한 팔로 슬그머니 내 허리를 감고 한 손을 조가비처럼 이제 막 솟아오르기 시작한 젖가슴 위에 놓는다. 그리고는 쉰 목소리로 들릴락말락하게 이렇게 속삭인다. "이것들이 내 것이란 말인가……."

그건 물론 그의 것이다. 그의 애정, 이제껏 한 번도 흥분한 적이 없는 내 어린 감정, 내 모든 영혼. 나는 발끝으로 서서 입술로 그의 뺨을 더듬는다. 내 입술이 그의 입술과 마주친다. 내 모든 영혼이 입술 끝에 모인다. 그는 그것을 가져갈 수도 있다.

이 정열은 이처럼 순수하고 관대해서 심지어 고갱이 다른 여자들을 맞아들일 때조차 천사 같은 쥐디트는 비난할 생각도 하지 못했다. 쥘리에트 위가 이따금씩 그곳을 찾아오곤 했지만 고갱에 대한 쥐디트의 감정은 현실과 유리되어 있어서 그런 사실도 알아채지 못했다. 훗날 베르생제토릭스 가에서 함께 보냈던 시절을 기록한 회상록을 쓰면서 그녀는 마치 자신이 어두운 오두막 안 침대에서 떨고 있는 그 소녀이고 고갱이 그녀를 지켜보는 유령이기라도 하듯 그 책에 『어린 소녀와 투파파우』라는 제목을 달았다.

쥐디트의 이 기록은 베르생제토릭스 가의 스튜디오에서 보낸 고갱의 삶에 대한 기록으로 인정되어왔지만, 1993년 스웨덴 역사가 토마스 밀로스는 당시 몰라르 서클에 속한 매력적인 인물들에 대한 좀더 균형잡힌 인상을 주는 연구서를 출간했다. 밀로스에 의하면, 이다는 그녀의

딸이 말한 것처럼 그렇게까지 편협한 인물은 아니었는데, 고갱이 쥐디트의 초상화를 그리고 싶다고 하자 이다는 자기 딸이 나이든 남자와 적지 않은 시간을 단둘이 있게 될 것임에도 그 일에 동의해주었다는 것이다. 그러다 위층 스튜디오에 올라가본 이다는 마음이 바뀌었다. 자기 딸이 벌거벗은 채 전신 초상화 모델을 서고 있었던 것이다.

여기에는 예술 이상의 별다른 뜻은 있어 보이지 않았지만 그럼에도 그 여인이 자신의 호의에 한계를 느끼고 분노하면서 자기 딸로 하여금 더 이상 모델을 서지 못하도록 했으며 그것은 충분히 이해할 만한 일이다. 그러나 그들은 얼마 지나지 않아 다시 친구가 되었으며, 이다는 쥐디트를 위층에 올려보내 그림수업을 받도록 하기까지 했다. 그렇지만 더 이상 누드 초상화는 생각도 할 수 없었다.

자바 여자 안나

오래지 않아 고갱에게는 새 정부가 생겼는데, 그것을 찾아준 사람은 그의 새 화상이 된 앙브루아즈 볼라르였다. 그는 훗날 자신은 그녀를 모델로 화가에게 제공했을 뿐이라고 주장했지만, 그것은 아마도 그가 자신이 취급하고 싶은 화가의 환심을 사기 위해 뚜쟁이 짓을 서슴지 않았다는 사실을 은폐하려는 의도에서 한 말이었을 것이다. 그 여자의 배경에 대한 볼라르의 설명은 어느 정도 가공일지는 몰라도 그 거만한 어투는 정확할 것 같다. 사람들이 안나라고 부르는 그 여자는 소유자에게는 물건 정도로 취급받았던 것 같다.

볼라르의 말에 의하면, 니나 파크라는 오페라 가수에게 말라야(오늘날 서말레이시아—옮긴이)에 아는 사람들이 있는 부유한 은행가 친구가 있었는데, 그녀가 그 친구들 중 하나에게 흑인 여자애를 하나 가졌으면 좋겠다는 말을 내비쳤다. 몇 개월 후 경찰관이 "절반은 인도인이고 절반은 말라야인인 젊은 혼혈 여자애"를 데리고 그녀의 집을 찾아왔

다. 그 아이가 '파리, 로슈푸코 가, 니나 파크 부인에게. 자바에서 발송'이라는 꼬리표를 목에 건 채 리옹 역을 배회하고 있는 것을 찾아서 데려왔던 것이다.

볼라르의 말에 의하면 그녀는 발송지에서 이름을 따서 '자바인 안나'로 불렸다고 한다. 비록 그 세부내용이 좀 의심스럽긴 해도 안나가 오늘날 무급 가정부나 다른 용역으로 파견되고 있는 수많은 제3세계 여자들 신세처럼 아무런 권리도 주장할 수 없었던 것만은 확실해 보인다. 그런데 뭔가 문제가 있었던 것 같다. 파크 부인에게 해고당한 안나는 그 가수의 집에서 만난 적이 있던 볼라르를 찾아가 도움을 청했다. 볼라르는 그녀가 가정부보다는 모델 일을 하는 편이 훨씬 더 유리할 것 같다고 판단해서 고갱에게 제안을 했고 볼라르 자신의 몰상식한 표현에 의하면, 고갱은 "그녀를 갖기로 했다"고 한다.

안나는 아주 검고 체구가 작은 여자였으며 사진을 보면 불룩 튀어나온 눈으로 뚫어져라 앞을 응시한다. 그녀는 즐거운 장난을 치고 있었던 것처럼 브르타뉴식 두건을 쓴 파티 차림을 하고 당시 유행하던 레그어브머튼 소매가 달린 우아한 드레스로 한껏 멋을 내었다. 그녀의 생기발랄함은 타고난 야성의 표현이었는데, 안나는 자신의 불우한 처지에도 불구하고 어느 누구의 노예도 아니었다. 그녀는 독립적인 정신의 소유자였으며 마음만 먹는다면 위험한 인물이 될 수 있었다. 이 모든 사실이 그녀의 새 '주인'의 마음에 들었음에 분명하다.

안나는 어디서 난 것인지 알 수 없는 '타오아'라는 원숭이를 데리고 왔는데, 그것은 원숭이 주인과 더불어 베르생제토릭스 가 6번지에 축제 같은 분위기를 한껏 고조시켜주었다. 고갱을 숭배하고 그에게 푹 빠진 쥐디트는 분명 안나를 원숭이를 대할 때만큼이나 무비판적으로 받아들였을 것이다. 안나와 원숭이는 그저 자기가 사랑하는 사람이 새로 구해온 컬렉션의 일부분이었던 것이다. 그리고 이런 관점은 비록 끔찍하기는 어느 정도 사실이기도 했다. 쥐디트의 학교 친구 한 명은 안나

가 고갱의 정부라고 여겼지만, 사랑하는 사람에게 푹 빠진 이 소녀는 어느 날 고갱의 침대에 누워 있는 안나를 보고도 그렇다는 확신을 갖지 못했다. 그녀는 그것은 단지 그 가엾은 여자가 아프기 때문이며 "의사가 발코니까지 올라갈 수고를 하지 않아도 되도록" 그렇게 한 것뿐이라고 여겼다. 더군다나 "그 일은 낮 동안에 벌어진 일"이었다.

고갱은 물론 안나가 열세 살이라고 주장했다. 그에게는 다른 어떤 적확한 연대기적 나이보다는 그 마법의 나이가 소녀가 여자가 되는 신성한 시점을 의미하는 듯이 보인다. 확실히 다른 많은 동남아시아인들과 마찬가지로 안나 역시 늙지 않아 보이는 행운을 타고난 듯한데, 얼굴만 볼 때는 열둘에서 스물여덟 살 사이로 보일 수 있지만, 고갱이 그녀의 누드화에 그린 풍만한 가슴과 넓게 퍼진 음모는 그녀가 열세 살보다는 훨씬 더 나이가 든 여자, 어림잡아 스물 정도는 된 듯이 보인다.

토마스 밀로스가 밝힌 실화에 의하면, 이 초상화에는 두 가지 의미가 숨겨져 있다. 밀로스는 쥐디트의 한 친구로부터 개인문서를 입수했는데, 그것에 의하면, 고갱이 이다 몰라르의 강요 때문에 어쩔 수 없이 쥐디트를 모델로 작업하다가 만 미완성 그림을 가져다가 그 위에 덧칠을 하여 또 다른 누드, 즉 안나의 누드를 그리기 시작했다는 것이다. 그는 안나를 등받이가 둥글고 '티키' 같은 폴리네시아의 신상을 팔걸이에 조각해넣은 안락의자에 정면으로 앉히고 포즈를 취하게 했다. 뻔뻔한 눈길로 보는 이를 쏘아보는 그녀는 극도의 자신감에 넘쳐 있으며, 이점에서 볼 때 그 그림은 마네의 「올랭피아」를 모사했다기보다는 고갱 자신의 독창적인 「올랭피아」에 가깝다고 할 수 있다.

올랭피아 역을 맡았던 빅토린 뫼랑이 자신의 연인 혹은 손님을 기다리고 있는 겁먹고 순종적인 창녀의 역할을 거부하고 있는 것과 마찬가지로, 안나 역시 벌거벗고 있음에도 왕좌에 앉은 여왕다운 거동을 보이고 있다. 두 그림에서 볼 수 있는 유사성은 안나의 발치에 있는 원숭이에 의해 한층 더 강화되어 있는데, 그것은 마네의 그림에 나오는 검은 고양이

에 상응하는 존재다. 그림 한쪽 구석에서 무표정한 응시를 보내고 있는 원숭이 타오아 역시, 이 그림의 진짜 주제가 무관심한 평정이라는 인상을 확인시켜주고 있다. 안나의 유래에 대한 볼라르의 진술을 감안할 때, 이 그림은 문화와 인종에 대한 통상적인 고정관념을 뛰어넘어 눈앞에 있는 개인을 참되게 인식할 수 있는 고갱의 역량을 보여주는 것이다.

그와 동시에 이 작품은 풍부한 상상력의 소산이기도 하다. 원래 스튜디오의 벽은 크롬옐로색(크롬산납을 주성분으로 하는 황색 안료—옮긴이)이었기 때문에 안나의 등 뒤에 있는 핑크색 벽은 상상력으로 꾸며낸 것이며, 걸레받이에도 까만 바탕에 그려진 기묘한 백색의 사각형 무늬가 들어 있는데, 그것은 흡사 도안문자처럼 보인다. 의자도 마찬가지로 상상력의 결과로서 원시 문화를 탐방한 관광객용으로 제작된 가구 같은 암시를 주고 있다. 그것은 사라 베른하르트가 만든 마오리풍의 찬장을 연상시킨다. 그 결과 동서도 아니고 남북도 아닌 시공을 초월한 그림이 되었다. 그것은 베르생제토릭스 가에서 허공에 뜬 것 같은 고갱 자신의 기묘한 삶에 대한 어설픈 비유도 아니다.

안나가 안나가 아니라는 것 역시 진실이다. 그녀는 사진에 나오는 안나와 똑같지 않아서 고갱이 원래의 모델인 쥐디트와 비슷하게 작업하기 위해 그녀의 외모를 어느 정도 수정했으리라고 믿을 충분한 이유가 있다. 이런 생각은, 고갱이 최종적으로 그림에 붙인 「아이타 타마리 바히네 쥐디트 테 파라리」라는 제목에 의해 한층 뒷받침되는데, 특히 몰라르 집안 사람들이 '아직 범하지 않은 어린 여자'라고 해석될 수 있는 그 제목을 이해하지 못하도록 일부러 타히티어를 쓴 것 같다.

적어도 이 제목은 그가 입맞춤과 애무 이상은 하지 않았다는 쥐디트의 주장을 확인시켜주는 것이다. 하지만 토마스 밀로스에 의하면, 무엇보다 이상한 것은 캔버스 오른쪽 핑크색 벽 아래로 식별할 수 있는 원래 누드 초상화의 희미한 형태인데, 그것은 흡사 그림에서 지워진 쥐디트의 유령 같은 존재가 안나를 감시하고 있기라도 한 것 같다.

파티 시간

결국 자바인 안나는 크레므리에서 식사할 때와, 고갱 스튜디오에서 저녁 모임이 있을 때 정기적으로 참석하는 인물이 되었다. 자산을 응시하는 사람이면 누구든 똑같은 응시로 맞서고 마음에 들지 않은 사람들에게는 얼굴을 찌푸리고 혀를 내미는 습관이 있는 그녀는 아주 야성적인 인물이었던 것 같다. 고갱의 저녁 모임에 참석하는 주빈은 처음에는 통상적인 지지자들로서 아네트를 동반한 몽프레, 모리스와 그의 백작부인, 그리고 쉬페네케르 부부가 있었는데, 쥐디트는 그들 부부가 툭하면 부부싸움을 벌여 사람들을 당황하게 만들곤 했다고 썼다. 루이즈 쉬페네케르는 새된 목소리로 자기 남편이 얼간이라고 소리치곤 했는데, 쥐디트 생각으로는 그 사실을 모르는 사람이 없었지만 그래도 본인 앞에서 그런 소리를 한다는 것은 몹시 듣기 거북한 일이었다.

얼마 지나지 않아서 이 첫번째 그룹에 젊은 제자들이 합류했으며, 그다음에는 사교계 잡지에 흔히 실리는 혼란스럽고도 좀 짜증스러운 기사처럼 보이는 장황한 명단이 이어졌다. 그것은 어디선가 한 번 들어본 적은 있지만 어떤 특정한 인물이나 작품과 관련지을 것이 없는 그런 이름들이었다. 그들 대부분은 그저 그곳에 와 있었지만 어떤 일에도 영향을 미치지 못했던 것 같다. 나중에 그들은 회고록을 쓰면서 그것이 아주 중요한 일이라도 되는 것처럼 고갱과 함께 보낸 저녁 시간을 회상하게 되지만, 정작 그의 삶에 조금이라도 인상을 남긴 인물은 얼마 되지 않았다.

그런 인물 가운데 하나가 파코 두리오라는 유별난 인물인데, 그는 얼핏 그저 유쾌한 식객에 불과한 듯이 보였지만 훗날 고갱의 삶에서 중요한 역할을 담당하게 된다. 누군가 '체구가 작고 통통하며 호기심 많은 인물'이라고 묘사한 두리오는 1892년 그에게 자신들의 묘지 만드는 일을 맡기려던 에스파냐의 한 부유한 집안의 도움을 받아 조각을 공부하

기 위해 빌바오에서 파리로 왔다. 이 젊은이는 한동안 그 웅대한 계획을 위해 주로 고대 이집트 사원과 앙코르와트의 조각에서 영향을 받은 스케치와 모형들을 만들었지만, 고갱과 만나고 난 이후 기념비 만드는 일을 때려치우고 도자기와 보석 세공에 전념했다.

두 사람이 만났을 때 두리오는 크레므리에 살고 있었던 것 같으며, 처음 만났을 때부터 고갱은 그를 충실한 강아지처럼 취급했다. 그는 언제나 똑같은 옷만 입고 다녔던 것 같다. 노동자들이 흔히 입는 청색 작업복에 굽 높은 노란색 부츠 차림에다 시간이 흐르면서 콧수염이 점점 자라서 나중에는 체구가 작은 이 인물의 뚜렷한 특징을 이루게 되었다. 그의 강점은 인격적인 것이었다. 훗날 생활고와 싸우던 신세대 화가들(그중에는 피카소도 포함되어 있었다)은 그의 관대함으로 적지 않은 도움을 받게 된다. 무엇보다 그는 광적으로 성실했는데, 그러한 특성은 훗날 이른바 그의 스승인 폴 고갱의 명성에 큰 도움이 되었다.

두리오가 기타를 치며 구슬픈 에스파냐 노래를 부르는 동안 좀더 심각한 역할을 맡은 것은 또 다른 신참자 쥘리앙 르클레르크였는데, 이 젊은 시인은 1894년 처음 몇 개월 동안 고갱의 면전에서 거의 떠난 적이 없었다. 스튜디오의 저녁 모임 때 몸짓으로 낱말을 맞히는 놀이 같은 데 낀 그의 모습이 고갱이 사놓았던 박스 카메라에 찍혔다. 몰라르와 마찬가지로 르클레르크 역시 평판이 좋지 못한 보헤미안으로서 잘생긴 얼굴 덕분에 바람둥이 역할을 할 수 있었지만, 쥐디트는 르클레르크를 계부만큼이나 극도로 싫어했다.

그를 싫어한 사람은 그녀만이 아니었다. 사람들 대부분은 언제나 자신의 매력을 이용해서 남의 환심을 사려는 그가 속임수에 능한 인물이라고 여겼다. 비록 그는 처음 타히티로 떠나기 전에도 고갱의 주변에 얼쩡대고 있었지만, 그가 1865년 프랑스 북부의 릴 근처에 있는 아르망티에르 태생이라는 것, 그리고 파리로 흘러들어와 시와 소설, 희곡, 비평 등을 닥치는 대로 써내지만 무수한 문학 지망생 가운데 하나라는

사실 말고는 알려진 것이 거의 없다. 고갱과 만났을 때 르클레르크는 『연인의 노래』라는 얇은 시집을 출판한 바 있었는데, 1891년 출간된 그 시집은 몇몇 비평가들로부터 미적지근한 반응을 얻었을 뿐이다. 설혹 그가 1901년 서른여섯의 나이로 요절하지 않았더라도 르클레르크가 명사의 친구 이상의 인물이 되었을 것 같지는 않다.

그는 종종 상징주의 잡지 『블랑슈 레뷔』를 발행한 르클레르크 형제 중의 한 사람으로 오인되곤 하는데, 그것은 아마도 그가 상징주의 서클 주변을 얼쩡댄데다가 그의 친구 고갱에 대한 기사가 이따금 그 잡지에 실렸기 때문이었을 것이다. 고갱이 그를 지지한 것은 주로 그가 가난하고 성공을 위해 애쓰고 있었기 때문이었을 것이라고 가정하는 편이 무난할 것 같다. 그는 간혹 유익한 일을 하기도 했는데, 1894년 11월 『메르퀴르 드 프랑스』에 '화가의 투쟁'이라는 고갱론을 발표하기도 했다.

대부분의 사람들에게 르클레르크의 호리호리한 체격과 바이런풍의 곱슬머리, 강렬한 눈빛도 돈을 꾸고 나서는 잊어버리고 갚지 않는 그의 성향을 상쇄시켜주지 못했다. 고갱과 함께 있는 것 말고 다른 소원이 없는 쥐디트에게 그는 그저 자기를 유혹하려 애쓰는 골칫거리에 불과했다. 한 번은 르클레르크가 그녀 때문에 밤새도록 울었다는 말을 하자 이 냉담한 소녀는 그에게 계속해서 울라고 "그러면 적어도 오줌은 덜 나올 테니까"라고 대꾸했다.

사진 촬영은 이들 그룹에서 아주 중요한 특징이었다. 뮈샤는 최근에 벌어들인 수입으로 그랑쇼미에르 가의 스튜디오에 카메라를 사놓고 그것으로 삽화에 필요한 포즈를 취한 모델들을 촬영하곤 했다. 그는 또한 페달식 오르간도 사서 악기 위에 올라앉은(바지를 벗은 채) 고갱 사진도 찍었으며, 나중에 고갱이 커다란 박스 카메라를 구했을 때 베르생제토릭스 가에서도 그것과 비슷한 장난과 놀이가 벌어졌다.

그중 하나에 모라비아 지방 농부의 모자를 쓴 고갱과, 중세식 복장을 한 마롤드라고 불리는 뮈샤의 친구, 그 곁에 카메라를 작동시킨 후 황

급히 달려왔을 뮈샤 자신의 흐릿한 모습, 그리고 그 옆에 신비스럽게도 성서에 나오는 긴 옷차림을 한 채 잔뜩 과장된 포즈를 취하고 있는 안나가 찍힌 사진이 있다. 하루는 르클레르크가 전문 사진가를 스튜디오로 데려와서 노란 잎으로 장식한 몸에 붙는 청색 사롱(말레이 반도 사람들이 허리에 감는 천―옮긴이)에다 팔에 마르케사스 식으로 그린 청색과 백색 문신을 드러내 보이며 팔짱을 낀 타히티 추장으로 분장한 고갱을 촬영하게 했다. 그곳에 몰래 숨어든 쥐디트가 홀린 눈으로 그 장면을 지켜보았다.

그는 반은 잉카인, 반은 식인종 같은 무서운 표정을 지었다. 그들이 내게 주의를 기울이지 않은 덕분에 나는 아연한 채, 일본 씨름꾼처럼 얼굴에 분칠을 하고 상체가 울퉁불퉁한 그를 지켜볼 수 있었다.

음악과 음악가들

몰라르의 서클에서 좀더 흥미를 자아내는 인물 가운데 거의 7년째 프랑스에서 살고 있던 영국인 작곡가 프레데릭 델리어스가 있었다. 독일계 영국인이면서 북부의 공업도시 브래드퍼드에서 성장했지만 델리어스는 그리그와의 친분과 잦은 노르웨이 방문 덕분에 명예 스칸디나비아인이나 다름없었다. 그는 노르웨이에 깊이 매료되어 있었다. 33세의 델리어스가 사실상 아직 학생의 신분임에도(그에게 명성을 안겨준 작품은 다음 세기 초에나 작곡된다) 베르생제토릭스 가의 모임에 낄 수 있었다는 사실은 그 그룹의 개방성을 입증하는 것이다.

그해 4월 몰라르의 집에서는 델리어스가 추진한 것이 분명해 보이는 파티가 열렸으며, 그 자리에는 그리그와 모리스 라벨도 참석했는데, 라벨이 그리그의 민요 몇 곡을 연주하는 동안 그 작은 작곡가는 방안을 뛰어다니며 좀더 빠르게, 더 빠르게 연주하라고 다그치곤 했다. 보통

몰라르의 토요 모임은 고갱 자신이 연 파티보다 더 진지했지만, 고갱은 새로운 음악 이론을 놓고 토론에 열중하는 이들 음악가들에게 흥미를 느낀 듯하다. 이 시기에 안나의 누드 초상화에 견줄 만한 그림은 바로 연주에 골몰한 첼로 연주자의 인상적인 습작이다. 고갱은 그 그림에 「우파우파 쉬네클루드」라는 제목을 붙였는데, 그것은 '연주가 쉬네클루드' 또는 좀더 정확하게는 '음악가 쉬네클루드' 정도의 의미다.

스웨덴의 첼로 연주자 프리츠 쉬네클루드는 몰라르 일가의 친구였으며, 고갱은 그가 활로 악기를 연주하는 그림을 그렸다. 여기서 두드러진 적색으로 그려진 악기는 청색 정장을 입은 음악가 자신과 구도 면에서 같은 중요성을 갖게 됨으로써, 결국 사람과 도구가 서로 완전히 한 덩어리가 됨으로써, 서구 미술에서 음악 연주를 그린 가장 대담한 그림이 되었다. 특이한 점은 쉬네클루드의 희귀한 사진을 꼼꼼히 살펴보면 사진 속의 얼굴과 고갱의 그림에 표현된 음악가의 얼굴이 현저하게 다르다는 사실을 알 수 있다는 것이다.

그 이유에 대한 한 가지 가능성은 고갱이 이 첼로 연주자의 얼굴에 자기 자신의 특징을 덧붙였다는 것인데, 고갱이 그렇게 한 정확한 이유는 알 수 없다. 어쩌면 동료 예술가와 동일시할 필요를 느꼈을지도 모른다. 왜냐하면 이 그림에서 그가 연주하는 느낌을 시각적으로 전달하려고 애쓴 흔적이 보이기 때문이다. 앉아 있는 인물과 첼로를 에워싸고 있는 선들이 흡사 캔버스가 이 커다랗고 빨간 악기 밖으로 퍼져나오는 선율의 파장으로 흔들리기라도 하듯 진동하는 듯이 보이는 것이다.

침대를 인쇄기 삼아

그러나 이 무렵은 그림이 그의 주된 관심사가 아니었다. 당시 그는 『노아 노아』에 쓸 삽화 작업에 전념하고 있었다. 고갱이 오랫동안 준비되어온 예술 판화가 마침내 전성기를 맞은 것과 같은 때 목판 제작에

뛰어든 것은 결코 우연이 아니었다. 아무튼 고갱은 지난 20년 동안 그 과정을 지켜보고 있었다. 그는 1886년 뒤랑 뤼엘이 브라크몽과 드가, 피사로 등을 포함하여 프랑스와 유럽 각지의 화가 39명과 함께 창작판 화전을 열었을 때 판화 제작에 대한 관심이 얼마나 멀리까지 퍼졌는지를 목격한 바 있었다.

데생과 밀접한 동판이나 목판 조각과, 그림과 밀접한 석판 조각이 즐겨 선택되는 방식이었다. 목판 조각에는 다른 기술들도 필요했다. 고갱이 매력을 느낀 것은 목판이었으며, 그에게는 다른 동료들이 갖지 못한 능력이 있었다. 그는 신문의 삽화 조각사들이 전문으로 여긴 잉크 데생의 정교함을 흉내내서 매끈하게 다듬은 이미지를 제작하는 데는 관심이 없었다. 도기의 토질에 매료되어 자신의 손으로 재료를 재창조하며 도자기를 자르고 빚었던 것처럼, 그리고 잉크의 엷은 칠을 이용해서 볼피니 전시회 때 아연판을 변형시킨 시리즈물을 내놓았던 것처럼, 이번에도 목판 조각이 데생이나 그림보다는 조각 쪽에 좀더 가까운 분야라는 사실을 이용할 작정이었다.

오늘날에는 고갱이 처음 시도한 작업을 도입한 다른 작품들에 너무나 익숙해 있어서 일부러 흔적을 그대로 남겨놓은 채 나무를 도려내고 자국을 낸 그 과감한 방식이 야기한 혁명적인 느낌을 다시 맛본다는 것은 불가능하다. 이전에는 필수적이라고 생각되었던 매끄러운 표면이 고갱 이후에는 무미건조하고 아무런 특징이 없는 것처럼 보이게 되었다. 고갱은 재간만을 요하던 수공 작업에 독자적인 개성을 부여함으로써 그것을 예술로 승화시켰다.

고갱은 회양목 열 덩어리를 사서 세로로 긴 판화 석 점과 가로로 긴 판화 일곱 점을 만들었는데, 400×260밀리미터짜리 페이지에 앉힐 355×205밀리미터 크기의 그 판은 고갱이 판화를 제작하는 시발점이 되었음이 분명한 말라르메의 『갈가마귀』 번역본에 넣은 마네의 삽화에 필적하는 크기였다. 모리스가 완성시킨 책에는 모두 11개의 장(章)이

들어갈 예정이었으므로 1장과 2장 사이를 시작으로 각 장마다 목판화가 한 장씩 들어가도록 할 예정이었다.

판화 「노아 노아」는 표지에 쓰일 의도로 만들었다고 가정하는 것이 무난한 반면, 나머지 판화들은 그것이 단순한 삽화가 아니라 고갱이 창의적인 목적을 염두에 두고 텍스트에 대응하는 일련의 이미지를 계획했다고 생각하는 편이 좋을 것 같다. 「마나오 투파파우」를 제외한다면 『노아 노아』에 나오는 모든 사건들은 낮 동안 일어난 일이며 본질적으로 자서전적인 성격을 띠고 있는 데 반해서 판화들은 모두 어둠 속에서 일어난 일이며 공상과 상상력의 소산이다. 하나의 예로서 판화 「우주 창조」에는 일부는 벌레이고 일부는 짐승이며 일부는 물고기인 괴물이 전경에 등장하여, 고갱이 자기만의 야생적이고 몽상적인 우주를 창조하고 있었다는 인상을 준다.

오늘날 그 판화 열 장의 이름이 된 '노아 노아 연작'에 대한 고갱의 궁극적인 의도를 완전히 이해할 수 없다고 해서 경이적인 영역과 정서를 표현한 독립적인 예술작품으로서의 가치가 달라지는 것은 아니다. 왜냐하면 작업이 진전됨에 따라 그의 야망은 분명 판화를 예술 매체의 한 수단으로 완전히 변형시키는 데까지 이르게 되었기 때문이다.

이런 관점에서 볼 때 그 연작에서 중요한 판화는 「테 아투아」로서 그 것은 「히나와 파투」「진주를 든 우상」에 나오는 정좌한 부처상, 그리고 홀로 서 있는 '히나' 상 등 타히티 조각품 세 가지를 손질한 작품으로, 고갱은 그것들을 얕은 부조로 새로 조각하다시피 했으며 여기에 쓰인 선들은 너무 깊게 파서 거의 3차원 효과가 날 정도다. 고갱은 목판으로 판화를 찍으면서 일부러 이것을 강조했다. 파낸 부분을 피하는 것이 아니라 손가락으로 종이를 우겨넣다시피 해서 평범한 목수용 조각칼로 파놓았던 자잘한 홈의 언저리까지 찍혀나오도록 했던 것이다. 그 결과 각 입방체 주위에 소용돌이치는 선을 만듦으로써 형상과 사물들이 힘을 뿜어내는 듯한 인상을 주어 조각적이면서 동적인 효과를 창조했다.

고갱은 이런 잉크칠 방식에서 두번째 혁명을 일으켰는데, 그것은 그가 탁월한 목판 조각사였을 뿐 아니라 천부적인 인쇄공이기도 했기 때문에(그 둘이 언제나 똑같은 것은 아니다) 가능한 일이었다.

열 장의 판화를 보면 그 재료의 가능성을 극한까지 밀어붙인 동시에 그 일을 즐겼다는 생생한 느낌이 든다. 때때로 그는 먼저 순색 부분을 찍고 나서 그 위에 조각판을 찍음으로써 다양한 색조와 깊이를 이룩하기도 했다. 또 어떤 때는 같은 종이에 같은 목판을 위치를 약간 바꾸어 두 번 찍음으로써 독특한 울림을 전해주는, 초점이 어긋난 이미지를 만들어내기도 했다. 「마나오 투파파우」 판화에서는 소녀의 형상이 웅크린 태아로 변형되었는데, 거기에서도 이런 이중 인쇄 방식을 씀으로써 그녀가 공포에 떨고 있는 것이 눈에 보일 정도다.

고갱은 순수한 창의성을 발휘하기 위해 통일된 삽화를 제작하겠다는 원래의 계획도 포기했던 것이 분명하다. 환상적인 에덴동산에 있는 타히티의 이브를 판화로 제작한 「테 나베 나베 페누아(환희의 대지)」는 아마도 처음에는 자신의 주요 작품을 보다 많은 관객들에게 알리려는 의도에서 만들기 시작했을 테지만, 일단 목판을 만들고 나자 서로 다른 재질의 종이에 잉크를 바꿔가며 심지어는 목판 일부를 깎아내기도 하면서 찍음으로써 여러 가지 변형을 시도했는데, 그것은 잘 되지 않은 부분을 제거하기 위해서였거나 아니면 특별히 잘된 부분을 돋보이게 만들기 위해서였을 것이다.

예술 판화 제작의 부흥은 준(準)사회주의와, 각 지역을 근거로 한 유럽 전역에 걸친 '공예운동'의 수공예 사상과 관련된 것이다. 판화는 단일한 미술품과 대립되는 민주적인 형태였다. 충분한 양을 찍기만 하면 값싸게 판매되어 만인을 위한 예술품이 될 수도 있었다. 이론가들에 의하면 판화 제작은 장식예술을 일상의 용도 속으로 침투시키고 개혁함으로써 고급예술과 저급예술의 경계를 허물게 될 터였다. 고갱도 이러한 견해에는 분명 동조했을 테지만, 도자기의 경우에서 그랬던 것처럼

일단 작업에 착수하면 그 자신만의 독특하고도 복잡한 비전으로 재생산이 불가능한 이미지를 제작하곤 했다.

그가 만든 판화는 모두 달랐다. 그 하나하나는 고도로 개인적인 예술품으로서 이론가들이 원했던 것과는 정반대의 것이었다. 고갱은 심지어 기술적으로 인쇄의 한 분야인 모노타이프 인쇄에도 손을 대기 시작했다. 고갱의 경우에는 모노타이프라는 용어가 부정확한 것일지도 모르며, 어쩌면 그가 선호한 기법에는 '색채 전사(傳寫)'라는 말이 더 나을지 모르겠다. 고갱은 먼저 수채화와 구아슈, 파스텔 같은 수용성 색채로 이미지를 만든 다음 그 위에 물에 적신 종이를 덮어서 원래의 이미지를 '떠내는 방식으로' 인쇄했다. 그 결과 모노타이프 또는 색채 전사식 판화는 원본만큼이나 단일한 이미지를 갖게 된다.

다른 화가들도 가끔씩 이 방식을 사용한 적이 있는데, 여러 장의 사본을 만들기 위해서가 아니라 손으로 작업한 흔적이 남지 않는 판화의 익명성을 고스란히 간직한 이미지를 만들기 위해서였으며, 그 하나하나가 거듭될수록 이미지는 '점차 희미해진다.' 어떤 면에서 고갱은 자신이 어디까지 갈 수 있는지를 확인하기 위해서였을지 모르지만, 또 어떤 면에서는 다른 방법으로는 표현할 수 없는 모호하고 신비로운 효과에 매혹되었기 때문일 수도 있다.

그 동안 그의 판화가 간과되었기 때문에 그 하나하나가 순수한 걸작품이나 되는 듯이 과도한 찬사로 흐르는 경향이 있다. 그렇지만 이런 실험작의 경우 어쩔 수 없이 그 질에 큰 차이가 나게 마련이다. 그만의 독특한 인쇄 방식과 이중 이미지 제작 방식이 놀랄 만큼 신비로운 효과를 자아낸 것도 있는 반면, 완성된 이미지를 덮은 얼룩과 흐릿함 때문에 섬세한 균형미를 잃고 만 경우도 있다. 축축한 종이를 들어올렸을 때 어떤 결과가 될지를 미리 예측할 수 없는 모노타이프 또는 색채 전사의 경우는 더더욱 그렇다. 개중에는 섬세하고 몽환적인 장면을 그린 아름다운 작품도 있고 혼란 그 자체인 작품도 있다.

고갱이 찍은 베르생제토릭스 가의 스튜디오. 첼리스트 프리츠 쉬네클루드가 중앙에 앉아 있고
뒤쪽에 있는 이들이 폴 세뤼지에, 자바여인 안나, 조르주 라콩브이다.

그는 이 모든 일에 태평했던 것 같다. 아무튼 그는 실패작을 파기하
지 않았는데, 그것은 그가 완성작이라는 일관된 통일체를 만드는 일보
다는 실험 그 자체에 더 관심이 있었음을 시사한다. 1892년 무렵 파리
에 와서 나비파 서클의 일원이 된 헝가리 화가 요제프 리플 로나이는
베르생제토릭스 가를 방문했을 때 침대에 앉아서 목판 작업을 하는 고
갱을 지켜본 일을 기록으로 남겨놓았다. 리플 로나이는 르클레르크가
피아노를 연주하고 안나가 마룻바닥에 앉아 있고 그녀의 원숭이가 천
장에서 늘어진 줄을 타고 오르내리고 있는, 조명이 어둑한 방 한복판에
서 침착하게 판화를 찍는 고갱을 묘사했다. 작업이 끝나자 고갱은 이
헝가리인과 잡담을 나누면서 화상과 판매에 대해 여느 때나 마찬가지
얘기를 장황하게 늘어놓고는 리플 로나이가 떠나기 전에 판화 석 장을
선물로 주었는데, 그는 "침대 다리를 인쇄기 삼아서 원시적인 방법으로
찍은" 그 판화들에 경악했다.

이런 식으로 고갱은 많은 판화를 즉석에서 친구들에게 주어버리곤
했다. 그가 어째서 제대로 되지 않은 것이 분명한 이런 판화들을 파기

하는 데 관심이 없었던 것인지 그리고 어째서 좀더 알기 쉬운 순서로 판화를 정리하려고 하지 않은 것인지 다소 의아하다. 아마도 이런 이유 때문에 고갱은 숙련된 판화가인 루이 루아와 함께 작업할 생각을 했을지도 모른다. 그는 쉬페네케르의 친구로서 예전에 기요맹이 카페 볼피니의 전시에 참여하지 않기로 한 뒤 고갱이 참여를 허락한 인물이었다. 고갱은 그와 긴밀하게 작업을 하기 시작했지만, 얼마 후 루아는 혼자서 그 작업을 완성시켜야 했다. 한데 여기서 상상력을 자극하는 것은 균질적이면서도 '전문적인' 기술이 필요한 세트 작업이 아니라, 고갱이 침대 다리를 이용한 괴상한 방식으로 제작한 거칠고도 다양하게 변형된 것들이어서 그로서는 수고를 들이고도 빛을 보지 못한 작업이었다.

결국 판화들 상당수는 이다 몰라르에게 남겨지고 그녀는 그것들을 하나씩 팔아치웠지만, 그것들이 모조리 흩어져버리기 전에 스튜디오를 찾은 노르웨이 화가 에드바르트 뭉크의 눈에 띔으로써 영구적으로 기억되게 되었다. 「비명」 같은 그림에서 볼 수 있는 뭉크의 소용돌이치는 표현주의적인 선과, 고갱이 목판의 골과 이랑 사이에서 손가락으로 찾아낸 동적인 흔적 사이의 관련을 찾아보기 위해 그렇게까지 깊이 들여다볼 것도 없다.

하렘

판화와 집필에 골몰하는 동안에도 고갱은 세 명의 여자들을 가까이에 두고 있었다. '어린 여자' 쥐디트는 딸이면서 동시에 귀염둥이 대접을 받았고 그녀는 안나를 일종의 노리개로 인정하고 있었다. 따라서 가엾은 쥘리에트 위에는 이 조화로운 구성원들 밖으로 밀려날 처지에 놓일 수밖에 없었다. 쥘리에트는 용케도 안나가 없는 사이에 스튜디오를 방문해왔기 때문에 이런 관계는 그런 대로 잘 유지되었지만, 4월 어느 날 그녀가 와보니 다른 여자가 그곳에 있었으며, 그 결과 어쩔 수 없이

한바탕 소동이 벌어질 수밖에 없었다.

　무식한 '검둥이 여자'와 맞닥뜨리게 된 쥘리에트는 체구가 작고 시커먼 그 여자가 이해하지 못할 줄 알고 프랑스어로 한바탕 욕설을 퍼부었다. 그러다 숨을 쉬기 위해 욕설을 멈춘 순간 안나가 차가운 어조로 "이런, 부인, 말씀 다하셨나요?" 하고 반문하자 비로소 쥘리에트는 자신이 어리석은 짓을 했음을 깨달았다. 쥘리에트는 무안한 얼굴로 그곳을 빠져나올 수밖에 없었지만, 훗날 그녀는 자신이 그때 재봉사용 가위를 갖고 있지 않았던 일을 뼈저리게 후회했노라고 기록했다.

　적어도 폭력이 오가는 사태는 피할 수 있었으며, 쥘리에트가 가버림으로써 스튜디오의 삶은 한결 더 편해졌다. 쥐디트에게 그 삶은 마치 하나의 긴 파티처럼 여겨졌는데, 그녀는 몽프레와 모리스 같은 키가 큰 남자들과, 쥐디트와 그녀의 엄마와 안나가 포함된 작은 여자들로 이루어진 무리가(그녀의 계산에 의하면 그들의 평균 키는 1미터 반이었다) 4월 26일 앵데팡당전을 보러 갔던 일을 기록으로 남겼다. 일단 전시장 안에 들어서자 모두 각자 자기 볼일을 보기 시작했다. 일부는 그림을 보러 가고 또 일부는 사람들과 만나러 갔지만, 이 어린 소녀를 매혹시킨 것은 키가 왜소한 안나였다.

　"그녀는 마치 세계를 정복하려는 듯 당당한 걸음으로 돌아다녔다. 그녀는 허리를 쭉 펴서 키를 최대한 늘이고 영국 자수로 단을 댄 풀먹인 칼라 위로 작고 뾰족한 턱을 내민 채 코를 치켜들었다. 뻣뻣한 밀짚모자는 아기 침팬지처럼 납작한 작은 코 위로 45도 각도로 올라앉은 채 높다랗게 묶은 검푸른 머리 뒤꼭지에 걸려 있었다. 그녀는 주름이 깊게 잡히고 큼직한 양 다리 모양의 소매가 달린 체크무늬가 든 실크 보디스 차림에 자락이 긴 치마를 입고 있었는데, 명주 장갑을 낀 한손으로 치맛자락을 허리 높이에서 거머쥐고 있었다. 그녀는 자신이 귀부인이라도 되는 양 뻔뻔한 눈길로 사람들을 빤히 응시했다. 그녀는 나를 완전히 무시하고 있었지만, 그녀가 행여 다른 사람들을 잃어버리지 않을까

하는 것이 내 유일한 걱정이었다."

고갱에게 푹 빠진 쥐디트가 그랬던 것처럼 다른 사람들 모두가 고갱의 새 정부라든가 그의 새롭고도 화려한 생활양식을 받아들인 것은 아니었다. 가난했던 시절에는 어느 정도 행동을 자제했던 고갱은 유산이 생기자 온갖 과장된 행동을 일삼았다. 쉬프처럼 오래된 친구들은 새로 등장한 모리스라든가 르클레르크, 두리오 같은 친구들에게 고갱을 맡기고 뒤로 물러났다. 몇몇 오랜 친구들도 이런저런 이유로 빠져나갔는데, 에밀 베르나르는 그 당시 완전히 사이가 틀어진 상태였으며, 네덜란드로 돌아간 메이에르 데 한은 병이 들어 살 날이 얼마 남지 않은 상태였다. 그리고 고갱은 나중에 가서야 알게 된 사실이지만, 그들이 나들이 삼아 전시회를 보러 갔던 바로 그 다음날 첫번째이자 한때 가장 헌신적이던 그의 제자 샤를 라발은 이집트에서 사망했다.

라발은 마르티니크에서 겪었던 흥분을 다시 한 번 맛보고자 했으며 한동안은 그 역시 신예술의 선두에 있는 인물처럼 보였다. 그는 이집트로 갔지만 그곳 기후가 폐결핵 초기 상태였던 그의 건강을 악화시켰다. 그를 간호하기 위해 이집트로 간 마들렌 베르나르에게 어쩌면 결혼할 생각까지도 있었을지 모르지만 그곳에 가서야 라발이 살 가망이 없다는 사실을 깨달았는데, 그 사실의 진위는 확인된 바 없다. 어느 쪽이든 그 일은 그녀의 운명을 결정지었다. 그로부터 일 년 후 그녀 역시 그 당시로서는 불치병이던 같은 병에 걸려 죽고 말았기 때문이다. 오늘날 라발에게 조금이라도 명성이 남아 있다면 그것은 고갱 덕분이다. 그의 동생 니노가 1894년 라발의 작품을 경매로 팔아치웠을 때 작품들 대부분은 뿔뿔이 흩어져버렸으며, 파렴치한 화상들이 훗날 고갱의 그림으로 속여 넘긴 저 마르티니크 풍경화 몇 점만이 오늘날까지 남아 있을 것이다.

4월 말 겨울이 끝난 듯이 보이자 화가들은 브르타뉴 지방으로 돌아갈 생각을 했다. 안나와 원숭이가 고갱과 함께 떠나기로 했기 때문에

르클레르크가 스튜디오를 돌봐줄 겸 그곳으로 이사했다. 그것은 어리석은 결정이었다. 새 옷을 입고 파리를 활보하는 데 재미를 느낀 이 조그만 '자바' 여인이 무엇보다 원치 않았던 일은 소박한 생활로 돌아가는 일이었기 때문이다.

콩카르노에서의 싸움

고갱은 메테와의 문제를 해결하기 위해 덴마크에 가봤어야 했지만 두 사람 사이의 좋지 않은 감정을 감안했을 때, 그 문제를 날씨가 좋아질 때까지 미루는 편이 낫겠다고 여겼던 것 같다. 그때가 되면 그들은 노르웨이 해안쯤에 별장을 얻어 아이들과 함께 휴가를 보낼 수도 있을 터였다. 어쨌든 그는 르 풀뒤에서 주점을 운영하는 마리 앙리에게 맡겨 두었던 그림도 되찾아올 겸 브르타뉴에 갈 필요가 있었는데, 그 일은 뮈샤의 폴란드인 화가 친구인 블라디슬라브 슬레빈스키(그는 샤를로트 부인의 식당 외벽에 그림을 그린 인물이었다)가 고갱과 안나를 자기가 세를 얻은 집에 머물도록 초대해줌으로써 한결 수월해졌다.

슬레빈스키가 미래에 대해 뚜렷한 생각 없이 허송세월을 보내다가 직업화가가 되기로 결심한 것은 고갱 때문이었다. 그의 문제는 삶에 대한 안이한 태도였다. 고국 폴란드에서 귀족인 그의 부친이 집안 사유지를 관리하도록 그에게 맡겼지만, 이 젊은이는 빚으로 거덜내버리고 말았다. 집에서 쫓겨난 슬레빈스키는 결국 파리까지 흘러들어 쥘리앙 아카데미에 묵게 되었으나 얼마 지나지 않아서 훨씬 더 편하고 쾌적한 칼라로시로 옮겼으며, 그곳에서 뮈샤를, 그리고 나중에는 고갱을 만나게 되었다. 그들은 유난히 마음이 잘 맞았다. 그 덕분에 슬레빈스키와, 러시아 태생의 아내이며 역시 화가인 외제니 셰브조프는 브르타뉴에서 여름을 보내게 되었다. 그 두 부부는 파리와 대서양 연안을 오가며 비교적 안락한 삶을 영위했다. 슬레빈스키는 클루아조니슴 기법의 뚜렷

한 윤곽선을 사용하되 덜 평면적인 색채를 구사하고, 지나치게 장식적인 나비파의 작품에 비하면 자연의 음영이 좀더 들어간, 오늘날 이른바 퐁타방풍이라고 불리는 그림을 그렸다.

슬레빈스키는 스승이 그곳에 머물게 되자 몹시 기뻐했지만, 그 방문은 그리 성공적이지 못했다. 그곳에서 고갱이 아는 또 하나 유일한 인물은 필리제였는데, 그는 남자인지 여자인지 모를 목동과 성가대 소년, 나이 어린 천사들에 한층 더 빠져 있었다. 마리 앙리는 결혼을 해서 여인숙을 팔고 이사를 간 상태였다. 가까운 마을에 살고 있는 그녀를 찾아낸 고갱은 그녀가 자신이 예전에 알았던 붙임성 있는 여관 주인이 아니라는 사실을 알고 찔끔했다. 그녀는 분명 자기와 갓난아기를 버린 데 한에게 격분해 있었지만, 정작 문제는 그녀에 비해 더 나을 것도 없는 교육을 받은 새 남편이었는데, 그 인물에게는 이 일이 의혹을 품고 달라붙을 충분한 이유가 되었다. 그는 고갱이 그런 우스꽝스러운 그림을 되찾으려고 그렇게 열심이라면 거기에 얼마간 가치가 있을 것이 분명하다고 짐작했던 것 같다. 이런 남편에게서 언질을 받은 마리 앙리는 얼버무리면서 그림을 넘겨줄 건지 여부를 좀 생각해보겠노라고 말했다. 어리둥절하고 놀란 고갱은 일단 퐁타방으로 돌아가 그녀가 마음을 정하기를 기다리기로 했다.

퐁타방에도 많은 변화가 있었다. 마리 잔 글로아네크는 글로아네크 여인숙에서 얼마 떨어지지 않은 마을의 주요 네거리(오늘날의 오텔 드빌 광장 1번지)에 오텔 아종 도르라는 새 호텔을 열었으며, 옛날 단골을 보고 무척 반가워하긴 했지만 그렇게 마음 편한 만남은 아니었다. 소도시의 삶에 권태를 느끼고 있던 안나는 좋은 여행 동반자가 될 수 없었을 것이고, 게다가 마리 앙리에게서 그림을 돌려줄 생각이 없노라는 연락을 받고 난 고갱은 그림을 되찾기 위해 소송을 걸어야 할지 모른다고 생각하고 있었다.

그 옛 마을은 그 무렵 학원과 화실에 소문으로 퍼져 있던 퐁타방의

정신을 찾아온 젊은이들로 북적거렸다. 당시 퐁타방파 혹은 '나비파'의 일원이라고 여겨지는 화가들의 수는 적지 않았다. 그들 모두가 두 그룹의 창시자 격인 고갱에게 일종의 신앙과도 같은 감정을 품고 있었지만, 그들 대부분은 그를 거의 알지 못했고 아예 모르는 사람들도 있었다. 파리 출신의 아르망 세갱과 아일랜드인인 로더릭 오코너, 이 두 젊은 화가는 퐁타방과 르 풀뒤를 방문하고는 그의 추종자가 되었지만, 1894년 봄이 되어서야 그를 만날 수 있었다. 스물다섯 살인 세갱은 파리 데코라티프 미술학교 학생 신분으로 볼피니 전시회를 방문한 이후 그의 추종자가 되었다. 이제 그는 자신이 그토록 존경해 마지않던 인물과 사실상 꼭 붙어다님으로써 잃은 시간을 벌충하려 애썼다.

오코너의 경우도 마찬가지였는데, 그는 더블린과 안트웨르펜에서 미술을 공부한 후 1887년 이래로 브르타뉴 지방을 찾아오곤 했지만, 역시 스승과의 교제를 아쉬워하고 있었다. 그는 서른네 살로 나이가 좀더 많았기 때문에 아마도 이처럼 개성이 강한 인물과 만났을 때 젊은 세갱만큼 당황하지 않을 수 있었을 것이다. 비록 오늘날 퐁타방파로 분류되고 있기는 하지만 이 아일랜드인은 그 유파의 양식을 폭넓게 정의하더라도 그 경계선 안에 든 적이 없었다. 퐁타방파의 그림은 대부분 부드럽고 차분한 풍경화를 전형적인 주제로 다루며 고요한 평정을 특징으로 삼고 있지만, 오코너는 운동과 움직임을 지향했으며 자신의 그림에 그 유파의 전형적인 평면 채색면을 피하고 날카롭고도 동적인 붓질을 선호했다. 그의 에칭 역시 소용돌이치는 격정적인 선으로 이루어져 있으며, 스튜디오로 돌아와 기억에 의지해서 제작할 경우 작품을 최상으로 완성시킬 수 있다는 고갱의 규칙에 정면 도전하여 종종 처음부터 끝까지 야외에서 그림을 그리곤 했다.

세갱은 그보다는 훨씬 더 고분고분했다. 출처가 의심스러운 일설에 의하면 고갱이 권총을 꺼내들고 그에게 보색의 사용을 중지하도록 위협했다고 한다. 하지만 그 일에 굳이 폭력을 쓸 것도 없었다. 세갱은 기

꺼이 명령에 복종했을 테니까. 두 사람에게 어떤 차이가 있든 그와 오코너는 화가로서보다는 판화 제작가로 좀더 성공을 거두었는데, 훗날 자신을 실패자라고 여겼던 세갱의 경우는 비극이었다.

문제의 일부는 어쩌면 두 사람 모두 상당히 유복해서 파리에는 스튜디오를 두고 브르타뉴에서 휴가를 보내며 쾌적한 보헤미안 생활을 유지할 수 있었다는 데 있을지도 모른다. 그것은 별다른 근심걱정이 없는 삶, 그러면서 동시에 언제나 고갱에게는 추진력이 되었으며 병들고 굶주릴 때조차 분투하게 만들었던 성공하고자 하는 충동도 없는 삶이었다.

세갱은 화가로서보다는 퐁타방파의 기록자로 더 알려지게 되는데, 그는 1903년 결핵으로 요절하기 직전 회고록을 발표했다. 오코너는 훗날 파리에 살면서 젊은 시절의 모험성을 모두 버린 채 인습적인 아카데미 양식으로 작업하며 외부와 고립된 채 1937년까지 살았다. 그러나 1894년만 해도 두 사람 모두 희망에 가득 차서 가장 악명 높은 전위예술가와 그의 왜소하고 검은 정부와 그녀의 까불거리는 원숭이와 함께 퐁타방을 어슬렁대고 있는 자신들이 세상의 중심에 있다는 확신을 갖고 있었다.

화가들의 기행에 익숙한 곳에서조차 이들 무리는 아주 희한하게 보였을 것이다. 좀더 젊은 미술학도들은 툭하면 소동을 피우는 것으로 이름이 높았는데, 언젠가는 한 무리가 닭 몇 마리에 물감을 칠하고 술을 먹인 다음 풀어놓은 적도 있었다. 그러나 그런 일도 어느 때는 도도하게 굴다가 또 어느 때는 퉁명스럽고 무례한 태도를 보이는 안나에 비하면 별 것이 아니었다.

그녀는 누군가 자기를 빤히 쳐다보기라도 하면 얼굴을 찡그리고 혀를 내밀어 보였는데, 그런 일은 종종 있었다. 그게 아니더라도 화려한 차림을 한 고갱에다, 키가 크고 검은 머리를 마구 헝클어뜨린 채 유난히 시커먼 콧수염을 기른 오코너까지 가세하면 정말이지 볼 만한 광경

이 됐을 것이다.

이런 일은 퐁타방에서는 참을 수 있는 정도였지만, 옛 전통이 아직 살아 있고 자신들의 울타리에 갇힌 채 외지인들을 믿지 않는 다른 지역에서는 사정이 달랐다. 따라서 그들이 5월 25일 어항인 콩카르노를 방문하기로 한 것은 좀 현명치 못한 행동이었다.

그곳은 지리적으로는 퐁타방에서 서쪽으로 8마일밖에 떨어져 있지 않았지만 보헤미안의 행동에 대한 관용이라는 면에서는 완전히 딴판인 곳이다. 그 항구는 옛 것과 새로운 것이 뒤섞인 곳으로, 한편으로는 첨단 통조림 가공업이 번창하는 프랑스에서 서너번째에 손꼽히는 어업 중심지이면서, 다른 한편으로는 그림처럼 아름다운 옛 마을과 항구가 온전히 남아 있어 주로 덕망 높은 살롱 패거리에 속하는 화가들이 많이 찾던 곳이다. 그런 반면 그들보다 거친 패거리들은 퐁타방으로 향했다.

쥐디트는 회고록에서 안나야말로 그때 벌어진 사건의 원인임에 분명하다고 기록했다. 그녀의 건방진 태도가 말썽을 불러올 수밖에 없었다는 것이다. 그렇지만 쥐디트는 세갱의 정부로서 몽마르트르에서 입이 험하기로 유명한 모델이 그렇지 않아도 까다로운 상황을 한층 더 악화시켰을 것이라는 말을 덧붙였다. 소풍길에 나선 사람은 여덟 명이었다. 세갱과 오코너 외에도 예전 퐁타방에서 고갱과 알고 지내던 화가 주르당도 합류했다. 이 세 사람은 각기 여자친구를 데려왔으며 고갱과 안나와 원숭이도 물론 그들과 동행했다.

콩카르노는 반원 모양의 항구 주변에 이루어진 도시로서, 그것은 바다에 좀더 많이 드러난 전항(前港)과 어항(漁港)으로 나뉘는데, 어항은 그 이름이 암시하듯이 많은 어선들이 대피하기도 하고 어획물을 부리는 저 유명한 장관이 벌어지는 곳이기도 하다. 두 개의 항은 역사적으로 유명한 요새화된 마을로서 성벽과 오래된 주택이 있어 화가들이 즐겨 찾는 '빌 클로즈'가 있는 곳에 의해서 분리되었다. 세기말에 아실

그랑시 텔로르는 오래된 성벽이 허물어질 듯이 보이자 그곳을 유적지로 지정하기 위한 운동을 주도하게 된다. 말썽이 시작된 것은 고갱과 그의 일행이 이 유명한 유적지를 향해 가고 있을 때였다.

그들이 전항 앞에 나 있는 페네로프 부두를 어슬렁거리고 있을 때 분명 안나와 원숭이의 이상한 모습에 이끌렸을 아이들 한 무리가 그들 뒤를 따라오기 시작했다. 그러나 처음엔 아이들 장난처럼 시작된 야유가 순식간에 욕설로 바뀌고 말았다. 불안해진 주르당이 이곳을 떠나자고 제안했지만 그 말은 고갱을 자극했을 뿐이다. 그는 좁은 골목길을 가리키면서 그렇게 무서우면 자네나 가라고 버럭 소리를 질렀다. 바로 이때 소방이라는 밉살맞은 왈패가 주동이 되어 아이들 몇몇이 돌을 던지기 시작했다.

이런 심각한 사태가 벌어지자 세갱이 겁을 줄 생각으로 그 아이의 귀를 잡아당겼다. 불행히도 마침 친구들과 함께 근처 술집에서 술을 마시고 있던 소방의 아버지가 자기 아들이 폭행을 당하는 장면을 보고 달려와 그렇지 않아도 겁에 질려 있는 세갱에게 주먹질을 했으며 세갱은 옷을 입은 그대로 바닷속에 뛰어들었다. 그 순간 고갱이 친구를 구하려고 달려들어 주먹 한 방으로 소방을 보기 좋게 때려눕혔다. 그들은 이쯤에서 달아났어야 했다. 항구에 있던 사람들이 자기 마을 아이들을 역성들면서 사방에서 욕설이 날아들었던 것이다.

그러나 미처 어떻게 대책을 마련해볼 틈도 없이 소방의 친구들 세 명이 나타나면서 본격적으로 싸움이 벌어지기 시작했다. 쓰러졌던 르네 소방이 일어서자 고갱과 오코너와 주르당은 수적으로 열세에 놓이게 됐지만, 주정꾼들이 안나를 놀리는 광경을 본 마을 여자들 몇몇이 집 밖으로 달려나와 그녀를 보호해주면서 잠시나마 우열의 차이가 약간 줄어든 듯이 보였다. 그때쯤에는 이미 통제할 수 없는 상황이 되어 세 화가와 그들이 데려온 여자들은 구시가지 입구로 밀리고 있었다.

고갱은 격렬한 싸움 끝에 공격자 둘을 부두 가장자리 너머 썰물로 드

236

사실주의 화가 알프레드 기유의 「콩카르노 항」. 고갱이 그 지방 어부들과 불운하게 맞닥뜨렸던 현장이다.

러난 뻘에다 메다꽂았지만, 그 자신의 설명에 의하면 몸을 돌리는 순간 한쪽 발이 구덩이에 빠지는 섬뜩한 느낌이 들었다. 하지만 실은 공격자들이 신고 있던 묵직한 나막신에 정강이를 걷어차여 발목이 부러지고 만 것이었다. 그가 쓰러지자마자 왈패들이 우르르 달려들어 무자비하

게 발길질을 해대기 시작했으며, 고갱은 양손으로 얼굴을 가리는 것밖에 달리 어쩔 수가 없었다. 그렇게 한동안이 지난 후에야 공격자들은 자칫하면 사람을 죽이겠다는 생각이 들어 뒤로 물러났다. 그때 그 지방 경찰이 달려왔고 왈패들은 잔뜩 얻어맞은 화가들이 중상을 입은 고갱을 부축하도록 놔둔 채 달아났다.

물에 젖은 세갱을 제외하면 그들 모두 꼴이 말이 아니었다. 세갱의 애인조차 늑골을 다쳤지만, 정강이뼈가 발목 바로 위에서 피부를 뚫고 삐져나온 고갱만큼 심하게 다친 사람은 없었다. 그들은 의식을 잃은 고갱을 짐마차에 싣고 퐁타방으로 돌아왔다. 그곳에서 병원으로 실려간 고갱은 상처를 붕대로 싸매고 다리를 치료받고 고정시켰지만, 의사의 말을 들을 것도 없이 그는 자신이 입은 부상이 심각하다는 것, 다리 골절이 나으려면 꽤 오랜 동안 휴식을 취해야 한다는 것을 알 수 있었다.

며칠 후 고갱은 병원을 나와 글로아네크 여인숙으로 옮겼지만 침대에 누워 있는 것 말고 달리 할 수 있는 일이 없으리라는 것은 분명했는데, 그런 예상은 고갱만큼 활동적인 사람에게는 가혹한 것이었다. 통증이 심해서 의사는 모르핀을 처방해주었고, 고갱은 거기에다 자기만의 진통제인 알코올을 덧붙임으로써 당연한 일이지만 거의 마취된 것이나 다름없는 상태에 빠져들었다. 그러한 영향은 사실상 꼼짝도 할 수 없었던 그 두 달 동안 그 자신이 할 수 있었던 유일한 작업에서 확인할 수 있다. 그는 판화 작업만 할 수 있었는데, 그때 쓴 색채 전이와 희미하고 옅은 이미지에서 약과 알코올이 일으킨 몽상의 반향을 쉽게 알아볼 수 있다.

그는 재난을 당하기 전까지 거의 일을 하지 않았는데, 이제는 시간을 때우기 위해 일을 하고 있었다. 세갱과 오코너는 그의 기분을 풀어주려고 최선을 다했는데, 안나는 별 도움이 됐을 것 같지 않다. 이제 가족을 만나러 덴마크로 갈 기회는 없어 보였으며, 불쾌한 소송을 두 건이나 치러야 했는데 하나는 그림을 되찾아오기 위해 마리 앙리를 상대로 한 것이고 다른 하나는 소방과 그의 친구 피엘 조제프 몽포르를 상대로 한

것으로서, 경찰이 폭행 혐의로 그들을 고소했던 것이다.

어느 것 하나 그의 뜻대로 돼가는 것이 없었다. 현대 작품을 모아온 파리의 물감상 '페르' 탕기가 작고한 후 그가 소유했던 그림이 경매되었지만, 매물로 나온 고갱의 작품들에는 아주 형편없는 값이 매겨졌다. 어쩌면 고갱의 기운을 북돋아주었을지도 모를 『노아 노아』의 완성도 모리스가 아무것도 끝내지 못함으로써 요원해 보이기만 했다. 초조해진 고갱은 사정이 좋았을 때를, 밤이 따뜻하고 '바히네'들이 아름다웠던 시절을 되새기기 시작했다. 그는 자신이 오해받고 버림받고 있다고 느끼고 괴로워했으며 비참한 기분에 잠겼다. 그가 색채 전이로 작업한 어두운 이미지들은 대부분 타히티 여자들이거나, 마타이에아의 산기슭 망고나무 아래 있던 낯익은 오두막 풍경들이었다.

이런 타히티 강박증은 6월 말 스물한 살의 알프레드 자리가 퐁타방에 옴으로써 한층 심화되었는데, 고갱의 작품을 찬미하던 그는 고갱을 만나러 일부러 그곳까지 찾아온 것이었다. 그 당시 자리는 렌의 학생이었을 때 이래로 가장 널리 알려진 희곡 「위뷔 왕」을 쓰고 있긴 했지만, 그 작품이 외브르 극장에서 초연되면서 상징주의의 가장 충격적인 신봉자로서 명성을 얻게 된 것은 2년 후의 일이었다. 글로아네크를 방문했을 무렵 자리는 새롭고 자극적인 작품을 선별하는 재능을 지닌 조숙한 미술비평가로서 이제 막 이름을 떨치고 있었다. 르 바르크 드 부트빌의 화랑에서 고갱의 작품을 처음 보았던 자리는 뒤랑 뤼엘 전시회에 한층 더 매료되어, 그해 봄 잡지 『레 에세 다르트 리베』('자유예술론'이라는 뜻—옮긴이)에 발표된 '예술의 정본'이라는 제목의 시리즈 기사 중에 그것에 대해 언급한 바 있었다.

자리는 고갱이 불운한 브르타뉴 여행길에 나서기 직전 잡지사 사무실에서 그와 잠깐 만난 적이 있었고, 글로아네크에 찾아왔을 때는 이미 또 한 사람의 추종자가 되어, 뒤랑 뤼엘 전시회에 걸린 작품들, 「이아오라나 마리아」, 「마나오 투파파우」, 그리고 무엇보다도 「도끼를 든 남

자」에서 영감을 얻어 쓴 세 편의 시를 가지고 왔다. 자리는 그림들을 묘사하려 하지 않고 그림을 본 자신의 감흥을 상상적으로 재창조했다. 특히 고갱이 그린 조테파의 초상이 심금을 울렸는데, 애써 감추지 않았던 자리 자신의 동성애 성향이 그 작품에 관심을 갖게 된 주된 이유였을 것이다.

그는 여전히 학교 시절 친구이며 작가이자 비평가인 레옹 폴 파르그와 가까이 지내고 있었는데, 그들이 렌의 리세 앙리 4세에 동급생으로 재학 중이던 때 파르그의 어머니가 둘의 관계를 알고 분개한 일도 있었다. 자리는 이제 필리제와 친분을 유지하면서 그 자신이 알코올 중독으로 파멸에 이르고 1907년 불과 서른넷의 나이로 요절하기 전까지 필리제에게 돈을 빌려주기도 하고 이것저것 도와주려고 애를 쓰기도 했다. 이런 성향을 감안할 때 조테파의 그림에 바탕을 둔 시가 세 편 가운데 가장 뛰어난 작품인 것은 당연해 보인다. 그것은 젊은이의 멋진 체격을 바탕으로 거기에서 발산되는 강인한 힘에 대한 느낌을 관능적으로 표현한 작품이다.

> 아니면 흡사 대리석 기둥이라도 되듯, 그는
> 나무에서 배를 깎아낸다,
> 그 배에 걸터앉으면 몇 마일에 걸친
> 초록의 경계에 이르게 해주리라.
> 바닷가에서 그 구릿빛 팔뚝이
> 푸른 도끼를 허공으로 치켜든다.

자리가 원화에서 중요한 요소로 쓰인, 배 안에 있는 여인을 무시한 점은 주목할 만하다. 따라서 고갱이 잉크와 구아슈로 그 장면을 재작업하면서 그 역시 여성을 삭제하고 전경에 있던 조테파에게만 초점을 맞춘 것은 자기에게 바쳐진 이 시를 읽고 난 후의 일로 추정된다. 고갱은

어쩌면 그 시에 붙일 삽화로 이 작품을 만들려고 했을 테지만, 시와 삽화가 나란히 발표된 적은 없다. 그 그림은 아마도 우편으로 부치기 위해서 넷으로 접혔던 것으로 볼 때 자리는 그 그림이 완성되기 전에 파리로 돌아갔던 것 같지만, 결국 우송되지는 않고 나중에 고갱은 헌정사를 써서 몽프레에게 선물로 주었다.

푸른 도끼를 허공으로 치켜든다

그 젊은 작가가 돌아가고 나자 이제 고갱이 특별히 관심을 쏟을 만한 일이 없었다. 그는 모리스의 아내에게 남편으로 하여금 『노아 노아』를 완성시키도록 촉구하는 편지를 써보냈는데, 그것은 이후로 이 문제에 대해 장황하게 이어질 신랄한 편지들의 서막이었다. 고갱으로서는 그 이상 더 할 수 있는 일이 없었다. 하루벌이 기자 일로 겨우 생계를 이어 갈 수밖에 없는 상황이었기 때문에 모리스는 『노아 노아』를 우선순위의 앞쪽에 놓을 수 없었다.

글로아네크 여인숙에 박혀 있던 고갱에게는 삶이 자신을 스쳐 지나가는 듯이 보였을 것이다. 파리 화단은 한 이탈리아 청년이 인기 있는 프랑스 대통령 사디 카르노를 싣고 리옹 시를 지나던 마차 발판에 뛰어올라 그의 가슴에 칼을 꽂았던 6월 24일 이래 벌어진 일련의 급박한 사태로 발칵 뒤집혔다. 국가수반의 사망으로 급진파에 대해 동조하는 혐의가 있는 모든 사람들에 대한 마녀사냥이 시작됐으며, 거기에는 미술계 인사들도 상당수 포함되어 있었다. 피사로를 포함한 몇몇 사람들은 그동안 노골적으로 무정부주의적인 견해를 표현했기 때문에 잠시 떠나 있는 편이 현명하다고 판단했다. 피사로는 벨기에를 선택했다. 문지기들에게 우편물을 열어보도록 허용하고 사실상 원수진 사람들이 서로 고발할 수 있도록 한 긴급법령들에 겁을 먹은 미르보도 달아났다.

이런 흥미로운 상황을 놓칠 수밖에 없었던 고갱은 정력의 배출구를

찾지 못한 상처입은 짐승처럼 덫에 걸린 느낌에 사로잡혔다. 안나가 그 토록 오랫동안 그 상황을 견뎠다는 것은 사실이지 놀라운 일이다. 글로 아네크의 생활은 그녀의 이상과 맞지 않았으며, 원숭이 타오아가 독 있는 하얀 유카꽃을 먹고 죽자 그녀의 외로움은 극에 달했다. 그 사건은 고갱도 심란하게 만들었는데, 마음껏 뛰어다니던 그 조그만 동물은 즐거운 동무였던 것이다. 그 원숭이는 고갱이 수영을 할 때면 그를 따라 물속까지 뛰어들곤 했다. 이런 상황에서 안나가 이제 일자리라도 구하러 파리로 가봐야겠다고 했을 때 고갱은 별로 놀라지 않았다. 그녀는 두 건의 소송 말고는 아무것도 기다릴 것이 없는 고갱을 남겨둔 채 8월 말이나 9월 초쯤 그곳을 떠났다.

8월 23일 그는 자신을 폭행했던 자들의 심리가 열리는 캥페르까지 25마일 거리를 여행했다. 그에게는 자신이 고통을 당하고 거기에 든 비용에 대해 어느 정도 보상을 받게 될 것으로 믿을 충분한 이유가 있었다. 지방신문 『농어업 연합』에서도 그 사건을 야만적인 행위로 묘사하고, 그 지방의 평판에 크게 이바지하는 미술가들을 지원할 필요가 있다는 기사까지 썼다. 그러나 결국 그 여행은 고통스러운만큼 무의미한 것이 되고 말았다. 다친 발목을 무릅쓰면서까지 힘들게 그곳까지 간 그는 재판이 시작되자마자 자신이 속았다는 사실을 깨달았다.

명백한 모든 증거에도 불구하고 경찰은 폭행 당사자 두 사람이 배의 키잡이인 소방과 몽포르라는 어부의 신분만을 확인할 수 있었다고 주장했다. 법정이 이런 유별한 외지인에 호의적이 아니며, 고갱이 중상을 입었음에도 그 지방 남자 두 명을 처벌할 의향이 없다는 사실은 명백했다. 그는 1만 프랑의 손해 배상금을 요구했지만 병원비와 호텔비로 쓰기에도 모자란 600프랑을 받았을 뿐이다. 그가 겪은 마지막 수모는 어부 몽포르는 무죄 방면되고 소방은 겨우 8일간의 구금형을 언도받았다는 사실이다. 고갱이 다급히 몰라르에게 정치적 조작에 대해 불평을 늘어놓은 편지를 보낸 것도 무리는 아니다. 피고는 지방 관리와 연줄이

있었다는 것이다.

고갱은 몰라르에게 르클레르크로 하여금 언론사의 인맥을 동원해서 불의를 폭로하도록 요청했다. 그러나 이 편지에서 무엇보다 의미심장한 것은 마지막 언급인데, 그는 자신이 남양으로 돌아갈 생각이며 이번에는 새 친구 세갱과 오코너도 동행하기로 했다고 말했다. 그는 몽프레에게도 이와 비슷한 내용의 편지를 보냈지만, 여기에서는 영국인 하나와 프랑스인 하나와 동행할 예정이라고 말했다.

이 구절은 그가 '영국인'에 대해 두번째로 언급한 부분인데, 고갱이 영국인과 아일랜드인을 혼동해서 실제로는 오코너를 의미한 것일 가능성도 있지만, 그가 1890년 두 사람이 처음 만난 이후 계속해서 르 풀뒤를 방문해온 화가 피터 스터드와 다시 만났을 가능성도 있다.

스터드는 고갱이 처음에 그곳으로 떠났다는 얘기를 들은 이래로 남양 여행을 계획하고 있었으며, 고갱은 분명 자신이 염두에 두고 있던 '남양 스튜디오'에 일조할 만한 사람이면 누구에게든 함께 가지고 권했을 것이다. 이를 제외하고 몽프레에게 보낸 편지에서 가장 흥미로운 사실은 자신이 이번에 태평양으로 돌아가면 그림은 여흥거리일 뿐 목각에만 전념할 것이라는 주장이라고 쓴 점이다.

떠나려는 욕망이 다시 고개를 들 무렵인 11월 14일 캥페르에서 두번째 재판이 열렸는데, 이것은 첫번째 재판보다 더 실망스럽고 터무니없는 결과를 가져왔다. 법원은 고갱이 그림을 마리 앙리에게 맡겼을 때 문서로 작성된 인수증을 받아두지 않았으며 그것은 그가 그 그림들에 별다른 관심이 없었다는 증거이고, 따라서 예전 여관 주인은 그 그림들이 자기 것이라고 추론할 충분한 자격이 있다고 결정했다. 고갱은 단 한 번에 1888년과 1890년 사이에 그린 작품 대부분을 잃고 말았으며 변상 받을 가능성도 없이 본인부담금만 물게 되었다. 그는 법원을 나서자마자 곧장 역으로 가서 파리행 첫 기차에 올랐지만, 최악의 사태가 그를 기다리고 있었다. 안나가 베르생제토릭스 가로 돌아가 스튜디오

에서 가져갈 수 있는 모든 것, 그의 가구와 기념품들을 가져가버린 것인데, 마리 앙리와는 달리 적어도 과거 10년 동안 남아 있던 유일한 작품들인, 황색 벽에 걸려 있던 그림만큼은 남겨두었다.

목각으로 집을 지으리라

패거리가 한데 모였다. 그가 돌아온 지 일주일 후 샤를 모리스와 친구들은 카페 드 바리에테에서 그를 위해 잔치를 열어주었지만, 그는 자신이 되도록 빠른 시일 안에 프랑스를 떠나 되도록이면 아직 때가 묻지 않은, 따라서 타히티에는 더 이상 없는 모든 것을 제공해줄 수 있는 사모아로 갈 작정임을 분명히 밝혔다. 그러나 이번에는 아예 돌아오지 않을 작정이라고 했다. 몰라르에게 보낸 편지에서 밝힌 바에 의하면, 그는 2월에 출발할 예정이며 "내일에 대한 걱정 없이, 천치들과 더 이상 다투지 않는 자유인으로 평화롭게" 죽으리라는 것이었다. 뿐만 아니라 자신의 즐거움을 위해서만 그림을 그리겠다는 말을 다시 한 번 하면서 예언조로 "내 집은 목각으로 지을 것"이라고 덧붙여 말했다.

그가 점점 그림에 불만을 품게 된 이유는 설명하기 어렵다. 그 이유의 일부는 뒤랑 뤼엘 전시회 이후로 느꼈던 거부감에 기인할 수도 있지만, 그렇다고 해서 그의 조각이나 판화가 그림보다 더 이해받고 있다는 증거는 없었다. 어쩌면 그가 재창조하려던 문화에 좀더 밀접하기 때문에 조각을 택했을 가능성도 있다. 그가 이른바 '도자기 조각'이라고 한 불에 구운 대형 점토상을 만들기로 했을 때 분명 이 모든 가능성을 염두에 두고 있었을 테지만, 주된 원인은 그 자신이 쓰고 있던 재료의 문제라기보다는 불안한 심상의 반영이었다. 콩카르노에서 겪은 사건은 그의 친구들이 인식했던 것보다 훨씬 심각하게 그에게 유럽에 대한 극도의 혐오감을 야기하면서 그 자신이 소외된 미개인(고갱은 조테파와 함께 산행을 한 이후로 자신을 마오리족이라고 여겼다)이라는 느낌을

도기 조각상
「오비리」의 초기 사진.

환기시켜주었다.

그 점토상은 바로 이 미개인을 표현한 것으로 갑상선 기능 항진증을 보이는 크고 텅빈 눈을 한 채 등 뒤로 머리를 늘어뜨린 벌거벗은 여인상이었다. 그 포즈는 낯익은 것으로 그의 마지막 그림 「당신은 어디로 가시나요?」에서 테하아마나가 취했던 자세이지만, 여기서는 더 이상 순박한 시골 처녀가 아니라 피를 흘리며 죽어가는 이리의 몸 위에 올라서 있는 미개인으로서, 아이를 품에 바싹 끌어안고 있는 모습이 흡사 그것의 생명을 뭉개버리려거나 아니면 사랑으로 감싸주려는 듯이 보인다. 고갱은 이 작품에, 두 여인에 대한 사랑을 한탄하는 타히티인들의 노래에 등장하는 설화 속 인물 이름을 따서 「오비리」라는 제목을 붙였다.

고갱은 어쩌면 그것이 타히티의 고대 신인 오비리 모에 아이헤레에 대한 아주 오래된 신화의 현대판일 뿐이라는 사실을 알고 있었을지 모르는데, 그 신은 과거의 종교가 붕괴되면서 점차 '숲에서 잠자는 미개인' 투파파우와 같은 사악한 영으로 변질되었다. 그러나 그 신을 여성으로 만들고 그녀에게 생명을 주는 동시에 그녀를 파괴하는 존재로, 고갱은 그것을 어린 새끼를 자신의 배(자궁)에 꽉 끌어안음으로써 사랑하는 동시에 죽이는 존재로 표현했다. 그럼으로써 탄생과 죽음의 극적인 상징을, 미개인으로 부활할 수 있으려면 먼저 자신에게 있는 문명의 흔적을 말살시킬 필요가 있다는 신념을 제시하고 있는 것이다.

이전에 테하아마나의 경우에 그랬던 것처럼 이 인물의 포즈는 그 자체가 다산(多産)의 상징이며, 탄생과 죽음과 부활의 다의성을 증폭시켜주는 저 보로부두르 사원 프리즈의 신상에서 취한 것이다. 볼라르에게 보낸 한 편지에서 고갱은 '그녀'를 '여성 살인자'로 언급했지만, 나중에 그 조각을 그림으로 그리면서 이렇게 썼다. "그리고 그 창조물을 끌어안고 있는 괴물은 자신의 비옥한 자궁을 씨앗으로 채우고 세라피투스/세라피타의 아버지가 되었다." 양성적인 남주인공/여주인공이 등장하는 발자크의 소설 『세라피타』를 언급한 이 말은 오비리가 자신이

246

끌어안고 있는 완벽한 무성(無性)적 존재, 즉 양성적 존재의 어머니이면서 동시에 아버지임을 암시하는 것이다. 실제로 두 가지 해석 모두 타당하며 서로 상보적인 관계를 이루는데, 오비리는 낡은 것을 파괴하여 새로운 것에 생명을 주는 여성 살인자인 동시에 어머니인 것이다. 이렇게 해서 탄생과 죽음은 하나가 된다.

그 다의성과 복잡성에서 이것은 고갱의 가장 야심적인 조각품이며, 이후 이보다 더 심오하고 이보다 더 개인적인 의미를 띤 작품은 없다. 이것은 도예가로서 그가 가진 기술의 종합이며, 샤플레에게서 소성(燒成)에 대해 기술적인 조언을 받기도 하지만 여기에서 유약을 사용한 다양한 방식은 과거에 시도되지 않은 것으로 극한까지 밀어붙이는 고갱의 실험벽(癖)에서 나온 것이다. 바닥에 나뭇결이 새겨진 자국이 있는 것으로 보아 이 조각상이 조각 후 석고로 성형된 것이며 최종적인 점토상은 이 거푸집에서 뜬 것으로 추정되어왔지만, 영구성이 있는 목상을 두고 도자기를 구울 이유는 없으므로 그런 가능성은 희박해 보인다.

그보다는 고갱이 불에 구워 부분적으로 유약을 칠할 수 있도록 키가 큰 이 상을(그가 만든 것 가운데 가장 큰 74센티미터짜리) 직접 점토로 빚었을 가능성이 더 높다. 이 상의 대부분은 불에 구운 뒤 자주빛 갈색을 띤 거친 도자기 빛깔 그대로이고 머리카락은 투명한 유약으로 덮여서 좀더 밝은 모래색을 띠고 있다. 이리 두 마리의 머리에는 거의 까만색처럼 보이는 짙은 적색을 바르고 그 위에 녹색을 가볍게 가필했다. 기단 앞에는 '오비리'라는 글자를 넣고 죽은 이리의 옆구리 쪽에 그가 여느 때 쓰는 표시대로 'PGO'라는 글자를 집어넣었는데, 그것은 프랑스어 발음대로는 그의 이름 앞 글자로 읽힐 수 있다.

이것은 그가 종종 쓰곤 하던 농담이다. 첫 글자를 프랑스어로 발음하고 뒤에 오는 두 글자를 한데 붙이면 'PEGO', 곧 프랑스 해군의 속어로 남자의 성기, 즉 오늘날의 '자지'라는 말과 같은 뜻이 된다. 이 모든 것을 있는 그대로 해석할 경우 죽은 이리를 올라타고 있는 오비리는 남

자의 성기를 정복한 여자의 자궁을 의미하게 된다. 파괴자 여성의 이미지는 19세기 말의 예술과 문학에서 흔히 쓰이고, 종종 세례자 요한의 잘린 머리에 추파를 던지는 살로메로 표현되곤 했다. 그것은 흔히 매독이 횡행하던 시대의 악몽으로 해석되며 「오비리」를 만들던 무렵 고갱 자신이 여전히 병명을 입에 올리기를 거부하던 질병의 징후를 다시금 보이기 시작했다는 사실은 의미심장해 보인다.

그 섬뜩한 유래가 어떤 것이든 고갱은 「오비리」가 자신의 가장 중요한 작품 가운데 하나라는 사실을 알고 있었지만, 이 작품은 그가 죽은 뒤 오래도록 오해되고 거부될 운명이었다. 이 미개인 악마는 자신이 만든 저주에 빠졌던 것 같다. 이 조각상은 완성 직후 대중 앞에 처음으로 모습을 드러내었는데, 그것은 고갱이 드루오 경매 때의 성공을 다시 한번 되살리기 위해, 그와 동시에 자신을 제대로 대접하지 않는다고 여겨지는 화랑계를 피해서 최근작들을 스튜디오에 전시하기로 마음먹었기 때문이었다. 사모아에서 살려면 그에게는 돈이 필요했는데, 유산이 언제까지고 남아 있지는 않을 테고 전처럼 여행 보조금을 기대할 수도 없었던 것이다.

안나가 그의 토산품 컬렉션과 벼룩시장에서 사들인 가구 대부분을 가져간 상태여서 텅 빈 스튜디오는 이제 이상적인 전시장인 셈이었다. 전에도 그랬듯이 고갱은 표구와 전시 준비에 열심히 매달렸다. 판화는 돌려보거나 필요할 경우 벽에 걸 수 있도록 얼룩덜룩한 청색지에 앉혔다. 이 모든 일에서 무엇보다 근본적인 전제는 화가 자신이 뒤랑 뤼엘 전시회 때보다 좀더 친숙한 분위기에서 언제든 작품에 대해 설명을 할 수 있어야 한다는 사실이었다. 그는 여러 미술잡지에 전시회 개막일을 12월 2일로 공표했으며, 모리스와 르클레르크 두 사람 모두 그 주에 때맞춰 비평을 게재했다. 그의 초대에 응한 사람들에 대한 공식적인 기록은 남아 있지 않지만, 말라르메와 드가와 볼라르가 베르생제토릭스 가의 노란 방의 발코니로 통하는 나무 계단을 올라갔으리라는 것은 충분

히 있을 법한 일이다.

그들이 본 것은 뒤랑 뤼엘 전의 혼란스러운 익명성이 보다 개선되었다는 사실이다. 고갱은 자리를 지키고 열심히 대화를 나누고 판화를 건네주거나 작품들의 연결과 발전을 보여주기 위해 서로 다른 작품을 나란히 들어 보여주면서, 만일 정상적으로 아무 특징도 없는 화랑에서 전시회를 가졌더라면 기대하기 어려웠을 정도로 목각과 모노타이프에 대한 관심을 불러일으키려고 애썼다. 그러나 라피트 가에서보다 더 많이 팔린 것은 아니었다. 고갱의 가장 열렬한 추종자들은 생활고와 싸우는 젊은 화가들로서, 그들은 고갱만큼이나 가난해서 자신들이 좋아하는 작품을 구입할 처지가 아니었다.

고갱은 이번에도 역시 새로운 영토를 개척한 일로 찬사를 받았지만 돈은 생기지 않았다. 전시회를 개막한 지 닷새 후에 그는 다시 한 번 테트 드 부아 그룹이 열어준 축하연에 참석했는데, 그 자리에서 기분이 한결 누그러지긴 했지만 고갱은 결국 자신이 돌아가야 할 곳은 타히티뿐이라고 서글픈 어조로 선언했다. 그는 이어서 역시 침울한 투로 "이쪽 미개인과 저쪽 사람들" 사이에서 선택하라면 자신은 한순간도 망설이지 않을 것이라는 말을 덧붙였다.

그는 여전히 돈을 필요로 했기 때문에 이제 예전의 전략을 다시 되풀이해야 할 처지였다. 즉, 불과 7개월 전 '페르' 탕기가 일반 경매에 부친 그의 그림에 대한 반응이 미적지근했지만, 드루오 경매장에서 자신의 작품을 공매하겠다는 계획이었다. 일단 일을 추진하기로 하자 언론사 연줄을 찾아다니며 광고를 부탁하러 다니느라 거의 모든 시간을 써야 했다. 작업을 할 시간은 거의 없었지만 그렇다고 해서 이때가 그의 삶에서 아무 성과도 없는 시기라고 보는 것은 잘못일 것이다. 몰라르 일가 덕분에 그는 다시 아주 재능 있는 무리들로 구성된 새로운 그룹과 어울리게 되었지만, 이번에는 중심인물이 화가나 음악가가 아니라 극작가였다.

가족처럼

문제의 인물은 베르생제토릭스 가에 모인 그룹과 어울려 보낸 전형적인 저녁나절을 묘사하고 있는데, 비록 처음 몇 가지 세부사항은 약간 어리둥절해 보이지만 그것은 고갱이 프랑스에서 보낸 마지막 6개월간의 삶을 흥미롭게 그려 보여주고 있다.

나는 겨울 내내 가구가 거의 없는 셋방에 살면서 화학 연구에 매달렸으며, 저녁때면 온갖 국적의 예술가들이 무리지어 모이는 '크레므리'라는 간이식당에서 식사를 하곤 했다. 저녁 식사를 마친 후 나는 엄격했던 시절에는 멀리했던 가정을 방문했다. 무정부주의 예술가들이 모인 그곳에서 나는 차라리 보거나 듣지 않는 편이 나았을 온갖 일들을, 방종한 태도, 느슨한 윤리관, 냉담한 무신앙 등을 고통스럽게 보고 들었다.
거기에는 기지에 넘치는 재능 있는 이들이 많은데, 그 가운데 한 사람은 정말이지 타고난 천재여서 자기 힘으로 명성을 획득한 인물이다. 그들은 모두가 한 가족과도 같다. 그곳 사람들은 내게 호의를 보여주고 있어서, 그 사실 때문에 나는 내 관심 밖의 사소한 문제들에 대해서는 눈을 감고 귀를 막는다.

당시의 정황을 잘 보여주는 이 회상록의 필자는 스웨덴의 극작가 아우구스트 스트린드베리인데, 그는 1894년에서 1895년에 걸친 그해 겨울에 파리에서 적지 않은 성공을 거둔 인물이다. 비록 고국에서는 호평을 받은 일련의 회곡 「아버지」, 「줄리양」, 「빚쟁이」로 명성을 얻긴 했지만 극작가는 여기에 만족하지 못했던 듯하다.
두번째 결혼의 비참한 좌절은 파리에서의 환대마저 빛바랜 것으로 만들면서 그를 거의 편집증에 가까운 질투와 의혹 속으로 몰아넣었

다. 이 무렵 스트린드베리와 아주 가깝게 지내던 쥘리앙 르클레르크가 성탄절 전야 때 그를 방문했는데, 그는 커다란 외투를 입은 채 "아이들 사진과 연발권총 한 자루 외에는 아무것도 없는" 책상 앞에 앉아 있었다.

머리통을 날려버리고 싶은 충동을 억제한 스트린드베리는 일종의 연금술이라고 할 수 있는 이상한 과학 실험에서 위안을 얻었으며, 그것은 하마터면 자살과 똑같은 결과를 가져다줄 뻔했다. 한 번은 호텔방 난로로 유황을 가열하려다 끔찍한 화상을 입음으로써 십중팔구 매독에서 유래했을 악성 습진을 한층 더 악화시키는 결과가 되고 말았다. 실제로 스트린드베리는 파리 시절 두 차례 병원에 입원했지만, 그는 계속해서 과학 연구에서 혁명적인 진보가 될 발견을 하는 중이라고 주장했는데, 편집증에 걸린 그 자신이 극작가로서는 얻지 못했다고 여긴 불후의 명성을 그 일이 가져다줄 것으로 여겼다.

그날 저녁에 대한 그의 나머지 설명 부분은 이해하기 쉽다. 그가 말하는 '크레므리'는 물론 카롱 부인이 운영하던 식당을 말하는 것인데, 그녀와 극작가는 모종의 연애를 하고 있었다. 그녀는 그를 어머니처럼 돌봐주고 그는 그녀의 앞치마에 고개를 묻는 아들 역을 맡았던 것이다. 스트린드베리는 맞은편에 있는 조그만 호텔에 묵고 있었지만, 무상으로 식당을 이용했으며, 어느 날 아침 카롱 부인이 내려와보니 그가 식당 복판에 냄비와 팬을 쌓아놓고 셔츠와 팬티 바람으로 춤을 추고 있었다.

그것은 자기 음식에 독을 넣으려는 악령을 몰아내려는 의식처럼 보였다. 그럼에도 인정 많은 이 여인은 이제 곧 세기가 바뀌면 그가 진심으로 자기를 사랑해주리라고 믿었다. 그러다가 1900년경 그가 다른 여자와 결혼했다는 소식을 들은 그녀는 결국 희망을 포기하고 식당을 팔아치운 후 고향 알사스로 내려갔다.

이 글에서 스트린드베리가 방문했다는 가족은 물론 베르생제토릭스

가의 아래층에 살던 몰라르 일가를 의미했다. 그는 예전부터 스톡홀름에서 이다 에릭손 몰라르와 아는 사이였으며, 그녀와 윌리엄은 일시적으로 그와 불화를 겪었음에도 파리에서는 가장 가까운 친구 사이였다. 그 불화는 그들 일가가, 스트린드베리가 경솔한 실험을 하다 화상 입은 손을 치료하느라 들어간 비용을 스칸디나비아 이주민들로부터 모금하려 했을 때 그가 느낀 굴욕감에 기인한 것이었다. 하지만 곧 그들 일가는 다시 친구가 되었으며 그의 사교생활의 중심을 차지하게 되었다.

이 일화에서 가장 먼저 알아볼 수 있는 것은 진정한 의미에서 천재를 타고났다는 인물이다. 스트린드베리는 비록 고갱과 같은 모습을 싫어했지만, 프랑스에 오기 전에 이미 코펜하겐에서 메테의 초대에 응하면서 그에 대해 알게 되었다. 그것 말고도 다른 연줄이 있었는데, 스트린드베리는 에드바르트 브란데스와 아는 사이여서 그의 컬렉션에 들어있던 고갱의 그림을 보았을 테지만, 그것들은 그의 취향과는 거리가 멀었다. 스트린드베리는 화학 이외에도 스스로를 화가라고 여기고 있어서, 스웨덴을 떠나기 전에 큼직한 표현주의 그림들을 가지고 전시회를 연 적도 있었다. 그의 희곡과 마찬가지로 그림 역시 현실을 강렬하고도 극적으로 과장한 것으로서, 고갱의 신중하고 사색적인 신화 제작과는 동떨어진 것이었다.

그러나 스트린드베리는 또한 타울로브 일가와 알고 있었고 그들과 함께 최근에 디에프에도 머문 적이 있었기 때문에, 1894년 가을 스트린드베리가 누보 극장에서 「아버지」를 개막하기 위한 준비를 위해 파리에 도착했을 때 그와 고갱이 서로 알게 된 것은 필연적인 일이었다. 그들은 고갱이 캠페르에서 두번째 재판을 받고 돌아온 직후 리허설 때 만났는데, 그 무렵은 스트린드베리가 여전히 라탱 구에 살면서 현대 화학을 혁신시키기 위한 노력을 쏟고 있을 시기였다. 스트린드베리가 마흔여섯 살로 그들은 서로 엇비슷한 나이였으며, 예술관의 차이에도 불구하고 두 사람은 서로에게서 유사한 특징들을 발견하고서 서로를 우

호적으로 대해주었다.

「아버지」는 원래 12월 14일 금요일에 개막될 예정이었으나, 파리 오페라관의 「파우스트」의 천번째 공연과 공연시기가 겹쳐지는 것을 피하기 위해 하루 뒤로 늦추었다. 스트린드베리의 작품 첫 공연이 사회적으로 대대적인 관심을 불러일으킨 이유는 설명하기 어렵다. 입센 이래로, 그 민족주의적 색채에도 불구하고 상징주의 열기에 동조한 듯이 보이는 북유럽 연극이 유행했다. 아무튼 그 자리에는 명사들이 참석했지만, 관심의 초점이 된 인물은 점점 더 명사 대접을 받고 있던, 아스트라한 모자와 화려한 망토 차림의 고갱이었다. 그것은 스트린드베리가 그 자리에 없었기 때문이기도 한데, 자기 연극의 개막 전야제 때면 잔뜩 신경이 곤두선 채 집에 틀어박혀 있는 것이 그의 습관이었다.

어쨌든 고갱은 무엇보다도 나비파의 화가 펠릭스 발로통이 해놓은 무대장치와 의상을 보러 갔을 테지만, 얼마 지나지 않아서 그 연극을 쓴 작가가 알아둘 만한 인물이라는 사실을 깨달았다. 비평의 내용들은 일관되지는 않으나 스트린드베리는 하루밤새 대단한 반향을 불러일으켰다. 『르 피가로』에는 대서특필한 다음과 같은 기사가 실렸다. "헝클어진 머리태를 왕관처럼 얹은 위풍당당한 이마에, 연푸른 눈, 과묵하고 키가 크고 호리호리한 체구, 사도의 임무를 띤 사람과 같은 거동을 한 이 인물은, 아버지 입센과 아들 비요른손과 더불어 가히 북유럽의 3인조라 할 수 있다."

연극이 시작되고 나서 고갱은 이 극작가를 샤를로트 카롱과 크레므리에 드나드는 인물들에게 소개시켜주고, 베르생제토릭스 가의 목요일 저녁 정기 모임에도 초대했다. 비록 그들 무리의 방종한 윤리관은 불만이었음에도 스트린드베리는 기꺼이 모임에 참석했다. 하지만 웅얼거리는 듯한 말투에 어설픈 프랑스어로 또 다른 과학에 대해 늘어놓기만 하던 그도 특별히 유쾌한 손님은 아니었던 것 같다. 그렇지만 그는 그 무렵 가장 뛰어난 극작가였으며 우스꽝스러운 놀이판에도 즐겨 끼어들곤

했다. 쥐디트는 '러시아인의 매장식'이라는 놀이를 하던 그의 모습을 "장례식 행렬에서 장단이 맞지 않는, 텅 빈 것 같은 목소리로 악을 쓰면서도 재미있어 하기만 하던" 그의 모습을 회상했다. 쥐디트는 자기 부모에게 그랬던 것처럼 그에 대해 어쩔 수 없는 편견을 갖고 있었다. 그녀는 우스꽝스럽기 짝이 없는 이 스웨덴인과, 벽난로 앞에서 조끼 겨드랑이에 양손의 엄지손가락을 끼워넣은 채 놀이하는 사람들을 '무지한 인간들'이나 되는 듯이 바라보고 있는 기품 있는 고갱을 극명하게 대조시켰다.

그녀는 스트린드베리가 화학에 대해 이야기할 때면 "사람들이 따분함과 경의 어린 얼굴로 아무것도 알지 못하면서 귀를 기울였던" 일을 예리하게 간파했으며, 한 번은 스트린드베리가 주머니에서 플라스크병을 꺼내 들고는 "마치 자기 얘기를 듣는 사람 중에 그런 것에 관심 있어 하는 사람이 있기라도 한 것처럼" 그 속에 든 까만 뭔가가 유황이 단일 분자가 아니라는 사실을 입증해주는 것이라고 설명하던 일도 회상했다.

스트린드베리와 함께 목요일 밤 정기 모임에 참석했던 이들로는 델리어스와 르클레르크, 슬레빈스키와, 그들만큼 자주는 아니지만 뮈샤도 있었다. 쉬프와 몽프레 같은 오랜 지기들은 아마도 소란스러운 젊은 패거리와 이 모임에서 빠지지 않는 유치한 놀이에 대한 혐오감으로 떨어져나갔다. 한 번은 델리어스와 르클레르크가 속기 쉬운 스트린드베리를 델리어스의 방에서 여는 강령회에 불렀다. 모두가 자리에 앉아 탁자 위로 손을 내밀고 있는 동안 르클레르크가 자신들에게 전할 말을 물어보았다. 그러자 탁자가 흔들리기 시작하더니 탁탁 두드리는 소리로 글자를 하나씩 일러주었다. M⋯⋯E⋯⋯R⋯⋯. 유머를 모르는 스트린드베리가 그 말이 'MERDE'(똥 같은 소리)임을 깨달은 것은 한참 지나고 나서였다. 그 일에 대해 델리어스는 "그는 그 일로 우리를 완전히 용서하지는 않았던 것 같다"고 썼다.

1886년, 기타를 연주하는 아우구스트 스트린드베리.

델리어스와 르클레르크가 이런 식으로 공모했던 것은 드문 일이었는데, 왜냐하면 델리어스는 쥐디트처럼 그 시인이 이기적이고 믿을 수 없는 인간이라고 생각하고 있었기 때문이다. 사실 고갱과 몰라르가 그들무리에서 유일한 공통분모였으며 서로를 비위에 맞지 않다고 여기는구성원들이 많았다. 델리어스는 몽프레를 좋아했으며, 장난기에도 불구하고 스트린드베리를 너그럽게 봐주었다. 그래서 이 극작가가 종종거의 광기에 가까운 말을 늘어놓기 일쑤였지만 이들은 함께 뤽상부르공원이나 라탱 구를 오랫동안 산책하곤 했다.

고갱은 점점 더 괴상한 행동을 일삼는 스트린드베리가 언젠가는 유익하리라고 여기고 참아주었다. 개막 전야제가 성공을 거둔 직후 이 극작가는 터무니없는 잡지 기사들을 발표하기 시작했다. 상식을 벗어난

여성차별적인 내용으로서 '여성의 열등함'이라는 제목의 글이 있었는데, 그것은 그가 한때 '내가 아는 한 가장 추잡한 짐승'이라고 묘사했던 두번째 아내와의 연이은 싸움에서 촉발된 것이 분명했다. 그 기사는 당연히 대소동을 일으켰으며, 그것을 본 고갱은 스트린드베리에게 이제 곧 있을 자신의 작품 경매에 사용할 카탈로그 서문을 써달라는 편지를 보냈다.

그때 있었던 일에 관한 기록에 의하면, 고갱이 스트린드베리에게 도움을 요청했으나 장황한 거절 답장을 받았는데 그 내용이 상당히 주도면밀한 것이어서 고갱은 그것을 서문으로 쓰기로 했다는 것이다. 그렇지만 조금만 생각해보면 그들 두 사람이 자신들의 일에 극적인 효과를 더하기 위해 이런 각본을 날조한 것이 아닐까 하는 의심이 든다. 사실상 스트린드베리는 아첨처럼 보이지 않으면서 그 화가를 칭찬하기 위한 방법으로 일부러 거절로 치장한 찬사를 쓴 것이다. 스트린드베리의 '거절'은 실제로 현대미술에 관한 일반론의 문맥에서 고갱의 예술을 장황하게 개관한 것이었다.

그는 서문을 쓰지 못하는 자신의 무능함에 대한 사과로 시작해서, 초기 인상파에 대한 자신의 사랑을 환기시킴으로써, 그 때문에 이제 먼 옛날이 된 그때 이후로 고갱이 해온 작업을 거부할 수밖에 없노라는 변명을 늘어놓았다. "……당신은 새로운 땅, 새로운 천국을 창조했지만 저는 당신의 세계에서 마음이 편치 않습니다. 그것은 저처럼 명암의 대조효과를 좋아하는 사람에게는 지나칠 정도로 쾌활한 세계이니까요. 당신이 창조한 낙원에 거하는 이브는 저의 이상형도 아닙니다. 나 같은 사람조차 여자에 대해 한두 가지 이상형은 품고 있기 때문입니다."

그 글을 읽으면서, 스트린드베리가 사실상 악마의 옹호자 역할을 맡고 있고 편지가 말미에 이를수록 그가 에둘러 동조를 표했다는 사실만 아니라면 이 모든 얘기는 상당히 솔직해 보인다.

나 자신을 잔뜩 긴장시키고 나서야 겨우 고갱의 예술을 좀더 명확하게 이해하게 되었소.

어떤 현대 작가는 실제의 인간을 그리지 않고 그저 자기 자신을 만들어냈다는 이유로 비난받은 바 있소. 그저 말이오!

잘 가시오, 선생. 하지만 다시 돌아와 내게도 들러주시오. 그때쯤이면 아마도 당신의 예술을 좀더 잘 이해하는 법도 배웠을 것이고, 나도 또 다른 드루오 경매장 전시를 위한 새 카탈로그에 제대로 된 서문을 쓸 만한 입장이 되어 있을 테니까. 지금으로서는 나 역시 원시인이 되어 새로운 세계를 창조하고 싶은 억누를 수 없는 충동을 느끼기 시작하고 있소.

고갱이 그가 신중하게 심경 변화를 피력해놓은 이 글을 카탈로그의 서문으로 쓴 것은 위험을 무릅쓴 것이라고 할 수 없으며, 그가 이 글을 쓰는 데 관여했다는 사실은 그 글을 자신이 상세한 토를 단 답장과 함께 『레클레르』에 게재하도록 주선한 사실로도 뒷받침된다.

이런 책략을 썼음에도 그 결과는 고갱과 스트린드베리가 원했던 것과는 거리가 멀었다. 2월 18일에 열린 경매에는 참석자가 별로 없었으며, 마흔일곱 점의 작품 가운데 불과 아홉 점만이 팔렸다. 드가가 그림 두 점과 데생 여섯 점을 구입했는데, 그 가운데는 「올랭피아」의 모사화도 포함되어 있었다. 공식 수령액은 2,200프랑이었으나, 여기에는 고갱이 입찰을 붙이려는 필사적인 노력의 일환으로 여러 개의 가명을 써가며 작품을 사들인 데 쓴 830프랑도 포함되어 있었다. 그 돈조차 모두 그의 것이 아니었는데, 거기에서 정산할 비용을 제해야 했다. 결국 그가 손에 쥔 돈은 겨우 464프랑 80상팀에 불과했다. 그는 자신이 아직은 타히티로 떠날 수 없으며, 다른 수단으로 돈을 마련하기 전까지 출발을 늦춰야 하리라는 사실을 인정할 수밖에 없었다. 게다가 그는 다시 앓기 시작했다. 비록 그는 시인하지는 않았겠지만, 자신이 매독에 걸렸다는

사실을 결국 받아들일 수밖에 없었을 것이다.

우파우파 타히티

이제 더 이상 매독을 심장병과 혼동할 수는 없을 지경이 되었다. 다리 주위의 피부가 화상을 입은 스트린드베리의 손처럼 진물이 흐르는 습진 형태로 터지고 있었다. 당시 가능한 치료법은 근원적인 질병이 아니라 증상을 다루는 것뿐으로 결국 완치가 불가능했다. 파리의 병원에 강제로 수용되어야 했던 스트린드베리의 다음과 같은 보고는 매독이 그 병에 걸린 환자들에게 불러일으킨 공포심이 어느 정도인지를 환기시켜준다. "주위는 온통 유령들이었다……코가 없는 사람, 한쪽 눈이 없는 사람, 입술이 너덜대는 사람이 있는가 하면 뺨이 흐물흐물해진 사람도 있었다."

고갱이 최종적으로 타히티로 가기로 마음먹은 것은 무엇보다도 이런 이유 때문이었을 것이다. 사실상 그런 것이 전혀 없는 원시 그대로의 사모아보다는 그곳에서 어느 정도 의술의 혜택을 받을 수 있었던 것이다. 그는 이제 아무도 동행할 사람이 없다는 사실도 알고 있었다. 세갱과 오코너 두 사람 모두 자신들이 이런 강한 개성 앞에서는 압도될 뿐이며, 어쨌든 고갱이 늘 주장했듯이 타히티는 스승의 것이고 그의 제자로서는 스승의 그늘에 가려 사는 수밖에 도리가 없다는 사실을 인식할 정도의 머리는 있었다. 혹시 저 영국인 스터드가 정말 이 일에 관심이 있었다 해도 그 역시 이 시점에서는 떨어져나갔을 것이다.

출발 채비를 하던 고갱에게서 무엇보다 이상한 일은 자신이 떠날 작정이라는 말을 메테에게 하지 않았다는 것이다. 그가 지난 1월 자신이 성탄절도 신년도 제대로 맞지 못했다고 푸념하면서 가시 돋친 서신을 보냈지만 답장을 하지 않았던 그녀는 신문에서 드루오 경매 소식을 접하고서야 수익금 가운데 얼마를 송금할 의향이 있는지를 묻는 편지를

보냈다. 고갱은 그녀에게 답장으로 수익금이 거의 없었음을 보여주는 대차대조표를 보내주었다. 그러고는 그녀가 자기를 버렸으며(적반하장도 이만저만이 아니지만) 집안일에 소홀하다고 나무랐다. 그 편지에 메테가 답장을 보냈다는 기록은 없지만, 그 어떤 일도 고갱이 떠날 작정이라는 말을 굳이 하지 않은 데 대한 설명이 되지 않는다.

2월이 3월이 되고, 어정쩡한 사이에 다시 4월이 되었다. 그는 병이 좀 완화되고 적당한 배편이 나타나기를 기다리는 것 말고는 달리 할 일이 없었다. 유산에서 남은 약간의 돈과 얼마 안 되는 작품 판매수익금밖에 없던 그는 타히티에서 살기 위해서는 현지에서 무슨 일이든 해야할 처지라는 사실을 잘 알고 있었다. 이제 제노가 다른 곳에 배속되었기 때문에(두 사람은 중위가 파리를 지날 때 잠깐 만난 적이 있었다) 섬 생활은 전보다 더 외롭고 힘들 터였다. 그럼에도 그 무렵 고갱의 대도시 생활에 대한 혐오감은 극도에 달해서 어떤 것도 그의 계획을 가로막을 수 없었다.

그렇지 않다는 많은 증거에도 불구하고, 그 자신이 새로운 예술에서 중요한 인물이라는 사실이 명백했음에도, 고갱은 자신이 오해와 멸시를 받고 있다고 느꼈다. 작품은 의당 팔렸어야 했으며 돈과 함께, 대형 스튜디오와 전원 별장, 미술학교 교직과 살롱전 심사위원이라는 공식 직함 등 살롱전의 명사들에게 붙어다니는 가시적인 신분의 상징물들도 따라와야 마땅했던 것이다. 구성원 대부분이 그보다 훨씬 어린 몇몇 화가 집단의 지도자라는 정도로는 충분치 않았다. 어쩌면 대부분 그의 나이의 절반밖에 되지 않을 정도로 그들이 '너무' 어리다는 사실이 문제였을지도 모른다. 그들은 그의 주위에 몰려들어 그에게서 자기들이 필요로 하는 것을 얻은 뒤에는 각자 자신의 명성을 추구하기 위해 떠났던 것이다.

그들보다 나이가 더 많고 지위도 엇비슷한 지인들조차 별로 주는 것 없이 가져가기만 하는 것 같았다. 스트린드베리는 창조를 위해서는 얽

힌 것을 끊고 스스로를 자유롭게 풀어놓는 고갱의 능력에서 많은 것을 배웠다. 고갱이 자발적으로 새로운 경험에 골몰하고, 자신의 예술을 새로이 전개하기 위해 타히티로 떠나려 하며, 모든 것을 새로운 듯이 바라보고, 작업을 위해 가족과 국가 등 모든 것을 포기하는 과정을 주의 깊게 지켜본 스트린드베리가 언짢은 이혼에서 헤어날 수 있었던 것은 분명 고갱이라는 본보기 덕분이었을 것이다. 그런 반면, 스트린드베리가 고갱에게 준 것을 찾아보자면(그런 것이 있다면 말인데) 난감할 수밖에 없다.

그것은 델리어스의 경우도 마찬가지여서, 예술가의 첫번째 의무가 자신의 개성을 힘차게 표현할 수 있는 방법을 찾는 것이라는 그의 신념은 얼마만큼은 고갱과의 교제에서 파생된 것이다. 고갱의 대담한 색채와 이국적인 주제와, 델리어스가 하게 될 작업과의 사이에 직접적인 유사점을 찾아볼 수 있다. 하지만 델리어스의 경우도 스트린드베리의 경우와 마찬가지로 그가 고갱에 주는 것은 거의 없었다. 오히려 이들 영리하고 창조적인 이들은 고갱을 지치게 하면서 그가 작업은커녕 생각할 짬조차 주지 않았다.

1880년대와 1890년대에 걸쳐 파리 화단의 변화 속도는 지루하기 그지없었다. 그것은 젊은 세계로서, 이들 풋내기 화가들 대부분은 아이디어 하나를 들고 나타나 그것을 지속적으로 전개시켜나가며 명성을 얻었다. 고갱은 벌써 10년 넘게 수많은 아이디어를 낭비하다시피 쏟아냈는데, 이젠 그 일에도 진력이 나고 말았다. 몰라르에게 보낸 편지에 쓴 대로 마침내 고갱은 자신을 위한 그림을 그리고 싶었다.

아마 그 어떤 짜증나는 이유보다도 그가 영원히 프랑스를 떠나기로 결심한 주된 이유는, 자신이 만든 신화에 그 자신이 희생됐기 때문일 것이다. 자신을 예술을 위해 세상 끝까지 가려는 거친 미개인으로 설정했던 그로서는 파리 화단의 판에 박힌 일상에 안주해서 전시 공간과 나이 어린 비평가들의 주목을 받는 데 필사적인 여느 평범한 화가로 처신

하기가 불가능했다. 낯익음은 경멸만을 낳을 뿐이니 차라리 사라지는 편이 나았다. 그리고 설혹 자신의 결정에 일말의 의혹이 있었다 해도 그해 6월, 에밀 베르나르가 문학지 『메르퀴르 드 프랑스』를 통해 이제 껏 나온 가운데 가장 악의에 찬 비난을 퍼붓기 시작함으로써 마지막 의혹마저 사라져버렸다.

흡사 모욕당한 연인처럼 시간이 흐를수록 점점 더 망상에 사로잡힌 베르나르는 고갱이 여러 사람의 아이디어를 훔친 표절자에 불과하다는 사실을 증명해 보이기로 단단히 마음먹었던 것이다. 현명하게도 고갱은 자신의 지지자들이 일련의 악의에 가득한 입씨름을 벌이면서 그런 혐의에 반박하도록 내버려두었지만, 그 일이 계속되자 고갱에게는 자신이 이 나라를 떠남으로써 논란을 벗어나는 편이 훨씬 좋은 인상을 남기는 방법이 될 것 같았다. 그것은 파리 화단의 그런 시시한 말다툼이 자신의 품위와는 어울리지 않으며, 그는 그런 것 말고도 할 일이 있다는 사실을 증명하는 확실한 방법이기도 했다.

그러나 그는 남은 유산의 일부로 『메르퀴르 드 프랑스』의 주식을 사고 정기구독을 신청해서 파페에테까지 잡지를 우송하도록 조치해놓음으로써 그 잡지와의 연결이 끊어지지 않도록 해놓았다. 게다가 영원히 폴리네시아에 정착하기로 마음먹은 그는 자신이 작업과 일상의 편의 양면에서 필요로 하는 모든 것을 마련하도록 철저하게 준비했으며, 그 일환으로 최종 정착지가 어디가 됐든 그곳에다 가정과 스튜디오를 꾸미기 위해 베르생제토릭스 가에서 안나가 가져가지 못한 비품을 꾸렸다. 또한 일단 그 섬에 정착하게 되면 자신에게 시각적 자극을 줄 만한 것이 거의 없으리라는 사실을 의식하고 그 어느 때보다 훨씬 많은 사진과 엽서도 수집하기 시작했다.

이러한 준비에도 불구하고 아직 최후의 한 걸음만은 내딛지 못하고 있던 고갱에게 마지막 지푸라기가 된 것은, 그해의 살롱전에 저 장엄한 「오비리」 도기 조각을 제출함으로써 한바탕 소동을 일으켰던 일이었

다. 샤를 모리스에 의하면, 그 작품은 그저 무조건 거부당했다고 한다. 그러나 볼라르의 회상록에 의하면, 샤플레가 그 작품을 자신의 다른 작품 속에 끼워 전시했다가 조직위원회의 지시로 제외되었다는 것이다. 그러자 샤플레가 정 그렇다면 자신의 작품을 모두 거두어들이겠다고 협박했고, 국내 유수의 도예가가 이런 뜻밖의 행동을 취하자 위원회는 하는 수 없이 「오비리」를 다시 전시하도록 허락했다고 한다. 여기서 흥미로운 점은, 볼라르는 고갱이 '세상 끝까지' 가기로 결심한 주된 이유가 바로 살롱전에서 그를 거부했기 때문이라고 보고 있다는 사실이다.

실제로 어떤 일이 있었든 이 「오비리」 사건은 자신이 대중으로부터 거부당하고 있다는 그의 뿌리깊은 의식을 다시 한 번 확고히 다져준 셈이어서, 고갱은 떠날 준비를 서두르기 시작했다. 마침내 7월 3일 마르세유에서 출항하기로 정한 고갱은 일단 날짜가 정해지자 번개처럼 주변을 정리하기 시작했다. 지금껏 그가 오세아니아에서 작품을 보내는 조건으로 고정 수입을 받을 수 있도록 화랑과 모종의 계약을 맺었다는 주장이 제기되어왔지만, 그럴 만한 화랑을 찾기는 어렵다. 뒤랑 뤼엘은 그런 일에 관심이 없었으며, 나중에 볼라르 전시회로 고갱이 겪은 문제에서 알 수 있듯이 이 새로운 화상도 그 일을 맡길 만한 인물은 아니었다. 고갱의 오세아니아행 준비가 느슨했다고 비난하기는 쉬운 일이지만 그가 달리 할 수 있는 방법도 없었을 것 같다. 고갱은 사람들을 쉽게 믿었던 것이다. 그들이 나중에 그를 실망시킨 사실은 고갱 자신의 판단 실수이기도 했지만 그만큼 운도 나빴다.

그는 겨우 작품 몇 점에 대해 잠재적인 구매자의 흥미를 끌 수는 있었지만 그들은 돈이 별로 없는 사람들이었기 때문에 훗날 대금을 받기로 하고 외상으로 작품을 내줄 수밖에 없었다. 이것은 그가 국내에 있으면서 수금할 처지가 아니었기에 그렇게 분별 있는 일처리가 아니었다. 고갱이 찾아낼 수 있었던 대리인들이 그렇게 적절한 인물들이 아니었던 것이다. 생라자르 가의 레비라는 사람과, 부업으로 그림을 취급했

던 야심만만한 조르주 쇼드라는 화가가 있기는 했지만 두 사람 모두 탁월한 선택은 아니었으며, 고갱으로서는 그들이 자진해서 일을 처리해주기만 바라는 수밖에 없었다. 만일 그에게 빚을 진 이들이 모두 제대로 돈을 갚는다면 고갱도 한동안 그럭저럭 살아갈 수 있을 터였다. 그 모두가 희망사항이었지만 그 상황에서는 다른 수가 없었다.

이 모든 일 중에서 무엇보다 최악이었던 것은 『노아 노아』가 처한 혼란스러운 상황이었다. 모리스는 몇 부분을 다시 작업했음에도 그 일을 끝내지 못했으며 고갱의 다그침을 받고 겨우 이리저리 섞어 초고를 만들긴 했지만, 최종 출판을 하기 전에 새로운 자료를 넣기 위한 추가 작업에 좀더 시간이 필요하다고 고집을 피웠다. 고갱은 이 의견을 받아들여서 모리스가 지금껏 완성시킨 원고를 꼼꼼히 커다란 연습장에 옮겨 적었는데, 그것은 나중에 목판화를 붙일 수 있을 만큼 컸다. 그는 목판화와, 모리스가 준비가 되는 대로 신속하게 보내주마고 약속한 나머지 원고를 넣을 자리는 비워두었다.

그는 모리스에게 삽화를 넣은 「고대 마오리족의 예배의식」의 재작업을 일임했던 것 같으며 『노아 노아』에 붙일 주석도 계속하도록 작업하도록 맡겼는데, 모리스가 훗날 그것들을 팔아치웠기 때문에 최근에야 세상에 나타났다. 그러나 고갱은 윌리엄 몰라르에게 『노아 노아』의 출판에 관한 감독 위임권을 부여했다. 그것은 고갱이 이제 더 이상 모리스를 전적으로 신뢰하지 않는다는 명확한 징표였다. 하지만 이런 현명한 예방책에도 불구하고, 타히티로 떠날 준비를 하면서 그의 일들이 혼란에 빠지고 실타래처럼 복잡하게 얽힘으로써 언제든 재난을 입을 가능성이 있었음은 부인할 수 없는 사실이다.

고갱에게 빠져 있던 쥐디트는 사랑하는 이가 떠나는 것은 삶 자체가 끝나는 것이라고 여기고 침울한 기분으로 이 모든 일을 바라보고 있었다. 그가 영원히 떠난다는 것은 확실했다. 고갱은 뮈샤에게서 산 것이 분명한 페달식 오르간마저 가져가려고 했고, 두 번 다시 유럽에 오지

않을 예정이어서 여생 동안 쓸 많은 물건들을 꾸렸다. 물론 기타도 가져갈 뿐 아니라, 이제부터 새로운 고향이 될 열대의 섬에서 너무나 멀리 떨어진 곳의 계절을 상기하는 데 필요하기라도 하듯 브르타뉴 지방의 설경을 그린 소품도 챙겼다.

쥐디트는 여전히 그림 지도를 받고 있었는데, 고갱은 그녀에게 반 고흐가 아를에서 보내주었던 자화상을 복원하는 일을 거들도록 하기까지 했다. 그러나 두려워하던 날이 점점 가까워지면서, 그는 전보다 약간 더 강한 열정으로 그녀를 좀더 힘껏 끌어안아주는 듯이 여겨졌다. 그녀가 기념품을 달라고 하자 그는 엷은 금빛 머리카락 일부를 공작석 펜던트에 넣어 주고는, 자기도 그녀의 것을, 그러나 머리에서 난 것이 아닌 것(그는 그것을 '수염'이라는 미묘한 말로 표현했다)을 달라고 하면서 베개 밑에 넣어두면 아름다운 꿈을 꾸게 될 것이라고 말했다.

그녀의 부모는 송별연을 열어주었다……"내 영혼은 죽은 채로"…… 그녀는 마지막으로 그에게 차를 만들어주었고는 홀린 눈길로, 어디서인지 술을 마신 고갱이 '우파 우파'를 추는 모습을 지켜보았다. 드레스를 입고 화장을 한 키 작은 파코 두리오는 울적한 말라게냐(에스파냐 말라가 지방의 춤곡―옮긴이)를 불렀는데, 쥐디트의 눈에는(아마 실제로도 그랬을 테지만) 고갱의 키스를 간절히 바라는 듯이 보였다. 두리오가 다른 사람들과 함께 집을 나서자 쥐디트가 그를 대신해서 고갱에게 키스를 했다. 사람들은 모두 아래층으로 내려갔지만 쥐디트는 자기 혼자서 고갱과 작별인사를 하기 위해 몰래 그곳으로 돌아가려고 했다. 하지만 그녀의 어머니가 딸이 나가도록 허락하지 않았다.

고갱은 쥐디트의 슬픈 마음을 알아채고는 출발 전날 그녀를 극장에 데려갔으며 자신의 오른손을 그녀의 손에 내맡겼다. 그녀는 연극은 보는둥 마는둥 그의 옆모습만을 빤히 바라보았다.

"그의 모습을 영원토록 내 눈에 집어넣기 위해서였다. 은빛으로 변하면서 곱슬거리는 그의 갈색 뒷머리에 손을 집어넣고 싶었지만 사람들

앞이어서 그럴 수 없었다······."

걸어서 돌아오는 길에 고갱이 그녀의 기분을 풀어주기 위해 뜰에 서서 오줌을 누었으며(쥐디트는 그것이 하나의 의식이라고 했다) 그 사이에 그녀는 그가 포옹할 때 그의 가슴에 기댈 수 있도록 계단을 한 단 올라가서 기다렸다. 그러나 그가 그녀를 곧장 집안으로 데리고 들어가 안에서 기다리고 있던 그녀의 부모에게 돌려보내자 그녀는 몹시 실망했다. 그녀가 그의 출발에 대비해놓은 일들은 모두 엉망이 되고 말았다. 그녀는 아침식사용 빵값을 아껴서 그에게 작별의 꽃을 사주려고 모았지만, 다음날 아침에 가보니 꽃 빛깔이 너무 칙칙해서 그만 버리고 말았다. 리옹 역으로 가는 버스에서 파코가 훌쩍이기 시작하자 그녀 역시 울기 시작했다.

그날 아침 잠에서 깬 그녀는 더 이상 어린 소녀가 아니었다. 그의 출발이 그녀에게는 성숙의 시작이 된 셈이었다. 오랜 세월이 지나서 그녀는 펜던트 속의 머리카락을 새로운 연인이며 자기가 결혼할 남자의 머리카락으로 바꿔넣기로 했는데, 뚜껑을 열자 그 속에 벌레가 들어가 그 얼마 안 되는 금빛 곱슬머리가 먼지로 바뀐 사실을 알았으며 그 순간 "마법이 풀렸다." 쥐디트 자신도 화가가 되었고, 고갱이 떠난 지 10년 후에도 여전히 모델 일을 하는 자바여자 안나와 만났다. 쥐디트의 표현에 의하면, 그것은 그녀에게는 이상적인 직업이었다. 아무것도 할 필요 없이 그저 누워 있기만 하면 됐던 것이다.

오랜만에 만난 반가움에 쥐디트는 안나를 모델로 고용하고는 그녀가 그들 둘에게 공통된 과거에 대해 끊임없이 늘어놓는 수다를 흥미롭게 들어주었다. 안나는 고갱이 자기에게 초상화를 그려주었지만, 그들이 헤어질 때 화가 난 나머지 초상화의 눈을 후벼판 다음 불태워버렸다고 말했다. 그런데 이제 그의 그림이 큰돈이 된다는 소문을 듣고는 정말로 화가 났다는 것이다. 이 이야기에는 속임수가 들어 있는데, 그것은 고갱이 그렸다는 그녀의 누드화가 오랫동안 일반인의 시야에서 사라졌다

가 볼라르에게서 나왔기 때문이다. 따라서 안나는 고갱의 스튜디오를 털어갈 때 그 그림을 가져갔으며, 실제로는 그 그림을 볼라르에게 팔 속셈이었으면서 그것이 파괴되었다고 주장함으로써 자신이 훔친 사실을 숨기려고 했던 것 같다.

자신의 새 초상화가 완성되고 있는 동안에도 안나는 끝도 없이 수다를 늘어놓아서 결국 쥐디트는 조금이라도 평화를 얻기 위해 하녀를 시켜 그녀를 부엌으로 데려가 술을 마시게 해서 잠들도록 만들었다.

아마도 이런 방종한 무리들 사이에서 성장했기 때문에 쥐디트는 전통적인 생활에 안주할 수 없었을 것이다. 스웨덴 역사가 토마스 밀로스는 그녀가 자신의 영리함을 과시함으로써 사람들을 화나게 만들었으며, 시가를 피우고 남자 모자를 쓴 채 놀랍도록 메테를 연상시키는 방식으로 고갱이 조각한 지팡이를 들고 돌아다님으로써 인습에 도전했다고 했다. 밀로스에 의하면, 그녀는 명사와 결혼했지만 알제리 총독이었던 그녀의 남편 에두아르 제라르에게는 그 결혼이 '사회적인 파멸 행위'나 다름없었다고 한다. 식민지에서 불과 2년을 보낸 후 프랑스로 귀국한 그들 부부는 별거하기로 결정했다.

쥐디트는 계속해서 그림을 그렸지만, 파리의 스웨덴 이주자들 사이에서 조금 인정받은 것을 제외하면 성공과는 거리가 멀었다. 만년에는 수입이 줄어들었음에도 여전히 세련된 외모를 가꾸었으며 술에 취했을 때도 기품을 잃지 않았다. 나이가 들면서 이따금씩 고갱이 그녀의 꿈속에 나타나곤 했다. 여든 살의 백발노인으로 나타날 때도 있고, 그녀가 알았을 때처럼 '마흔일곱 살의 더할 나위 없이 성숙한 인간'의 모습을 하고 나타날 때도 있었다. 1949년 그녀가 쓴 이 감동적이고 정열적인 회고록에서 한 가지 두드러진 점은 그의 결점이 어떤 것이든 폴 고갱은 사람들에게 다른 곳에서는 얻을 수 없는 창조의 절정에 이르도록 영감을 줄 수 있었다는 사실이다.

그들 무리에서 가장 충실했던 에스파냐인인 파코 두리오 역시 서글

픈 신세를 면치 못했다. 고갱은 그에게도 무급 대리인 역할과 함께, 「황색 예수」와 화가의 어머니 초상화가 포함된 작품 30점을 맡겼다. 고갱이 예상하지 못했던 사실은 이 헌신적인 인물이 가장 현명한 선택이었다는 것인데, 두리오는 그의 작품을 끝까지 보관하고 있다가 훗날 극도의 가난에 시달리자 어쩔 수 없이 그것을 팔았다. 그 이전까지 두리오는 그 그림들을 가지고 프랑스에 없는 고갱과, 두리오의 동향인인 파블로 피카소를 포함한 새로운 세대의 젊은 화가들을 연결지어주었다. 피카소는 저 먼 폴리네시아로 사라져버린 '미개인'의 명성이 완전히 잊혀진 것이 아님을 확인시켜주게 된다.

고갱은 한껏 멋을 부려 1등칸을 타고 마르세유로 떠났다. 이는 두 번 다시 보지 못할 슬픔에 잠긴 친구들에게 깊은 인상을 남기기 위한 최후의 허세였다.

11 꿈의 해석

'우리는 어디서 오는가? 우리는 무엇인가?
우리는 어디로 가고 있는가?' 라는 문제는 대부분
이성의 횃불 하나만 가지고 해명되어왔다.
우화와 전설이 그 본래의 모습대로,
지고의 아름다움 그대로 이어지도록 하자.

마리오족 사이에서

증기선 오스트레일리아 호가 수에즈 운하에 들어서기 전 사이드 항에 기항했을 때 폴 고갱은 45장의 포르노 사진을 샀다. 그의 마지막 거처 벽에 걸려 있던 그 사진들을 보고 충격과 재미를 느낀 몇몇 목격자의 보고가 있지만, 이들 보고서를 쓴 이들은 아마도 포르노에 지나친 관심을 쏟았다는 내색을 하지 않으려고 자신들이 본 사진을 자세히 묘사하지 않았다.

오늘날의 기준으로 볼 때 19세기의 음란물 대부분은 정말이지 하찮아서, 전문가의 눈에는 진짜처럼 보이지 않는 터무니없는 속옷을 암시하는 포동포동한 여체의 사진이 고작이었다. 어쨌든 그것들 대부분은 프랑스에서 제작되어 에스파냐에는 주로 레즈비언 사진이, 영국에는 어린 여자 사진이 수출되었다. 따라서 폴 고갱이 일종의 화젯거리로서 농담을 삼기 위한 것이 아니라면 어떤 이유로 이런 것을 필요로 했는지 의아스럽다. 혹시 자신이 두고 떠나는 위선적인 도덕률의 증거라도 삼으려고 그랬던 것일까?

오스트레일리아 호는 1895년 7월 3일 출항했는데, 고갱은 여러 지점에서 배를 갈아타고 다른 국적의 선박을 이용함으로써, 프랑스 선박만을 이용해서 여행할 경우 있을 수 있는 오랜 지체를 되도록이면 피하려고 했다. 그가 보다 빠르고 확실하게 배로 대서양을 횡단한 다음 기차를 타고 아메리카 대륙을 가로지르는 방법을 택하지 않은 이유는 몇 주 동안 평화롭게 바다에 몰두하고 싶었기 때문일 것이다. 그는 지치고 감정적으로 고갈되었으며 콩카르노에서 당한 폭행의 후유증이 남아 있었기 때문에, 두 달 동안의 바다 여행은 분명 회복의 의미였을 것이다. 오스트레일리아 호는 시드니까지만 갔으므로 그는 그곳에서 뉴질랜드행 타라웨라 호로 갈아탔다. 그리고 그곳에서 오클랜드, 라로통가, 타히티, 라로통가, 오클랜드를 규칙적으로 왕래하는(적어도 고갱은 그렇게

생각했다) 리치먼드 호를 탈 예정이었다.

불행하게도 뉴질랜드의 축축한 겨울이 한창 때인 8월 19일 월요일 오클랜드에 도착한 그는 배편이 심각할 정도로 지체되고 있다는 사실을 알게 되었다. 타히티로 가는 외곽 항해 때 높은 파도와 강한 서풍으로 배의 크랭크축이 부러졌는데, 비록 여분이 있기는 했지만 수리에는 시간이 걸렸으며, 오클랜드에 도착한 후에도 한동안 선창에 들어가 최종 수리를 받아야 할 형편이었다.

이런 상태로는 앞으로 다시 열흘 동안은 항해가 불가능했으며, 수리가 모두 끝날 때까지 얼마나 걸릴지 장담할 수 없었다. 춥고 축축한 영국풍의 도시에서 오도가도 못하는 신세가 된 고갱으로서는 따분할 수밖에 없었다.

지금도 그렇지만 그 당시 도시의 주요 상업지구로서 타라웨라 호가 정박한 부두에서 곧장 연결되는 퀸 스트리트의 커다란 3층짜리 건물인 앨버트 호텔에 그는 묵었다. 앨버트 호텔(후에 코버그 호텔로 바뀌었으며 오늘날 미드시티 센터)은 자사를 '가족 전용실을 갖춘 도심 호텔'이라고 광고했다. 근처에 작은 호텔들도 있고, 항구에는 선원 숙박소도 있었는데 어째서 고갱이 케케묵은 부르주아풍인데다가 불필요하게 값비싼 호텔에 투숙한 것인지 의아하다. 뉴질랜드에 대한 그의 완전한 무관심 역시 약간은 어리둥절할 정도다. 유럽의 근대성으로부터 달아나고자 했던 그의 욕망을 감안한다 하더라도 이처럼 명백한 발전상을 보여주는 도시에 전적으로 무관심할 수 있었다는 사실은 받아들이기 어렵다.

부두 전면의 위풍당당한 관공서들로부터 정교한 시계탑이 있는 뉴질랜드 보험회사를 지나 퀸 스트리트를 오르내리는 말이 끄는 전차에 이르기까지, 이 모든 것이 변변치 못한 타히티 유일의 도시가 주는 변경이라는 느낌에 비하면 잘 조직되었다는 인상을 주었을 것이다. 전날 도착한 선객 명단에 영국인 명단 사이에 유일한 '외국인'으로 고갱의 이

름을 게재해놓은 8월 20일 화요일자 『뉴질랜드 헤럴드』를 보았다면 그는 그 나라가 경제적인 호황을 누리고 있다는 사실을 알았을 것이다. 신문 여러 면이 각종 농업 설비와 생활에 필요한 중요한 상품들의 광고로 채워져 있었는데, 그중에는 비첨 사의 '담즙 이상과 신경병' 특효약과 아이어 사의 '유명한 강장제' 살사파릴라 광고도 있었다.

그는 또한 럭비 경기에서 오클랜드가 3천 명의 관중이 응원하는 가운데 와이로아를 이겼다는 사실도 알았을 텐데, 순수한 영국 색채를 드러내는 이런 경기는 분명 고갱이 가장 혐오해 마지않는 것이었다. 그렇다 해도 고갱이 어째서 오클랜드의 영국적인 외관과는 상관없이 뉴질랜드가 폴리네시아 제도 전체를 통틀어 가장 큰 섬이며 인종학적으로는 타히티인과 관련 있는 마오리족의 고향이고 폴리네시아인들이 자신들의 문화적 동일성을 상당히 온전한 상태로 보존하고 있는 곳이라는 점에 그처럼 무관심했던 것인지를 이러한 사실들이 해명해주지는 못한다. 물론 오클랜드가 폴리네시아의 도시처럼 보였던 것은 아니다. 19세기에 마오리족은 파케하, 즉 백인들 구역과는 다른 자기 부족의 땅에서 살았다.

그러나 이러한 곳들이 폴리네시아 예술이 여전히 번성하고 있는 곳임을 알아보고서 그것을 살펴보는 것은 그리 어려운 일이 아니었다. 하지만 고갱은 그렇지 못했다. 호텔 가까이에 머물면서 이제나 저제나 리치먼드 호의 출항 소식을 기다리고 있던 그는 잔뜩 골이 나 있었다. 따분하고 멍한 상태로 그곳에 도착한 며칠 후 그는 윌리엄 몰라르에게 보낸 편지에 자신의 불만을 토로했다.

친애하는 윌리엄, 이다, 쥐디트,
당신들 모두에게 포옹을 보내오. 나는 지금 이곳에서, 즉 뉴질랜드의 오클랜드에서, 편지를 쓰는 중이오. 이곳에 온 지 벌써 8일이 지났고 8일 동안 도착하기로 한 타히티행 증기선은 오지 않았소. 이곳

은 춥고 나는 따분하며 헛되이 돈만 쓰고 있소.

　게다가 얼마나 더러운지. 출발이 불확실하기 때문에 세탁도 하지 못한데다가 짐은 세관에 있기 때문이라오. 알고 있는 몇 마디 영어로 그럭저럭 꾸려가고 있긴 하지만, 정말이지 힘들고 지루한 여행이오. 미국을 거쳐 여행하는 편이 한결 싸고 빠를 뻔했소. 이쪽 노선에는 언제나 불확실한 요소가 있으니 말이오.

　이 편지가 도착할 즈음이면 당신들은 브르타뉴에서 휴가의 마지막을 보내고 있겠구려. 당신들 세 사람 모두 즐겁게 지냈기를.

　장황하게 네 장짜리 편지는 쓰지 않을 작정이오. 나는 여행 중이고 게다가 정신까지 멍한 상태라오.

　당신들을 포옹하오. 다음번 편지에 답장을 보내주오.

　P. 고갱

　여느 때처럼 고갱은 자신의 비참한 처지를 과장하고 있었다. 편지를 쓸 때 고갱은 그가 주장한 것처럼 오클랜드에 온 지 8일이 지나지 않았다. 8월 25일은 리치먼드 호가 퀸 스트리트 부두에 정박해서 다음날 최종 수리를 위해 근처의 드라이 독에 들어간 지 겨우 6일째였으며 고갱은 그 모든 사정을 잘 알고 있었을 터였다.

　그 배는 28일 수요일에 출항할 예정이었으며, 이 사실을 안 고갱은 겨우 멍한 상태에서 화들짝 깨어나 너무 늦기 전에 그 도시에서 구경할 만한 것을 보려고 나섰다.

　8월 16일 목요일, 리치먼드 호가 수리에 들어가기 시작한 날, 고갱은 퀸 스트리트를 몇 블록 올라간 다음 가파른 경사로를 지나 당시 코버그 가와 웰슬리 가의 모퉁이까지 올라가서 앨버트 공원 언저리에 있는 빅토리아풍의 화려한 건물로 들어갔다. 그 건물에는 그 도시의 도서관과 미술관이 들어 있었다.

　로비에서 방명록에 서명한 다음 고갱은 어슬렁거리며 잡다한 그림들

을 둘러보았는데, 그 대부분은 주로 두 명의 기증자가 모아놓은 작품들이었다. 한 사람은 전임 총독 조지 그레이 경으로 그는 자신의 개인 컬렉션을 기증했고, 다른 한 사람은 사업가 제임스 매켈비로 유럽에서 사들인 상당수의 작품을 그곳으로 다시 들여왔으며, 그 가운데는 귀도 레니(Guido Reni, 1575~1642)의 그림 「잠든 어린 예수」와 「성 세바스티아누스」가 포함돼 있었다.

고갱이 이런 그림들이나, 초기 뉴질랜드 방문자들이 그린 감미롭고 낭만적인 풍경화에 깊은 인상을 받았을 것 같지는 않다. 그들은 이 신세계를 마치 자신들이 두고 온 구세계라도 되는 듯이 바라보았다. 그러나 조지 그레이 경은 마오리족의 소규모 문화 유물 컬렉션도 기증했는데, 그것들도 당시 '구식민지' 박물관이라고 불리던 1층 전시실에 전시되어 있었을 것이다. 이것은 고갱이 본 최초의 마오리 예술이었을 테지만, 그것이나 미술관 안에서 본 어떤 것에 대한 기록도 남겨두지 않았다.

이와는 대조적으로 꼭대기에서 프린시스 스트리트와 엇갈리는 코버그 가를 따라 올라가던 그는 자신의 창조적인 삶에 또 다른 계시를 받게 되었다. 도시와 항구가 한눈에 내려다보이는 이 지점에 오클랜드 연구소와 박물관이 있었다. 화려한 시립미술관에 비하면 한결 소박한 모습이었는데, 이 수수한 2층짜리 건물의 단순하고 고전적인 전면은 문화 연구소라기보다는 지방 은행을 연상시켰다. 하지만 그곳에서 고갱은 폴리네시아에 처음 도착한 이후 보고 싶어 갈망해 마지않던 바로 그것을 보게 된다.

정문을 향해 몇 발짝 올라가던 고갱은 연구소 옆 어느 상점 앞에 누워 있는 마오리의 풍부한 이미지들과 맞닥뜨렸다. 이 2층짜리 목조 건물은 현관문 위에 '크레이그 박물관'이라는 간판을 걸고 있었고 그 가게 앞에는 흥미를 자아내는 마오리의 목각 컬렉션이 전시되어 있었다. 이 상점은 '양치류 및 골동품'을 취급한다고 광고하고 있었다. 크레이

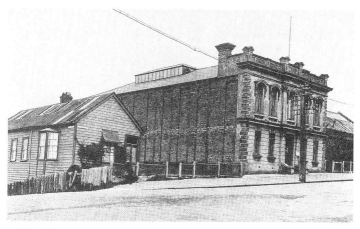

고갱이 보았을 무렵의 오클랜드 박물관과 관리인의 사택. 이 사진은 1876년 이후에 촬영된 것이다.

그는 자신의 점포를 '박물관'이라고 거창하게 불렀지만 실제로는 특히 빅토리아 시대에 아주 인기가 있던 뉴질랜드의 거대한 양치류 같은 압축한 식물 표본에서부터 온갖 종류의 '마오리 조각 및 골동품'에 이르는 기념품을 팔고 있었다. 가게 앞에 놓여 있던 물건들이 공식 박물관으로 다가가던 고갱의 눈길을 끌었을 것이다.

비록 '골동품'이라고 뭉뚱그려 말하고 있긴 했지만 크레이그는 전통적인 조각은 물론 로토루아 같은 마오리족의 중심지에 특별히 위탁한 물건들로서 그것들은 관광시장을 염두에 두고 제작되었기 때문에 유럽인의 심기를 거스를 만한 남녀의 성기 같은 것은 묘사되어 있지 않았다. 그럼에도 고갱은 그것들이 타히티에서 제작된 저 우스꽝스러운 관광용 소품들과는 다르다고 여겼을 것이다.

그것들이 골동품인지 어떤지는 몰라도 그 가운데는 예술품도 섞여 있었다. 애써 찾아보려고 했더라면 고갱은 그것이 소시에테 제도의 다른 폴리네시아인들이 겪었던 저 완전한 사멸로부터 마오리 문화를 건지는 데 일조한 매력적인 적응 과정의 산물이었음을 깨달았을 것이다.

우연한 조우

　뉴질랜드의 마오리 예술은 당시 폴리네시아의 다른 곳에 비해 훨씬 힘차고 아주 정제된 조각의 전통을 갖고 있었다. 이를테면 펜던트로 착용하는 곱게 다듬은 녹옥(綠玉)의 '티키' 상들, 부족 구역의 관문을 걸터앉은 모양으로 조각된 거대한 목상들, 추장의 거처라든가 마을 창고 같은 중요한 건축물 전면에 깊은 부조로 복잡하게 새겨넣은 조상(彫像)의 프리즈가 그랬다. 이런 예술품들은 타히티인들이 만든 그 어떤 것보다도 뛰어났을 뿐 아니라 여전히 살아 있는 전통으로 명맥을 유지하고 있었다.

　고갱이 뉴질랜드에 도착한 때는 마오리족이 이주민들을 억류하려다 실패한 토지전쟁이 끝난 지 14년 후였다. 하지만 한때 마오리족의 땅이었던 곳으로 점점 더 많은 백인 농부들이 물밀 듯 몰려오자 일종의 문화적 저항운동이 펼쳐지고 있었다. 그 대부분은 목각의 뛰어난 전통에 기반을 둔 것으로 자치단체 공회당 건립을 통해 사회적 단결력을 제공하는 데 일조했다. 이러한 공회당들은 가장 솜씨 좋은 목공들의 손에 의해 정교하게 장식되었으며, 그들은 자신들의 전통을 이어갈 새로운 예술가들을 훈련시켰다.

　1895년경에는 이 건축운동도 거의 완성 단계여서 이런 식으로 기술을 익힌 많은 목공들은 이제 수요가 있는 골동품을 제작하며 생계비를 버는 데 만족하고 있었다. 그러나 이를 통해 예술형식이 유지되었으며, 이런 상황이 타히티 예술을 소생시키려는 고갱의 욕망과도 어느 정도 관련이 있을 수 있었다. 하지만 안타깝게도 고갱은 평균적인 방문자 이상으로 파고들지는 않은 채 이들 조각품들의 표면적인 특징을 보는 데 만족하고, 그것들을 제작한 목공들의 솜씨에 감탄했지만 그것들을 누가 어떤 이유로 제작했는지에 대해서 더 이상 알려고 하지 않았다.

　실제 박물관에 들어간 고갱은 유럽 예술과 마오리 예술이 기묘하게

276

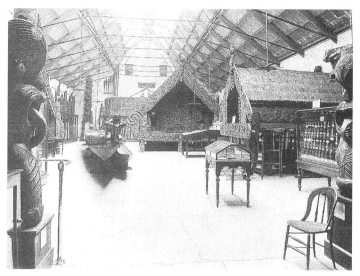

고갱이 방문했을 당시 오클랜드 박물관의 '신축된' 남쪽 별관.

혼합된 전시품들을 보게 되었다. 대부분 지난 30년 동안 기증된 물품들로 구성된 전시품들은 서로 직각을 이루고 있는 두 개의 대전시실에 진열되어 있었다. 고갱이 방문한 해에 나온 박물관 위원회의 연례 보고서는 이같은 문화적 혼합에 대해 다음과 같은 견해를 피력하고 있다.

현재 중앙 홀의 복판은 T. 러셀 CMG.가 기증한 그리스 조상의 석고 컬렉션이 차지하고 있다. 여러 점에서 탁월한 이 컬렉션이 조류 및 동물 박제에 에워싸인 현 상태는 부적절하며, 이런 식으로는 필연적으로 미술학도들의 이용이 크게 제한받게 되어 있다.

1885년 이후의 어느 시기에 촬영된 사진에는 벨베데레의 아폴론 상을 빤히 응시하고 있는 멸종한 거인 모아의 해골과, 정교하게 조각된 파타카, 즉 마오리족의 공식 식품저장소를 향해 원반을 던지려는 포즈를 취하고 있는 디스코볼로스 상이 나와 있다. 고갱이 방문했을 무렵,

또 다른 파타카가 포함된 민족학 컬렉션은 주로 동부 연안의 거대한 마오리족의 전선(戰船)으로서 길이가 80피트에 달하는 컬렉션 최대의 전시품 '테 토키 아 타피리'를 진열하기 위해 1892년에 증설된 새 전시실에 전시되었다. 하지만 이 넓은 공간에도 불구하고 하나와 다른 하나가 서로 통해 있는 두 전시실의 배치상 전체적으로는 두 문화의 폭발적인 혼합이라는 인상을 주었다. 그리스 여신의 하얀 팔다리 사이로 마오리 선조의 조각상들이 보이는가 하면, 위층 전시실 선반 아래의 대좌에는 웨일스 공 부부인 에드워드와 알렉산드르 왕의 테라코타 흉상들이 버티고 있었다.

물론 몇 가지 점에서 그것은 고갱의 환상세계를, 살까지는 아니더라도 뼈와 나무와 속성석고로 구현시킨 것이다. 다양한 문화와 신앙과 양식과 역사, 이 모든 것이 고요한 두 개의 전시실에 한데 섞여 있었다. 그것은 고갱이 기다림의 따분한 나날을 보내는 데 이상적으로 여겼을 만한 '이미지 박물관'이었던 셈이다. 그것은 분명 그를 즐겁게 해주었던 모양으로, 고갱은 작은 스케치북을 꺼내 환상을 자극하는 몇 가지 이미지들을 서둘러 그리기 시작했는데, 그것은 파타카의 가파른 지붕 전면을 장식한 띠벽에 새겨진 상의 일부, 중산모 속에 인물이 쭈그리고 앉아 있는 모양처럼 약간 익살스러운 형태로 조각된 사발 같은 것들이었다. 이와 비슷한 그림이 잔뜩 있었을 테지만, 오늘날 남아 있는 스케치는 여섯 장뿐이고, 마오리 관련 전시품임을 알아볼 수 있는 것은 그 가운데 네 장뿐이다.

하지만 폴리네시아와의 이 만남은 단순히 일시적인 흥밋거리에 그치지 않았다. 고갱은 그곳에서 자신이 오랫동안 찾던 것을 발견했다. 그는 컬렉션 중에서도 보다 탄복할 만한 전시품들에 사로잡혔는데, 전쟁용 카누의 선미부에 기댄 인물상이라든가, 테 아라와 부족 선조의 '티키'인 푸카키와 그 자녀들의 기념상들이 바로 그것들이었다. 그 상은 한때 로토루아의 관문 위에 버티고 서 있던 것으로서, 문신이 된 준엄

한 표정의 얼굴은 사악한 의도를 품고 부족 땅에 접근하는 사람들을 위협했으며, 푸카키가 가슴에 끌어안고 있는 두 아이는 부족의 연속성을 상징한 것이다. 1830년대에 조각되었을 이 경이로운 이미지는 오늘날에도 여전히 1929년에 개관한 현대식 박물관의 대형 전시실에서 위압감을 주고 있지만, 고갱이 방문했던 옛 박물관의 비좁은 공간에서는 정말 경외감을 안겨주었을 것이다.

전쟁용 카누와 푸카키 모두 마오리 전통 예술의 걸작임에는 분명했지만, 고갱은 그 당시 컬렉션에 새로 편입된 골동품들에도 마음이 끌렸다. 그는 특히 타히티의 '우메테'와 비슷하지만 지나치게 장식적이어서 실용적인 용도로 쓰기는 어려워 보이는 전통 식기 '쿠메테'에 바탕을 둔 커다란 목기(木器)에 매료되었다. 측면 손잡이는 뚜껑 위로 아치 모양을 이룬 다른 두 상과 함께 조각상으로 이루어져 있는데, '파케하'의 정서를 거스르는 해부학적인 세부는 안전하게 제거한 상태였다. 그 점은 그 그릇이 원래 총독이던 조지 그레이 경을 위한 선물로서 로토루아 지역의 유명한 목공 파토로무 타마테아에게 의뢰한 것이었다는 사실을 감안하면 이해할 수 있는 일이지만, 어떤 이유에선지 선물이 되지는 못했고 영구 임대 형태로 박물관에 전시되기에 이른 것이다.

그의 관심을 끈 다른 작품들도 스케치북의 스케치로 확인된다. 개의 등에 선 두 인물이 정교하게 조각된 달걀 모양의 용기를 떠받치고 있는 형태의 작고 둥근 그릇과 타원형 모양을 한 조각 궤가 그것들이다. 이런 작품들은 전통적인 조각과 다른데, 그 주된 이유는 돌과 뼈로 된 연장을 벼린 철제 칼과 조각칼로 바꾼 결과 나무로 좀더 복잡한 형상을 조각할 수 있게 되었기 때문이다. 이전에는 조각가가 재료와 더불어, 사실상 재료의 결에 맞춰서 원재료를 살린 작품을 제작했는데, 보다 날카로운 도구를 사용하면서 이런 우아하고 부드러운 단순성이 대담하게 변형되고 뒤얽힌 속성으로 대체되었던 것이다. 그 결과 빅토리아풍의 취향은 만족시킬 수 있었을 테지만, 소박한 도기를 좋아했던 도예가 고

갱의 눈에는 성에 차지 않았을 것이다. 그의 관심을 끈 것은 아마도 서구 예술의 전통을 전혀 참조하지 않은 작품의 순수한 대담성, 인물과 동물의 기이하고도 독창적인 병렬 방식이었을 것이다.

여전히 영문을 알 수 없는 일은 이런 것을 발견하고 감탄했던 고갱이 어째서 그것들에 대해 좀더 알려고 들지 않았는가 하는 점이다. 그 당시 현존하는 폴리네시아 최대의 예술 컬렉션을 발견했던 그는 어째서 배가 출항하기 전에 그것에 대해 좀더 알려고 하지 않았을까? 박물관에서 거기에 대해 알고 있는 누군가를 찾아낼 수도 있었을 것이고, 어쩌면 크레이그 '박물관' 사람들이 이틀 남은 출항 전까지 적어도 마오리족의 목공 한 사람쯤 만나도록 도와주었을지도 모르는 일이다. 만일 고갱이 늘 주장했듯이 타히티에 결여된 뭔가를 그토록 보고 싶어했던 것이 사실이었다면, 오클랜드에서 하루 정도 떨어진 거리에 있는 마오리족의 정착지에서 파토로무 타마테아 같은 사람을 만나볼 수 있었다.

결국 고갱은 자신이 찬미하는 작품에 내재된 의미보다는 그것들을 본 자기 자신의 반응에 더 관심이 있었다는 결론이다. 이 일화에서 분명해진 사실은 고갱이 유럽을 떠난 것이 새로운 예술을 찾기 위해서가 아니라 폐소공포증적인 옛 예술의 압력에서 탈피해서 자기 자신으로 가득 채울 수 있는 빈 자리로 들어가기 위해서였다는 것이다. 오클랜드의 스케치북과 박물관에서 입수할 수 있었던 사진들과 더불어 그는 프랑스 귀국 전에 하고 있던 상상적인 작업을 또다시 시작하게끔 해줄 이미지들, 요컨대 사물의 실제 의미에 대한 모든 제한적인 의미에서 자유로운 이미지들을 손에 넣은 셈이다.

뉴질랜드에서의 이 우연한 막간이 아니었다면 폴 고갱은 오세아니아에서 자신이 재창조하고자 하던 대상에 대한 아주 어렴풋한 이미지밖에 남기지 못했을 수도 있다. 진정한 의미에서 폴리네시아적인 이미지 컬렉션을 보게 된 이제 그는 그것을 부처와 이집트의 형상, 파르테논 신전의 프리즈, 브르타뉴의 십자가상, 페루의 화병 같은 다른 문화

응가티 화카우에 부족의 추장 푸카키. 고갱이 오클랜드에 머무는 동안 보았던 가장 중요한 마오리 족의 조각상으로, 이 이미지는 그의 후기 작품에서 다시 나타나게 된다.

들과 나란히 놓았다. 그 어떤 것도 원래의 제작자 의도와 같은 방식으로 이해된 것은 없지만 이 모두에게는 동등한 가치가 부여되었다. 예전에는 폴리네시아적인 모든 것을 순전히 상상에 의지할 수밖에 없었지만, 이제는 적당하게 끌어다 쓸 수 있는 확실한 시각적 어휘가 생긴 것이다.

그 짧은 체류 동안에 같은 정도로 중요한 영향을 미친 또 한 가지 일이 있었는데, 그것은 마오리 예술과의 그 만남 덕분에 고갱이 마르케사스 섬에 가야 한다고 확신하게 된 것이다. 그가 예전에 제노에게 보여주었던 문신을 한 마르케사스인의 사진과, 푸카키 기념상의 무늬가 든 얼굴 사이에서 유사점을 찾기는 어려운 일이 아니다. 그렇다면 멀리 떨어진 섬들에서 그 경이로운 조각과 비슷한 것을 찾지 못할 이유가 없었다. 8월 29일 화요일 리치먼드 호에 오른 고갱의 마음속에는 이미 이후의 항해에 대한 준비가 될 때까지 타히티에 머물겠다는 계획이 서 있었다.

물 위로 걷기

리치먼드 호가 파페에테의 조그만 선객 잔교에 닻을 내린 그 순간부터 고갱의 눈에 들어온 모든 것들이 이러한 결심의 정당성을 확신케 해주었다. 파페에테는 불과 2년 사이에 인상적인 발전을 이루었다. 시장 카르델라와 그의 이주민 친구들은 총독이 자신들의 돈을 쓰는 일을 달갑게 여기지 않을지는 몰라도 사업에 유익하리라고 여겨지는 개량공사에는 기꺼이 자금을 투자했다. 카르델라와 마찬가지로 코르시카 출신인 정열적인 토목공사 책임자 쥘 아고스티니의 지휘 아래 파리 수준의 가로등이 서고 불건전한 주거지는 철거되었으며 도로가 새로 포장되고 도축되기 전의 가축을 수용하던 빈터는 폐쇄되고 도살장이 들어섰다. 고갱의 눈에는 카르델라와 아고스티니의 이 같은 연합이 식민지

판 나폴레옹 3세와 오스만으로 파괴적이면서 현대라는 환상을 맹종하는 듯이 보였다.

　모든 면에서 변화가 있었다. 라카스카드의 불명예스러운 퇴출 이후 파리는 황급히 내무성 장관 아돌프 그라니에 드 샤사냐크를 임시 총독으로 삼았다. 그는 신중하게 카르델라의 재선을 허락했지만 그 결과 또다시 분열과 내분에 많은 시간을 쏟게 된 시의회로서는 총독을 음해한다는 여느 때의 직무를 수행할 여유가 없었다. 샤사냐크는 유순했음에도 다섯 달을 채 버티지 못했고 단명한 다른 두 총독을 거치고 나서야 호감을 주는 클로비스 파피노가 신임 총독에 앉게 되었다. 남프랑스 출신의 직업 정치인이던 그는 라카스카드와 마요트 총독 자리를 맞바꾼 인물로서 언제든 적으로 바뀔 수 있는 상대의 마음을 설복시키는 법을 잘 알고 있었다.

　도착한 직후 파피노와 그의 아내는 여느 총독들처럼 거만하게 순시를 하는 것이 아니라 자기 고향 샤랑트마리팀에서 공무를 집행하는 사람처럼 만나는 모든 사람과 이야기를 나누고 선물을 나눠주면서 섬을 일주했다. 파피노는 라카스카드 같은 전임자들처럼 사회적 지위에는 별로 관심이 없었다. 그 결과 이제 막 그곳에 도착한 고갱은 9월 26일 파페에테를 출발하여 외곽에 있는 섬들을 방문하는 총독과 관리 및 명사들로 구성된 대대적인 일행에 끼도록 초대를 받고는 자신의 계획을 급히 수정해야 했다.

　라이아테아테하아, 후아히네, 보라보라는 7년 전 라카스카드의 불운한 합병 시도 이래 프랑스의 지배권에 계속해서 저항했으며, 그 일이 실패로 돌아간 이후 식민당국은 섣불리 억압하기보다는 입을 조심하는 정책을 취해왔다. 이를 위해 파리에서는 타히티 최초의 문관 총독을 지낸 적이 있고 술에 절은 포마레 5세를 설득해서 왕위를 양위토록 했던 이시도르 셰세를 급파했다. 프랑스 공화국 오세아니아 총장관이라는 화려한 직함에다 금몰이 달린 멋진 제복까지 갖춰 입은 셰세는 라이아

테아테하아의 족장 테라우포를 다루는 데 이상적인 인물로 여겨졌다.

이 족장은 사실상의 독립국가를 세우고 선박들로부터 세를 받고 밀수 무역을 허용함으로써 파페에테의 사업가들을 심각하게 위협했는데, 그들은 라카스카드가 매긴 수입 관세를 낼 수밖에 없는 처지인 반면, 이 반역의 섬을 경유한 밀수품들은 싼 값에 유통되었던 것이다. 그 결과 이들 사업가 대부분은 현재의 상황과 타협하여 테라우포의 섬을 면세품 집결지로 삼고 그곳에서 파페에테로 상품을 들여옴으로써 식민지 세입이 큰 폭으로 떨어지고 말았다.

일행은 9월 26일 전함 오브 호를 타고 출항했다. 후아히네까지 도항하는 데는 하룻밤밖에 걸리지 않아서 이튿날 아침 금몰 제복에 깃털 꽂은 삼각모 차림을 한 채 해변에 발을 내디딘 셰세는 여왕 타아하파페 2세의 영접을 받고 궁정 연사들이 늘어놓는 끝도 없이 장황한 연설을 들어야 했다. 공식 답사가 끝난 후 고갱이 포함된 그들 일행은 여왕의 궁전으로 몰려갔으며, 그곳에서 여왕은 정식으로 항복한 후 자신의 깃발을 내리고 프랑스 삼색기를 공식 게양했다. 샴페인이 나오고 총독이 그날 남은 시간을 공식문서를 읽고 서명하는 데 보내는 사이에 함께 따라온 일행들은 섬 안을 마음껏 관광했다.

이튿날, 9월 28일, 가무와 더불어 길고도 풍족한 잔치가 열렸다. 방문객들은 전통 화환을 받았으며, 토목공사 책임자인 아고스티니는 무심코 열대의 하얀 제복에 머리에 이국의 화관을 써서 좀 멍청해 보이는 살찐 프랑스 관리들이 한 줄로 앉아 있는 재미있는 사진을 찍었다. 그날 밤 오브 호에 오르기 전, 불꽃놀이와 더불어 막을 내린 의식은 여왕과 그녀의 백성들을 기쁘게 해주었다.

9월 30일, 군도에서 가장 아름답기로 이름난 보라보라 섬을 출항한 9월 30일에도 이런 시나리오가 고스란히 되풀이되었다. 이 섬은 오로가 무지개를 타고 내려와 바이라우마티를 만났던 전설의 장소로서, 그 이야기는 훗날 아고스티니가 자신의 민담집에서 상술하게 된다. 이 토목

공사 책임자는 자신의 여행 보고서로 1905년 출간한 『타히티』에서 동일한 주제를 그림으로 그린 그 '틀림없는 재능' 때문에 고갱에게 감탄했음을 밝히고 있는데, 이는 그들 일행에 고갱을 끼워준 사람이 아고스티니였음을 암시한다.

고갱이 몰라르에게 보낸 편지에 의하면, 그곳의 여왕은 프랑스 통치에 항복했을 뿐 아니라 방문객들이 폴리네시아식 전통 향응을 받을 수 있도록 일시적으로 모든 결혼을 무효화시켰다고 한다. 고갱은 주장하기를, 그 결과 많은 남편들이 그들이 체류하는 동안 아내들을 감춰놓았다는 것이다.

라이아테아와 자매섬인 타하아에서는 유쾌한 환대도, 장황한 연설도, 풍족한 잔치도, 결혼 무효도 없었다. 무엇보다 좋지 않았던 점은 비록 거꾸로 뒤집힌 것이긴 해도 그들이 만든 영국기가 모래밭에 꽂힌 장대에서 펄럭이고 있었다는 것이다. 유일한 환영행사는 그 섬의 하위 자치구인 아베라의 여왕과 해변에서 만난 일이었는데, 그녀는 그 자리에 참석한 유일한 유력인사였다. 그것은 실제 반군 지도자인 테라우포가 현명하게도 총장관이 자신의 본거지를 순회하는 동안 몸을 숨겼기 때문이다.

자신의 약한 처지에도 여왕은 한사코 깃발을 내린다거나 영국기 대신 프랑스기를 게양하기를 거부했다. 셰세는 온종일 입씨름을 벌였지만 여왕은 완강했다. 하지만 이것은 신교의 선교사들이나 영국의 음모와는 무관한 일이었다. 그는 파페에테의 사업가들에게 허를 찔린 것인데, 그들은 현재의 상황이 자신들에게 유리하다고 판단했고, 파리에서 어떤 희생을 치르더라도 무력 사용을 피하고 싶어한다는 사실을 알고 있었다. 반군들은 분명 겁을 집어먹었을 테지만, 파페에테에 있던 진짜 적들은 이런 상황 전체를 미리 간파하고 그들에게 셰세가 그대로 물러설 수밖에 없을 것이라면서 저항하도록 충고했던 것이다. 좀더 설득하면 일이 풀릴지 모른다는 희망에서 셰세는 통제하기 힘든 일행들을 먼

저 파페에테로 돌려보내는 편이 낫겠다고 판단했다.

결국 협상은 석 달 가까이 끌었으며 성탄절 날 셰셰는 잔뜩 성난 채 타히티로 돌아와 프랑스로 귀국할 채비를 했다. 이 두 섬은 이후로도 2년 동안 프랑스 정부 측의 눈엣가시로 남아 있다가 상륙부대가 무력으로 그들을 점령함으로써 이 지역의 프랑스 통치에 대한 최후의 저항도 막을 내렸다.

계획 변동

고갱과 그의 새 친구들은 10월 6일 파페에테로 돌아왔다. 그 여행은 즐거웠을 뿐 아니라 식민지 당국 공무원들로서 좀더 호의적인 사람들을 만나는 계기가 되었는데, 그 가운데는 아고스티니 외에도 또 한 사람의 뛰어난 사진가로 당시 스물다섯 살이던 앙리 르마송이 있었다. 전해에 프랑스에서 일시 파견되었던 그는 현재 파페에테 중앙우체국에서 일하고 있었다. 젊고 활력에 넘치는 르마송은 우편제도를 몇 가지 개선하여 칭송을 들었고, 훗날에는 그 섬의 우편제도를 개조하고 현대화하는 작업을 완성시킨 인물이다. 그는 결국 사진을 포기하고 자신이 갖고 있던 원판 중에서 인기가 좋은 것들을 사용하여 저 유명한 우표 시리즈를 발행했으며, 오늘날에도 그 가운데 일부가 확대되어 관광객들을 위한 엽서로 제작되고 있다.

고갱 시절, 젊은 르마송은 소포 배달제도라든가 우편선 시간표만큼이나 예수에도 관심이 많았기 때문에, 즉각적으로 고갱에게 마음이 끌렸다. 고갱의 도착은 식민지의 제한된 문화 생활에서 반가운 일이었던 것이다. 이들 두 사진가만이 아니었다. 오브 호에는 전해에 그곳에 온 치안판사 두 사람이 타고 있었으며, 두 사람 모두 예술 취향이 있었는데, 에두아르 샤를리에는 그림을 그렸고 모리스 올리벵은 상징주의풍의 울적한 시를 쓰고 있었다.

샤를리에는 특히 고갱과 가장 친한 인물이었다. 그는 1887년 처음에는 인도네시아에서, 다음에는 레위니옹에서 식민지 치안판사로 근무하다가 1894년 파페에테에서 상급판사가 되었다. 첫해에 그는 이미 지방 주민에 대한 공정한 태도와, 어떠한 다툼에서든 무조건 이주민에게 유리하게 판결하려 들지 않음으로써 명성을 얻었다. 처음부터 그와 고갱은 사이가 아주 좋았으며, 아마도 돈을 빌려준 데 대한 사례로서 화가는 판사에게 그림을 선물로 주곤 했다.

또 한 사람의 신임 치안판사 모리스 올리벵은 타히티에 오기 전부터 시를 발표한 적이 있는 인물이었다. 그 섬에 대한 시를 모은 시집 『산호의 꽃』은 1900년에 출간되는데, 십중팔구 뢰르누의 저서에 나오는 폴리네시아 전설에 기초한 작품들이 대부분이지만, 고갱의 그림에서 받은 영향도 적지 않을 것이다. 이런 흥미로운 친구들을 찾게 된 결과 불가피하게 마르케사스로의 출발은 무기한 늦춰지게 되었다. 그 무렵 샤르보니에 부인의 '오두막' 하나를 빌려쓰고 있던 그는 출발을 미루는 구실을 얼마든지 찾을 수 있었는데, 이용할 수 있는 유일한 선박이 불편한 막배뿐이어서 좀더 기다리면 더 나은 운송수단이 있을지도 모른다는 것이었다.

아무튼 건강이 망가진데다 다리가 여전히 말썽을 부리는 상황에서는 식민지에서 유일한 파페에테의 병원 가까이에 체류하는 편이 현명했을 것이다. 하지만 여전히 돈 문제가 남아 있는 이상 병원을 출입하는 일이 그렇게 쉽기만 하지는 않았을 것이다. 게다가 도시는 여전히 생활비가 비싸서 섬 생활을 꾸려나가려면 다시 시골로 돌아가야 했다.

노변에서

고갱은 이번에는 버림받은 야생의 터전을 찾겠다는 망상을 품지는 않았다. 타히티에서는 그런 장소를 찾는 일이 불가능하다는 사실을 알았

고 우편물을 가지러 가기 위해 매번 길고 불편한 여행을 감수할 하등의 이유가 없었던 것이다. 문제는 도시 인근의 토지는 수요가 너무 많다는 것이었다. 외곽의 남부 도로변에는 매매나 임대가 되지 않는 자치단체 소유의 농장들이 대부분이었는데, 고갱은 운좋게도 파페에테에서 12.5 킬로미터밖에 떨어지지 않은 푸나아우이아 마을에서 자기 집 근처에 있는 빈 땅을 임대하겠다는 프랑스인을 찾아냈다. 입지는 최상이었다.

2킬로미터만 더 가면 고갱이 3년 전 등반한 적이 있는 푸나루우 골짜기가 있는 그 지역은 드물게도 내륙의 전망이 넓게 펼쳐진 발을 들여놓을 수 없는 산악지대였다. 푸나아우이아는 옛날 포마레 1세를 권좌에 앉혀준 큰 전투가 벌어졌던 지역으로, 그는 그곳에서 자기에게 승리를 가져다준 기독교의 신에 대한 감사의 표시로 엄청난 양의 우상과 예술품들을 불태워버렸다. 고갱이 빌린 집터는 가톨릭과 신교 교회 사이에 자리잡고 있었지만, 적어도 길 맞은편에 중국인 상점이 있다는 이점을 누릴 수는 있었다. 무엇보다 좋은 점은 초호 저편으로, 특히 황혼녘이면 전망이 좋은 모레아 섬이 보인다는 것이었다.

그 지역 주민을 고용해서 대나무 줄기로 벽을 만들고 야자수 잎사귀로 초가지붕을 이은 전통적인 거처를 만드는 것은 간단한 일이었다. 쥘 아고스티니가 찍은 사진을 보면 그 집은 두 부분으로 나뉘어져 있는데, 그 지방의 '타원형 집'과 비슷하게 약간 둥글린 박공과 전통과는 거리가 먼 창들이 있는 살림집 부분과, 큰 격자 구조의 베란다가 딸린 좀더 큰 스튜디오 부분이 그것이다. 소박한 구조였지만 고갱은 자신의 첫번째 거처를 애처로울 정도로 자랑스럽게 생각했으며 그해 11월 몽프레에게 보낸 첫번째 편지에서 화려한 수사로 그 집을 묘사했다.

그 집은 길가의 응달진 곳에 보기좋게 자리잡고 있는데다가 뒤편으로는 멋진 산 풍경이 보인다네. 대나무로 살을 만든 새장에다 코코넛 잎으로 지붕을 엮어 얹었다고 상상하면 될 걸세. 그곳을 예전 스

고갱이 1897년 푸나아우이아에 지은 첫번째 집. 그의 친구 쥘 아고스티니가 촬영한 사진.

튜디오에서 가져온 휘장을 가지고 둘로 나누어놓았네. 그중 하나는 침실로서 서늘함이 유지되도록 채광이 아주 제한돼 있지. 천장 끝까지 커다란 창을 낸 다른 한 방이 내 스튜디오라네. 바닥에는 멍석과 전에 쓰던 페르시아제 깔개를 깔았고, 그 나머지는 천과 이런저런 소품들과 데생들로 장식해놓았다네.

이 편지는 또한 그가 제대로 작업을 하는 데 어려움이 있었음을 암시하고 있다. 그는 몽프레에게 '스테인드글라스'를 완성했다고 했는데, 그 말은 아마 이번에도 창문에다 그림을 그렸다는 의미일 것이다. 그 외에 고갱에게는 아직 오클랜드에서 본 마오리 조각의 영향이 남아 있어서 그는 화가보다는 목공 조각사가 되겠다고 마음을 먹고 있었던 것 같다. 1895년 후반에 작업한 것 가운데 알려진 유일한 작품은 원통형 나무조각인데, 고갱은 거기에서도 이종의 문화와 종교를 한데 표현해놓았다.

한편에는 십자가에 못박힌 예수상이 있고 그 위에 마르케사스의 의식 때 쓰이는 전투용 곤봉에서 딴 장식을 얹었으며, 반대편에는 고갱이

지난번 체류했을 때 만든 히나의 입상과 별로 다르지 않은 '티키' 상이 조각돼 있다. 이스터 섬의 문자에 바탕을 둔 기호들과, 어쩌면 자화상일 수도 있는 싱글거리는 '티키'의 얼굴들 같은 서로 다른 요소가 한데 혼합되어 있는 이 원통형의 목각은 아마도 파리에서 타히티로의 변화를 연결지으려는 시도인 동시에 오클랜드에서 본 장식이 많은 마오리 조각들에 대한 경의의 표시였을 것이다.

무엇보다 이상한 부분은 원통형 거의 꼭대기, 십자가에 못박힌 예수와 티키 상 사이에다 손이 발목을 잡고 있는 형태로 몸체에서 분리된 발을 새겨넣었다는 사실이다. 이것에 대한 해명은 훗날 우체국장이 된 르마송이 쓴 글에서 찾아볼 수 있는데, 그는 이 화가에게 뭔가 문제가 생겼다는 사실을 처음으로 주목한 사람이었을 것이다. 고갱은 하얀 조끼와 바지, 캔버스화, 밀짚모자 차림으로 나름대로 유럽식 복장을 한 채 우편선이 들어올 때면 파페에테의 우체국에 나타나곤 했다. 르마송은 이 새 친구가 다리를 절기 시작하고 얼마 지나지 않아 보행을 위해 지팡이를 쓴다는 사실에 유의했다.

아직까지는 진물이 나는 말기 형태의 습진이 자신의 아랫다리에 번졌다는 사실을 알고 있는 것은 고갱 자신밖에 없었는데, 그것은 부러졌던 발목과 정강이뼈만큼이나 매독이 영향을 미친 결과였다. 그는 몽프레에게 보낸 편지에서 이에 대해서는 쓰지 않았지만, 모든 일이 잘돼가고 있는 것은 아니라는 몇 가지 암시를 던졌다. 고갱이 예전의 연인을 불렀지만 그녀는 그와 동거할 생각이 없었던 것이다.

내가 전에 함께 살던 여자는 내가 없는 동안 결혼을 했다네. 결국 나는 그녀의 남편을 속이고 그녀와 만날 수밖에 없었지만, 일주일간 가출해서 내 곁에 왔던 그녀는 더 이상 나와 동거할 수 없는 형편이라네.

이번에도 인류학자 뱅트 다니엘손이 등장한다. 그는 1950년대에 1893년 고갱이 프랑스로 떠난 뒤 테하아마나와 결혼한 마아리라는 남자와 우연히 맞닥뜨렸다. 그녀는 그 동안 테투아누이 족장의 하녀로 일하면서 내내 마타이에아에 살고 있었다. 마아리는 다니엘손에게, 자기 아내가 고갱에게 돌아갔지만, 그가 병에 걸렸다는 사실과 충분히 짐작할 만한 몇 가지 이유 때문에 다시 마타이에아에 있는 젊은 남편 곁으로 돌아왔다고 말했다. 한때 황홀했던 사랑이 그처럼 끝난 것은 안타까운 일인데 고갱은 애써 그 일을 털어냈다. 그는 몽프레에게 이렇게 말했다.

매일 밤 열광한 처녀애들이 내 침대로 몰려들고 있다네. 간밤에는 세 명이 나와 동무를 해주었지. 난 이런 방종한 생활을 중지하고 좀 더 책임감 있는 여자를 집안에 들이고는 미친 듯이 일할 작정일세. 더구나 최상의 기분인 지금은 전보다 나은 작업을 할 수 있을 것 같다네.

이 말에는 적지 않은 허세가 들어 있다. 다리의 종기에서 진물이 흐르는 언짢은 상황에서 젊은 처녀들이 떼지어 그에게 몸을 던졌을 것 같지도 않고 그가 주장하듯 그렇게 기분이 최상이었을 것 같지도 않다. 하지만 그가 집안을 정돈하고 싶어한 것은 사실일 것 같다. 1896년 초 그 지방 처녀 하나가 설득 끝에 고갱과 동거하기로 했다. 그는 파우우라는 그녀의 이름을 자기 식대로 파후라라고 불렀으며 그녀가 열세 살이라고 주장했다. 하지만 '프랑스령 폴리네시아 중앙 호적부'에 있는 그녀의 출생증명서를 보면 그녀가 1881년 6월 27일생이며 따라서 고갱과 만났을 때 열네 살 반이었음을 알 수 있다. 그렇더라도 고갱이 오랫동안 간직해온 환상을 채워줄 만큼 어린 나이인 것만은 확실했다. 젊은 나이라는 사실과, 신체적으로 점점 더 혐오감을 주는 사람과

잠자리를 같이하기로 동의했다는 사실을 감안할 때, 그녀가 그가 가진 돈과 그것으로 할 수 있는 안락한 생활 때문에 그런 상황을 참았을 뿐이라고 보는 편이 무난할 것 같다. 파우우라에 대해 우리가 알고 있는 얼마 안 되는 점만으로 볼 때 거기에는 위대한 사랑의 이야기에 덧보탤 만한 내용이 거의 없다. 고갱이 이따금 편지에 언급한 내용은 거의 비난에 가까울 정도의 무시로 일관되고 있다. 훗날 밝혀진 사실에 의하면, 그녀는 고갱의 오두막에서보다는 친구나 가족들과 더 자주 시간을 보냈는데, 사정은 그보다 좀더 복잡함을 암시하는 몇 가지 징후들이 있다.

고갱이 죽은 지 몇 년 후 타히티를 방문한 어떤 사람이 그녀의 행적을 수소문해보았다. 그때 노인이 되어 있던 그녀는 여전히 푸나아우이아에 살면서 중국인 장사꾼을 위해 돼지를 사육하고 있었다. 그녀는 한때 자신의 연인이었던 고갱을 자기 식대로 '코켕'이라는 이름으로 다정하게 불렀지만, 그 말은 프랑스 속어로 '악당'이라는 의미도 담겨 있다. 그 사실은 그녀가 고갱의 사람됨을 속속들이 알고 있었고 그것으로 만족했음을 암시하는 듯하다. 고갱에게 돈이 생기는 일은 극히 드물었지만, 그녀의 설명에 의하면 돈이 조금이라도 생기면 관대했다는 것이다. 생계를 유지하기 위해 식품(주로 과일)을 구해오는 것은 주로 파우우라였다.

그는 겉멋 들린 예전의 습관대로 저축을 낭비했다. 파페에테를 편히 오가기 위한 마차를 사들이기도 하고 자기 집을 찾는 손님은 누구나 환대했다. 오두막 문 안쪽에는 손님에게 나눠주곤 하던 200리터짜리 적포도주 통이 있었는데, 통이 비면 다시 채우곤 했으며, 그런 일은 프랑스의 포도원에서 그처럼 멀리 떨어진 섬에서는 무척 값비싼 습관이었다. 그렇지만 그가 파우우라에게 타는 듯한 정열을 느끼지 못하고 그녀 역시 그에게 사랑을 느끼지 못했다고 해도, 그녀는 고갱 자신이 이제껏 그린 것 가운데 최고의 걸작이라고 굳게 믿은 초상화에 영감을 제공해

주었다. 고갱은 그 초상화가 테하아마나의 초상화보다 더 잘됐다고 여겼다.

과거의 목소리

고갱이 목각을 주요 작업으로 삼을 계획을 갑자기 포기하고 다시 그림에 달려든 이유는 한 가지만은 아니었다. 그는 브르타뉴와 첫번째 타히티 방문 때 한 작업으로 자신이 명성을 확보했으며 이제는 자리를 잡기 위해서 너무 그렇게 아등바등할 필요가 없다고 믿었음이 분명하다. 그러나 정기구독 신청을 해놓았던 월간지 『메르퀴르 드 프랑스』가 속속 도착하면서 그러한 믿음은 산산조각이 났다. 고갱은 그 잡지를 허기진 듯이 탐독했으나 만족을 얻기는 어려웠다. 그는 출국 전에도 그 잡지의 예술면이 자기와는 다른 방향으로 흐르고 있다는 사실을 감지했다. 잡지 전속 비평가 카미유 모클레는 고갱에게는 적대적인 반면 고갱이 적으로 생각한 자들에게는 동조적인 듯이 보였다. 『메르퀴르 드 프랑스』가 에밀 베르나르에게 자진해서 토론란을 제공하고 있다는 사실이 고갱은 걱정스러웠다.

1895년 6월호에 게재된 베르나르의 '카미유 모클레 선생에게 보낸 공개 서한'은 고갱의 명성에 혹독한 공격을 가하면서, 고갱이 베르나르 자신에게 모든 것을 빚졌다는 말도 안 되는 주장을 폈는데, 바로 그것이 고갱이 프랑스를 떠나기로 작정한 결정적인 요인이 되었다. 그 글이 얄궂게도 고갱 자신이 주주로 있는 잡지와 고갱 사이에 갈등이 불거진 시발점이 되었다. 고갱은 르클레르크가 7월호에 고갱을 대신해서 반박문을 게재하리라는 사실을 알고 있었을 테지만, 출항 전에 그 잡지를 보지 못했을 가능성이 높고, 우편물이 바다와 미 대륙을 가로질러 그에게 도착하기까지는 한 달 이상이 걸렸다.

그리고 분통이 터지게도 9월 말이나 10월 초에 받았을 8월호에, 그

무렵 카이로에 살고 있지만 파리와 자유롭게 우편물을 주고받을 수 있었던 베르나르의 재반박서가 게재되었다. 연재가 이어지면서 그의 견해는 점점 퇴색되어가는 듯이 보였지만, 1895년 마지막 호에서 모클레가 마침내 자신의 입장을 명백하게 밝혔다. 볼라르 화랑에서 있었던 세잔 전시회에 대한 호의적인 비평을 쓰면서 그는 세잔의 영향이 미친 화가들로 휘슬러와 모로, 모네까지 열거하다가 난데없이 마지막 문단에서, 고갱이 세잔과 피사로에게 모든 것을 빚졌다고 썼다. 그리고는 고갱이 그림을 팔기 위해 출전을 속인 데 반해서 세잔은 새로운 것을 창조했으며 모클레 자신은 그 편이 더 낫다고 본다는 식으로 비열한 공격을 늘어놓았다.

고갱은 분명 경악했을 것이다. 세잔은 오래 전에 그에게 영향을 주었지만 고갱은 곧 거기에서 벗어났으며 피사로조차 그 자신의 모든 신념과 정면으로 대치되는 「환상」 이후의 고갱의 작품에 대해서 어떠한 영향력도 부인했을 것이다. 그러나 모클레의 그 글은 진실과는 무관했다. 모클레는 고갱이 독창성이라고는 전혀 없는 표절자에 불과하다는 베르나르의 관점을 고스란히 이어받은 듯하다. 그것은 고갱처럼 호전적인 기질을 가진 사람으로서는 도저히 묵과할 수 없는 도전이었다.

고갱의 반응은 이중으로 나타났는데, 우선 예술가이자 주주인 자신을 그렇게 어줍잖게 대접한 데 대해 『메르퀴르 드 프랑스』의 편집자를 몰아세우기 시작했다. 그리고 두번째 공격으로는 이들 풋내기 비평가들에게 자신들이 상대하고 있는 인물이 누군지를 보여주기 위해 다시금 붓을 집어들었던 것이다.

귀부인

1896년 4월쯤 몽프레에게 보낸 편지에 고갱은 자신이 최근 완성한 파우우라 초상화의 스케치와 설명을 담았다.

이제 막, 지금껏 내가 작업한 그 어떤 것보다 나은, 세로 1.3미터에 가로 1미터짜리 그림을 완성했네. 녹색 융단에 비스듬히 누워 있는 벌거벗은 왕비, 열매를 따는 시녀 한 사람, 큰 나무 옆에서 학문의 나무에 대해 토의하고 있는 두 노인, 배경에는 바닷가가 있네. 선이 불확실한 이런 가벼운 스케치만 가지고는 어렴풋한 의미밖에는 전달할 수 없네. 지금까지 이렇게 깊고 낭랑한 색채를 써본 적이 없는 것 같네. 나무들은 활짝 꽃을 피우고, 개는 보초를 서고 있고, 오른쪽에는 구구거리며 우는 비둘기 두 마리가 있다네.

여기에다 그 인물이 머리 뒤에 흡사 자신만을 위한 후광처럼 보이는 크고 붉은 부채를 들고 있으며, 그 부채의 색채는 그녀의 앞 경사진 풀밭에 흩어져 있는 망고 열매에도 반복되고 있다는 사실을 덧붙일 수 있을 것이다.

예술사적 전거는 논의의 여지가 없는데, 누워 있는 파우우라의 자세는 고갱의 '꼬마 친구들' 속에 복사본으로 들어 있던 독일 화가 크라나흐 1세(Lucas Cranach the Elder, 1472~1553)의 작품에서 취한 것이다. 그러나 또한 풀밭 침상에 누워 있는 왕비가 마네의 「올랭피아」에 대한 또 한 번의 도전이라는 것 역시 일반적으로 인정된 사실이다. 그러나 겁에 질린 채 침대에 누워 있는 소녀가 아닌 이번 그림은 충격을 주기 위한 시도는 아니었다. 고갱이 「테 아리 바히네(귀부인)」이라고 이름붙인 이 새 그림에서는 올랭피아의 자신감이 고스란히 남아 있을 뿐 아니라 훨씬 더 강화된 듯이 보인다.

원본의 모델 빅토린과 마찬가지로 파우우라 역시 당당한 자신감에 차서 호기심어린 눈길로 상대를 빤히 응시하고 있다. 여기에서 그녀의 신분이 귀부인 혹은 고갱이 이따금 언급한 대로 왕비라는 사실이 드러난다. 그 밖에 달리 그런 제목을 붙일 이유가 있을까? 그녀의 머리 뒤편에 있는 성스러운 후광 또는 부채는 바로 폴리네시아 귀족의 상징인

것이다. 이번에도 무대는 파우우라를 이브로 삼은 타히티이며, 그녀의 앞 땅바닥에 놓인 망고 열매들은 이미 따버린 금단의 열매다.

부끄러움도 두려움도 모르는 이 이브는 아무런 걱정이 없다. 그녀는 타락의 결과로부터 완전히 해방된 것이며 그것은 부지불식간에 그녀를 스쳐 지나간 것이다. 풍부한 장식적 세부와 '깊고 낭랑한 색채'는 이 그림이 그림 속의 인물이 속박되지 않고 자유롭다는 사실을 기리는 기쁨에 넘치는 작품임을 의미한다. 그림 속의 인물이 파우우라라면 그녀는 배신한 매춘부가 아니라 빅토린 뫼랑처럼 독립된 의지를 가진 젊은 여인이다.

그대는 왜 화가 났나?

「올랭피아」에 대한 도전은 자신이 표절자에 불과하다는 베르나르와 모클레의 비난에 대한 고갱의 반박이었을 것이다. 「귀부인」은 그가 남의 작품을 출발점으로 삼아 그것을 완전히 변형시킬 능력이 있음을 보여주기 위한 방편이었으며, 아마도 샤반의 작품을 출발점으로 삼은 어부 가족에 관한 일련의 그림 역시 이런 범주에 속할 것이다. 고갱은 1881년 살롱전에서 샤반의 「가난한 어부」를 보았을 것이며, 그가 미술 비평가 앙드레 퐁테나에게 보낸 편지를 보면 그 당시 고갱이 환멸을 느끼고 있는 샤반과 만났던 사실을 알 수 있다. 그때 샤반은 사람들이 자기 그림을 이해하지 못한다고 본래 소박하고 감상적인 작품에서 굳이 숨은 의미를 찾아내려 한다고 불평을 늘어놓았다는 것이다.

고갱이 그 그림을 주제로 삼아 모두 세 가지 형태로 그린 것은 그때 나누었던 대화의 기억과, 그것이 그 무렵 자신이 갖고 있던 거부감을 반향하고 있기 때문이었을 것이다. 이렇게 마네와 샤반을 처리한 고갱은 그 다음으로 자신이 가장 존경했던 또 한 사람의 '스승' 드가에게로 방향을 돌렸을 테지만, 그로 하여금 생각을 고쳐먹고 완전히 새로운 작

업을 하도록 만든 일이 일어났다.

1896년 4월 또는 늦어도 5월 초에 고갱은 파우우라가 임신했다는 사실을 알게 되었는데, 이번에 그가 보인 반응은 테하아마나의 아이를 기다리던 때와는 사뭇 달랐다. 고갱은 새로운 '모성' 이미지를 제작하는 대신 1891년에 자신이 그렸던 소박한 마을 풍경화를 재작업했는데, 오두막 앞마당에 여자들을 몇 그룹으로 나누어 그려넣고「노 테 아하 오에 리리(그대는 왜 화가 났나?)」라는 제목을 달았다. 이 제목은 그림을 이해하는 데 특히 중요한데, 그 이유는 그 질문이 앉아 있는 여인이 자기 운명에 불만을 품은 듯이 보이는 친구에게 던진 것이 분명해 보이기 때문이다.

늘어진 젖가슴과 커진 유두로 육아의 흔적을 보이고 있는 이 여인은 밝은 색채의 '파레우'를 우아하게 걸쳐 입고 옆구리에는 지갑을 늘어뜨린 채 귀에 꽃을 꽂은 차림으로 한가롭게 자기 앞을 지나가는 여자를 보고 분노한다. 그 여자의 자세와 태도에서는 삶에 지친 애엄마가 이미 단념했던 자유가 한껏 드러나 보인다. 자신이 전달하려는 의미를 좀더 정확히 보여주기 위해 고갱은 거기에 두 무리의 암탉들을 그려넣었는데, 애엄마에게 가까운 쪽의 암탉들은 병아리를 돌봐야 하는 반면 병아리가 없는 두번째 무리는 마음껏 먹이를 뒤적거리고 있다.

이 그림은 여느 남성 화가들이 출산에 부여하는 즐거운 기대감을 완전히 벗어나 파우우라의 마음속에 스쳐갔을 혼란을 드러내려 했다는 점에서 비범하다. 실제로 이 그림은 파우우라를 자유롭고 독립적인 정신, 자주적인 주체로 그렸던「귀부인」과 정확하게 대위법을 이룬다. 이 두 그림은 세로 76센티미터에 가로 130센티미터로 여느 캔버스보다 가로가 훨씬 긴데, 그 사실은 그 그림들이 실제로 하나가 서로의 반대상인 두벌짜리 그림일 것이라는 의심을 짙게 한다. 재미있는 사실은 어부 그림 가운데 하나도 이와 똑같은 크기여서, 고갱이 그 그림들을 서로 관련이 있는 한 편의 연작으로 염두에 두고 있었을지도 모른다는 가능

성을 높여주고 있다.

그 그림들을 한꺼번에 전시해서 보는 이를 완전히 압도하여 자신의 독특한 세계관에 굴복하지 않을 수 없게끔 함으로써, 파리의 겉멋 들린 비평가들이 어슬렁거리며 화랑 안을 돌아다니다가 자신들의 무지한 유머 감각에 어울리는 어느 한 세부사항만을 따로 떼어 냉소를 퍼부었던 저 뒤랑 뤼엘 전시회 때의 경험이 두 번 다시 반복되지 않도록 하려고 했을지도 모른다. 모클레의 글을 읽은 고갱의 심중에는 이런 냉소가들이 아직도 자신의 예술을 인상파의 괴상한 한 갈래 정도로밖에 보지 못하고 있다는 생각이 스쳤을 것이다. 그러니 고갱으로서는 이제 그런 자들의 생각을 바꿔놓을 방법을 찾아내는 수밖에 없었다.

만일 고갱이 연작을 염두에 두고 있었다 해도 작업을 시작하기 전에 그 큰 캔버스 하나하나에 그려야 할 내용을 미리부터 생각해두고 그 하나하나를 정확히 알고 있었을 것 같지는 않다. 그보다는 그림을 하나하나 작업하면서 하나의 그림이 그 다음에 그릴 그림을 정해주게 되는 방식이었을 것이다. 또한, 처음에 어떤 계획이 있었다 해도 그것은 언제나 미완성의 꿈인 채로 남아 있었다고 해야 할 것이다. 그림들이 완성되는 대로 유럽으로 보내곤 했기 때문에 고갱 자신은 그 그림들을 한꺼번에 볼 기회가 없었으며, 유럽에 도착한 그림들은 따로따로 팔려나갔으므로 같은 전시실에서 전시될 기회도 없었을 것이다. 지금은 러시아와 미국, 프랑스, 독일, 영국에 뿔뿔이 흩어진 그 그림들이 앞으로도 한군데에서 전시될 가능성은 없어 보인다.

1896년과 1897년에 걸쳐 96×130센티미터로 제작된 그림은 모두 여섯 점이지만, 그 동안 그 작업만 한 것은 아니고 틈틈이 그보다 작고 그와는 무관한 작품들도 그리곤 했다. 또한 그 여섯 점의 그림 모두가 어떤 식으로든 일관된 하나의 계획 속에 포함될 수 있는 것도 아니다. 「어부」라는 그림 한 점은 나머지 그림과 어울리지 않아 보이는 반면, 한데 묶을 수 있는 다섯 점은 모두 파우우라와 그녀의 모성 경험과 관

련된 것들이다.

골고다 언덕 근처에서

4월 초가 되면서 지지 삼촌이 남겨준 유산도 거의 바닥났지만 다친 다리의 통증이 너무 심한 나머지 진통을 위해 파페에테에서 모르핀을 사야 했다. 그런데 분통이 터지게도 파리에서 그림 판매를 위해 주선해 놓았던 모든 준비가 순식간에 거품으로 돌아가고 말았다. 레비가 그 일에서 빠지겠다는 편지를 보냈고, 쇼드는 연락이 닿지 않았으며, 쉬페네케르는 그의 그림을 팔아서 돈을 보내주는 대신 메테의 요청을 받아들여 그림들을 코펜하겐으로 보냈던 것이다. 그의 편지는 다시 한 번 이 모든 배신에 대한 분노의 폭발과, 소용도 없는 도움 요청으로 채워지게 된다. 하지만 그런 가운데서도 고갱은 작업을 계속 이어나갔으며, 이런 비참한 심경이 그림 속으로 스며들지는 않았다. 그림이 팔리지 않는 데 절망하고 있었을 때조차 고갱은 몽프레에게 자신의 거처에 대해 화려한 수사를 동원한 편지를 써보냈다.

자네가 내 집을 볼 수만 있다면 참 좋겠네! 스튜디오풍의 창이 달린 초가집 말일세. 줄기에 카나카의 신상을 새겨넣은 코코넛 나무 두 그루, 꽃피는 관목 몇 그루, 그리고 말과 마차를 넣어두는 조그만 헛간도 있다네. 이곳에 정착하느라 돈을 좀 쓴 것은 사실이지만, 그 덕분에 아무것도 빌릴 필요가 없고, 언제나 내 집 지붕 밑에서 편하게 잠들 수 있지. 하지만 내게 오기로 한 그 돈이 당연히 올 것이라고 여겼다면 누구라도 그렇게 했을 걸세. 지금은 아무리 기다려도 오지 않지만 말일세.

같은 편지의 다른 곳에서 고갱은 좀 애처롭게 약간의 담배와 비누,

이따금 파우우라에게 사주는 옷가지, 그리고 기타에 대한 자신의 소박한 기쁨에 대해 쓰면서 몽프레에게 새 기타줄을 좀 보내달라고 부탁했다. 고갱의 이웃으로 소득세 관리였다가 1894년 은퇴하고 장사를 시작한 포르튄 테시에라는 사람을 통해서, 고갱이 여전히 문가에 포도주통을 놓아두고 찾아오는 손님에게 맛좋은 '반숙 오믈렛'을 대접하는 등집을 개방하고 있었다는 사실이 밝혀졌다. 물론 사람들 대부분은 그를 멀리했는데, 지역 주민 일부는 이 수상쩍은 프랑스인이 '옷을 전혀 입지 않은 채' 걸어다니거나 그림을 그리거나 한다는 얘기에 겁을 집어먹고 아이들에게 고갱의 오두막 가까이에 가지 못하도록 금지하기까지 했다. 게다가 나무에다 그런 괴상하고 사악한 조각을 새겨놓은 사람이니, 투파파우와도 통한다는 사실을 어떻게 의심할 수 있겠는가?

그러나 이런 소문도 고갱의 삶에는 거의 아무런 영향을 주지 못했다. 게다가 한때 프랑스에서 알고 있던 종류의 지적 자극을 완전히 박탈당한 것은 아니었다. 또 한 사람의 프랑스인 이웃인 장 수비는 그 무렵 여든의 나이에 가까움에도 당시 유행하던 지적인 문제에 깊은 관심을 갖고 있었다. 수비는 관용 인쇄소를 운영하다가 8년 전 은퇴하고 나서 푸나아우이아로 이사한 다음 그 지방 아이들을 위해 학교를 세우기로 마음먹었지만, 아이들이 받게 될 프랑스 교육의 효험을 거의 믿지 않았다. 그래도 그는 아이들이 적어도 쓸 만한 지식 한 가지는 배우리라는 확신에서 학교 정문에다 '2 + 2 = 4'라는 팻말을 붙여놓기도 했다.

그런 수비가 고갱의 관심을 끈 주된 이유는 노인이 개인적으로 연구하는 일 때문이었다. 그 노인은 견신론자였으며 블라바츠키 부인이 만든 조직의 일원으로서 협회의 샌프란시스코 지부를 통해 간행물을 받아보고 있었다. 은퇴 이후 내내 수비는 다양한 철학 및 견신론적 문제들에 관한 사상을 정리하여 '명상록'이라는 제목의 원고를 작성했으며, 비록 출간되지는 않았지만 그 원고는 오늘날 파페에테 박물관에 보존되어 있다. 그 원고에는 특히, 다시금 종교적인 문제에 관심이 쏠리

던 그 무렵의 고갱에게 호소할 만한 내용이 담겨 있었다.『메르퀴르 드 프랑스』에는 불쾌한 미술 관련 기사 말고도 토머스 칼라일의『의상철학』의 첫 프랑스어 번역 원고가 연재되고 있었기 때문에 고갱은 마침내 르 풀뒤에 함께 있을 때 데 한이 열광하던 그 복잡하고도 도발적인 글을 읽을 수 있게 되었다.

사람들이 그 허세에 찬 어투와, 존경받고 추앙받을 만한 강력한 지도자가 필요하다고 귀가 따갑게 되풀이하는 주장에 신물을 내게 되면서 빅토리아조 영국에서는 칼라일의 명성이 점차 쇠퇴해가기 시작했지만, 그의 냉혹한 칼뱅주의가 분명 그리 매력적으로 여겨지지 않았을 프랑스에서는 오히려 그의 명성이 점점 높아져가고 있었다. 고갱을 포함한 프랑스 독자들이 좋아했던 것은 칼라일의 박력, 스코틀랜드풍의 '엄숙함'으로 거대한 문제에 달려드는 방식이었을 것이다. 고갱은『의상철학』의 철학적 심오함과 묵직한 변증에 대해 분명 그렇게 생각했다. "나는 무엇인가? 하나의 음성, 하나의 운동, 하나의 외관. 영원한 정신의 핵심에서 시각화된 어떤 생각의 화신이다. 나는 생각한다, 고로 존재한다. 아아, 가엾은 명상가여, 이 말로는 별로 얻을 것이 없다. 물론 나는 존재하지만, 최근에는 존재하지 않았다. 그러나 어디로부터? 어떻게? 어디로 존재한단 말인가?"

고갱과 수비는 손에 압생트 잔을 든 채 이 문제들을 토론하면서 할머니의 친구였던 엘리파 레비와, 세뤼지에가 그토록 탄복했던 에두아르 쉬레 같은 다른 존경할 만한 사상가들에 관한 대화도 나누었을 것이고, 수비는 여기에다 분명 영국 견신론자이며 그녀가 쓴 불교론이 신봉자들 사이에 인기있던 케이스네스 여사도 끼워넣었을 것이다.

이런 시간은 분명 유쾌했을 테지만, 이웃들 모두가 테시에와 수비처럼 우호적이었던 것은 아니다. 무엇보다도 말썽의 여지가 있던 인물은 그 마을 가톨릭 사제로서 하사관 출신인 미셸 베쉬 신부였는데, 그는 군복무로 타히티에 와서 제대 후에도 성직 공부를 하며 계속 그곳에 체

류했고, 식민지 생활의 모순들을 몸소 완벽하게 구현했다. 한편으로 그는 마을 주민들에게 봉사하는 것을 의무로 알고 인정받는 타히티어 전문가였지만, 동시에 거의 희극적이라고 할 만큼 애국자여서 특별한 날이면 그 날을 기리기 위해 자기 집에 프랑스 국기를 게양하고 소총으로 스물한 발의 연발 사격을 하곤 했다.

'어마어마한 턱수염'과 네모반듯하게 자른 수북한 머리, 상대를 짜증스럽게 하는 오만한 태도와는 어울려 보이지 않는 연푸른 기가 도는 눈을 한 그는 제법 위압감을 주는 외모의 소유자였을 것이다. 고갱이 고국에서도 평판이 좋지 못했고 교회의 헌신적인 신자도 아니었다는 점을 감안할 때 이 두 사람은 어느 시점에서든 운명적으로 충돌할 수밖에 없었다. 촉발시킬 만한 계기만 있다면 둘 사이의 충돌은 시간문제였다.

그 무렵 고갱의 모든 관심은 돈에 쏠려 있었다. 건강이 극도로 악화된 6월에, 몽프레에게 보낸 편지는 사실상 고통에 찬 신음이나 다름없었다.

아픈 발 때문에 며칠 동안 잠 못 이루는 밤으로 지칠 대로 지친 나는 체력이 모두 소진되고 말았네. 발목 전체가 하나의 상처덩어리라네. 이런 상태가 벌써 다섯 달째일세.

일을 할 때면 신경을 딴 데로 돌릴 수 있어서 힘이 나지만, 일도 할 수 없고 먹을 것도 없고 돈도 없는 상황이 된다면 어떻게 되겠나? 아무리 강한 사람이라도 넘을 수 없는 벽이 있게 마련이라네.

몽프레와 막심 모프라에게, 수집가들을 한데 규합해서 연간 일정한 금액을 내고 그 대가로 그의 그림을 정기적으로 받도록 해달라는 필사적인 애원의 편지를 보내는 것이 그의 유일한 해결책이었다. 그러면 그에게 적지만 확실한 수입이 생길 텐데, 고갱은 사실상 그 금액이라는

것이 노동자의 임금에도 미치지 못하는 월 200프랑에 불과하다는 점을 강조했다. 그는 화상 포르티에와, 세뤼지에와 필리제의 후원자인 부유한 콩트 드 라 로슈푸코를 포함한 후보자 명단을 제안하면서, 법적인 용어를 써가며, 자신이 이를테면 열다섯 명가량의 후원자들에게 매년 '예술적 신념에 의해 양심적으로 제작된' 그림을 제공할 것을 약속한다는 애처로운 '약정서'까지 첨부했다.

물론 이것은 가망 없는 꿈같은 계획에 지나지 않았는데, 어쨌든 고갱은 거절 답장을 기다릴 수 없을 만큼 병약해져 있었다. 그는 7월 6일 파페에테의 병원에 입원하여 8일간 체류했다. 그는 다행히도 뷔송 박사에게서 치료를 받았고 의사와 사이좋게 지내다가 퇴원일인 14일 118.80프랑의 병원비를 낼 수 없게 되자 입씨름을 벌이고 병원 등록부에 '극빈자'로 기재되었으며, 이 일은 훗날 고갱에게 적지 않은 말썽을 안겨주게 된다.

푸나아우이아로 돌아온 고갱은 완쾌와는 거리가 멀었고 어느 때보다도 의기소침해져 있었기 때문에, 그때 그린 자화상이 심신의 고통에 가득 찬 비참한 이미지가 되고 만 것도 놀라운 일이 아니다. 그곳이 예수가 최후의 수난을 당한 장소라는 사실을 알기 위하여 구태여 「골고다 언덕 근처의 자화상」이라는 제목을 볼 필요는 없다. 언덕 위에는 십자가 모양으로 가지가 엇갈린 다 말라붙은 나무가 있고, 배경에는 희미하게 새겨진 두 개의 유령 같은 얼굴(아마도 실제의 얼굴)이 있는데, 타히티인으로 보이는 그 얼굴들은 골고다 언덕이 폴리네시아로 옮겨졌음을 의미한다. 이런 것들은 빛바랜 청백색의 환자복 차림에 초췌하고 시달린 모습을 한 고갱의 형상에 초점을 맞춘 핵심적인 메시지를 한층 깊이 있게 만들어준다. 그것은 죽음의 망상에 사로잡힌 사람의 이미지이며, 고갱이 그 작품을 팔지 않고 죽을 때까지 곁에 두고 있었다는 사실은 아주 의미심장하다.

필사적인 조치

이제 무일푼이 된 고갱은 마을 중국인 상인에게 식료품과 데생을 교환하자고 했다. 오직 동정심에서 데생을 받아주었을 뿐인 상인은 그것을 포장지로 사용했다. 고갱과 파페에테의 장사꾼들 사이의 관계는 아주 나빠서 그가 죽은 지 오랜 뒤에 그곳을 방문한 이들이 조금만 얘기를 시켜도 그를 알았던 상점 주인들은 끝도 없이 불평을 늘어놓았다. 1940년대 초에 면담에 응한 한 익명인은 고갱에 대한 혐오감을 이렇게 표현했다. "그 사람은 원하는 것이 있을 때면 비굴하게 굴다가도 상대방에게 원하는 것이 없으면 잔뜩 빼기고 허풍을 늘어놓기 일쑤였습니다. 정말이지 꼭 그랬다니까요." 그 사람은 고갱이 풍로를 수리하러 맡겨놓고는 찾으러 올 때 수리비로 그림을 한 장 가져왔다는 얘기도 했다. "난 그 사람에게 풍로를 가지고 가게에서 나가라고 말했습니다. 전에도 그가 덕지덕지 칠해놓은 그림을 본 적이 있지만 난 그런 것에는 관심도 두지 않았어요. 나뿐 아니라 모두들 그랬죠."

이 이야기는 출처가 좀 의심스럽기는 해도 국외 이주자들이나 그들의 생활방식에 공공연히 반감을 품은 사람들의, 공동체에 만연되기 시작한 깊은 적대감을 잘 전달해준다. 이런 분위기에서 고갱은 살기 위한 필사적인 노력을 하지 않을 수 없었다. 그가 아직 의지할 수 있는 몇 안 되는 사람들 중에 변호사이며 사업가인 오귀스트 구필이라는 부자가 있었다. 구필의 별장이 고갱의 집 근처에 있었는데, 그는 전에도 파산한 중국인 아콩의 재산을 관리하는 저임의 일거리로 그를 도와준 적이 있었다. 이제 초상화를 그려준다는 예전의 아이디어를 다시 생각해낸 고갱은 그 변호사가 자신의 제안에 호의적인 반응을 보이기를 기대하면서 고전 조각상 복제물이 군데군데 놓인 손질이 잘된 정원이 딸린 웅장한 저택에 나타났다.

구필은 아마도 교양 없는 사람처럼 보이고 싶지 않았을 것이다. 그는

예술을 사회적 품위를 유지하기 위한 수단으로 여기고 딸들에게 그림을 그리도록 권하곤 했다. 하지만 그런 반면 그는 이 손님의 의심적인 평판에 대해 익히 알고 있었으며, 마찬가지로 사람들 대부분이 그의 예술을 전혀 이해하지 못한다는 사실도 알고 있었을 것이다. 결국 그는 분별 있게도 고갱에게 흔히 타히티 이름인 바이테로 불리는 막내딸 잔의 초상화를 의뢰하기로 마음먹었는데, 화가가 열 살짜리 아이의 초상화를 제대로 그리지 못한다 해도 바보 같은 짓을 한 것처럼 보이지는 않으리라는 계산이 있었을 것이다. 한 가지 이상한 점은 그가 딸애를 고갱의 스튜디오로 가도록 허락했다는 사실이었다. 그의 행동에 대해 나도는 온갖 소문을 감안할 때 구필로서는 실로 대담한 결정을 내린 셈이다.

바이테는 주름을 잔뜩 넣은 마대자루 같은, 자락이 길고 오렌지색과 갈색이 섞인 가운 차림으로 머리에 꽃을 꽂고 불안한 표정을 지은 채 스튜디오에 도착했다. 고갱은 그 아이를 등받이가 높고 조각이 된 식탁 의자에 앉히고 양손은 무릎 위에 엇갈려 놓은 좀 뻣뻣한 자세를 취하게 했다. 그 아이가 팔에 걸고 있는 그 지방산의 밀짚 가방은 전형적인 식민지풍 가구와 잘 어울렸다. 고갱이 그림을 그리는 동안 바이테는 기괴한 집안을 관찰하고는, 그곳에는 자신이 필수품이라고 여겼던 물건들이 대부분 없다는 사실과, 가구를 살 돈이 없어 가구가 놓일 자리에 그림을 대신 그려넣은 것을 알았다.

식민지의 상류 집안에서 성장한 사람에게, 토속적인 허리가리개 외에 아무것도 입고 있지 않은 백인 남자의 모습은 적지 않은 충격을 주었을 것이다. 그리고 그의 다리에는 역겨운 상처가 있었고, 캔버스에 붓질을 하는 동안 작업에 몰두하는 그의 모습이 무섭기도 했을 것이다. 그 아이가 작업을 마칠 때까지 꼼짝도 않고 앉아 있다가 기쁜 마음으로 황급히, 그녀 자신의 표현을 빌면 "질서정연하고 광택 나는 가구와 큼직한 암체어들이 놓여 있는, 그곳과는 전혀 달리 마음이 놓이는" 자기

집으로 돌아왔다는 사실은 놀랄 일이 아니다.

이는 바이테가 단 한 번밖에 화가 앞에 포즈를 취하지 않았음을 시사하지만, 고갱이 완성된 그림, 특히 그 아이의 매끄럽고 하얀 얼굴에 들인 공을 볼 때 그 그림을 제대로 제작하기 위해 오랜 시간을 쏟았음을 알 수 있다. 자유분방한 화가와 굶주린 낙오자 사이에는 분명, 또 다른 후원자를 노하게 만들지 않기 위한 갈등이 있었을 것이다. 결국 이런 갈등이 고스란히 반영된 그 초상화에서, 소녀는 얼어붙고 정지한 채 약간 성직자 분위기를 풍겼으며, 얼굴은 생동하는 육체가 있는 생명체의 그것이라기보다는 이집트의 데스마스크에 더 가까워 보인 반면, 배경에는 마치 그 그림에서 '유럽 냄새가 좀더 나도록' 하려고 했던 것처럼 타히티 특유의 풍경을 그려넣지 않고 고갱이 과거에 초상화에서 흔히 그랬던 대로 채색된 들판에 같은 중간색 톤으로 꽃들을 그려넣었다.

결국 이 모든 노력은 물거품이 되고 말았다. 바이테의 말에 의하면, 초상화가 너무 흉하고 실물과 비슷하지 않다는 사실을 안 그녀의 아버지는 즉각 그림을 다락방에 처박았다고 한다. 하지만 어리석게도 자신들이 받은 그림을 없애버렸다는 다른 많은 타히티 사람들과 달리 그들 가족은 그 그림을 보관했다가 나중에 프랑스의 화상에게 팔았다. 그 그림에는 최종적으로 「쉬페네케르 양의 초상화」라는 제목이 붙게 되었는데, 이 사실은 훗날 상황이 바뀌어 어린시절 자신을 그토록 겁에 질리게 했던 그 독특한 인물에 의해 자신의 초상화가 그려졌다는 것이 적지 않은 영예라는 사실을 알게 된 바이테로서는 정말이지 화나는 일이었을 것이다.

초상화가 마음에 들지 않았음에도 오귀스트 구필은 여전히 고갱을 기꺼이 도와주려 했으며, 별장에서 자기 딸들에게 데생을 지도하도록 맡겼다. 처음에 고갱은 호감을 주려고 노력한 듯이 보인다. 그는 특히 구필 부인을 좋아해서 1892년에 테베 무덤의 그림에 나오는 인물상들

로 장식한 부채를 선물하기도 했지만, 막내딸이 부채에다 온통 낙서를 해버렸다. 어떻게 해서든 고갱은 두 달 동안 예절 바르게 행동하기 위해 애썼지만, 어떤 일 때문인지 그들과의 사이에 불화가 있었던 것 같다. 사태의 내막에 대해서는 알려진 바가 없지만, 고갱과 구필은 특히 그 지방 문제에 대해서는 모두 강경한 견해를 가진 이들이기 때문에 언제든 언쟁은 불가피했다.

10월이 되면서 일거리도 사라지고 그와 더불어 얼마간의 보수도 끊기게 되자 그에 대한 앙갚음으로 고갱은 구필이 좋아하는 골동품 조각상을 흉내내어 고의적으로 벌거벗은 여자의 조악한 조각상을 만들어 스튜디오 바깥에 세워두었다. 변호사가 그런 일에 신경을 썼을 것 같지는 않지만, 도덕적 패륜과 모국의 문화적 전통에 대한 모욕이라는 양면에서 미셸 신부를 격분시키기에는 충분한 행동이었다. 이 두 가지 면에서 분노한 사제는 조각상의 드러난 국부를 가리든가, 그렇지 않으면 자기가 직접 고갱의 집으로 와서 자기 손으로 그 물건을 부숴버리겠다고 선언했다. 마을 경관을 찾아가 이런 행동은 침입 행위이며 그 경우 신부가 위법 행위로 체포될 수 있음을 미리 경고하게 함으로써 사제의 계획을 좌절시킨 고갱의 기쁨은 적지 않았을 것이다.

꼴이 우습게 된 미셸 신부로서는 설교 단상에서 고갱을 꾸짖고 신도들로 하여금 이 위험한 무정부주의자를 가까이 하지 않도록 하는 것 말고는 달리 어쩔 도리가 없었다. 이것은 하찮고 장난에 불과한 일이었지만, 그 일로 고갱과 교회 사이에 분쟁의 씨앗이 싹튼 셈이 되었다. 하찮은 다툼이 곧 공개적인 싸움이 되고 만 것이다.

신의 아이

파우우라는 성탄절 무렵에 출산할 예정이었다. 성탄절 무렵은 고갱에게는 온갖 추억이 어린 시기로서, 그의 딸 알린이 태어나고 반 고흐

가 미쳐서 자해소동을 벌인 때이기도 했다. 고갱은 그럴 때마다 의미심장한 그림들을 남기곤 했다. 타히티 체류기에 그린 첫번째 중요한 작품 「이아 오라나 마리아」 역시 성탄절 무렵에 그린 그림이었다. 바로 이런 때 아버지가 될 예정이었기 때문에, 오랫동안 자신을 예수와 동일시했던 그로서는(가장 최근에는 골고다 언덕 앞의 유령 같은 자화상을 그렸다) 그 사건은 간과할 수 없는 일이었다. 그는 예수 탄생화를 그렸는데, 그것은 자신의 개인사를 덧붙인 것이었다.

그는 그 그림에 「테 타마리 노 아투아(신의 아이)」라는 제목을 달았다. 이 그림에서 마리아가 그림 하단을 가득 메운 커다란 침상에 누워 노동 뒤에 휴식을 취하고 있는 파우우라로 그려진 것이 분명한 이상 이번에도 거의 신성모독에 가까운 작품이 되고 말았다. 이 그림이 예수 탄생화라는 사실을 보여주기 위해 캔버스 상단 오른쪽에 아로자 컬렉션에 들어 있던 19세기 동물화가 옥타브 타세르의 작품에서 따온 우리 속의 가축 장면이 있다. 그러나 전통적인 이미지는 거기까지가 전부다.

다른 모든 면에서 이 그림은 초기 「마나오 투파파우」의 재작업이나 다름없는데, 이번에는 침대 위에서 겁에 질려 있던 소녀의 이미지를 역전시켜서 그녀는 태평스러운 반면 그녀의 곁에 앉아 있는 투파파우는 신생아를 안고 있는 보모로 바뀌었다. 그리고 그 곁에는 「이아 오라나 마리아」의 덤불 뒤에서 방금 걸어나오기라도 한 것 같은 천사가 있다. 이번에도 문화와 장소가 뒤섞여 있는데, 파우우라는 아기와 마찬가지로 그녀가 마리아 역을 '맡고 있다는 시늉'만 보일 정도로 희미한 후광을 띠고 있지만, 둘다 신적인 후광과는 거리가 멀다.

마르케사스풍의 무늬가 있는 침대 뒤편의 기둥은 그 침대가 구유이기도 하고 푸나아우이아에 있는 고갱의 집이기도 하다는 것을 암시한다. 파우우라/마리아의 발치에 있는 흰 고양이는 이 그림이 마네의 「올랭피아」를 치환시킨 또 하나의 작품임을 시사하고 있다. 그림에 들인 공으로 볼 때 이 그림을 그리는 데 적지 않은 시간이 소요되었다는 사

실, 그리고 그것이 프랑스로 우송된 날짜를 감안할 경우 그 그림이 파우우라의 아기가 실제로 태어나기 이전에 그려진 것이 분명하며, 따라서 실현된 일이라기보다는 예고라는 사실, 요컨대 고갱이 그 섬에서 체류한 동안 테하아마나와는 이루지 못했던 중요한 사건에 대한 기대를 품은 작품이라는 사실을 의미한다.

「신의 아이」는 파우우라의 모성 경험과 관련된 연작의 세번째 작품일 수도 있다. 첫번째는 그녀의 독립성을 그린 「테 아리 바히네」, 두번째는 임신에 대한 혼란스러운 반응을 그린 「노 테 아하 오에 리리」, 그리고 이제 실현의 기쁜 순간을 그린 것이다. 하지만 고갱의 경우 실제는 그렇게 단순 명확하지 않은데, 이 최근작은 탐색해볼 만한 몇 가지 모순점을 내포하고 있다.

마땅히 즐거운 장면이어야 할 그림의 배경이 불길하리만큼 어둡고 투파파우는 특히 묘석과 비슷한 등받이의자에 앉아 있는 보모로는 어울리지 않는다. 실제로 그 의자는 베르생제토릭스 가에서 누드 초상화 모델이던 안나가 여왕처럼 앉았던 것과 같은 의자인데 반해, 파우우라가 누운 침대 가두리는 안나의 그림에 나오는 걸레받이와 같은 무늬로 장식되어 있다. 이것은 서로 무관한 작품 사이에 놀라울 정도의 연결점을 만들어내는 고갱 특유의 솜씨로서, 그것은 아마도 「올랭피아」에서 안나를 거쳐 파우우라에 이르는 일관된 주제를 암시하기 위해서인 듯하다. 여기에는 또 다른 미묘한 점들도 있는데, 조각된 침대 기둥은 분명 고갱이 오클랜드 박물관에서 보았던 작품을 반영하고 있다. 그럼으로써 결국 이 풍부한 이미지들은 절대적이고 최종적인 해석을 차단하고 있는 셈이다.

고갱은 어쩌면 어린 예수가 흔히 최후의 희생에 대한 상징물인 새끼 양으로 묘사되는 것처럼 단순히 죽음과 탄생의 근접성을 보여주려고 한 것일지도 모른다. 그렇지만 불길한 운명과 전조를 뜻하는 이런 요소들은 개인적인 함축에 가까운 것일 수도 있다. 왜냐하면 결국 그것은

그 자신을 엄습한 비극을 예감했던 것으로 드러났기 때문이다.

그해의 마지막 대작에 얽힌 이야기는 좀더 파악하기 쉽다. 이번에도 표면상으로는 순수한 기쁨에 관한 작품처럼 보인다. 「나베 나베 마하나 (환희의 날)」라는 제목까지도 그 사실을 분명히 밝히고 있다. 개울가 작은 숲에 여섯 명의 인물이 젊은 일곱번째 여인을 에워싸고 보호하듯 서 있다.

아마 파우우라일 그 젊은 여인은 하얀 꽃무늬가 나 있는 붉은 파레우를 입고 있으며 머리에는 흰 꽃으로 만든 화관을 두르고 있다. 이 그림에 남성은 없으며, 여자들은 자부심에 넘치고 화기애애하게 누군가를 보호하는 분위기를 풍긴다. 이제 곧 엄마가 될 아름다운 파우우라는 관객 또는 화가 고갱 쪽을 응시하고 있다. 그는 그들만의 은밀하고 초시간적이며 여성적인 세계에 있는 유일한 남성이다.

고갱은 1896년 「나베 나베 마하나」를 그리기 시작했으나 비극적인 사건이 일어나 이듬해까지 완성하지 못했다. 그 사건의 영향은 캔버스 왼쪽 하단 구석에 나타나 있는데, 어두운 녹색과 갈색의 옷을 입은 기묘하게 생긴 아이가 열매 조각을 빨고 있다. 보는 이를 불안하게 만드는 이 고립되고 유령 같은 존재는 그림의 나머지와는 전혀 어울리지 않지만 그 이유는 알기 쉽다.

성탄절 무렵 파우우라는 딸을 출산했다. 이런 경우 우리가 알고 있는 고갱이라면 덴마크에 있는 딸과 연결짓기 위해 그 아이에게 알린이라는 이름을 붙여주었을 것이다. 그러나 실상은 그렇지 못했다. 며칠 후 갓난애가 죽은 것이다. 시간이 좀 지난 후에야 다시 그림을 그릴 수 있게 된 고갱은 「나베 나베 마하나」를 다시 작업하면서, 마치 더할 나위 없이 목가적이고 꿈같은 낙원 한구석에 숨어 있는 고통을 드러내 보여주기라도 하듯 열매를 빨고 있는 꼬마도깨비 같은 이상한 형상을 덧붙여 넣었다.

다시는

출산하면서 아기를 잃는 일은 끔찍하지만, 얼마간 살아 있던 아이를 잃는 일은 분명 더 괴로운 일이다. 우리는 파우우라가 그들의 갓난 딸을 매장한 후 고갱이 그린 자신의 감동적인 초상화를 보고 느꼈을 공허감과 방향 모를 상실감을 느낄 수 있다. 고갱은 어쩌면 연작을 완성시키고 싶었을지도 모르는데, 그가 최종적으로 완성한 그림을 엑스레이로 조사해본 결과 아이가 포함된 대형의 인물군이 나타났다. 하지만 웬일인지 고갱은 그것에 만족할 수 없었던 모양이다. 그는 흰 물감으로 그림을 덮고 캔버스 일부를 잘라낸 다음 그림을 옆으로 뉘어 침대에 누운 파우우라를 다시 그리기 시작했다.

이 그림에는 이제 와서 돌이켜보면 고통스러울 정도로 낙천적이었던 예수 탄생화에서 쓰인 노란색이 어렴풋이 나타난다. 그 그림에서 그녀는 휴식을 취하고 있었지만, 지금의 그녀는 침울해 있다. 그런 그림을 그리는 일은 쉽지 않았을 것이다. 고갱은 1897년 2월 중순 몽프레에게 그 그림을 새로 준비 중인 그림 꾸러미와 함께 보내고 싶다는 편지를 보냈지만, 실제로는 그렇게 하지 못했다. 그것은 아마도 배가 출항하고 나서도 작업을 계속해야 했기 때문일 것이다.

작업이 늦어진 주된 이유는 배경에 쓰인 아주 풍부하고 선명한 색채의 세부 때문이었을 것이다. 그것은 파우우라의 늘쩍지근한 자세와 텅 비고 멍한 얼굴 표정과 의도적으로 대조를 이루도록 한 것으로서, 다채롭고 복잡하고 풍부한 부분과 차분하고 비극적이고 소박한 부분이 서로 충돌하고 있다. 고갱은 캔버스 상단 왼쪽 구석에 영어로 '다시는'(Nevermore)이라고 적어넣었는데, 그것은 말라르메가 번역한 에드거 앨런·포의 『갈가마귀』에 나오는 후렴이다. 그 시와 이 그림은 아주 달라 보이기 때문에(시에 나오는 학생의 방은 어둡고 침울한 데 반해 고갱은 이 그림에 대해 '오랫동안 잊고 지냈던 화사한 필치'라고 묘사했

다), 그가 정직하고도 개인적인 작품이 되었을 이 그림에 상징주의적 신비감을 덧붙이려 한 것이라고 결론짓는 이들도 있다.

그림 속에도 새가 있지만 고갱이 그린 좀 통통해 보이는 새는 얼핏 보기에 포가 그린 위협적인 검은 새라기보다는 만화에 나오는 갈매기처럼 보인다. 그러나 좀더 자세히 들여다보면 그 우스꽝스러워 보이던 새가 멀리서 보았을 때보다 훨씬 무시무시하다는 것을 알 수 있다. 눈이 없는 이 새는 누워 있는 형상을 소경처럼 '바라보고' 있으며, 이러한 무지와 몰이해의 의미는 파우우라 쪽을 힐끔거리며 뭔지 모를 말을 수근대는 배경 속의 두 여인에 의해 한층 강조되고 있다.

본질적으로 사적이고 수수께끼 같은 작품임에도 「다시는」은 고갱의 작품 가운데 가장 영향력이 큰 그림이 되었다. 이 그림이 프랑스에 도착한 뒤 몽프레가 그것을 델리어스에게 보여주었더니, 그는 그림값으로 500프랑을 지불하고 다시 50프랑을 더 들여 표구를 했다. 그가 고갱이 죽은 지 3년 후인 1906년 살롱도톤(1903년부터 매년 가을 파리에서 열린 젊은 미술가들의 전시회―옮긴이)의 고갱전에 그 그림을 빌려주었을 때 그것은 쇠라의 「그랑자트」와 동등한 전위예술의 우상이라는 지위를 획득했다.

그것은 바로 고갱이 언제나 꿈에 그리던 일이었다. 고갱이 오랜 세월 동안 유럽 예술의 뿌리에 그 전거를 둔 마네의 「올랭피아」를 놓고 씨름했던 것과 마찬가지로, 피카소와 마티스는 「다시는」을 보고 평생에 걸쳐 그 걸작의 영향을 흡수하면서 그것에 도전했다.

최초의 책

1897년 2월 하순 무렵에 이르러서는 고갱의 작품에 순서를 매기기가 한층 더 어려워지게 된다. 그는 다시 그림을 시작하기 전에 마음을 가다듬기라도 하듯 먼저 자신의 생각을 글로 적어보려고 했던 것 같다.

그는 이미 『노아 노아』의 원고를 옮겨적은 연습장 남은 페이지에 예술이나 시사적인 문제에 대한 여러 가지 생각을 '잡기장'이라는 제목 아래 끄적이고 있었는데, 그것은 짤막짤막한 생각들을 잡동사니처럼 모아놓은 것이었다. 그 다양한 단편들에는 주로 들라크루아와 조토, 라파엘로(Sanzio Raffaello, 1483~1520), 샤반 같이 그가 중요하게 여기는 인물들을 대부분 색채론에 관한 단편적인 글의 일부로서 다루고 있다는 일관성이 있다. 그런 글이 연습장 267페이지까지 이어지다가 갑자기 제럴드 매시라는 인물에 대한 찬사가 터져나오기 시작하는데, 그는 『신창세기』의 저자로서 고갱의 말에 의하면 '복음서의 예수가 역사적 인물이 아니라 이집트 신화'라는 사실을 입증했다고 한다.

고갱이 읽은 것이 무엇인지는 모르지만 그 인물에 매료된 나머지 열두 페이지에 걸쳐 기독교 신화에 대한 매시의 이론을 요약해놓았다. 고갱은 그 저서를 직접 읽은 것이 아니라, 프랑스 저자 쥘 수리가 『역사적 예수』라는 제목으로 고갱이 인용하고 있는 영국 저자의 저서들을 정선하여 편집판으로 번역해놓은 것을, 이웃에 살던 장 수비가 견신학회를 통해 입수한 작은 책자를 본 것이다.

그 책자는 수리 자신이 서명 날인하여 교부할 의도에서 제작한 한정판으로서 1895년 샌프란시스코 몽고메리 가의 M. V. 라카즈라는 출판업자의 이름이 들어 있다. 이런 일은 오늘날 보기만큼 그리 이상한 일이 아니었는데, 그 도시에는 프랑스인 거류지가 번성했고 따라서 태평양 내의 프랑스 영토, 특히 제럴드 매시와 쥘 수리가 관련된 견신학회 구성원들 사이에서는 프랑스어 서적을 수출하는 사업 역시 번성하고 있었던 것이다. 매시와 수리 두 사람의 저서 모두 훗날 블라바츠키 부인의 뒤를 이어 견신학회의 수장이 되는 애니 베선트에 의해 영국에서 출간되었지만, 학회 설립자 자신이 매시의 비교신화 연구의 예찬자이기도 했다.

오늘날에는 사실상 잊혀졌지만, 매시는 1828년 태어나 시골의 지독

한 가난을 극복하고 성공을 거둔 급진주의 시인으로 19세기 중반 한때 명성을 날린 적이 있는 인물이다. 오늘날까지도 종종 매시가 1866년 출간된 조지 엘리엇의 소설에 주인공으로 등장하는 급진주의자 펠릭스 홀트의 모델이라는 주장이 제기되고 있지만, 엘리엇의 편지에 언급된 그에 관한 얼마 안 되는 얘기는 전혀 다른 것이어서, 뭔가 관계가 있다 해도 매시가 『미들마치』에 나오는 비쩍 마르고 신경질적인 아마추어 학자 캐소본의 모델이라고 보는 편이 좀더 설득력이 있을 것 같다.

그 인물은 평생을 '모든 신화의 실마리'라는 제목의 책을 쓰는 데 허 비했는데, 그 책은 엘리엇이 그 소설을 쓰기 시작했던 1870년대에 매 시가 쓰고 있던 『최초의 책』에 대한 멋진 패러디여서 두 사람 사이의 상관관계를 무시하기는 어렵다. 1869년부터 매시는 사실상 시작을 포 기하고 독학으로 쌓은 방대한 지식을 동원하여 이집트 상형문자와 유 대의 신비철학, 심지어 마오리족의 신앙까지 섭렵하면서 아주 꼼꼼한 신화 연구에 전념했다. 고갱과 관련해서 중요한 사실은, 매시가 미국과 남앙주를 횡단하며 최면술과 강신술에 대한 장기 강연 여행을 하면서 1883년과 1885년 사이 어느 시점에 뉴질랜드를 방문했다는 것이다.

세계 신화에 대한 그의 첫번째 방대한 연구서는 1881년 출간되었는 데, 캐소본풍으로 씌어진 서문을 보면 정말 엘리엇 자신이 쓴 것이라고 해도 좋을 정도였다. "『최초의 책』에서 나는 영국과 이스라엘, 아카드 왕국, 뉴질랜드의 다양한 언어와 상징, 신들에 나타나는 이집트적인 기 원을 추적해보려고 했으며, 유형론의 적지 않은 부분을 모든 것의 탄생 지인 내적 아프리카와 관련지었다."

무의식적인 유머가 동원된 것일지는 몰라도 매시의 목표는 사뭇 진 지했으며 그의 주된 동기는 진화에 대한 현대인의 강박감이었다. 그는 자신의 연구를 다윈의 동물학적 증거에 대한 문화적 대응물로 여기고 인류의 모든 문화가 한 지점에서 끊김이 없이, 기원에 대한 내적이고 잠재적인 기억을 깊이 보유한 채 각 대륙으로 퍼져나갔다는 사실을 입

한때 급진적인 시인이었다가 세계 신화 연구에 빠지게 된 영국 작가 제럴드 매시. 그의 글은 고갱의 가장 중요한 몇몇 작품에 자극이 되었다.

증하려고 한 것 같다. 모든 언어가 그것이 어디서 사용되고 있든 유사 이전의 아프리카에 근원을 둔 내적 '기억'을 보유한 것과 마찬가지로, 세계의 모든 신화와 종교 역시 파라오 시대의 이집트에서 최상으로 표현되었던 기본적인 원형 신화에 의거하며, 다만 저 먼 대양의 산호섬에 이르는 동안 끊임없이 각색과 첨가의 과정을 겪으며 변형된 것이라는 것이다. 따라서 뉴질랜드 마오리족의 성년의식은 나일강변의 유사한 관습 또는 초기 기독교 예배에서 엿볼 수 있는 로마시대의 의식으로 역추적될 수 있다.

매시에게 예수는 단지 태양신 호루스나 판신 또는 이와 비슷하게 상징적인 모든 번제(燔祭)에 오르는 형상의 또 다른 표현일 뿐이다. 요컨대 신화를 성스러운 힘에 감화된 실제 인물의 이야기처럼 취급한 것은 '기독교 숭배'일 뿐이라는 것이다. 따라서 인류를 거대하고 포괄적이며 보편적인 하나의 진리로 연결짓게 해줄 저 영적 지식의 큰 흐름을 깨뜨린 것은 바로 '교회'였다.

블라바츠키 부인이 그의 연구 예찬자가 된 이유를 알기는 어렵지 않으며, 매시는 분명 『비밀 교리』를 쓴 그녀보다는 합리적이긴 해도 그역시 사전에 상정해둔 확신을 검증하려고 하기보다는 그것을 정당화하기 위해 방대한 연구결과를 이용함으로써 불가해한 지식의 악영향을 미친 점에서는 그녀와 마찬가지다. 그러나 수리의 소책자에 나온 편집된 요약본을 본 것뿐이기는 해도 마침 이런 분야에서 모색하고 있던 고갱은 자신이 추구하는 것과 딱 맞아떨어지는 보편적 문화론에 매료되었다.

게다가 거기에는 공식적인 교회와 그것의 토대와 구성에 대한 그렇게 불쾌하지만은 않은 비난이 덧붙여져 있었는데, 매시/수리는 교회를 거의 사기로 몰아붙이고 있었다. 고갱은, 예전에는 뫼르누에게 그랬듯이 이제는 매시에게 사로잡힌 것이다.

위대한 부처

수리의 책자에는 매시의 책을 출판한 런던의 윌리엄스 앤 노어게이트의 주소가 나와 있었기 때문에 고갱은 바로 원본을 주문했지만, 그 사이에 수리의 소책자에서 가장 마음에 드는 구절들을 옮겨적기 시작했다. 그는 여기에다 오를레앙 주교 펠릭스 뒤팡루가 샤펠 생 메스맹의 신학원 성서반을 가르칠 때 배웠던 저 옛날의 기억에 의지해서 자신의 성서 연구를 덧붙였다. 그 일에 대해 고갱은 자신의 마지막 회상록에 이렇게 적었다.

어렸을 때 배운 신학과, 이러한 주제에 대한 성찰, 그리고 그것에 대한 토론을 상기하면서 나는 복음과 현대의 과학정신을 대비시키게 되었으며, 그 위에 다시 복음과, 가톨릭교회에서의 독단적이고 부조리한 해석 사이에서 혼란을 느꼈는데, 그런 해석은 증오심과 회의론

을 자아낼 뿐이다.

매시도 뫼르누의 경우와 비슷했다. 처음에는 문학적 관심에서 시작되었던 일이 곧 그림으로 옮아갔다. 수리의 편집본 17장에는 기독교 신앙이 처음 뉴질랜드에 도입되었을 때 예수와 마오리족의 신인 타화키 사이의 유사성에 선교사와 마오리인들 모두 경악했으며, 마오리족의 예배에는 미사와 비슷한 종교의식까지 있었다는 매시의 일화가 소개되어 있다. 이것은 다른 것은 몰라도 매시가 연구를 아주 꼼꼼하게 했다는 명백한 증거다. 타화키는 어느 모로 보나 애매모호한 존재로서 우레웨라의 투호에 부족에게는 천둥과 뇌우를 관장하는 작은 신에 불과했다. 하지만 매시에게 이런 점은 세계에서 가장 외진 곳에서도 단일한 보편의 진리가 숭배 의식으로 남아 있다는 또 다른 증거였다. 의미심장하게도 바로 그 다음에 나오는 18장에는 불교철학에 대한 매시의 해석이 소개되어 있는데, 그러한 연결은 고갱의 의중과 딱 맞아떨어졌을 것이다.

그 결과 「위대한 부처」라는 제목의 그림이 제작되었는데, 거기에서 고갱은 이 다양한 사상들을 한데 모아놓았다. 그림에 나오는 장면은 널찍한 홀이다. 뒤편, 밖으로 트인 아치 통로를 통해 폴리네시아의 고대 신앙을 나타내는 히나의 상징인 달이 보인다. 배경 왼편에는 예수를 중심으로 한 최후의 만찬이 벌어지고 있지만, 방을 가득 채우고 있는 것은 얼핏 보기에 제목에 나오는 부처의 커다란 상인데, 실제로는 오클랜드 박물관에서 보았던, 아이들을 품에 끌어안고 있는 기념비적인 '티키', 즉 저 푸카키임을 곧 알아볼 수 있다.

타히티 여인 하나가 불상 발치 땅바닥에 앉아 있는데, 이 인물은 고갱이 1892년에 그렸던 「뭐라고, 넌 지금 질투하는 거니?」의 전경에 있던 인물이다. 5년이 지난 지금 그녀는 문자 그대로 이 그림에서 부활한 것이며, 그 사실은 부처를 에워싸고 선회하는 인생유전으로 해석될 수

있다. 우선 상단 오른쪽에 '탄생'을 의미하는 히나에서 시작하여, 그 다음으로 '삶'을 의미하는 앉은 여인의 전경을 돌아, '부활'로 나아가는 '죽음'을 의미하는 예수의 형상에 이르는 이 순환은 부처의 이야기로 실현되는 동시에, 자기 아이들을 안고 있는 푸카키에게서 그가 그 아이들을 통해 영생하리라는 증거를 보게 된다.

꿈의 해석

일시적이긴 해도 고갱의 재정 상태는 약간 호전되었다. 게다가 파리로부터 생각했던 것만큼 자신이 무시당하고 있지 않음을 보여주는 소식도 들려왔다. 볼라르는 지난해 11월 그의 작품으로 전시회를 열었고, 언제나 충실한 쉬프는 포부르그 푸아소니에르에 있는 프티 테아트르 프랑세에서 '신비의 미술'이라는 제목으로 열린 전시회에 「황색 예수」를 빌려주고, 미술부에 고갱에게 보조금을 지급할 것을 청원하는 등 그를 대신해서 분주하게 활약하고 있었다. 예전에 고갱의 빈정거림을 참고 견디면서 오랫동안 수난을 당했던 루종이 이 요청에 동의한 이유는 알 길이 없지만, 고갱으로부터 이러한 선물에 대한 답례를 기대했을 것 같지는 않다.

1896년 12월 200프랑이 도착했을 때 고갱은 이런 비참하고 굴욕적인 자선 행위에 격분한 나머지 즉각 그 돈을 돌려보냈다. 다행히도 성탄절 무렵 들어온 배편으로 볼라르에게 그림 세 점을 팔았던 쇼드가 보낸 전혀 예상치 못했던 1,200프랑이 도착했는데, 그는 그것 말고도 1,600프랑을 더 보낼 예정이라고 했다. 이 모든 일을 감안할 때 고갱이 돈을 낼 충분한 여유가 생긴 그해 1월 다시 한 번 병원에 입원하고도 치료비를 내지 않은 이유는 좀 혼란스럽다. 그는 이번에도 병원에서 자신을 '극빈자'로 분류하도록 내버려두고는 자신을 병사와 하인들이 수용된 병동에 넣은 데 대해 욕설을 퍼부었다.

그의 기분은 시간이 흐를수록 점점 더 변덕스러워지기 시작했다. 한편으로 그는 가까운 친구들이 기회가 있을 때마다 그의 작품을 전시하기 위해 최선을 다하고 있다는 명백한 증거가 있음에도 자신이 유럽에서 버림받고 무시당하고 있다고 확신했다. 르클레르크가 몰라르의 도움을 받아 스톡홀름 전시회에 그의 작품을 출품하기 위해 주선을 하고 있었음에도 고갱은 불평만 늘어놓았는데, 그런 반면 동시에 새해 초 세뤼지에에게는 일이 잘 풀리고 있으며 자신은 이런 삶 이외의 다른 어떤 삶도 원치 않는다는 내용의 거의 황홀할 정도의 편지를 보내기도 했다. 그가 보낸 편지들은 그의 심적 상태를 판단하는 데 거의 도움이 되지 않는다. 부당한 처사에 격분해서 호통을 치는가 하면 다음 순간에는 열대 낙원에서의 즐거운 삶에 대해 거의 애수어린 어투로 묘사하기도 했다.

고갱이 마침내 '모성' 연작의 완결이라고 할 만한 그림에 착수하기 시작한 것은 바로 이런 혼란된 상태에서였다. 그는 그 그림에 '꿈'이라는 의미로 「테 레리오아」라는 제목을 달았지만 그 말의 좀더 정확한 번역은 '악몽'에 가까운 것이다. 하지만 고갱이 전달하려고 한 의미는 분명 꿈이었을 것이다. 그것은 죽지 않은 아이를 낳은 파우우라를 그린 그림인데, 그런 일은 이제 환상 속에서나 가능할 만한 상황이었기 때문이다.

그는 해군 군의로서 그림 화물을 몽프레에게 전해주기로 한 구제 박사를 통해서 그림을 프랑스에 보낼 생각으로 작업을 서둘러 열흘 만인 2월 말에 작품을 완성했다. 그가 탈 배는 수리 때문에 파페에테 항구에서 출항을 늦추고 있었다. 뒤퀴에 트루앵 호가 항거하는 외곽 섬들에 대한 최후의 화해 공작을 하는 신임 총독 귀스타브 갈레를 돕기 위해 프랑스에서 파견된 선박이라는 사실을 고갱은 알고 있었다. 순양함이 출항하기 전에 마무리를 서두르던 그 작품은 여러 가지 점에서 그가 제작한 것 가운데 가장 독창적인 작품으로, 이제 막 독립의 마지막 흔적

마저 말살되고 만 폴리네시아 문화의 재창조작인 셈이다.

무대는 당시 칭송받던 일본 판화처럼 장식이 거의 없고 들라크루아의 「알제의 여인들」의 흔적을 엿볼 수 있는 네모난 상자 모양의 방이다. 파우우라와 한 친구가 바닥에 앉아 있고 왼쪽에는 잠든 아기가 있으며 파우우라의 늘어진 젖가슴은 「그대는 왜 화가 났나?」에 나오는 여인처럼 그녀가 엄마가 되었음을 암시한다. 방의 장식은 고갱의 그림 가운데에서 가장 '마오리족'의 특징이 잘 드러나 있다. 아기는 오클랜드 박물관에 있던 커다란 마오리족의 '쿠메테' 손잡이에서 따온 조각상들이 새겨진 요람에 누워 있다. 벽을 에워싸고 있는 조각 널빤지는 창조와 탄생과 삶의 메시지를 던지고 있다. 왼쪽 벽의 두 인물은 짝짓기를 하고 있고 맞은편 벽에는 생명의 여신 히나의 낯익은 입상이 보인다. 그림 나머지에는 벽에 걸린 그림일 수도 있고 풍경이 보이는 열린 공간일 수도 있는 부분이 있다.

어느 쪽이든 거기에는 산으로 난 오솔길이 보이고, 예전에 눈에 익은 말탄 소년 즉 첫번째 타히티 체류 시절 고갱의 작품에 등장했던 조테파가 하얀 속셔츠 차림으로 우리에게서 멀어져가고 있다. 그가 말을 타고 가고 있다는 것, 다시 말해서 우리 곁을 떠나고 있다는 것은 결말이자 완성을 암시한다. 유일하게 부조화스러워 보이는 대상은 「신의 아이」에서 따온 하얀 고양이로서, 마치 생자(生者)의 유령이기라도 하듯 잠자는 아이와 아주 비슷한 자세로 요람 곁에 엎드려 있는데, 그것은 이 그림이 진실이 아니며 과거의 환상에 불과하다는 유일한 지시물이다.

고갱은 이 그림으로써 모성을 찬미하는 같은 크기의 그림 다섯 점을 완성한 셈인데, 그 집중도와 심오함은 여느 남성 화가에게서는 기대하기 어려운 것이다. 「테 아리 바히네(귀부인)」는 성숙의 문턱에 선 젊은 여인의 자신감에 찬 순결을 그린 작품이고, 「노 테 아하 오에 리리」는 모성으로의 변형이 시작될 무렵 갑자기 엄습한 두려운 순간을 다루고, 「테 타마리 노 아투아(신의 아이)」는 탄생을 우화적으로 성스러운 사건

에 비유한 그림이며, 「나베 나베 마하나(환희의 날)」는 유령 같은 아이로 비극이 암시된 완벽한 여성만의 에덴을 그렸고, 「테 레리오아(꿈)」는 아이가 돌아와 기대감이 충족되고 자기 문화의 옛 상징물들에 둘러싸여 구제받은 아기엄마의 평온하고 행복한 상태를 그리고 있다.

그 연작의 첫 부분은 이미 프랑스의 몽프레에게 가 있었으며, 이 후속 작품들은 황급히 포장된 다음 구제 박사에게 맡겨져 뒤귀에 트루앵 호에 올랐고, 그 배는 3월 3일 식민지에서의 대승리 소식과, 마침내 사멸하고 만 식민지 이전 시대의 저 때묻지 않은 폴리네시아에 대한 고갱의 통렬한 이미지를 안고 고국으로 출항했다.

화가가 한군데 모인 자신의 작품을 볼 기회가 없었다는 것은 안타까운 일이며, 그 연작이 그 이후 한 번도 한자리에 모이지 못했다는 것은 아쉬운 일이다. 다행스럽게도 런던의 코톨드 인스티튜트 화랑에 「다시는」과 「꿈」이 나란히 전시되어, 관람객들은 연작의 마지막 두 작품과 거기에 예시된 저 잊지 못할 참회를 맛볼 수 있다. 그러나 다섯 점 모두를 보지 않고는 진정한 의미에서 고갱의 힘찬 상상력을 경험하지는 못할 것이다. 그럼에도 고갱은 떠나가는 뒤귀에 트루앵 호를 바라보며 어느 정도 만족감을 느꼈음에 분명하다. 그는 느긋하게 휴식을 취하기까지 했다.

자신의 오두막 밖에서 흡족한 듯 파이프 담배를 피우고 있는 그의 모습에 대한 기록이 남아 있으며, 아마도 배가 출항한 이후인 그해 3월에 목욕하는 여자들을 그린 서정적인 그림들이 있는데, 그것은 프랑스를 떠나기 전 자신이 오락삼아 그릴 것이라고 하던, 마음 편하고 낙천적인 그림들로서 25년 전 그가 일요화가였을 때 그리던 유의 그림들이었다. 그는 데생과 목판화와 조각을 몇 가지 보내달라는 편지를 보낸 볼라르에게 빈정거리는 투가 역력한 답장을 보내며 즐거워하기도 했다.

볼라르의 편지를 본 고갱은 지난 4년간 자신의 작품 대다수가 판매도 되지 않은 채 걸려 있는 마당에 새삼스럽게 작품을 더 보낼 필요가

있겠느냐고 썼다.

물론 다리의 통증은 여전히 심했지만 이제는 모르핀은 물론 상처에 문질러 통증을 한결 덜 수 있는 비소를 살 여유가 있었다. 미셸 신부는 성가신 존재였지만, 친구가 필요할 때는 이웃에 테시에와 수비가 있었다.

비록 매년 성원금을 보내줄 후원자들을 모은다는 그의 계획은 성과를 보지 못했지만 볼라르는 계속해서 고갱의 작품을 얻으려 애썼는데, 영리적인 목적에서이긴 했지만 그것은 적어도 고갱 자신이 완전히 잊혀진 것이 아님을 증명해주었다.

갓난아이를 잃은 지 4개월 후인 그해 4월이 되면서 괴로움도 무뎌졌을 것이고 그의 삶도 다시 정상 궤도에 올랐을 것이다. 그러나 그것은 폭풍 전야의 평화에 불과했다. 고갱은 4월에 메테로부터, 지난 1월 그들의 딸 알린이 폐렴에 걸려 사망했다는 짤막한 메모를 받았다. 아무런 애정이나 동정심도 보이지 않는 편지는 거의 잔인할 정도로 무뚝뚝했지만, 메테가 이런 경악스러운 소식을 부드럽게 전하기 위해 덧붙였을 만한 말이 있었을 성싶지는 않다.

편지에서 알 수 있는 유일한 내용으로 알린이 무도회장에서 밤늦게 집에 오다가 치명적인 독감에 걸린 것이라는 것도 슬픔을 더해주기만 했을 뿐이다.

알린에게 보낸 그의 마지막 편지에 그녀가 춤을 잘 추었으면 좋겠다는 말을 하지 않았던가? 무도회장에서 구애자들이 그녀에게 구애를 할 때 자신도 대리적으로 거기에 끼고 싶다는 말을 하지 않았던가? 혹시 이것은 그 자신에 대한 저주가 아니었을까?

우리가 아는 한 그는 아무에게도 그 이야기를 하지 않았으며, 누구에게도 말을 걸지 않았다. 더 이상 들을 말도 없었다. 꿈이 악몽으로 바뀌었으니 「테 레리오아」는 결국 정확한 번역어였던 셈이다.

그녀의 무덤은 여기 내 곁에

고갱이 딸의 죽음에 얽힌 얘기를 모두 다 알았을지는 의심스럽다. 알린은 이제 막 열아홉 살에 접어든 쾌활한 아가씨로 파티 초대를 많이 받았다. 그녀는 1897년 1월 1일 아침 신년 무도회가 끝난 뒤 행복에 젖어서 추운 마차에 올랐다. 이튿날 알린은 열이 났으며 그날 밤 메테는 주치의 카뢰에 박사를 불렀는데, 그는 그녀의 병이 중해서 폐렴일지 모른다고 여기고 섹스토르프 박사에게 도움을 요청했다. 의사 두 사람이 이틀 동안 그녀를 구하기 위해 애썼으나 소용이 없었다. 메테는 좌절했으며, 아마도 그 때문에 그녀는 그렇게 오랜 뒤에야 남편에게 딸의 죽음을 알렸을 것이다. 그녀가 보낸 편지가 타히티에 도착한 것이 4월이었으므로 메테가 그 짤막한 편지를 보낸 것은 2월 말쯤이었을 것이다. 그 편지는 먼저 코펜하겐에서 파리로, 다음에는 다시 미국을 거쳐 폴리네시아에 도착했다.

메테의 반응이 경악과 혼란이었다면 고갱이 반응 역시 그에 못지않았는데, 그것의 고전적인 징후는 '부정'이었다. 고갱은 아내에게 연락을 취하여 사태의 진상을 알아봄으로써 격렬한 고통을 덜려고 하지 않고(그 일이야말로 그에게 가장 절실했다) 어리석게도 사랑하는 딸의 죽음을 그렇지 않아도 이미 고통받을 대로 고통받고 있는 예수와 같은 사람에게 주어진 또 하나의 타격으로 간주하면서 자신의 감정을 억누르려 했다. 물론 허세에서 나온 이런 바보 같은 시도는 오래갈 수 없었다. 얼마 지나지 않아 슬픔에 압도되고 만 그는 언제나처럼, 이 괴롭고 복잡한 재난을 털어놓을 유일한 인물인 다니엘 드 몽프레에게 이렇게 썼다.

1897년 4월, 타히티
자네의 편지는 아내의 짤막하고도 무서운 편지와 나란히 도착했

네. 그녀는 내게, 퉁명스러운 어조로 폐렴에 걸려 불과 며칠 만에 우리 곁을 떠난 내 딸의 죽음을 알려주었네. 이 소식은 오랫동안 고통에 시달려 무감각해진 내 마음을 조금도 괴롭히지 못했네. 그리고 하루하루 지나면서 이런저런 생각이 쌓여가면서 상처가 입을 벌리고 점점 더 깊어져갔네. 슬픔에 숨도 못 쉴 정도로 압도당할 때까지 말일세……

비슷한 다른 많은 상황의 경우가 그렇듯이 그가 조금이라도 온전한 정신을 유지할 수 있었던 것은 아마도 매일매일 처리하지 않으면 안 될 지극히 현실적인 문제들 덕분이었을 것이다. 알린의 죽음을 알리는 소식에 바로 뒤이어서, 그만큼 강력한 것은 아니지만 자살하려는 생각을 몰아낼 만큼 충분히 타격이 될 두번째 소식이 날아들었다. 그것은 고갱이 오두막과 스튜디오를 지어놓고 있던 땅의 소유자가 급사하면서, 그의 상속자가 즉각 유산을 팔아치워 고갱이 이사를 가지 않을 수 없었다는 것이다. 그 자신과 파우우라가 살 새 집을 지을 만한 땅을 구하는 데 석 달이 꼬박 걸렸는데, 그것은 어떤 면에서는 그에게 일어날 수 있는 가장 좋은 일이기도 했다.

다행히도 고갱은 연안 도로를 따라 남쪽으로 불과 500미터쯤 내려간 곳으로, 수비가 정문에 '2+2=4'라는 팻말을 달아 기증한 학교 바로 옆에 땅을 구할 수 있었다. 그 팻말(또는 적어도 새로 만들어 단 팻말)은 오늘날도 여전히 그 자리에 붙어 있으며, 고갱이 살았던 집 역시 최근까지도 고스란히 남아 있었는데, 그 주된 이유는 고갱이 건축 재료에 많은 돈을 들인 그 집이 대나무와 판다누스로 엮어 만든 그 지방의 다른 어떤 집보다도 견고했기 때문이다.

실제로 그 집 전체가 슬픔에 사로잡힌 사람이 만들어낸 산물이었다. 아직 성탄절 직전에 쇼드가 보내준 돈 대부분이 남아 있기는 했지만, 비싸지 않은 땅을 구해 수수한 오두막을 짓고 돈이 좀더 올 때까지 기

1895년 무렵 찍은 알린 고갱의 사진.
열아홉의 나이로 비극적인 죽음을 맞기 2년 전이다.

다리는 것이 고갱이 의당 해야 할 일이었다. 한데 그러는 대신 그는 순전히 어리석다고밖에 할 수 없는 행동에 착수했다. 학교 옆의 부지를 판 사람은 남편이 죽고 나서 그 땅을 물려받은 가티앵이라는 부인이었다. 푸나아우이아가 파페에테 인근이며 유럽인들이 선호하는 '지역' 안에 있다는 이유에서 땅값은 터무니없을 정도로 비쌌다. 고갱은 자금을 대기 위해 그 당시 타히티의 유일한 은행이던 케스 아그리콜 은행을 찾아갔다. 집을 짓는 데 드는 비용을 대출을 받기 위해서였다.

그의 친구 소스텐 드롤레가 은행 이사였기 때문에 비록 그 친구가 최근에 죽기는 했어도 고갱은 대출을 심리할 다른 이사들과 어느 정도 안면이 있었을 것이다. 하지만 은행의 정책은 토지 문서가 뒷받침되는 농사 계획의 경우에만 대출한다는 것이어서 이것만으로는 충분치 않았다. 이 점에서 고갱이 유리했던 듯이 보인다. 가티앵 부인의 땅에는 야자수가 자라고 있었고 푸나아우이아 일대에는 성업 중인 농장 대부분이 몰려 있었던 것이다. 이런 사실을 토대로 고갱은 자신을 농부 지망자로 내세우고는 놀랍게도 연리 10퍼센트에 1년 상환을 조건으로 1천

프랑의 선불금을 받아냈다.

마치 그것만으로는 부족하다는 듯이 고갱은 그 다음으로 건물을 두 채 지었는데, 결국 비용이 너무 많이 든 나머지 건축업자에게 외상을 얻어야 했고 그 결과 이중으로 부채를 지고 말았다. 이따금 자전거를 타고 고갱을 보러갔던 우체국장 르마송에 따르면, 이 새 집은 고갱이 예전 부지에 지었던 한칸짜리 집과는 달랐다. 예전 집과 달리 집과 스튜디오가 분리되었는데, 스튜디오는 길가에 도로와 직각을 이루도록 지어진 반면 살림집은 그곳에서 좀 떨어져서, 야자수 사이에 되는 대로 산재한 다른 프랑스인들과 그 지방 주민들의 집과 가까웠다. 영국 작가이며 한때 베스트셀러 종교소설로 이름을 떨쳤으며 뛰어난 사진가이기도 한 로버트 키블은 1923년 그 집을 빌려썼는데, 그곳 경관에 대해 예리하고도 선명한 필치로 기록에 남겼다.

고갱이 해질 무렵 수없이 앉았을 자리에 앉아보니 모레아는 하루의 마지막 불그스레한 빛에 감싸이고, 그 붉은 빛은 바다를 가로질러 집과 가느다란 야자수 줄기 사이를 지나 기둥처럼 늘어선 어둠 저편으로 흐르는 개울 어귀를 핏빛으로 바꿔놓는다. 대지가 제공할 수 있는 그 어떤 아름다움도 이 풍경을 능가하지 못하리라. 그런데도 이 대가는 자신의 거처에서 더없이 고결한 불만을 품은 채 매일 밤을 지새웠던 것이다.

물론 키블이 그곳에 머물렀을 무렵에는 고갱에게 속했던 모든 것은 이미 오래 전에 사라진 뒤였지만, 그의 친구들 몇몇은 각자의 성향에 따라 그 집에 대한 기록을 남겨놓았다. 쥘 아고스티니는 다음과 같은 서정적인 글을 썼다.

그 작은 방의 벽에는 고전적이거나 상투적인 것과는 거리가 먼 그

림들로 덮여 있었으며, 이 대가는 거기에다 단 하나의 세부도 놓치는 법이 없이, 놀라운 자연이 그 잊지 못할 섬의 눈부신 하늘 아래 흩뿌려놓은 모든 아름다움을 포착해놓았다.

르마송은 이와 대조적으로 그 집과 스튜디오는 온통 물건들로 어질러져 있어서 걸을 때 조심해야 했다는 점을 강조하고 있다. 우체국장의 말에 따르면 스튜디오의 벽면은 대패질하지 않은 나무로 만든 것이고 한쪽 벽을 비스듬히 열어 빛이 들어올 수 있게 해놓았다고 한다. 이곳은 살림집보다 훨씬 더 어질러져 있었는데, 고갱은 이전 오두막에 있던 조각들을 가져왔을 뿐 아니라 새 집의 기둥에는 집안은 물론 바깥 베란다에 이르기까지 모두 조각을 해넣었다. 일단 공간이 확보되자 고갱은 다시 그림을 그리려 했으며, 분명 알린에 대한 추도의 의도에서 「테 로 후투(영혼의 집)」이라는 제목까지 정해놓았다. 비극적인 사건이 창작욕을 자극하고 창조 행위를 통해 끔찍한 순간을 넘겼던 과거의 경우(테하아마나의 아기와, 파우우라의 갓난아이의 죽음)와는 달리 이번에는 그것이 쉽지 않았다. 그는 알린의 죽음에 너무나 압도되어서 도저히 그림을 그릴 수 없었다.

이 모든 일을 겪으면서도 고갱은 메테에게 답장을 보내지 않았지만, 6월 7일 자신의 마흔아홉번째 생일에 아이들한테서도 아무런 소식이 없자 더 이상 참을 수 없었다. 그가 아는 한 이 야비한 침묵에 책임이 있는 사람은 오직 한 사람, 그의 아내뿐이었다. 그녀는 고갱이 그들에게서 간절히 소식을 듣고 싶어한다는 사실을 알면서도 그 조그만 위안마저 주려 하지 않았던 것이다. 그는 다시 친구에게 대필을 시켜야 했을 정도로 심하게 앓아누웠다. 그해 8월 고갱은 마침내 지난 4월 이래 자신을 사로잡았던 그 모든 고통을 토로한 글을 구술케 했다.

나는 지금 나를 대신해서 글을 쓰는 친구의 어깨 너머로 이 편지를

읽고 있소……"딸을 잃은 나는 더 이상 신을 사랑하지 않소. 나의 어머니처럼 그애의 이름도 알린이었소. 사람들은 모두 자기 나름의 방식대로 사랑하오. 어떤 사람에게서는 관(棺)을 보면서 사랑이 피어나지만, 다른 사람의 경우는……모르겠소. 그애의 무덤은 저편에 꽃으로 둘러싸여 있소. 그건 거짓이오. 그애의 무덤은 여기 내 곁에 있고, 내 눈물은 살아 있는 조화(弔花)요."

그는 여느 고통의 정도를 넘어서 고통받고 있었으며 메테를 겨눈 최후의 가시돋친 말은 사실상 저주나 다름없었다. "당신의 양심이 깊이 잠들어 이제 더 이상 당신은 달가운 죽음이라는 구원도 받지 못하기를 빌겠소."

말할 필요도 없는 일이지만 메테는 답장을 쓰지 않았을 뿐 아니라 두 번 다시 그에게 직접 편지를 쓰지 않았고, 그것은 고갱도 마찬가지였다. 그것으로 끝이었다. 그의 가족은 그때 이후로 다시는 고갱과 연락을 하지 않았다. 고갱은 그들에게 죽은 사람이었고, 그들 역시 고갱에게는 죽은 사람이나 다름없었다. 그는 일관성이 없는 목각 몇 점을 만들었다. 병이 다시 도지자 거동도 제대로 할 수 없었다. 다리에 부스럼이 심해지자 고갱은 상처에 비소 가루를 문지르며 자살할 생각을 했다.

이곳은 그의 '열대 스튜디오'이고, 그와 반 고흐와 다른 화가들이 꿈꾸었던 낙원이기도 했다. 야자수 밑의 나무로 만든 오두막, 묘령의 원주민 연인들, 값싼 식품, 무엇보다도 작업하기에는 더할 나위 없는 곳이었다. 하지만 여기에는 현실도 있었다. 불치병과 갚을 길 없는 부채, 끝나지 않은 그림, 그리고 다시 작업을 시작하고 싶지 않은 마음이 그랬다. 한때 그와 합류할 것을 고려했던 이들 중 어느 누구도 나타날 기미가 없었지만, 단 한 명의 예외가 있었다. 그는 고갱이 애써 동행할 것을 기대했을 만한 인물이 아니었다. 이상하게도 고갱을 알았던 사람 가운데 타히티 여행을 실천에 옮긴 그 한 사람은, 8년 전 르 풀뒤에서 고

갱과 잠깐 만난 적이 있던 재미없는 영국인 피터 스터드였다. 1897년 5월 22일 그가 갑자기 고갱이 가장 침울한 상태에 처했을 때 예전에 고갱의 작품에 감탄한 나머지 그림을 배울 생각으로 파페에테에 나타난 것이다.

바다 그림과 야상곡

고갱과 마찬가지로 피터 스터드도 먼저 시드니로 간 다음 1897년 5월 13일 오클랜드에 도착해서 사흘 동안 머물렀다. 방명록에 서명이 없는 것으로 봐서 그는 미술관에는 들르지 않았던 것 같다. 박물관을 방문했는지 여부는 알 수 없다. 그는 5월 16일 우폴루 호에 올라 라로통가와 라이아테아에 기항한 뒤 22일 파페에테에 도착했다. 그가 특별히 고갱을 만나러 온 것이라면 이보다 더 나쁜 때 도착하기도 어려웠을 것이다. 고갱은 여전히 어떻게 해볼 수 없는 슬픔과 그런 상황을 인정하려 들지 않는 광기 사이를 오가는 심정으로 미친 듯이 새 집을 짓는 일에 골몰해 있었고, 건강은 급속히 나빠지고 있었으며, 그렇지 않아도 평판이 나쁜 성질은 한계점에 달해 있었다.

스터드는 파페에테에 머물렀던 것 같지만 고갱을 방문했다는 사실은 분명한데, 자기 그림 하나에 「고갱의 집에서 본 풍경」이라는 제목을 붙였던 것이다. 그림 속의 장면은 초호 저편 모레아가 보이는 키블의 사진과도 같아서 그곳에 갔었던 것은 분명하다. 그밖에도 스터드가 「타히티 실내」라고 제목을 붙인 크레용과 파스텔로 그린 그림에 나오는 누워 있는 인물은 고갱이 처음 그 섬에 체류했을 당시 작성한 스케치북('타히티 노트')에 나오는 데생을 토대로 한 것이 분명하다. 또한 런던의 테이트 갤러리에 있는 스터드의 「태평양 섬 습작」이라는 데생에는 탁자 앞에 앉은 세 인물이 나오는데, 그것은 우메테 사발을 앞에 놓고 앉아 있는 세 아이를 그린 고갱 그림의 영향을 보여준다. 그러나 스터드의

이 작품에서 원주민 복장을 하고 중앙에 앉아 있는 유럽인은 아마 파레우를 입은 스터드 자신의 모습일 텐데, 이것을 보면 콧수염을 손질하고 여자처럼 가냘픈 용모의 소유자인 이 단정한 영국인은 원주민과 같은 생활을 해보려고 했던 것 같다.

그러나 스터드의 방문은 두 사람 모두에게 너무 늦은 감이 있다. 고갱은 병에 걸려 있었던데다가 스터드 자신도 르 풀뒤에서 그랬던 것처럼 이 '미개인'에게서 별다른 인상을 받을 수 없었다. 이 태평양 여행을 하기 2년 전 휘슬러를 만난 스터드는 이 미국 화가의 애제자가 되어 있었다. 스터드가 1890년 브르타뉴에서 고갱과 만난 이후 시도했던 강한 윤곽선과 대담한 색채 배합은 이제 휘슬러의 부드럽고도 희미한 인상주의 기법과 야상곡풍의 그림에 자리를 내주었는데, 그것은 스터드를 제외한 많은 이들이 위험할 정도로 유혹적이라고 여겼던 방식이었다.

만일 고갱이 감수성이 예민한 이 인물에게 어떤 식으로든 본보기를 제공해줄 만한 상태였다면 스터드는 다시 한 번 그의 마법에 걸렸을지도 모른다. 심지어 그는 그 섬에 아예 눌러앉았을 수도 있는데, 그렇게 되었더라면 의지할 사람이 절박하게 필요했던 고갱에게 도움이 됐을지도 모른다. 자신을 떠받드는 이들에게 좋은 인상을 주기 위해 스스로를 채찍질하곤 했던 고갱은 추종자들의 지도자로서는 언제나 더할 나위 없는 인물이었다. 혼자서는 의기소침해지고 망상증의 희생물이 되기 일쑤인 고갱은 제자와 도전자를 필요로 했다. 이 독특한 영국인은 제자로서 그렇게 탐탁한 인물은 아니었지만 그 섬에 와 있었고 돈도 있었으니, 각자 다른 이유에서 서로를 필요로 하는 이들 두 사람이 서로를 이해하지 못한 것은 안타까운 일이다.

결국 나약하고 유럽화된 탐미주의자와 거칠고 독창적인 미개인 사이에서 벌어진 이 기묘하고도 조그만 싸움에서 이긴 사람은 휘슬러였다. 잠깐 동안 스터드는 고갱의 대담한 양식을 어느 정도 받아들이려 해보

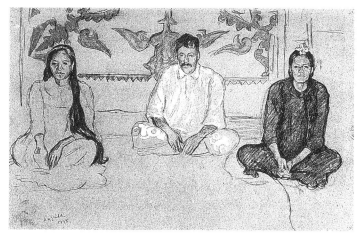

고갱을 좇아 타히티까지 갔던 유일한 화가 아서 헤이슨(피터) 스터드가 1898년 그린 「태평양 섬 습작」. 중앙에 앉아 있는 인물은 아마 화가 자신일 것이다.

앉았으며, 타히티에 체류할 때 작업한 현존하는 스터드의 작품 20여 점 가운데서 일부는 그곳에 없던 스승의 서정적이고 부드러운 양식에서 벗어나 푸나아우이아의 미개인으로부터 받았던 희미한 영향을 보여주고 있다. 그러나 그 영국인은 고갱이 너무 자기 일에 여념이 없는데다 병에 걸려 있어서 제대로 된 지도를 해줄 수 없으리라는 사실을 일찍 깨닫고 그곳에 도착한 지 한 달 후인 6월 22일 휘슬러에게 그곳에 와서 자기와 합류하자는 내용의 좀 색다른 편지를 써보냈다.

여기에는 그림으로 그릴 만한 놀라운 것들이 많이 있습니다. 여자들은 여신처럼 걸어다닙니다. 달빛 속에 화관을 두른 채 앉아 있는 균형잡힌 몸매의 젊은이들, 하늘을 배경으로 거대하고 검은 깃털처럼 배경에 늘어서 있는 야자수들, 그런가 하면 모닥불 불빛을 받으며 두셋씩 오렌지 궤짝을 이고 바닷가로 운반하고 있는 벌거벗은 원주민들, 과일을 싣고 꽃으로 장식된 배들……한 달 전 제가 도착한 이후 이곳은 구름낀 아름다운 날씨가 계속되고 있는데, 여기서라면 선

생님도 바다 그림과 밤 풍경을 그리며 보낼 수 있을 것입니다. 또한 여기에서도 선생님께서 개화된 유일한 국가라고 여기시는 정부의 보호를 받을 수 있습니다.

의미심장하게도 이 편지에는 고갱에 대한 언급이 전혀 나오지 않지만, 다른 경쟁자의 영향이 조금만 있어도 싫어했던 휘슬러를 감안해서, 그리고 오래 전 디에프에서 있었던 불쾌한 일을 상기해서, 스터드는 현명하게도 이 섬에 이미 또 한 사람의 '천재'가 거주하고 있다는 사실을 애써 말하지 않았던 것이리라. 아무튼 도회풍의 휘슬러가 런던과 파리 같은 세련된 장소를 떠나 그토록 멀리까지 여행을 감행할 가능성은 없었다. 하지만 고갱과 휘슬러 같은 '기이한 명사' 두 사람이 태평양의 그 조그만 섬에서 서로 만나는 장면은 생각만 해도 재미있는 일이다.

가톨릭 교회와 현대정신

스터드가 그 섬에 온 처음 몇 개월이 지나서도 고갱을 자주 만났을 것 같지는 않다. 7월이 되면서 고갱은 열 때문에 침대에 누워 있어야 했고 약간의 쌀과 물 이외에는 아무것도 먹지 못할 정도까지 병은 악화되었다. 그 한 달이 지나면서 결막염으로 추측되는 눈병을 앓기 시작했으며 피부의 부스럼은 너무 끔찍해서 고갱이 나병에 걸렸다는 소문이 퍼지기 시작했다.

제대로 움직이지 못하는 그는 수리의 소책자에서 추린 메모를 가지고 종교를 주제로 삼아 독자적인 에세이를 써볼 생각을 이행하지 못했다. 그는 『노아 노아』 원고를 넣은 연습장에 「가톨릭 교회와 현대정신」이라는 제목을 달고는 그해와 1898년에 걸쳐 이따금씩 작업했다. 그러나 그 고상한 제목에도 불구하고 그가 쓴 내용 대부분은 수리가 가톨릭에 대해 했던 비난의 연장선상에 놓이는 것으로서, 고갱의 경우는 아마

도 기독교 신앙을 개종시켜보려는 사제와 같은 진심에서 우러나온 행동이라기보다는 그의 일상생활을 트집잡기에 급급한 미셸 신부에 대한 즉각적인 분노에 의해 촉발되었을 가능성이 높다.

침대에 누운 채 의기소침해서 글을 써나가는 동안 처음에는 철학적인 작업 삼아 시작했던 그 일은 곧 가톨릭 교회의 점잔빼는 위선과 허례허식에 대한 신랄한 공격이 되고 말았으며 때로는 신교 교회 역시 악의에 찬 비난의 대상이 되기도 했다. 문제는 수리/매시가 고갱이 언어로 적절하게 설명할 수 없었던 뭔가를 그의 마음속에 풀어주었다는 사실이다. 매시의 글은 그가 종종 언급하던 저 신성한 이집트 원전에 대한 섬뜩한 모방이라는 점에서 문자 그대로 '죽음의 책'이었다.

그러나 『미들마치』의 주인공 캐소본의 경우처럼 매시 역시 자신의 연구서 도처에서 거론하고 있는 신화를 창조한 민족에 대해서는 아무런 상상력도 보여주지 못하고 있으며 생기 없는 통계로만 채워져 있어서, 그의 연구서는 꺾어놓아서 금방 시들어버리고 마는 꽃과 같이 되어버렸다. 이런 무미건조한 글을 열심히 흉내낸 고갱의 글을 읽어보면 그 글 이면에서 자신의 삶이 처하게 된 가혹한 곤경을 이해시켜줄 현대 철학을 어떻게든 정리해보려는 병든 자의 모습이 보인다.

우리가 영원히 당면하게 되는 수수께끼, 즉 '우리는 어디서 오는가? 우리는 무엇인가? 우리는 어디로 가는가?'를 감안해볼 때, 우리의 이상적이고 자연스러우며 합리적인 운명이란 과연 무엇일까? 그리고 어떤 조건에서 그 운명이 성취될 수 있을까? 또는, 개인적이고 박애적인 의미에서 그 운명을 성취하기 위한 법칙이나 규칙은 어떤 것일까? 이 수수께끼는 이 현대에 인간의 정신이 나아갈 길을 명확히 파악하기 위해서, 비틀거리거나 빗나가거나 뒷걸음질치는 일 없이 미래를 향해 굳건히 발걸음을 내디디기 위해서 풀어야 할 필요가 있다. 그리고 이 일은 이전의 모든 전통에 대한 백지상태에서 출발하

며, 또한 모든 것을 포괄적이고 과학적이며 철학적 감독 아래 놓는 슬기로운 원칙으로부터 흔들림 없이 행해져야만 한다……이런 천성과 우리 자신이 안고 있는 문제가 암시하는 바를 조금이라도 간과하지 않기 위해서는 그 자연스럽고 합리적인 의미에서 예수에 대한 교리를 진지하게 생각해봐야 한다. 일단 그러한 교리를 감추고 변형시킨 저 베일을 걷어버리면 참된 단순함과 더불어 장엄하면서도 우리의 본질과 운명에 대한 수수께끼에 대한 가장 가능성 높은 해결책을 제시해주는 것으로서 떠오른다.

굳어버린 산문에 빠져버린 그의 글은 살아 있는 형식을 필요로 했는데, 최고의 시각예술가로서는 능히 할 수 있는 그 일을 언어로 표현하기는 어려웠다. 게다가 그는 너무 지치고 병약해져서 끄적이는 것이 고작이었는데, 10월 둘째 주에 심장발작을 일으키고 다시 객혈을 하게 되면서 그마저도 어려워졌다. 고갱은 이제 아주 가까운 시일 안에 자신이 죽을 것이라고, 그것은 시간문제일 뿐이라고 확신했다.

언어의 무익함

그를 도울 사람은 파우우라말고는 거의 아무도 없었다. 피터 스터드는 이미 고갱의 곁을 떠났다. 그의 동생 레지널드가 두 사람이 함께 사모아를 거쳐 귀국할 예정으로 뉴질랜드로 오기로 했기 때문에 그가 올 때까지만 그곳에 체류했다. 고갱이 병상에 누워 있던 그해 7월 스터드는 매년 점점 더 성대해지고 길어지는 혁명 기념제를 마음껏 만끽했다. 그의 이 방문에서 알 수 없는 마지막 수수께끼는 어째서 그가 거의 거저나 다름없이 살 수 있었던 고갱의 그림을 한 점도 구입하지 않았는가 하는 것이다. 짐작할 수 있는 한 가지 이유는, 스터드가 자신이 휘슬러의 제자라고 여기고, 따라서 이 초라하고 병든 유랑자의 괴상하고 어설

픈 그림에 한 푼도 낭비할 이유를 찾지 못했으리라는 것이다.

귀국한 후 스터드는 첼시의 휘슬러 이웃집으로 이사를 하고는 그를 좇아 여전히 그 우미한 방식으로 베네치아의 안개낀 석호와 교회들을 그리게 된다. 헌신적인 제자였던 그는 스승의 작품을 수집했지만 정작 그 자신을 알리는 데는 소홀했으며, 1919년 사망한 이후 그의 작품이 주가 된 전시회는 네 차례만 열렸을 뿐이다. 그 가운데 가장 얄궂은 전시회는 1967년 5월 런던의 앤소니 도페이 갤러리에서 열렸던 '폴 고갱의 영국 친구들전(展)'이었다. 오늘날 피터 스터드가 조금이라도 사람들의 기억에 남아 있다면 그것은 휘슬러의 걸작 가운데 3점을 국가에 기증한 것 때문인데, 그중에서 가장 유명한 작품은 현재 런던 테이트 갤러리에 걸려 있는 「어린 백인 소녀」다.

피터 스터드는 1897년 9월 초 파페에테를 떠나 28일 오클랜드로 돌아왔으며, 그 다음주 토요일인 10월 2일 그의 동생 레지널드와 함께 사모아로 떠났다. 그것으로써 '열대 스튜디오'의 오랜 꿈에, 그리고 어쩌면 자신을 지지해줄 비슷한 정신의 소유자를 찾게 될지 모른다는 고갱의 마지막 희망에 종지부가 찍힌 셈이다. 만약 10월 중순 전혀 예상치 못한 선물이 없었다면 고갱은 스스로의 목숨을 끊겠다는 생각을 실행에 옮겼을지도 모른다. 그것은 몽프레의 정부이자, 이제 고갱에게는 살아 있는 유일한 딸 제르맹의 모친인 쥘리에트 위에의 친구 아네트 벨피스가 보내준 126프랑이었다.

아네트는 고갱의 편지를 보고 그가 처한 상황을 가엾게 여겼음에 분명하다. 그것은 얼마 안 되는 액수였으나 한동안 고갱이 살아가는 데 도움이 되기에 충분했다. 그가 먹는 음식 대부분은 이제 파우우라가 겨우 찾아낸 것들, 주로 민물새우와 망고와 구아바 열매 같은 것들이었다. 그는 너무 병약해서 사실상 움직이지도 못했던 것 같으며, 이렇게 시간이 흐르는 대로 내맡겨둔 상태로, 시간의 흐름을 의식하게 해줄 아무런 사건도 없이 10월이 11월로, 그리고 다시 12월로 넘어갔다. 이제

고갱이 그림을 그리지 않은 지도 여섯 달이나 되었다. 그는 샤를 모리스에게, 자신은 『노아 노아』가 출판되는 것을 볼 희망은 단념했다면서 남은 기력을 모아 '가톨릭 교회와 현대정신'에 관한 에세이 사본을 만들 것이라고 덧붙이고는 에르네스트 르낭에 관한 장황한 추신을 첨부했다. 고갱은 다시 한 번 르낭의 『예수의 생애』에 매료되었고, 르낭이 교회에서 받은 대접에서 자신의 경험과 유사한 점을 발견하고, 르낭이 예수에 대한 믿음을 유지하면서도 예수의 삶에 대한 교회의 해석을 믿지 않기로 한 데 공감했다.

12월 초 고갱은 다시 한 번 심장발작을 일으켰으며, 이제 오랫동안 기다려온 죽음의 순간이 다가온 듯이 보였다. 끔찍하리만큼 악화된 다리 때문에 혈액순환이 장애를 받아 심장을 쇠약하게 만든 것이다. 병원에 입원해야 했지만, 고갱은 이제는 차라리 일찍 죽는 편이 낫다고 여겼다. 그러나 죽음은 아직 그에게 은혜를 베풀 생각이 없었으며 다시 한 번 위기가 지나갔다. 고갱은 좀더 쇠약해져서, 그러나 여전히 숨이 붙은 채로 살아 있었다. 이 무렵 고갱은 자기에게 남아 있는 얼마 안 되는 시간에 마지막 그림을, 모든 면에서 최후가 될 그림을 그리기로 마음먹었는데, 그것은 이제껏 해온 모든 작업의 종합이 될 터였다. 최후의 창조 행위인 셈이었다.

이런 계획에 걸맞게 그 그림은 그가 지금껏 그린 것 가운데 물리적인 크기로 보나 야심만만한 주제로 보나 가장 큰 그림이 될 것이었다. 얼마 후 고갱은 그 그림에, 가장 아둔한 비평가라도 그것이 온갖 대륙과 문화를 섭렵하고 여러 철학과 종교를 포괄하며 개혁 시대의 모순을 경험하고 저택과 누옥에서 살아보았고 성적 황홀경과 굴욕적인 실패를 모두 맛본 한 사람의 유언이라는 사실을 분명히 깨달을 만한 제목을 붙였다. 그 제목은 지각 있는 인간이 삶의 어느 시점에서든 자문할 수밖에 없는 최후의, 그러나 풀길 없는 수수께끼, 대부분은 혼란과 절망에 빠진 채 물러설 수밖에 없는 질문이었다. 그 제목은 바로 「우리는 어디

서 오는가? 우리는 무엇인가? 우리는 어디로 가는가?」였다.

제목은 그림이 완성됐을 때 마지막으로 적혔지만, 몇몇 사람들이 주장한 것처럼 애초에는 서로 무관한 일련의 이미지들에 거짓된 통일성을 부여하려는 의도에서 나중에 그런 제목을 붙인 것이라는 생각은 잘못된 것이다. 그림을 그리기에 앞서 씌어진 글을 보면 이 질문들이 알린의 사망 소식을 알게 된 이래로 고갱의 열에 들뜬 머리 속에서 소용돌이치던 종교론의 핵심이었음을 알 수 있다. 이 질문들은 원래 매시의 글에서 파생되어 나온 것이었는데, 고갱이 글로써 신학 이론의 체계를 잡아보려는 한 시도는 감당하기 어려울 정도로 어려웠다. 결국, 이제 고갱은 자신의 생각들을 화폭에 담기로 마음먹었다.

고갱의 전기 대부분은 거의 같은 얘기를 하고 있다. 즉, 그 작품을 그리기로 마음먹은 고갱은 1897년 12월 사전에 아무런 준비작업도 없이 스튜디오에 걸린 대형 캔버스에다 곧장 그 그림을 그려냈다는 것이다. 어느 모로 보나 그것은 시간과의 싸움이었는데, 고갱이 만일 그해의 마지막 우편선으로 돈이 오지 않을 경우 다리의 습진을 치료하기 위해 구해놓은 비소로 자살하기로 작심했기 때문이다. 정신착란 상태에서 시스티나 성당의 천장화를 순식간에 그린 미켈란젤로(Michelangelo di Lodovico Buonarroti Simoni, 1475~1564)처럼 고갱 역시 억제할 수 없는 초인적인 분출 속에서 그 그림을 그렸다는 것이다.

하지만 유감스럽게도 이런 일화는 자극적이고 극적이기는 하지만 새로 밝혀지기 시작한 몇 가지 사실과 부합되지 않는다. 이 새로운 사실들은 실제로는 이와 같은 일화와는 거리가 멀다는 것을 보여주지만, 그것은 이런 과장된 일화가 흔히 제기하는 내용 이상으로 복잡한 그림에는 좀더 걸맞는 것이다.

'충동적인 제작'과는 거리가 멀다는 사실을 보여주는 주된 증거는, 고갱이 12월이 되기 전부터 큰 작품을 구상하고 있었다는 사실이다. 스튜디오를 다 짓자마자 그는 그 안에 들여놓을 수 있는 가장 큰 크기의

그림을 측정했으며, 게다가 '잡기장'에 자신이 염두에 두고 있던 큰 그림에 대해 이렇게 기록해놓았다.

주된 인물은 아직 살아 있지만 조만간 신상이 될 여자이다. 그 인물은 낙원이 아니면 볼 수 없는 그런 덤불을 배경으로 서 있다. 내가 무슨 말을 하는지 알겠는가? 이것은 되살아나서 인간이 되는 피그말리온의 조각상이 아니라 여인이 조각상으로 변하는 것이다. 또, 이것은 소금기둥으로 화하는 롯의 아내도 아니다. 아니고말고.

계획했던 알린의 추모작 「영혼의 집」과 마찬가지로 이 야심만만한 작품도 착수되지 못했다. 병과 무기력에 빠져 있던 그 시기에는 그가 너무도 쇠약해져서 그런 격렬한 일을 감행할 수 없었다. 그러나 그가 처음 그 작품을 생각했던 것은 12월이 되기 훨씬 전의 일이었다. 하지만 고갱 자신이 나중에 주장했던 것처럼, 그가 단순히 캔버스를 걸고 작업을 진행하면서 내용을 짜맞춰나갔던 것이 아니라는 주된 증거는 파리의 아프리카·오세아니아 미술관에 있는 채색 데생에서 확인되는데, 그것을 보면 완성된 그림의 주요한 부분이 대부분이 이미 자리를 잡고 있음을 알 수 있다.

잃어버린 낙원

투사지에 그려진 이 데생은 그것이 이전에 한 작업에서 본뜬 것임을 의미한다. 그런 다음 실내의 길이만큼 엄청나게 긴 재료 위에 확대해서 옮겨 뜰 수 있도록 사본에 연필로 수직선과 수평선을 그었다. 즉흥적으로 작품을 순식간에 그린 것이라는 주장과 달리 고갱은 6개월 뒤인 그해의 중반에도 여전히 같은 작업을 하고 있었다. 그때 그는 우체국장 앙리 르마송에게 그 작품을 사진으로 찍어달라고 부탁했다. 르마송은

1898년 6월 2일 친구인 조세 및 등기소 직원 베르메르슈와 함께 자전거를 타고 푸나아우이아로 갔던 일을 선명하게 기억했다.

르마송이 찍은 사진에는 누덕누덕 기운 줄무늬 천으로 덮인 상자 또는 탁자 위에 올려놓은 길쭉한 그림과, 온통 마른 골풀 같은 것이 깔려 있는 맨바닥이 보인다. 르마송의 사진을 꼼꼼히 살펴보면 그 그림이 아직 완성된 상태가 아님을 알 수 있다. 그것은 분명 6월 하순에 완성되어 배편으로 프랑스로 보내졌을 것이다. 이 모든 사실에 비추어볼 때 결국 처음 스케치에서 최종 붓질까지는 거의 일곱 달이라는 아주 오랜 시간이 걸렸음을 알 수 있다.

고갱이 1898년 2월자로 몽프레에게 보낸 편지에서 그 작품이 완성되었으며 순식간에 아무런 사전 준비 없이 그렸다고 한 설명은 그의 생각을 적지 않게 파악할 수 있게 해준다. 그는 분명 자신과, 아카데미 전통을 이어받아 준비작업을 하고 사방선을 그어 전사를 하던 벽화가들을 구분하려고 애쓰고 있었다. 고갱 자신 역시 바로 그러한 방식을 썼으면서도 이제 와서 그 사실을 부인하고 싶어한 것이다. 몽프레에게 편지를 썼을 때는 이미 작품이 대부분 틀이 잡혔으며 그 뒤에는 약간의 수정만 더해졌을 뿐이라는 사실을 감안할 때 '충동적인 제작'은 엄청난 과장인 셈이다. 이것은 정확하게 수행되고 신중하게 가늠하고 방법론적으로 제자리를 잡은 뒤 신속하게 실행에 옮겨진 계획이었으며, 그런 다음 장기간에 걸친 숙고와 수정이 이루어졌다.

캔버스라는 말은 느슨하게 규정되어 있다. 실제로 고갱은 거친 부대를 길게 꿰매서 써야 했기 때문에 엷은 물감 사이로 울퉁불퉁한 결이 고스란히 보인다. 최종적으로 완성된 화폭은 높이 1미터 70센티에, 길이는 무려 4미터 50센티나 되는 거대한 것인데, 왼쪽 상단과 오른쪽 상단 구석에 일부러 황연색 '조각' 두 군데를 만들어놓음으로써 더더욱 벽화라는 느낌을 자아낸다. 고갱이 몽프레에게 한 설명에 의하면, 그것은 그림 모퉁이가 세월로 바랜 프레스코화를 보는 듯한 인상을 주기 위

한 의도였다.

일단 '캔버스'가 만들어지자 고갱은 자신의 예비 스케치에 손질을 할 필요가 있다는 사실을 깨달았다. 아프리카·오세아니아 미술관에 있는 사방선이 그어진 데생은 완성된 그림에 비해 길이가 짧기 때문에 고갱이 구성에 균형을 잡아주고 주요 인물을 좀더 중심에 놓기 위해 오른쪽 부분을 덧붙였음을 알 수 있는데, 그것은 고갱이 일단 그림을 그리기 시작한 다음 작업을 하면서 내용을 짜맞춰나갔다는 추측에 다시한 번 일격을 가하는 사실이다.

기본적인 배경은 아주 자연주의적인 무대로서 샤반이 전문으로 삼았던 숲속의 빈터이지만, 샤반이라면 초시간적이고 고답적인 골짜기를 아련히 환기시켰을 만한 부분에 고갱은 자신이 살았던 푸나아우이아 주변 풍경에 환상적인 해석을 가해 그리고 있다. 고갱은 그것을 이렇게 설명했다. "숲속을 흐르는 강둑에서 모든 일이 벌어진다. 배경에는 바다와, 이웃한 섬에 솟은 산들이 보인다. 색조에는 변화가 있지만 풍경의 채색은 청색이 아니면 베로나 그린으로 일정하다."

그러나 이젤 그림에 쓰이는 전통적인 '창을 통해 내다보기' 기법을 용인한 것은 그것뿐이며, 이러한 풍경 속에서 일어나는 사건들은 흡사 연재만화처럼 전개되는데, 이 그림에서는 오른쪽에서 왼쪽으로 읽게 되어 있다.

전에도 그랬듯이 이 그림은 고갱이 과거에 그린 그림들에 쓰였던 요소들을 이전에 부가했던 의미와 함께 동원한 아주 다양한 차원으로 구성되어 있으며, 그 모두를 한 편의 이야기 속에 짜넣어 의미와 감정의 새로운 통로로 관객을 이끈다. 이 작품의 표면적인 의미는 아주 명료하며 그것이 다시 다른 요소들의 실마리가 된다.

고갱은 6월에 촬영을 하러 온 르마송과 베르메르슈에게 세무 관리가 이해할 만한 방식으로 그 점을 설명해주었다. "오른쪽에 있는 것은 갓난애일세. 왼쪽에는 새와 함께 있는 노파가 있는데, 그건 죽음이 가까

워지고 있다는 의미를 상징적으로 표현한 걸세. 삶의 이 양극단 사이에 사랑하고 삶을 영위하는 인간이 있다네. 그리고 이 대지에 있는 신상은 인간에게 내재되어 있는 신성(神性)을 상징하는 걸세."

그것을 좀더 축약하면, 탄생과 삶과 죽음, 즉 '우리는 어디서 오는가? 우리는 무엇인가? 우리는 어디로 가는가?' 가 될 수 있다.

고갱은 상징적인 의미에 좀더 익숙한 다니엘 몽프레에게 그런 간단한 묘사 이면에 들어 있는 보다 미묘한 해석에 대해 처음으로 설명한다.

오른쪽 하단에는 잠든 아이와 웅크리고 앉은 세 여인이 있네. 자주색 옷을 입은 두 여인은 서로에게 자기 얘기를 털어놓고 있지. 일부러 비례에 맞지 않게 크게 그린, 웅크린 인물은 팔을 들어올린 채 놀란 눈으로 감히 자신들의 운명을 생각하는 이 두 사람을 응시하고 있네. 중앙에 있는 인물은 나무 열매를 따고 있네. 또, 고양이 두 마리 곁에 있는 아이도 있네. 흰 염소도 있고.

일종의 운율에 맞춰 신비로운 자세로 양팔을 벌린 우상은 내세를 가리키고 있는 듯이 보이네. 그리고 마지막으로 죽음이 가까운 노파는 생각에 골몰한 채 모든 일을 체념한 듯이 보이네. 바로 그 노파가 이 이야기를 완성시키고 있는 거야! 그녀의 발치에는 발톱으로 도마뱀을 잡고 있는 이상하게 생긴 흰 새 한 마리가 있는데, 그것은 언어의 무익함을 의미하지.

아마도 그토록 무익했던 언어는 바로 그가 매시의 글에 기초하여 자기만의 글을 쓰려고 했을 때 사용했던 것을 말하는 것이리라. 이런 복잡한 사상에 대해 쓰려고 한 글은 실패로 돌아갔지만, 그림에서는 성공을 거두겠다는 것이다.

탄생에 관한 부분인 오른쪽은 파우우라와 잠든 아이가 나오는 「꿈」

의 재현이며, 맨 왼쪽으로 이동하면 그것과 정반대로 「인간의 비참」에 등장하는 슬픈 눈을 한 소녀와 비슷하게 태아처럼 웅크린, 지금은 우리 눈에 친숙해진 저 페루 미라의 자세로 앉아 있는 죽음을 기다리는 여인이 나온다. 상실이라는 관념을 보강하기 위하여 그림의 왼쪽 부분은 고갱이 과거에 타히티에서 창조했던 상징물들로 채워져 있다. 즉, 히나의 상, 바이라우마티에 바탕을 둔 인물, 폴리네시아의 개를 비롯해서 마치 맞은편에 있는 파우우라와 상상의 아기와 한데 통일시키고 연결짓기라도 하듯, 이 죽음의 부분에는 바로 1년 전 아기가 죽고 나서 그렸던 「나베 나베 마하나(환희의 날)」에 삽입되었던 유령 같은 인물처럼 과일을 빨고 있는 여자아이가 있다. 그 아이가 살았더라면 나이를 먹었을 것이므로 그림 속의 아이는 물론 그때보다 좀더 나이가 들어 있다.

오른쪽과 왼쪽, 탄생과 죽음은 모두 어떤 면에서는 중앙 부분을 차지하면서 문자 그대로, 그리고 비유적으로 작품의 중심인 '삶'을 뒷받침해주는 부분에 불과하다. 한 인물이 정중앙이 아니라 '죽음'보다는 '삶'이 있는 오른쪽으로 좀더 치우친 자리에서 팔을 뻗어 나뭇가지에 달린 열매를 따고 있다. 그 인물은 타히티의 이브일까? 테하아마나가 예전에 맡았던 역할을 파우우라가 다시 맡고 있는 것일까? 이번에도 전과 마찬가지로 타히티를 에덴동산으로 그린 것일까? 잃어버린 낙원의 마지막 부활일까?

위대한 부처

오늘날까지도 팔을 뻗고 있는 이 인물은 이 그림에 나오는 다른 어떤 것보다도 더 혼란을 일으키고 있다. 아직도 금단의 열매를 따고 있는 타히티의 이브라고 주장하고 있는 이들이 있는데, 고갱이 자신이 이전에 그린 작품의 흔적을 그 큰 캔버스 전체에 담고 싶어했고, 또 그 인물을 여자처럼 긴 머리와 달걀 모양의 얼굴로 표현함으로써 일부러 이중

성과 양성성을 노렸을 가능성이 있다는 것은 분명한 사실이다. 그러나 젖가슴이라든가 여성을 나타낼 만한 확실한 다른 지표가 없기 때문에 그 인물은 여성인 동시에 남성이 될 수 있고, 파우우라나 테하아마나인 동시에 조테파일 수도 있다. 현재는 고갱이 렘브란트 유파에 속하는 그림인 「누드 습작」에 나오는 남자 누드의 포즈에 바탕을 둔 것이라는 사실이 밝혀졌는데, 그 사실을 모른다 해도 허리 가리개의 주름은 눈에 띌 정도로 발기된 남성의 음경을 시사하고 있는데, 그것의 위치가 캔버스 전체의 초점이라고 해도 될 만큼 중심을 차지하고 있다.

스스로 걸작으로 여기고, 자신의 철학과 종교사상의 집대성으로 여긴 이 그림에서 고갱은 순수한 낙원이라는 것이 있다면 그것을 타락시킨 데는 여자만큼이나 남자도 책임이 있다고 말하고 있는 듯하다. 세 가지 수수께끼 중에서 가운데 질문인 '우리는 무엇인가?'에 대한 대답은 호기심 많은 인간이 지식에 목말라한 결과물이다. 그것은 우리가 태어난 순결한 꿈과, 우리가 거치고 죽는 잃어버린 문화 사이에 놓여 있는 것이기도 하다.

그림 전체에서 유일한 또 다른 남성은 음산한 수의 차림으로, 비슷한 차림을 한 소녀와 함께 배경을 걷고 있는 유령 같은 인물이다. 고갱과 알린일까? 그것은 알 수 없는 일이다. 이 상상의 숲속을 걷고 있는 어두운 두 인물은 왼쪽에서 오른쪽으로, 따라서 상징적으로 '죽음'에서 '탄생'을 향해 나아가고 있는데, 그러한 해석은 탄생과 죽음과 부활이라는 순환을 표현한 「위대한 부처」를 먼저 이해하면 한층 더 명확해진다. 그리고 그 주제는 다시 한 번 이 작품의 진정한 내적 의미로 쓰인 듯이 보인다. 고갱은 그 그림을 그림으로써 자신이 딸의 영혼을, 아니 두 딸의 영혼을 해방시켜주었다고 믿었을까? 만일 이런 해석이 옳다면 그들을 나타낸 세 인물, 즉 잠자는 아이, 열매를 먹는 소녀, 유령 같은 알린은 직립한 아담/조테파를 중심에 둔 채 원을 이루며 서로 연결되어 있는 셈이며, 고갱의 강력한 성적 화신 주위를 에워싼 삶의 순환을

이룬다.

이성만으로는 제목에 들어 있는 세 가지 질문에 대한 완전한 답변을 추론할 수 없다. 이 그림은 지적이면서도 관능적으로 경험되어야 한다. 고갱은 『노아 노아』의 연습장에 이렇게 기록했다.

오늘날 현대인의 정신에서 '우리는 어디서 오는가? 우리는 무엇인가? 우리는 어디로 가고 있는가?' 라는 문제는 대부분 이성이라는 횃불 하나만 가지고 해명되어왔다. 우화와 전설이 그 본래의 모습대로, 즉 지고의 아름다움(그것은 부인할 수 없는 사실이다) 그대로 이어지도록 하자. 그것들은 원래 과학적 추론과는 무관했다.

3년 후인 1901년, 여전히 자신이 창조한 작품에 사로잡혀 있던 고갱은 샤를 모리스에게 보낸 편지에서 그 작품의 의미를 다시금 설명하려고 했다. "과학의 나무 가까이에서 그 과학 자체가 일으킨 고통의 의미를 지적하고 있는, 어두운 색채의 옷을 입은 불길한 두 인물은 순결한 자연 속의 소박한 존재들과 대비된다네. 그러한 자연이야말로 낙원에 대한 인간의 이상으로서, 만인에게 삶의 행복을 허용하는 것이지."

여기, 와해되는 에스파냐 제국의 고대 세계로부터 철도와 공장과 식민지 통치로 밀려드는 전 유럽에 걸친 대변화의 세기 막바지에 살았던 인간이 있다. 한때 발전과 기술과 부의 엄청난 구경거리를 즐기던 그 인물은 이제 혐오감을 품고 거기에서 등을 돌린 것이다. 고갱은 한 번도 진정으로 자신의 출신을 버린 적이 없었고, 자기 주변의 비유럽적인 세계에 정말로 발을 들여놓은 적도 없었으며, 문명으로부터의 탈출이라는 스스로 만든 신화를 한 번도 몸으로 구현해본 적도 없었다. 오히려 자기 시대의 확실성 사이에 벌어진 틈바구니 속에 존재했다고 할 수 있다.

진보와 과학과 이성에 대한 19세기의 신념이 무너지면서 사람들이

비합리적이고 영적인 것, 허무주의와 전적인 불신앙을 지향하고 있을 때, 고갱은 여전히 또 다른 길, 우리가 오다가 보지 못하고 놓친 어떤 길이 있을지 모른다고 생각했다. 따라서 길을 되돌아가 놓친 그 길을 찾음으로써 발전이 남긴 저 상업적인 비열함과 정신적인 공허와는 전혀 다른 세계로 나아갈 희망이 남아 있을지 모른다고 여겼다. 그의 믿음이 옳았다는 것을 입증해줄 제1차 세계대전이 일어나기 16년 전이던 그때, 고갱은 다른 세계에 대한 자신의 비전을 제시해준 것이다. 그것은 낙원만은 아니다. 이 이상향을 낙원으로 보기에는 파멸과 죽음이 너무 많기는 하지만, 그래도 여기에는 어떤 이들이 굳이 찾으려 애썼던 저 절망의 표현 같은 것은 없다. '우리는 어디로 가고 있는가?'는 마지막 질문이며, 비록 머뭇거리는 듯이 보이면서도 고갱이 제시하고 있는 해답에는 영원한 재생, 부활과 생명의 연속성, 그리고 궁극적으로 희망이라는 사상에 담겨 있다.

내게는 이것이 최선이다

12월 말, 작품의 대부분이 완성되었을 무렵 절망이 엄습했다. 성탄절 우편선은 좋은 소식과 나쁜 소식을 동시에 가져왔다. 우편물 가운데 모리스가 고쳐 쓴 『노아 노아』의 첫번째 연재분이 수록되고 다음달에 두 번째가 연재되리라는 고지가 실린 『블랑슈 레뷔』 10월호가 있었다. 오랫동안 고대해왔던 이것을 보고도 고갱은 기쁘기는커녕 혼란스럽기만 했다. 모리스의 말에 의하면 원고료가 지급되지 않았다는데, 어쨌든 고갱에게는 유서나 다름없는 자신의 중요한 글을 게재하는 데 가장 부적절해 보이는 『블랑슈 레뷔』에 대해서는 예전에 잠깐 알았던 것 말고는 그가 아는 것은 전혀 없었다.

이것은 고갱이 잘못 본 것이었다. 그 무렵 펠릭스 페네옹이 편집장으로 있던 『블랑슈 레뷔』는 문학 및 미술 관련 간행물 가운데 가장 영향

력이 컸던 반면, 고갱이 유일하게 읽고 있던 『메르퀴르 드 프랑스』는 이미 파리 화단에서 평가 대상이 아니었다. 그들은 고갱만큼이나 모클레의 비평을 달가워하지 않았던 것이다. 하지만 타히티에 고립된 상태에서는 언제나 믿을 수 없는 모리스가 그들의 공동작을 아주 무가치한 잡지에, 몇 푼이 되든 원고료조차 받지 않은 채 팽개쳐버린 듯이 보였다. 설상가상으로 우편물 가운데는 쇼드의 송금이 들어 있지 않았는데, 고갱은 그럴 경우 자신이 끝장날 것이라고 말했던 것이다.

고갱의 주장에 의하면, 그가 자살을 실행에 옮기기로 결심한 것은 바로 이때였다고 한다. 대부분 완성된 그림을 그대로 놔둔 채 그는 알린의 생일로부터 일주일 후인 12월 30일 습진 치료제로 모아두었던 비소를 챙겨들고, 근처에 있는 푸나루우 골짜기를 지나 전에 올라가보았던 산으로 되도록 높이 올라갔다. 그곳이라면 누구의 눈에도 띄지 않은 채 개미들이 자신의 시신을 먹어치우리라 생각한 것이다. 죽을 자리를 선택한 고갱은 그곳에 누워 가지고 간 비소를 모두 삼키고 죽음이 오기를 기다렸다.

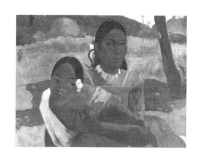

12 화가의 이상한 직업

고갱은 어쩔 수 없이 파우우라가 얻어오는 식량과
친구들에게 구걸하다시피 꾼 돈으로 연명해야 했다.
그러나 이런 종류의 자선에는 한계가 있었다.

일당 6프랑

그러나 죽음은 오지 않았다. 그해 2월 몽프레에게 보낸 편지에서 고갱은 이렇게 말했다. "약이 지나치게 강했는지, 아니면 구토 때문에 독이 밖으로 나온 것인지 몰라도 하룻밤 끔찍한 고통에 시달리고 난 후 집으로 돌아왔네."

이 일화의 진실성에 대해서는 다소 의혹이 있음을 밝혀두어야 할 것 같다. 이 2월의 편지에서 고갱은 대작이 완성되었다면서 걸작과의 초인적인 싸움이 끝나고 이제 마침내 짐을 내려놓을 수 있게 됐음을 암시하고 있지만, 그 그림 대부분이 완성되어 있기는 해도 아직 몇 개월은 더 있어야 고갱이 최종적으로 만족하게 되리라는 사실이 밝혀져 있다. 고갱이 그 작품의 제작방식에 대해 한 거의 모든 이야기는 명백한 거짓말이었다. 그는 몽프레에게 자신이 그 그림을 "퓌비 드 샤반처럼 자연을 보고 스케치를 하거나 예비적인 밑그림을 그리는 등의 과정을 거치지 않고 그렸다"고 말했다. "그 그림은 처음부터 끝까지 붓끝에서 나왔다네……."

그런데 실제는 그의 말과 전혀 달랐다. 어쩌면 고의적인 신화 만들기의 일환일지도 모르는 자살 이야기는 화가의 절망적인 고뇌를 강조함으로써 그 대작의 수준을 끌어올리는 한 가지 방식이기도 했다. 이 이야기는 세상 사람들이 반 고흐가 아를에서 자살을 시도하려고 한 데 대해 고갱 자신에게 책임이 있다고 여긴다는 끊임없는 망상에서 일종의 자기변호를 하기 위한 것이었는지도 모른다. 자기 역시 극도의 절망 상태에 처했지만 자신도 모르는 어떤 힘에 의해 그 상황을 겨우 모면했음을 보여주는 것만큼 그런 책임에서 벗어나기에 좋은 방법도 없었을 것이다.

그해 12월 밤 고갱이 정말 산에 올라가 목숨을 끊으려 했는지는 알길이 없을 테지만, 새로 1월이 되었을 때 그가 다시 작업을 시작해서

대작을 손질하는 한편 그것과 관련있는 일련의 큰 그림으로 연작을 그리려 했던 것만은 확실했다. 그 작품들은 그 대작을 중심으로 함께 걸수 있으며, 그럼으로써 여전히 자신의 작품에 반발하는 일반 대중으로 하여금 고갱 자신의 상상 세계로 완전히 들어설 수 있도록 하기 위한 유일한 방법이라고 여기던 총체적인 작품 환경을 창출할 수 있을 터였다.

이 두번째 작품군은 '모성 연작'을 구성하는 앞서의 작품군에 비해서 좀더 성공을 거두게 되는데, 그해 말 볼라르가 한데 모아 전시되었으며, 『블랑슈 레뷔』에 실린 타데 나탕송의 호의적인 기사 덕분에 그 당시 전시된 그림들을 재구성해볼 수 있다. 나탕송은 이렇게 썼다. "……이 여덟 가지 주제는 화가 자신이 살고 있는 지역의 장식물에서, 그리고 동시에 그 작품들을 한데 연결시켜주는 저 장식적이고 신비로운 대형 패널에서 영감을 얻은 것이지만, 그것과 아울러 습작이라기보다는 단편적인 복제에 가깝다."

나탕송은 여덟 점이라고 말했으나 그의 기사에 의하면 모두 아홉 점이 전시된 듯한데, 그 가운데 두 점이 동일한 남성을 그린 것이어서 나탕송이 두 점을 한 점으로 산정했을 가능성이 있다. 그의 설명에 의하면 고갱은 이 여덟 또는 아홉 점의 그림을 중심이 되는 작품의 효과를 확장하거나 부연하는 것으로 보았던 것 같다.

한 편 한 편이 그것에 앞선 작품에서 풀려나오면서 일 년에 걸쳐 서서히 그려나갔던 이른바 '모성 연작'과는 다르게, 이 작품군에 속하는 그림 대부분은 중심이 되는 대작을 그린 이후에 한 벌의 작품으로서 그려진 것이며, 어떤 의미에서 그 작품을 설명하거나 또는 확장하기 위한 주제를 다루고 있다.

여기에는 대작보다 먼저 그린 두 점도 포함되었는데, 그 작품들은 사실상 예비 그림 역할을 한 것이다. 두 점 가운데 하나인 바이라우마티의 그림은 대작 자체에 등장하는 인물상의 기초가 되었다. 그 나머지

작품들은 주로 복잡한 대작 속에 들어 있는 개개의 요소들을 확장한 것이다. 그중에 하나인 열매를 따는 양성적인 인물은 좀더 명확하게 여성의 형태로 바뀐 반면, 또 한 작품에서는 마치 문화적인 우성들을 한데 종합하기라도 하듯 다시 한 번 테하아마나에게 이브의 역할을 맡기면서 저 보로부두르 사원의 프리즈에 보이는 포즈를 취하게 했다.

놀랍게도 고갱이 하고 있는 작업을 가장 정확하게 이해한 인물은 파리에 있던 나탕송이었는데, 그는 그 작품들이 '단편적인 복제품'이기 때문에 종합적인 시각에서 파악되어야 한다고 썼던 것이다. 이런 견해는 고갱 자신의 설명, 특히 캔버스의 양쪽 모서리에 칠해진 황금색이 그 그림이 시간에 의해 풍화된 고대 프레스코화라는 착각을 불러일으키도록 의도되었다는 주장과 딱 맞아떨어진다. 이 사실은 고갱의 최초의 타히티 방문과 아리오이의 그림들, 그리고 단순히 이론적인 분석만으로는 이해할 수 없는 모든 작품들을 돌이켜보게 만드는 것이다.

고갱의 그림을 연구하는 많은 학생들이 사진판을 가지고 작업하는 수밖에 없기 때문에 고갱의 시각적이고 문학적인 출전을 분석하는 데 집중되는 경향을 보이지만, 작품 그 자체를 색채와 그 크기에 대한 감흥까지 아울러 경험한다면 전혀 다른 감동을 받게 된다는 주장은 상당히 정확한 것이다.

그 대작과 여덟 또는 아홉 점의 보조작은 상실된 문화의 유적과 비슷한 것이어서 그 '단편적인 복제품'의 의미는 동시대 관객에 의해 완전히 이해되기 어려울지 몰라도 고갱 자신이 앙코르와트의 석고탑을 보고 경험했던 것과 비슷한 강렬하고도 형언하기 어려운 감동을 받을 수 있다.

예정된 전시회에 출품할 작품 대부분은 3월 말까지 완성되지 않았기 때문에 고갱은 어쩔 수 없이 파우우라가 얻어오는 식량과 친구들에게 구걸하다시피 꾼 돈으로 연명해야 했다. 그러나 이런 종류의 자선에는 한계가 있었으므로, 자신이 거래하는 케스 아그리콜 은행에 회계원 자

리가 비었다는 소리를 들은 고갱은 자신의 운을 시험해보기로 했다. 그처럼 꾀죄죄하고 평판이 나쁜 인물이 그 자리를 얻을 가망은 거의 없었지만, 정작 거절 통지를 받게 되자 고갱은 이제 살아남기 위해 자유를 포기할 수밖에 없다는 사실을 인정하지 않을 수 없었다. 그는 총독 사무실로 편지를 써서 행정직을 부탁했으나 회답이 없었다. 결국 그의 유일한 해결책은 다른 사람이 아무도 원치 않는 일자리를 구하는 것이었는데, 아마도 아고스티니의 연줄과 소규모 공사에 필요한 하찮은 청사진을 꼼꼼하게 본뜰 수 있는 화가의 솜씨를 갖추었다는 사실 때문에 공공토목공사국 일자리를 얻게 되었을 것이다.

그것은 따분하기 이를 데 없는 일이었는데, 게다가 그것이 일의 전부가 아니었다. 일단 설계도가 완성되고 공사가 진행되면 고갱은 현장에 나가 십장이나 작업 감독관으로서 모든 공정이 계획대로 진행되는지 감독해야 했다.

이 일에 일당 6프랑이라는 형편없는 보수를 받았는데, 그나마 공사가 없는 일요일을 제외하고 일주일에 6일만 해당되었다. 그는 유럽인답게 양복 저고리와 바지 차림을 하고 일일 검열에 나서야 했다. 더구나 푸나아우이아와 파페에테 사이를 통근할 수는 없는 일이어서 집과 스튜디오의 문을 닫고 시내로 이사를 해야 했다. 하지만 어떤 장애가 있든 고갱으로서는 그 자리를 거절할 입장이 아니었다.

3월 말에서 4월 초 사이에 고갱은 파우우라와 함께 대성당 인근 구역으로 시장에서 멀지 않은 곳으로 이사했는데, 그곳은 바로 카르델라와 아고스티니가 없애려고 애쓰던 빈민가였다. 이전에 그의 동포들은 고갱에게 별다른 관심을 쏟지 않았을지 몰라도 적어도 그를 자기 재산이 있는 독립된 자산가 대접을 해주었다. 그들은 그의 그림을 좋아하지 않았지만 고갱이 한때 '공무로' 파견된 적이 있던 직업화가라는 사실만은 인정해주었다.

그런데 이제 그는 자신이 감독하는 노동자와 별다를 것이 없는 말단

공무원이 되었던 것이다. 얼마 지나지 않아서 고갱은 그 일이 의미하는 바를 명백히 알게 되었다. 공사 현장을 드나들기 시작하면서 고갱은 지나치는 모든 프랑스인들로부터 냉대를 받았으며, 게다가 한때 아주 가까운 사이였던 이들까지 사회적 지위가 낮은 사람과 인사를 주고받는 장면이 다른 사람들 눈에 띄느니 차라리 외면하고 지나가버렸다.

물론 그에게는 아직 르마송 같은 좀더 지적이거나 창조적인 친구들이 있었다. 또한 그에게는 아직도 갈레의 라이아테아와 타하아 원정 때 손을 다쳐 한직으로 내려온 피에르 르베르고 같은 동료를 새 친구로 만드는 능력이 있었다. 그러나 근본적으로 고갱과 기꺼이 사귀려는 백인들은 어떤 식으로든 제도권과 사이가 좋지 못한 이들뿐이었다. 그런 사람 가운데 정부 서기로 일하는 프랑수아 피크노가 있는데, 고갱은 처음 타히티에 체류했을 시절에 이미 그를 만난 적이 있었지만 그때는 별다른 인상을 받지 못했다. 그런데 이제 고갱의 처지로서는 그의 우정을 달갑게 여기지 않을 수 없었다. 그는 고갱과 기꺼이 교제를 하려고 드는 몇 안 되는 사람들 가운데 하나인데, 그 주된 이유는 피크노 자신이 상관들이 요구하는 겸손한 공무원 노릇을 할 수 없었기 때문이었다.

고갱은 다섯 달 동안 새 그림을 그리지 않은 채 자유로운 일요일에 푸나아우이아로 갈 수 있기만 하면 예전에 시작했던 작품을 손질하는 데 그쳤다. 서두를 일은 없어 보였다. 몽프레에게 말한 대로 고갱은 그저 자리에 앉아 자신이 그린 대작을 찬찬히 바라보기를 좋아했으며, 그 그림에 흡족한 나머지 다른 일을 하지 않아도 조금도 거리낄 것이 없었다. 고갱이 마침내 그 일을 마무리짓기로 결심한 것은 7월에 배가 출항할 때 작품을 프랑스로 전해주려는 또 다른 해군 장교를 만난 뒤였다. 그는 6월에 르마송에게 자전거를 타고 와서 사진을 찍도록 했으며, 그 일이 끝난 뒤 몇 군데 마무리 손질을 한 다음 캔버스를 둘둘 말아 파페에테 항구에 정박 중인 배로 가져갔다.

그것으로 끝이었다. 물감도 거의 떨어지고 캔버스는 하나도 없었으

며, 뭔가를 그려볼 생각도 별로 들지 않았다. 이 굴욕적이고 울적한 해에 몇 번인가 기분을 덜어주는 순간이 있었다. 충실한 몽프레가 드물게나마 이따금씩 판매되는 그림 대금으로, 대개의 경우 가까스로 은행 빚을 조금 갚을 만큼 소액의 돈을 보내주곤 했지만, 그것을 제외하면 상황은 나아질 기미를 보이기는커녕 악화되기만 했다. 8월이 되자 파우우라는 파페에테의 낯선 사람들 틈에서 궁핍하게 사는 데 진력을 내고 푸나아우이아의 자기 가족에게로 돌아갔다. 고갱의 집과 스튜디오에 있는 물건들이 어느 정도 자기 것이라고 여긴 그녀는 그곳으로 들어가 필요한 물건이나 내다팔 수 있는 물건을 들고 나갔다.

이 사실을 알게 된 고갱이 그녀의 행동을 제지하려 했지만 계속해서 물건이 없어지자 그는 평정을 잃고는 재판을 통해 물건을 돌려받으려 했다. 결과는 거의 우스꽝스러울 정도였다. 그는 그녀가 반지 한 개와 커피 분쇄기, 코프라(야자 과육 말린 것—옮긴이) 한 자루를 훔쳤다고 고발했다. 1심에서 유죄를 인정받은 그녀가 사람들의 권유에 따라 상고를 하지 않았더라면 일주일간의 구류로 끝났을 것이다. 하지만 그녀는 상고를 했고 그 결과 그 사건은 대심재판소 검사장이며 한때 고갱의 친구로서 3년 전 그와 함께 저 유명한 원정길에 동행한 적이 있는 에두아르 샤를리에의 손으로 넘어가게 되었다.

아마추어 화가인 샤를리에는 처음에 고갱에게 매료되었고 경위를 알 수 없지만 그의 그림 세 점도 갖고 있었는데, 그 그림들은 필시 돈을 주고 산 것이라기보다는 빌려준 돈에 대한 대가였을 것이다. 그 치안판사는 그 그림들을 평가하는 데서 다른 프랑스인들보다 더 나을 바 없어 보이기 때문이다. 그가 그 사건의 재심을 맡게 되었다는 사실이 반드시 고갱에게 유리한 것은 아니었다. 피고와 원고 사이의 실제 관계에 대해 너무나 잘 알고 있던 샤를리에는 원심을 깨고 사건을 기각시켰던 것이다.

고갱은 격분했다. 샤를리에에 대한 그의 혐오감은 정의에 어긋난다

는 불합리한 판단 때문이었다. 파오파이의 판잣집에 혼자 있으면서 자신의 집과 스튜디오가 현재 어떤 상태인지 확신할 수 없었던 그는 과거 어느 때만큼이나 고립되어 있었다. 병이 다시 재발하자 고갱은 얼마 안 되는 수입 대부분을 약값으로 쓰지 않을 수 없었다.

어느 때인가 고갱은 아마도 모르핀과 비소의 외상값을 갚을 셈으로 퇴직 관리로서 이제 카르델라의 약국을 봐주고 있던 앙브루아즈 미요에게 말 그림을 주었다. 그 그림은 그 무렵 프랑스로 가고 있던 연작의 일부로 그려졌다가 시간 안에 완성되지 못했거나 아니면 다른 작품들과 어울리지 않아 빼놓았던 것일지도 모른다. 이 큰 캔버스에는 숲속의 빈터를 흐르는 개울과 배경에 안장 없이 말을 탄 기수 두 사람이 있고, 기수를 태우지 않은 말 한 마리가 전경의 물웅덩이에서 뛰노는 장면이 그려져 있다. 고갱은 아마도 약사가 이런 소박하고 목가적인 꿈같은 그림을 벽에 걸 만한 보기 좋은 작품이라고 생각하고 마음에 들어할 것이라고 여겼던 것 같다.

충분히 예상할 수 있는 일이지만 미요는 그 그림을 거절했다. 하지만 반 세기 후 그 무렵 마르셀 펠티에 부인이 되어 있던 그의 딸은 인류학자 뱅트 다니엘손에게, 자신의 부친 미요와 고갱 사이에 전경에 있는 말의 색깔과 관련해서 신랄한 입씨름이 오갔는데 그녀의 부친은 말에 그런 녹색을 쓴다는 것은 있을 수 없다고 하고 고갱은 녹색이야말로 그 섬의 진정한 색채이며 약사가 눈을 반쯤 감아본다면 모든 사물이 녹색으로 보일 것이라고 말했다고 했다. 그 말에 분개한 미요는, 자기는 그 그림을 보고 싶을 때마다 눈을 반쯤 감고 앉아 있을 생각이 없다고 말하고는 고갱의 제의를 사양했다.

결국 고갱은 그 그림을 몽프레에게 보냈는데, 몽프레는 그림에 제목이 없자 녹색 말가죽에 덧칠된 밝은 색을 보고 「백마」라는 제목을 붙였다. 아마도 그 단순함과 풍부한 채색, 별달리 깊은 내적 의미가 없기 때문인지 고갱 자신은 아주 하찮다고 여겼을 그 그림은 시간이 흐르면서

그의 작품 가운데 가장 인기 있고 사랑받는 작품으로서 책 표지와 엽서로 무수히 복제되기에 이르렀다. 미요의 후손들이 자신들이 잃은 것에 대해 애통해했다고 해도 그리 과장은 아니다.

삶의 이유들

고갱 자신이 안고 있는 문제만으로 충분치 않다는 듯 이번에는 아프리카에서 벌어진 식민지 분쟁이 바다를 건너와 고갱이 처한 상황을 한층 더 곤혹스럽게 만들었다. 수단에서 영국군과 프랑스군이 대결하면서 강대국간에 전면전이 벌어지리라는 소문이 퍼진 것인데, 역사상 어리석은 분쟁의 하나로 손꼽히는 이 사건은 당시에는 아주 심각해서 예상할 수 없는 해전에 대비해 군대가 배치되면서 국제 운송 체계를 혼란에 빠뜨리고 말았다. 그 결과 멀리 떨어진 타히티에서는 우편선이 한층 더 불확실해졌으며, 이런 사실에 우편물만 기다리며 살고 있던 고갱은 분개하지 않을 수 없었다. 정상적인 상황에서는 편지 한 통이 프랑스와 타히티를 오가는 데 연결 상태에 따라 한 달에서 6주 걸리던 것이 이제는 전혀 예측할 수 없게 되었던 것이다. 몽프레가 이따금씩 송금해주는 얼마 안 되는 돈에 전적으로 의지하고 있던 고갱은 몇 주 동안 우편선이 전혀 들어오지 않는데다가 언제 들어온다는 소식도 없자 절망에 빠졌다.

1898년 9월 다시 발이 악화되자 이번에는 꼬박 3주 동안 병원에 입원해야 했는데, 따라서 퇴원 직후 쇼드가 그림 판매금으로 몽프레에게 전달한 1,300프랑이 실린 우편선이 도착하면서 고갱은 적지 않게 안도했을 것이다. 10월에 감사의 편지를 쓰면서 고갱은 몽프레에게 좀 애처로운 어조로 씨앗을 몇 가지 보내달라고 부탁했다. "달리아와 한련(旱蓮), 그리고 여러 가지 해바라기, 더위에 견딜 수 있는 화초 씨앗들을 좀 보내주게. 뭐든 자네가 생각나는 대로 말이야. 내 조그만 밭을 좀 장

식하고 싶다네. 자네도 알다시피 난 꽃을 좋아하지 않는가."

하지만 아직은 푸나아우이아로 돌아갈 형편이 아니었다. 일급을 받는 그로서는 23일 동안 입원함으로써 적지 않은 손실을 본 셈이고 쇼드에게서 온 돈도 빚을 겨우 가릴 정도밖에 되지 않았던 것이다. 그는 다시 일터로 돌아가 도면판에 허리를 숙이고 청사진을 그리거나 다리를 절면서 도로 공사나 도랑 파는 현장을 시찰했다. 그런 비참한 상황은 프랑스로부터의 연락이 과거 어느 때보다도 오랫동안 끊어지면서 한층 악화되었다. 몽프레의 모친이 사망하면서 고갱과 가장 가까운 이 친구는 자신의 비극에 정신이 쏠렸던 것이다. 12월에 가서야 소식을 들은 고갱은 죽음과 자신의 파탄난 삶에 대한 성찰로 가득한 애도의 편지를 보냈다. "내가 더 이상 그림을 그릴 수 없게 된다면 아내와 자식이 아니라 오직 그림만 사랑하는 내 가슴은 공허해질 걸세. 내가 죄인일까? 그건 모르겠네. 난 마치 살아야 할 모든 도덕적 이유를 잃고 나서도 죽지 못하고 계속 살아야 한다는 선고를 받기라도 한 것 같다네……"

안됐지만 이 말은 틀린 것이었다. 그에게는 알려지지 않은 사실이지만 고갱은 이제 살아야 할 모든 이유를 갖고 있었던 것이다. 7월에 그가 보낸 그림들은 11월 11일 프랑스에 도착했으며, 볼라르는 6일 만에 자신의 화랑을 그 대작과 보조작들로 채웠다. 한 달에 걸친 그 전시회는 파리의 그해 겨울 시즌에서 가장 중요한 전시회가 되었으며 이번만은 비평가들도 이구동성으로 찬사를 아끼지 않았다. 고갱이 절망에 찬 그 편지를 쓰고 있던 바로 그 무렵 미술 및 문학 관련 잡지들은 그의 성취를 찬미하는 장문의 비평들을 게재하고 있었다.

『블랑슈 레뷔』에 게재한 타데 나탕송의 글이 연작들 간의 상호작용을 가장 투철하게 파악하고 있지만, 어떤 면에서는 『르 주르날』에 실린 귀스타브 제프루아의 글이 한걸음 더 나아갔다고 할 수 있는데, 그는 고갱이 태피스트리나 좀더 낮게는 스테인드글라스 같은 공공 작품을 의뢰받지 못했다는 사실을 아쉬워했다. 『메르퀴르 드 프랑스』조차 논

조를 바꾸었지만, 그것은 주로 잡지사 주주인 고갱이 그토록 격렬하고
도 빈번하게 모클레에 대해 불평을 호소한 결과 균형을 잡으려는 편집
자가 이번에는 앙드레 퐁테나에게 비평을 의뢰하기로 결정했기 때문이
다. 그 결과 이번에 게재된 비평은 바로 고갱이 이런 통합 전시회가 달
성하기를 그토록 간절히 희망하던 모든 것을 담은 것이었다.

퐁테나는 자신은 그 동안 고갱의 작품에 대해 별로 신경을 쓰지 않았
지만 이제는 달라졌다고 선언했다. 미술비평의 아성을 습격하려는 의
도를 품은 대작「우리는 어디서 오는가? 우리는 무엇인가? 우리는 어
디로 가고 있는가?」는 뜻한 성과를 거둔 셈이 되었다. 퐁테나 역시 고
갱에게 그의 완벽한 장식 솜씨가 어울리는 벽화 같은 대형 일거리를 줘
야 한다는 요청으로 글을 맺었다.

고갱이 프랑스로 돌아갈 때는 바로 그때였지만, 그는 그 사실을 알
길이 없었다. 그는 12월에 몽프레에게 보낸 편지에서 자기가 보낸 그림
들이 어떤 대접을 받았는지에 대한 소식을 싣고 올 다음번 우편선을 얼
마나 간절히 기다리고 있는지에 대해서 썼다. "……내가 보기에 그 대
작은 아주 좋거나 아주 형편없는 대접을 받을 것 같네. 자넨 남자답고
솔직해서 내게 진실만을 말해주리라는 것을 알고 있네……." 하지만
그가 같은 편지 후반에, 스테판 말라르메의 죽음에 대한 기사를 읽은
얘기를 하면서 "그는 예술을 위해 죽은 또 한 사람의 순교자"라고 썼을
때는 그렇게까지 겸허하지 않았다. 그는 분명 말라르메가 처한 상황이
자기와 비슷하다고 여겼을 테지만, 좀더 삼가는 어조로 이렇게 덧붙였
다. "그의 삶은 적어도 그의 작품만큼은 훌륭했다." 그 말은, 그 시인이
한때 고갱을 돕기 위해 할 수 있는 모든 일을 다해주었던 일을 감안할
때 충분히 나옴직한 말이었다.

1월 초, 예정보다 많이 연착한 우편선이 몽프레가 보낸 1천 프랑을
가지고 왔는데, 거기에는 델리어스에게「다시는」을 판 대금 500프랑이
포함되어 있었다. 하지만 송금을 한 것은 아주 오래 전 일이어서 거기

에는 전시회 소식은 없었으며, 따라서 그가 거둔 성공에 대해서는 아무런 언급도 없었다. 그래서 고갱은 파리로 돌아가기는커녕 이 돈이면 따분한 일에서 놓여날 정도가 되겠다고 판단하고 공공토목공사국을 그만두고 푸나아우이아로 돌아갔지만, 자기 집이 폐허나 다를 바 없이 바뀐 사실을 알게 되었다.

쥐들이 지붕 일부를 뜯어먹어서 새어들어온 빗물이 심각한 손상을 입혔으며, 바퀴벌레일 것이라고 짐작되는 벌레들이 데생 몇 장을 먹어 치우고 미완성 그림까지 훼손시켰던 것이다. 고갱은 자기가 없는 동안 집안을 정돈할 수도 있었을 파우우라에게 의당 분노를 느꼈을 테지만, 그녀를 본 순간 싸운다는 건 무의미한 일이라는 사실을 깨달았는데, 그녀는 임신 5개월이었던 것이다. 그는 이제 다시 아버지가 될 참이었다.

고갱은 집과 스튜디오를 수리하고는 몽프레가 충실하게 보내준 씨앗을 심었는데, 그 씨앗과 함께 그가 거둔 대성공에 대한 소식도 도착했다. 고갱은 즉시 정성어린 글을 써준 데 대한 보답으로 말라르메를 그린 에칭화 한 점을 앙드레 퐁테나에게 보내주었으며, 그로부터 화가와 비평가 사이에 서신 왕래가 시작되었다. 이런 좋은 소식을 상쇄하기라도 하듯 볼라르가 전시회에 나온 모든 그림을 사기로 결정했지만 그림 전체에 겨우 1천 프랑을 지불했다는 울적한 소식도 들려왔다. 그건 너무나도 헐값이어서 경악스러울 정도였다. 고갱은 끊임없이 그림을 살 사람을 찾기 위해 곤란을 겪고 또 매번 선적 때마다 그림이 쌓이기만 했던 점을 감안하고는 그 동안 최선을 다한 몽프레를 탓하지 않았다. 그렇지만 볼라르에 대해서는 달랐다. "가장 저질스런 악어 같은 자"가 그의 평가였다. 하지만 고갱이 할 수 있는 일은 없었다.

자기 집과 스튜디오로 돌아왔음에도 고갱은 여전히 그림을 그리지 못했다. 그는 몽프레에게, 만약 다시 그림을 시작해보려고 했는데도 착상이 떠오르지 않으면 땅에 심은 씨앗에서 자라난 꽃을 그리겠다고 말했다. "그 꽃들이 피면 바로 눈앞에 낙원이 생기는 셈이지."

4월 19일, 파우우라는 아들을 낳았으며, 고갱은 그 아이한테 자신의 이름과, 메테와의 사이에서 낳은 맏아들 이름을 따서 에밀이라는 이름을 붙여주었으나 이번에는 프랑스식으로 끝에 'e'자를 붙였다. 같은 시기에 몽프레의 연인 아네트도 딸을 낳았기 때문에 두 친구는 서로에게 축하의 편지를 보내주었다. 그리고 꽃이 피기 시작했고, 다리의 상태는 더 나빠졌지만, 병원에 새로 들어온 의사는 전임자들보다 훨씬 우호적이어서 병원을 찾는 일도 한결 쉬워졌다. 그러나 고갱은 여전히 그림을 그릴 수 없었다.

파우우라의 가족이 법석을 떨었고 그녀는 갓난애에게 모유를 먹였는데, 아기는 고갱이 보기에 '완벽하리만큼 희게' 보였다. 그는 심지어 파페에테로 가서 아기를 자신의 자식으로 입적시키려 해보았지만, 그가 아직 덴마크 아내와 결혼한 상태여서 프랑스 법으로는 정부(情婦)가 낳은 아이의 합법적인 어버이가 됨으로써 적법한 가족을 폐적시킬 방도가 없다는 퉁명스러운 통고만 받았을 뿐이다. 고갱의 이름은 출생증명서에 증인으로 적혀 있지만, 생부란에는 '알 수 없음'이라고만 적혀 있고, 아이에게는 '신전'을 의미하는 '마라에'라는 이름과, 엄마의 이름 '타이', 그리고 덤으로 '에밀'이라는 이름이 주어졌다. 모두가 아주 혼란스럽지만 한 가지만은 분명했다. 에밀은 그 프랑스식 이름에도 불구하고 파우우라의 자식이고 타히티인으로 살게 되리라는 사실이었다.

그것은 고갱이 보기에 자신에 대해 모욕으로 일관하는 관공서 특유의 방식에 불과했다. 그는 시에서 일할 때 자신이 받은 모멸감과, 파우우라를 상대로 한 소송에서의 판결 취하도 잊지 않았는데, 그는 여전히 그 일을 샤를리에 탓으로 여겼다. 새로운 일이 그의 자존심을 건드릴 때마다 그의 가슴 속에는 분노가 쌓여갔으며, 아마도 좀더 일찍 폭발시켰어야 할 분노의 발작들을 보면, 매독의 폐해가 비단 곪고 있는 그의 육체에만이 아니라 그의 온전한 정신에까지도 침범했으리라는 사실을

알 수 있다.

지금껏 고갱은 이러한 분노를 점점 더 거칠어지는, 몽프레에게 보내는 편지로 발산시키는 데 만족시켰고, 만일 계속해서 푸나아우이아에 은거했다면 아마도 그 분노가 더 이상 진전되지 않았을지 모른다. 그곳에서라면 몇몇 이웃들이 불평을 하는 선에서, 그리고 이따금씩 미셸 신부 같은 적을 상대로 화풀이를 하거나 유치하고 무례한 농담을 하는 데그쳤을 것이다.

하지만 바로 이런 위험하고 침울한 순간에, 여태껏 자신을 부당하게 취급한 모든 자들에게 분풀이를 할 수 있는 방법이 제공됨으로써 그로 하여금 마침내 행동에 옮기게 만들고 말았다.

전쟁 준비

수단의 위기가 11월에 종결됐다는 사실을 몰랐던 파페에테의 정부 당국은 계속해서 영국의 침공에 대비했다. 해군은 파페에테 항구를 방어하기 위해 대포를 설치했으며, 옛날에 로티가 라라후와 노닐고 이제는 영국군이 상륙할 경우 총독의 은거지가 될 파우타우아 계곡에는 소형 요새가 건설되었다. 총독이 그곳으로 건너가는 데 쓰기 위해 설치된 다리는 오늘날에도 '파쇼다 다리'로 불리고 있는데, 그것은 그 당시 사태가 얼마나 심각하게 여겨졌던가를 반증하는 것이다.

그러나 국제무대에서는 전쟁이 지나갔다면 파페에테에서는 또 다른 전투가 끓어오르고 있었는데, 그 사악한 싸움에 고갱은 자신도 모르게 주요 전투원으로서 관여하게 되었다.

신임 총독 귀스타브 갈레는 거의 무자비할 정도로 억센 싸움꾼이었다. 그가 처음으로 이름을 날린 것은 1878년 일개 토지측량반 직원으로서 뉴칼레도니아의 폭동을 유혈 진압하면서였다. 용감한 행동으로 레지옹 도뇌르 훈장을 받은 그는 식민지 정부 내에서 빠르게 진급했다.

이제 마흔아홉의 나이에 보기좋게 팔자콧수염을 기른 예리한 정신의 소유자인 갈레는 수다스러운 장사꾼들 무리 따위를 걱정할 인물이 아니었다.

총독으로 임명되자마자 갈레는 자기에게 유리하게 규칙을 바꾸기로 마음먹었다. 1885년 시의회가 설립된 이래 제한된 참정권 덕분에 카르델라의 '가톨릭파'가 늘상 승리를 거두었는데, 그들은 더 많은 비용을 얻어내기 위해 정부가 부과하는 각종 과세나 조세 정책에 대해 반대해왔고 이로 인해 모든 총독들이 쓰라린 경험을 맛보았다. 비록 이론상으로는 총독이 최종 결정권을 갖고 있어서 시의회의 결정을 거부하고 자신의 안을 제안할 수 있었지만, 이주민들은 파리와 직접 연결해서 사태를 조정할 수 있었기 때문에 식민지 행정에서는 거의 끊임없이 분쟁이 일어나는 상황이었다. 라카스카드가 떨려난 것도 바로 이런 이유 때문이었다.

그러나 갈레는 같은 길을 걸을 생각이 없었다. 전임자의 운명을 피하기 위해 그는 이주민의 규칙에 따라 게임을 하기로 작정했다. 이렇게 해서 1899년 3월 총독은 장관을 만나 시의회를 대폭 재구성하도록 허락을 받기 위해 파리로 향했다. 갈레는 현재의 선거제도에서는 파페에테 시내 및 주변의 공공사업비를 위한 조세 대부분을 차지하고 있는 외곽 군도의 참여율이 떨어진다고 주장하며 파페에테의 선거제도를 바꿀 수 있도록 요청했다. 그 주장은 정당한 것이었으며 허가를 맡아 파페에테로 돌아온 갈레는 10월 12일 선거제도를 바꾸겠다고 선언했다. 그 내용은 총독 자신이 직접 타히티와 모레아의 대표자들을 임명하는 한편 다른 섬들로부터 새로운 대표를 뽑겠다는 내용이었다.

물론 갈레 자신도 알고 있고 카르델라 역시 기민하게 눈치챈 사실은, 이 새 의석은 가톨릭파에게는 돌아가지 않으리라는 것이었다. 구획을 다시 해서 11월 19일로 예정된 이 선거에서 누구보다도 구필파와 신교도파가 이익을 보게 되어 있다는 사실은 바보라도 알 수 있는 일이었

다. 이 불가피한 사태를 막거나, 아니면 적어도 자신의 새로운 적으로 부상한 갈레 총독에게 손상을 가하기로 마음먹은 카르델라는 즉각 행동에 나섰다.

한때 카르델라는 자신이 소유한 신문『타히티 통신』의 지원에 의지할 수 있었지만, 이 신문은 지방 변호사이며 인쇄업자인 레옹스 브로의 손에 넘어간 상태였는데, 그는 시의회에서 구필이 이끄는 신교도파의 일원이었고 따라서 카르델라의 적을 지지했다. 그래서 이제 카르델라는『레 게프(말벌)』라는 선거운동용 잡지를 간행하기로 했으며, 창간호는 말썽거리를 안고 올 것이 분명한 갈레의 파리행에 맞춰 3월 9일에 발간되었다.『레 게프』의 부제를 '프랑스인의 권익을 위한 기관지'로 붙임으로써 시장은 그것이 가톨릭파의 대변자이자 구필과 브로 일당에 대해 적대적임을 명시한 셈이었다.

식민지에는 뉴스거리가 별로 없었음에도『레 게프』는 매월 발행되었는데, 초기에는 분량이 4페이지밖에 되지 않았다. 명목상으로는 지방 인쇄업자인 제르맹 쿨롱이 편집장이었지만, 그가 카르델라 일파의 앞잡이라는 것은 누구나 아는 사실이었다.

그들 일파에게는 불행하게도 그는 결코 언론인이 아니었으며,『레 게프』는 그들이 과시하고자 하는 품격이나 권위보다는 끊이지 않는 편집자의 불평만 두드러져 보였다. 그럼에도 지금으로서는 그것이 카르델라가 저 사악한 갈레와 대결하기 위한 유일한 수단이었는데, 아무도 예기치 못했던 사실은 바로 이 기묘한 쓰레기 속으로 바로 저 꾀죄죄한 화가 폴 고갱이 발을 들여놓으리라는 것이었다.

물론 그들 중 고갱이 급진 언론인의 아들이며 페미니스트이자 사회주의 선동가의 손자라는 사실을 아는 사람은 없었지만, 그가 분노에 불타고 있으며 자신의 끓어오르는 분노를 세상에 알리려고 기를 쓰고 있다는 것은 알았다.

결투 신청

어떤 면에서 그 최초의 발단은 파우우라에게 책임이 있었다. 집안으로 들어가 뭐든 마음 내키는 대로 집어들고 나오던 그녀의 예전 습관이 눈에 띄지 않고 넘어가지 못했던 것 같다. 집에 돌아온 고갱은 더 많은 물건이 없어졌다는 사실을 발견했으며, 이웃사람들이 그녀의 본을 따르는 것이 분명하다고 여기기 시작했다. 물론 파우우라가 계속해서 물건을 훔치고 있었을 수도 있으며, 또는 이 모든 것이 열에 들뜬 고갱의 상상력이 만들어낸 것에 불과할 수도 있다. 그의 주된 불평이, 어느 날 밤 잠에서 깨어보니 웬 여자가 "빗자루로 집안을 쓸며 돌아다니고 있었다"는 것임을 감안할 때 상상력의 소산일 가능성이 높아 보인다.

그는 어째서 그 여자가 그런 일을 하고 있다고 여겼는지에 대해서는 해명한 적이 없기 때문에 이런 사건이 아예 없었을 가능성도 있다. 하지만 고갱은 그 일을 위법행위라고 여기고 타히티의 지방 경찰에게 호소했는데, 경찰은 물론 아무런 조치도 취하지 않았으며, 마찬가지로 가장 가까운 프랑스 경관을 찾아갔을 때도 그의 말을 귀담아 듣기는 했지만 역시 아무런 조치를 취하지 않았다. 분통이 터질대로 터진 고갱은 파페에테로 가서 샤를리에 검사장에게 이 일을 호소했는데, 그는 고갱이 사소한 사건을 문제시하고 있으며 자기로서는 그것을 사건화할 생각이 없다고 말했을 것이다.

고갱은 이에 굴하지 않고 푸나아우이아로 돌아와 처음부터 다시 한 번 같은 과정을 되풀이했으나 역시 아무런 소득이 없었다. 격노한 그는 그 문제에 대해 항의하기로 작정했는데, 처음에는 단순히 검사장에게 항의의 편지를 보낼 셈으로 쓰기 시작한 편지가 프랑스 이주민을 희생시키고 지방 원주민을 역성드는 행정부 구성원들에 대한 본격적인 비난으로 바뀌었다. 여기서 고갱이 자신을 이주민 틈에 끼워넣은 점은 의미심장하다. "원주민 추장의 명백한 편견과 당신의 전횡적이고 독재적

인 판결 속에서 어떻게 이주민들이 이 지역에서 안심하고 살 수 있을까요." 한때 사라져버린 타히티의 과거를 되살리기를 희망했던 인물의 입에서 이런 말이 나온 것이다! 그의 '편지'는 "당신을 프랑스로 소환하도록 본국 정부에 요청하겠다"는 협박으로 끝을 맺으면서, 은근한 결투신청을 암시하기까지 했다. "……나는 펜과 칼을 모두 다룰 수 있는 사람으로서, 검사장을 포함한 모든 이들이 내게 적절한 경의를 표할 것을 요구하는 바입니다."

일단 편지를 쓰고 난 고갱은 그것을 샤를리에에게만 보내는 것은 낭비라고 여기고, 검사장에게 보내는 대신 독자들에게 총독에 대한 항의에 동참하기를 독려하고 그들이 써야 할 편지 양식까지 첨부하여 공개서한 형식으로『레 게프』로 우송했다.

말할 것도 없이 카르델라와 쿨롱은 전혀 예기치 않은 곳에서 나온 행정부 일원에 대한 이런 비난에 뛸 듯이 기뻐했다. 그 이상한 화가의 본색이 뭔지는 알 수 없지만, 아무도 그 인물이 가톨릭파의 기계적인 지지자라고는 할 수 없을 터였다. 고갱은 그 섬에서 모호한 위치에 있었는데, 이번만은 이런 기묘함이 그 선언문에 확실한 위력을 부여했다. 비록 그들은 편집자는 그 서한 내용에 아무런 책임이 없다는 단서와 함께 자신들을 은폐하기는 했지만, 그들이 이 기사를 멋진 일격으로 여겼음은 분명하다.

한편 고갱은 검사장의 답변을 기다리는 동안 소송이 성사되리라고 확신하고 그것에 대한 준비로 자신의 입장을 설명하는 7페이지에 달하는 답변서를 작성했다. 그러나 샤를리에는 현명하게도 미끼를 물지 않았다. 그는 같은 방식으로 답변하지도, 결투 신청을 고려해보지도 않았다. 하지만 오랜 세월이 지나 그는 한 인터뷰 기자에게 자신은 고갱이 그린 그림 세 점을 태워버렸으며, 그 무렵 프랑스에서 타히티에까지 스며든 고갱에 대한 점증하는 명성에도 불구하고 자신은 아직도 그를 이류 화가로 여기고 있다고 말했다.

고갱은 이 실패에 실망했으나 『레 게프』에 좀더 기고해줄 생각이 없느냐는 카르델라와 쿨롱의 부탁을 받고 기분이 나아졌다. 그들은 그런 일이 아이에게 총을 내주는 것이나 다름없는 일이라는 사실을 알지 못했다. 고갱은 즉각, 총독과 그의 행정부를 '식민지 건설의 적'으로 매도하는 장문의 기사로 그들의 청을 들어주었는데, 그것은 고갱이 충분히 하고 싶어했을 만한 일이었다. 실제로 그는 곧 자신이 가능한 한 불쾌한 언사를 구사할 수 있다면, 아주 노골적으로 비열하게 굴 자리만 있다면 누가 원하는 어떤 말이든 기꺼이 할 생각이 있음을 확고하게 보여주었다.

그리고 마치 배출구 하나만으로는 부족하다는 듯이 그해 8월 고갱은 악담으로 가득한 독자적인 잡지 『르 수리르(냉소)』를 내기로 결정했는데, 그것은 그에게 자신의 의견을 토로할 자리뿐 아니라, 바라건대 어느 정도 수입도 마련하려는 의도에서였다. 창간호의 부제는 '진지한 잡지'였지만 곧 무례하거나 뻔뻔하다는 의미에서 '심술궂은 잡지'로 바뀌었다. 왜냐하면 그 이름이 암시하듯이 『르 수리르』는 공공연하게 신랄한 태도를 취하던 『레 게프』에 비해 보다 심술궂고 익살스러운 쪽에 가까웠기 때문이다. 『르 수리르』 창간호는 대부분 구필의 지원 아래 파페에테에서 남부 해안선을 따라 마타이에아에 이르는 철도가 건설되어야 한다는 기획을 풍자하는 데 지면을 할애했다.

고갱은 이러한 철로가 그 변호사의 사업 이익에, 무엇보다도 미국에 수출하기 위한 건조 코코넛을 생산하는 그의 외딴 농장에 아주 유용하리라는 사실을 놓치지 않았다. 그 결과 고갱의 기사는 신설된 철로를 따라 개통 여행을 떠나, 건조 코코넛 공장이 있는 곳마다 어김없이 기차가 멈춰서는 상상의 여행 형식을 띠게 되었다. 그 가운데 제일 중요한 역은 구필의 저택 바로 곁에 위치해 있었으며, 그곳에서 선택된 여행자들은 화려한 접대를 받게 되지만, 기자 자신을 포함한 '호이 폴로이'(일반 대중)는 역 구내의 간이식당에서 식사 대신 건조 코코넛을 먹

어야 하는 것이다!

새로운 세기

비록 월간인데다 4페이지밖에 되지 않는 분량이었지만 『르 수리르』가 그의 모든 에너지를 집어삼킬 수도 있었다. 그는 기사를 쓰고 삽화를 그렸다. 그중에서도 만화와 풍자화가 특히 중요했다. 그리고 자신이 파는 한 권 한 권을 사람들이 돈 한 푼 내지 않고 돌려보리라는 사실을 잘 알았기에 결국 잡지를 무상으로 배포할 수밖에 없었다. 그러나 이런 고생에도 불구하고 긍정적인 측면이 있다면 그 일이 고갱을 무기력 상태에서 깨운 듯 보인다는 점이다. 주기적인 그의 병은 그 무렵 완화되어서 고갱은 새로운 활력으로 넘쳤다.

7월에 그는 몽프레에게 물감과 캔버스를 보내달라는 편지를 보냈으며, 이제 우편선이 정상적으로 운행되었기 때문에 그가 부탁한 물건은 얼마 지나지 않아서, 고갱이 또 다시 대작을 그릴 계획에 사로잡혔을 즈음인 9월에 도착했다. 새로운 세기를 축하하기 위해 이듬해 파리에서, 그리고 먼 타히티에서도 다시 한 번 만국박람회가 개최될 예정이었는데, 이번 행사는 아주 대대적인 것이 되리라는 소문이 나돌았다. 이번에도 미술은 큰 역할을 하게 되는데, 오랫동안 살롱전과 만국박람회 미술관으로 사용되었던 샹 드 마르스의 옛 산업전시관은 부적절하다고 판단되어 철거되고, 그 대신 센 강 우안에 있는 거대한 두 곳, 즉 그랑 팔레와 프티 팔레로 대체되었으며, 하나는 10년전(展)에, 다른 하나는 100년전에 각각 배정될 예정이었다.

이 야심찬 계획은 행사 전체의 웅장한 정신과 잘 어울리는 것이었다. 그러나 이번에는 전시회 조직위원회도 한때 무시했던 인상파를 제외시킬 수 없었다. 하지만 그 경우 인상파의 실질적인 일원으로는 거의 가담한 적이 없는 고갱은 어떻게 되는 것일까? 모리스 드니는 편지를 써

서 10년 전 볼피니 카페전에 참가했던 작가들로 재결합전을 열자고 제안했지만, 고갱은 자신이 그룹전의 일원으로 떨어지고 어쩌면 또다시 표절 비난을 받을지도 모른다는 생각에서 그 제의를 거절했다. 고갱이 원한 것은 전해 볼라르 화랑전과 비슷하게, 하나의 주제를 중심으로 순환하는 완결된 작품전을 여는 것이었다. 그것은 온전한 고갱 전시회, 곧 어떠한 비교도 용납지 않고 관객이 빠져나갈 구멍도 없는, 그 자신이 모든 것을 관장하는 단장이 되는 그런 전시회였다.

문제는 벌써 9월로 접어들었는데, 박람회전이 1월에 열릴 예정이라는 것이었다. 설혹 작품을 완성한다 해도 그것을 보낼 방도를 찾아야 했으며, 게다가 적어도 한 달이라는 시간이 걸릴 터여서 연결편도 절묘하게 맞아떨어져야 했다. 그 결과 작품을 완성시키는 데 두 달 반밖에 여유가 없다는 계산이 나왔지만 고갱은 놀랄 만큼 원기왕성하고 자신만만했다. 그는 즉각 몽프레에게 편지를 써서 그 행사에 맞춰 열두 점의 그림을 완성시키겠다고 선언했다.

이번에도 이 작품들은 중심을 이루는 대작을 순환하게 될 것이다. 그는 그 대작의 이름을 「루페 루페」라고 붙였는데, 그것은 아마도 '쾌락' 정도의 의미로서 「우리는 어디서 오는가?」의 무겁고 상징적인 이미지와는 상반되는 그림이다.

「루페 루페」를 보고 있으면 샤반의 창백한 파스텔조의 고전주의가 비잔틴 성상의 화려하고 눈부신 풍요와 맞닥뜨렸다는 생각이 든다. 성상과 마찬가지로 그림의 배경 역시 황금빛으로 칠해지고 그것을 바탕으로 숲속의 빈터에 서 있는 세 명의 여인상이 돋보이는데, 그 가운데 한 명이 열매를 따고 있고, 그들 곁에는 벌거벗은 기수가 물을 마시려고 멈춰선 말 잔등에 올라타고 있다. 검정과 적갈색, 암청회색 같은 색채들은 마치 조광(照光) 상자 위에 올려진 슬라이드를 보고 있기라도 하듯 번쩍이는 금빛의 배경에 종속되어 있다.

이 화려함에는 보다 심오한 상징적 의미가 부재한다. 「루페 루페」에

서 나무를 향하여 팔을 뻗고 있는 여인은 그저 단순한 일상적인 일을 하는 것이며, '인간의 타락'이라든가 다른 어떤 계시적인 사건을 연상 시키지는 않는다. 그 얼굴들이 고갱이 처음 타히티에 체류했을 때(그것 은 거의 10년 전 일이다) 그린 데생을 반영하고 있다는 사실은 상실된 순결한 세계를 다시금 포착하고자 하는 노력의 의미를 한층 강화시켜 준다. 그것은 마치 그가 무례한 잡지일로 한바탕 끓어오름으로써 모든 독소를 말끔히 썻어내고 이제 다시 자유롭게 의혹의 손길이 닿지 않는 예술품을 제작할 수 있게 되기라도 한 것 같다.

그것과 연결된 그림들 가운데 가장 알려진 작품은 「두 명의 타히티 여인」으로서, 오늘날 뉴욕의 메트로폴리탄 미술관에 소장된 작품인데, 그것은 정확히 제목이 말하는 바 그대로다. 그 그림은 추상적인 색채의 면을 배경으로 두 명의 우아한 '바히네'가 마치 산책을 하던 관객과 이 제 막 맞닥뜨리기라도 한 것 같은 포즈를 취하고 있다. 그들은 고갱과 동시대 타히티인들처럼 자루옷을 입고 있는 대신, 상상으로 불러낸 과 거의 에덴에서 금방 나온 꿈 속의 여인들처럼 가슴을 드러낸 채 선물을 들고 있다.

오른쪽에 있는 여인은 꽃다발을, 다른 한 여인은 꽃잎이거나 아니면 잘라놓은 과일이 담긴 쟁반을 들고 있지만, 자신의 젖가슴 바로 아래로 쟁반을 받쳐들고 있는 모양은 그 '젖가슴'이 선물로 내놓은 열매라는 사실을 암시한다. 이러한 이미지는 그림 구매자들의 절대 다수를 차지 하는 남서들에게 제공되는 선물로서 여성을 표현하는 것이 미술산업의 주된 상품이던 19세기의 살롱과도 잘 어울릴 터였다. 쟁반을 들고 있는 인물과 대중적인 프랑스 잡지에서 흔히 볼 수 있는 포르노성 삽화와의 상관관계도 찾아볼 수 있는데, 그런 삽화 가운데 반쯤 벗은 여자가 자 기 가슴 밑에 사과가 담긴 쟁반을 들고 있고 여기에 '사과 좀 사세요' 라는 유혹적인 제목이 붙은 것이 있다. 이런 그림이 이브가 '유혹'과 '타락'과 관련된 관능의 상징으로서 자신의 젖가슴께에 들고 있는 사

과를 아담에게 내미는 미술계의 오랜 전통을 변형한 것이라는 사실은 지적할 필요도 없을 것이다.

그러나 메트로폴리탄 미술관에 있는 「두 명의 타히티 여인」을 기득 층인 남성 관객을 자극하려는 단순한 성적 대상을 표현한 것으로 폄하 하는 것은 적절하지 않다. 만약 고갱이 정말로 노골적인 성애를 그리려 했다면 쟁반에, 으깬 과일이나 꽃잎처럼 보일 수는 있지만 젖가슴처럼 크고 둥근 물체가 아닌 것만은 분명한, 이상하고 모호한 분홍빛 덩어리 가 아니라 타히티의 '사과'인 망고를 얹어놓았을 것이다. 여자가 뭔가 를 내밀고 있고, 또 그 선물과 여인의 젖가슴 사이에는 분명한 연관이 있기는 하지만 그렇다고 해서 무조건 외설적인 것은 아니며, 단순한 물 적 욕망보다는 너그러운 시혜(施惠)의 상징에 더 가깝다. 미국의 미술 사가 웨인 앤더슨은 그것에 대해 이렇게 썼다. "그 풍부한 표현은 젖가 슴을 모든 좋은 것이 흘러나오는 풍요의 샘으로 여기게 한다."

이것은 전체 그림 속에서 특히 아이(에밀)에게 젖을 먹이는 여인(파 우우라)이 등장하는 새로운 '모성' 연작의 경우에서 분명해 보이는데, 그 그림에서는 다른 두 인물이 그들 모자를 보호하기라도 하듯 곁에서 지켜보고 있다. 여러 그림에 등장하는 그들은 메트로폴리탄 미술관에 소장된 그림 속에서 과일과 꽃을 내밀고 있는 여인들처럼 눈부시고 다 채로운 꿈의 세계에서 기념비적이고 확고부동한 조각의 분위기를 풍기 고 있다. 반 고흐의 황색과 오렌지색, 얼핏 핏빛처럼 보이는 오렌지색 이 섞인 선명한 라임그린 같은 이 색채들은 고갱이 추상을 통해 자극적 인 정서를 불러일으키려던 초기의 시도로 복귀했음을 암시하는 것으 로, 저 옛날 퐁타방 시절의 종합주의 경향을 보여준다.

그러나 그 그림들을 단순히 즐거움을 주기 위한 것이라거나 어떤 면 에서 단순화시킨 작품으로 여기는 것은 잘못일 것이다. 고갱은 일부러 심오한 상징적 의미를 피하기는 했지만, 그럼에도 그것들 대신에 만족 감과 행복감을 전달하려고 애썼는데, 그것은 결코 쉽게 달성되는 일은

아니었다. 미국 미술사가 리처드 브레텔은 이렇게 말한 바 있다. "128×200센티미터에 달하는 「루페 루페」의 순전한 크기만으로도 그 작품이 「우리는 어디서 오는가?」와 같은 범주에 드는 작품으로 간주되어야 한다." 브레텔은 이어서 이렇게 말했다.

「루페 루페」는……전통적으로 유혹하는 인물인 열매 따는 사람을 아름다움이 넘치는 풍경 한가운데 놓은, 전적으로 낙원에 관한 작품이다. 이미 열매를 땄고 다시 따려고 하는 이 그림에서는 인간의 타락에 대한 필연성이 보이지 않는다. 그림을 보는 우리는, 궁극적으로는 장식이라고 할 만한 작품 앞에 서 있는 셈이다. 그 그림은 마티스(Henri Matisse, 1869~1954)의 그 어떤 작품보다도 보들레르의 이상, 즉 '황홀, 쾌감, 평온'을 구현하고 있다.

왜곡된 시각

이 새 그림들이 전달하려고 한 것이 무엇이든 그것들은 새로운 세기를 장식할 운명은 되지 못했다. 고갱은 과욕을 부린 나머지 그림들을 너무 늦게 보냈던 것이다. 그림들이 프랑스에 도착했을 때 전시회는 이미 한창 진행 중이었고 전시회와 상관없는 화랑들도 거의 모두 나름대로 독자적인 전시회를 열고 있었다. 브르타뉴 시절에 그린 작은 풍경화 한 점이 그랑 팔레의 100년전에 다른 인상파 작품들에 섞여 전시되었을 뿐, 그것을 제외하면 고갱의 작품이 공식적으로 전시된 것은 없었다. 고갱이 작품을 몽프레에게 보낼 수 있었던 것은 1월이 되어서였는데, 포장지에 주소를 잘못 쓴 바람에 그림 전체가 9개월 동안 행방을 알 수 없다가 마르세유로 회송되었다.

그림들은 그곳 창고에서, 세관원들이 그 문제를 어떻게 처리할 것인지를 생각하고 있는 동안 창고에서 먼지를 뒤집어쓰고 있었다. 이렇게

해서 고갱은, 그 자신의 삶과 작품 모두가 그토록 탁월하게 체현했던 옛 세기와, 자신의 창조행위가 놀라운 영향력을 미치게 될 새로운 세기 사이의 전환점을 구획짓는 데 실패하고 말았다. 그가 만일 만국박람회에 참여했다면 어떤 차이가 있었을지 궁금하기는 하지만, 실제로 거기에 참여하지 못했다 해서 그렇게 많은 것을 잃은 것은 아니었던 것 같다. 기성 미술계는 인상파를 포함시키는 데 거북한 느낌을 받았을지 모르지만, 그들은 자신들이 선정한 작품들을 되도록이면 하찮고 무미건조한 것처럼 보이도록 하기 위해 애썼던 것은 분명하다.

개인 화랑들은 본 박람회와 무관했기 때문에 상징주의자들이 우세했던 것은 분명하지만, 오늘날의 관점에서 볼 때 특별히 중요한 인물은 들어 있지 않은 것 같다. 반 고흐가 죽고 고갱이 타히티로 사라진 19세기의 마지막 10년은 그 전까지만 해도 북적거렸던 저 불멸의 대가라고 할 인물들이 이상하리만큼 눈에 띄지 않았다. 툴루즈 로트레크를 제외하면 그 90년대는 이류 화가들, 단명한 그룹들, 그리고 별로 중요하지 않은 이론들만 가득했다. 박람회의 주된 관심은 건축과 가구 두 분야에서 아르누보 양식이 두드러지게 득세하면서 장식예술에 쏠렸다.

파비용 블뢰 식당은 훗날 무수한 상점과 카페의 원형이 되었으며, 엘리엘 사리넨의 핀란드관은 건축계에 엄청난 물의를 일으켰고, 그런 반면 빈관은 새로운 세기의 처음 몇 년 동안 세상의 실내장식을 완전히 바꿔놓았다. 대형 전시관 두 개를 차지하고 있었음에도 미술은 이전의 만국박람회 때만큼 부각되지 못했다. 고갱이 오랫동안 주장해왔던 것처럼 이제 무엇보다도 일상적 오브제의 성격과 외관이 중요해졌기 때문에 그가 전시회에서 빠진 편이 오히려 잘된 일이었을지도 모른다.

기회를 놓친 이야기는 여기서 끝나지 않는다. 만일, 마침내 프랑스에 도착한 그 연작을 가지고 볼라르가 전시했을 때처럼 대작과 보조작과 함께 전시회를 가졌더라면 만사는 더할 나위 없었을 것이다. 그런데 안타깝게도 예전에 그랬듯이 그림 하나하나가 팔려나가면서 작품들이 뿔

뿔이 흩어져 다시는 한자리에서 볼 수 없게 되었으며, 그 결과 고갱의 전체 업적에 대한 심각한 왜곡 현상이 일어나게 되었다.

리처드 브레텔이 지적한 것처럼, 보스턴의 「우리는 어디서 오는가?」에 손쉽게 접근할 수 있다는 사실 때문에 미국과 유럽의 미술사가들은 '거의 지나칠 정도로' 그 작품에 대해서 비평을 썼다. 그런 반면 모스크바의 푸슈킨 국립미술관에 처박히다시피 한 「루페 루페」는 대부분 무시되었다. 그 결과, 탄생과 삶과 죽음에 대한 심오한 연구가 바로 고갱이 최종적으로 진술하고자 한 것이라는 사실은, 배려와 관대함에 넘치는 여성적인 낙원상에 대한 그의 비전에 비해 그리 철저히 인식되지 못했다.

고갱이 여자들을 '이용'했으며 그의 타히티 시절 그림들이 단순히 19세기 살롱 미술의 선정적인 주제를 이국의 무대로 옮긴 것뿐이라는 비판이 최근 제기되고 있다. 그러나 이런 관점은 고갱의 작품을 20세기의 감성으로 조명하기 위해 그를 그 시대의 문맥에서 떼어냈을 때나 가능한 것이다. 고갱이 여성 혐오증이 늘어나던 시대, 여성성에 대한 상징주의자들의 반감이 노골적인 혐오감으로 바뀌고 있던 시대에 작업했음을 상기할 필요가 있다. 그것은 귀스타브 모로의 「살로메」에 등장하는 '위험한 여자'를 위스망스가 『거꾸로』에서 악의 환상으로서 파악한 시대였다.

말하자면 그녀는 영원한 욕정의 상징적 화신, 불멸의 히스테리아 여신, 그녀의 살과 근육을 단단하게 해주는 강직증으로써 다른 모든 미를 압도하는 저 저주받은 미녀, 괴물 같은 짐승, 무책임하고 무감각하며, 고대 신화의 헬레네가 그렇듯이 자기에게 다가오는 모든 것, 자신을 바라보는 모든 것, 그녀가 만지는 모든 것에 독을 주입시키는 존재가 되었다.

이것이 현실세계에 아무런 영향도 주지 않는 가공의 환상에 불과하다고 생각할 사람은 없을 것이다. 여자들에 대한 이런 공포감의 실제적인 표현은 여성차별주의적이고 어리석은 행위로 나타났다. 고갱이 「루페 루페」 연작을 그리고 있을 때도 저 신비의 마술사 사르 펠라당은 장미십자가 교단의 연례회의를 개최하고 있었다. 그는 그 교단에 엄격한 일련의 규칙을 적용시켰는데, '여성'이라는 제하의 17항은 단호한 어조로 "마술의 율법에 따라서 여성의 모든 작품은 전시되어서는 안 된다"고 선언하고 있다. 다른 내용들은 그것보다 더 지독한데, 그런 일은 여성들이 살해되고 절단당하거나 해부되는 내용이 유행하던 문학에서도 찾아볼 수 있다. 그 가운데 유명한 것으로 영국 소설 『드라큘라』와 『지킬 박사와 하이드 씨』가 있는데, 남성의 여성에 대한 폭력을 그 행간에 감추고 있음에도 그 작품들은 그 무렵은 물론 오늘날에도 세계문학의 고전으로 읽히고 있다.

고갱이 그러한 세계의 일부이고 그의 삶이 세계의 양상을 반영하고 있음은 군이 말할 필요도 없다. 고갱이 젊은 여자, 실제로는 어린 여자를 원했다는 것은 이 같은 사실을 잘 보여준다. 특히 제한된 것이나마 서구식 교육이 촉구하던 일말의 독립심도 찾아볼 수 없는, 비유럽적인 문화의 순종 풍토에서 자란 여자들에 대해서 그랬다. 그러나 그의 그림에 담긴 메시지는 이와는 다른 것으로서, 그가 거듭해서 그린 독특한 여성만의 세계에서는 제재와 의미 양면에서 여성이 우위를 점하고 있다. 물론 이런 논의를 지나치게 깊이 파고들면 우스꽝스러운 결과가 될 것이다.

실제로 여권이라는 측면에서 볼 때 고갱은 그가 태어나기 10년 전, 탁월한 여권 신장 사상을 전개했던 할머니와는 비교도 안 된다. 심지어는 고갱이 여성을 '위험한 존재'로 보는 시각과 달리, 남성을 사냥꾼으로 여성을 주부로 보는 역할 이미지를 강조한 다윈의 진화론에 의해 당시에 만연하던 것처럼, 여성을 수동적이고 자식을 키우는 모성적인 존

재로 파악하는 데 그쳤다고 말할 수도 있다. 확실히 그가 그린 '모성' 그림들은 간단히 이런 범주에 끼워넣을 수도 있다. 가족에 대한 고갱의 태도가 대범했던 반면 모성에 대한 그의 표현은 거의 감상적이라고 할 정도로 부드럽기 때문이다.

모성에 대한 이런 경의가 생체 해부에 대한 욕망이라든가 19세기 후반의 문학에서 볼 수 있는 음란한 내용에 비해 바람직한 것이긴 하지만, 그것을 여성에 대한 해방된 관점이라고 보기에는 부족하다. 그렇기는 해도 그 자신이 안고 있던 한계와 동시대의 문맥을 감안했을 때 고갱은 그보다는 좀더 진보했던 것 같다. 새로운 세기로의 전환을 선도할 것으로 굳게 믿은 만국박람회 연작에서 고갱이 다시 한 번 남성이 거의 등장하지 않는 그림을 그렸다는 사실은 의미심장하다. 이 작품들은 '터키탕' 속의 여자노예들처럼 여성들을 제시한 것이 아니라 온전히 자신들의 세상 속에 속한 독립된 존재로서의 여성을 제시한 것으로서, 고갱이 자신의 친구들 사이에서 보낸 현실적인 삶, 즉 젊은 '바히네'가 식량과 몇 가지 선물과 교환하는 조건으로 요리를 하고 청소하고 같이 잠자리에 드는 삶과는 몇 광년은 동떨어진 것이다.

고전적으로 예술가와 예술은 분리되며 창조행위에서 삶이 압도되기 마련이지만 그의 그림과 글을 연구하는 이들이 매독으로 죽어가면서도 종교와 철학에 대한 사색으로 괴로워하는 모습으로 고갱을 미리 설정해놓은 반면, 정작 「두 명의 타히티 여인」 앞에 서서 그 순수함에 홀리는 이들은 고갱의 유산을 보다 광범위하게 음미하는 평균적인 미술관 관람객, 다시 말해서 평범한 일반 대중인 것이다.

지옥으로의 내리막길

고갱이 1900년에 그린 그림으로는 단 한 점도 현존하는 것이 없다. 어쩌면 남아 있지 않기는 하지만 작품을 그렸을지도 모르는데, 그렇다

고 해도 고갱이 모든 의욕과 목적을 포기한 것이라는 주장을 바꿔놓을 만큼 충분한 분량은 아니었던 것 같다. 중요한 목판 한 뭉치와 색채 전사가 있기는 하지만 그는 이제 대부분의 신경을 잡지일에 쏟았던 것 같다. 점점 더 싸움투가 되어가는 책자 만들기를 그렇게 부를 수 있다면 말이지만.

원래 계획은 그런 것이 아니었다. 신년 초에 그는 볼라르에게 계약을 제안했는데, 그것을 보면 분명 그림을 계속 그릴 것이라고 여기고 있었던 것 같다. 그러나 화상으로부터 계약을 수락하는 답장이 도착했을 3월 무렵 고갱은 3개월 전 자신이 내건 조건을 이행할 수 없으리라는 사실을 틀림없이 알았을 것이다. 그럼에도 매달 300프랑을 봉급으로 받기로 하고 일 년에 그림 24점을 그려주기로 했는데, 고갱은 자신이 그 사이에 단 한 점의 그림도 그리지 못한 이제 그런 일은 불가능하리라는 것을 짐작했을 것이다!

고갱이 이젤로부터 떠난 주된 이유는 시장의 유혹적인 제안 때문이었다. 고갱은 신중하게도 카르델라에게 창간호부터 『르 수리르』를 계속 보내주고 기쁜 마음으로 『레 게프』에도 계속해서 기사를 공급해주었다. 카르델라는 그 기사가 절실했다. 그의 친구들이 만든 잡지는 너무 미약해서 매번 총독과의 싸움에서 밀리고 있었던 것이다. 그해 11월 선거에서 가톨릭당은 겨우 4석만을 건졌을 뿐이며, 남아 있던 '부락'의 7석은 자동적으로 구필과 신교도파에게로 돌아갔다. 그것만으로 부족하다는 듯 갈레는 자신이 임명하는 '군도'의 의석을 카르델라의 적들로 채우는 절차를 밟았으며, 심지어 구필의 부관 레옹스 브로를 마르케사스 군도 전체의 대표자로 삼았다. 참패였다.

카르델라는 자신에게 남아 있는 유일한 수단인 『레 게프』를 가지고 반격하기로 굳게 마음먹었다. 1899년 2월, 그는 잡지를 4페이지에서 6페이지로 확장하고 읽을거리로 지면을 채우기 위해 고갱에게 정규 편집자가 되어달라고 부탁했다. 그럴 경우 잡지에는 그들 일파에서 쓸 수

있는 그 어떤 것보다 재미있는 읽을거리가 많아질 뿐더러 고갱은 영세한 사업가도 야심만만한 정치가도 아닌 중도파인 듯이 보인다는 이점도 갖고 있었다. 게다가 그는 그림도 그릴 수 있었고 비용도 별로 들지 않았다. 카르델라는 제안했고 고갱은 수락했으며, 예술은 물 건너간 신세가 되었다.

카르델라를 불안케 한 또 한 가지 이유는 갈레가 다시 한 번 공세에 나섰다는 사실이다. 시의회 개혁에 만족한 총독은 이제 선거로 선출하는 위원수를 열 명에서 네 명으로 줄이고 나머지를 자신이 지명하는 위원으로 채우는 등 상업회의소의 구조도 바꿀 계획이었다. 카르델라의 부추김에 의해 고갱이 편집한 첫번째 『레 게프』는 총독의 계획을 무자비하게 헐뜯는 '상업회의소의 해산'이라는 제목의 표제 기사를 실었다. 그 기사는 같은 호에 실린 다른 기사인 '행정부의 악귀'에 비하면 상대적으로 온건한 편이었다. 그 기사는 거의 명예훼손이나 다름없었으며, 마치 이제 적과의 싸움을 조종하고 주도하는 인물이 누군지를 알리기라도 하듯 공개적으로 고갱 자신의 서명이 들어 있었다.

물론 잡지 지면 대부분은 여러 단체의 회의 보고서로 채워져 있긴 했지만, 이것들은 지나치게 선택적이고 자파 구성원들에게만 유리하게 작성된 것이어서 노골적이고 거친 어조로 작성된 기사들의 보조물로 전락했다. 그러나 이런 기계적인 기사조차 적지 않은 시간을 잡아먹었다. 고갱은 원고를 작성한 다음 식자를 한 뒤, 푸나아우이아에서 보면 시내 반대편의 2층짜리 지주식 가옥인 쿨롱의 공장에 있는 보잘것없는 인쇄기로 인쇄해야 했다. 4월이 되면서 고갱은 『르 수리르』를 단념하고 이제 정규직이 된 그 일에 전념하게 되었다.

카르델라도 고갱도 생각하지 못했던 한 가지 일은 법에 따라 자신들이 발행한 잡지를 파리의 국립도서관에 기탁해야 한다는 사실이었다. 그 결과 최근까지도 프랑스나 타히티에서 결호 없이 발행본이 모두 구비된 『레 게프』를 볼 수 없었다. 이러한 사실은 충분히 이해할 수 있는

일이지만, 고갱에 관한 연구자들 대부분으로 하여금 그가 자신이 사랑하는 타히티인들을 사악한 식민주의자의 약탈로부터 지키기 위해 예술을 포기하고 언론에 뛰어들었으리라고 생각하게 했다. 프랑스에서 입수할 수 있었던 『레 게프』의 일부는 총독과 그의 행정부에 대한 노골적인 공격으로 가득 차 있어서 이런 주장을 뒷받침하는 듯이 보였다. 여기서 고갱은 확실히 강자 앞에서 약자를 지키던 저 자랑스러운 플로라 트리스탄 할머니의 손자였다.

1966년에서야 오세아니아 협회가 여기에 문제를 제기했다. 그 협회에서는 이름과 달리 프랑스인으로서 가톨릭 사제이며 타히티 역사 연구에 일생을 바친 P. 오렐리 신부가 쓴 고갱의 언론활동에 대한 연구서를 출간했으며, 또한 신부가 인류학자 뱅트 다니엘손과 함께 작업한 고갱 전기도 그 2년 전 스웨덴에서 출판되었고 영어판 출간을 앞두고 있었다. 이 연구서는 고갱이 원주민 편에 서서 활동하고 있었다는 주장을 뒤엎었는데, 고갱이 잡지일을 하던 2년을 통틀어 그와 비슷한 언급을 한 것은 단 네 차례밖에 없었고, 그것도 아주 애매하기 짝이 없었다는 것이다.

한 기사는 그 지역의 필요성과 겉도는 교육제도를 비판했지만, 그 이유는 고갱이 주로 신교도파 교사들이 맡고 있던 교육을 프랑스 가톨릭 선교사들의 손에 넘겨야 한다는 점을 지적하고 싶었기 때문이다. 두번째의 경우 고갱은 각 지역마다 프랑스 경관을 임명할 것을 요청했는데, 그것은 지역 주민을 보호하기 위해서가 아니라 지역 원주민들이 이주민들의 재산을 도둑질하지 못하도록 하기 위해서였다.

또 한 번은 고갱이 알코올 판매를 통제하자는 신교도 목사들의 제안을 비난한 것인데, 이것은 그 섬으로서는 중대한 문제로서, 그럴 경우 더 많은 원주민들이 술을 찾아 파페에테로 몰려들 것이기 때문이라는 것이다. 고갱은 여기서 신중하게도 알코올 생산이 이주민들이 돈을 버는 주요 수단이라는 사실을 언급하지 않고 있다. 실제로 그가 지역 주

민의 이익을 옹호하려고 한 유일한 경우는 지나가는 말로 중국인 이주민들의 '침범'이 타히티인들에게 피해를 가져올 수도 있다고 한 언급이지만, 여기에서조차 그가 관심을 가진 것은 토착 원주민의 보호보다는 자기에게 월급을 주는 사람들, 즉 자신들의 주된 경쟁자인 중국인 상점주들을 혐오하는 프랑스인 사업계의 경제적 이익을 옹호하려는 것이었다.

오렐리와 다니엘손이 내린 결론처럼 고갱은 타히티인들을 배려하고 자신의 편집권을 이용하여 그들을 지키려고 하기는커녕 카르델라와 가톨릭파의 수동적인 대변인에 불과했다. 이것이 그가 정치를 등한시한 또 하나의 증거에 지나지 않는다고 주장함으로써 고갱을 옹호해볼 수는 있을 것이다. 첫번째 타히티 체류기에 기록한 '알린을 위한 공책'에서 그는 자조적인 어조로 자신은 민주주의와 공화주의를 절대적으로 신봉한다고 하고는 논의 전체를 뒤집음으로써 결국 두 가지 모두 믿지 않는다고 결론지으면서 자신의 정치관을 피력한 바 있다. 이것은 무정부주의자들의 관례적인 풍자로서, 고갱은 피사로와 함께 지냈던 시절 이후로 스스로를 무정부주의자로 공언해왔다.

그러나 그의 『레 게프』 활동을 도덕을 넘어선 또 하나의 연기라고 간주하기는 어려울 것 같다. 사실은 고갱이 『레 게프』에서 비난을 퍼부은 바로 그 사람들, 이를테면 에두아르 샤를리에 검사장 같은 사람들이 토착 원주민의 참된 친구였다는 사실이다. 샤를리에는 그 섬에서 한때는 총독대리로 활동하기도 하면서 오랜 세월 공직을 거치는 동안 내내 타히티인들의 편에서 법을 공정하게 적용해왔다. 폴리네시아 태생의 자식에 대해 아무런 마련도 해주지 못했던 고갱과 달리 샤를리에는 사려 깊게도 원주민 여자와의 사이에서 낳은 자기 자식을 양자로 삼아서 뒤를 봐주었다. 물론 검사장이 그들 도당에게 눈엣가시였던 진짜 이유는 단순한 관직 때문만이 아니었다. 고갱이 이 훌륭한 사람에게 그토록 신랄한 욕설을 퍼부은 진짜 이유는 단지 그가 신교도이며 따라서 그들 도

당이 혐오해 마지않는 원수라는 사실 때문이었다.

고갱이 『레 게프』에서 웃음거리로 삼은 몇몇 사람들의 경우는 뚜렷한 이유가 있었던 것도 아니었다. 또 일부는 심지어 고갱에게 우호적인 사람들이었지만 그들 도당이 표적으로 삼기만 하면 그런 것은 문제도 되지 않았다. 빅토르 레도 이런 경우였는데, 그는 그 섬의 사무총장이었기 때문에 갈레가 프랑스에 가 있는 동안 부관으로서 총독을 대리하기도 했다. 고갱은 레를 '충복 프라이데이'(로빈슨 크루소의 원주민 하인—옮긴이)로, 갈레를 로빈슨 크루소로 빈정거렸지만, 가장 짓궂은 비난은 잡지 표지를 장식한 멋진 풍자화로서, 거기에서는 종종 갈레를 곰(신교도의 상징)으로, 레를 그 등에 올라탄 원숭이로 묘사하곤 했다.

실제로는 이 사무총장은 그 섬에서 몇 안 되는, 진정한 의미에서의 문화인이었다. 식민지 업무를 보기 전 파리에서 작가로 활동했던 그는 예술가들의 카바레 '샤 누아르'(검은 고양이)에 원고를 준 적이 있으며, 결국 고갱과 같은 패거리였던 셈이다. 얄궂게도 레는 『레 게프』의 상스러움을 즐겁게 여겼을 것이며, 아마도 타히티에서 고갱이 얼마나 중요한 화가인지에 대해 조금이라도 알고 있던 유일한 인물이었을 것이다. 고갱의 병을 앓고 있을 때는 제대로 간호를 받도록 신경을 써주기도 했지만, 그럼에도 카르델라 일당이 명령한 저 모욕적인 조롱에서 벗어날 수는 없었다.

솔직히 말해서 그들이 표적으로 삼은 몇몇 인물들에 대한 비난은 실로 터무니없어 보인다. 그들은 뉴질랜드인 소유로서, 한때 공포의 대상이었던 저 앵글로색슨 신교도들에 대한 타히티의 굴욕적인 예속을 연상케 한다는 이유만으로 승객과 물품을 싣고 파페에테와 마르케사스 제도를 오가는 하나뿐인 정기선인 크루아 뒤 쉬드(남방의 십자가) 호를 비난했다. 그들은 심지어 고갱으로 하여금 가톨릭 전도구에서 적지 않은 사람들을 개종시킨 것으로 알려진 마르케사스 제도의 신교도 선교사 베르니에 목사를 비난하게 하기까지 했다. 고갱은 심지어 베르니

에의 아내를 비열한 기사 속에 집어넣기까지 했는데, 그것은 그 일 직후 그 가엾은 여인이 세상을 떠나면서 이중으로 언짢은 결과가 되고 말았지만, 그 여인은 남편과 마찬가지로 고갱에게서 위선적이라는 비난을 받을 이유가 없었으며, 그 일은 그들 두 사람의 마지막 결혼생활을 망쳐놓기만 했을 뿐이다.

그렇다고 그 잡지가 표적을 선택하는 데 어떤 일관성이 있었던 것도 아니었다. 그들 일당이 개의치 않는 인물이면서 그 사람이 고갱의 친구일 경우에는 안전했다. 그 결과 모리스 올리벵은 치안판사이자 행정부의 일원이었음에도 『레 게프』에 판사로서의 자신의 역량에 대한 자화자찬이 담긴 뻔뻔한 시를 발표하기까지 했다. 그렇지만 도덕적으로나 실질적으로 고갱을 도와주었던 오귀스트 구필에게는 이런 특혜가 용납되지 않았다. 악의 화신이고 총독의 친구들인 신교도의 지도자였으며 중국인 협력자인 그를, 『레 게프』는 저 가증스러운 영국인들과 똑같은 원수로 대하기 시작했다.

중국인들을 대하는 구필의 처신은 아주 훌륭한 것이었다. 그는 자신의 사사로운 이익에 반해서, 이주민들로부터 그들을 보호해주고, 1898년 개혁 전의 시의회가 동양 이주민들의 번창하는 사업을 훼방놓음으로써 결과적으로 카르델라 패거리에게 이익을 안겨주기 위해 중국 사업체들에 부과하려고 했던 가공하리만큼 부당한 세금에 대해 프랑스의 루베 대통령 앞으로 청원서를 내도록 도와주었다. 반(反)중국 패거리의 선봉은 시장의 동료 빅토르 라울이었는데, 그는 갈레의 개혁이 실시되면서 상업회의소 의장직을 잃은 인물이었다. 달리 할 일이 없던 라울은 태평양을 순회하며 약탈할 땅을 찾는다는 소문이 있는 중국인들, 즉이 '황색의 위험'과 맞서싸우기 위한 운동에 전념했는데, 고갱은 거기에 탁월한 솜씨로 조력을 아끼지 않았다.

카르델라 일당은 고갱에게 안정된 수입과 함께 다시 어느 정도 사회적 지위를 부여해주었으며, 고갱은 그 일을 고맙게 여겼다. 쓸 돈이 생

기자 그는 푸나아우이아에서 조그만 파티를 열어서 새로 사귄 친구들은 물론 토목공사국에 근무하다가 최근 그 근처로 이사온 피에르 르베르고 같은 이들을 초대하곤 했다. 포도주 및 주정 수입업도 겸하고 있던 라울은 술을 준비했으며 고갱은 대개 일요일 점심때쯤 타히티식 잔치를 마련하면서 이따금 그림을 넣은 차림표를 내놓기도 했다.

그 파티는 종종 식사를 마치고도 밤을 지새우고 월요일 아침까지 이어지곤 했다. 가끔 파티가 약간 거칠어지면서, 한 증인에 의하면, 파티에 참석한 여자들 모두에게 옷을 벗도록 권유하기까지 했다. 하지만 정작 고갱 자신은 술을 마시지 않은 채 새 친구들의 저속한 광대짓을 옆에서 지켜보는 편이라서 다른 사람들에게 기분 나쁜 인상을 남겼다. 이쪽도 저쪽도 아닌 그가 처량하고 외로워 보인다.

선과 그림자들

그는 그해 5월 몽프레에게 다시 병이 도졌으며 6개월 동안 그림을 한 점도 그리지 못했다는 편지를 보냈다. 고갱은 6월이나 7월쯤 계약에 의해 첫번째 캔버스와 물감을 받았지만 현상태로서는 그가 거래조건을 제대로 이행할 수 없는 것이 확실했다. 당시에는 이런 일을 걱정하지 않았을 텐데, 그는 자신이 만국박람회용으로 보냈던 그림이 이제 머지않아 나타날 것이고 그 정도면 한동안 화상에게 건네줄 수 있는 충분한 양이 될 것이라고 보았기 때문이다. 그는 또 몽프레에게 볼라르에게 전해달라는 지시와 함께 지난해 말 작업했던 판화도 보냈다. 그해 2월 한 여행자가 그것들을 가지고 가기로 했던 것이다.

고갱은 그 판화도 볼라르와의 계약에 명시된 의무조항을 어느 정도는 충족시켜주리라고 여겼다. 그러나 몽프레와 볼라르는 아주 얇은 박엽지에 찍힌, 거의 500장에 달하는 목판화 뭉치를 보고 전혀 기뻐하지 않았다. 판화를 자세히 들여다본 그들은 분명 그것들을 서로 관련짓고

어떤 식으로 전시해야 할지에 대한 실마리가 있을 것이라는 생각을 했을 테지만, 고갱은 자신의 생각을 말하거나 볼라르가 원하는 어떠한 지시도 보내주지 않았던 것 같다. 그리고 볼라르는 분명 자신이 나서서 그렇게 애써 노력할 만한 가치는 없다고 여겼던 것 같다. 그 결과 열다섯 점 가량의 목판 하나하나마다 30점씩 찍은 판화는 풀리지 않은 수수께끼로 남게 되었다. 볼라르는 그 판화의 전시를 서두르지 않았는데, 언제나처럼 그것들을 일반에게 공개하기만 하면 상업적인 성공을 거둘 것이 확실하다고 굳게 믿고 있던 고갱과의 사이에 적지 않은 불화가 일어났다.

달리 그 일을 할 수 있는 사람이 없었기 때문에 이번에는 고갱이 직접 목판을 찍었으며, 따라서 찍는 기술을 개량하기 위해 고심했을 것이다. 판화지를 보면 목판을 찍기 전에 알맞게 적셔져 있었다는 것을 알 수 있다. 그는 또한 「노아 노아」 세트에서 특징적이었던 정교하고 미세한 농담(濃淡)에는 크게 신경을 쓰지 않았다. 이번 판화는 중세의 삽화나, 에밀 베르나르가 클루아조니슴을 위한 기초 작업으로 맨 처음 진작시켰던 저 17, 8세기의 대중적인 목판인 에피날 판화와 비슷하게, 훨씬 힘차고 단순하며 일부러 편안한 윤곽선을 사용했다.

전에도 그랬듯이 이 판화들도 이전 몇 해 동안 고갱이 가졌던 관심사를 목록으로 작성해놓은 것으로 볼 수 있다. '볼피니'와 「노아 노아」 세트가 그것이 제작되기 직전 몇 해 동안의 그림에서 끌어왔던 것처럼 이 얇은 박엽지에도 1896년에서 1900년에 그린 그림 속의 장면들이 담겨 있었다. 그렇지만 여기에는 분명 그 이상의 뭔가가 들어 있는 듯한데, 지금으로서는 확신을 가지고 꼬집어 말하기는 어렵다. 1988~89년 미국과 프랑스에서 열린 대규모 고갱전의 기획자들은 그 판화들이 거의 연재만화와 비슷하게 한데 조합된 것이라는 독창적이고 설득력 있는 견해를 제시했다. 그에 대한 증거는 그중 일부가 서로 맞물려 있는 듯이 보인다는 것이다.

이를테면 연속된 하나의 수평선이 서로 다른 두 장의 판화에 걸쳐 있어서, 두 장을 나란히 놓을 경우 서로 이어진다. 이런 작업방식은 그림을 연작으로 그려서 이런 식으로 나란히 놓고 싶어했던 고갱 자신의 생각과도 잘 어울리는 것이다. 둘씩, 셋씩, 혹은 넷씩 짝을 이루는 이 판화들은 종교에 대한 고갱의 관심, 매시의 사상에 의거한 통일된 신앙의 모색, 또 다른 견신론 서적들, 불교에 대한 생각과 교화에 대한 추구 등을 표현한 것으로 볼 수도 있다.

이러한 주제들은 1900년 초 작업한 듯이 보이는 고갱의 유일한 작품, 즉 새로운 기법을 응용한 전사 판화 세트에도 이어졌다. 고갱은 예전의 모노타이프에서 먼저 수채화나 잉크화를 그린 다음 그 위에 종이를 얹음으로써 반전된 이미지를 '찍는' 전통적인 방법을 답습했었다. 확실히 이것은 여러 장의 복제화를 만드는 것이 아니라 기껏해야 '일회성'에 그치는 방법이었지만, 고갱은 이따금씩 같은 그림을 가지고 두번째와 세번째 복제를 시도하곤 했다. 그러나 그가 이를 통해 이루려던 것은 어느 정도 부수적인 얼룩 효과로서, 그는 그런 효과가 자신의 신비로운 주제에 좀더 신비스러운 분위기를 덧붙여준다고 여겼다.

그러나 1900년 고갱은 전혀 다른 방법을 생각해냈다. 그것은 잉크를 묻힌 종이를 다른 종이 위에 얹고 그 뒤에 그림을 그림으로써 누르는 부분만 잉크가 '찍히도록' 하는 방식이었다. 현존하는 전사지의 뒷면에는 아직도 연필화가 그대로 남아 있는데, 그 '앞면'에는 예전의 모노타이프 방식에 비해 훨씬 선명해진 이미지가 찍혀 있지만, 고대 동굴 벽화나 풍화된 프레스코화에 비교되는 저 흥미로운 우연의 속성도 얼마간 남아 있다.

고갱은 이 새로운 전사 방식에 큰 종이를 사용함으로써 오래된 벽화를 볼 때와 같은 인상을 한층 강화시켰지만, 볼라르는 여전히 별다른 인상을 받지 못한 채 판화의 전시를 질질 끌었고 해가 가면서 그들의 관계는 어긋나게 되었다. 제대로 된 그림을 받지 못한 화상은 선불금을

지급할 생각이 들지 않았다. 그 일이 있고 나서 얼마 후 고갱은 자신의 지지자였던 젊은 화가 쇼드가 그에게 진 빚을 갚지 않은 채로 죽었다는 사실을 알게 되었다. 나중에 가서 쇼드의 동생이 빚진 돈을 일부 갚긴 했지만, 1900년 초반은 고갱에게는 무척 어려운 시기였다. 그리고 그 것이 『레 게프』에서 자기에게 급료를 주는 이들에 대한 그의 절대적인 충성에 대해서 비록 완전한 변명까지는 아니더라도 어느 정도 해명해 줄 수 있을 것이다. 적어도 고갱에게 그들은 정기적인 수입원이었다.

패거리의 지도자

아무리 물질적으로 궁핍했다는 점을 참작한다 해도 그해 후반 고갱의 적의에 찬 반중국적 태도에 대해서는 변명의 여지가 없어 보인다. 타히티 거류 중국인에 대한 반감에는 이미 쥘리앙 비오가 『로티의 결혼』에서, 장사꾼 친 리가 싸구려 장신구로 귀엽고 순진한 라라후의 마음을 사려고 든 저 비열한 장면으로 설정해놓은 선례가 있었다. 비오/로티는 독자들로 하여금 이런 인간의 본성에 대해 일말의 의혹도 품지 않게 만들었으며, 다음과 같은 구절을 보면 타히티 거류 중국인들이 어떻게 비쳤는지 잘 알 수 있다.

이제 파페에테의 중국인 장사치들은 타히티 여자들에게는 혐오와 공포의 대상이다. 젊은 여자애에게는 자기가 이런 인간들이 늘어놓는 구애의 말을 듣고 있는 장면이 남의 눈에 띄는 것만큼 치욕스러운 일도 없다. 하지만 그들은 교활하고 부유하다. 그들이 선물과 은화의 힘 덕분에 여자들의 마음을 사로잡을 수 있다는 것은 누구나 아는 사실이고, 그것만으로도 일반인의 멸시를 보상하고도 남는다.

이런 로티가 '코케'로 부활한 셈인 고갱은 특별한 이유도 없이 무차

별적으로 이 선임자의 편견을 받아들였던 것 같다. 어떤 종류든 경작지가 별로 없는 이런 작은 섬에서 대대적인 이주는 결코 현명한 처사로 보기 어려울 것이다. 오늘날 인도 주민 인구가 섬의 토착 원주민보다 수적으로 우세한 피지 섬에서도 이미 그런 문제가 터져나왔지만 여전히 해결되지 않고 있다. 오늘날 말레이시아에 속하는 말라야 정도 크기의 국가도, 말레이인들이 경제적으로 밀려나고 국가경제가 거의 중국인들 손에 장악되었을 때는 곤란을 겪었다. 인종적인 증오심에 사로잡히지 않고도 이런 문제에 대해 대처하는 것은 가능하다. 타히티의 조그만 땅에 달려드는 중국인이 그렇게 많았다면 그들의 유입을 통제할 만한 법을 제정할 수도 있었을 것이다. 그렇지만 원주민으로부터 그 섬을 빼앗은 사람들이 제정하고 집행하는 법이라면 필연적으로 도덕적 근거가 결여됐을 수밖에 없었을 것이다.

그러나 이 같은 반중 정서는 앞으로 있을 수 있는 침입에 대한 어설픈 소문에 근거한 것일 뿐이었다. 어느 사회든 속죄양을 갖게 마련인데, 파페에테의 경우는 중국인이 그 역할을 맡은 것이다. 사실 이 중국인들은 원래 백인 농장주들이 싸구려 하급노무자로 타히티에 들여왔다. 그 당시 낙천적인 타히티인들은 나무에 열매가 달리고 바다에 고기가 있으며, 그리고 면화 재배 같은 새로운 일들이 전혀 이해되지 않는 마당에 굳이 돈 때문에 일할 필요를 느끼지 못했다. 1852년 프랑스 식민지에서 노예제도가 철폐되고 난 후 실제로 이런 노동자들을 수입하기 위한 공적 자금에 대한 법령이 별도로 마련되었다.

처음에는 프랑스인이 보기에 인종적으로 타히티인 쪽에 좀더 가까워 보이는 인도인들이 적합할 것으로 판단되었다. 하지만 경쟁 제국에 우량 인력을 빼줄 생각이 없었던 인도의 영국 정부는 그들의 제의를 거부했다. 홍콩의 영국 정부는 좀더 융통성이 있었던 까닭에, 1865년부터 중국인들이 타히티에 도착하기 시작했다. 타히티의 사업가 집안인 새먼 가와 브랜더 가, 그리고 그렇게 정직하지 않은 스코틀랜드 사업가

윌리엄 스튜어트가 그들 대부분을 들여왔는데, 스튜어트는 거의 1천 명에 달하는 중국인 노무자와 그들의 가족을 데려와서 엄청난 면화 재배 사업에 투입했다가 파산하고 말았다.

이렇게 타히티로 들어온 노무자들 가운데 고향으로 돌아가지 않은 이들이 있었다. 그들 가운데 탁월한 사업가 기질을 갖고 있던 이들은 얼마 안 되는 벌이로 저축을 해서 타히티 일대에 원주민과의 교역소를 설치하고 파페에테에 상점과 식당을 열었으며, 그 결과 10년도 채 지나지 않아서 파페에테에는 그들만을 위한 사원과 탑과 병원까지 갖춘 중국인 구역이 생기게 되었다.

시장 주변에 중국인 식당과 중국 물품을 파는 상점이 들어선 일종의 차이나타운이 형성되었고, 지금까지 이어지고 있다. 그리고 얼마 지나지 않아 그들은 어려움을 겪게 되는데 그 대부분은 아편과 관련된 것이었다.

카르델라가 보기에 아편 팅크 같은 약을 수출하는 일은 괜찮게 보였지만, 약제라는 것은 위장일 뿐이었고, 중국 노인 두 사람이 상점 뒤편에 앉아 아편을 피우는 광경을 본 사람들은 끔찍하게 여겼다.

물론 시내의 프랑스 사업가들과 중국인 사업가들 사이의 경쟁으로 인해, 처음에는 단순한 반감이었던 것이 증오에 가까운 망상으로 변질되었다. 사람들은 중국인들이 타히티에 나병을 들여왔다고 여겼는데, 그것은 사실이 아니었지만 사실 여부는 중요하지 않았다. 1883년부터 시의회 내에서 벌어진 논쟁은 시간이 흐를수록 그 문제에 대해 점점 더 강박증세를 보이고 있는데, 사태를 위기로 몰아간 영예는 고갱에게 떨어졌다.

빅토르 라울은 중국인의 위협을 확신하던 정치가로서 나중에 가서 거센 항의를 야기시킨 장본인이지만, 그의 대변인 역할을 한 것은 고갱이었다. 1900년 9월 쿨롱이 인쇄한 다음과 같은 포스터가 시내에 나붙었다.

타히티는 프랑스의 땅

> 공지
> 중국에 동화되지 않은 우리 동포들에게, 이 달 23일 일요일 오전 8시 30분에 시청에서, 중국인의 침입을 저지하기 위해 취해야 할 조치를 결정짓기 위한 집회가 있음을 알리는 바이다.
> 폴 고갱

엄청난 군중이 집회에 참석했고, 빅토르 라울이 연설을 하고 회장에 선출되었다. 당시 그가 자신의 연설문을 자랑스럽게 『레 게프』에 게재했기 때문에 오늘날까지 남게 된 그의 유일한 대중 연설인 그 글은 여러 가지 점에서 흥미롭다. 그는 "내게 너무도 소중한 이름인 프랑스인"으로서 연설한다는 말로 시작하여 "1,200만의 중국인들이 태평양을 돌아다니며 점차 남양 무역을 장악하고 있다"는 말로 공포감을 조성하고는, 그렇게 되면 아틸라의 저 야만적인 유럽 침공 때와 비슷한 사태가 일어나지 말라는 법은 없다는 식으로 조심스럽게 자신의 견해를 피력했다.

고갱 자신의 견해에 따르면, 중국인과 타히티인 사이에서 태어난 혼혈인들이 프랑스 국적을 주장하게 되고 그럴 경우 (그의 미묘한 표현대로) "조국의 국기에 노란 얼룩"이 남게 되는 더 나쁜 사태가 벌어질 수 있다는 것이었다. 행정부가 사태가 이 지경까지 되도록 방치한 사실을 비난한 뒤 그는 청중들에게, 프랑스의 국민들에게 "지구 변방에 프랑스 국민의 이름으로 불리기에 나무랄 데 없는 프랑스인들, 중국인이 되고 싶지 않은 프랑스인들, 그리고 바로 그 이유 때문에 무서운 책임감을 느끼고 더 이상 간과해서는 안 되는 프랑스인들이 살고 있는 프랑스 식민지가 있다는 사실"에 주의를 환기시키는 진정서에 서명하도록 촉구했다.

이것은 소동을 일으키기에 충분한 사건이었다. 그런데 사람들이 흥분해서 자리에서 벌떡 일어나 이웃에 있는 중국인 상점을 공격하러 가지 않았던 것은 아마도 여느 때처럼 더위로 인한 무기력 탓이었을 것이다. 그러나 그 집회와 청원서와 『레 게프』를 통해 계속된 선동은 종족 간의 화합에 적지 않은 악영향을 끼쳤다. 아주 최근까지도 프랑스령 태평양에 거주하는 중국인들은 이국인으로 간주되었고 특별한 입법으로 규정된 이류시민 취급을 받았다. 하지만 오늘날에는 관습과 종족간의 혼인으로 중국인들도 타히티의 삶에 깊숙이 동화되었다. 그러나 그들에 대한 증오와 오해가 그토록 오래 이어진 한 가지 이유는 뭔가 잃을 것이 있다고 여긴 몇몇 탐욕스런 인간들의 시기심과 두려움을 고의적으로 자극한 카르델라와 라울 같은 이들과, 비열한 이 모든 짓에서 얻을 것이 아무것도 없었음에도 거기에 동조한 폴 고갱 같은 사람이 있었기 때문이었다.

예술의 통신판매

적어도 한 가지 점은 분명해졌는데, 1901년이 되면서 고갱은 완전한 최하층민이 된 것이다. 그의 할머니는 자신을 명예로운 정치적 추방자로 여겼으며, 그녀의 손자 역시 그런 고립 상태를 어느 정도 낭만적으로 여겼지만, 그 역시 현실이 그렇게 즐거운 것만은 아니라는 사실을 깨달았을 것이다. 그는 이제 화가가 아니라 술어적인 의미에서만 언론인이라 할 수 있었는데, 그것을 좀더 정확히 말하면 싸구려 선동가인 셈이었다. 파우우라와의 기본적인 관계를 제외하면 고갱과 타히티인과의 접촉은 사실상 없는 것이나 마찬가지였다.

그 섬의 명사들은 구필 같은 부자들이나 샤를리에 같은 프랑스 행정부 관리들이나 이제 화해하기 어려운 적으로 바뀌었으며, 그가 한 짓을 아는 중국인이라면 누구든 그를 보는 것만으로도 질색했을 것이 분명

했다. 그것과 동시에 그가 변호하는 데 헌신했던 이들은 고갱을 쓸모 있는 도구 정도로 여겼을 가능성이 높은데, 그들은 고갱이 죽고 나서 그런 자신들의 생각을 분명히 밝혔다. 그런데 설상가상으로 새해 들어서 다시 병이 재발하여 2월과 3월에 걸쳐 세 차례나 병원에 입원했다. 게다가 그에게 호의적이었던 뷔송 박사도 마르케사스 제도로 전임된 후여서 이제는 그 병원에 없었다.

이렇게 입원한 덕분에 억지로 휴식을 갖게 된 고갱은 적어도 자신이 하고 있던 일을 차분하게 돌아볼 기회를 얻을 수 있었다. 그에겐 이제 약간의 돈이 있었다. 그가 보낸 그림들이 마침내 파리에 도착했고 적지 않은 입씨름이 오간 끝에 결국 볼라르가 계약 내용을 지켰던 것이다. 무엇보다도 몽프레에게서 전혀 뜻밖에 그림 두 점을 귀스타브 파예에게 판매한 대금을 받았는데, 그중에는 열매인지 꽃인지가 든 쟁반을 든 여인을 그린 「타히티의 두 여인」도 포함돼 있었다. 남프랑스의 베지에 출신 사업가와의 이 새로운 관계는 고갱이 훗날 명성을 얻는 데 지대한 영향을 미치게 되었다.

파예가 차츰차츰 가장 중요한 작품들로 구성된 고갱 컬렉션을 수집하고 그것을 본 다른 수집가들도 그에게 관심을 갖게 되면서, 그림값이 볼라르가 정해놓은 저 비참한 수준에서 뛰어오르게 되었던 것이다. 고갱이 파예 일가에 대해서 알고 있었을 가능성이 높다. 그들 집안은 포도원과, 신설 철도를 이용해서 북부의 도시들로 신속한 수송이 가능하게 되면서 갑작스럽게 호황을 맞으며 막대한 이익을 남기게 된 '대중용 포도주'에서 주로 돈을 벌었다. 그런데 파예 집안은 그의 조부 때부터 예술에 대한 정열을 가지고 있어서 지방 미술관을 건립하고 연례 미술전을 개최한 저 베지에 미술협회의 발기인이 되었다.

1899년 집안 사업을 물려받은 귀스타브는 미술관 큐레이터를 맡으면서 이 연례 미술전을, 고갱을 포함하여 자신의 개인적 취향에 맞는 화가들을 소개하는 데 이용할 수 있었다. 그 일부는 지극히 사적인 데

서 발단된 것이다. 파리와, 전위미술을 후원하는 몇몇 화랑들을 자주 방문하곤 하던 귀스타브는 1894년 우연히 자바여인 안나와 함께 외출한 고갱을 보고 '정말 이상하면서도 당당한' 한 쌍에 깊은 인상을 받았다. 그때 고갱은 예의 볼리바르 모자를 썼고 '샛노란 드레스 차림을 한' 안나는 흡사 조각처럼 보였던 것이다.

몽프레와 만난 파예는 파리에 있는 그의 아파트와 남프랑스의 별장을 방문하여 고갱의 작품을 보았으며 그곳에서 처음 고갱의 작품을 구매했다. 그와 동시에 그는 1901년 4월로 예정된 다음번 전시회에서 고갱을 크게 다뤄야겠다고 마음먹고는 고립돼 있던 화가에게 일종의 팬레터를 보내기 시작했으며 마침내 1903년 전시회의 주역을 제안하기에 이르렀다.

지방에서 전시회를 할 수 있다는 것은 그것만으로도 놀라운 일이었지만, 선불로 지급된 돈은 경이적이었다. 적어도 일시적으로는 고갱의 경제적 고통도 끝나고 이제는 원한다면 하던 일을 그만둘 수 있게 되었다. 사람들을 그토록 성나게 만들었음에도 『레 게프』는 타히티의 정치에 그리 영향을 미치지 못했으며, 카르델라 일파가 계속해서 잡지를 지원할지도 불투명한 상태였다. 게다가 고갱의 작업도 휴업 상태였고 푸나아우이아에서 새로운 자극거리를 발견할 가능성도 없어 보였다. 「루페 루페」 연작과 목판화 이후로 주변의 생활에서 뭔가를 창조해보려는 욕구는 고갱에게서 자취를 감추었다. 다시 그림을 시작하려면 새로운 영감을 얻어야 했다. 그러려면 지금이야말로 마르케사스 제도로 떠날 때였다. 그곳에서라면 어쩌면 융성하는 폴리네시아 문화와, 고갱이 그토록 절실하게 원하는 자극을 구할 수 있을지도 몰랐다.

벌써 일 년 넘게 쉬프로부터 아무 소식도 듣지 못한 그는, 그 동안 함부로 대하기만 했던 친구가 마침내 기분이 상한 것이라고밖에 짐작할 수 없었을 것이다. 아마도 고갱이 쉬페네케르가 침묵을 지킨 진짜 이유를 몰랐던 편이 더 나았을지도 모른다. 그것을 알았다면 너무 고통스러

웠을 테니까. 그전 해인 1900년 6월 메테는 쉬프에게 둘째아들 클로비스가 3년 전 승마 사고 때 입은 후유증을 치료하기 위해 수술을 받고 나서 스물한 살의 나이로 죽었다는 편지를 보냈다. 그 청년은 패혈증 때문에 목숨을 잃은 것이었다. 메테의 편지 어조는 아주 고통에 찬 것이었다. 그녀는 맏아들 에밀이 학업을 때려치우고 세상을 편력하는 부친의 발자취를 따라, 아마도 에스파냐계 미국인 친척인 우리베 일가를 찾아서 콜롬비아의 보고타로 떠나버린 뒤여서 장과 폴, 두 아이만 데리고 있었다.

새삼스럽게 무책임한 남편을 떠올리게 만든 그 사건은 메테의 묵은 상처를 건드리고 말았다. 그녀는 쉬프에게 두 아이가 죽고 한 아이가 가출함으로써 자신의 가슴과 삶에 공허만 남게 되었다면서 제발 폴의 주소를 알려달라고 애원했다. "비록 비위에 맞지 않더라도 그이에겐 편지를 써야겠지요. 그 사람의 지독한 이기주의를 떠올릴 때면 정말 역겹지만 말이에요. 나면서부터 무거운 짐을 져야 했고 이 모든 비탄을 겪었는데, 이제 혼자서 그 많은 걱정거리를 안아야 하다니. 아니면, 당신이 그 사람에게 이 편지를 전해주시겠어요?"

결국 쉬프는 둘다 하지 않았고 두 번 다시 고갱에게 편지를 쓰지도 않았으며, 이렇게 해서 고갱은 아들의 죽음에 대한 무서운 소식을 듣지 않을 수 있었지만, 동시에 자기 맏아들이 그의 야성적이고 무책임한 모험욕을 이어받았다는 사실도 알지 못했다.

어디에서도 연락이 오지 않는 침묵이 이어졌다. 그는 『노아 노아』의 첫번째 발췌분이 수록된 『레뷔 블랑슈』를 받아본 이래로 모리스가 무슨 일을 하고 있는지에 대해 거의 아무것도 알지 못했다. 고갱이 그해 1월 벨기에의 『락시옹 위멘』에 추가 원고가 게재된 사실과, 5월에 프랑스의 잡지 『라 플륌』에서 고갱과 함께 나란히 모리스의 이름을 공동필자로 한 유일한 완본이 간행한 사실 역시 알지 못했을 가능성이 높다. 두 사람 사이에 의사소통이 이루어지지 않은 사실은 좀 어리둥절한 일

이다. 다니엘 드 몽프레의 편지는 꼬박꼬박 도착했지만 모리스로부터는 아무런 연락도 없었다. 그는 훗날 자신이 고갱에게 『라 플륌』 완본판을 100부 보내주었다고 주장했지만, 그게 사실이라 해도 타히티에는 책이 도착한 적이 없다.

고갱의 입장에서 볼 때 더 안 좋은 일이지만, 그가 보았던 유일한 『레뷔 블랑슈』 1회 발췌분에는 그림이 들어가 있지 않아서 문자와 시각 양면을 원했던 고갱 자신의 의도와는 전혀 다른 것이 되었다. 자신이 원래 의도했던 대로 보기 위해 고갱은 '잡기장' 이 수록된데다가 원래는 모리스가 시를 보내면 넣을 셈으로 자리를 남겨두었던 『노아 노아』 연습장 빈 페이지에 글과 잘 어울린다고 여겨지는 데생과 판화들을 선별해서 붙였다. 흔히 『노아 노아』의 진본으로 간주되는 것은 바로 이것으로, 고갱이 작업해놓은 형태 그대로 출판되었다.

그렇지만 내용상으로는 모리스의 『라 플륌』 판이 그들 두 사람이 처음에 계획했던 것에 더 근접한 것이라는 사실을 말해둬야겠다. 그 결과 『노아 노아』의 최종 결정본이라는 것은 존재하지 않고 또 있을 수도 없게 되었다. 『라 플륌』 판의 내용과 고갱의 연습장에 나오는 삽화가 한데 결합되었더라면 고갱의 전체 의도에 가까운 형태가 충족되었으리라는 주장이 제기되고 있지만, 고갱이 모리스가 훗날 추가한 부분을 보지 못했기 때문에 그런 주장은 확인될 수 없을 것 같다.

역사는 모리스가 걸작을 망쳐놓았다고 매도했지만, 그는 단지 부탁받은 일을 했을 뿐이며, 그렇게 이상한 원고를 출판한다는 일 자체가 쉽지는 않았을 것이다. 사실 그는 고갱에게 그렇게 정직하지 않았고 자신의 일을 제대로 알리지도 못했지만, 이런 비난은 고갱에게도 돌아갈 수 있다. 모리스 역시 고갱만큼이나 돈이 없었다. 그는 살기 위해 발버둥쳤으며 그가 하는 일은 제대로 풀리지 않았다. 결국 그는 고갱을 망쳐놓은 인물로만 기억될 것이며, 그 자신도 도움을 주기로 했던 일을 틀림없이 후회했을 것이다. 그런데 실로 이상한 일이지만 이 모든 일을

이해해준 듯이 보이는 단 한 사람은 바로 고갱 자신이었는데, 그는 몽프레에게 보낸 편지에서 몇 차례 그 시인의 굼뜬 행동에 대해 심한 말을 하긴 했지만 진정한 친구라고 여긴 몇 안 되는 사람 가운데 하나인 이 인물에게 감동적일 정도로 충실했다.

사진과 목판화, 채색 전사, 수채 원화 등 고갱이 연습장에 붙인 시각 자료의 다양성을 보면 그가 글로 쓴 원고와 동등한 제2의 시각적 원고를 갖고자 한 원래의 목표를 어떻게든 달성해보려고 애썼음을 알 수 있다. 국왕 포마레 5세의 공식 사진이 판화 「마루루」에서 잘라낸 부분 위쪽에 붙여져 있는데, 그 판화에는 거대한 티키 신상을 숭배하고 있는 한 여인이 나온다. 그 두 가지 모두 사라진 타히티의 과거를 상징하는 것으로서, 하나는 최근의 것이고 다른 하나는 고대라는 과거를 의미한다. 또 다른 페이지에는 도적의 신 히로가 염탐하는 여인이 나오는데, 그 신은 '지(知)의 나무'의 가지를 하나 잡고 있으며 그 가지는 음경 모양을 하고 있다. 그것은 신이 훔치려고 하는 것이 그 여인의 순결임을 분명히 보여주고 있다.

같은 페이지에 벌거벗은 바히네의 은판 초상화가 붙어 있다. 많은 이들이 곱슬머리를 보고 그것을 테하아마나라고 추정해왔다. 그러나 이것은 단지 익명의 소녀의 명함사진 이미지로서, 전통 목걸이와 십자가가 달린 초커(목에 꽉 끼는 목걸이—옮긴이)를 하고 있어서 선택되었을 가능성이 크다. 그럼으로써 그 소녀는 알몸이 자연스러웠던 과거와, 선교사들에 의해 도입된 수치와 억압이라는 개념에 대처해야 하는 현대 사이의 변천을 상징하고 있는 것이다.

『노아 노아』에 실린 글에 대해서는 그 동안 적지 않은 분석이 이루어진 반면, 거기에 실린 시각 자료를 이해하려는 노력은 거의 시도된 적이 없다. 몇 가지 주제는 식별이 가능해서, 이를테면 과거에서 현재로의 변화라든가, 순결과 수치, 정신과 물질에 관한 사상을 표현한 페이지가 그런데, 그런 것은 적어도 고갱에게는 그 책의 내용만큼이나 중요했다.

프랑스와 벨기에에서 모리스가 벌이고 있던 일을 모르는 채 고갱은 4월에 병원에서 퇴원하자 『레 게프』에 자기 나름대로 『노아 노아』의 내용을 추려서 발표했다. 그의 이주민 친구들이 그 글을 어떻게 생각했는지는 아무도 모를 일이다. 그들은 필시 이 믿을 수 없는 화가의 손에서 날이 갈수록 상식을 벗어나는 잡지를 폐간시킬 날을 당기려고 생각했을 것이다.

그러나 떠날 결심을 하는 것과 정말로 떠나는 것은 다른 문제다. 고갱은 곧 집을 살 사람을 구했다. 파페에테에서 판매원으로 일했던 전직 선원으로 스웨덴인인 악셀 노르드만이 은퇴해서 푸나아우이아 같은 조용한 곳에서 살 생각으로 고갱이 달라는 값을 기꺼이 지불하기로 했던 것이다. 불행하게도 노르드만의 변호사가 고갱이 아직 법적으로 혼인 상태임을 발견하고 덴마크에 있는 그의 아내가 이 거래를 승인해야 한다고 주장하고 나섰다. 그것은 프랑스 법에서는 표준적인 관행이었지만, 가족과 그토록 오래 떨어져 있던 사람에게는 까다로운 약정이었다. 고갱은 몽프레에게 메테의 서면 동의서를 얻어달라는 편지를 보냈고, 그녀도 결국 부탁에 응해주었는데, 그녀로서는 적의를 품지 않은 유일한 행동을 한 셈이었다. 하지만 답장을 보냈을 때쯤 고갱은 이미 그 문제를 피할 방법을 찾아서 떠난 뒤였기 때문에 자신이 한때 사랑했던 여자의 이 사심없는 행동을 알지 못했을 것이다.

이 모든 일이 질질 끌리고 있는 동안 고갱은 돈벌이에 혈안이 되어 있던 장사꾼 볼라르에게 약속한 계약을 이행해보려고 했다. 그림을 파는 데 열중한 볼라르가 전에 고갱에게 꽃 그림을 몇 장 그리라고 했지만 고갱답게 빈정거리는 어투로 퇴짜를 놓은 적이 있었다. 그런데 이제 달리 아무런 아이디어가 없던 고갱은 그 요청을 그렇게까지 단호하게 거부하기 어려웠다. 어쨌든 그 무렵 그의 집은 몽프레가 보내준 유럽산 꽃들로 에워싸였는데, 그중에서도 더운 기후에 해바라기가 무성하게 자랐다. 비록 냉소적인 이유에서 다시 그림으로 돌아갔을지는 몰라도

고갱은 그림을 아무렇게나 방치하지는 못했다.

그의 그림 두 점에서 해바라기가 목각 사발에 담겨 있는데, 그 가운데 하나는 분명 그가 오클랜드 박물관에서 스케치했던 파토루무 타마테아의 '쿠메테'와 똑같은 것이다. 그것이 상징하는 내용은 아주 간단하다. 해바라기를 매개로 한 유럽과, 그릇을 매개로 한 폴리네시아를 한데 결합시킨 것이다. 그렇지만 그 두 그림에서 고갱은 한 해바라기 복판에다 대담하게 빤히 응시하는 눈알을 그려넣었는데, 그것은 폴리네시아와는 아무런 연관도 없던 화가 르동의 트레이드마크였다. 고갱이 볼라르를 바보 취급해서 그랬는지는 몰라도, 거기에는 배경에 서로 귓속말을 주고받고 있는 인물들이 등장하는 같은 시기의 다른 그림들과 비슷한 표시들이 나온다. 그것은 그가 자신이 감시나 염탐을 당하고 있다고 생각했음을 암시한다.

이와 같이 불안해 보이는 이미지들이 주문에 의해 그림을 제작했던 이 짧은 시기에 그린 마지막 그림에도 엿보인다. 「기수」 또는 「도주」, 「여울목」이라는 여러 가지 제목으로 불리는 그 그림에는 한 마리의 말에 올라탄 채 강을 건너려 하는 두 인물이 등장한다. 첫번째 인물은 초기 그림에 등장하는 두건을 쓴 '투파파우'와 매우 흡사하여 그 그림을 알브레히트 뒤러가 1513년에 제작한 유명한 판화 「기사, 죽음의 신과 악마」와 관련시켜온 학자들도 있는데, 고갱은 훗날 그 그림 사본을 최후의 회고록 뒷표지에 붙였다.

이 그림은 '죽음'을 젊은 전사를 강 건너 죽음의 땅으로 인도하는 유령 같은 존재로 그리고 있다. 이 주제 역시 고갱의 생각을 사로잡고 있었다. 1900년 10월, 볼라르와 돈 문제를 놓고 입씨름을 벌이던 중에 고갱은 몽프레에게 그 화상에게서 자기 조각을 모두 회수하여 그중에서 「오비리」를 보내달라고 부탁한 적이 있다. 그것을 자신의 묘비로 쓰겠다는 것인데, 죽음은 그 정도로 가까이 다가온 듯이 보였다. 이 일은 이루어지지 않았지만, 그가 한 부탁과 「기수」에 암시되어 있는 작별인사

와도 같은 메시지는 모두 자신이 그곳에서 삶을 마감하리라는 것을 분명 알고 있는 곳으로 떠나려는 시점에서 그가 염두에 두고 있던 누군가를 시사하는 것이다.

강을 건너는 일

고갱의 가옥과 토지 매각에서 법률적 장애는 법에 의해 등기소에 한 달 동안 매매 공지를 하고 어디에서도 이의가 제기되지 않을 경우에는 거래가 성사될 수 있다는 사실을 알게 되면서 간단히 해소되었다. 노르드만은 거래가 늦어지는 것을 이용해서 4,500프랑으로 값을 깎았지만, 적어도 고갱은 은행 빚을 청산하고 그곳을 떠날 수 있게 되었다. 그는 갈레 총독이 갑자기 사임하고 프랑스로 떠나는 거의 영광에 가까운 순간에 타히티를 떠날 수 있었다. 사실은 한동안 병을 앓은 총독이 조기 은퇴를 신청한 것뿐이었지만, 의기양양한 이주민들이 보기에는 고갱이 적을 몰아내는 데 성공한 것처럼 보였다. 그가 마지막으로 편집한 『레 게프』는 그것으로 종간을 선언하면서, 재능 있는 편집자가 없는 상황에서 문을 닫을 수밖에 없지만 '특별한 필요가 있을 때' 복간될 것이라고 공지했다.

고갱은 페달식 오르간, 포르노 사진, 골고다 언덕 앞의 예수로 묘사한 자신의 초상화, 브르타뉴의 설경을 그린 소품 등 모든 것을 꾸렸다. 그는 심지어 자기 손으로 새 집을 짓기 위해 마르케사스에서 구하기 힘든 질좋은 목재까지도 넉넉히 배에 실었다. 미리 그 제도를 방문하는 것이 현명한 처사였을 테지만, 그것은 그의 방식이 아니었다. 고갱은 1901년 9월 10일 타히티를 출발했으며, 원래는 마르케사스 제도에서 두번째로 큰 섬인 히바오아로 갈 예정이었지만 그 배가 그보다는 크기가 작고 '문명'의 때가 덜 묻었을 것 같은 파투이바 섬까지 간다는 사실을 알고는 내처 그곳으로 가기로 마음을 정했다. 고갱이 자신이 『레

게프』에서 비난을 퍼부었던 바로 그 '남방의 십자가 호'를 타고 떠났다는 사실은 타히티 시절의 마지막 아이러니였다.

고갱의 출발을 아쉬워한 사람은 거의 없었던 것 같다. 그는 대부분의 사람들에게 일종의 웃음거리였으며, 그 사실은 훗날 그들의 증언에 의해서도 입증되었다. 그런 증인들 가운데 신뢰할 만한 이들은 거의 없고, 증언 대부분은 그 화가의 기행을 묘사하고, 그것이 얼마나 값진 것인지를 채 깨닫기도 전에 없애버리고 만 수많은 예술품을 회상함으로써 자신들을 취재하는 방문객들의 기대를 채워주려 할 뿐이었다. 이런 점에서 악셀 노르드만의 아들 오스카가 특히 두드러져 보인다.

제2차 세계대전 전에, 푸주한이 되어 있던 오스카는 그곳을 방문한 프랑스 연구자 르네 아몽에게, 자기 부친이 푸나아우이아에 있는 그 집을 사들인 것은 자신이 아홉 살 때 일이었는데 '투파파우' 같은 조각들로 가득 찬 그 집이 무서웠다고 말했다. 그래서 오스카는 영국 선원들 몇을 고용해서 그 조각품들을 배에 싣고 초호 저편으로 가져가 바다 속에다 버렸다는 것이다. "내가 그렇게 얼간이 짓을 하지 않았다면 지금쯤 백만장자가 됐을 텐데 말입니다." 여기서 이미 사기죄로 복역한 전력이 있는 오스카가 그렇게 신빙성 있는 증인이라고는 볼 수 없다는 말을 해두는 것이 공정할 것 같다. 실제로 전쟁 후 그는 뱅트 다니엘손에게는 자기 얘기를 약간 바꿔서, 그 집이 데생과 둘둘 만 그림들과 조각 같은 잡동사니로 가득 차 있었는데, 조각 한 가지만 남겨놓고 모두 없애버렸다고 말했다. 그들은 그것을 팔아치웠으며, 그 작품은 현재 스톡홀름 소재 스웨덴 국립미술관에 소장되어 있다고 했다.

고갱에 대한 회상에서 일관성을 보인 것은 두 사람뿐이었다. 고갱과 이웃해 살았던 프랑스인 포르튄 테시에는 언제나 고갱에 대해 호의적이었으며, 또 한 사람은 파우우라로서, 그녀는 자기와 에밀을 남겨두고 떠난 자신의 '코켕'을 결코 비난하지 않았던 것 같다. 두 사람은 우호적으로 헤어졌다. 그녀는 친정 사람들을 놔둔 채 멀리 마르케사스까지

가서 살 생각이 없었으며, 친척들이 자기 아이를 잘 돌봐주리라는 사실도 알고 있었다. 1920년대에 작가 로버트 키블이 찾아갔을 때 한때 요정처럼 가냘픈 몸매의 소유자였던 파우우라는 이제 살이 찌고 가난했지만 너무도 많은 사람들이 자기 오두막을 찾아와 그 괴상한 화가와 함께 지낸 2년에 대해 퍼붓는 질문 때문에 짜증나는 것만 제외하면 행복해 보였다.

어쨌든 고갱과 함께 지냈던 그녀의 삶은 그리 따분하지 않았다. 그녀는 거의 투옥될 뻔했으며 한동안은 삶이 한 번의 긴 파티처럼 보이기도 했는데, 그것은 지루한 농촌에서 삶을 보낼 따분한 운명이었던 10대 소녀에게는 적어도 얼마간은 틀림없이 경이로웠을 것이다.

고갱에게 두번째 타히티 섬의 체류는 좋고 나쁜 일이 섞인 일종의 축복인 셈이었는데, 그 일부분은 첫번째 방문의 재연으로서, 아마도 그의 가장 좋은 작품이 될 탁월한 몇 점의 그림을 그릴 수 있었던 사실이 그점을 잘 보여준다. 그렇지만 그가 한 다른 몇몇 일 때문에 좀 언짢은 경험도 맛보았다. 그 자신도 깨달았을 테지만 두번째에는 눈총을 받을 만큼 너무 오래 머물렀던 것이다. 그는 타히티에 속하지 않았다. 타히티는 그에게 한때 그가 희망했던 것처럼 이상적인 삶의 방식이라기보다는 그림을 그리기 위한 주제에 더 가까웠다. 그 주제도 시들해져서 창작욕이 사그라들자 여느 때였다면 경멸했을 사람들과 한 덩어리가 되려고 하지 않고 그곳을 떠났다.

결국 타히티에서 보낸 그의 마지막 시절을 가장 잘 요약한 것은 단지 신교도라는 이유만으로 『레 게프』에서 욕설에 가까운 비난을 들었던 교사 조르주 도르무아의 통렬한 언급이었다. 도르무아는 이른바 아무 죄 없는 사람들에 대한 고갱의 거짓말과 중상모략에 대해 항의 서한을 써보냈다. 고갱은 자신이 그 교사가 하고 싶은 말을 하게 해줄 만큼 관대하다는 사실을 과시하기 위하여 답변 서한과 함께 그 편지를 게재했다. 하지만 고갱은 사람들 모두가 그에 대해서 2년간 추문을 캐고 다니

는 빈정꾼으로 느끼고 있던 감정을 적절하게 요약한 도르무아의 언급에 끄떡도 하지 않았다. 도르무아는 이렇게 말했다. "동포의 정직함을 이용하고 부끄럽게도 공공의 신뢰를 남용하는 일은 화가의 직업치고는 이상하다."

13 모든 일을 할 권리

당신은 하느님께서 뭘 원하시는지 알게 될 거예요.
당신은 자신이 얼마나 미숙한 존재인지 알게 될 거예요.
조물주의 일이 단 하루 만에 끝난다면 어떻게 되겠어요?
하느님은 쉬시는 법이 없어요.

모든 생활하수가 흘러드는 하수구

한 가닥 희미한 끈이 폴 고갱을 그가 삶을 마감하게 될 곳과 연결지어주었다. 그 제도를 발견한 최초의 유럽인은 에스파냐계 미국인 알바로 데 멘다냐였는데, 그의 항해를 지시한 인물은 당시 페루의 태수이던 멘도사 후작이었다. 도착과 동시에 선장은 충실하게 자신의 후원자 이름을 따서 제도에 이름을 붙였지만, 지금은 태수의 작위명만이 살아남아 마르케사스 제도가 되었다. 그런데 비극이 벌어졌다. 그 배의 승무원들이 출항 전에 그곳 원주민 200명을 학살한 것이다. 그 참혹한 결말은 훗날 본보기가 되어, 저 먼 타히티와 다른 소시에테 제도로까지 죽음과 질병의 어두운 그림자가 퍼져나갔다.

마르케사스 제도는 여러 가지 점에서 타히티를 부풀린 듯이 보였는데, 타히티보다 더 험준하고 척박하며 가파른 화산추가 천 미터 높이까지 치솟아 상당히 위압적인 인상을 주지만, 기분좋은 해변이나 항해할 만한 내포는 별로 없다. 이러한 노두(露頭)는 경사면 아래쪽으로 눈부신 선록색을 띠면서 무척 인상적이지만, 다른 섬들과 같이 자연산물이 풍족하지 않고 정박소가 어설퍼서 어업도 제대로 이루어지기 어려웠다. 그 결과 마르케사스인들은 그 인종의 기원이나 문화 배경이 다른 폴리네시아인들과 동일함에도 그들과는 고립된 채 타히티인들보다 더 강건하고 거친 종족이 되었다. 그들은 뉴질랜드의 마오리족이 그렇듯이 훨씬 더 호전적이었다.

고기잡이가 제한되어 있었기 때문에 그들은 주로 빵나무열매에 의지했는데, 잦은 흉작 때문에 그것이 귀해서 그것을 얻으려고 서로 싸우는 일이 잦았다. 뉴질랜드에서처럼 그 섬들 역시 서로 경쟁하는 부족들로 분할돼 있어서 작은 골짜기를 부족 하나가 차지한 경우도 많았다. 따라서 끊임없이 서로의 이익을 놓고 다투곤 했는데, 마오리족의 경우와 마찬가지로 이런 끊임없는 전쟁이 창조의 자극제가 되어서, 어떻게 해서

인지는 모르지만 유럽인들이 완전히 파괴하기 전 저 높고 험준한 곳에 매혹적인 문화를 번성시킬 수 있었다. 그곳을 방문했던 미국 소설가 폴 더록스는 1992년 아직 남아 있는 유적에 대한 경악의 감정을 다음과 같이 묘사했다.

벨리즈와 과테말라의 밀림을 제외하면, 아직껏 이끼와 양치류로 덮인 이런 수많은 석조 구조물의 기초가 남아 있는 곳을 가본 적이 없다. 그 주변은 온통 새와 물고기, 카누, 바다거북을 바위에 정교하게 새긴 유사 이전의 암석 조각물이 널려 있었다. 거목의 눅눅한 어스름과 모기떼 속에 잠긴 그 폐허에서는 사라진 도시의 울적한 분위기가 풍겨나왔다. 진흙 깔린 경사면 위에 널린 채 어둠에 잠긴 그 모습들, 곧 거대한 대지(臺地)와 제단, 험상궂은 표정을 한 거세된 신상들은 실로 감동적이다. 세상의 모든 위대한 유적들이 진부하고 이제 볼 만큼 다 봤다고 생각하는 사람이 있다면 마르케사스의 제단과 신전이 발견을 기다리고 있다고 말해줄 수 있다.

그러나 그것들은 이제 잔해만 남아 있다. 쿡 선장은 그곳에 그저 기항했을 뿐이었지만 그의 재발견으로 그 섬들은 지도에 오르게 되었고, 그 결과 남양을 들락거리는 인간쓰레기 중에서도 가장 거칠고 포악한 죄수들을 실은 죄수선, 그곳을 지나치던 포경선, 그 제도를 휴양 거점으로 삼아 물자와 여자를 공급받는 병든 부랑자들 같은 바다의 온갖 부랑자들이 몰려들었다. 매독이 악화된 선원은 회복이 되어 다른 배를 타고 돌아가게 될 때까지 이 섬들에 남겨진 채 자신이 갖고 있던 병원균을 아무런 제지도 받지 않고 퍼뜨리는 한편으로, 어설프게 부족들 사이의 정치 문제에도 관여하여 자기가 좋아하는 추장에게 화기(火器) 사용법을 가르쳐 끝도 없는 부족 전쟁에서 유리한 위치를 점하게 만들기도 했다.

그 결과, 술과 질병, 그리고 확인된 소문은 아니지만 '식인 잔치'의 영향이 한데 합쳐져서 한때는 8만에 가까웠을 것으로 추정되던 인구가 2만으로까지 줄어들었다. 이 소문은 입증하거나 논박하기가 어렵지만, 마르케사스인들의 경우에는 식인 얘기가 너무 많고 여러 가지여서 한동안 그 사실을 의심하기 어려웠을 정도였던 것 같다.

선교사들이 부당하리만큼 모질고 해로운 영향력을 행사했던 소시에테 제도와 달리, 마르케사스 제도에서는 신교와 가톨릭 모두 지나가는 뱃사람들이 자행하던 대파괴의 와중에서 그래도 관대하다고 할 수 있는 유일한 요소였다. 프랑스는 오직 영국인들을 몰아내기 위해 1842년 그 제도를 합병했지만 제도 자체는 경제적으로 별 가치가 없었으며 그 점은 그 이전에도 마찬가지였다. 그곳에 정착하여 화장용 코코넛 기름 재료로 수출되는 코프라를 거래하는 상인들도 있었지만, 20세기까지도 그곳에는 적절한 행정기구가 설치되어 있지 않았다. 그곳에는 적지 않은 프랑스 경관들이 있어서 치안을 유지하며 멀리 떨어진 파페에테에서 총독이 지시하는 대로 법적인 행정 기능을 수행하고 있었다.

이따금씩 치안판사가 들르곤 했으며 총독은 시의회 대표를 임명했지만(처음 대표로 임명된 인물이 신교도 변호사이며 신문사를 경영하던 레옹스 브로였다), 그것을 제외하면 마르케사스는 침체의 늪에 빠져 있었다. 고갱이 도착했을 무렵 쇠퇴는 거의 막바지에 이른 상태였다. 주민수는 겨우 3,500명밖에 되지 않았고 그마저도 조만간 완전히 절멸될 운명에 처한 듯이 보였다. 마르케사스인들은 아주 아름다웠으며, 얼핏 보기에는 매력적인 과거 문화의 유물이라는 축복을 받은 듯이 보였지만, 사실상은 하수구나 다름없었다.

대체적으로 볼 때 그곳에 정착하기를 내켜한 것은 중국인들뿐이었으며 프랑스인들은 되도록이면 그곳을 피했고 그곳에 정착할 마음을 먹는 유일한 백인은 원주민에게 사기를 치거나 정신을 잃을 만큼 술에 취할 생각밖에 하지 못하는 태생이 의심스러운 영국인이나 독일인, 미국

인들뿐이었다. 수입주가 금지되자 그들은 외딴 골짜기에서 나는 오렌지로 만든 독한 주정을 증류해서 마셨다.

이른바 당국이라는 것조차 이런 비참한 정황을 어설프게 반영하는 데 불과해서, 공정한 판단보다는 권력을 휘두르기나 하는 교육을 별로 받지 못한 프랑스 경찰들의 손에 법의 집행이 좌우되는 반면, 도덕은 상대방에 대한 욕설과 서로에게서 개종자들을 가로채는 데 혈안이 된 가톨릭과 신교도 선교사들의 손에 맡겨져 있었다. 모든 면에서 그 섬들은 지구의 말단에 있는, 19세기의 모든 생활하수가 흘러드는 하수구였던 셈이다. 바로 여기가 외젠 앙리 폴 고갱이 최후의 종착지로 삼은 곳이었다.

마르케사스 제도에서의 노화가의 사랑

9월 15일, 남방의 십자가 호는 군도에서 가장 큰 누쿠히바에 잠깐 기항한 후 히바오아로 항해하여, 이튿날 작은 정착지 아투오나에 닻을 내렸다. 당시 찍은 사진들을 보면 배가 도착한다는 것이 어떤 의미였는지를 알 수 있는데, 모두가 밋밋한 삶에서 벗어나 잠깐 동안 벌어지는 이 구경거리를 놓치지 않으려고 부두로 몰려나와 누가 왔고 어떤 물품이 도착했는지를 지켜보고 있었던 것이다. 입자가 거친 이 사진들에는 보통 하얀 제복 차림을 한 지방 경관이나 긴 가운을 입고 솔라 토피(자귀풀 심으로 만든 쓰개—옮긴이)를 쓴 선교사 한두 명, 천으로 몸을 감싼 원주민들, 그리고 바지를 입고 챙이 넓은 밀짚모자를 쓴 상인들이 등장한다.

별로 특별한 일은 없었지만, 그날 아침에는 전과 다른 점이 하나 있었는데, 여느 중국 장사꾼과는 전혀 비슷하지 않게, 호리호리하고 기품 있는 동양 신사 하나가 고갱이 상륙하는 광경을 지켜보고 있었다. 유럽식으로 세련된 옷차림을 한 말쑥한 그 인물은 새로 도착한 이 인물에게

깊은 관심을 보였다.

고갱이 마른 땅에 발을 내디딘 순간 그 인물이 다가와 자신을 안남인 (또는 오늘날의 베트남인) 키 동이라고 소개했다. 고갱은 나중에 그의 정식 이름이 구엔 반 캄이며, 그의 모국에서는 왕자의 신분이었다는 사실을 알게 되었지만, 사진에 찍힌 그는 당시 스물여섯 살의 나이였음에도 소년 정도로밖에는 보이지 않았을 것 같다. 완벽한 프랑스어를 구사하며 자신을 맞이한 이 우아한 동양인이 고갱의 흥미를 끌었지만, 그에게 관심을 품은 것은 키 동만이 아니었다.

아투오나의 얼마 안 되는 백인 사회에서는 『레 게프』를 열심히 구독했는데 고갱이 승객 중에 끼여 있다는 소문을 듣고는 자신들의 영웅을 맞으러 황급히 몰려나왔다. 이 영웅은 파리 관리들의 사악한 간계에 맞서 이주민들의 이익을 옹호해주었던 것이다. 이런 예기치 못했던 환대에 감격한 고갱이 즉석에서 여행을 끝내기로 결심한 것은 그렇게 놀랄 일이 아니다. 필요한 모든 것, 특히 볼라르가 자기에게 송금하느라 이용했던 함부르크에 본사를 둔 소시에테 코메르시알의 지사까지 갖춰져 있는 마당에 여행을 계속할 이유가 없었다.

그 얘기를 들은 선장은 재빨리 그의 궤짝과 짐꾸러미들, 조각들, 살림 집기들, 이젤과 카메라, 페달식 오르간, 그리고 베르생제토릭스 가에서부터 내내 가지고 다녔던 브르타뉴의 겨울 풍경화를 내려놓았다. 무거운 궤짝들은 목재와 함께 그냥 해변에 쌓아두었다. 그러한 볼 만한 광경 덕분에 그렇지 않아도 부풀려진 명성이 한층 도를 더하게 되었을 것이 분명하다.

고갱의 짐을 그 자리에 놔둔 채 키 동은 새로 도착한 이 인물을 그 섬의 주요 인사들에게 정식으로 소개해주었는데, 그 가운데는 파페에테에서 고갱을 치료한 적이 있던 바로 그 뷔송 박사도 끼어 있었다. 이제 그 섬의 공식 군의가 되어 있던 그 의사는 고갱의 편안한 말년을 위해 아주 중요한 인물이었음이 분명하다. 그러고서 키 동은 고갱에게 중국

계 타히티인인 마티카우아가 세놓는 방이 있는 정착지 저편 골짜기로 데려다주겠다면서 그런 다음에는 뭘 먹을 만한 곳으로 가자고 했다.

아투오나 자체는 골짜기와 바다 사이의 비좁은 땅에 자리잡은 가톨릭과 신교의 두 선교 시설 주위에 형성된 엉성한 정착지였다. 가장 큰 건물은 가톨릭 교회였고, 그 앞에 클뤼니 자매회의 수녀 여섯 명이 운영하는 학생수 200명의 여학교와, 거기서 100미터 떨어진 곳에 플로에르멜 형제회의 수사 세 명이 운영하는 학생수 100명의 남학교가 있었다. 정착지 서쪽에는 소규모 주일학교를 운영하는 신교 선교 시설이 있었다.

고갱이 키 동의 흥미진진한 얘기를 들은 것은 아마도 골짜기까지 걸어가는 도중이었을 것이다. 왕자였던 구엔 반 캄은 고향인 타이빈에서 일류 교육을 받고 나서 입학 허가를 얻어 알제에서 학업을 계속하면서 문학과 과학 학위를 받았다. 뱃멀미 때문에 원래 예정했던 해군 복무를 그만둔 그는 스물한 살 때 안남으로 돌아와 식민 행정부에 들어갔는데, 그 일이 그의 인생관을 급변시킨 계기가 되었다. 체재 내부의 불의를 목격하고 키 동이라는 새 이름으로 다시 태어난 그는 얼마 지나지 않아서 외국 정권에 맞서싸우는 선동가가 되었다.

일년 후 그는 결혼하여 얼마간의 땅이 있던 시골로 내려갔지만 정치활동은 계속했는데, 그러다 이른바 '테러리즘' 활동에도 관여하게 되었다. 1898년 초에 체포되어 재판을 받고 사이공에 수감된 다음, 가이아나(남아메리카 동북쪽의 공화국―옮긴이)의 저 악명높은 '악마의섬'으로 국외 추방령을 선고받았다. 그러다가 그에게는 다행히도 그 배가 타히티에 기항하게 되었는데, 이 유별난 여행자는 갈레 총독의 주목을 받았다. 여느 때처럼 동정적인 갈레 총독은 키 동을 자기 책임하에 석방시키고는 정부에 배속된 간호사로 임명했지만, 특별한 자격증이 없었던 그는 아마도 바로 그런 이유 때문에 마르케사스 제도에 배정되었을 것이다.

어떤 종류의 의술이라도 간절한 이곳에서는 전문 지식이 없는 사람의

도움이라도 달갑게 여겼던 것이다. 분명히 자신이 빠져나갈 방도가 거의 없다는 사실을 깨달은 그 젊은이는 마르케사스 여인과 결혼을 하여 망명생활에 자리를 잡았다. 자신이 갈 뻔했던 '악마의 섬'을 생각하면 그는 분명 자신이 행운이었다고 여겼을 테지만, 그가 무엇보다 아쉬워한 일은 지적인 대화였다. 그는 지금 그가 만나는 유일한 사람들인 단순한 이주민과 하급관리들에 비해 훨씬 많은 교육을 받았고 관심의 폭도넓었다. 아무튼 고갱이 도착하기 전까지는 그랬다. 이 세계적인 화가가도착한 일은 키 동에게는 하늘이 준 선물처럼 여겨졌을 것이다.

고갱 자신은 틀림없이 사람들의 기대에 부응해서 움직였을 것이다. 자신의 물건과 소지품을 내려놓기로 한 충동적인 결정, 자기에게 주어지는 것은 무엇에든 기꺼이 달려들 만반의 준비를 갖춘 그의 도착은 분명 무덥고 무기력하고 침체된 그곳 사람들에게는 아주 재미있는 사건으로 비쳤을 것이다. 그리고 그에게는 과거에 겪은 모험의 분명한 흔적도 있었다. 키 동은 그 사이의 의료 경험만으로도 고갱의 다리에 난 상처가 무엇을 암시하는지를 충분히 알았을 텐데, 고갱은 그것만으로도모자란다는 듯이 주변을 어슬렁거리며 돌아다니는 원주민 여자들에게푹 빠진 듯이 보였다.

이것은 그렇게까지 놀라운 일은 아니었다. 처음 유럽인이 온 이후로그 섬을 찾은 방문객들은 마르케사스인들의 완벽한 몸매에 찬사를 아끼지 않았지만, 과거 반세기 동안 상피병과 나병, 폐병, 매독, 그밖에외부에서 들어온 온갖 질병들로 원주민들은 황폐해지고 말았다. 사람들은 여전히 놀랄 만큼 아름다웠지만 각종 질병이나 저질 알코올이 원인이 된 불구와 기형을 가진 이들이 많았다.

그렇다고 고갱이 그런 사실을 의식했던 것 같지는 않다. 그가 키 동과 함께 마을을 가로지를 때 그곳 원주민들이 밖으로 나와 지분거리며놀려댔는데, 그런 일은 어느 섬에서나 공통된 것이었다. 고갱도 분명이 모든 일을 즐겼을 테지만, 친구가 좀 미심쩍은 눈으로 보기 시작하

자 수다를 떤 상대들을 알아보지 못하는 자신의 시력에 생각이 미쳤다. 그 무렵 고갱은 눈이 아주 나빠져서 둥근 안경까지 마련한 상태였지만 많은 사람들이 흔히 그러듯이 안경을 쓰지 않고 지내는 편을 좋아했기 때문에, 젊은 처녀와 성적인 잡담을 주고받다가 그녀의 할머니에게도 상대가 할머니인 줄 모르는 채 같은 얘기를 늘어놓을 가능성도 충분히 있었다.

중국계 타히티인인 마티카우아가 고갱에게 방을 내주고 난 뒤 키 동은 이제 다시 마을로 돌아가 아유의 식당에서 식사를 하자고 했다. 그들이 이른바 지역 행정의 중심인 '경찰서'에 들렀던 것은 아마도 그곳으로 가는 도중이었을 것이다. 프랑스 경찰은 드물게 파페에테에서 관리가 나오는 경우를 제외하면 시장, 변호사, 치안판사, 감정관 등 사실상 거의 모든 업무를 총괄했다. 이번에는 고갱의 운이 좋았다. 그는 당시 경관으로 재직하고 있던 데지레 샤르피예와 아는 사이였다. 그 인물은 고갱이 프랑스로 돌아갔던 1894년 마타이에아에 주재하면서 아나니의 집에 해놓은 장식을 보고 이 악명높은 인물에 대한 소문도 들었다.

그로부터 다시 2년 후인 1896년 샤르피예는 파페에테 병원에 입원한 고갱을 만난 적이 있고, 그 후에도 푸나아우이아로 그를 찾아온 적도 있었다. 고갱의 편지라든가 다른 여러 가지 문서를 참조해볼 때, 고갱과 경찰과의 관계는 언제나 위태위태했고 경찰과는 늘 사이가 좋지 않았다는 인상을 받기 쉽지만, 샤르피예 같은 인물은 너무 도가 지나치는 일만 없다면 고갱을 일종의 돈 들지 않는 오락거리 정도로 여기고 있었다. 타히티에서 그는 이 화가에 대해 좋고 나쁜 보고를 모두 들은 바 있어서, 일단 호의적으로 사태의 추이를 주시하기로 마음먹었다. 고갱이 경찰서를 방문한 주된 이유는 자신이 영구 거주할 집을 지을 만한 땅이 있는지를 알아보려는 것이었지만, 샤르피예가 할 수 있는 일은 정착지와 그 일대의 거의 모든 토지가 가톨릭 선교단의 소유이므로 주교를 설득하여 얼마간의 땅을 얻으려면 적어도 일시적으로나마 교회의 충실한

신자가 되는 편이 최선이라는 뻔한 사실을 지적해주는 것뿐이었다.

키 동은 고갱을 마을 중심지로 데려가 이용 가능한 가장 좋은 부지를 보여주었을 텐데, 그것은 아직 아무도 집을 짓지 않은 상당히 넓은 땅이었다. 고갱의 건강과, 발병이 점점 잦아져 멀리까지 걷기 어려운 점을 감안할 때 이곳은 이상적인 땅으로서, 특히 미국인 벤 바니가 운영하는 물건이 잘 갖춰진 상점이 가까이에 있다는 점에서 더욱 그랬다. 남은 문제는 주교에게 그 땅을 팔도록 설득하는 일뿐이었다.

그렇게 결정하고 나서 고갱은 여전히 호기심 많은 여자들과 농담을 주고받고 자기에게 쏟아지는 사람들의 주목에 흥겨워하면서 식사를 하러 갔다. 아유는 식당을 운영하면서 한편으로 과자점도 차려놓았다. 고갱은 한 무리의 원주민 미녀들을 불러 함께 차를 마시고 케이크를 먹자고 했다. 안경을 쓰지 않고 있던 그가 페토호누라는 여자에게 호감을 보이자 모두들 한바탕 박장대소를 했는데, 그것은 고갱이 불편한 다리 때문에 제대로 걷지 못했을 뿐 아니라 그 가엾은 여자도 내반족(발이 안으로 오그라든 기형—옮긴이) 때문에 다리를 절며 그의 곁을 걸었기 때문이다. 그들에 비해 비교적 세련된 키 동조차 웃음을 참지 못했다.

페토호누는 '거북의 별'이라는 뜻이었지만, 고갱은 그 사실을 눈치채지 못하고 아무것도 모르는 채 기분좋게 다리를 끌며 걸었다. 식사를 마친 후 두 사람을 고갱의 숙소로 안내해준 키 동은 자기 집으로 돌아와 그 자리에서 '마르케사스 제도에서의 노화가의 사랑'이라는 제목으로 된 짧막만 희극을 쓰기 시작했다. 알렌상드랭 시행(12세기 프랑스에서 알렉산드로스의 모험에 관한 이야기를 모아서 엮은 『알렉상드르 이야기』에 사용된 시행에서 유래한 것으로 프랑스 시의 주된 운율—옮긴이)의 운을 단 어조가 거친 그 희극에서 주인공 화가는 남방의 십자가 호로 섬에 도착하자마자 마르케사스의 세 미녀 마르그리트와 프랑수아, 제르맹을 발견하고는 곧장 매혹되고 마는데, 거기에는 작가가 잔인할 정도로 웃음거리로 만든 '곱사등이 여자'도 등장한다. 키 동은 나

흘 후 그 작품을 완성해서 고갱에게도 보여주었다고 주장했지만, 그게 사실이라면 현존하는 원고는 훗날 적지 않은 가필을 한 것이 분명하다. 그러나 그 젊은 작가는 좀더 분별 있게 수정된 원고를 낭송했을 것이고, 고갱과 그의 친구들이 이른 저녁 압생트를 마시며, 운율과 압운법을 엄격하게 지킨, 지방색에 박학한 고전의 암시가 뒤섞인 저 유쾌한 작품을 듣고 웃음을 터뜨리는 장면을 상상하는 것은 그리 어렵지 않다.

교회의 아들

마치 그것만으로 부족하다는 듯 고갱은 이제 매일 아침 뷔송 박사와 경관 샤르피예와 함께 미사에 참석함으로써 자신과 맞지 않는 분위기를 물씬 풍기기 시작했다. 신부들은 개종자들로 하여금 자신들의 부동산을 교회에 유증토록 설득함으로써 이 일대의 모든 땅을 손에 넣었으며, 마르케사스의 사망률이 솟구치면서 선교단은 번창했다. 그러나 고갱이 알게 된 사실이지만, 교회 땅의 매매는 조제프 마르탱 주교라는 만만치 않은 인물의 승인을 받아야 했는데, 당시 그는 잠시 아투오나를 비운 상태였다. 수염을 무성하게 기르고 아량이라곤 찾아보기 힘든 이 마르탱이라는 인물은 1878년 사제로서 타히티로 발을 디딘 이후로 이곳에서 출세한 인물이었다.

자신이 맡은 일에 대한 그의 헌신적인 태도에 대해서는 아무도 이의를 달 수 없다. 그는 타히티어 성서 번역본 출간 책임을 맡고 있었고, 마르케사스 제도에서 로마 교황의 대리가 된 이후로 자신의 막중한 권력을 총동원하여 제도의 급속한 와해를 저지시켜보려고 애썼다. 주민 전체를 절멸시킬 듯이 보이는 음주와 질병에 직면한 주교는 빅토리아 시대의 저 준엄했던 가부장처럼 엄격한 규칙을 세운 다음 수단 방법을 가리지 않고 강행했다. 그의 목표는 그 지방 아이들을 가능한 한 많이 선교학교에 집어넣는 것이었으며, 이것을 위해 경관의 협조를 받아 주

민들로 하여금 자식을 의무적으로 학교에 보내도록 설득했다.

선교사들이 가능한 한 많은 사람들을 개종시키기 위해 동원한 방식에 대해서는 과장된 점이 있었을 테지만, 그런 끔찍한 상황에서는 수단이야 어떻든 가톨릭교회가 섬 주민들을 절멸시키고 있는 저 자멸적인 상황을 유예시키기 위해 노력을 기울인 몇 안 되는 기구였던 것만은 분명하다. 한쪽에는 술에 만취한 무기력증이, 다른 한쪽에는 엄격한 행동 규약이 있었는데, 오늘날의 입장에서 볼 때 이런 선택은 그렇게 유쾌한 것은 아닐 테지만 당시에는 그 이외에 다른 방법은 없었다.

이런 까다로운 상황에서 주교가 무엇보다 필요로 하지 않았던 것은 폴 고갱 같은 교구민이었지만, 돌아와서 보니 고갱은 매일같이 미사에 참석하고 타히티에서 가톨릭파를 충성스럽게 옹호한 것으로 평판이 나 있었다. 그것은 조제프 마르탱에게는 아주 소중한 일이었다. 왜냐하면 주교에게 지상 최대의 적을 꼽으라면 바로 신교 선교단이었는데, 고갱은 『레 게프』지를 통해 그토록 현란하게 그들에게 비난을 퍼부었기 때문이다. 아무튼 주교가 곧장 토지 매매에 동의해주어서 그 부지는 650 프랑에 팔렸으며, 그 뒤로 고갱은 더이상 미사에 참석하지 않았다.

고갱은 이 모든 일에 너무 골몰한 나머지 자신이 마르케사스 제도를 찾아온 원래 이유가 진정한 폴리네시아 예술을 찾기 위한 것임을 잊었던 것 같다. 일단 아투오나에 정착한 고갱은 그 섬에 있을 유적지를 찾아보기 위해 마을 밖으로 나가볼 생각을 하지 않았다. 북동부 해안에, 푸아마우 부락에서 반 시간쯤 걸어가면 흔히 이스터 섬의 거대한 두상과 관련이 있다고 일컬어지는, 이 제도에서 가장 큰 돌조각들이 있어서 고갱으로서는 무슨 수를 쓰든 한번 가볼 만한 곳이었다. 그러나 고갱은 그러지 않았다. 전과 마찬가지로, 티키 상의 사진을 하나 손에 넣은 그는 그것으로 만족했다. 그가 보고 싶어하던 목각의 경우는 상황이 타히티에 비해 아주 약간 나은 편에 불과하다는 사실, 요컨대 그곳 상점에서는 조각된 지팡이 같이 별 가치 없는 골동품 몇 가지를 구할 수 있는

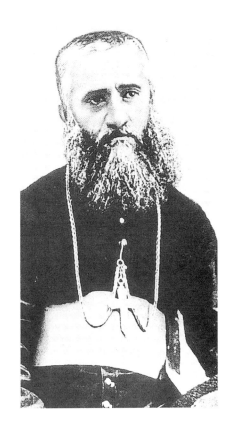

고갱과 원한 깊은 원수였던
마르탱 주교.

정도일 뿐임을 고갱은 곧 알게 되었다. 선교사들의 압력으로 문신도 점점 사라져가고 있는 추세였다. 문화라는 측면에서 볼 때 타히티에서 이곳으로 이주한 일은 별 가치가 없는 일이었지만, 그 무렵 고갱은 그것을 불가피한 사정을 받아들이고 운명이 정해준 곳에 집을 짓고 정착하는 데 만족하기로 했다.

　가장 가까운 이웃은 티오카라는 마르케사스인이었는데, 고갱이 찍은 것으로 짐작되는 사진으로 보면 그는 체구는 작지만 건장했던 것 같으며 양옆으로 솜털처럼 하얀 턱수염을 뽀족하게 기르고 있었다. 그 사진에서 티오카는 프랑스계인 티모라는 이름의 잘생긴 열다섯 살짜리 조

카와 나란히 서 있는데, 훗날 당시의 고갱에 대한 정보 대부분을 전해준 사람이 바로 이 조카였다.

성적인 관계와, 나무꾼 조테파와의 잠시동안의 관계를 제외하면 고갱은 폴리네시아인을 제대로 된 친구로 사귄 적이 없었다. 스스로 프랑스 사회에서 추방된 사람이 되었다고 해서 원주민 사회에 동화된 것은 아니었고, 타히티에서 보낸 마지막 한 해 동안에는 일부러 타히티 생활을 거부하고 한때 자신이 경멸해 마지않던 백인 이주민들과 어울렸다. 그러나 티오카를 만나면서 사정은 달라졌다. 그는 처음부터 고갱을 자신의 가족이나 되는 것처럼 대해주었다. 그 이유 가운데 하나는 그가 가진 종교 때문이었을지도 모른다. 근처 신교 교회의 집사였던 티오카는, 고갱이 주교를 속여 토지를 산 다음 성당에 발길을 뚝 끊은 일을 재미있게 여겼던 것 같다. 처음 만난 지 얼마 지나지 않아서 티오카는 이 '이미지 제작자'에게 마르케사스의 옛 전통에 따라서 변치 않는 우정의 표시로 서로 이름을 교환하자고 제안했다. 이렇게 해서 코케는 티오카가, 티오카는 코케가 되었다.

그때부터 두 사람 사이에는 일종의 형제애 같은 것이 생겼으며, 그들은 그 감정을 소중하게 여겼다. 고갱이 새 집을 짓기로 하자 티오카는 또 한 사람의 집사인 케켈라와 함께 무보수로 도와주겠다고 했다. 케켈라는 하와이 출신으로 신교 선교단을 설립한 예전 목사의 이름에서 자기 이름을 따왔다. 고갱은 최근 몇년간 취했던 모호한 행동거지를 버리고 태도를 완전히 바꾸게 되었고 해변에서 궤짝과 목재를 날라오자마자 공사가 시작되었다.

오르가슴의 집

고갱은 곧 염두에 두었던 건물의 밑그림을 그렸는데, 그것은 티오카나 케켈라가 지금까지 보았던 어떤 것과도 비슷하지 않은 독특한 건물

414

이었다. 사진들을 보면 정착지 전체를 통틀어 1층 이상의 건물은 가톨릭 교회와 바니의 상점 단 두 채밖에 없었음을 알 수 있다. 이제 고갱의 집과 스튜디오가 세번째 건물이 될 참이었다.

1층에는 입방체 형태의 방 두 칸을 지었는데, 하나는 부엌이고 다른 하나는 목각 작업실로, 이 두 방은 바람이 들어와 시원한 식당 역할을 하도록 외부와 트인 공간에 의해 구분되어 있었다. 티오카와 케켈라는 그 입방체 방들 위로 초가로 지붕을 이은 길쭉한 2층을 얹었는데, 그곳이 살림집 겸 주된 작업실로 쓰일 예정이었다. 이곳은 박공벽 위 트인 공간에 기대놓은 사다리를 통해 올라가게 되어 있었다. 고갱은 마지막으로 프랑스를 떠나기 전 자신이 목판으로 지은 집에서 살 거라고 했던 자신과의 약속을 이행하기 위해 이 출입구를 한 벌의 목각판으로 둘러놓았다. 문간 양옆 벽널에는 여성 누드 입상을 새겨놓았는데, 왼쪽 벽널에는 '신비로울 것'이라는 글자를, 오른쪽 벽널에는 '사랑하라, 그러면 행복해지리라'라는 글자를 넣었다. 그리고 그것만으로는 미심쩍어하는 선교사들에게 충분한 경보가 되지 않는다는 듯이 고갱은 출입구 위로 '메종 뒤 주이르'(Maison du Jouir)라는 장식 문장(紋章)을 넣은 널빤지를 얹어놓았다. 이것은 보통 '쾌락의 집' 정도로 해석되지만, 프랑스어 '주이르'에는 사정(射精)과 오르가슴과 관계 있는 좀더 구체적인 쾌감이라는 의미도 들어 있다.

당시 브랜디와 리큐어를 가지고 아투오나의 상인들을 찾아온 순회 외판원이며 스물두 살 난 스위스 국적의 루이스 그렐레트가 갓 완공된 고갱의 집을 종종 방문해서, 반 세기 후에 뱅트 다니엘손에게 실내에 대해 정확하게 묘사해줄 수 있었다.

계단을 올라가면 작은 곁방이 나오는데, 거기에 있는 가구라고는 고갱이 인물상과 소용돌이 무늬로 장식한 낡은 목침대 하나뿐이었다……얇은 벽 하나가 이 방과 작업실을 구분짓고 있었는데, 좀 커

보이는 작업실은 정리라고는 전혀 되지 않은 채 잡동사니들로 가득 채워져 있었다. 방 복판에는 조그만 페달식 오르간이 놓여 있었고 한쪽 끝으로 난 커다란 창 앞에 이젤들이 놓여 있었다. 고갱에게는 서랍장이 두 개 있었지만 소지품을 모두 넣어두기엔 작았기 때문에 벽을 에둘러 원목 널판으로 선반을 달아놓았다. 귀중품은 모두 이곳 원주민들이 하는 방식대로 맹꽁이자물쇠가 달린 튼튼한 궤에 넣어두었다. 벽에는 복제 그림 몇 장과 프랑스에서 오는 도중 사이드 항에서 산 마흔다섯 장의 포르노 사진들이 붙어 있었다. 오르간 말고도 만돌린과 기타가 있었지만 고갱이 제대로 연주할 줄 아는 악기는 없었다. 그가 즐겨 연주하는 곡은 슈만의 「자장가」와 헨델의 「환상곡」이었다.

건물이 완공된 것은 이듬해인 1902년이었지만, 공사를 시작한 지 6주가 지난 11월 초에는 그곳으로 이사할 수 있었다. 티오카의 또 다른 조카로 절반은 중국계인 카후이라는 소년이 요리를 담당하고 마타하바라는 사람이 정원사로 일했다. 두 사람 모두 보수는 많지 않아서 카후이는 매달 그곳 제도의 통용 화폐인 칠레프랑으로 20프랑을 받았다. 그러나 카후이의 조카였던 티모가 훗날 기록한 바에 의하면 고갱은 별로 요구하는 것이 없어서 이른바 '하인들'은 그를 위해 일을 한다기보다는 그저 주변에서 얼쩡대는 때가 더 많았다. 그 화가가 요구한 것은 제때에 식사를 차리는 것뿐이었다.

고갱은 카후이에게 자신은 아침 일찍 일을 하고 싶으므로 아침식사를 열한 시까지 준비해달라고 주문했다. 바니 상점의 장부에 의하면 고갱은 값비싼 수입식품과 주류를 잔뜩 구입했는데, 그 사실은 그가 여느 프랑스 이주민들과 다름없는 삶을 영위했음을 시사하는 것이지만, 티오카가 보내주는 식품이 식단을 다채롭게 해주는 경우가 많았다. 티오카는 자기 손에 들어오는 생선이나 과일이 있으면 언제나 기꺼이 나누어주곤 했다. 식품이 집안에 들어오면 고갱은 그것을 3등분했는데, 하

나는 부엌에서 식사하는 두 하인을 위한 몫이고 다른 하나는 혼자 식사할 경우 자기가 먹을 몫이며, 다른 하나는 이름을 붙이지 않은 고양이 한 마리와 페가우라고 부르던 개를 위한 몫이었는데, 고갱은 애완견 페가우 또는 페고의 이름을 자신의 서명으로 쓰곤 했다. 티모의 회상에 의하면 고갱은 식사를 하면서 포도주를 약간 마셨지만 압생트는 아주 많이 마셨으며(바니의 장부에 따르면 매일 4분의 1리터 분량이었는데, 그 압생트는 알코올 순도가 100퍼센트짜리였다!) 위층 작업실 창밖으로 물 한 병을 낚시줄에 달아 밑에 있는 못 속에 넣어 식혀둔 다음 필요할 때면 언제든 끌어올려 마셨다고 한다.

고갱은 옆이 트인 식당에서 개와 고양이와 함께 식사를 했지만, 혼자 식사를 하는 일은 드물었던 것 같다. 키 동이 자주 오는 손님이었고, 또한 사람의 이웃으로 해변에 땅이 있고 벤 바니와 경쟁 관계에 있는 잡화점을 운영하던 에밀 프레보도 자주 찾아왔다.

고갱의 거래 은행으로 함부르크에 본사를 둔 소시에테 코메르시알 소유의 농장을 운영하던 한 영국인의 딸과 결혼한 프레보는 정상적인 가톨릭 이주민 사회에서 약간 비껴나 있는 인물이었다. 그 점은 또 한 사람의 술친구로 바스크 사람(에스파냐 서쪽 피레네 산지 출신—옮긴이)이며 마르케사스어를 할 줄 알고 대부분의 시간을 골짜기로 사냥을 다니며 야생 생활을 하는 기예투도 마찬가지였다.

단 한 사람 예외적인 인물은 정착촌 가톨릭파의 실제 지도자로서 레너라는 전직 경관인데, 그는 이전의 신의를 저버리고 이제 행정 당국의 주적이 되어 있었다. 레너는 갈레의 개혁 결과로 마르케사스의 시의회 대표직을 잃고 나서 반총독파의 편집자였던 고갱의 열렬한 예찬자가 되었다. 그러나 어떤 면에서 레너는 이제 고갱의 새로운 서클에서 이례적인 인물인 셈이었는데, 왜냐하면 고갱의 이 서클에서는 푸나아우이아에서와는 달리 '토착민들'이 '쾌락의 집'에서 환영받는 손님들이었기 때문이다.

200프랑어치의 천

그의 집에 와서 벌거벗은 여인의 조각을 보던 마을 사람들이 작업실 벽에 여기저기 붙여놓은, 사이드 항에서 사온 포르노 사진을 보게 되는 건 불가피한 일이었을 것이다. 이들이 폴리네시아의 관습에 따라 과일이나 닭, 달걀, 생선 같은 선물을 가져오면 고갱은 술 한잔을 대접했기 때문에 밤이든 낮이든 상관없이 언제나 파티가 열리곤 했다. 티오카는 교회안내인이라는 직책을 갖고 있었음에도 술꾼이었기 때문에 바니 상점의 청구 금액은 이내 엄청나게 불어났지만, 볼라르에게서 매달 받는 수당만으로도 고갱은 마르케사스 제도의 기준으로 볼 때 부자였다. 술이 넘쳐흐르고 손님들은 끊임없이 찾아왔다. 고갱은 얼마 가지 않아서 타히티어와 전혀 다른 마르케사스어를 어느 정도 구사할 수 있게 되었다. 낮이라면 고갱은 손님들을 뜰로 데리고 내려와 큰 카메라 앞에 세우고는 검정 천 속으로 머리를 넣고 사진을 찍은 다음 위층으로 뛰어올라가 작업실에서 감광판을 현상하곤 했다. 그 방은 이내 온갖 이미지들로 가득 차고 그가 찍은 사진들이 여기저기 널려 있고 벽에는 춘화와 함께 그가 아끼던 '꼬마 친구들'로 채워졌다. 그런 춘화들을 힐끔거리는 여인이 있으면 고갱은 계속 보라고 권하곤 했으며, 한 목격자의 증언에 의하면, 고갱은 그런 사진을 보고 있는 여자의 옷 밑으로 손을 집어넣으며 '아무래도 당신을 그려야겠군' 하고 속삭였다고 한다. 그러나 고갱이 그린 그림은 이런 단정치 못한 접근과는 전혀 달랐는데, 그것은 타히티에서와 마찬가지로 이곳에서도 삶과 예술이 완벽하게 분리되어 있었기 때문이다.

그는 여자들을 매춘부처럼 다루었을지 몰라도 캔버스에서는 그들을 신성시했다. 그 당시 그린 2인 초상화 한 점은 이 사실을 완벽하게 입증해준다. 두 여인이 위층 작업실 창가에 서 있는데, 창으로는 이웃집 지붕과 주변 농장 풍경이 보인다. 관객 쪽에서 볼 때 오른쪽에 있는 여

인은 아기에게 젖을 먹이고, 그녀의 친구는 고개를 경건하게 기울이면서 선물로 가져온 꽃을 내민다.「봉납」이라는 제목이 붙은 이 그림이 폴리네시아풍으로 그린 예수 탄생 그림이라는 암시가 너무나 선명해서, 그림에 나오는 창문이 압생트에 쓸 물병을 매달던 그 창문이고 고갱이 그림을 시작하기 전에 어쩌면 성스러워 보이는 이 두 여인의 몸을 음란한 손길로 더듬었을지 모른다는 사실을 받아들이기 어려울 정도다.

고갱은 그 그림을 개작해서 다시 서명을 한 다음 이듬해인 1902년에 그린 것으로 날짜를 적어놓았지만, 그 그림을 그리기 시작한 것은 필경 파티와 놀이가 벌어지던 이 무렵이었을 것이다. 그림을 제외하면 성행위가 다시금 그의 삶에서 중요한 부분을 차지하게 되었다. 그림 속에 나온 그 창문은 아주 중요한 역할을 했는데, 왜냐하면 고갱은 안경을 끼고 그 창을 통해 아주 흥미로운 매일매일 벌어지는 행사를 볼 수 있었기 때문이다. 가톨릭 교회와 마주보는 조그만 주거 지역 맞은편에는 클뤼니 수녀회에서 운영하는 기숙 여학교가 있었는데, 그곳에서는 수녀들이 가능하면 학부모들의 안이한 생활방식에서부터 아이들을 얼마 동안이라도 떼어놓으려는 희망에서 학생들이 열다섯 살이 될 때까지 돌보았다.

이따금 여학생들이 운동삼아서 수녀들의 감시 아래 프랑스에서처럼 까만 제복 차림으로 행렬을 이루어 정착지를 지나가곤 했다. 이것이 고갱에게 미친 영향은 충분히 짐작할 수 있는데, 고갱이 여학생들의 가족 대부분이 주교가 해석해준 자신들의 법률상의 의무에 대한 두려움에서 아이들을 학교에 보낸다는 사실을 깨달았을 때 벌어진 일은 그렇게 놀라운 일은 아니다. 고갱이 새롭게 알게 된 바로는 프랑스 법이 이 면에서는 아주 합리적이어서, 학교에서 4킬로미터 안쪽에 사는 사람은 자녀를 교육시켜야 할 의무가 있지만 학교 시설 근처에 살지 않는 이들은 그 의무가 면제되었다. 결국 주교는 고의적으로 그 법률을 과장해서 마을 중심부에서 멀리 떨어져 사는 사람들에게, 그들을 강제할 법률이 없

는데도 딸들을 선교학교에 보내야 한다고 말했던 것이다. 이런 정보를 얻은 고갱이 휴일을 맞아 집으로 돌아가는 몇몇 여학생을 따라가서 집이 4킬로미터 경계 밖에 있는 아이를 찾아내는 것은 어려운 일이 아니었다.

그는 결국 헤케아니 계곡에 사는 한 마을 촌장의 집으로 마음을 정했다. 읍내에서 10킬로미터는 족히 떨어진데다가 수녀들이 마리 로즈라고 이름을 붙여준 바에오호라는 열네 살 난 딸이 있는 집이었다. 촌장은 고갱이 새로 해석해준 법을 기꺼이 따랐다. 외국 교육은 별로 중요하게 여겨지지 않았는데, 특히 농사짓는 일이나 돈벌이가 될 만한 혼인에나 쓸모가 있는 여아의 경우는 더욱 그랬다. 이렇게 해서 벤 바니의 상점에서 산 200프랑어치의 천과 리본을 선물로 주고 난 다음 바에오호가 고갱의 새 '신부'가 되었다. 바니는 당연히 그 거래 내역을 1901년 11월 18일 날짜로 장부에 기입했으며, 그것이 사실상 결혼증명서가 된 셈이었다.

바에오호를 데리고 살며 카후이와 마타하바의 보살핌을 받고 비뚤어진 프랑스인들과 충실한 마르케사스인들을 친구로 둔 고갱은 폴리네시아에서 살았던 10년을 통틀어 그 어느 때보다도 안정되었다. 경관 샤르피예조차 가끔씩 들러서 식전주를 한 잔 하곤 했기 때문에 과거의 온갖 불화도 다행히 얼마간은 모습을 감춘 듯이 보였다. 그의 병 역시 견딜 만한 상태였다. 여전히 고통에 시달리고 상처는 악화되어가고 있긴 했지만 그가 앓고 있는 병이 호전되는 경우도 있었기 때문에 전보다 기분도 좀 낫고 놀랄 만큼 느긋해졌다. 1902년이 시작되면서 모든 일이 제자리를 잡자 고갱은 다시 한 번 일을 할 수 있을 것 같은 기분에 사로잡혔다.

빨강머리 여자

열네 살의 바에오호가 그의 여자들 가운데 고갱이 오랫동안 갈망해

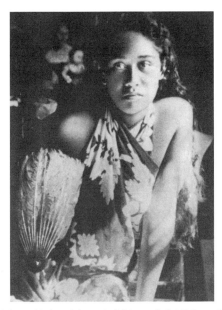

1902년의 토호타우아. 고갱이 포즈를 잡아주고 그의 친구 루이스 그렐레트가
촬영한 사진으로, 고갱이 그린 가장 성공적인 초상화의 바탕이 된 사진이다.

왔던 저 신비로운 나이에 가장 근접했다는 사실을 감안할 때 그녀는 테
하아마나와 파우우라가 그랬듯이 곧장 그의 모델이 되었을 것 같다. 그
런데 실제로는 이유를 알 수 없지만 사진이든 초상화든 그녀의 초상 중
에서 현존하는 것이 없다. 우리가 아는 것은, 고갱이 그녀 대신에 새로
사귄 한쌍의 부부를 그리기로 결정했다는 것인데, 그들은 각각이 그의
중요한 모델이 되었다. 그녀의 이름은 토호타우아이고 남편의 이름은
하아푸아니였으며, 고갱이 그들 두 사람에게 매료된 이유를 알기는 어
렵지 않다. 토호타우아는 인근에 있는 타후아타 섬 출신으로, 그곳에는
빨강머리 폴리네시아인들의 유일한 혈통이 살고 있었는데, 토호타우아
는 등뒤로 풍성한 적갈색 머리타래를 늘어뜨리고 있었다. 고갱의 엄격
한 지시를 그대로 따랐을 순회 외판원 루이스 그렐레트가 고갱의 작업
실에서 찍은 사진을 보면 그녀는 아주 아름다운 여자였다. 토호타우아

는 고갱의 과거 그림에 보이는 이미지들과 명확한 관계가 있는 포즈를 취하고 있다. 그녀는 오른손에 부채를 들고 의자에 앉아 카메라를 똑바로 응시하고 있는데, 그것은 어떤 면에서 테하아마나의 마지막 초상화를 연상시키고, 「귀부인」에 나오는 파우우라의 포즈와도 관계가 있어 보인다. 이 사진과, 훗날 그렐레트가 뱅트 다니엘손에게 한 설명에 의하면, 고갱과 토호타우아가 잠시 연인 관계였던 것 같은데, 그런 일은 하아푸아니나 바에오호도 별로 개의치 않았을 것이다. 두 사람 모두 친구들 사이의 일부다처제를 지극히 정상적인 것으로 여기고 있었던 것이다.

그렐레트의 사진에는 재미있게도 토호타우아의 등뒤로 작업실 풍경이 나와 있는데, 짚을 엮어 만든 벽에는 홀바인의 「여인과 아이」, 퓌비드 샤반의 「희망」, 드가의 「할리퀸」, 그리고 저 좌불상의 사진 같은 '꼬마 친구들'이 되는 대로 붙어 있다.

고갱은 그렐레트가 찍은 사진을 바탕으로 토호타우아의 초상화를 그렸지만, 그림으로 옮기는 과정에서 중요한 요소 몇 가지를 바꾸었다. 사진 속의 그녀는 비교적 정숙하게 몸을 가리고 있지만, 그림에서는 가슴을 드러내고 아무 무늬도 없는 짙은 황색 배경과 선명한 대조를 이루는 강렬한 흰색 천으로 하체를 감싸고 있다. 여기서는 음란함이라고는 전혀 찾아볼 수 없었다.

고갱에게 천으로 감싼 육체는 선교사들이 한때 마음껏 나신(裸身)을 누리던 종족에게 들여온 수치심을 상징했다. 그 자신은 간단한 허리두르개만 입었으며, 토호타우아를 맨가슴으로 그림으로써 그녀를 심신이 자유로웠던 과거의 상태로 돌려놓고 있다. 이것은 또한 그녀가 폴리네시아 귀족의 상징이며 따라서 문화적인 독립을 의미하는 부채를 들고 있는 이유이기도 하지만, 여기엔 좀 이상한 점이 있는데, 고갱이 부채 손잡이에 밝은 청색과 흰색, 적색 등 3색의 장식을 그려놓았다는 사실이다. 프랑스를 의미하는 이 색채는 이 그림에서 무엇보다도 눈길을 끈

다. 또한 사진에서는 똑바로 카메라를 응시하던 토호타우아가 그림에서는 보는 이의 방향에서 볼 때 오른쪽으로 시선을 돌리고 있다. 그 결과 마치 그림 속의 인물과 보는 이가 서로 눈을 피하고 있기라도 한 것처럼 이상하리만큼 불안정한 느낌을 주고 있다. 보는 이는 그녀가 든 부채에 시선을 주게 되고 그녀는 그런 상대에게서 시선을 돌리고 있기 때문에 시선이 마주칠 수 없게 되는 것이다.

두번째로 이상한 점은 하필이면 그가 주변 사람들과 점점 더 가까워지고 있던 그 무렵 그린 작품 속에 그림 주체와 화가 사이의 이런 단절감, 소원한 감정이 끼어들었다는 사실이다. 아마도 고갱이 그들의 독자적인 특성을, 그럼으로써 진정한 의미에서 그들의 독립성을 이해하기 시작한 것은 이렇게 개개인으로서 그들을 알게 되면서부터였을 것이다. 어떤 면에서 이 초상화는 이전에 그가 그린 어떤 그림보다도 마네의 「올랭피아」에서 보게 되는, 자신을 감정하는 자들을 대담하게 응시하는 저 당당한 무관심에 가장 근접해 있다고 할 수 있다. 토호타우아의 곁눈질은 올랭피아의 똑바른 응시와는 전혀 다른 것이면서도 그것과 동일하게 보는 이의 시선에 대한 자신감 넘치는 면역성을 달성한 것이다.

고갱은 토호타우아를 그린 또 다른 그림 「미개한 이야기」에서도 이 기법을 사용했으며, 그 그림 역시 그 기묘한 배타적인 느낌을 안겨준다. 이번에는 꽃이 활짝 핀 숲속에 세 인물이 등장하는데, 전경에는 토호타우아가 관객이 바라볼 때 그림 왼쪽을 바라보는 자세로 비스듬히 앉아 있다. 그녀의 뒤편에 그렐레트가 찍은 고갱의 작업실 벽에서 얼핏 본 적이 있는 좌불상의 사진을 토대로 한 두번째 인물이 있고, 그 부처상 뒤편에 있는 세번째 인물은 분명히 고갱이 르 풀뒤 시절에 알던 옛 친구 메이에르 데 한이다.

토호타우아의 적갈색 머리가 빨강머리를 한 그 네덜란드인을 상기시켰을 것이라고 짐작하기 쉽지만, 그가 등장한 데는 그보다 더 심오한 이유가 있다. 데 한은 4년간의 신장병 치료 끝에 1895년에 죽었지만 고

갱에게는 그는 여전히 악마적인 지식을 상징하는 인물이었다. 「미개한 이야기」에서는 이 역할이 과장되어 있다. 데 한은 길쭉한 자루옷 차림이며 드러난 한쪽 발에는 인간의 발가락 대신 가늘고 길쭉한 짐승의 발톱이 붙어 있다. 전경에는 순결한 토호타우아가 있지만, 그 사이에 끼어든 부처상이 이 타락한 천사로부터 그녀를 보호하고 있다. 이 그림의 실마리는 감춤과 드러냄을 다룬 철학인 칼라일의 『의상철학』일 수밖에 없을 텐데, 데 한은 수치를 상징하는 기독교식 자루옷 차림이고 부처과 토호타우아는 순결한 알몸이다. 이 그림은 '죽은 양의 털로 덮인' 인간과 아무것도 씌우지 않은 말이 주는 아름다움을 비교한 칼라일을 떠올리게 한다.

빨강 망토의 사나이

새 집으로 막 이사한 직후 몽프레에게 보낸 편지에서 고갱은 자신이 또 하나의 감상주의에 불과한 상징주의에서 벗어나 뭔가 전혀 다른 일을 하고 있다고 강변했다. 이것은 과장된 주장이었으나, 그에게 '모든 것을 할 권리'가 있다는 나중의 주장에는 어느 정도 타당성이 있었는데, 그것은 그 말이 새로운 아이디어에 대한 그의 끊임없는 모색을 설명해주기 때문이다. 불치병으로 살이 썩어가고 있는 이제 그의 마음은 자유로운 육신으로, 구속되지 않는 알몸을 매개로 한 영혼과 신체의 결합으로 향하고 있었다. 그의 사상의 실마리는 이미 오래 전부터 토호타우아의 남편인 하아푸아니로 간주되었는데, 이 인물은 마르케사스 시절에 그린 몇 장의 그림에 등장하는 듯했다. 이런 가정은 지극히 타당한 것이었다. 하아푸아니는 흥미를 자아내는 성격의 소유자였고 고갱이 그림으로 그리고 싶어했음직한 바로 그런 인물이었기 때문이다. 아투오나의 토박이인 그는 선교사들이 오기 전에는 토속 신앙의 사제였지만, 자신의 역할을 잃고 난 뒤로는 각종 잔치나 의식을 집전하는 역

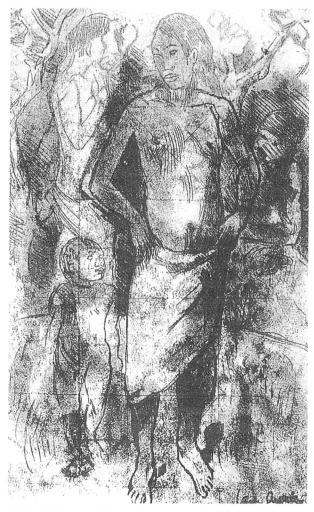

미역감는 '마후'를 그린 고갱의 모노타이프. 캔버스에 전사하기 위해 네모나게 잘랐다.

할만 맡았다. 이 점을 감안할 때, 고갱이 그린 좀 특이한 그림으로 자락이 긴 빨간 망토 차림을 한 인물의 초상화가 제의(祭衣)를 입은 하아푸아니이리라는 가정은 합리적인 것이다. 그림 속에 있는 다른 요소들도 이 사실을 뒷받침해주는 것 같다. 빨간 망토 차림을 한 사내는 오른손

에 들고 있는 나뭇잎을 내밀고 있는 듯이 보이는데, 그것은 아마도 전통적인 치료 행위가 아니면 마법의 약물을 의미하는 것 같다. 그의 뒤편 숲에서는 두 여인이 마치 그의 이런 행동에 홀린 듯 이쪽을 바라보고 있다. 여기에서도 그림 속의 행동을 주시하며 자기들끼리 의견을 주고받는 방관자들이 등장한 것이다.

이런 모든 이유 때문에 이 그림은 「마법사」 또는 「히바오아의 주술사」라는 제목으로 알려져왔는데, 둘다 흥미를 돋우기는 하지만 잘못된 제목이다. 그런 제목들은 이 그림이 그저 재미있는 민담에 불과하다는 암시를 풍긴다. 사실 이 그림은 이런 제목이 암시하는 것 이상으로 흥미로운 작품으로서 하아푸아나나 주술사와는 전적으로 무관하다. 그림을 좀더 자세히 들여다보면, 그 인물이 토호타우아의 남편은 물론 다른 어떤 여자의 남편도 아니라는 사실을 금방 깨닫게 된다. 우리 눈에 실제로 보이는 것은 긴 머리에 왼쪽 귀에는 꽃을 꽂고 어깨엔 빨간 망토를 걸치고 스커트처럼 생긴 짧막한 시프트 드레스 차림을 한 키가 크고 호리호리한 인물이다. 그림에서 받게 되는 즉각적인 인상은 이 인물이 여성이라는 것이다. 고갱이 처음에 그리기 시작한 것이 하아푸아니였을지는 몰라도 정작 그림으로 완성된 인물은 '마후'였던 것이다. 모호한 성, 또는 이중의 성에 대한 관심은 폴리네시아 시절에 만든 모든 작품에 드러나 있었다. 흔히 이것은 남성적 또는 남성을 닮은 여성의 형태를 취했다가 「우리는 어디서 오는가?」에서 나무 열매를 따기 위해 팔을 뻗고 있는 그림 중앙의 인물에서부터 상황이 역전되어 한순간 여성처럼 보이지만 본질적으로는 여성이라기보다는 남성에 가까운 남자가 등장한다. 이제 이 그림 제목으로 더 널리 쓰이는 「빨강 망토를 두른 마르케사스 사나이」에서 고갱은 마침내 그 역전을 완성시켜서 이제는 명확하게 여성적인 남성을 표현하고 있다.

이번에도 고갱이 모종의 계획을 염두에 두고 하나 이상의 그림을 그릴 생각이었음을 암시하는 점들이 있다. 「빨강 망토를 두른 마르케사스

사나이」는 크기가 92×73센티미터인데, 어쩌면 두벌 그림의 다른 한짝으로 염두에 두었을지 모르는 똑같은 크기의 그림이 하나 있다. 이 그림에는 목욕하는 사람이 나오는데 간단한 가리개 하나만 두르고 있지만 긴 머리가 이 인물 역시 '마후'임을 암시하고 있다. 그 결과 이 두벌 그림의 한쪽에는 겉옷과 망토까지 다 갖춰입은 마후가, 그리고 다른 한쪽에는 금방이라도 흘러내릴 것처럼 두 손으로 잡고 있는 가리개 하나만 둘렀을 뿐인 마후가 있는 셈이다. '성장을 한' 그림에서 마후가 잎사귀를 내미는 몸짓이 마술과 초자연성을 암시한다면, '옷을 벗은' 그림에서는 염소와 아이의 존재가 음란과 생식이라는 보다 세속적인 개념을 전달하고 있다.

또 하나의 그림 「연인들」(이 작품은 연작의 일부였을 가능성도 있다)에서는 마후가 아름다운 여인의 알몸에 한 팔을 두르고 있는 방식으로 성적 이중성이 표현되고 있는 반면, 또 다른 그림에서는 망토로 몸을 가린 채 어두운 숲 속에 서 있는 마후를 초기의 타히티 이브를 연상시키는 알몸의 여인이 지켜보고 있는 방식으로 양성성이 갖고 있는 기묘한 매력을 드러내고 있다. 이 세 점의 그림 모두 드러냄과 감춤을 말하면서 남성의 성욕이라든가 의상의 에로티시즘, 성적 정체성의 본질과 가장(假裝) 같은 문제들을 강조하고 있으며, 이는 그때까지 고갱이 시도했던 그 어떤 작품과도 다른 것이다.

조테파를 별도로 하고 고갱은 남성을 그린 적이 거의 없었는데 하필이면 말년에 이른 이 무렵 그런 주제를 선택했던 사정은 명확하지 않다. 어쩌면 푸나아우이아에서 그리 편치 않은 정착 생활을 보낸 끝에 폴리네시아 친구들을 사귀게 되면서 예전에 경험했던 감정, 그리고 나무꾼과 함께 산을 올라간 일화로 요약되었던 감정을 얼마간 되살려주었던 것일지도 모른다. 그러나 설혹 이것이 제2의 회춘이며 마오리족이 되겠다는 생각이 되살아난 것이라 해도 이미 너무 늦은 것 같다. 병이 재발했다가 물러서고 다시 재발하기를 반복하면서 고갱은 짤막짤막

하게 폭발하듯 하는 것 이외에는 점점 더 일하기가 어려워졌다. 4월에 그는 몽프레에게, 열두 점의 그림과 함께 볼라르 앞으로 다시 스무 점의 그림을 보낸다고 알리는 편지를 보냈지만, 그 대부분은 이전에 타히티에서 작업한 것임에 분명하다. 최초의 에너지를 쏟아내고 난 이후로 완성된 그림은 점점 뜸해지다가 그해 중반에 접어들면서 이제 다시 대작 시리즈를 제작할 희망을 포기했던 것이다. 남성성이라든가 동성애, 양성성에 대한 그의 생각이 무엇이었든 그것들은 실현되지 못했으며, 너무 병들고 지친 나머지 꾸준한 작업을 하기에는 정신적으로도 지나치게 불안정한 상태였을 것이다. 그는 공식적으로는 그림을 중단하지 않았으며 드문드문 작품을 제작했지만, 크게 볼 때 더 이상 큰 작품을 만들어내지는 못했으며, 빨강 망토를 두른 마후와, 그것과 짝을 이루는 벗은 채 목욕하는 사람은 누구의 이해도 받지 못한 채 그의 작품 언저리에 남게 되었다.

나는 진정한 미개인

병과 죽음에 대한 생각이 다시금 고갱의 머릿속에 밀려들기 시작했다. 3월이 되자 충실한 친구이자 옹호자였던 젊은 시인 쥘리앙 르클레르크가 빈곤과 망각 속에서 지난해 10월에 죽었다는 소식이 날아들었다. 고갱은 자신을 지지해줄 사람이 몽프레 하나밖에 남지 않았다는 기분이 들었을 것이다. 유일하게 좋은 소식은 몰라르가 편지에서 이제 스물한 살의 숙녀가 된 쥐디트가 화가가 되어 벌써 샹드마르스의 앵데팡당전에서 전시회를 열었다고 한 것인데, 그녀는 고갱이 자신의 삶에 남긴 흔적을 아직도 얼마간 간직하고 있었던 것이다.

그것을 제외하면 그의 편지는 온통 사소한 배신과, 분명히 병의 부산물로서 어쩔 수 없이 점점 더 불안정해지기만 하는 심적 상태 때문에 야기된 끊임없는 실패에 대한 불만으로 가득찼다. 이러한 상황은 역시

피해갔더라면 좋았을 정치 활동에 의해 악화되었다. 3월 중순 신임 총독 에두아르 프티와 고위 관리들이 공식 방문차 파페에테로부터 아투오나에 도착했는데, 이주민들은 자신들의 불만을 적은 청원서를 제출할 사람으로 유명한 언론인이던 고갱을 끌어들였다. 청원 내용 대부분은 파페에테 및 그 인근의 공공 공사에 소요되는 비용을 세금으로 납부하는 데 대한 이의였는데, 그것은 실제로 고갱이 『레 게프』에서 가톨릭파를 위해서 반박했던 내용과는 정반대되는 것이었다. 제도의 세입을 보다 공평하게 분배한다는 것은 바로 갈레가 시행한 개혁의 목표였는데, 고갱은 푸나아우이아에 있을 때는 그 일에 필사적으로 반대를 했다가 이제 와서는, 예전에 카르델라에 의해 부추김을 받았을 때와 마찬가지로 새로 사귄 친구들의 선동을 받아 그때와 똑같이 무절제한 열성을 가지고 공평한 분배를 옹호했다. 그는 심지어 총독과의 개인 면담을 요청했지만, 그 무렵 식민지 수석 재판관이 되어 있던 에두아르 샤를리에가 순양함에 탑승한 고문들 사이에 끼어 있었기 때문에, 이 요청은 거부되었는데, 그것은 의심할 나위 없이 현명한 처사였다.

흔히 이들 식민지 관리들이 자신들의 통치하는 국민에 대해 아무것도 몰랐다고들 얘기한다. 사무총장인 레는 고갱이 프랑스에 연줄이 있다는 사실을 어느 정도 알고 있었지만, 그 사실을 입 밖에 꺼내놓지는 않았던 것 같다. 사람들이, 고갱이 그저 꾀죄죄한 부랑자 이상의 인물이라는 사실을 희미하게라도 알아차리는 일은 극히 드물었는데, 프레보는 언젠가 그의 작업실에 놓인 편지 가운데 조르주 클레망소의 편지 두 통이 섞여 있는 것을 보고 무척 놀랐다. 그러나 프티는 이런 사실에 대해 전혀 알지 못했으며, 섬을 떠나기 전에 경관 샤르피예와 함께 말을 타고 정착지를 한바퀴 둘러보던 총독이 이런저런 풍경에 대해 설명하던 경관이 고갱의 집을 가리키자 불쑥, "아! 당신도 저 친구가 악당이라는 건 알고 있죠?"라고 한 말에 무척 놀랐다. 고갱에게 호의를 품고 있던 샤르피예는 그 말에 "특별히 그를 나쁘게 생각할 이유는 없다"

고 대답했다.

그러나 총독에게서 면담 요청을 퇴짜맞은 고갱은 그들 일행이 이미 섬을 떠나고 난 뒤에도 계속해서 그들과 싸우기로 결심했다. 그리하여 44프랑의 세금 통지서가 날아들었을 때 고갱은 누쿠히바 섬에서 마르케사스 업무를 담당하고 있던 모리스 드 라 로즈 드 생 브리송이라는 독특한 이름의 관리에게 세금 납부를 거부하겠다는 편지를 보냈으며, 그 답장으로 응당 세금을 납부해야 한다는 짤막하고도 정중하지만 단호한 어조의 편지를 받았다. 만일 고갱이 이런 개인적인 항변으로 국한했다면 그런 서신 교환으로 끝나고 말았을 테지만, 이 무절제한 화가가 마르케사스 친구들에게 그들 역시 세금 납부를 무시할 것을 권하고, 그 자신도 요리사 카후이의 세금 65프랑 납부를 거부하면서 이 문제는 좀더 심각한 양상을 띠게 되었다. 치안 방해 성격을 띤 이런 종류의 대중 선동은 바로 식민지 당국이 무엇보다 두려워하는 일이었다. 원주민 세금은 프랑스 이주민들이 원주민들로 하여금 자신들을 위해 일을 하지 않을 수 없게 만드는 명백한 수단인 까닭에 언제나 다툼의 여지가 있는 문제였던 것이다. 만약 세금을 낼 필요가 없게 되면 그들 대부분은 땅에서 나는 산물에 의지하여 살면서 저임 노동에 시달리는 일은 없을 터였다. 고갱은 이 뜨거운 감자를 부각시키면서 처음으로 식민 당국에 심각한 도전을 한 셈이었다.

불의의 사고가 지역 주민의 불만에 불을 지피는 일만 없었더라도 이 일은 크게 문제가 되지 않았을지 모를 일이다. 5월 27일 제도의 생명줄인 크루아 뒤 쉬드 호가 투아모투 제도의 산호초에서 좌초되었다. 배가 전파되었기 때문에 대체 선박이 생기기 전까지는 마르케사스 제도 안의 모든 교통이 두절되었다. 예전에는 그 배의 주인이 '영국인'이라는 사실에 불평을 터뜨렸던 고갱과 이주민들은, 이제는 그 배가 없다는 사실을 한탄하고 신속하게 대체선을 투입하지 못하는 행정부를 비난했는데, 만일 지방선을 투입하기 위한 부담을 세금으로 부과할 경우 그들은

이전보다 더 큰 불만을 쏟아냈을 테지만 그 사실은 교묘하게 묵살되었다. 이렇게 몇 주일이 지나면서 우편과 보급이 끊기자 이 문제는 곪을 대로 곪았다. 고갱은 자청해서 점점 커져가는 불만의 대변자가 되었으며, 원주민의 권리 주장을 부추기는 인물로 악명이 높고 한때 당국의 미움을 사서 수수께끼 같은 프랑스 법률을 혼란스러워 하는 원주민들에게 설명을 해주고 돈을 받은 혐의로 투옥되기까지 했던 기예투는 찾아올 때마다 고갱을 부추기곤 했다. 기예투가 투옥되었다는 사실은 고갱에게 경고가 되었어야 할 텐데도 그는 물론 그 일을 경고로 삼지 않았다.

6월이 되어 병이 다시 악화되자 고갱은 걷기도 힘들어졌다. 고갱의 이웃 한 사람은 훗날, 이 무렵 고갱의 다리가 말썽을 피워서 두 다리 모두에서 진물이 흘렀는데, 고갱은 붕대를 감아서 흐르는 진물을 어떻게 막아보려고 했지만 붕대를 제때제때 갈지 않았다고 회상했다. "……그 붕대는 아주 더러웠다……그 사람도 아주 더러웠다……." 스위스인 외판원 그렐레트는 언젠가 고갱이 걷는 것을 보고 그의 오른쪽 다리가 문자 그대로 썩어 문드러지고 있다는 사실을 알아차렸다. 그의 다리에는 쇠파리가 몰려들었다. 그가 자기 상처를 주시하자 고갱은 마치 그 일을 상기하고 싶지 않았다는 듯이 벌컥 화를 냈다고 한다. 고갱은 손잡이 대신 발기한 음경을 조각한 지팡이를 짚고 걸어다녔지만, 그 무렵 그 일도 너무 고통스러워지자 벤 바니에게 타히티에서 조그만 트랩 하나와, 적어도 하루에 한번씩 타고 나갈 수 있도록 마르케사스 조랑말 하나를 구해달라고 주문했다. 하아푸아니의 말에 의하면 이 승마 외출은 시계만큼이나 정확했다고 한다. 매일 오후 고갱은 녹색 셔츠에 베레모와, 양 다리를 자유롭게 움직이기 위해 위로 걷어올린 청색 파레우 차림으로 천천히 정착지 안을 순회했으며, 사람들에게 말을 걸기 위해 말을 멈추는 법은 없었지만 아는 친구들을 보면 손을 흔들곤 했다. 그러나 조랑말과 트랩은 여러 문제들 가운데 하나를 해결한 것뿐이었으

며 그가 안고 있는 병의 근원은 조금도 나아지지 않았고 이제는 적절한 치료조차 받을 수 없게 되었는데, 그것은 뷔송 박사가 2월에 파페에테로 소환된데다가 그를 대신할 만한 의사가 오지 않았기 때문이다. 키동은 유쾌한 친구였지만 기껏해야 간호사 정도의 역할밖에 할 수 없었다. 그런데 전혀 예상치 못했던 곳에서 도움의 손길이 뻗쳐왔는데, 그것은 신교도 목사 폴 베르니에였다. 프랑스와 에딘버러에서 잠시 의학을 공부한 적이 있는 그는 선교단에서 공급하는 약으로 자신의 신도들을 치료한 경험도 있었다. 고갱에게는 안타깝게도 이 인물은 고갱이 『레 게프』에서 그토록 신랄하게 비난을 퍼부었으며 그 직후 아내까지 잃은 바로 그 베르니에였다. 다행히도 베르니에는 선한 사람이어서 원한 같은 것은 품고 있지 않았다. 실제로 그 일대의 모든 성직자를 통틀어 그는 가장 인정 많은 인물이며 여러 가지 면에서 가장 기독교인다운 목자였던 것 같다.

베르니에는 타고난 성직자였다. 그의 부친 프레데리크는 1867년 파리의 복음주의선교회가 프랑스 신교도들로 런던 선교회에서 파견된 영국인 전임자를 대체해야겠다고 판단하면서 타히티로 파견되었다. 그의 둘째아들로 1870년 파페에테에서 태어난 폴은 식민지의 종교와 정치 양쪽 모두에서 파벌주의에 싸여 성장한 셈이었다. 그럼에도 부친의 업을 잇기로 한 그는 성직자이자 개업의가 되기로 결심했으며, 그가 해외 유학을 마치고 돌아오자 런던 선교회에서는 오랫동안 실패하기만 했던 마르케사스에 그를 파견하여 조그만 신교 선교단을 설립하기로 결정했다. 최근 몇 년 동안 가톨릭 선교단이 들어서서 우세를 점하고 있었지만, 호놀룰루의 선교회가 파견한 하와이 출신 목사 케켈라는 티오카 같은 몇몇 사람들을 개종시키는 데 성공했다. 1899년 4월 그곳에 도착한 베르니에는 유머 감각과 의술 덕분에 히바오아에서, 신교도보다는 차라리 이교도가 낫다고 여기던 가톨릭 주교가 우려할 만큼 적지 않은 세력을 얻기 시작했다. 문제는 새로운 종교에 끌리는 마르케사스인이 거

의 없다는 사실, 그리고 기존에 있던 종파를 받아들인 이들도 다른 종파의 접근에 쉽게 움직이는 경향이 있다는 사실이었다. 개종자들이 세례 선물 같은 실제적인 이익에 의해 개종하는 일이 드물지 않았기 때문에, 새로운 개종자들이 다른 종파에서는 무엇을 주는지 알고 싶어했으리라는 것은 충분히 납득이 갈 만한 일이다. 무료 의술을 제공할 수 있었던 베르니에로서는 분명 비장의 수가 있었던 셈이었는데, 1900년 그가 섬의 북부 해안인 하나이아파 계곡에 살고 있던 다섯 명의 가톨릭교도를 신교도로 개종시키자 마르탱 주교는 더 이상 참지 못하고 말을 타고 돌아다니며 흔들리는 신도들을 하나하나 재개종시켰다.

그는 이 일에 성공을 거둔 것 같았지만 돌아오는 길에 말이 넘어지는 바람에 땅에 떨어져 어깨뼈가 탈구되면서 한쪽 팔이 마비되고 말았는데, 상처가 심각한 나머지 주교는 치료를 위해 파페에테로 가지 않을 수 없었다. 다시 섬으로 돌아온 주교는 이제 대규모 야외 집회를 열었다. 그것은 표면상으로는 교황이 지시한 대사(大赦)를 뒤늦게나마 기리기 위한 모임이었지만 실상은 이단인 신교도에 맞서기 위한 거의 히스테리성 집회였고 주교의 설교는 성체 성사에서 예수의 존재를 부인한 이단자에게 초점을 맞추었다.

마르케사스 청중들이 이런 신학적인 흠집내기를 어떻게 생각했을지는 모를 일이지만, 짐작컨대 대수롭지 않게 여겼을 것이 분명하다. 그러나 이런 분위기에서 아무리 그것이 의학적인 조언에 불과한 것이라 해도 변절자 고갱이 배신자 베르니에와 교제한다는 것이 그렇게 호의적으로 보이지는 않았을 것이다.

사실, 그들 두 사람 사이의 관계는 그 이상으로 깊은 것이 되었다. 그들 모두 지적 자극이 결핍된 상태였기 때문에 자투리 시간에 예술과 책에 대해 대화를 나누는 데 적지 않은 즐거움을 맛보았으며, 지적이고 박식한 대화 상대자를 만났다는 위안 속에서 서로 성직자와 방탕한 화가라는 상대방의 역할을 눈감아주었다. 베르니에가 고갱을 알게 되었

을 무렵 그는 병이 깊은 나머지 거의 집밖을 나서지도 못할 정도였다. 계곡을 산책하는 고갱과 만나는 드문 경우에 베르니에는 고갱이 원주민들에게 예의바르고 친절하게 대하는 모습과 원주민들이 그의 친절에 답하는 광경을 유심히 보곤 했다. 베르니에는 훗날 이렇게 썼다. "그는 이 나라를, 자기 영혼의 기본 형식인 이 야생적이고 아름다운 자연을 진심으로 예찬했다. 그는 거의 순간적으로, 태양의 축복을 받았으며, 일부는 여전히 더럽혀지지 않은 채 남아 있는 이 지역의 시정(詩情)을 찾아낼 줄 알았다……그에게는 마오리족의 영혼이 결코 이상한 것이 아니었으며, 고갱은 우리의 제도가 매일매일 그 원형을 조금씩 잃어가고 있다고 여겼다."

자신의 적 두 사람이 이따금씩 만나고 있다는 사실을 분명 알고 있었을 주교는 그 일을 그렇게 달갑게 여기지 않았다. 사태가 막바지에 이르게 된 것은 파페에테뿐 아니라 마르케사스에서도 중요한 행사인 7월 14일 축제 때였다. 알려지지 않은 몇 가지 이유에서 경관 샤르피예는 고갱에게 축제위원회 회장직을 맡겼는데, 그 일은 사실상 축제의 핵심인 여러 시합에서 심판관 역할을 맡는 것이었다. 어쩌면 그 경찰은 그 당시만 해도 이미 신교도와 가톨릭 종파 사이에 격한 싸움이 벌어지고 있던 와중에서 이 이상한 화가가 비교적 독립적으로 판단할 수 있으리라고 생각했을지도 모른다. 샤르피예는 고갱이 한때 잠깐 동안 교회에 나가면서 명목상 가톨릭교도였지만 이제는 달라져서 자기 집에 오는 신교 목사를 환대하는 것이라고 여겼다. 경관에게 이 일은 균형을 취하는 일로 보였을 것이고, 설혹 그 일에 별다른 중요성이 없다 해도 이 법과 질서의 대리인이 흔히 말하듯 무턱대고 보헤미안 화가를 적대시하지는 않았다는 사실을 잘 보여주는 일이기도 하다.

그러나 샤르피예는 일단 주요 종목인 노래 경연이 시작되면서 심판관의 선택이 그렇게까지 마음에 들지는 않았을 것이다. 자신이 선택이 불가능한 상황에 빠졌다는 사실을 깨달은 고갱은 그로부터 벗어나기

위한 필사적인 시도에서 가톨릭적이면서 애국적인 「잔 다르크 송가」를 부른 가톨릭 파와, 얄밉싸르게도 공화파와 반(反)성직자의 정서와 관련있는 「마르세예즈」를 부른 신교도에게 상을 나누어주었다. 이 경연에서 가톨릭 계의 학생들이 훨씬 뛰어나 신교도를 편애하는 배교자 때문에 상을 강탈당했음이 그렇게까지 선명하게 드러나지만 않았더라도 이런 솔로몬 식의 균형은 성공했을지 모른다. 사실상 결과에 만족한 사람은 아무도 없었는데, 그중에서도 특히 주교가 그랬다. 고갱에 대한 주교의 반감은 이제 소극적인 짜증 정도가 아니라 적극적으로 혐오감을 표현하기에 이르렀다.

혼자 나누는 대화

바에오호에 대한 고갱의 무관심은 그가 자신의 고통에 사로잡혀 있었기 때문이라는 이유로나 해명될 수 있을 것 같다. 그녀는 이제 임신 중이었고 분명 그와 동거한 직후 임신했을 테지만, 폴리네시아에서 겪은 세 차례의 임신 때와는 달리 이 경우는 고갱의 예술에 아무런 흔적도 남기지 못했다. 그녀의 몸이 점점 불어나던 그 몇 달 동안 '모성'이라든가 '모자'를 다룬 작품은 나오지 않았으며, 옷을 입거나 벗은 수수께끼 같은 마후만이 등장했는데, 한때 예비 아버지로서의 역할을 즐기던 사람치고는 영문을 알 수 없는 일이었다.

8월 중순이 되자 바에오호는 출산을 위해 가족에게로 돌아가기로 했다. 그의 무관심 때문인지 아니면 망가져가는 그의 육체에 대한 혐오감 때문인지는 몰라도 그녀는 다시는 돌아오지 않았다. 그녀가 타히아티 카오마타라고 이름을 붙인 그들의 딸은 9월 14일 태어났지만, 고갱이 말을 타고 헤케아니 계곡으로 그녀를 보러 갔는지는 알려지지 않았다. 십중팔구 그러지 않았을 가능성이 큰데, 그 무렵 그는 점점 더 자신만의 망상세계에 빠져들고 있었기 때문이다.

외로움 속에서 고갱은 글쓰기로 돌아갔으며, 그가 종이에 빽빽하게 메워놓은 그 글은 흡사 자기 자신과의 대화처럼, 혼자 나누는 대화 또는 방안에 홀로 있는 사람이 하는 말처럼 읽힌다.

그는 타히티를 출발하기 직전에 쓰기 시작했던 글을 완성했는데, 그것은 예술의 본질에 대한 에세이로서, 그는 그것을 에밀 베르나르가 카이로에서 『메르퀴르 드 프랑스』에 보냈던 반동적인 글에 대한 맹공 정도로 여겼던 것 같다. 그는 이 글을 9월에 퐁테나에게 보냈지만, 편집자들이 게재를 거부함으로써 결국 1951년이나 되어서야 「화가의 잡담」이라는 제목으로 발표되었다. '환쟁이의 잡소리' 정도로 바꿔쓸 수 있는 그 제목만 보아도 그 글이 사적인 성찰이고 대화체로 씌어진 것임을 알 수 있다.

『메르퀴르』가 내린 결정에 대해 비판만 하기는 어려워 보인다. 제대로 추론에 의거한 통일된 글이라고 보기 힘든 이 에세이는 서로 상관없어 보이는 세 부분으로 나뉜다. 첫 부분은 '모든 것을 할 수 있는 권리'라는 표현에서 알 수 있듯이 자신의 예술적 입장에 대한 산만한 변명이다. 그는 문필가로서가 아니라 화가로서 예술에 대해 말할 것이라면서, 어쩔 수 없이 미래에 관심을 갖는 이들과, 남의 탈을 잡으면서 어쩔 수 없이 과거로 퇴보하는 견지를 갖는 이들 사이에 전선(戰線)을 긋는다.

세번째 부분은 혁명 이래, 좀더 정확히 말해서 나폴레옹 1세가 아카데미와 보자르를 매개로 예술을 통제하는 엄격한 국가적 조직을 만들어놓은 이래 프랑스의 미술 기구에 대한 역사적 분석이다. 이것은 살롱전의 붕괴를 바스티유 감옥의 붕괴에 빗대고 예술가들이 스스로를 해방시킨 승리의 기록으로 끝나는, 감동적이면서 제법 잘 쓴 글이다. "조롱이 만들어놓은 모든 장애물은 극복되었다. 작품 전시를 원할 때면 화가들은 자기에게 맞는 날짜와 시간과 전시장을 선택한다. 그것들은 무료다. 게다가 심사원 따위도 없다."

유감스럽게도 그 효과는 두 개의 주요 부분 사이에 고갱이 삽입한, 기묘하고도 얼핏 보기에 무관해 보이는 두 가지 일화 때문에 어느 정도 반감되어 보인다. 두 일화 모두 재미있는데, 특히 미라처럼 바싹 마른 눈먼 원주민 노파가 어느 날 밤 길을 잘못 든 나머지 자기 집에 들어와 손으로 그를 더듬다가 마침내는 파레우 밑으로 자신의 성기를, 그가 자신의 본질적인 자아를 대표하는 것으로 여겨 서명 대신으로 쓰던 '페고', 즉 음경을 만지는 두번째 일화가 그렇다. 그러나 그 여인은 고갱이 폴리네시아의 남자와 달리 포경이 되어 있지 않다는 것을 알고 혐오감에서 손을 빼면서 "푸파(유럽인이군)"라고 외치는데, 그 일은 고갱 자신이 어떻게 생각하든 그가 본질적으로는 과거에 늘 그랬던 것처럼 백인이며 아웃사이더로 남아 있었음을 명시하는 것이다.

따로 떼어놓고 보면 이 이야기는 아주 의미심장하다. 예술과 비평에 대한 이론의 일부로서는 어울리지 않지만, 이것을 바로잡는 일은 그렇게 어렵지는 않았을 것이다. 안타깝게도 『메르퀴르』의 편집자들은 그 정도의 일도 감당할 수 없었는데, 안타깝다는 것은 적절하게 손을 보았다면 그 산만한 글 속에 들어 있는 놀라운 내용이 드러났을 것이기 때문이다. 고갱에게 무엇보다 절실한 것은 그에게 동조해줄 만한 편집자였으며, 『메르퀴르』에 심지어 퐁테나까지 포함해서 그럴 만한 사람이 아무도 없었다는 것은 정말이지 딱한 일이 아닐 수 없다. 만일 고갱이 개성이 강하면서도 관심이 있는 문인과 대화를 나눔으로써 논증 자체의 효과는 고스란히 살리고 망상과 일탈을 쳐낼 수 있었다면 어쩌면 그 자신도 원했던 작가로서 제2의 경력을 쌓았을지도 모를 일이다.

『메르퀴르』에 글이 게재되리라고 확신한 고갱은 9월에 「잡담」을 송고했지만, 이 무렵에는 이미 좀더 호전적인 글에 매달려 있었는데, 한번도 그 전문이 발표된 적이 없는 그 글은 고갱이 푸나아우이아 시절에 『노아 노아』의 연습장에 쓰기 시작한 가톨릭 교회에 대한 에세이를 개작한 것이었다. 전과 마찬가지로 이 글을 쓰게 된 동기는 교회와의 끊

임없는 싸움 때문이었을 것이며, 그러한 싸움이 벌어지게 된 이유 역시 섹스 때문이었다. '신부'가 자기 집으로 돌아가자 고갱은 다시 한 번 동반자를 찾아나섰는데, 그것은 수녀들의 감시 아래 마을을 지나는 여학생들의 행렬에 추파를 던지는 예전의 습관으로 되돌아갔음을 의미하는 것이다. 마르탱 주교는 분명 이런 일을 예상했던 것 같다. 그리하여 방학 때였음에도 신교도의 친구이며 불경한 화가인 고갱과 교제할 마음을 먹는 자는 누구든 천벌을 받을 것이라는 극단적인 경고가 학생들에게 떨어졌다. 그 결과 고갱의 희망은 좌절되고 말았다. 그는 여학생 몇 명을 구워삶는 데 성공했다.(고갱은 몽프레에게 자기 집을 찾아오는 어린 여자애들에 대한 얘기를 편지에 써보냈다.)

그러나 그들은 야음을 틈타 드나들었으며 그와 함께 밤을 보내는 일은 거절했다. 하아푸아니는 고갱이 젊은 여자들을 위층으로 데려가 춘화들을 보여주면서 "그런 순간에도 웃고 있는 그들이 얼마나 추잡한지"를 환기시키곤 했다고 회상했다. 그러나 이것으로는 충분치 않았다. 필요할 때마다 여자들이 곁에 있었으면 하던 고갱은 주교의 이런 방해에 격분한 나머지 조각상을 만들어 푸나아우이아에서 했던 조롱을 되풀이했으며, 이번에는 아예 두 개를 만들어 지나가는 모든 이들에게 자신의 뜻을 전달하기 위해 집 앞에다 세워놓았다. 하나는 악마의 뿔이 달리고 양손을 기도하듯 맞잡은 남자의 형상을 원통 모양의 높직한 나무에다 새긴 것이었다.

인물의 얼굴은 누가 보더라도 마르탱 주교를 닮았는데, 조각상 받침에는 '페르 파이야르'(음란한 신부)라는 문구를 적어넣었다. 좀더 눈에 띄는 것은 가슴을 드러내고 사타구니를 거의 가리지 않은 여자 조각상인데, 그 받침에는 '테레즈'라는 말을 적어넣었다. 그것은 한때 마르탱 신부의 밑에서 일하던 하녀의 이름인데, 소문에 의하면 그녀는 교리문답 교수자와 결혼하기 전까지 그의 정부였다고 했다. 이렇게 해서 이 두번째 조각상은 남성 조각상에 달린 뿔에 또 하나의 의미를 부여하고

있는 셈이다.

고갱은 사람들이 이미 잘 알고 있고 사실로 믿고 있는 소문을 이용한 것임을 밝혀둘 필요가 있을 것 같다. 샤르피예의 전임자인 전직 경관 프랑수아 기요조차 훗날, 자신이 부활절 미사 때 주교가 테레즈에게는 실크 가운을 주고 자기에게는 면 시프트만 주었다는 사실을 알고 고함을 지르며 소동을 피우기 시작한 앙리에트라는 여자를 쫓아내기 위해 가톨릭 성당으로 달려간 일이 있었다고 주장한 바 있다.

물론 이런 소문은 실제로 서로 경쟁하는 종파에 의해 분열된 아투오나의 조그만 백인 공동체에는 활기가 되었다. 그러나 주교는 사실이든 거짓이든 자기에 관한 소문에 대해 모를 리가 없었고, 고갱이 자기 조각을 가지고 고의적으로 민감한 부분을 건드리고 있다는 사실도 알았을 것이다. 전에도 그랬지만, 이런 비방에 대해 기분이 상한 이들이 취할 수 있는 방도는 많지 않았으며, 신학기가 됐을 때 고갱이 자신의 이륜마차를 타고 해변으로 가서 딸들을 배에 싣고 오는 학부모들에게 그들이 잘못된 법을 알고 있다면서 자녀를 굳이 학교로 보내지 않아도 된다는 사실을 환기시켰을 때도 어떻게 해볼 방도가 없었다. 고갱은 그것말고도 덤으로, 세금을 낼 필요가 없다는 말도 했다. 이런 개입의 효과는 엄청났다. 학교 출석자 수는 절반으로 뚝 떨어졌고, 의무적으로 출석해야 했던 읍내 아이들도 학교에 나오지 않았다.

그 얘기를 듣는 즉시 주교는 경관 샤르피예에게 그 일을 중단시켜달라고 했지만, 그것이 쉽지 않을 것임은 그도 잘 알고 있었다. 샤르피예는 고갱을 출두시켜, 등을 달지 않고 마차를 운행시키는 것은 처벌받을 수도 있는 범법 행위라고 위협하면서 고갱이 해변에 접근하지 못하도록 경고하려 했다. 하지만 그것은 가망 없는 일이었으며 그 정도로는 고갱에게 아무런 영향력도 발휘할 수 없었다. 이제 샤르피예에게는 누쿠히바로 보고서를 보내 행정관의 지시를 받는 수밖에 다른 도리가 없었다. 고갱에게는 다행스럽게도 모리스 드 라 로즈 드 생 브리송은 그

때 막 그의 옛 친구인 푸랑수아 피크노와 교체되었다. 피크노는 '불순종'에 대한 벌로 파페에테에서 그곳으로 좌천된 것인데, 그런 일은 좁은 식민지 사회에서는 상사의 지시에 감히 이의를 제기하는 것만큼이나 보기 드문 일이었다. 그 결과 아투오나의 이런 사소한 소동에 귀를 기울일 마음이 없었던 피크노는 샤르피예에게, 선교회에서 학부모를 기만하고 있는 것은 사실이니까 고갱이 그것을 제대로 지적했다고 해서 그의 행동을 막을 방법은 없다고 통고했다. 그러나 세금을 내지 않는 문제는 그보다는 훨씬 미묘했다. 세입이 2만 프랑에서 1만 3천 프랑으로 뚝 떨어지자 이제는 피크노도 고갱이 계속 고집을 피울 경우 모종의 조치를 취해야 한다는 것을 인정하지 않을 수 없었다. 그래서 그는 경관에게, 한 번 더 고갱에게 경고를 하고 그래도 그가 단념하지 않으면 그의 재산을 압류하라고 지시했다.

물론 고갱은 거절했고 결국 경관은 할 수 없이 '쾌락의 집'으로 가서 카후이의 세금에 해당되는 물건을 압류할 수밖에 없었다. 그는 고갱의 총을 압류했으며, 내친 김에 일석이조의 효과를 노리기 위해 선교회의 감정을 거스른 두 조각상도 압류했다. 샤르피예에게는 안 된 일이지만, 그가 법적인 의무에 따라 이 물건들을 공매에 부치기 위해 그 집으로 돌아갔을 때 고갱은 마침 마르케사스와 프랑스 친구들을 모아놓고 요란한 파티를 열고 있었고 그 자리에는 샴페인과 럼주까지 나와 있었다. 그가 물건들을 65프랑에 내놓자 고갱이 그 액수에 응찰을 하고는 앉아 있던 자리에서 일어서려고도 하지 않은 채 자신의 요리사에게 "저 친구에게 돈을 줘서 보내"라고 지시했다. 그런 다음 다시 술자리로 몸을 돌리고는 샤르피예의 존재를 무시했다. 이렇게 공개적으로 모욕을 당한 샤르피예는 조각상들을 제자리에 갖다놓을 수밖에 없었다.

고갱의 병이 깊어져 말을 타고 다니며 말썽을 부리기는커녕 절면서 돌아다니기도 어려워지자 상황은 교착 상태에 빠졌다. 베르니에 목사로부터 모르핀을 얻을 수 있기는 했지만 그것은 축복이자 저주였는데,

약물에 중독이 된 고갱은 갈수록 많은 양을 써도 약효는 전보다 떨어졌다. 하아푸아니는 고갱이 자기 손으로 주사하는 광경을 본 적이 있었다. 그의 엉덩이는 주사바늘을 놓은 빨간 자국으로 온통 덮여 있었다. 고갱은 필사적인 심정으로 벤 바니에게 주사기와 약병을 감춰달라고 부탁했지만, 그 미국인이 차라리 그것들을 없애버리자고 하자 고갱은 기겁을 하며 도저히 통증을 참을 수 없는 지경을 대비해서 놔두자고 했다. 고갱은 모르핀을 대용할 만한 약물로 손쉽게 구할 수 있는 아편 팅크를 사서 물에 희석한 것을 마시며 통증을 덜어보려고 했다. 한때는 그곳을 떠날 생각도 한 그는 몽프레에게, 기후가 쾌적하고 어린 시절을 상기시키는 에스파냐로 갈까 생각 중이라는 편지를 써보내기도 했다. 그러나 낯설고도 먼 곳의 생활에 적응된 그가 이제 와서 유럽에서 살기는 어려울 것이라는 점을 지적한 친구의 답장이 도착했을 즈음에는 그런 생각도 사라지고 고갱은 자신이 삶의 막바지에 이르렀다는 사실을 순순히 받아들였다.

고갱은 이제 처음에 그랬던 것처럼 누구에게든 자기 집에 와서 술을 한 잔 하라고 권하지 않았다. 이따금 키 동이 들러서 고갱의 기분을 북돋아주려 했다. 한 번은 그 젊은이가 빈 캔버스를 이젤에 올려놓고 고갱의 초상화를 그리기 시작했으나 오래지 않아서 고갱이 이젤 쪽으로 오더니 거울을 들고 자기 얼굴을 들여다보았다. 그 결과 이전의 그 어떤 초상과도 닮지 않은 그림이 그려졌다. 고갱이 늘 지니고 다녔던 저 '골고다' 그림 속의 고통받는 예수와는 비슷하지도 않았다. 그것은 그저 타원형의 작은 안경 너머를 내다보는 멍하고 울적한 인물화로서, 너무 밋밋한 나머지 싸구려 인물 사진, 모든 의미가 배제된 스냅 사진이나 다름없었다.

저녁 나절 혼자 있을 때면 고갱은 오르간 앞에 앉아 연주하곤 했으며, 이따금 그 소리를 들었던 에밀 프레보는 훗날 그가 '그 연주로 듣는 이를 울게' 만들 정도였다고 회상했다. 고통이 너무 심해지거나 외로울

때면 언제나 압생트를 마심으로써 처음에는 몽상, 이어서 망각 속으로 빠져들곤 했지만, 과도한 음주와 바니 상점에서 구입한 비타민이 별로 없는 통조림 식품은 몸을 더 쇠약하게만 했을 뿐이다.

고갱이 『노아 노아』 다음으로 긴 글에 매달린 것은 바로 외롭고 병들고 고통스럽기는 해도 아직 호전적이고 불안정한 심리 상태에 처해 있던 이 무렵의 일이었다. 그의 심신이 놓여 있는 상태를 감안하면 그가 품은 목표가 그렇게 명확하지 않은 것도 무리는 아니다. 고갱은 특별한 목표 없이 그저 인생과 미래에 대한 자신의 철학적 묵상록을 쓰고 싶었던 것 같지만, 그와 동시에 다른 수단을 동원해서 교회와의 싸움을 계속하고 싶었을지도 모른다. 한편에는 상당히 건전한 야심이, 다른 한편에는 예의 편협한 생트집이 있었던 셈이다.

모순된 정신

푸나아우이아에 있을 때 고갱은 몽프레와 모리스 두 사람에게 기독교 정신과 교회에 대한 논문을 보내겠다고 약속한 적이 있는데, 이제 『노아 노아』 연습장에 써두었던 내용을 옮겨적는 데는 더할 나위 없는 시간이 된 것 같았다. 그러나 자료를 단순하게 되풀이하는 데 만족하지 못하는 고갱은 앞서 써두었던 내용을 다시 손보면서 전체 원고를 대폭 늘렸다. 그 대부분은 원래 수리가 소책자에 인용했던 매시의 저서『신창세기』원본(고갱은 이제 거기에서 그노시스교도의 예수/호루스 삽화를 본떴다)과 매시의 첫번째 대작『최초의 책』을 입수한 데 기인한 것이다. 이 책은 한층 더 흥미를 자아냈는데, 그것은 아마도 뉴질랜드에 관한 부분들이 자신의 경험과 관련된 것들이었기 때문일 것이다. 마오리족의 언어를 고대 이집트어와 비교한 장(章)은 바로 고갱이 원하던 것이었다. 매시는 마오리족의 '최초의 신' '아투아' 가 오시리스 왕의 직함인 이집트어 '아티' 에서 파생된 것이며, '티키' 는 방첨탑 또는 기

넘비를 의미하는 '테큰'에서 파생된 것이라고 주장했다.

이런 연결에 대해서는 논의의 여지가 있기는 하지만, 서구의 학자들 대부분이 열등한 언어나 퇴보한 종족들과 그들의 저급한 표현과 문화에 대해 유쾌하게 떠들어대고 있을 때 매시가 지구 끝에 있는 부족에게 동일한 정도의 관심을 보이고 그들을 자신의 대계획 안에 포함시켰다는 사실은 의미심장한 일이다. 그리고 그 연장선상에서 그의 추종자 고갱 역시 그랬던 셈이다. 매시에게는 마오리족의 신들과 정령을 모아놓은 만신전도 구약의 여호와나 십자가에 못박힌 예수와 마찬가지로 유효했는데, 그것은 그것들이 모두 같은 나무에서 나온 가지였기 때문이다. 그리고 그것은 동시에 아리오이의 그림들 이후로 고갱 예술의 버팀목이기도 했다.

영국적인 모든 것에 대한 반감과 영어에 약하다는 고갱 자신의 인정을 감안할 때 그가 고집스럽게 매시의 지루하고 과장된 산문을 번역한 사실은 샤펠 생 메스맹 하급 신학원에서 받은 교육 덕분이었던 것 같다. 그는 그 책의 상당 부분을 자신의 원고에 그대로 옮겨놓았다. 그는 그 원고에 『현대정신과 가톨릭교』라는 새로운 제목을 붙였는데, 그것은 명쾌하고도 적절해 보인다. 그리고 원고 앞부분에서는 자신의 치매 때문에 어쩌면 조증(躁症) 어린 시가 나올지도 모른다는 희망을 드러내고 있다.

우리는 어디서 오고 무엇이고 또 어디로 가는가?
우리의 자존심을 누그러뜨리는 이 영원한 의문……
아, 슬픔이여! 그대는 나의 주인!
운명이여, 그대는 또 얼마나 잔인한지, 나 언제나 운명의 정복에 반발하네.
이성은 틀림없이 혼란된 채, 그러나 생기를 띠고 있네.
그리고 잎사귀로 터지는 그 일이 시작되는 것은 바로 그때다.

유감스럽게도 이 도취된 무당의 낭랑한 어조는 곧 비교(秘敎)에 대한 매시의 현학적인 설명에서 파생돼나온 것이 분명한 단조로운 주석으로 이어지고 만다.

에녹의 서에서 '인간의 아들'은 위대한 해의 마지막 날에 위치하고 있는데, 그가 바로 2만 5868년을 주기로 순환하며 나타나는 메시아다. 그것은 새로운 과업이 달성될 때까지 현세의 매해에 연이어 출현하는 저 천상의 선각자에 대한 혁명의 서(원문대로임)였다. 그 일은 영원토록 이어질 것이다. 그때부터 새로운 천국에서는 현세의 시간표를 따르지 않는다고들 한다. 같은 방식으로 여기서 '토성의 예수'인 이 출현자는 영적 일신론 단계에서 영원한 존재라는 특징을 띤다.

이른바 그의 증언이라고 할 수 있는 이 원고가 제한된 부수의 비공식 판본을 제외하고 발표된 적이 없다는 것은 놀랄 일이 아니다. 이 원고를 깊이 있게 연구한 유일한 사람은 미국인 해군 군의였던 프랭크 플리드웰 박사였는데, 그는 1930년에 그 원고를 영어로 번역하면서 적지 않은 곤란을 겪었다. 플리드웰은 이렇게 썼다.

그의 마지막 노작인 이 작품은 문학적인 세련미를 내세우지 않는다. 각기 다른 부분들은 느슨한 관련만 있을 뿐이고 그 철학적 표현은 맥락이 닿지 않으며 단편적이다. 모호한 표현으로 내용이 손상된 그 글에서는 문체와 균형미를 찾아볼 수 없으며, 동어반복과 불필요한 말과 표현 때문에 역자는 번역 작업을 거의 포기할 뻔했다.

플리드웰은 계속해서 고갱이 앓았던 병과 그것이 그의 정신상태에 미친 영향을 환기시키고, 그 글이 '중국 퍼즐 같은 것'이라는 화가 자

신의 말을 인용해놓았다. 그러나 앞에서도 그랬듯이 이 긴 에세이를 단지 망상이나 정신이상의 부산물 정도로 취급하는 것은 잘못이다. 그의 반교권주의에도 불구하고 고갱은 흔히 생각하는 것처럼 반기독교도와는 거리가 멀었다. 이 원고의 한 곳에서 그는 기성의 종교 조직이 과실을 일소한다면 본래의 소명으로 되돌아갈 수 있을지 모른다고 주장하면서, 거기에서 한걸음 더 나아가 자기에게 '종교적인 영혼'이 있다고 확언하기에 이르는데, 그럼으로써 고갱이 그 자신이 주장하는 것처럼 신념을 가진 혁명론자와는 거리가 먼 인물이라고 여겼던 피사로 같은 사람의 견해를 확인해준 셈이었다.

종교와 교회에 공공연히 반대하는 사람들 대부분이 그렇듯이 고갱도 내심으로는 혼란에 빠진 신앙인이었던 것 같으며, 그럼에도 그는 자신이 전혀 무시할 수 없는 대상을 비판한 셈이다. 이러한 사실과 성서에 대한 놀라우리만큼 깊이 있는 학식은 그가 하급 신학원 시절 뒤팡루 주교의 영향을 강력하게 받은 충분한 증거이다. 이 길고도 어설픈 글이 전달해주는 것은 바로 천사 또는 하느님, 아니면 혹자가 주장하는 것처럼 바로 그 자신과 씨름하는 야곱이 벌인 고투의 흔적이다.

자애로운 자매

고갱은 이 글을 주교에게 보냈는데, 주교는 그 글에 아무런 관심을 보이지 않고, 마르케사스 제도에서 자신이 이룩한 업적에 대한 찬사가 들어 있는 『19세기 프랑스 가톨릭 선교』라는 제목의, 식민지에서 교회가 거둔 승리 보고서 한 부를 동봉하여 반송했다. 고갱이 이것을 무시했을 것이라고 생각하기 쉬울 테지만, 그렇지가 않다. 고갱은 예상을 깨고 그 책에 흥미를 느꼈는데, 그것은 주로 따분한 내용에 도해 삼아서 넣은 사제와 수녀들의 칙칙한 사진들 때문이었다.

이런 사진은 사람들 대부분이 다시 볼 생각도 않고 그냥 넘겨버릴 그

런 것들이었지만 고갱은 그 사진들을 이용해서 「자애로운 자매」라는 그림을 그렸다. 이 그림에는 아투오나의 선교회 실내에서, 해변 풍경에서 따온 반쯤 벗은 마후와 마주한 채 앉아 있는 수녀가 등장한다. 이번에도 은폐와 억압이 벌거벗은 자유와 대립되어 있지만, 고갱이 처음 타히티 여행 때 마타이에아에서 스케치한 루이즈를 닮은 수녀에서는 비판적인 느낌이 전혀 들지 않는다.

아마도 결국 그는 죄악과 수치를 강조하는 갑갑한 성직자의 옷(그것은 저 당당한 육체 앞에서 무의미해지고 마는데)으로 서구를 대신하는 그녀를 자신과 동일시했을 것이다. 뜰에서 고갱의 성기를 만짐으로써 고갱이 같은 부류가 아님을 명확하게 드러냈던 저 노파와 마찬가지로 이 그림 역시 별다른 악의 없이 교회가, 그것이 개종시키고자 하는 종족과 무관함을 주장하고 있다.

「자애로운 자매」는 마후 시리즈를 마감짓는 고갱의 마지막 시도였다. 이번에도 고갱은 연작을 단념했으며, 이제 그에게는 마을 인근의 해변에 모여 있는 기수들을 그린 가볍고 경쾌한 또 한 그룹의 그림들만이 남아 있을 뿐이었다. 그 그림들은 '일이 끝나기만' 기다리는 경마 기수와 승용마가 등장하는 드가의 경마장 그림에 많은 빚을 지고 있지만, 고갱이 그린 반쯤 벌거벗은 기수들은 일부는 우리로부터 멀어져가고 있으며 일부는 특별히 갈 곳이 없다는 듯 아무런 이유나 목적도 없이 그저 물가에 있을 뿐이라는 듯 말머리를 돌리고 있다.

이것은 마치 고갱이 타히티를 떠나기 직전에 그렸던 도강하는 기수 이야기의 연장선상에 있는 듯이 보이는 그림인데, 그가 그린 기수들은 이제 모든 여행이 끝나고 더 이상 갈 곳이 없는 땅끝에 이르기라도 한 것 같다. 이 연작 가운데 「여인들과 백마」라는 작품은 마을 가까이에 있는 해변을 무대로 한 것으로, 화가는 바다에서 '배신의 만'(그 이름은 히바오아족이 투아모투아족을 잔치에 초대한 뒤 배신하여 모살한 사건에서 따온 것이다) 쪽을 바라보고 있다. 이 그림에서는 두 여인과

백마를 탄 기수가 해변에서 만나고 있지만 풍경 속에서 무엇보다 뚜렷한 요소는 그들 뒤편 언덕 중턱에 있는 하얀 십자가로서, 그것은 후에 아키히 언덕의 가톨릭 공동묘지에서 가장 눈에 띄는 것이었다. 이 십자가는 너무도 인상적이고 색달라서 고갱의 전기작가들은 대부분 이것이 고갱 최후의 그림으로서, 자신이 온 바다가 보이는 곳을 자신의 안식처로 예시한 최후의 통찰력으로 여기고 싶은 유혹을 이기지 못했다. 정말 그런 것인지 지금으로서는 확인할 방법이 없지만, 물론 그런 상상은 얼마든지 가능한 일이다.

환상이 이끄는 대로

그가 무엇을 그리고 싶었든 그 무렵 그린 그림들은 대부분 서로 관련이 없는 것들이었는데, 그에게는 그럴 의지력이 더 이상 남아 있지 않았던 것이다. 1902년 12월이 되면서 다리의 습진이 너무 악화된 나머지 고갱은 이제 이젤 앞에 서 있을 수도 없게 되었다. 덕분에 시간이 남게 되자 이제는 말썽을 피우는 것밖에 달리 할 일이 없었다. 그는 카르델라가 파페에테에서 새로 간행한 잡지에 프티 총독에 대한 불만을 늘어놓는 공개서한을 보냈으며, 이어서 시의회에 야생돼지의 보존을 요청하는 편지를 보냈는데, 죄수들을 자기 집 정원 일에 동원하는 샤르피예 경관에 대한 고발로 편지를 마무리지었다.

다행히도 이 경관은 이 사실을 알기 전에 교체되었지만 그의 후임자는 바로, 고갱이 마타이에아의 자기 오두막 근처에서 알몸으로 목욕하는 행위를 금지시킨 적이 있던 장 피에르 클라브리였다.

12월 4일 아투오나에 오기 전부터 고갱이 일으킨 말썽에 대해 들은 바 있는 클라브리는 고갱이 최근에 자기 전임자를 고발했다는 사실도 알고 있었다. 그의 부임을 환영하기 위해 마을 사람들이 모였을 때 이 경찰은 일부러 그에게서 등을 돌리고 화가를 무시했으며 악수도 거절

했다. 그것은 선전포고였다.

한편 고갱은 집필을 계속했는데, 그가 지금 쓰고 있는 것은 회고록이었다. 그것은 회상과 일화와 이런저런 생각들을 되는 대로 모아놓은 것으로서, 그가 자신의 마지막을 준비하고 있었을지도 모르는 또 하나의 표시였다. 그렇다 해도 이 책에서는 죽음을 예감하고 괴로워하는 기미를 찾기 어려운데, 성서적인 설교의 장광설은 사라지고 『노아 노아』에 사용되었던 가벼운 이야기꾼의 문체가 다시 나타났다. 그가 『전후』라고 제목을 붙인 그 책이 1920년대에 처음 세상에 발표된 이후 착실하게 인쇄되고 폭넓은 독자층을 얻은 그의 유일한 저서라는 사실은 그렇게 놀라운 일은 아니다. 문제가 전혀 없는 것은 아니다. 밋밋한 사실을 독창적으로 표현하는 고갱의 방식을 잘 모르는 독자들 대부분은 그 책이 비범한 생애를 그린 진짜 이야기로 보거나, 그렇지 않으면 오만과 기만으로 윤색된 거짓말 덩어리로 결론짓기 십상이었다.

물론 극단적인 두 가지 평가 모두가 적절하지 않은데, "이것은 책이 아니다"라고 한 고갱 자신의 공언은 그 책에 나오는 내용이 진실도 허구도 아니고 다만 "잡다한 메모들, 꿈처럼 서로 연관성이 없는 잡다한 메모들과 단편적인 조각들로 이루어진 것"임을 이미 충분히 암시하고 있다. 실제로 그 책은 할머니와 어머니, 페루의 회상에 이어서 오를레앙의 학교 시절과 해군 복무, 그리고 화가로서 입신한 일 등이 책의 '전반'을 이루고, 맨 처음 타히티로 떠남으로써 미개인으로 부활한 부분이 나머지 '후반'을 이루면서 연대기적으로 일관된 구성을 취하고 있다. 이번에는 그의 일탈과 망상, 예술론과 정치적 훈계가 불안정한 정신 탓에 제멋대로 이런저런 화제를 들고 나온 것이라기보다는 큰 줄거리 주변에서 매력적인 곁가지 노릇을 하는 것처럼 보인다. 고갱 자신은 그 점에 대해 이렇게 말했다. "……난 전문가가 아니다. 나는 그림을 그리는 방식으로, 요컨대 환상이 이끄는 대로, 달이 불러주는 대로 글을 쓸 생각이며, 제목은 한참 뒤에야 생각할 것이다."

거기에 걸맞게 그 책에는 끝이 없다. 그 책은 식인 행위에 대한 기발한 일화로 끝나고 있는데, 그것은 아마도 고갱이 거기에서 글쓰기를 중단했기 때문일 것이다. 그가 그린 최후의 그림이 없는 것처럼, 무엇이 됐든 또 다른 이야기 곧 그가 마지막으로 썼을 다른 이야기가 있을 수도 있었다.

이곳 마르케사스 제도 아투오나의 내 창에서 내다보이는 모든 풍경이 점점 어두워지고 있다. 춤은 끝나고 부드러운 선율도 사라졌다. 그러나 그 뒤를 침묵이 아니라 크레센도가 이어진다. 나뭇가지 사이를 미친 듯이 부는 바람 소리. 거대한 무도가 시작된다. 회오리바람이 몰아친다. 올림포스가 판에 끼어들고 주피터는 모든 낙뢰를 쏟아붓고 거인들은 바위를 굴리고 강물은 범람한다.

하느님의 일

이렇게 해서 고갱은 그 섬을 덮친 극적인 드라마를 묘사하게 된다. 어울리게도 그 종말의 시작은 바그너의 「신들의 황혼」에서와 같은 지각변동이었다. 1903년 새해 벽두인 1월 2일을 기점으로 하늘이 어두워지면서 비가 쏟아지기 시작했다. 일주일 넘게 비바람이 극에 달하다가 13일 밤 미증유의 회오리바람이 마르케사스 제도를 덮쳤다.

그 충격은 너무도 생생해서 반세기가 지난 후에도 인류학자 뱅트 다니엘손은 당시의 재난에 대한 증언을 짜맞춰볼 수 있었다. 노인들은, 처음에는 산들이 북풍으로부터 아투오나를 막아주는 듯이 보였지만 13일 엄청난 호우가 쏟아지면서 골짜기를 흐르던 강물이 범람하여 조그만 정착지를 침수시켰던 일들을 생생하게 기억하고 있었다. 바위에 막힌 서쪽 강이 범람하면서 고갱의 집 옆에 있던 마케마케 강과 합류하게 되자 고갱은 격노한 홍수의 한복판에 놓인 섬이나 다름없는 자기 집 이

층에 고립되고 말았다. 집터와 마을 중심부를 연결하던 다리가 홍수에 쓸려가자 고갱은 폭풍우가 얇은 벽을 부수고 나무의 뿌리를 뽑고 거품을 일으키며 강물을 쏟아내는 한가운데 격리되었다.

그 일이 끝난 후 고갱은 『전후』에 자신이 경험한 악몽을 다음과 같이 생생하게 묘사했다.

그저께 오후, 며칠 동안 계속되던 험한 날씨가 위협적인 양상을 띠었다. 저녁 8시가 되자 폭풍이 몰아쳤다. 나는 혼자 오두막에 있었는데 금방이라도 집이 무너져버릴 것만 같았다. 열대지방에서는 거목들도 뿌리가 거의 없어서 물에 젖은 흙은 금방 흐물흐물해진다. 사방에서 거대한 나무들이 쪼개지면서 쓰러지는 묵직한 굉음이 들려왔다. 특히 '마이오레'가 그렇다.(빵나무는 뿌리가 아주 약하다.) 돌풍이 코코넛 잎사귀로 만든 가벼운 지붕을 흔들며 사방에서 쏟아져 들어와 등잔도 켤 수 없었다. 이 집이 무너진다면 지난 20년 동안 쌓아온 그 모든 자료, 내가 그린 모든 그림과 함께 나는 파멸하고 말 터였다.

밤 10시쯤 마치 돌로 지은 건물이 무너지기라도 하는 것 같은 끊임없는 소리가 나의 주의를 끌었다. 소리가 나는 곳을 가보지 않을 수 없었던 나는 오두막에서 나가보았다. 그 순간 내 발은 물 속에 잠겼다. 달이 이제 막 떠올라 있었다.

창백한 달빛 속에 나는 바윗돌을 굴려 내 집의 나무기둥을 두드리는 거센 분류 한복판에 서 있었다. 내가 할 수 있는 일이라고는 하느님의 섭리를 기다리는 것뿐이었으며, 기다림에 몸을 맡길 도리밖에 없었다. 정말이지 길고 긴 밤이었다.

동이 트자마자 나는 밖을 내다보았다. 정말 낯선 광경이었다. 사방을 덮고 있는 물, 화강암 덩어리들, 그리고 그 거대한 나무들은 대체 어디에서 온 것인지 알 수 없을 정도였다. 집 옆을 지나던 도로는 둘로 갈라져 있었는데, 그것은 내가 섬에 고립되었음을 의미했다. 그보

다는 차라리 성수반(聖水盤) 속에 든 악마 쪽이 더 나았을 것이다.

히바오아는 비교적 운이 좋았다. 회오리바람이 태평양을 가로지르며 힘이 붙어 14일과 15일 살인적인 위력을 발휘했던 투아모투 제도에서는 재앙이 한층 더 심했다. 제도의 산호섬 대부분은 해수면과 거의 비슷한 높이였는데, 얼마 안 되던 주민수가 진주모(母) 철을 맞아 인근 제도에서 수백 명의 잠수부가 몰려들면서 크게 불어나 있었다. 모두 517명이 날뛰는 바닷물이 노두를 덮칠 때 쓸려나갔으며, 유일한 생존자들은 강풍과 물살의 끊임없는 연타에도 부서지지 않고 남아 있던 몇 안 되는 야자수에 매달려 있을 만큼 젊고 강한 사람들뿐이었다.

프랑스령 폴리네시아 전체가 이 비극적인 재앙에 휩싸였다. 파페에테에서는 총독이 징발할 수 있는 모든 배를 동원해서 관리들을 보내 생존자들을 구조하고 끔찍한 피해를 조사하도록 했다. 프티 총독 자신도 뒤랑스 호를 타고 투아모투로 향했으며, 한편으로는 본국에 황폐화된 식민지에 대한 원조를 요청했다.

아투오나에서는 비바람이 누그러지고 물이 빠지기 시작하자 고갱과 그의 이웃들은 피해 정도를 알아볼 수 있게 되었다. 운좋게도 고갱의 집은 벤 바니의 상점과 선교회 건물을 제외하면 강풍을 이기고 살아남은 유일한 건물이었다. 그러나 티오카의 집을 포함해서 원주민의 오두막 대부분은 돌이킬 수 없을 정도로 허물어지고 말았다. 지금껏 원주민에게 무관심했던 태도를 좀 개선해보려는 관대함에서 고갱은 즉각 티오카가 좀더 안전한 자리에 새 오두막을 지을 수 있도록 자기 땅을 일부 내주었으며, 그런 다음 다른 이재민들의 편의를 봐줄 방도를 궁리했다. 비록 다른 정착지만큼 심한 손상을 입지 않긴 했어도 아투오나 역시 한 아이가 죽는 등 고통을 겪었지만, 많은 사람들이 안고 있는 문제는 집을 다시 짓고 식량을 구하는 데 시간과 자원이 필요하다는 것이었다. 집을 나와 불어난 강물을 건널 수 있게 되자마자 고갱은 클라브리

에게 가서 원주민의 의무로 부과된 열흘간의 연례 도로공사를 취소하
거나 늦춰달라고 요청했는데, 상황으로 볼 때 그것은 아주 현명한 요청
이었다. 그러나 경관은 그런 말을 귀담아 들을 기분이 아니었다. 유럽
인의 거처가 모두 고갱의 집만큼 견고했던 것은 아니었다. 경관의 집은
폭우에 무너졌으며, 회오리바람이 닥쳤을 때 클라브리 자신은 집에 없
었지만 그의 아내는 건물이 무너지기 전에 가까스로 빠져나와 목숨을
구했다. 자신이 그토록 철저히 경멸하던 사람으로부터 이래라 저래라
하는 소리를 듣고 몹시 언짢아진 클라브리는 고갱의 요청을 재고해보
려고도 하지 않았는데, 그 어처구니없는 결정은 고갱으로 하여금 무기
력한 분노에 사로잡히게 만들었다.

혼란스런 상황을 감안했을 때 보복할 길을 찾는 것은 그렇게 어렵지
않았다. 식민지에 근무하는 다른 동료 경관들과 마찬가지로 클라브리
역시 지적으로나 교육으로나 제대로 수행할 준비가 되지 않은 채로 과
업을 이행하지 않을 수 없었다. 한꺼번에 경찰과 검사와 예비판사 노
릇을 한다는 것은 어지간한 사람에게도 적지 않은 부담이었을 텐데,
오만한데다가 멍청하기까지 한 클라브리 같은 사람이라면 오심(誤審)
은 불가피한 일이었다. 원한에 불타는 고갱은 모을 수 있는 마지막 에
너지를 끌어모아 민중 수호자의 자리를 떠맡았으며, 망가진 몸과는 어
울리지 않는 에너지로 경관과 충돌한 사람이 있으면 소매를 걷어부치
고 나섰다.

샤르피예처럼 어느 정도 인품을 갖춘 사람조차 몇 가지 중대한 오심
을 남겼으며 그 가운데 하나가 그의 후임자에게 인계되었는데, 그것은
그 섬에 정착해서 원주민 여자를 아내로 얻은 혹인 선원 탈주자와 관련
된 사건이었다. 이 여인이 잔인하게 피살된 시체로 발견되자 샤르피예
는 그것이 그 여자의 애인인 그 지방 원주민의 소행이라는 적지 않은
증거가 있음에도 그녀의 남편을 체포했다. 이 사내가 골짜기의 다른 모
든 주민들을 위협해서 입을 다물게 했지만, 고갱은 이 사건에 대해 소

문을 듣자 티오카, 레너, 바니 같은 친구들을 모두 동원해서 찾을 수 있는 모든 증거를 긁어모은 다음 전임자의 실수를 정정해달라는 요청과 함께 클라브리에게 제출했다. 클라브리는 당연히, 2월 2일 파페에테에서 순회판사가 오기 전에 그 흑인을 재판에 회부하겠다며 고갱의 요청을 거절했다. 그 순회판사는 오르빌이라는 젊은이로서, 그의 동료들 대부분이 그렇듯이 현지 경관의 조언을 받아들이는 쪽을 선호했는데, 대개의 경우 타히티에서 파견나온 사람을 접대하는 것은 현지의 유일한 식민지 관리인 그들이었다. 고갱은 그 사건에 대해 장문의 보고서를 작성했으나 오르빌은 아무런 조치도 취하려 들지 않고 죄수를 살인 사건을 심리할 수 있는 유일한 법원이 있는 파페에테로 회부할 절차를 밟는 한편, 그 자신은 지난번 치안판사가 다녀간 이래 누적된 사소한 사건들을 처리하기 시작했다.

북부 연안 하나이아파 계곡의 원주민 스물아홉 명이 만취 혐의로 집단으로 고발된 한 사건은 대부분 모리스라는 혼혈인의 증언에 의거한 것이었는데, 그 인물 자신이 유명한 주정뱅이인데다가 누구나 아는 거짓말쟁이였다. 고갱은 곧 그 사건이 재판에 회부되면 그들 스물아홉 명모두를 위해 항변하겠다고 제의했지만, 그 일은 그들에게 그렇게 큰 이득이 아니었는데, 재판일이 되어 고갱이 여느 때처럼 파레우와 꾀죄죄한 속셔츠 차림으로 그들을 이끌고 법정에 들어서서 원주민들처럼 마룻바닥에 앉으려 들자 오르빌은 재판을 중지하고 고갱에게 집에 가서 유럽 의상으로 갈아입고 올 것을 명령했던 것이다.

한편 클라브리 역시 가만히 있지 않고 하나이아파 계곡의 촌장을 설득해서, 자신이 술꾼들을 직접 보지는 못했지만 그들이 떠드는 소리를 들은 적이 있다고 증언하게 했다. 바지를 입고 돌아와 이런 예기치 못했던 증인을 보게 된 고갱이 요란하게 항의했으나 오르빌은 그 증언을 받아들여 스물아홉 명에게 닷새의 구류와 100프랑의 벌금형을 선고했다. 고갱은 그들에게 적용한 법이 무엇인지를 다그치면서, 자신이 알기

로는 위법 현장이 포착되었어야 하며 단지 풍문에 의해서 그들을 재판해서는 안 된다는 사실을 지적하고 이의를 제기했다. 이것이 거친 소동을 일으키게 되자 치안판사는 경찰로 하여금 고갱을 퇴장시키도록 명령했다. 그러자 고갱은 그 젊은 판사의 코밑에 주먹을 들이대면서, 자기 몸에 손끝 하나 대지 않는 것이 좋을 것이라고 경고하고는 자기 발로 조용히, 그러나 분노로 씩씩대며 법정을 떠났다.

광장으로 나온 고갱은 그들을 위해 파페에테 법원에 항소하겠다고 말했으며 그들은 모두 일의 이런 전개 방식에 어리둥절한 채 그 자리를 떠났을 것이다. 거기에서 끝나고 말았을 이 일은 그날 오후 고갱의 친구인 사냥꾼 기유투가 그를 찾아와 증언을 했던 촌장을 그 사건이 있었던 시각에 그곳과는 다른 골짜기에서 보았노라고 말했다. 고갱은 그에게 그 사실을 클라브리에게 보고하도록 했지만, 그럼에도 경관이 아무런 조치를 취하지 않으려 하자 한바탕 입씨름이 벌어졌는데, 그 격한 다툼의 여파로 고갱은 '쾌락의 집'에 돌아와 객혈을 하기 시작했다.

하얀 날개를 단 천사

고갱은 이제 화를 키우기라도 하듯 활동 범위를 넓혀, 누쿠히바의 피크노 행정관에게, 이웃한 타후아타 섬의 경관 에티엔 기슈네가 뇌물을 받고 원주민과 불법 교역하는 외국 선박들을 묵인해주었다고 고발하는 서한을 써보냈는데, 그 사실은 필시 사람들이 상점보다 싸게 물건을 사게 될 경우 가장 큰 손해를 보게 되는 그의 친구 레너가 알려준 정보였을 것이다.

피크노는 고소 내용을 확인해보고는 기슈네로 하여금 답장을 쓰게할 생각으로 고갱의 고발 서한을 사본으로 남겨두었다. 아투오나에 들른 행정관은 고갱에게 이런 외진 해양에도 경찰력은 확고부동하다면서 고발 내용을 철회하도록 설득했다.

고갱은 이제 이른바 술주정꾼 부락민의 재판과 클라브리가 적절한 조사를 수행하지 않은 데 대한 상세한 보고서를 작성하고 있어서 그 문제에 대해서는 그렇게 신경을 쓰지 않았으며, 3월 10일 그곳에 온 파리의 조사관들에게 그 보고서를 제출했다. 그들은 불과 이틀 동안 체류하면서 클라브리와 만나고 주교가 자신들을 위해 열어준 환영회에 참석했는데, 주교가 고갱에 대해 했던 말은 조사관들이 훗날 작성한 보고서에서 "원주민의 모든 악덕을 옹호하는 고갱이라는 화가"라고 언급한 부분으로 미루어 충분히 알 수 있다.

고갱이 쓴 보고서가 그렇게 주목받지 못한 것은 안타까운 일이었는데, 왜냐하면 그 사건에 대한 상세한 내용은 차치하고 거기에서 고갱은 이른바 식민지 사법부의 불합리성을 더할 나위 없이 명석하게 비판해놓았기 때문이다. 고갱은 원주민의 타고난 수줍음과 법정 통역자의 부족한 역량에다 자기 앞에 오는 사람은 무조건 기회만 있으면 폭력을 저지를 수 있는 위험한 악당으로 치부하는 치안판사들의 편견이 한데 합쳐져서 공정한 재판이 불가능하다는 점을 지적했다. 이 보고서는 고갱이 『레 게프』의 편집자 시절, 백인 이주민들의 대변인 노릇을 하던 시절에 썼던 글과는 정반대였다.

결론적으로 고갱은 받아들여졌더라면 상황을 크게 개선시킬 수 있었던 몇 가지 분별 있는 제안을 했던 셈인데, 그것은 순회판사가 현지 경관의 집에 묵으면 안 되며, 자기들이 맡은 사건을 단독적으로 조사해야 하고, 원주민이 유죄일 경우에도 그들의 보잘것없는 수입에 비례해서 벌금을 매겨야 한다는 내용이었다.

조사관들의 눈에는 이것은 치안방해로 보였을 것이며, 그들이 작성한 보고서에 현지 학부모들로 하여금 자녀를 등교하지 않게 함으로써 그리고 더욱 나쁘게는 주민들에게 세금을 납부하지 말도록 촉구함으로써 선교회의 좋은 사업을 방해하는 고갱이라는 인물에 대해 비난조의 표현이 들어 있는 것도 놀랄 일은 아니다.

따라서 파페에테에 있는 당국자가 이 골치 아픈 화가를 침묵시키기 위해 어떠한 조치라도 기꺼이 협조하겠다고 클라브리에게 통고한 사실도 그렇게까지 놀랍지 않다. 이것을 알게 된 경관은 꼭 필요한 수단이 손에 들어왔음을 깨달았다. 그의 동료 기슈네는 그에게 뇌물 수수에 대한 고발이 담긴 고갱의 편지 원본을 보내주었으며, 클라브리는 파페에테에 있는 상사들과 의논한 끝에 공무원 명예훼손으로 고갱을 고소해도 좋다는 허락을 얻어냈다.

고갱은 3월 31일 법정에 출두했는데, 재판이 시작되자마자 자신을 변호할 여지가 거의 없다는 사실을 깨달았다. 같은 치안판사인 오르빌은 즉각 기슈네의 행동에 대한 전면적인 조사 요청을 기각했기 때문에, 이제 남은 유일한 수단은 고갱이 자신이 쓴 내용이 명예훼손이 아니라 진실임을 입증하는 것뿐이었다. 오르빌은 고갱이 사건을 준비할 시간을 더 주지 않았다. 클라브리의 진술은 이의 없이 수용되었으며, 고갱은 500프랑의 벌금과 3개월 구금형을 선고받았다.

그것은 완벽한 재앙이었다. 그는 비열한 취급을 받았는데, 명예훼손법은 인쇄물에 의한 비방에만 적용되고 개인적인 서신의 경우는 해당되지 않았던 것이다. 황급히 행동에 돌입한 고갱은 파페에테의 항소법원에 긴급 재심을 요청하는 편지를 보냈지만, 그는 그 무렵 볼라르가 지불을 연체한 탓에 자신의 용돈을 맡은 독일 은행에 빚을 진 상태여서 설혹 항소가 받아들여진다고 해도 배상을 지불할 돈이 생길 가망이 없었다. 과거에도 여러 번 그랬던 것처럼 고갱은 볼라르와 모리스, 몽프레, 그리고 그를 통해 파예에게도 자신이 처한 위험을 알리고 돈을 요청하는 편지를 퍼부어댔다. 몽프레에게는 재판과 그것에 대한 근심 때문에 기진맥진했다는 사실을 밝혔다. "내게 정해진 운명은 쓰러졌다 일어서기를 반복했다고 말들을 하게 될 걸세……매일매일 기운이 빠져나가고 있다네." 그리고 "이 모든 근심이 나를 죽이고 있어"라는 말로 편지를 끝맺었다.

그것은 몽프레가 받은 마지막 편지였다. 재판이 있은 지 이틀 후인 4월 2일, 심부름꾼이 베르니에 목사에게 다음과 같은 메모지를 전해주었다.

베르니에 선생님,
괜찮으시다면 저를 한 번 만나주세요. 시력이 없어지는 것 같고 걸을 수도 없군요. 전 몹시 아픕니다.
PG

베르니에가 메모를 받자마자 가보니 고갱은 침대에 누워 있었고 그의 두 다리는 붉은 빛을 띤 채 퉁퉁 부은데다가 온통 습진으로 덮여 있었다. 목사가 상처를 치료해주고 약을 권하려 했으나 고갱은 고맙다면서 그것은 자기 손으로 하겠다고 대꾸했다. 그런 다음 두 사람은 얼마간 이런저런 문제에 대해 대화를 나누었다. 그들은 예술에 대해 이야기했으며, 고갱은 베르니에에게 자신이 이해받지 못한 천재라고 하고는, 경찰과의 사이에 생긴 말썽에 대해 말해주었다. 그는 베르니에에게 책들을 몇 권 빌려주겠다고 했는데, 그중에는 말라르메가 직접 그에게 주었던 「목신의 오후」도 들어 있었다. 그 책을 받고 목사가 기뻐하는 기색을 보이자 고갱은 자신이 파리에서 만든, 말라르메와 까마귀를 그린 판화를 한 장 꺼내주면서 "베르니에 선생께 드리는 작품. PG."라고 서명했다.

열흘 뒤인 4월 12일 티오카가 베르니에를 보러 와서 '그 백인'이 상태가 좋지 않다고 말했다. 목사는 다시 한 번 고갱을 방문해서 잠깐 동안 이야기를 나누며 시간을 보냈다. 그 무렵에는 이제 두 사람 모두 달리 할 일이 없다는 사실을 분명 알고 있었을 터였다.

4월 중순에 고갱은 마지막 남은 기력을 모아 볼라르에게, 임박한 항소 때 쓸 돈을 급히 보내달라는 애원조의 편지와 함께 그림 몇 점을 꾸

렸다. 절망에 빠진 고갱은 파페에테의 변호사이며 한때 자신이 『레 게프』를 통해 신교도파를 지지한다는 이유로 비난을 퍼부은 적이 있는 레옹스 브로에게도 편지를 썼다. 브로는 갈레의 개혁이 실시된 이후 현재 마르케사스의 공식 대표였는데, 고갱은 그에게 자기 사건을 행정부에서 다루어줄 것을 부탁했지만, 설혹 그가 합법적으로 그럴 수 있었다 해도 프티 총독이 자신을 쫓아내고 싶어하는 당시에 이런 지나친 간섭이 유리할 것이 없었다.

그와 동시에 고갱은 파페에테의 경찰서에 이 사건에 내포된 사실을 밝히고 격한 어조로 클라브리의 부당한 행동을 비난하며 조치를 취할 것을 요구하는 장문의 편지를 보냈다. 그럼에도 편지를 보면 고갱이 실제로 자기에게 거의 기회가 없다는 사실을 알고 있다는 몇 가지 암시가 나와 있다.

시간이 흐르면서 항소가 받아들여질 가능성은 점점 줄어들고 따라서 감옥에 들어갈 가능성은 그만큼 높아졌다. 고갱은 그 일에 수치심을 느꼈다. 그는 경찰서장에게 "그런 일은 우리 가문에는 없었던 일"이라고 말했다. 저 모스코소의 선조들, 아라공의 보르자 집안의 허세가 미개인인 그의 내면 속에 여전히 살아 있기라도 한 것처럼.

이 마지막 호소문에서 무엇보다 흥미로운 점은, 그것이 그 마지막 며칠 동안 고갱이 자신에 대해 갖고 있던 생각을 잘 보여주고 있다는 사실이다. 그는 경찰서장에게 이렇게 썼다.

"이곳 주민들은 내가 자신들의 보호자로 나선 일을 다행으로 여기고 있습니다. 왜냐하면 지금껏 모두가 가난하며 장사꾼으로 생계를 벌고 있는 이주민들은 언제나 경관들의 반감을 두려워해서 입을 다물고 있었기 때문입니다. 따라서 제멋대로 통제를 벗어난 경관들(당신은 너무 멀리 있어서 정확한 보고를 받지 못할 가능성이 높습니다)은 그들에게 절대 군주나 다름없습니다……저는 이 무방비 상태에 놓인 가엾은 사람들을 옹호하지 않을 수 없는 운명입니다. 아무리 짐승이라도 자신을

보호하기 위해서는 무리를 짓는 법이니까요."

고갱이 샤를 모리스에게 보낸 마지막 편지, 즉 자신의 사건을 프랑스 내에서 여론화함으로써 언론에 마르케사스 제도가 처한 상황을 폭로하도록 해달라고 부탁한 편지에도 이 이야기가 나온다. 고갱은 다시 한 번 자신이 이제 현지인들과 한몸이라는 점을 밝히면서 모리스에게 "내가 스스로를 미개인이라고 한다고 해서 잘못이라고 말한다면 오산일세. 문명인이라면 누구나 그 말이 참이라는 걸 알고 있네. 내 그림에서 그들을 경악시키고 당황하게 만드는 요소는 바로 이 사실, 내가 나 자신의 의지에도 불구하고 미개인이라는 사실이라는 점이기 때문일세."

그러나 이 마지막 개종, 프랑스 압제자에 맞선 폴리네시아인 옹호자로의 이 변신은 너무 때늦은 감이 있다. 그는 이제 너무 고통스러운 나머지 벤 바니에게 모르핀을 투약하기 위해 주사기를 돌려달라고 요청하지 않을 수 없을 정도였다. 처음엔 그 미국인도 주사기를 돌려주지 않으려 했으나 고갱은 마약 중독자처럼 넌더리가 날 정도로 집요하게 같은 요구를 했는데, 사실 그는 이미 중독자가 되어 있었다.

마지막 몇 주가 지나는 동안 고갱은 법원이나 파페에테의 경찰서에서 자신의 운명에 대한 결정이 내려지기를 기다리는 것말고는 달리 할 일이 없었다. 실제로 그들이 이미 결정을 내렸을지는 몰라도 아직까지 아투오나에는 통보가 도착하지 않았다. 고갱이 그 사실을 알 방법은 없었다. 그가 보낸 편지들이 프랑스에 도착해서 가부간 어느 쪽이든 답장이 도착하려면 몇 개월이 걸릴 터였다. 고갱은 더할 나위 없는 고립감을 느꼈다.

그는 이제 극심한 통증과, 모르핀이 야기한 마비(그때는 아무것도 아무도 의식할 수 없었다) 사이에 떠 있었다. 그 무렵 고갱은 뒤러의 「기사, 죽음의 신과 악마」 복제화를 『전후』의 뒷표지에 붙이고 그것을 파리의 퐁테나에게로 우송할 준비를 해놓았다. 그는 침대에서도 볼 수 있

도록 이젤에 브르타뉴의 설경을 얹어놓았다. 그것은 유럽에 대한 마지막 그리움이었을까? 친구들과 찬미자들에게 에워싸였던 마리 잔과 여인숙 시절에 대한 그리움에서였을까? 그럴지도 모른다. 벽에 붙인 이미지들만으로는 그의 다양한 삶을 모두 설명하기에는 부족했다. 거기에는 '정식으로 등재된' 그의 아이들 사진이 있었다. 이제 한 달만 있으면 쉰다섯 살이 되는데 아이들은 그의 생일을 기억하지 못할 터였다. 메테가 아이들을 시켜 생일 축하 편지를 보내도록 한 것도 벌써 오래전 일이었지만, 아이들에게서 편지 한 통도 받지 못한 채 6월이 지날 때마다 고갱은 상처를 입었다. 메테는 네 아들과 알린과 함께 찍은 단체 사진 속에 들어 있었다. 죽음이 알린을 그들에게서 빼앗아가기 전에 찍은 사진 속에. 쥘리에트의 딸 제르맹과, 타히티에 남겨둔 두번째 에밀의 사진은 없었던 것 같고, 새로 생긴 딸과도 아무런 연락을 취하지 않았던 것 같다. 어쩌면 고갱은 아이들이 진정으로 자기 아이가 아니라는 사실을 인정한 것일지도 모른다. 그렇지 않으면 그것은 단순한 무관심 때문이었을까?

주위에 있던 '꼬마 친구들'도 그의 또 다른 삶을 일부나마 보여주고 있었다. 파르테논 신전의 사진들은 아로자와 새로운 사진술에 대한 그의 열정을 환기시켜주었을 것이고, 그의 컬렉션에 들어 있던 작품 사진들도 자신의 삶을 시작하게 해준 그 인물에게 빚진 것이 있다는 사실을 아주 잊지는 못하게 해주었을 것이다. 페루나, '잉카'의 꽃병, 리마와 그곳에 있던 대저택, 따뜻한 밤, 혼혈 출신 하인들에 관한 유품도 있었을까? 젊을 때 찍은 어머니의 사진, 평생 동안 그 표정에 사로잡혔던 어머니 사진은 있었지만, 자신이 성격을 물려받은 할머니에 대해서는 무엇이 남아 있었을까? 잦은 여행에도 고갱은 그녀의 저서를 여전히 갖고 있었을까?

4월이 5월로 바뀌면서 실재하는 유일한 현실은 모르핀뿐이었다. 작업실 벽에 기대어놓은 그림들은 몽프레나 볼라르에게 보낼 생각을 하

지 않았던 작품들을 이것저것 모아놓은 것들이었다. 그것들은 주로 남성을 그린 그림들이었을 것이다. 빨간 망토를 두른 마후, 거의 벌거벗다시피 한 목욕하는 남자들, 골고다 언덕 앞의 자신을 그린 그림으로 고갱이 떼어놓고 싶어하지 않았던 고통받는 예수 자화상, 그리고 키 동이 시작했던 그 이상한 최후의 초상화로서 영웅적인 모습은 사라지고 운명에 허우적거리는 흡사 술취한 교수 같은 자화상도 있었다. 여기에서 그는 딱히 갈 곳이 없어 제자리를 선회하는 해변의 기수들처럼 갈 길을 잃은 듯이 보인다.

5월 첫째 주에 고갱은 아무것도 의식하지 못했다. 대부분 게으른 하인들은 그의 곁에 없었고 고갱은 종종 잠 속에 빠져들어갔다. 티오카가 필요한 것이 없는지 보러 들르곤 했지만, 모르핀과 주사기말고 필요한 것은 아무것도 없을 때가 대부분이었다.

그 무렵에는 사이드 항에서 산 사진들도 전만큼 기분풀이가 되지 못했던 것 같다. 그렐레트가 찍은 토호타우아 사진이 그 속에 끼어 있었지만, 그의 다른 '신부들', 타히티의 '이브들'이 어떤 식으로든 기록으로 남았는지는 알 수 없다. 고갱이 『노아 노아』에 붙인 곱슬머리 소녀의 조그만 은판사진이 한 장 있지만 그녀가 누군지는 알 수 없다. 테하아마나와 파우우라를 그린 초상화들은 모두 그의 곁에 없었다. 그런데 고갱은 어째서 바에오호를 그리지 않았던 것일까?

그의 그림 대부분은 완성되자마자 프랑스로 보냈기 때문에 고갱은 그 작품들을 한자리에서 볼 수 있는 기회를 갖지 못했고, 그 무렵에는 그 작품들이 어떻게 됐는지도 알지 못했다. 깨어진 모든 약속에 대한 아픈 기억을 건드렸을 것이 분명했을 텐데도 아이들과 함께 찍은 메테의 흑백사진이 여전히 남아 있었다는 것은 이상한 일이다. 그녀는 그의 비꼬인 삶에 등장한 모든 인물 가운데서 가장 수수께끼 같은 존재다. 메테는 남성복과 자질구레한 사치품들을 좋아했다. 자신이 알고 있던 세계와 다르다는 이유로 고갱에게 사랑을 느꼈으면서도 그녀는 독자적

인 삶을 영위하겠다는 단호한 결심을 했다. 그런데 이제 그런 그녀의 사진이 포르노와 마지막 남은 사진들 틈에 걸려 있었는데, 남자 같은 여자 메테 가드가 마후라든가 벌거벗다시피 한 목욕하는 남자들과 함께 있었다는 것은 이상하기는 해도 전혀 어울리지 않는 조합은 아니었다. 어쩌면 고갱은 서구 문명에서 도피하기 위해서가 아니라 자기를 빚어낸 강인한 여성들을 피해 세상 끝으로 간 것일지도 모른다. 고갱이 본 적은 없지만 그녀의 삶이 본보기가 되었던 할머니 플로라 트리스탄과, 단호하고 야무졌던 어머니 알린, 그리고 여러 가지 점에서 그들과 너무도 닮았던 여인 메테가 그들이었다.

5월 8일 이른 아침 티오카의 재촉에 베르니에 목사가 들러보니 고갱은 여느 때처럼 침대에 누워 있었지만, 그 무렵에는 낮과 밤도 구분하지 못했다. 고갱은 두 차례 기절을 했으며 이제는 '전신에' 통증을 느꼈다. 목사는 그의 기분을 북돋아주려고 애썼다. 두 사람은 이런저런 책에 대해서, 플로베르의 『살랑보』, 감정에 휘둘려 유혹과 권력과 죽음이라는 남성적인 환상을 행동에 옮겼던 또 하나의 아름다운 여인에 대해서 짤막하게 대화를 나누었다. 그러나 베르니에는 선교 학교에서 아이들을 가르쳐야 했기 때문에 오래 머물지 못했다. 목사는 온화하게 휴식을 취하는 듯이 보이는 고갱을 놔둔 채 그곳을 나왔다.

다시 혼자 있게 된 고갱은 꿈과 현실을 오락가락했다. 그는 꿈 속에서 살았다. 『전후』의 막바지에 '모든 것이 지워진 한순간', '죽음의 왕국'으로 들어선 순간에 대한 예언자와도 같은 환상이 기록되어 있다.

그리고 꿈 속에서 하얀 날개 달린 천사가 미소를 지으며 다가왔다. 천사 뒤에는 모래시계를 든 노인이 서 있었다.

천사가 말했다. "내가 묻지 말아요. 난 당신 생각을 알고 있어요…… 나중에 당신을 무한의 세계로 인도할 저 노인에게 물어봐요. 당신은 하느님께서 뭘 원하시는지 알게 될 거예요. 당신은 자신이 얼

마나 미숙한 존재인지 알게 될 거예요. 조물주의 일이 단 하루 만에 끝난다면 어떻게 되겠어요? 하느님은 쉬시는 법이 없어요."

노인이 사라지면서 잠에서 깨어난 내가 하늘을 보니 하얀 날개 달린 천사가 별들을 향해 승천하는 것이 보였다. 천사의 긴 금발 머리가 창공에 빛나는 자국을 내는 듯이 보였다.

오전 중반, 고갱은 통증 때문에 잠을 깨어 모르핀 병 쪽으로 몸을 돌려보고는 모르핀을 다 썼다는 사실을 알았다. 그는 한쪽 다리를 침대 아래로 내리고 일어서려 했지만 너무나 힘이 들었다. 고갱은 쓰러졌으며 두 번 다시 움직이지 못했다.

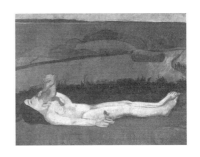

14 죽음의 계곡

우리의 웃음이 끝나고 다갈색과 흰빛의
우리의 몸과 마음이 친구들의 집 문간에서
먼지가 되거나, 밤이면 향기가 되어 내릴 때,
그때, 오! 그때 현자들도 동의하리라,
우리의 불멸이 다가왔음을.

고인의 채권자들

바로 그날 오전 11시가 막 지나서 고갱의 하인 카후이가 신교 선교회로 달려와 소리쳤다. "어서 오세요, 백인이 죽었어요."

황급히 마을을 지나 '쾌락의 집'으로 달려간 베르니에는 사다리를 올라 조각된 입구 안으로 들어섰다. 여기에서 목사는 자신의 적인 주교와 가톨릭 선교학교에서 나온 신부 두 사람과 마주쳤다. 침대 곁에 있던 티오카가 설명을 시작했다. 친구를 보러 들른 그가 "코케! 코케!

하고 불렀는데 아무 대답이 없어서 집안으로 뛰어 들어왔다는 것이다. 티오카는 몹시 슬퍼하더니 갑자기 고갱의 시신 위로 허리를 숙이고는 그의 머릿가죽을 호되게 두드렸다. 목사는 그런 행동에도 놀라지 않았는데, 그것은 죽은 사람을 되살리기 위한 마르케사스의 전통적인 방식이었다.

그래도 고갱이 움직이지 않자 이번에는 베르니에가 자기만의 마술을 동원하여 고갱의 혀를 잡아당기며 인공호흡을 시도했다. 그 일은 티오카와, 이제 막 그곳에 모여들기 시작한 원주민들이 보기에는 자기들의 방식이 백인 선교사에게 이상하게 보였던 만큼이나 괴상해 보였을 것이다. 그러나 소용이 없었다. 고갱의 몸은 아직 따뜻했지만 베르니에는 이제 무슨 수를 써도 그의 심장을 되살릴 방법이 없다는 것을 깨달았다. 병 속에 담긴 모르핀이 효력을 발휘한 것이 분명했다. 외젠 앙리 폴고갱은 1893년 5월 8일 오전 11시쯤 사망한 것으로 신고되었다.

에밀 프레보가 그곳에 도착한 것은 티오카가 온 직후였다. 경관 클라브리가 법적 절차를 처리하기 위해 모습을 나타내자 두 친구는 사망 증명서에 서명했다. 클라브리는 공식 문서의 맨 아래에 다음과 같은 짤막하고 신랄한 한마디를 덧붙이지 않을 수 없었다. "그는 기혼자였고 자식도 낳았지만, 부인의 이름은 알 수 없다."

프레보는 사람들을 시켜 시신을 닦고 옷을 입히게 한 다음 현지인 몇

몇과 그 집에 머물며 밤샘을 하는 등 모든 것을 돌보았다. 마르탱 주교가 고약한 행동을 할 가능성은 충분히 있었다. 언제나 종국에는 가톨릭 교회가 승리한다는 사실을 원주민들에게 보여줌으로써 베르니에와 신교도들에게 일격을 가하기 위해서 고갱의 시체를 빼내 선교회 묘지에 매장하려고 들 수도 있었다.

다음날 오후 장례 행렬에 동참할 생각으로 '쾌락의 집'을 다시 찾은 목사의 눈에는 분명 사태가 그렇게 돌아가는 것처럼 보였을 텐데, 고갱의 시신이 이미 매장되었던 것이다. 그러나 주교를 좋아할 특별한 이유가 없던 프레보는 그렇지 않다고 주장했는데, 그의 말에 의하면, 전날 밤 친구의 시신 곁에서 밤샘하는 자신에게 말동무라도 되도록 마르탱 주교가 전도사를 보내주었고, 더위에 시신이 급속히 부패하기 시작해서 자기가 직접 클라브리와 선교회를 찾아가 사태가 약화되기 전에 장례 시간을 앞당기자고 했을 뿐이라는 것이다.

베르니에는 '무슈'들(그는 가톨릭 신부를 그렇게 불렀다)이 길을 잘못 든 이 화가에게 가톨릭 식으로 장례식을 치러주기로 했다는 말을 듣고 몹시 화가 났다. 하지만 자신이 할 수 있는 일이 없었고 비록 명백한 결점이 있긴 해도 감탄을 금치 못했던 인물에게 마지막으로 경의를 표하고 싶다는 생각에서 장례식이 열리기로 한 시각인 2시 조금 못 되어서 '쾌락의 집'으로 왔으나, 시신은 이미 그곳에서 사라지고 미사는 끝났으며 서둘러 제작된 그의 관은 마을 외곽에 있는 가톨릭 묘지를 향하고 있었다.

그리하여 파미네 만이 내려다보이는 후에아키히 언덕의 높다란 흰 십자가 아래의 매장지까지 4분의 1마일쯤 되는 고갱의 마지막 여행길에 따라나선 사람은 프레보와, 주교가 파견한 젊은 신부 그리고 네 명의 현지 운구인들뿐이었다. 날씨는 더웠고 그들은 피로했으며 추도 연설은 없었다.

장례식을 앞당긴 동기가 무엇이든 그 후 주교가 한 행동은 기독교적이라기보다는 복수심에서 나온 것이라고 할 만한 것이었다. 3주 후 프랑스의 선교 본부에 보내는 보고서에 그는 이렇게 적었다. "이곳에서 일어난 언급할 만한 유일한 사건은 고갱이라고 불리는 한심한 작자가 돌연 사망한 것뿐입니다. 그는 이름난 화가였지만 천주님과 모든 미덕의 적이었습니다."

이런 평가는 말에 그치고 만 것이지만 신부들의 눈에 비도덕적인 것으로 비친 그림들이 파괴됨으로써 '쾌락의 집'을 정화시키려는 시도는 좀더 심각한 결과를 가져왔다. 벽에 걸려 있던 포르노 그림들을 태우는 것은 그리 중요하지 않았지만, 유화와 데생은 물론 원고까지 불 속에 들어갈 위험에 처한 것이다. 그날 그런 사태가 벌어지지 않은 것은 경관 클라브리의 소심함 덕분이었다. 마타이에아 강에서 목욕하던 고갱을 불법이라는 이유로 막았던 그는 문득 그 화가의 동산(動産)에 손을 대는 일이 합법적인가에 대한 의혹에 사로잡혔다.

고갱에게는 채무가 있었다. 가장 눈에 띄는 채권자는 소시에테 코메르시알 은행으로, 고갱은 볼라르가 지연시킨 지급액을 그곳에서 가불해서 썼던 것이다. 모든 사람이 알고 있듯이 고갱은 유언장을 남기지 않았으므로, 프랑스 법에 의하면 그의 재산은 경매에 붙여져 그 수익금을 채권자들에게 돌려주어야 했다. 이 위험한 부랑자와 관련된 모든 일들이 이제껏 말썽만 일으켜왔다는 사실을 의식한 클라브리는 전투태세를 갖춘 하급 관리답게 행동하기로 마음먹고, 누쿠히바에 있는 피크노에게 자신이 해야 할 바를 알려달라는 편지를 보내어 그에게 책임을 전가했다.

피크노는 사태가 처리된 방식이 별로 마음에 들지 않았다. 그는 당시 파페에테 법정이 고갱의 항소를 기각했다는 사실을 알고 있었던 것 같다. 그는 자신이 사태를 진정시키려고 애써 고갱으로 하여금 고소를 취하하도록 했음에도 그 화가에게 소송을 제기한 클라브리에 대해 화가

나 있었다. 뿐만 아니라 피크노는 이제 경관 기슈네가 뇌물을 받았다는 고갱의 주장이 옳았다는 것도 알고 있었다. 고갱의 죽음은 피크노의 마음에 이런 해묵은 온갖 반발을 야기했다. 그는 파페에테의 총독 프티에게 클라브리의 해임을 건의하는 편지를 보냈다. 그러는 한편 아투오나에서 프랑스에 고갱의 연고자가 있는지 조사에 나섰다. 조르주 다니엘드 몽프레라는 이름을 입수한 피크노는 그에게 고갱의 죽음을 알렸다.

그런 다음 고갱의 예술에 대해 확신하지 못하고 있었음에도 모든 그림, 조각, 데생, 책, 원고들을 오르간처럼 값나가는 물건이나 대형 가구들과 함께 파페에테로 보내도록 클라브리에게 지시했다. 그곳에서라면 좀더 높은 값에 매각할 가능성이 있었던 것이다. 그리고 자잘한 가구와 중요치 않은 물건만 클라브리의 감독 아래 경매에 붙여지도록 했다. 그런 다음 피크노는 유언 없는 망자의 일을 관장하는 관청에 다음과 같은 서한을 보냈다. "……사망자의 모든 채권자들에게 청구서 사본을 제출할 것을 요청했지만 부채가 자산 가치를 훨씬 상회하리라는 것은 명확하다. 데카당파에 속하는 그 화가가 남긴 그림들을 매입할 구매자를 찾을 가능성이 거의 없어 보이기 때문이다."

그의 개인적인 감정이 어떠했든 피크노의 결정은 폴 고갱의 마지막 작품들이 소멸되는 것을 막아주었다. 물건들을 포장해서 선적하는 데만도 몇 주가 걸려, 파페에테에서 경매가 이루어진 것은 고갱이 죽은 지 다섯 달 뒤였다.

피크노 자신은 그렇게 운이 좋은 편이 아니었다. 프티 총독은 클라브리를 소환했지만, 후임 총독은 그를 복직시키고 승진시켰으며, 피크노가 자신의 청이 받아들여지지 않으면 사직하겠다고 협박하자 후임 총독은 즉석에서 그를 해임했다.

클라브리는 피크노가 생각했던 것보다 훨씬 영악했다. 소소한 물건들에 대한 경매를 감독하기에 앞서 그는 언젠가 가치 있는 물건이 될지도 모른다는 생각에서 신중하게 자그마한 조각품 몇 점을 빼냈다. 여러

가지 행정적 역할의 일환으로 클라브리 자신이 직접 실시한 그 경매는 장례식이 끝나고 다섯 주가 지난 뒤인 7월 20일 '쾌락의 집'에서 열렸다. 그것은 하나의 익살극이었다. 경관이 장터의 도붓장수처럼 모인 사람들과 흥정을 하는 그 드문 구경거리를 보기 위해 모든 사람들이 몰려왔다. 어느 순간 그는 발기한 성기 모양의 손잡이가 달린 고갱의 조각된 지팡이를 들어올리고는 "이 더러운 물건은 대체 뭐지?" 하고 외치더니 망치를 집어들어 내리쳤다. 베르니에 목사는 물론 그 물건에 혐오감을 갖고 있긴 했지만 그런 행동이 지나치다고 여기고 소리쳤다. "당신에겐 그 지팡이를 부술 권리가 없소. 그것은 당신이 말한 대로 더러운 물건이 아니라 예술 작품이란 말이오."

경매에서 제외되어 호적청으로 보내진 개인적인 문서 몇 가지 중에는 고갱의 '병적'(兵籍)도 포함되어 있었는데, 그것은 훗날 '드제 호'로 명칭을 바꾼 '제롬 나폴레옹 호'의 선상 복무 기록으로서, 그것을 보면 저 재앙에 가득했던 프로이센 오스트리아 전쟁 이후 적지 않은 병사들이 그랬던 것처럼 고갱이 제멋대로 군영을 이탈했음을 알 수 있다. 그의 사진들 중 일부는 보존되었으나 나머지는 그 경관의 재량에 의해 매각되었다. 고갱의 친구들은 능력껏 그의 물건을 샀다. 티오카는 면바지 두 벌을, 바니는 모기장을, 키 동은 에나멜 식기를 샀다. 심지어 가톨릭 선교회에서도 고갱의 담배와 담배말이 종이를 사기 위해 값을 불렀고, 클라브리 자신도 다른 구매자가 나서지 않자 육류 통조림을 몇 통 구입했다.

판매 기록을 살펴보면 놀랄 만한 물건들도 있었음을 알 수 있는데, 히바오아의 주술사 하아푸아니는 실로 마술적인 물건이라 할 수 있는 고갱의 나침반을 구입했고, 언제나 실용적이던 목사 베르니에는 그의 목공 도구들을 샀다. 이런 물건들이 그 작은 식민지 땅에 흩어져 그중 일부가 아직 그곳에 남아 있을지도 모른다는 사실을 생각하면 이상한 기분이 든다. 실제로 1972년 베르니에의 아들은 자신의 누이가 여전히

지니고 있는 확대경과 렌치가 그 화가의 물건이었노라고 기록했다. 그 당시 이미 15년 전에 고인이 된 그 목사는 오랜 생애 내내 그 기묘한 시절에 대한 몇 가지 이상한 기념품들을 간직하고 있었다. 클라브리가 목사에게 고갱의 녹색 베레모를 준 적이 있는데, 목사의 아들은 그 일부를 재단하고 덧대어 만든 쟁반 덮개를 죽은 화가의 축성물로서 유품처럼 간직해왔다.

아투오나의 경매 대금은 1077프랑 15상팀에 이르렀다. 일설에는 루이 오토라고 불리는 하나이아파 출신의 혼혈인인 고갱의 한 친구가 압생트 2리터를 구입하여 화가를 좋아했던 사람들을 초대해서 그의 추억을 주고받으며 마셨다고 하는데, 사실 여부를 떠나서 멋진 이야기다. '쾌락의 집'은 그리 오래 유지되지 못했다. 그 땅을 산 바니는 그 건물의 자재들을 팔았다. 그가 야외 욕조를 팠던 장소와 우물은 그 뒤에도 몇 해 동안 남아 있었지만, 그것들 역시 함몰되고 말아 고갱의 집이 있던 흔적은 완전히 없어지고 말았다. 다만 조각된 널빤지 다섯 장만은 원래 있던 자리에서 떼어내어져 파페에테에서 2차 경매에 붙여졌다.

조각 널빤지마저 모두 떼어내고 텅 비기는 했어도 아직 무너지지 않은 그 집을 방문한 인물이 있었다. 그는 최선을 다해 그림들과 조각들 중 남아 있는 것을 구해내고 고갱을 신화화하는 과정에 착수했는데, 그 인물은 해군 군의이자 작가인 빅토르 스갈랑이었다.

날렵한 코안경에 위로 말려 올라간 콧수염을 기르고 단정하고 꼿꼿한 군대식 태도를 지닌 이 스물다섯 살의 말쑥한 젊은이는, 고갱의 삶을 기록하는 일을 직업으로 삼을 수많은 연구자들의 선두에 서게 된다. 1902년 처음으로 부서 배치를 받았을 때 그는 분명 그 화가에 대한 이야기를 들었을 것이다. 그는 당시 브레스트 해상 병원에 있던 구제 박사와 가까운 사이였기 때문이다. 구제 박사는 자신이 만난 흥미로운 인물들에 대한 모든 이야기를 그에게 들려주었을 것이다. 1903년 1월 23일 파페에테에서 뒤랑스 호에 합류한 스갈랑은 당시 마르케사스 섬에

머물고 있던 그 매혹적인 인물에 대해 더욱 많은 사실을 알게 되었다. 그 얘기들은 대부분 그 화가가 태양을 경배한다든지 말들을 분홍색으로 그린다든지 하는 평범한 얘기들이었지만, 그것만으로도 스갈랑의 상상력을 사로잡기에 충분했다. 대폭풍에 차출되지만 않았다면 뒤랑스 호는 고갱이 죽기 전에 그곳에 도착했을 테지만 그 배와 스갈랑은 이재민들을 돕기 위해 파견되었던 것이다.

8월 3일 누쿠히바에 도착한 그는 피크노로부터 고갱이 이미 땅에 묻혔으므로, 그가 할 일은 클라브리가 2차 경매를 위해 파페에테로 보내는 고갱의 물건 한 궤짝과 자화상 한 점을 배에 싣는 것뿐이라는 말을 들었다. 뒤랑스 호는 히바오아에서 나머지 화물을 싣게 되어 있었다. 스갈랑은 항해 도중 궤짝을 열어 『노아 노아』의 연습장을 기쁜 마음으로 읽는 한편 『알린을 위한 공책』을 필사하며 바다 위에서의 한가한 시간을 보냈다.

그가 태어난 땅에서는

8월 10일 뒤랑스 호가 히바오아에 도착하자, 스갈랑은 이제 아무도 살지 않는 '쾌락의 집'으로 순례를 떠났다. 그 집에는 아무것도 남아 있지 않았지만, 그는 화가의 친구들과 이야기를 나눈 다음 그곳에서 벌어졌을 정경들을 상상했다. 티오카와 키 동을 만났을 때는 그들이 절실히 필요로 하는 약품을 나누어주었다.

또 녹색 베레모를 쓰고 있는 베르니에와도 이야기를 나누었는데, 베르니에는 그를 그 섬의 산 역사라 할 수 있는 노파에게 소개해주었다. 목사가 통역을 하는 동안 스갈랑은 메모를 하면서 즉석에서 그것만 가지고도 고갱이 재창조하고자 꿈꾸었던 세계를 보여주는 소설의 뼈대를 삼을 수 있겠다고 판단했다.

스갈랑은 클라브리와도 이야기를 나누었다. 그렇게 해서 그는 결국

'쾌락의 집'에서 고갱이 보낸 생활에 대해 적지 않은 사실들을 알 수 있었다. 하지만 그의 평가는 사실이라기보다는 상상에 기초한 것이다. 이젤 위에 놓여 있던 브르타뉴 지방의 설경을 그린 그림에 대한 이야기를 듣고 스갈랑은 곧 그것이 고갱의 마지막 작품이라고 결론지었다. 고통스러운 삶의 마지막에 고갱이 자신이 사랑하던 브르타뉴 지방을 떠올렸다는 명백한 표시라는 것인데, 여기서 물론 스갈랑이 브레스트(브르타뉴 지방의 도시-옮긴이) 출신이라는 사실은 의미심장하다.

어떤 점에서 보자면 스갈랑은 훌륭한 고갱 신봉자였다. 고갱의 아투오나 시절에 대한 그의 언급은 사실과 허구를 뒤섞음으로써 태평양의 외로운 예술적 영웅이자 고통받는 천재의 신화를 처음으로 구축한 것이라고 할 수 있다.

그보다 더 칭찬할 만한 일은 8월 20일 뒤랑스 호가 화물 15궤짝을 싣고 돌아온 후 벌어진 경매에서 그가 예술품들을 구했다는 사실이다. 덕분에 그 작품들은 그 오래 전 고갱이 타히티의 마지막 왕의 시신을 보았던 곳으로서 이제는 버려진 포마레 일가의 궁전에 보관되었다.

파페에테에서 경매에 붙이도록 한 피크노의 결정 덕분에 고갱의 그림과 조각들을 클라브리의 손아귀에서 구해진 것은 사실이지만, 모두가 무사했던 것은 아니다. 그 경매의 진행을 맡은 인물은 재산 수탁관리인 에밀 베르메르슈였는데, 그는 대작 「우리는 어디서 왔는가?」를 사진으로 찍기 위해 르마송과 함께 푸나아우이아까지 왔던 인물로, 고갱의 작품에 어느 정도 호감을 품고 있었던 것 같다. 하지만 불행히도 그에게는 확신이 없었으므로 자신이 구할 수 있는 유일한 전문가에게 조언을 구했다.

그 전문가란 바로 최근 오세아니아로 와서 거기에 눌러앉아 공무원으로 일하면서 그림을 그리던 화가 샤를 알프레 르 무안이었다. 르 무안은 파리 미술 학교에서 공부했고, 당시 관학계에서 인정받은 경쾌하고 준인상주의적인 색채로 시장과 농장과 보통 사람들의 초상 같은 타

히티인들의 생활상을 담은 사실주의적 그림을 그려 나름대로 전통적이고 절충적인 양식을 완성했다. 고갱의 작품을 치밀하게 살펴본 르 무안은 데생과 조각품 몇 점은 미완성이거나 '퇴폐적'이며, 다른 많은 작품들도 대부분 상태가 엉망이기 때문에 폐기되어야 마땅하다는 건방진 결론을 내렸다.

안타깝게도 스갈랑이 이 소식을 들었을 무렵에는 이미 시기적으로 늦어서 그들을 막기 어려웠으며, 입찰가가 낮았음에도 경매에 나온 모든 작품을 다 사들일 여력도 없었다. 그는 젊었고 이번이 첫 임지였으므로 그에게는 약간의 돈밖에 없었다. 경매는 9월 2일 총독 관저 맞은편 알베르 왕의 저택에서 열렸는데, 그것은 날카로운 휘파람 소리와 야유와 더불어 카니발을 연상시키는 또 하나의 여흥이 되었다.

유럽인들이 관심을 가진 것은 주로 가구나 실용적인 물건이 되었으므로, 스갈랑은 경매에 나온 열 점의 그림들 중에서 일곱 점을 살 수 있었다. 그중에는 「골고다 언덕 근처의 자화상」도 있었는데, 그가 그것을 살 수 있었던 것은 상태가 몹시 좋지 않았기 때문이었을 것이다. 상태가 얼마나 엉망이었던지 스갈랑이 프랑스로 귀국한 뒤에 전문적인 복구 작업을 의뢰해야 했을 정도다. 그는 또한 고갱이 오클랜드 미술관에서 사용했던 작은 스케치북을 포함해 많은 프린트와 데생들을 구입했다. 그리고 조각품들도 몇 가지 구할 수 있었다. 불행히도 누군가가 왼쪽 널빤지 '신비로울 것'에 높은 값을 부르는 바람에 '쾌락의 집'의 출입구에 있던 목각 다섯 점 가운데 네 점만 손에 넣을 수 있었다.

스갈랑의 노력에도 불구하고 작품들 대부분은 여러 사람의 수중으로 흩어져 결국 유실되고 말았다. 구매자들은 자신들이 정말 원했던 물건에 딸려온 예술품이나 원고가 있었어도 원치 않았던 여분의 물건을 보관하는 데 관심이 없었다. 경매품 목록에는 13점의 원고가 올라 있지만 오늘날 전하는 것은 5점뿐이다. 그중에서 삽화를 넣은 가장 완벽한 『노아 노아』 연습장이 예술과 종교에 대한 몇 가지 에세이와 더불어 유실

되지 않고 남게 된 것은 기적이나 다름없는 일이다.

화물이 파페에테에 도착했을 때, 에두아르 프티 총독은 등록청 관리에게 그 원고를 볼 수 있겠느냐고 물었지만 원고가 오자마자 병이 나서 총독직을 사임하고 섬을 떠날 수밖에 없었다. 총독은 고향으로 돌아가는 도중 오스트레일리아에서 세상을 떠났다. 특별한 행운의 도움으로 『노아 노아』는 다른 몇 가지 물건과 함께 포장되어 프랑스로 운송되었으며, 그렇지 않았다면 십중팔구 불에 타버렸을 것이다.

스갈랑이 입수한 것들 가운데 가장 감동적인 것은 40수에 손에 넣은 고갱의 팔레트와 '꼬마 친구들' 컬렉션, 그리고 고갱이 자신의 예술을 위해 그린 모사화와 사진들이었다. 이 젊은 의사가 없었다면, 우리가 오늘날 고갱의 창작 의도에 대해 알고 있는 것 중 대부분은 빛을 보지 못하고 말았을 것이다. 1919년 아직 젊은 나이에 죽을 때까지 스갈랑은 고갱의 예술에 대한 열렬한 옹호자로서 그리고 기사와 책과 소설을 쓰는 저술가이자 여행가로서 삶을 살았다.

8월 23일 고갱이 죽은 지 3개월이 훨씬 지나서 마침내 피크노의 편지가 몽프레에게 도착했다. 거기에는 장례식 날짜만이 적혀 있었을 뿐이어서 그 화가가 5월 9일에 사망했다는 부고가 알려졌다. 미술 관련 언론에서는 가벼운 소란이 일 정도의 관심을 보였을 뿐이고, 대중 언론에서는 그가 나병으로 죽었다는 기사를 게재하는 등 수수한 관심을 보였을 뿐이다.

몽프레는 즉각 메테에게 편지를 보냈다. 메트는 쉬페네케르를 통해 고갱이 심각하게 아프다는 사실을 알고 있었지만, 이렇게 갑자기 끝장나리라고는 예상치 못했다. 이후 그녀가 한 행동을 볼 때 그녀가 그때까지 그 모든 사실을 모르고 있었다는 것을 알 수 있다. 몇몇 위대한 예술가의 미망인들이 여생을 남편의 작품을 수집하고 알리는 데 헌신했던 것에 반해, 메테의 관심사는 자신의 권리라고 여긴 돈뿐이었다. 그녀에게 돈은 항상 가장 큰 문제였다. 그 무렵 그녀는 모든 것을 충실한

몽프레에게 맡겨둔 상태였다. 몽프레는 그때부터 죽은 친구의 삶과 예술을 알리는 데 헌신하게 된다. 그가 제일 먼저 취한 행동은 볼라르에게 편지를 쓰는 것이었다.

볼라르는 물론 자신이 구매할 수 있는 그림이 있는지 알아보려는 한편으로, 선지급금에 대한 자신의 공정치 못한 태도가 고갱이 마지막 몇 달을 비참하게 보낸 원인이 됐을지 모른다는 혐의에서 어떻게든 벗어나보려고 애썼다. 몽프레는 또한 고갱이 재판 이후 절박하게 도움을 요청했을 때 선뜻 돈을 보내준 파예에게도 편지를 썼다.

그 돈은 결국 너무 늦게 도착한 셈이었지만, 몽프레는 메테를 대신해서 그 돈과 두 차례의 경매에서 미불된 잔액을 회수하고, 식민지 장관에게 호소하여 화가의 유산에 대한 부당한 처리에 항의하는 한편으로 남아 있는 그의 모든 그림을 프랑스로 보낼 수 있는지 알아봐달라고 요청했다.

실제로 그해 10월 파리의 프티 팔레에서 열린 가을 미술전에서 고갱에게 특별실을 할당케 함으로써 고갱의 사후 명성을 드높이는 데 최선을 다한 인물은 바로 지탄받던 샤를 모리스였다. 특별실에는 「황색 예수가 있는 자화상」을 포함해 그림 다섯 점이 걸렸다. 그것은 이제 더 이상 언론의 놀림거리가 아니라 고갱 자신은 꿈에도 상상하지 못했을 만큼 점점 더 명성을 얻게 된 화가를 기념하기 위한 것이었다.

1919년 모리스는 처음으로 고갱의 일생 전체를 다룬 전기를 출판했다. 그 책에서 그는 고갱의 삶과 예술을 분리해 논하고자 했지만 그것은 부질없는 일이었다. 대중은 창작할 권리를 얻기 위해 모든 것을 포기한 채 자유롭고 독립적인 미개인이 되기 위해 지구 반대편으로 떠난, 산업화 시대에 많은 사람들이 품었던 환상을 실행에 옮긴 이상화된 인물을 원했던 것이다.

1906년 가을 시즌에 200여 점의 작품들로 고갱 최초의 회고전이 열리기로 결정되었다. 하지만 모리스는 고갱에 대한 신화들이 차분히 가

라앉아 작품들을 객관적으로 볼 수 있게 되기 전에 그런 전시회를 개최하는 데 대해 의문을 제기했다.

하지만 소용없는 일이었다. 고갱에 대한 관심이 이미 너무나 높아져 있었던 것이다. 그 전시회를 통해 그때 막 움트기 시작해서 치열하게 투쟁하고 있던 새로운 예술에 처음으로 지대한 영향을 끼침으로써 20세기에 편입되었다. 그의 강렬하고 신비로운 작품들 앞에서 경탄한 이들의 목록은 바로 새로운 세기를 이끌어갈 화가들의 명단인 셈이다.

마티스는 고갱의 색채에 경탄한 나머지 훗날 그런 색채에 영감을 주는 감흥을 얻기 위해 타히티를 여행하게 된다. 앙드레 드랭과 라울 뒤피 역시 그 전시회에서 색채와 더불어 형태의 자유로움에 충격을 받았다. 이로부터 처음에는 야수파가, 이어 표현주의가, 나중에는 추상예술이라는 거의 전 세계적인 유행이 태동하게 된다. 하지만 그 전시회가 고갱의 창작 의도를 왜곡시킬지도 모른다는 모리스의 우려는 들어맞았다.

고갱의 새로운 찬미자들은 색채의 추상적인 면과 감정적인 면에 치우침으로써 그의 예술이 실제로 지니고 있던 가치의 절반밖에는 보지 못했다.

고갱은 르 풀뒤에서 세뤼지에에게 화가가 음악적 가치를 향해 나아가려 애쓰는 것은 상관없지만 작품은 줄곧 실재에 발을 딛고 있어야 한다면서 완전한 추상에 반대했다. 하지만 그의 작품들이 던진 감정적인 충격이 널리 퍼져나가면서 표면적인 상상의 형상과 빛깔을 떠받치던 저 난해하고 철학적이고 종교적인 구조가 지워지면서 이러한 사실은 점점 잊혀져갔다.

가없은 모리스의 충실성과 통찰력은 기억되지 못한 반면, 『노아 노아』를 비롯한 재앙에 가까운 실패는 사후까지도 그를 따라다녔다. 1910년 고갱의 원고 발췌분이 발표됐을 몽프레는 고의적으로 원고에 실린

시를 삭제했으며, 적어도 모리스는(그는 1919년 사망했다) 몽프레가 1924년 최종적으로 간행한 정본을 고갱과 함께 쓴 당사자였음에도 몽프레는 그 책에서 모리스의 흔적을 지워버렸던 것이다.

몽프레는 1929년 나무에서 떨어진 후 사망했지만, 침모 아네트와의 사이에서 난 그의 딸 아녜스 위크 드 몽프레는 아버지의 집을 고갱을 위한 화랑이자 기록 보관소이자 성소로 유지하면서 「진주를 지닌 우상」 같은 중요한 조각품이나 '친구 다니엘에게 바친다' 는 서명이 들어 있는 자화상을 소장하고 있다가 1951년 루브르 박물관에 소장품 전체를 기증했다.

고갱의 죽음에 유난히 충격을 받은 또 다른 인물로 오래전부터 아네트의 친구였던 침모 쥘리에트가 있다. 알코올 중독자가 된 그녀는 어느 순간 분노에 사로잡힌 나머지 그의 편지와 다른 추억거리들을 모두 없애버린 후 1935년 사망했다. 둘 사이에서 난 딸 제르맹은 아버지의 '잉카족' 다운 옆얼굴을 물려받았다고 하는데, 훗날 화가가 되어 샤르동이라는 이름으로 전시회를 열었다. 그녀는 비제라는 사람과 결혼하여 아들 장을 낳고, 다시 손자 로랑을 보게 된다. 제르맹은 장수하여 거의 최근이라고 할 수 있는 1980년 10월 18일에 사망했다. 『르 몽드』에 실린 부고에는 가족의 요구에 따라 그녀는 "화가 폴 고갱의 딸인 마담 제르맹 비제 고갱"이라고 적히게 되었다.

모두들 흔쾌히 고갱을 인정했던 것은 아니다. 고갱과 같은 해인 1903년 고갱보다 늦게 죽은 피사로는 자신이 인상주의 속에서 간파했던 저 인문적이고 진보적인 전통을 버리고 선배인 자신이 보기에는 장식적인 원시주의에 불과한 선택을 한 고갱을 결코 용서하려 들지 않았다. 한때 적이었던 카미유 모클레 같은 이들은 고갱이 일단 죽고 나자 넌더리가 날 정도로 찬사를 늘어놓았다. 에밀 베르나르의 작품 활동은 점차 뜸해졌으며 그는 1941년 73세로 죽을 때까지 오랜 삶을 통해 고갱에 대해 자기파멸이나 다름없는 비난을 끊임없이 퍼부었다. 1939년 글로아네

크 여인숙 외벽에 쓸 명판 제막식이 있었을 때 베르나르는 무슨 일이 있어도 그 자리에는 참석해야겠다고 생각했는데, 그것은 물론 그의 말에 귀를 기울이는 사람이 있다면 말이지만 그 모든 것을 처음 시작한 대가는 고갱이 아니라 바로 자기 자신임을 밝히기 위해서였다.

모리스 드니도 있다. 고갱이 준 영향의 한 줄기는 드니의 종교적인 작품과 또 다른 인물 크리스티앙 나비의 작품 속에 살아 있다. 현재 그들의 작품은 파리를 막 벗어난 외곽인 생제르맹앵레에 있는 미사실이 딸린 드니의 옛 집인 데파르트망탈 뒤 프리외레 미술관에 함께 모여 있다. 그들이 고갱 예술에 자리잡은 심오한 종교적 맥락 위에 자신들의 예술을 세운 것은 사실이지만, 그것이 결과적으로 반드시 축복이었다고만은 할 수 없다. 훨씬 현대적인 종교예술이 이 나비파의 전통으로부터 나왔지만, 현대 교회들에서 종종 볼 수 있는 종류의 장식적이고 온화하고 창백한 파스텔조의 프리즈들은 고갱의 열정적이고 대담한 성서적 상징주의에는 모욕이나 다름없기 때문이다.

수집가들

퐁타방은 고갱이 죽은 후 여러 해 동안 고갱 스타일의 아류에 대한 때늦은 지지자들을 매혹해왔는데, 오늘날 그곳과 르 풀뒤 모두 예술 순례지가 되어 있다. 1924년 르 풀뒤에 있는 마리 앙리의 옛 해변 주점의 안방에서 벽지를 벗겨내다가 고갱과 데 한과 다른 이들이 만들어놓은 실내장식 일부가 그곳에 남아 있음이 밝혀졌다.

그것들은 신중하게 철거되어 그 집의 벽과 문의 일부는 세계 여러 곳의 박물관에 소장되었다. 하지만 문화적 상징에 대한 과다한 욕망 때문에 1990년 그 해변에서 몇 미터 떨어진 곳에 그 주점과 똑같은 건물이 지어졌다. 그림들이 모사되고 고갱과 그의 친구들이 1889년 당시 공유했던 분위기를 재창조하기 위해 벽과 문과 천장에는 확대 사진이 붙여

저 있다. 이 모두가 진짜가 아니라는 것에 개의치 않는 사람들에게는 가벼운 즐거움을 선사한다. 고갱이 쓰던 것과 똑같은 뒷방의 좁은 침대에 앉아서 층계참 건너 가장 좋은 침실에서 보다 널찍한 즐거움을 만끽하고 있는 '인형' 마리와 데 한을 생각하며 질투에 불타는 고갱을 떠올릴 수도 있다.

하지만 이곳이 고갱 박물관 가운데 가장 기이한 곳은 아니다. 그 영광은 저 야비한 경관 클라브리의 몫이다. 그는 만년에 자신이 파멸시킨 사내에 대한 뜻밖의 찬탄을 목격하게 된다. 그는 은퇴한 다음 오트피레네 지방의 몽트게야르 마을에서 담뱃가게를 열었는데, 작은 유리 진열대 속에 아투오나 경매 때 빼돌린 작은 목각품들을 전시해놓았다. 전하는 말에 따르면, 그는 그 물건들을 종교적인 몸짓을 곁들여 방문객들에게 보여주며 그 위대한 화가와 자신의 친교에 대해 자랑하듯 이야기했다고 한다.

자신이 경멸하던 인물에게 추월당하는 일에 당혹한 사람들도 있다. 자크 에밀 블랑슈는 평생에 걸쳐 기회가 있을 때마다 고갱을 비난했다. 그는 어떤 책에서 1937년의 한 전시회에서 일어난 일을 고소하다는 듯 인용하고 있다. 그 전시회에 참가하지 않은 에밀 베르나르가 걸려 있는 작품들 중에 한 점을 가리키며 그것이 고갱의 것이 아니라 자신의 것이라고 했다는 것이다. 블랑슈는 그 가짜 고갱 작품은 "사실 그 어떤 진짜 작품보다 우수했다"고 결론지었다.

가장 심한 악의를 표시한 인물은 한때 고갱과 나눈 우정으로 상처를 받았다고 할 수 있는 에밀 쉬페네케르이다. '사람좋은 쉬프'는 1934년까지 살았는데, 세월이 갈수록 자신의 보잘것없는 예술에 환멸을 느끼고 결혼 생활의 파경으로 충격을 받았다.

원한에 사무친 그는 자신이 갖고 있던 고갱 작품들을 팔아버렸고, 방브 지방에 있는 미슐레 고교에서 교사로 재직하면서 등이 굽은 우울해 보이는 모습으로 인해 학생들로부터 '부처'라는 조롱조의 별명을 얻었

다. 등을 돌리고 있는 그에게 학생들은 이따금 빵을 동그랗게 말아 던지기도 했다.

고갱과 몽프레에 관한 책에서 르네 퓌그는 고통스러운 사건 하나를 인용하고 있다. 로베르 레라는 학생(그는 훗날 파리 보자르 미술학교에 진학한다)이 '부처'에게 명문 고교에서 데생 선생이 된다는 건 멋진 일이 아니냐고 물었다. 그것은 지나친 농담이었다. 분노로 창백해진 쉬페네케르는 자신을 괴롭히는 그 학생을 이렇게 나무랐다.

이 멍청한 녀석아, 한심한 벼락부자 자식아, 네 생각엔 세잔이나 반 고흐나 고갱 같은 화가가 되려던 인물이 이런 쓰레기나 교정해주고 있는 것이 잘된 일 같으냐!

이 사건에서 놀라운 점은 레와 그의 장난꾸러기 동급생들이 자신들의 미술 교사가 질투심에서 입에 올린 그 화가들의 이름을 그때까지 한번도 들어본 적이 없었다는 사실이다.

그런데 위에서 언급한 이 건방진 소년 로베르 레는 나중에 일류 고갱 전문가가 된다. 그렇잖아도 온갖 기이한 사건들이 난무하는 이 이야기에는 믿어지지 않는 또 하나의 우연이 있다. 이 로베르가 바로 고갱이 『레 게프』에 실린 그림에서 원숭이로 풍자한 갈레 총독 휘하의 식민지 서기관 빅토르 레의 아들이라는 사실이다. 하지만 빅토르의 아들은 자기 아버지의 박해자를 홍보하는 데 적지 않은 노력을 기울였다.

레는 고갱이 일요일 점심 파티를 위해 만들었던 열 한 가지 음식의 메뉴를 발표했으며, 고갱이 태어난 노트르담드로레트 가의 건물 외벽에 현판이 설치되도록 힘썼다. 그리고 아마도 레의 가장 훌륭한 업적은 볼라르를 설득해서 1889년 여름 퐁타방에서 그토록 고갱을 곤란하게 했던 저 천사 사트르의 그림 「아름다운 천사」를 루브르 박물관에 기증하게 만든 일일 것이다.

볼라르의 기증품은 그보다 훨씬 더 실속 있는 몽프레 일가의 증여품과 한데 합쳐져 오늘날 오르세 미술관에 소장되어 있는 저 스물한 점의 그림들 대부분을 구성하게 된다. 이 미술관에는 도기와 조각으로 구성된 인상적인 컬렉션도 소장되어 있다.

물론 볼라르에게 엄격한 잣대를 적용하기는 쉬운 일이지만, 그가 고갱의 그림을 매매하지 않았다면 그의 명성이 그렇게까지 올라가지 못했으리라는 것 역시 사실이다. 마르케사스 섬으로부터 볼라르에게 우송된 작품 가운데 대부분을 사들임으로써 고갱 작품의 매매에 물꼬를 튼 사람은 베지에 출신의 수집가 귀스타브 파예였다. 파예는 물론 자신의 수집품들을 몽프레만큼 아꼈지만, 가격만 맞으면 언제든지 그림을 팔려고 했으며, 그 덕분에 고갱의 그림은 값이 오르고 구매할 만한 상품이 될 수 있었다. 파예는 부채를 들고 있는 파우우라를 그린 고갱의 중요한 초상화 「테 아리이 바히네(귀부인)」를 몇 천 프랑에 구입한 지 얼마 안 되어 1만 5천 프랑을 주겠다는 제안을 거절하고 그 두 배의 값을 낼 구매자를 찾아냈는데, 이 모두가 고갱이 죽은 후 몇 년 지나지 않아 일어난 일이었다. 1908년 이후 파예는 마티스 같은 젊은 화가들에게 관심을 갖기 시작해서 시간이 흐를수록 값이 올라가는 고갱의 작품을 열렬한 수집가들에게 팔아치우기 시작했다. 그 구매자들 가운데 많은 이들이 제1차 세계대전이 터지기 몇 년 전 살 만한 물건들이 많은 파리에 몰려온 독일인들이었다.

그 결과 그들이 구매한 작품들 중 대부분이 독일 전역의 지방이나 시의 미술관들로 흩어지게 된다. 그후 히틀러가 고갱을 퇴폐 화가 중의 하나로 지명해 독일 문화에서 말살해버려야 한다고 선언하면서 몇몇 작품이 매각되었다. 「빨강 망토를 두른 마르케사스 남자」는 벨기에의 리에주로 갔고, 프랑크푸르트의 수집가 폰 히르쉬 남작은 「타 마테테(시장)」를 내주는 조건으로 스위스 시민권을 얻어 나치 치하에서 탈출했다. 그 작품은 바젤 공립미술관에 소장되었다.

하지만 초기 수집가들 중에서 다른 이들을 능가해서 대대적으로 고 갱 작품을 열렬히 사들인 이들은 두 명의 러시아인들이었다. 세르게이 시추킨과 이반 모로조프는 볼셰비키식으로 부르자면 '쿠페츠'(산업 자본가)였다. 그들은 빠르게 이 새로운 예술에 빠져들었다. 집안 전래의 직물업을 물려받은 시추킨은 휘슬러와 프리츠 타울로브부터 소박한 규모로 수집을 시작했는데, 그것이 그를 고갱에게 인도한 셈이다. 어떤 경로를 통했는지는 모르지만 그는 1900년 이전에 두 점의 고갱 작품을 아주 싸게 손에 넣었다. 하지만 처음에는 그 작품들을 저택 1층의 어둑한 방안에 넣어두어 사람들 눈에 띄지 않았다. 화가 레오니드 파스테르나크(작가 보리스 파스테르나크의 아버지)는 시추킨의 집을 방문했던 일을 이렇게 회고했다. 시추킨은 묵직한 커튼을 젖히고 자신이 처음으로 구입한 고갱 작품을 꺼내더니 웃음을 터뜨리며 이렇게 말했다고 한다. "바로 이거라네. 미……미치광이가 그리고, 미……미치광이가 산 셈이지!" 이 두 작품이 구체적으로 어떤 것들인지에 대해서는 기록이 없지만, 그중 하나는 아리오이 시대의 실마리가 되는 「그녀의 이름은 바이라우마티」일 가능성이 높다.

시추킨은 자신이 산 고갱 작품 전체에서 특히 다채롭고 강렬한 색채 때문에 그 작품을 좋아했음에 분명하다. 1914년까지 그는 「테 아리이 바히네」(파우우라를 그린 고갱의 이 경이로운 초상화에 파예가 원래 지불했던 금액의 30배를 제시한 사람은 바로 시추킨이었다)를 포함해서 16점의 고갱 작품을 사들였다. 이반 모로조프와 그의 형 또한 합해서 16점 정도의 작품을 갖고 있었고, 그것들 중 대부분은 크레믈린 근처의 진주모를 씌운 모로조프 성에 전시되어 있었다. 하지만 제1차 세계대전의 발발과 1917년의 볼셰비키 혁명 때문에 더 이상 파리를 왕래하며 대규모로 수집하기가 불가능해졌다. 흥미로운 사실은 이 두 사람 모두 처음에는 폭동의 반대편에 서 있지 않았다는 사실이다. 모로조프는 레닌의 친구로서 시가전 동안 자기 집을 은신처로 제공했고, 시추킨

은 자신의 수집품 전체를, 크레믈린 궁을 '미술의 아크로폴리스'로 바꾸려던 레닌의 계획에 따라 새로 건설될 '초(超)미술관'에 기증하겠다는 의사를 밝혔다. 하지만 그런 협력도 그 이후에 벌어진 잔인한 사태로부터 그들의 목숨을 구하는 데 아무런 도움이 되지 못했다.

1918년 레닌은 개인적으로 시추킨과 모로조프의 수집품들을 국유화하라는 지시를 내렸다. 시추킨은 그해에 프랑스로 탈출하는 데 성공했지만 그의 컬렉션과 모로조프가 수집한 고갱 작품들은 그후 거의 40년 동안 세상에서 모습을 감추게 된다.

가엾은 폴

후기 작품에 비해 고갱의 초기 작품들은 더욱 뿔뿔이 흩어져버렸다. 덴마크의 니카를스베르 글립토테크에 있는 고갱 전시실이 타히티 이전 작품들 가운데 가장 훌륭한 컬렉션이 되고 있다. 하지만 메테는 이 수집품들에 기여한 바가 거의 없다. 고갱의 인상주의 작품들 대부분과 그 자신이 수집한 피사로, 드가 등의 작품들은 그가 죽기 훨씬 전에 뿔뿔이 흩어져버렸다. 언젠가 고갱이 원한다면 되살 수 있도록 해준다는 조건으로 메테가 에드바르트 브란데스에게 팔았던 것이다. 앞에서도 나왔듯이 고갱은 그것을 되사고 싶어했지만 브란데스는 시치미를 뗐다. 브란데스는 그 계약이 비공식적이고 계약 내용이 애매한 점을 이용하여 자신은 메테와 거래한 것이지 그녀의 남편과 거래한 것이 아니라고 주장했다. 하지만 그후 브란데스가 보인 행동은 상황의 적법성이 아니라 자신이 그토록 헐값으로 손에 넣은 작품들의 가치가 점점 더 올라가는 데 관심이 있었음을 증명해준다.

1905년 메테는 친구 마리 헤고르(메테는 1872년 그녀와 함께 운명적인 첫 파리 방문을 했다)의 어머니로부터 유산을 받았다. 그녀는 그 유산으로 그 수집품들을 되사고자 했지만 브란데스는 그녀하고만 거래

하겠다던 핑계도 저버리고 이번에도 제의를 거부했다. 실제로 브란데스는 그림들을 감추어놓고 그에 대해서는 가능한 한 침묵을 지키면서 점점 엄격해지는 덴마크 예술품의 해외 유출 규정을 피해갈 방법을 모색했다. 어떻게 그런 일이 가능했는지 정확한 실상을 알 수는 없지만, 브란데스는 그 수집품들을 외국 경매장에 내놓는 데 성공했다. 1931년 그가 죽은 후 파리의 자크 화랑은 남은 작품들을 처분할 수 있었다. 이렇게 해서 인상파 운동의 후기 구성원에 의해 수집된 최고의 인상파 컬렉션은 고갱 자신의 초기작과 함께 뿔뿔이 흩어지고 말았는데, 이것이 덴마크 자유주의의 선봉에 섰던 브란데스라는 인물에 대한 서글픈 기록이다.

메테에게 절박하게 돈이 필요했을 때 그녀의 수집품 중 일부를 사줌으로써 도와주었던 또 한 사람의 친구 닥터 카뢰에는 좀더 명예롭게 행동했다. 그의 수집품에는 고갱, 기요맹, 피사로, 용킨트의 작품이 포함되어 있었다. 1921년 그가 죽은 후 이 수집품은 니카를스베르 글립토테크로 넘어갔고, 그곳은 그 작품들을 기반으로 여러 해 동안 수집을 계속해서 프랑스 인상주의 대작들을 한자리에 모을 수 있었다. 또 다른 컬렉션은 빌헬름 한센 부인의 것으로서 1951년 덴마크에 기증되어 지금의 오르드루프고르 미술관에 소장되어 있으며, 그중에는 「인간의 비참」과 바이테 구필의 초상을 비롯한 고갱의 작품 일곱 점이 포함되어 있다.

메테의 유일한 관심사는 돈에 관계된 것이었다. 그녀는 단 한 번도 진심으로 남편의 예술의 진가를 인정한 적 없었고, 따라서 그의 성공이라는 시류에 위선적으로 편승할 이유도 없었다. 하지만 그가 남긴 재산을 받을 권리가 있었던 그녀는 끝까지 자신의 권리를 위해 싸웠다. 그 결과 그녀는 고갱 전기 속에서, 자신들의 우상에 대해 존경을 보이지 않는 태도를 못마땅하게 여기는 추종자들에 의해 더욱 악마에 가깝게 묘사되었다.

속속 출간되는 책과 연구에서 그녀의 모습은, 처음에는 가족과 함께 어떻게든 살아보려는 화가를 내쫓음으로써 그가 홀로 유형의 땅 적도로 가지 않을 수 없게 만든 횡포한 낭비가로, 그리고 그가 죽은 다음에는 자신이 과거에 경멸했던 작품들에 손을 뻗치는 탐욕스러운 노파로 묘사되었다.

이 모든 것들이 그녀에게는 몹시 고통스러웠을 것이다. 특히 서머싯 몸이 고갱의 이야기를 바탕으로 쓴 『달과 6펜스』에 등장하는 화가의 아내 역할이 그러했다. 그 책은 1919년 간행되었고, 그 책을 읽은 메테는 몹시 괴로워했다. 1907년 파리로 간 그녀는 볼라르를 통해 몽프레가 타히티에서 구해낸 작품들과 그녀가 덴마크에서 가져온 몇 점의 그림들을 팔 수 있었다.

그녀는 몽프레에게 적지 않게 의지하고 있긴 했지만, 그를 자신의 친구라기보다는 남편의 친구로 여겼기 때문에 매각이 끝나자마자 그들의 관계는 끊어지고 말았다. 메테가 유일하게 특별한 관심을 보인 것은 고갱이 남긴 원고들이었다.

1907년 파리에 체류하는 방문 그녀는 『메르퀴르 드 프랑스』의 퐁테나를 설득해 『전후』의 원고를 넘겨받은 다음 뮌헨에 거주하던 독일인 쿠르트 볼프에게 팔았다. 그는 1914년 100부 한정판으로 보기좋은 복사판을 출간했다.

1921년 미국에서 가장 먼저 그 책의 대중판이 출간되었다는 사실은 영어권 국가들의 고갱에 대한 특별한 관심을 보여주는 증거다. 이 책이 파리에서 간행된 것은 그로부터 5년이 지나서였다. 그때부터 고갱의 준자서전 성격을 가진 이 작품은 판을 거듭하면서 여러 언어로 번역되어 널리 읽혔다.

몽프레가 프티 총독 일가에게서 『노아 노아』 연습장을 되찾자 메테는 그것도 손에 넣기로 결심했다. 그녀 역시 다른 이들처럼, 1901년 모리스가 개인적으로 출간한 판본이 자기 남편의 의도를 왜곡시킨 것이

므로 풍부한 삽화가 곁들여진 그 연습장만이 가치를 인정받을 수 있다고 믿었다. 그녀는 모리스가 1908년 중개인 사고에게 판 초고에 대해서는 크게 신경 쓰지 않았던 것 같다. 하지만 이 대목에서 그녀는 저항에 부딪쳤다. 그 연습장을 프랑스 밖으로 내보낼 수 없다는 몽프레의 결심이 단호했던 것이다. 몽프레는 1910년 『마르주』 신문사에서 그 책의 발췌본을 간행하는 데 성공했지만, 메테가 줄곧 그 책이 자신의 소유라고 고집하는 한 그로서도 정본을 내기가 어려웠다. 그 치열한 싸움은 심지어 그녀가 죽은 후까지도 계속되다가 1921년 당시 미국에서 기술자로 일하고 있던 맏아들 에밀이 몽프레에게 편지를 보내 그 책에 대한 자신의 권리를 양도한다고 품위 있게 말함으로써 비로소 해결되었다.

"당신이 『노아 노아』를 폴 고갱이 그것을 결코 주고 싶지 않아했던 인물에게 양도한다면, 그와의 우정에 충실하지 못한 결과가 될 것입니다……그가 죽은 후 나는 낯선 사람들 앞에서 내가 그의 아들이라는 사실을 부인했습니다. 나는 내가 고갱의 아들이라는 이유로 뭔가를 요구한 적도, 돈을 벌려고 한 적도 없습니다. 오히려 그의 아들이라는 사실을 줄곧 저주로 여겨왔습니다. 왜냐하면 그의 기준을 적용할 경우 나 자신의 하찮음이 더욱 드러날 뿐이기 때문입니다."

3년 후인 1924년 몽프레는 고갱의 그림에 기초한 자신의 목판화를 삽화로 써서 자신의 흔적을 끼워넣긴 했지만 그 연습장의 완본을 출간했다. 다음해 그가 그 연습장을 루브르 박물관에 기증함으로써 이후 그것은 루브르 원고로 알려지게 된다.

1926년 루브르 박물관은 복사본으로 그 원고를 출간함으로써 마침내 고갱의 판화와 색채 전사가 그 자신의 필적으로 쓴 원고와 더불어 세상에 발표되었다. 하지만 루브르 박물관이 그 연습장에서 『노아 노아』 부분만을 간행했을 뿐, '잡기장'이라든가 그의 종교론의 첫번째 판인 「가톨릭 교회와 현대정신」을 포함시키지 않은 것은 중요한 일인데,

이러한 누락 때문에 고갱의 사상을 종합적으로 이해하기가 어려워졌다.

무엇보다 기묘한 것은 고갱이 「현대정신과 가톨릭」으로 제목을 붙이고 새로 고쳐 쓴 에세이의 제본 원고를 둘러싸고 벌어진 이야기일 것이다. 짐작컨대, 이 원고는 파페에테 경매에서 고갱의 친구인 소스텐의 아들 알렉상드르 드롤레에게 팔렸다. 1923년경 이 원고는 타히티에 살면서 예술에 대한 글을 쓰던 프랑스인 클로드 리비에르 부인의 손에 들어갔고, 다시 로스앤젤레스의 의사 아서 B. 세실에게 팔렸으며, 그후 배우 빈센트 프라이스의 소유가 되었다. 그는 에드가 앨런 포의 작품들을 토대로 한 일련의 영화들, 곧 「어서 가의 몰락」과 「구멍과 진자」, 그리고 (한자리에 열거하기는 좀 이상하지만) 고갱은 물론 프랑스 상징주의자들이 찬탄했던 시 『갈가마귀』를 토대로 한 작품에서 주연을 맡았다. 프라이스는 진지하고 박식한 현대 예술 수집가였다. 원래 미국 미주리 주 세인트루이스 출신인 그는 1940년대 말 「현대정신과 가톨릭」을 자신의 부모를 기념해 세인트루이스 미술관에 기증했고 그 원고는 오늘날 그곳에 보관되어 있다.

『전후』와 『노아 노아』만을 지침으로 삼은 탓에 고갱에 대한 일반의 이해는 스캔들성의 일화들에만 의지할 수밖에 없었고 그것이 영화에 그대로 반영되어 영화 속에 등장하는 고갱의 성격은 관객들을 완전히 혼란에 빠뜨릴 만큼 극단적으로 표현되었다. 1942년 조지 샌더스는 『달과 6펜스』의 할리우드판이라고 할 수 있는 영화에서 도시의 영국인 고갱을 연기했지만, 1956년 「인생의 갈망」에서 앤소니 퀸이 연기한 고갱은 경련을 일으킬 정도로 신경증적인 반 고흐의 친구로서 창녀와 자고 술을 마시고 말버릇이 상스러운 인물이었다. 유일한 예외가 있다면, 헤닝 칼센의 덴마크 영화인 「문 앞의 늑대」(1986)에서 도날드 서덜랜드가 연기한 이지적인 고갱이다. 그 영화는 1894~95년 베르생제토릭스 가에서 짧은 기간 동안 고갱과 함께 지낸 쥐디트의 회고록에 충실히

기초한 것이다. 이 드라마는 충격적으로 표현하려는 의도를 배제하고 사실을 바탕으로 전개된다. 그럼에도 고갱에 대한 대중의 '기억'을 지배하는 것은「인생의 갈망」의 앤소니 퀸이다. 미술비평가 로버트 휴는 그것을 이렇게 표현했다. "모두들 고갱에 관해 뭔가를 알고 있다." 하지만 불행히도 그 뭔가라는 것이 그의 예술의 이해를 증진시키는 데 거의 도움이 되지 않는다.

메테가 그 두 원고를 출간하기 위해 어째서 그토록 신경을 썼는지 의아한 느낌이 든다. 아마도 그녀는 그 글들로 자신이 얼마나 잘못 평가되었는지를 세상에 알릴 수 있으리라고 생각했던 것 같다. 물론 그 원고를 손에 넣으려는 시도는 그녀의 평판에 전혀 도움을 주지 못했다. 왜냐하면 그녀가 파리에서 접촉한 이들은 자신들만의 사업에 간섭하는 강인한 '덴마크 해적' (고갱에 관해 씌어진 프랑스 책들에서 그녀는 종종 이렇게 불렸다)을 괘씸하게 여겼기 때문이다. 빅토르 스갈랑은 분명 그렇게 생각했다.

그는 메테와의 만남에 대해 짤막하고 불쾌한 기록을 남겼다. 그 글에서 그는 그녀가 고갱의 그림 속에 그려진 '바히네' 들을 질투했으며, 자신이 결혼했던, 고상하고 정직한 감정을 지닌 사내가 사악하고 거짓말을 하는 미개인이 되었다고 말했노라고 썼다.

메테 고갱은 실제로는 뛰어나면서도 건전한 정신을 가지고 살았던 것 같다. 가르치는 일을 계속한 그녀가 몇몇 여학생들과 함께 찍은 보기 좋은 사진이 있다. 학생들은 모두 긴 무도회복을 입고 있고, 아마도 의자나 탁자 위에 서서 그들을 내려다보고 있는 듯한 메테 역시 긴 가운을 입고 있는데, 머리카락은 짧고 승리의 동작인 양 두 팔을 치켜들고 있다. 그 정도로 그녀는 지배자의 역할을 즐기고 있었다. 그녀는 1920년 9월 27일 죽은 남편의 평판이 놀랍도록 치솟는 것을 목격한 후 세상을 떠났다. 그녀가 폴 고갱과 함께했던 삶은 결코 쉽지 않았다. 그녀는 그 없이도 너무나도 훌륭하게, 의연하게 삶을 꾸려나갔다. "그녀는 그

인간을, 그 근본적인 인간 자체를 증오했다"고 한 스갈랑의 주장은 좀 억지스러워 보인다. 폴 고갱은 그의 길을 갔고 그녀는 자신의 길을 갔다. 그녀는 아이들을 훌륭하게 키우고 교육비를 지불했으며, 그 가운데 두 아이가 죽었을 때 눈물을 흘렸고, 그 당시 예술을 위해 자기를 버린 순교자로서 칭송받고 있던 남편의 도움 없이 가정을 꾸려나갔다.

죽기 직전 메테는 아들 폴라에게 적당하다고 여겨지면 출간할 수 있도록 남편의 편지들을 모두 물려주었다. 폴라는 화가인 동시에 미술비평가가 되었고, 그 자료들을 바탕으로 자기 아버지의 삶에 대한 많은 글을 썼다. 하지만 그 글들은 그가 알고 있는 가족의 측면에서만 가치가 있을 뿐, 자신이 알지도 못했고 기여한 바도 없는 화가 고갱에 대한 측면에서는 그렇지 않다. 맏아들 에밀은 엔지니어로서 미국에서 삶을 마감했지만, 장 르네는 조각가이자 도예가가 되어 덴마크에서 명성을 누리는 동시에 세브르 국립제작소에서 도기를 만들기도 했다. 폴라의 아들 폴 르네는 석판화가와 조각가로 1세기 전 샤잘 형제들의 직계 후손으로서 예술적 전통을 이어받아 조부처럼 목각과 조각품을 만들기도 했다.

그 밖에도 이 집안에서는 이따금씩 화가들이 배출되었다. 1950년대 말 가족사를 조사하기 시작한 또 다른 손자 피에르 실베스트르 고갱은 17세기의 모스코소 가 계보를 추적하면서 오를레앙을 방문하여 그곳에서 먼 사촌뻘인 프림 고갱을 찾아내었다. 그는 클로비스와 지지 삼촌의 아버지인 기욤 고갱의 형제들 중 하나의 자손이었다. 오를레앙에 남아 있는 고갱의 후손들 중 예술적 자부심을 지닌 인물은 없었지만, 창조적 재능이 완전히 사그라든 것은 아니었다. 1990년 영국 언론은 그 유명한 고갱의 증손녀가 런던 도체스터 호텔의 유명한 골드룸의 천장 장식화를 맡아 새로운 트롱프뢰유를 그리게 되었다는 소식을 보도했다. 그녀의 이름은 메테 고갱으로 폴라의 손녀였다. 그녀의 아버지가 제2차 세계대전 중에 노르웨이군에 복무했다가 영국에 정착했던 것이다. 1946년

생인 영국인 메테는 화가가 되려 했지만, 그토록 유명한 조상의 그늘 아래서는 그것이 너무 어려운 일임을 인정하지 않을 수 없었다. 1987년 그녀는 코펜하겐에서 열린 가족 모임에 초대되어 다른 자손들과 만났다. 그 모임에는 세 명의 알린을 포함해 모두 52명의 자손들이 모였다. 영국인 메테는, 덴마크인 고갱 친척들이 고갱의 깨어진 결혼에 대한 비난이 나오기라도 하면 여전히 그 옛날의 메테 편을 든다는 인상을 받았다.

폴 고갱의 누이 마리와 그녀의 남편 후안 우리베에게는 딸들이 있었는데, 그들의 자손 중 몇몇이 칠레의 보고타 어딘가에서 살고 있다. 페루에는 또한 에슈니크들이 살고 있다. 영국인 메테가 런던에서 카펫을 살 때 그녀의 이름을 듣고 한 사내가 다가오더니 자신을 친척이라고 소개했다. 그는 페루 대사 세뇨르 샤우니였는데, 촌수가 정확히 어떻게 되는지는 밝혀지지 않았다.

마지막 티키

고갱의 또 다른 가족들에 대해서 확실하게 말하기는 어려울 것 같다. 지구 반대쪽에 살던 그의 두 아이들은 조상을 잃었다고 여겼다. 고갱이 아마도 만나본 적이 없었을 그의 딸 타히아티카오마타 바에오호는 헤케아니에 있는 자기 어머니의 집에서 평생을 보냈다. 1954년 52세가 된 그녀는 아투오나에 사는 한 프랑스인으로부터 생김새가 고갱과 너무나도 닮았다는 말을 들었다. 당시 30세였던 그녀의 딸 아폴리네 토호히나도 그러했다. 아폴리네는 세 딸을 두었는데, 그들이 모든 성인의 날마다 자신들의 증조부의 무덤에 꽃을 갖다두는 모습은 감동적이었다고 한다. 그러므로 적어도 '코케'에 대한 약간의 기억은 남아 있었던 셈이다.

고갱의 무덤은 몇 차례 변화를 겪었다. 여러 해 동안 그것은 그저 헐

벗은 땅에 불과했지만, 1921년 그곳을 지나던 두 명의 미국인 오스카 F. 슈미트(기록에 의하면 '미국 탁발승'의 회원)와 그의 동반자인 화가 휴 C. 테일러는 중개상이나 수집가들이 고갱의 예술로 그토록 많은 돈을 벌고 있으면서도 그의 마지막 휴식처에 아무런 배려도 하지 않고 있다는 사실에 충격을 받았다. 그들은 커다란 돌을 찾아 무덤을 그곳으로 옮긴 다음 하얀 페인트로 '폴 고갱, 1903년'이라고 조잡하게 써넣은 비석을 세웠다. 이것으로 형편이 좀 나아지기는 했지만 만족스러울 정도는 아니었다. 그로부터 8년 후인 1929년 오세아니아 협회는 파페에테에서 흔한 대리석 하나를 실어와 이렇게 새겼다.

프랑스의 화가
폴 고갱
여기 잠들다
1843년 6월
1903년 5월
오세아니아 협회

거기에는 또한 S. 탄시타히티라는 기념관 이름이 적혀 있었다. 그 기념관은 그것이 기념한다는 천재의 명성과는 결코 걸맞지 않았지만, 당시로서는 그보다 나은 해결책을 찾을 수 없었던 것 같다. 1957년 화가 피에르 봉파르는 자신이 직접 디자인한 비석을 고갱의 무덤에 세워도 좋다는 허가를 받았다. 하지만 생제 폴리냐크 재단이 고갱의 조각상 「오비리」를 몇 개의 청동 조각으로 주조함으로써 비로소 이 문제가 만족스럽게 해결되었다. 이는 고갱이 자신의 무덤에 세워놓고 싶어했던 바로 그 작품이었다. 그중 하나가 1973년 배편으로 마르케사스 섬에 도착해서 고갱의 손자 폴 르네가 참석한 가운데 제막식이 열림으로써 그의 바람이 마침내 이루어졌다.

마르케사스에 있는 고갱의 무덤. 나중에 「오비리」 상으로 무덤을 장식했다. 중앙에 서 있는 인물이 화가의 손녀이며 그녀의 세 딸과 함께 찍은 사진이다.

고갱의 무덤 곁에는 프랑스의 가수 자크 브렐의 무덤이 있다. 브렐 역시 마지막 몇 해를 그 섬에서 보냈는데, 1978년 그가 죽은 후 자신의 영웅 곁에 묻히고 싶다는 그의 바람은 실현되었다. 고갱은 기타 음악과 노래 부르기를 좋아했으므로 브렐이 곁에 묻히는 것을 환영했으리라. 그 밖의 이웃 사람들을 보면, 1912년 마르탱 주교가 그곳에서 멀지 않은, 따로 십자가가 달린 널찍한 하얀 둥근 지붕 아래 매장되었다는 정도의 기록이 남아 있다. 서로 미워했던 두 사람은 한 사람은 구원의 상징 아래, 또 한 사람은 자식들을 질식시키는 어머니, 곧 자신의 작품인 양성적 야만인 아래 나란히 누워 있다.

오늘날 고갱의 「오비리」는 흥미로운 역할을 하고 있다. 근처의 언덕에 흩어져 있던 멋진 '티키'들 대부분이 오늘날 외국의 박물관들에 소장되는 바람에 프랑스에서 온 그 청동의 야만인상이 현재 남아 있는 것들 중에서 토착 예술에 가장 가까운 것이 되어버린 것이다. 앞으로 오랜 세월이 흐른 후 땅속에서 그것을 발견한 미래의 어느 고고학자가 그

힘에 넘치는 수수께끼의 이미지로부터 그 섬의 문화사 전체를 추정하는 일이 벌어질지도 모른다. 모든 것은 한바퀴 돌아 제자리를 찾게 마련이다. 멘다나의 배는 귀로에 리마에서 전시할 '샘플'로 쓸 마르케사스인들을 실어왔다.

그 섬사람들은 이제 자신들 가운데 누군가가 고갱의 조상이었을 거라고 농담 삼아 말하곤 한다. 그것이 고갱이 혼자서 자신들의 잃어버린 예술을 돌려줄 수 있었던 이유라는 것이다.

친구들의 집 앞에는 먼지가 쌓이고

그 섬에 남아 있는 고갱의 흔적이 거의 없기 때문에 여행자들이 히바오아까지 어려운 여행을 무릅쓰는 일이 별로 없다고 해도 놀랄 일은 아니다. 그들은 월레스와 부갱빌 시대 이후로 그 섬이 타락했음에도 타히티가 신비로운 매력을 간직하고 있으리라고 여긴다. 물론 고갱의 신화는 서로 경쟁해야 하는 화가들보다는, 주로 고갱의 전설이 안겨준 것과 같은 해방감을 만끽하고 싶어하는 작가들에게 남양의 열대 에덴 동산에 대한 옛 신화를 되살려주고 있다.

처음으로 그 꿈을 실천한 인물은 러퍼트 브룩이라는 영국 시인으로, 그는 1914년 1월 그는 '고갱을 찾기 위해' 그 섬에서 4개월을 보냈다. 체류 이유는 부분적으로는 산호 때문에 입은 상처 때문이었지만 더 중요하게는 타아타라는 아름다운 '바히네'와의 연애 사건 때문이었다. 그가 쓴 것 가운데 가장 좋은 시에서 그는 그녀를 '마무아'라고 불렀다. 부룩의 길지 않은 삶에서 그것은 유일하게 완벽한 연애였던 것 같다. 어떤 점에서 그는 로티에 이어 고갱이 제안한 타히티의 러브스토리를 실행에 옮긴 유일한 인물이었다.

1915년 심각한 패혈증으로 병원선에 올라 스카이로스를 떠날 때 브룩의 마지막 소원은 타아타, 곧 그의 시에 나오는 마무아에게 메시지를

전하는 것이었다. 하지만 그는 이미 더할 나위 없이 감동적인 시 「티아라 타히티」에서 그녀와 작별을 나누었다.

> 마무아, 우리의 웃음이 끝나고
> 다갈색과 흰빛의 우리의 몸과 마음이
> 친구들의 집 문간에서 먼지가 되거나,
> 밤이면 향기가 되어 내릴 때,
> 그때, 오! 그때 현자들도 동의하리라,
> 우리의 불멸이 다가왔음을.

이 시는 바로 고갱식의 타히티 사랑에 대한 부고라고도 할 수 있다. 제1차 세계대전이 공식적으로 끝난 지 겨우 1주일 뒤 샌프란시스코에서 출항한 배 한 척이 파페에테에 도착했는데, 거기에는 프랑스 북부의 무시무시한 대학살로 힘을 얻어 세계를 휩쓴, 저 무시무시한 에스파냐 독감이 실려 있었다. 1개월도 안 되는 기간에 파페에테에서만 600명이 죽었다. 식민지 인구의 20퍼센트 정도가 그 독감으로 희생된 것으로 추산된다. 그 희생자들 가운데는 브룩의 연인 타아타와 마타이에아에 있던 고갱의 연인 테하아마나도 들어 있었다. 1895년 자신의 코케에게 마지막으로 잠깐 돌아갔던 그녀는 당시 남편과 마타이에아에서 살고 있었다.

1917년 제1차 대전 중에 타히티를 잠깐 방문한 영국인 작가 서머싯 몸은, 고갱의 '아나니' 집 문짝을 발견하고 고갱의 삶을 골격으로 한 소설 『달과 6펜스』를 쓰기 위한 메모를 했다. 메테에게는 아주 언짢은 심경을 안겨준 그 책은 1919년 간행된다. 도망과 자유에 대한 이 낭만적인 이야기는 대중의 마음속에 고갱과 타히티의 신화를 구축하는 데 다른 어떤 것보다 효과적으로 작용했을 것이다. 하지만 이 이야기는 고갱보다는 러퍼트 브룩에게 더 많은 것을 빚졌다고 할 수 있다. 몸이 만

난 몇 안 되는 사람들은 고갱에 대해서는 할 말이 별로 없었지만, 브룩의 이름이 나오자 자신들이 '퍼퓨어'(자색머리)라고 부르던 그 금발머리 청년을 생각하며 그때까지도 눈물을 지었다.

하지만 고갱에 대한 섬사람들의 침묵은 오래가지 않았다. 그를 찾는 방문객들이 많아지자 추억이 '부활'하고 이야기가 퍼져나가 언제든 요구를 받으면 들려줄 수 있는 흔해빠진 전설이 만들어졌다. 1922년 영국 작가 로버트 키블이 그곳에 갔을 무렵, 현지인들은 이야기를 늘어놓는 데 아주 익숙해져 있었다. 푸나아우니아에 있는 고갱의 집과 아직도 그를 기억하고 있는 이웃들과 나눈 이야기에 대한 키블의 언급은 더할 나위없이 유용하지만, 세월이 흐름에 따라 그 이야기는 점점 더 신빙성을 잃어갔다. 1920년대에 그곳을 여행한 콜레트의 친구인 시인 르네 아몽의 이야기는 버려진 그림들과 색채에 대한 뻔한 주장과 가십에 지나지 않는다. 그녀가 출간한 글들은 사실과 너무나도 동떨어져 있으므로 아주 조심해서 읽어야 한다.

고갱의 영향을 받은 화가들 중에서 무엇이 그를 그토록 매혹시켰는지를 직접 보기 위해 애써 타히티까지 찾아온 이는 놀랍게도 오직 한 사람뿐이었다. 1930년 뉴욕에 가는 길에 앙리 마티스는 한 신문기자에게 말한 대로 마침내 '그 빛을 보기 위해' 길을 떠났다. 하지만 일단 섬에 도착하자 마티스는 수영을 하고 그림을 좀 그렸을 뿐, 고갱의 손이 닿았던 모든 것들을 애써 피했다. 모방이 불가능한 선배 화가와 지나치게 가까워지지 않기 위해서였다.

마티스는 오직 고갱에게만 속한 타히티의 어떤 영역이 있다는 것을 깨달았다. 그는 말년에 이르러서야 도려낸 이미지들의 대담하고 단순한 색채로써 그 방문에 대한 자신의 추억을 유일하게 표출한 작품을 제작할 수 있었다. 그 그림들 속에는 환초에 둘러싸인 바다, 해초, 산호가 있고 머리 위로 바닷새들이 날으는 가운데 그가 배를 타고 보았던 열대 물고기들이 담겨 있다.

마티스가 고갱의 망령과 겨루면서 어려움을 겪었다는 사실을 감안하면, 그에 미치지 못한 화가들이 그 이상을 해내기를 기대한다는 것은 무리일 것이다. 그 섬에 정착해 원주민들을 그려냄으로써 고갱과 경쟁하겠다고 결심한 몇몇 유럽인들에 대해서는 언급할 필요가 없을 것 같다.

그보다는 그 이후 타히티의 화가 가운데는 그 누구도 고갱의 성취에 자극받지 않았다는 사실이 더 흥미롭다. 왜냐하면 비유럽 국가에서 고갱은 현대 세계에 유효한 예술, 다시 말해서 전통적인 형태에 묶여 고루하지도 않고, 맹목적으로 서구적이지도 않은 예술을 창조하고자 한 자유로운 힘으로서 보일 뿐이기 때문이다. 고갱이 성취한 문화적 합병은 훌륭한 해결책을 제공하고 있는 것 같다. 이에 따라 독창적인 학파들이 발흥했다. 이는 유럽의 작업실이나 학교에서 훈련받은 후 조국으로 돌아가 자신들이 배운 것을 현지 상황에 적용하고자 하는 20대와 30대 화가들의 특징이라고 할 수 있다.

페루 리마에 있는 미술관에서 바로 그러한 전개의 흔적을 확인할 수 있다. 출입구에서 위로 올라가는 커다란 층계 벽에는 루이스 몬테로의 대작 「아타후알파의 장례식」이 걸려 있다. 이는 식민지적 이미지를 가지고 역사를 식민지화하는 식민지 예술의 고전적 전범이다. 방문자는 식민지 시대 이전의 예술들, 고갱이 사랑했던 도예품들이 전시되어 있는 커다란 홀에 들어서게 된다. 하지만 불가피했던 문화적 침공을 가장 잘 드러내고 있는 것은 그림들이 전시된 방이다.

쿠스코에서 삯일을 하던 화가들은 에스파냐에서 온 교회 미술을 모사하기 시작했는데, 자기네 성인과 성모에게 지배자인 에스파냐 귀부인들의 레이스 깃과 깃털 달린 챙모자를 그려넣음으로써 잉카의 신처럼 만드는 자신들만의 독특한 방식을 만들어냈다. 하지만 19세기로 접어들면서 이러한 인디오다운 자취들은 사라져버렸다. 파나마 운하의 개통으로 페루의 화가들이 쉽사리 파리를 여행해 최신 살롱 패션을 접

할 수 있게 되자, 사교적인 초상화들과 그 어느 곳을 그린 것도 아닌 풍경화들 속에서 페루는 잊혀지고 소실된다. 알베르토 린치 같은 절충주의적 인물은 존 싱어 사전트로부터 밀레를 거쳐 반 고흐에 이르기까지 모든 것을 시도해서 각 분야에서 약간씩 성공을 거두었는데, 유럽 문화에 대한 이러한 종속적 태도가 도전을 받기 시작한 것은 1920년대에 고갱의 영향이 인식되기 시작하면서부터였다.

그 중심 인물은 호세 사보갈로 자신이 '인디헤니스모'라고 명명한 이 운동을 그는 페루인을 위한 페루인에 의한 예술로 정의했다. 이것은 어떤 단계에서 사람과 장소 양쪽에서 인디오를 제재로 삼는 것을 의미하는 동시에 콜럼버스의 아메리카 대륙 발견 이전 시대 도예품의 예리한 색채감과 평이한 형태를 암시하는 명료하고 대담한 스타일을 뜻하기도 한다. 이들을 이러한 방향으로 이끈 것이 다름 아닌 한때 그들과 동향인이었던 고갱이라는 사실은 사보갈과 같은 진영에 선 이들, 곧 엔리크 카미노 브렌트, 훌리아 코데시도, 카밀로 블라스의 작품에서 명백히 드러난다.

'인디헤니스모'에 직접 참여하지 않은 이들도 타히티의 메시지를 알고 있었다. 고갱의 전기를 쓴 유일한 페루인 펠리페 코시오 데 포마르는 당연히 페루인으로서의 고갱의 뿌리를 강조하면서, 고갱에게 처음으로, 아울러 가장 지속적으로 영향을 준 것이 페루의 고대 문화였다는 사실을 거듭 언급하고 있다.

피카소와 고갱

사보갈을 비롯한 많은 이들은 자생적인 예술을 구축해서 유럽의 영향을 막아내려 했지만 실패했다. 그들의 미술관의 마지막 전시실은 어디서나 볼 수 있는, 지역적 특성 없이 유행에 민감한 일반적 수준의 모더니즘 작품들로 채워져 있다. 그중 가장 뛰어난 것은 피카소의 아류작

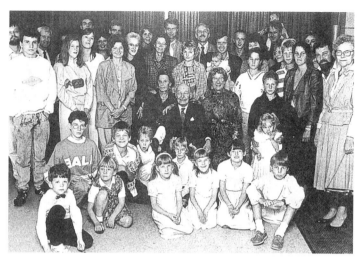

1987년 코펜하겐에서 있었던 고갱 일가의 재회 . 영국인 메테가 사진 정중앙에 서 있다. 이 가운데 는 메테가 두 명, 알린이 세 명, 클로비스가 한 명이 있지만, 폴이라는 이름은 없다.

인데, 적어도 피카소가 에스파냐인이고 고갱의 영향을 강하게 받았다 는 사실을 감안하면 희망은 있는 셈이다.

미술관 밖으로 나와 길에 나서면 인디오들이 페루의 기념품들을 팔 고 있다. 그것들은 대개 날조된 민속양식에 기초한 것으로, 가난한 마 을에 시장성이 있는 공예품으로 활기를 불어넣어 사람들의 도시 유입 을 막고자 하는 선의의 화가들이 벌인 가망 없는 시도의 결과다. 오늘 날 세계 여러 곳에서 자생문화에 가까이 접근해보면 이런 사태가 벌어 지고 있다. 오늘날 파페에테의 해안으로 다가갈 때, 여행객을 맞아주는 가장 두드러진 '기념물'은 거대한 코카콜라 광고판으로 꼭대기를 무장 한 고층빌딩이다.

포마레 대로를 따라 중국인 상인들이 고갱을 팔고 있다. 티셔츠도, 엽서에도, 쟁반에도, 바구니에도, 챙모자에도 고갱이 있다. 그는 어디 나 있는 동시에 어디에도 없다. 1961년 국제공항의 개항 이후 대규모 관광객이 쏟아져 들어왔고, 모루로아에서의 프랑스 핵실험은 군인들과

기술자들을 몰고 왔다. 고갱이 이 섬에 해놓은 가장 주목할 만한 일은 지중해 클럽일 것이다. 그 폐쇄된 세계에서 유럽인들은 돈 없이 오두막에서 자고 따뜻한 물속에서 헤엄을 치고 손쉬운 관계를 즐기는 '파레우'의 환상적인 삶을 체험한다. 하지만 창작 과정에 동반된 고갱의 힘겨운 투쟁 같은 것은 배제되어 있다.

공항을 연 지 1년 후 그곳의 관광업은 이른바 고갱 신화의 생생한 재현에 의해 어마어마하게 신장되었다. 「바운티 호의 반란」이라는 영화에서 플레처 크리스천 역을 하기 위해 말론 브랜도가 그곳에 온 것이다. 타히티에 홀딱 반한 브랜도는 현지의 미인 타리타 테리이파이아와 공개된 로맨스를 즐겼고 그녀는 그의 딸 셰예네를 낳았다. 영화 촬영이 끝난 후 브랜도는 자그마한 섬 테티아로아를 사서, 그곳에서 적도의 자유와 일탈이라는 자신의 꿈을 실현하고자 한다. 하지만 고갱의 경우처럼 이 모험은 악몽으로 끝나고 만다.

20년 후 셰예네는 그 섬의 독립운동 지도자 중 하나이자 한때 고갱에게 타히티어를 가르치려 했던 인물 알렉상드르 드롤레의 조카인 자크 드롤레의 아들 다그 드롤레와 사귀었다. 그 관계는 행복과는 거리가 멀었고 폭력으로 물들어버렸다. 로스앤젤레스에 있는 브랜도의 집을 방문한 셰예네의 의붓동생 크리스천은 그가 자기 동생을 취급한 방식에 분노해 다그 드롤레를 총으로 쏘아 죽였고 그 사건으로 그는 아직도 복역 중이다.

고갱이 깨달았던 대로 에덴 동산에는 뱀이 있었고, 백년의 세월이 흐르는 동안 섬은 1891년 고갱이 처음 그곳에 도착했을 때의 낙원 상태로부터 멀어졌다. 파페에테 북부 교외를 관통해 포마레 왕의 기묘한 능을 향해 차를 달리다보면, 공원문에 붙은 드롤레, 살몽, 뱀브릿지 같은 이름들은 고갱 시절이나 다름없지만, 오늘날 현지 의회에 앉아 있는 이들은 위세당당한 앵글로타히티계 명사들이 아니라 한때 천대받던 토착민들이다. 현지 의회는 여전히 프랑스에 종속되어 있긴 하지만 독립을

향한 도정에 있는 과도 기관인 셈이다. 고갱이 우려하던 일들이 일어나고 있는 것이다. 파에아로 통하는 도로에는 프랑스에 본사를 둔 슈퍼마켓의 콘크리트 건물들이 늘어서 초호의 풍광을 망치고 있는데, 그것은 핵실험 계획을 수행하기 위해 파견된 대규모 군병력의 편의를 위해 세워진 시설이다. 그것이 미해결로 남아 있는 한 그 누구도 프랑스령 폴리네시아의 미래를 확신할 수 없다. 땅과 바다에 기대 먹고사는 전통적이고 태평한 생활방식이 불가능할 정도로 이제 폭발적으로 늘어난 주민들이 인위적으로 부풀려진 생활수준을 유지하는 것은 전적으로 프랑스의 보조금에 달려 있기 때문이다.

고갱이 이러한 상황을 예견하고 그들을 구하고자 했다고 해서 타히티인들이 그에게 호감을 품은 것도 아니다. 타히티 사람들은 핵무기 실험장이 되고 싶은 생각이 없는 것처럼 유럽인 예술가들로부터 흥미로운 원주민으로서 보호받고자 하는 생각도 갖고 있지 않다. 그들의 눈에 고갱은 오늘날의 그의 동향인들처럼 그곳에 와서 자신이 원하는 것을 취해 가져간 유럽인일 뿐이다. 티셔츠와 엽서를 팔 수 있다는 것 외에 그들은 고갱에게 감사해야 할 이유를 찾지 못한다. 그곳의 중국인들은 더욱 그러하다. 그들에게 그는 많은 적들 중에 최악이다.

그 섬에서 고갱과 관련된 지원은 대개 프랑스에서 나왔다. 1960년대에 파리의 생제 폴리냐크 재단은 마타이에아에서 해안도로를 따라 몇 킬로미터 떨어져 있는 파페아리에 고갱 박물관을 세웠다. 그곳은 꽃이 만개한 해변에 자리잡은 아름다운 곳이다. 방문객은 사진들과 고갱의 그림들의 사본, 그가 그 섬에 머물렀다는 사실을 알려주는 추억거리(오르간, 베르니에 일가가 조심스럽게 간직하다가 미술관에 기증한 고갱의 녹색 베레모 조각, 규모를 확대해 세워놓은 '쾌락의 집' 같은)에서 고갱의 삶을 떠올리며 드리워진 그늘을 따라 산책을 할 수 있다. 그 섬에 남아 있는 작품이 전혀 없었으므로 그 미술관은 이따금 해외에서 소장품을 빌려오곤 한다. 1968년 4월 「바이라우마티」가 자신이 태어

난 곳으로 잠깐 돌아온 것도 그런 경우다. 미술관장 질 아르튀르는 이렇게 말한다. "1895년 이후 처음으로 고갱 그림이 방향을 되짚어 먼 길을 왔다."

그 그림이 초호가 바라다보이는 전시실에 걸리자 아르튀르와 그의 손님들은 "태평양의 빛이 오로 신의 아내에게 얼마나 눈부신 안색을, 진정한 젊음의 화장수를 선사하는지"를 알고 깜짝 놀랐다.

고갱의 후손들

여러 해에 걸쳐 아르튀르는 많은 인쇄물들과 귀한 도기 한 점을 입수했고, 인상적인 도서실과 자료 센터를 만들어 많은 출판물을 홍보했으며, 최근에는 『떠돌이 화가 이야기』 완본을 준비중이다. 그 미술관은 열대의 스튜디오를 만든다는 고갱의 꿈을 실현함으로써 현대 예술에 공헌하고 있다. 장학금을 주고 화가들을 초대하여 타히티를 여행하고 한동안 그 미술관에서 머물면서 작업을 할 수 있도록 해주고 있는 것이다.

하지만 30년이 지난 지금 그곳의 전시물들은 전체적으로 수리가 필요한 상태다. 그리고 적어도 몇 점의 고갱 작품들이 어떻게 해서든 그 섬에 영구 귀속될 것이라는 초기의 꿈이 실현되지 않았기 때문에, 타히티에 고갱 작품의 대부분이 남아 있고 그것들이 그 미술관에 소장되어 있으리라고 기대하는 많은 방문객들에게 실망만 안겨주고 있다. 1965년 개관한 이후 백만 명 이상의 사람들이 그 미술관을 다녀갔다. 그나마 입장료로 명맥을 유지할 수 있다는 게 다행이다.

1983년 생제 폴라냐크 재단은 현지 정부에 책임을 이양했고 현지 정부는 고갱 미술관 동호회와 연계해 운영위원회를 설치했지만, 그 운영위원회가 제공하는 장학금은 대단한 액수도 아니고 그다지 관심도 크지 않은 것 같다. 아르튀르가 다른 맥락에서 "뉴시테라의 주민들이 고

갱에 대한 열정으로 달아오른 적은 없었다"고 했던 것처럼, 그곳은 현지 사람들에게 매력적인 장소는 아닌 것 같다. 파페아리에 오는 대부분의 사람들은 관광객이다. 냉방차로 그곳에 도착한 그들은 섬 관광의 일부로서 안내인을 동반하고 재빨리 주변을 둘러본다. 해변의 환상적인 생활에서 하루 거리에 있는 '고갱'은 겉모습만 다른 또 다른 관광일 뿐이다! 관광의 마지막에 자리잡은 미술관 매점에는 좀더 질이 나은 티셔츠와 고급스러운 엽서들이 있지만, 그 목표는 역시 돈이다. 왜냐하면 이곳이야말로 결손을 채워 미술관의 유지를 가능하게 해주는 곳이기 때문이다.

하지만 타히티인들 모두가 그들의 가장 유명한 방문객인 고갱에게서 등을 돌린 것은 아니다. 그 유명한 이름의 영향력으로 돌연 국제적 명성을 얻은 타히티 화가가 있었다. 고갱의 친아들인 에밀 마라에 아 타이가 바로 그 사람이다. 가난한 파우우라 밑에서 자란 에밀은 교육을 전혀 받지 못했고 읽을 줄도 쓸 줄도 몰랐다. 그는 어머니를 위해 고기를 잡거나 잠을 자거나 술을 마시면서 세월을 보냈다. 술과 싸움을 좋아하는 성향은 곁에 없었던 아버지로부터 물려받은 유일한 유산이었다. 그는 1920년 결혼했지만 아내와 이혼하고 자신과의 사이에서 이미 여섯 자녀를 두고 있던 다른 여자와 재혼했다. 그 자녀들 중 여러 명을 그는 보지 못했는데, 그것은 그가 자주 교도소를 들락거리거나 파페에테의 뒷골목 근처에서 술에 취해 빈들거리거나 잔다르크 가의 창고에서 잠을 잤기 때문이었다.

그가 술을 마실 수 있는 돈을 구하는 주된 방법은, 관광객들(고갱의 아들과 사진을 찍는 일에 기꺼이 돈을 지불하는)을 위해 포즈를 잡는 일을 통해서였다. 그러던 어느 날 현지 호텔 경영자가 그에게 기묘한 서명을 덧붙이기만 하면 오래된 판지 조각에 대충 그려놓은 유치한 선 몇 개로 돈을 벌 수 있다는 것을 보여주었다.

그는 상당히 만족했던 것 같다. 그 경우 적어도 술을 마실 돈은 떨어

지지 않을 테니까. 파레우 차림으로 술을 마시고 대충 그림을 그리던 그는 역사가 오렐리 신부가 "타히티의 유일한 거지이자 뜨내기, 그 섬의 명물"이라고 묘사했던 자기 아버지 고갱의 기괴한 캐리커처 같은 존재였다.

타히티에 거주하는 미국인 사업가의 프랑스인 아내 조제트 지로 부인이 개입하지 않았다면, 그는 그 상태로 생을 마쳤을 것이다. 예술적 자부심을 갖고 있던 지로 부인은 가엾은 에밀을 그가 처한 상황과 돈을 버는 방식으로부터 벗어나게 할 수 있겠다고 생각했던 것 같다. 1961년 지로 부인은 그를 마을의 중심가에서 좀 떨어진 오두막에 데려다놓고 물감과 붓과 화폭과 작업 지침을 알려주고 가버렸다. 물론 그는 무엇을 그려야 할지 전혀 알 수 없었다.

지로 부인은 도움이 될 만한 그의 아버지 작품의 사본을 가져다주었다. 얼마간의 시간이 흐르자 그는 「황색 예수」, 일련의 타히티의 '바히네'들, 심지어는 자신을 팔에 안고 있는 젊었을 때의 자기 엄마를 그린 그림들을 아동판으로 그려내기에 이르렀다. 막대기 같은 팔다리, 사탕과자 나무들, 끝이 뾰족한 식물들이 강렬한 색채로 그려졌고, 거기에는 물론 '고갱'이라는 마술적인 이름이 멋지게 서명되었다.

2년이 지나자 지로 부인은 행동을 개시했다. 우선 그녀는 런던으로 갔다. 런던 메이페어에 있는 오하나 화랑에서 에밀의 첫 개인전을 열어주었다. 후원자 지로 부인이 제작한 카탈로그에는 자신이 어떻게 그를 거지 생활로부터 구해내 "스스로를 표현하고 글을 쓰고 고독으로부터 벗어나 사람들 가운데 자리잡을 수 있도록" 했는지 묘사되어 있었다.

에밀은 그 다음으로 파리와 미국으로 가서 대중과 만났다. 미국에서 지로는 에밀을 마조리 코블러라는 루마니아인에게 넘겼다. 그는 에밀을 돌보는 데 밝혀지지 않은 상당한 금액을 썼다. 에밀은 물론 이러한 거래에 대해서는 전혀 알지 못했다. 그는 자기도 모르게 시카고의 노스

미시건 대로에 있는 어떤 건물의 지하에 갇히게 되었다. 그는 그곳에서 다시 그림을 그리고, 코블러에게 고용된 어떤 조각가의 지도 아래 진부하기 짝이 없는 추상적인 목각들을 만들었다.

영어를 전혀 할 줄 몰랐으며 프랑스어도 몇 마디밖에는 할 줄 모르는 그와 타히티어로 의사소통을 할 수 있는 사람은 한 사람도 없었다. 인류학자 뱅트 다니엘손이 과학 회의 참석차 시카고에 와 있다가 그가 처한 상황에 대한 이야기를 듣게 되면서 조치를 취했다. 다니엘손은 화랑을 찾아갔지만 에밀을 만날 수는 없었다. 코블러의 말에 따르면, 에밀은 중요한 '창작기'에 들어 있다는 것이었다.

그때 다니엘손은 자신이 타히티의 유일한 뜨내기를 다시는 보지 못할 것이라고 생각했다. 하지만 겨우 6개월 후 에밀은 섬으로 돌아와 코블러의 돈으로 호화스러운 호텔에 묵게 된다. 침울해진 에밀이 그림을 그릴 수 없게 되자 데리고 오지 않을 수 없었던 것이다. 코블러의 의도는 그에게 짧은 기간 동안 원기회복을 시킨 다음 다시 시카고로 데려가려는 것이었다.

하지만 어느 날 밤 에밀은 후견인들의 눈을 피해 그곳에서 빠져나가 자신의 많은 자식들 중 하나의 집으로 숨어버렸다.

화가로서의 에밀의 경력은 그것으로 끝이었다. 10년 후 75세가 된 그를 찾아낸 『로스앤젤레스 타임스』 기자는 그 예술적 모험에 대한 그의 후회에 찬 이야기를 듣게 된다. "나는 화가로서 형편없었소. 애는 썼지만 모든 게 엉망이 되어버렸소. 한쪽 눈은 올라가고 한쪽 눈은 내려가더군. 귀들은 뒤틀리고. 내 그림은 아무 가치도 없소. 지금 다시 그린다 해도 마찬가지일 거요."

에밀 마라에 아 타이는 1980년 1월 1일 세상을 떠났다. 그는 일개 부족에 이르는 자손을 남겼지만, 그들 중 누구도 예술적 재능을 드러낸 사람은 없었다. 적어도 아직까지는!

조각 그림 맞추기

　믿어지지 않는 사실이지만, 고갱과 교제했던 섬사람들이 아직 살아 있었을 때, 또 고갱이 살았던 집들이 고스란히 남아 있었을 때, 그리고 파페에테의 공문서 및 사문서 보관소에 그에 대한 자료들이 풍부하게 남아 있었을 때는 그 식민지를 방문해서 무엇이 그토록 그에게 영감을 주었는지 알아보려 한 미술사가가 없었다. 그 결과 미국과 유럽의 전기 작가들은 그의 초기 삶과 브르타뉴 지방 시절에 대해서는 많은 세부자료들을 손에 쥘 수 있지만, 폴리네시아에 관해 쓰기 위해서는 고갱의 편지들이나 『노아 노아』 『전후』로 되돌아와야 했다. 1961년 처음 출간된 앙리 페뤼쇼의 전기 『고갱』은 아마도 그렇게 씌어진 것 가운데 최고일 것이다. 저자는 유럽에서의 알려지지 않은 고갱의 삶에 대해 놀라울 정도로 조사를 했다. 하지만 그 역시 고갱의 잔인했던 마지막 나날에 대해서는 신빙성 없는 자료들에 둘러싸여 고전을 면할 수 없었다.

　이러한 간극의 많은 부분을 메꿔준 사람이 스웨덴의 인류학자 뱅트 다니엘손이다. 원래 1947년 콘티키 원정대의 일원으로 폴리네시아를 방문한 그는 1951년 다시 히바오아에 갔는데, 고갱이 죽은 후 48년이 지난 그때까지도 그를 기억하고 있는 사람들이 있다는 사실에 깜짝 놀랐다. 다니엘손은 프랑스 이민자 기욤 르 브로네크 노인을 만났는데, 그는 고갱의 마르케사스 시절에 대해 상세한 자료를 갖고 있었다. 다니엘손은 그를 설득해 그 내용을 책으로 출간하게 했다. 후에 아내와 함께 타히티로 이주해 타히티어를 배운 다니엘손은 자신이 고갱에 대해 아무도 모르는 정보를 가지고 있다는 사실을 깨닫고는 그 내용을 책으로 출간하기 시작했다. 1964년 스웨덴어판이, 이어 1년 후 영어판이, 그리고 드디어 1975년 프랑스어판이 나왔는데, 각 판마다 계속해서 드러난 증거들이 조금씩 덧붙여졌다. 그 이후 미술사가들이 드문드문 그 섬을 방문하기 시작했지만, 다니엘손의 자료는 이 분야의 고전으로 남

아 그 이후 모든 전기 작가들이 그 내용을 인용하게 된다.

지난 30여 년 동안 고갱의 예술(도예품, 조각, 데생)에 대한 중요한 연구들이 이루어졌고, 이는 1988~89년에 개최된 전시회에 반영되었다. 워싱턴 내셔널 갤러리, 시카고 아트 인스티튜트, 그리고 파리 모을 수 있는 팔레에서 개최된 전시회는 당시 가능한 고갱의 모든 작품을 한데 모은 것이었다. 280점의 그림, 데생, 프린트, 조각들이 전시되고, 일련의 평론들과 각 작품에 대한 상세한 분석이 담긴 역시 기념비적인 카탈로그가 제작되었다. 최근 속속 등장하고 있는 개별적인 연구들은 모두 그 소산이라고 할 수 있다. 미국과 프랑스에서 그 전시회를 보려고 군중들이 줄을 섰고, 그밖의 나라에서 많은 이들이 그 카탈로그를 구입했다는 사실을 통해 기획자들은 그 전시회가 성공했다는 것을 알 수 있었다. 하지만 당시 그들 자신이 인정했듯이 그토록 중요한 전시회를 연다는 사실만으로 소장자들이 그림을 대여하는 데 동의하지는 않았다. 그 결과 가장 중요한 작품들 중 몇 점이 빠졌다. 특히 「우리는 어디에서 왔는가?」는 작품 보호라는 이유에서 보스턴으로부터 옮겨오는 일이 허락되지 않았다.

그렇게 모인 작품들은 후기 작품들에 대한 고갱의 의도를 반영해 시리즈별로 분류된 것이 아니라 연대순으로 전시되었다. 미술사가들과 큐레이터들의 온갖 노력에도 불구하고 1898년 볼라르가 열었던 것 같은 전시회는 아직 열린 적이 없는데, 그 전시회가 고갱의 희망이 실현된 유일한 전시회였다. 지금까지 그런 일이 불가능했던 것은 많은 주요 작품들이 옛 소련에서 나오지 못했기 때문이다. 1953년 스탈린이 죽을 때까지 가장 집요하고 인내심 있고 운좋은 전문가들만이 그 '퇴폐적인' 작품들을 연구할 수 있었다. 1959년 나는 러시아 입국이 처음으로 허락된 유럽 학생단과 함께 그곳을 방문했다. 일정에는 에르미타슈 미술관 참관이 포함되어 있었는데, 그곳에서 우리는 시추킨과 모로조프가 수집한 고갱, 마티스, 피카소 작품들이 소장되어 있는 윗층 전시실

관람을 허락받았다. 하지만 옛 소련 국영여행사 인투리스트의 안내인은 우리가 퇴폐적인 사회의 어리석은 예술을 보고 있노라고 단언했다. 이제 새로운 러시아의 출범과 함께 내가 앞서 제안한 그런 종류의 전시회가 열려야 마땅하다. 하지만 이레나 스추키나라는 아주 고집센 여성이 있어 그 일은 여전히 불가능하다. 그녀는 자기 아버지의 소장품들이 국유화될 때 범해진 오류를 바로잡기 위해 장기 법정 투쟁을 벌이고 있다. 그녀의 입장은 단호하다.

러시아 정부는 그 집안 소유의 수집품을 공식적으로 돌려주어야 한다는 것이다. 그렇게 된다면 자신은 아버지의 바람대로 그 소장품들이 일가의 저택인 트루베츠코이 궁에 전시된다는 조건 하에 아버지의 약속대로 그것들을 모스크바 시에 기증하겠다는 것이다. 이 문제가 풀리지 않고 이레나 스추키나가 투쟁 의지를 굽히지 않는 한, 지금으로서는 고갱의 후기 작품들이 요구하는 그런 주제별 전시회를 열 수 있는 가능성은 없는 것 같다.

섹스 관광 여행자

고갱이 타히티에 체류한 목적에 대해서는 비판이 적지 않다. 과거 서구 예술에 대해 배타적인 시각을 갖고 있던 피사로 같은 이들의 신경을 거스른 것은 다른 문화에 대한 고갱의 '약탈'이었다. 오늘날 새로운 세대의 반대자들을 가장 분노하게 만드는 것은 고갱이 자신이 들어가 살고자 선택한 문화를 충분히 깊이 있게 인식하지 못했다는 혐의다. 그리고 이제는 폴리네시아의 문화와 그곳 사람들에 대한 고갱의 접근이 가부장적이라는, 그가 심정적으로 식민지주의자이자 섹스 관광자이자 부족들의 소박한 예술을 후원하는 유행의 선두주자였을지도 모른다는 비판이 높아지고 있다. 하지만 이러한 관점은 고갱 사상의 심오함과 그의 많은 작품들이 품고 있는 의미층들을 알아보지 못한 데서 나온다. 샤를

모리스가 1906년의 대규모 고갱 회고전을 반대한 것은 신화가 의미를 가릴지도 모른다는 우려에서였다. 그의 그런 논리는 일리가 있다. 하지만 모리스의 우려가 그대로 꼭 맞아떨어진 것만은 아니다. 그의 작품에서 그 이상을 간파하고 그것이 인도하는 길을 줄곧 따라가 그들 모두 가운데서 가장 중요한 인물이 된 한 젊은 화가가 있었던 것이다. 당시 막 파리에 정착한 스물다섯 살의 파블로 피카소는 이미 고갱 예술의 헌신적인 찬미자가 되어 있었다.

1902년 프랑스의 수도에서 외로운 외국인으로 지내던 피카소는 프랑스에 정착한 에스파냐 화가 모임에 가게 된다. 그 모임의 회원인 조각가 파코 두리오는 8년 전 베르생제토릭스 가를 떠나온 이후 고갱의 그림들을 충실하게 지키고 있었다. 두리오는 피카소에게 고갱의 작품들을 보여주었다. 최근 나온 권위 있는 전기에서 리처드슨이 강조하고 있는 것처럼 그 젊은 에스파냐 화가의 예술의 흐름을 바꿔놓은 것은 바로 1906년의 고갱 전시회였다.

형이상학, 민족학, 상징주의, 성서, 고전 신화와 그 밖의 많은 출전에서 나온 요소들은 논외로 하고 고갱은 예술의 가장 이질적인 형태들이 시간에 속하는 동시에 시간을 뛰어넘는 통합으로 결합될 수 있다는 것을 보여주었다. 화가는 아름다움에 대한 인습적인 개념을 깨뜨릴 수 있다. 그는 자신의 수호신들을 검은 신들(반드시 타히티의 신들은 아니라도)과 결합시켜 신적 에너지의 절대적인 새 원천을 개발함으로써 그 사실을 증명했다. 피카소가 훗날 자신이 고갱에게 진 빚을 가볍게 생각했을지는 몰라도 1905년과 1907년 사이에 그가 또다른 폴에게 친근한 동질감을 느낀 것은 틀림없는 사실이다. 피카소는 자신이 페루인 할머니에게서 에스파냐인의 유전자를 물려받았다는 사실에 자부심을 느꼈다. 그가 자신의 그림에 '폴'이라고 서명한 것은 고갱에 대한 존경에서 나온 것이 아니겠는가?

1906년 전시되어 사람들의 눈에 띈 고갱의 조각상 「오비리」는 조각과 도자기에 대한 피카소의 관심을 자극시킨 반면, 목각은 판화에 대한 관심을 강화시켜주었지만, 피카소 예술이 나아가게 될 방향을 결정지은 것은 무엇보다도 그 모든 작품 속에 들어 있던 원시성이었다. 이러한 관심은 저 독창적인 「아비뇽의 아가씨들」에서 절정에 이르게 되는데, 그것은 젊은 에스파냐인이 고인이 된 페루 출신의 미개인으로부터 가르침을 받지 못했더라면 상상도 할 수 없었던 작품이었다.

마티스와 야수파 화가들이 고갱에게서 색채를 취했다면, 고갱이 드러낸 저 비유럽 문화로부터 또 하나의 화파가 파생되어나왔다. 아프리카와 오세아니아 조각품에 대한 새로운 열정은 고갱이 원시예술을 과학적 탐구의 영역에서 끌어올려 미학적 음미의 영역으로 옮겨놓은 직접적인 결과였다.

여기서 주된 요소는 『노아 노아』였다. 파코 두리오는 피카소에게 처음의 『라 플륌』판 한 부를 주었으며, 그때 이후로 이 에스파냐 젊은이는 여백에 주를 달고 그것을 그의 그림에 대한 이해를 보강하기 위한 텍스트로 삼아 그 책을 자신의 예술적 성서처럼 연구했다.

1906년 전시회 때 새로 생긴 추종자들 가운데서 유독 파블로 피카소만이, 고갱에게는 색채와 원시적인 단순성 이상의 것이 있다는 것, 그림들의 이면에는 겹겹이 쌓인 의미층이 있으며 노력을 기울일 경우 그러한 의미들을 탐색하고 음미할 수 있다는 사실을 깨달았다. 1984년 뉴욕 현대미술관에서 열린 또 하나의 대규모 전시회 '20세기 원시주의 예술전'을 통해서 고갱은 비유럽적인 전거에서 직접 차용한 작품을 제작한 20세기 화가들의 작업에 시발점이 되었다. 아프리카와 오세아니아 조각상들이 쌓인 피카소의 작업실 한쪽 구석을 촬영한 사진은 이 전시회가 브랑쿠시와 모딜리아니, 레제, 엡스타인, 클레, 자코메티, 헨리 무어 같은 다양한 인물들에 그 출처를 두고 있는 실제 현실을 가장 잘 보여주는 명확한 사례일 뿐이다.

고갱이 주동자로 간주되고 있기는 하지만 카탈로그는 여기에 반어적인 면이 없지 않다는 점에 주목하고 있는데, 피카소나 다른 사람들과 달리 고갱은 자신이 찬탄해 마지않던 오브제의 적극적인 수집가가 아니었고, 여러 번 만국박람회에 가보고 오클랜드 박물관에 딱 한 차례 들른 것을 제외하면 사실상 그것들을 연구하려는 노력조차 하지 않았던 것이다. 상당히 도전적인 어조의 발문에서 윌리엄 루빈은 고갱의 의도에 내재된 모호성을 다음과 같이 지적했다.

한편으로 그는 지성인에게 호소하고 싶어했으며 이른바 '마오리족 신화'라는 것에 기반을 둔 복잡한 상징체계를 구축했다. 그런 반면 고갱은 이런 작품의 형태와 색채로써, 요컨대 저 음악의 직접적이고 관능적인 충격으로써 보는 이들에게 '자연스럽게' 영향을 미치고 싶어했다.

루빈은 이것이 그 화가의 '가장 파괴적인 약점'으로 간주되었음을 암시하고 있지만, 다른 사람들이라면 그것을, 그의 작품을 이를테면 색채의 음악적 혹은 추상적 속성이 절대적이었던 나비파보다 훨씬 윗길에 놓게 하는 창조적 긴장이라고 볼 것이다.

그러나 루빈이 보여준 또 다른 점은 예리하고도 논박의 여지가 없는 것인데, 그것은 고갱이 공예품을 좋아하고 소박한 장인에 감탄한 반면 "그럼에도 그는 모든 위대한 예술이 강력한 주권자의 통치 하에서 생산되었다고 느꼈으며 자신의 내면에 귀족정치에 대한 향수가 있다는 사실을 깨달았다"(그것은 부분적으로는 고갱이 비서구적인 출전에서 빌려오는 데서 부족 문화보다는 주로 궁정 예술에 매력을 느꼈던 사실을 설명해준다)는 것이다.

루빈의 분석은 마오리족 족장인 푸카키에서부터 자신의 정부를 타히티 귀부인으로 묘사한 행위(거기에서 귀족들이 쓰는 부채는 후광 역할을 한다)에 이르기까지 고갱이 선택한 모든 것과 잘 들어맞는다. 고갱

은 자신을 아메리카의 인디언으로 규정지었을지는 몰라도, 루빈이 적절하게 상기시키고 있는 바와 같이 그는 1889년 버펄로 빌의 파리 전시회 때 구한 카우보이 모자를 쓰고 타히티에 도착했던 것이다.

예술가들은 야만성과 본능을 잃었네

그렇지만 결국, 다른 문화의 귀족적이고 계층적인 양상에 대한 이러한 동일시가 고갱에게서 단순한 식민화라는 혐의를 벗겨주는 것이다. 사람들 대부분이 부족예술에서 소박하거나 자연적인 요소를 보았다면 고갱은 사라져가는 복잡한 세계를 보았으며, 그는 그것을 훨씬 당당한 또 하나의 문명으로 인정하고 열성적으로 찬미했으며 그것이 절멸의 위기에 처한 현실을 개탄했다. 루빈의 글이 지적하고 있는 것처럼, 그의 추종자들은 "총체적으로 원시 그 자체인 타히티에서 고갱은 자신이 되고자 한 단순한 인간이 아니라 그 자신의 모습, 혼란에 빠지고 의심스러워하는 자신의 거울 이미지를 발견했다"는 사실을 이해하지 못했다. 그것을 달리 말하면, 고갱의 추종자들이 '다름'을 보았다면 고갱은 '같음'을 발견했으며, 그가 모리스에게 말했던 것처럼 그는 "나 자신의 의지에도 불구하고 미개인"이었던 것이다.

고갱의 의도가 무엇이었든, 그리고 그 의도를 우리가 얼마나 오해하고 있었든, 비유럽 예술에 대한, 그리고 그것의 연장선상에서 그런 예술을 만든 사람들에 대한 유럽인의 눈을 뜨게 하는 데 고갱이 한몫을 했다는 것만은 부인할 수 없는 사실이다.

이에 그치지 않고 역과정이 일어났는데, 서구에서 이런 자각이 일어남으로써, 라로통가 사람들이 자신들의 '우상'을 선교사들이 지켜보는 앞에서 불태워버린 이미지로 요약되듯이 아프리카와 아시아, 남아메리카, 오세아니아 사람들은 식민주의의 가장 나쁜 결과물인 문화적 자기혐오증에서 벗어나 자신들의 예술을 높이 평가하게 되었다.

타히티인들은 자기만의 목적 때문에 자신들의 섬을 찾아온 이 외국인 화가를 기릴 필요를 느끼지 못할지 모르지만, 그들이 우스꽝스러운 자루옷에서 벗어나 선조들이 그랬듯이 간단한 파레우 차림으로 삶을 보낼 수 있게 된 일은 폴 고갱이 그들의 사라진 에덴 동산에 대해 창조했던 이미지와 무관하지 않다. 백인의 것이 의문의 여지 없이 우월하다는 세뇌가 가해졌던 한 세기가 지난 후 1960년대와 70년대에 이르러 비유럽인들에 의해 미와 위엄과 고결의 선언이 터져나온 것은 그냥 가능했던 일이 아니다. 우리는 오늘날 백인들과는 다른 미에 대한 지식의 가장 효과적인 원천 하나가 고갱의 예술이라는 사실을 알고 있다. 그가 타히티인을 모델로 삼은 데 일말의 의미가 있었을 테지만, 그 당시 고갱은 커다란 금기 하나를 깨뜨리고 있었는데, 백인이었던 그가 백인이 아닌 여성들의 아름다움과 탐스러움을 발견하고 그것을 그림으로 그렸던 것이다.

 서구 문화가 전세계 사람들 속에 주입시켰던 저 역겨운 자기혐오감이 아직 완전히 씻겨나간 것은 아니지만, 고갱이 그러한 정화 과정을 촉발시키는 데 한몫을 한 것만은 분명해 보인다. 1994년 넬슨 만델라가 프레토리아의 유니온 빌딩 앞 단상에 올라 남아프리카 공화국 대통령으로서 선서를 하고 그에 앞서 두 명의 '가수'가 전통의상에 구슬로 엮은 파리채(종종 권위의 상징으로 쓰임—옮긴이)를 흔들며 그의 이름에 영광을 기원했을 때 만델라와 그 가수들은 폴 고갱이 타히티의 마리아를 통해 그리기 시작했던 저 부족문화의 숭고함을 표현했던 것인데, 그런 일은 당시 교회가 명백히 금지시켰던 것이지만 오늘날에는 아주 자연스럽게 받아들여진다. 하지만 불과 2년 전만 하더라도 만델라 대통령은 실크해트에 연미복 차림을 하고 단상에 올랐을 것이다!

 외젠 앙리 폴 고갱은 그의 시대에 속한 동시에 자신의 시대를 초월한 인간이었다. 그는 19세기의 혼란스러운 불확실성을 물려받았으며, 종종 그것에 빠지기도 하고 그것들을 뛰어넘기도 했다. 비록 쉰네 살이라

는 나이에 사망했지만 고갱은 18세기 후반 돈 피오 트리스탄의 시대에서 20세기의 탄생에 이르는 광범위한 시대를 살았으며, 그의 삶과 예술은 20세기의 문화적 기풍을 형성하는 데 한몫을 담당했다. 그는 어렴풋하고도 불확실하게나마 이 사실을 알고 있었으며, 1903년 4월 샤를 모리스에게 보낸 마지막 편지에서 고갱은 자신의 묘비명이라고도 할 수 있을 일종의 신앙고백으로서 스스로를 시대와 역사 속에 자리매김해보려고 했다.

예술에서 우리는 물리학과 기계화학, 자연과학에 기인한 아주 오랜 탈선을 겪어왔다네. 예술가들은 야만성과 본능을(그런 것을 상상력이라고 하는 사람도 있겠지만) 모두 잃어버렸기 때문에 자신들이 창조할 힘이 없는 생산적인 요소들을 찾아내려고 온갖 길을 헤매고 돌아다닌 걸세. 그 결과 그들은 미숙한 어중이떠중이처럼 굴고 혼자 있으면 두려움을 느낀다네. 사실은 길을 잃은 거지만. 그 때문에 아무한테나 고독을 권해서는 안 되는 거라네. 고독을 견디고 홀로 행동하기 위해서는 강해야 하거든. 내가 다른 사람들에게 배운 것은 방해만 됐을 뿐이라네. 요컨대 내게 뭐든 가르쳐준 사람은 아무도 없었다고 말할 수 있을 걸세. 그런 반면, 내가 아는 것이 거의 없는 것도 사실이라네! 하지만 난 그렇게 아는 것이 거의 없는 것이 더 좋다네. 거기에서 나만의 창조를 할 수 있으니까. 그리고 남들이 쓰게 될 때 그 적은 것에서 뭔가 큰 것이 나올지 누가 알겠나?

참고문헌

제8장 달의 여신 히나

고갱의 첫번째 타히티 체류에 대한 모든 연구는 고갱 자신이 당시의 경험으로 쓰고자 했던 책을 시발점으로 삼아야 할 것이다. 거기에는 여러 판본이 있으나 가장 충실한 것은 L'Association des Amis du Musée Gauguin à Tahiti and the Gauguin and Oceania Foundation이 간행한 복사본(New York, 1987)일 것이다. 그러나 허구와 사실을 구별하면서 그 책에 대한 고갱 자신의 기록을 읽으려면 Wadley, Nicholas, *Noa Noa, Gauguin's Tahiti*, Oxford, Phaidon, 1985를 참조할 필요가 있다. Field, Richard, S., *Paul Gauguin. The Paintings of the First Voyage to Tahiti*, New York, Garland, 1977. Field는 고갱의 작품에 대한 가장 철저한 연대기를 제공해준다.

그의 생애를 이해하는 데 가장 크게 빚진 것은 스웨덴의 인류학자 뱅트 다니엘손의 연구이다. 그는 콘티키 원정대의 일원으로 프랑스령 폴리네시아를 처음 찾았다가 50년대 중반에 아예 그곳에 정착한 인물로서, 그곳에서 고갱을 알고 있던 생존자들과 인터뷰를 하고 이전에는 한 번도 조사된 적이 없는 현지의 개인 기록들을 연구했다. 특히, 내가 타히티를 방문했을 때 뱅트로부터 받은 환대와, 그 이후 그에게서 얻은 유익한 조언에 대해 감사를 드린다. 고갱에 관한 그의 주요 연구서는 Danielsson, Bengt, *Gauguin in the South Seas*, New York, Doubleday, 1966이며, 이 책은 새롭게 갱신되었다. *Gauguin à Tahiti et aux Iles Marquises*, Papeete/Tahiti, Les Editions du Pacifique, 1975로 새롭게 개정되어 고갱의 폴리네시아 시절에 대한 고전적인 연구서가 되었다.

몇 가지 의문의 여지가 있다. 다니엘손은 고갱에게 타히티어를 가르쳤던 알렉상드르 드롤레라는 젊은이로부터 고갱이 가스통 피아라는 교사와 교제했으며, 1892년에 그와 함께 파에아에 체류했다고 말해주었다. 그러나 그 얘기를 들려주었을 당시 드롤레는 나이가 많은 노인이었기 때문에 뭔가를 혼동했을 가능성이 높다. 1898년 이전에는 피아라는 이름의 교사에 대한 기록이 없으며, 고갱은 그때도 모레아 섬에 거주했다. 이런 세부사항을 제외하면 다니엘손의 연구는 당시

에 대한 기본적인 지침을 제공해준다. 나는 타히티에 있는 고갱 박물관의 큐레이터 질 아르튀르(Gilles Artur)에게, 환대와 조언, 그리고 장서를 무료로 보게 해준 데 대해, 또한 아주 유익했던 몇 가지 연구 분야를 제시해준 데 대해 깊이 감사한다.

내가 참조한 다른 자료들을 아래에 저자 이름별로 알파벳 순서에 따라 열거해 놓았다.

Amishai-Maisels, Ziva, 'Gauguin's Early Tahitian Idols', USA, *College Art Association Bulletin*, 1978.

Barrow, Terence, *The Art of Tahiti and the neighbouring Sociey, Austral and cook Islands*, London, Thames and Hudson, 1978.

Brown, Irving, *Leconte de Lisle: A Study of the Man and His Poetry*, New York, Columbia University Press, 1924.

Danielsson, Bengt, *Love in the South Seas*, London, George Allen and Unwin, 1956.

_____, 'Gauguin's Tahitian Titles', London, *Burlington Magazine*, 109, 1967.

Dodd, Edward, *The Ring of Fire*, New York, Dodd, Mead and Co, 1983.

Dorra, Henri, 'The First Eves in Gauguin's Eden', New York, *Gazette des Beaux Arts*, 41, 1953.

_____, 'More on Gauguin's Eves', New York, *Gazette des Beaux Arts*, 69, 1967.

Field, Richard S., cat: *Paul Gauguin: Monotypes*, Philadelphia Museum of Art, 1973.

Guérin, David, 'Gauguin et les Jeunes Maoris', Paris, *Arcadie*, February 1973.

Herdt, Gilbert, H.(ed.), *Ritualized Homosexuality in Melanesia*, Los Angeles, University of California Press, 1984.

Howarth, David, *Tahiti: A Paradise Lost*, London, Harvill Press, 1983.

Jénot, Lieutenant, 'Le Premier séjour de Gauguin à Tahiti', in : *Gauguin, sa vie, son œuvre*, Paris, Presses Universitaires de France, 1958.

Joly-Segalen, Annie(ed.), *Lettres de Gauguin à Daniel de Monfreid*, Paris, 1950.

Kushner, Maralyn S., Exhibition catalogue: *The Lure of Tahiti; Gauguin, His Predecessors and Followers*, Rutgers, New Jersey, The Jane

Voorhees Zimmerli Art Museum, 1988.

Langdon, Robert, *Tahiti, Island of love*, Sydney and New York, Pacific Publications, 1968.

Leconte de Lisle, C. M., *Poèmes Barbares*, Paris, 1862.

Levy, Robert I., *Tahitians: Mind and Experience in the Society Islands*, Chicago and London, University of Chicago Press, 1973.

Marqueron, Daniel, *Tahiti dans toute sa littérature*, Paris, Editions L'Harmattan, 1989.

O'Reilly, Patrick, *Les Photographes à Tahiti et leurs œuvres 1842~1962*, Paris, Société des Océanistes, Musée de l'Homme, 1969.

_____, *Tahitiens: Répertoire biographique de la polynésie Française*, Paris, Sociéte des Océanistes, Musée de l'Homme, 1975.

Pallander, Edwin, *The Log of an Island Wanderer*, London, Pearson, 1901.

Rubin, William(ed.), *'Primitivism' in 20th-Century Art*, New York, The Museum of Modern Art, 1984.

Stuart-Wortley, Colonel, *Tahiti-a series of photographs, with letterpress by Lady Brassey*, London, Sampson Low, 1882.

Teilhet, Jehanne, cat: *Dimensions of Polynesia*, San Diego, Fine Arts Gallery of San Diego, 1973.

Toullelan, Pierre-Yves, *Tahiti Colonial(1860~1914)*, Paris, Publications de la Sorbonne, 1984.

Warner, Oliver(ed.), *An Account of the Discovery of Tahiti from the Journal of George Robertson, Master of HMS Dolphin*, London, The Folio Society, 1955.

X, Jacobus(pseudonym for Louis Jacolliot), *L'Amour aux Colonies*, Paris, Isidore Liseux, 1893.

Zink, Mary Lynn, 'Gauguin's *Poèmes barbares* and the Tahitian Chant of Creation', USA, *Art Journal*, 1978.

제9장 지켜보고 있는 저승사자

Bodelson, Merete, Exhibition *catalogue: Gauguin and van Gogh, Copenhagen, 1893*, Ordrupgaard, Copenhagen, 1984.

Sutton, Denys, 'Notes on Paul Gauguin apropos a Recent Exhibition', London, *Burlington Magazine*, vol. 98, 1956.

제10장 경직된 미소

이 시기에 관한 가장 상세한 연구서는 1993년 스웨덴 포룸(Forum)에서 출간한 스웨덴의 미술사가 토마스 밀로트(Thomas Millroth)의 *Molards Salong*이다. 토마스 밀로트는 자상하게도 이 장의 원고를 읽고 논평을 해주었으며, 자신의 저서에서 고갱과 그의 친구들에 관련된 부분을 영어로 요약해주었다.

뒤랑 뤼엘

Distel, Anne, *Les collectionneurs des impressionnistes, Amateurs et marchands*, Switzerland, La Bibliothèque des Arts, 1989.

Venturi, Lionello, *Les Archives de l'Impressionnisme*, New York, Burt Franklin, 1968.

Weitzenhofffer, Frances, *The Havermeyers-Impressionism Comes to America*, New York, Harry N. Abrams Inc., 1986.

파코 뒤리오

Plessier, Ghislaine, Un Ami de Gauguin: Francisco Durrio(1868~1940) sculpteur, céramiste et orfevre, Paris, *Bulletin of the Société d'Histoire de l'Art française*, 1982.

Richardson, John, *A Life of Picasso, vol. 1 1881~1906*, London and New York, 1991.

베르생제토릭스 가

빌리 클뤼베르(Billy Kluver)와 쥘리 마르탱(Julie Martin)에게 *Kiki's Paris*, Abrams, New York, 1989에서 베르생제토릭스 가의 스튜디오에 관련된 내용을 인용할 수 있게 해준 데 대해, 그리고 뱅트 다니엘손에게, 주디트 제라르(Judith Gérard)의 미출간 회고록 'The Young Girl and the Tupapau'의 번역본을 인용할 수 있도록 허락해준 데 대해 감사를 드린다.

로더릭 오코너와 아르망 세갱

Johnson, Roy 'Roderic O'Conor in Brittany', Dublin, *Irish Arts Review*,

vol, I no. I, Spring 1984.

Seguin, Armand and O'Conor, Roderic, *Une Vie de Bohème*(*collected letters*) *1985~1903*, Brittany, Musée de Pont-Aven, 1989.

아우구스트 스트린드베리

Dorra, Henri, 'Munch, Gauguin and Norwegian Painters in Paris', New York, *Gazette des Beaux-Arts* 88, 1976.

Meyer, Michael, *Strindberg*, London, Secker and Warburg, 1985.

Robinson, Michael, *Strindberg's Letters, vol. 2 1892~1912*, London, The Athlone Press, 1992.

Soederstroen, G., 'Strindberg', Paris, *Revue de la Société d'histoire du théâtre*, vol. 3, 1978.

Sprinchorn, Evert, 'The Transition from Naturalism to Symbolism in the Theater from 1880 to 1900', Cambridge, MA, *Art Journal*(published by the College Art Association of America), Summer 1985.

Strindberg, August, *Inferno, Alone and Other Writings*(trans. Evert Sprinchorn), New York, Doubleday, 1968.

프레더릭 델리어스

Broekman, Marcel, *The Complete Encyclopaedia of Practical Palmistry*, London, Mayflower Books, 1975.

Carley, Lionel, *Delius, the Paris Years*, London, Triad Press, 1975.

Cheiro, (Count Louis Hamon), *The Cheiro Book of Fate and Fortune*, London, Barrie and Jenkins, 1971.

제11장 꿈의 해석

내가 뉴질랜드를 방문했을 때 브론웬 니콜슨(Bronwen Nicholson)은 기꺼이 도움을 주었다. 그녀의 연구는 고갱이 오클랜드 박물관과 연구소를 방문했을 때 보았던 물품들의 목록에 큰 보탬이 되었다. 그 박물관의 리처드 울프(Richard Wolfe)는 고갱이 보았을 컬렉션에 관한 자료와 사진을 성심껏 찾아주었으며, 일반 관람이 제한된 컬렉션을 담당하고 있던 큐레이터 테 와레나 타우아(Te Warena Taua)는 니콜슨이 확인해준 물품들을 볼 수 있도록 일부러 창고에서 꺼내주기까지 했다. 나는 운좋게도 태평양 문화에 관한 한 가장 권위있는 전문가인

호눌룰루 대학의 테렌스 바로(Terence Barrow)와 같은 때 박물관을 방문했는데, 그분은 일부러 시간을 내서 나와 대화를 나누어주었다. 이 모든 자료 및 기타 출전들을 저자별로 알파벳 순서대로 아래에 열거해놓았다.

뉴질랜드

Anon, *The New Zealand Herald*, Collections: Auckland City Libray.

Barrow, Terence, *An Illustrated Guide to Maori Art*, Auckland, Reed Books, 1984.

Bell, Leonard, The Represenation of the Maori by European Artists in New Zealand, ca 1890~1914, USA, *Art Journal*, vol. 49 no. 2, summer 1990.

Brownson, Ronald(ed.), *Auckland City Art Gallery, a Centennial History*, Auckland City Art Gallery, 1988.

Collins, R. D. J., 'Paul Gauguin et la Nouvelle-Zélande', Paris, *Gazette des Beaux Arts*, 1977.

Main, William, *Auckland through a Victorian Lens*, Wellington, New Zealand, Millwood Press, 1977.

Nicholson, Bronwen, 'Gauguin: a Maori Source', London, *Burlington Magazine*, Sept. 1992.

Park, Stuart, *An Introduction to Auckland Museum*, Auckland, Auckland Institute and Museum, 1986.

Powell, A. W. B.(ed.), *The Centennial History of the Auckland Institute and Museum*, Auckland, The Auckland Institute and Museum, 1967.

Teilhet-Fisk, Jehanne, Paradise Reviewed-An Interpretation of Gauguin's Polynesian Symbolism', Ph. D. Thesis, University of California at Los Angeles, 1975.

타히티

Agostini, Jules, *Tahiti*, Paris, J. André, 1905.

Fontainas, Andrew, 'Art Moderne: Expositions Gauguin etc.', Paris, *Mercure de France* 1-1899.

Geffroy, Gustave, 'Gauguin', Paris, *Le Journal*, 20 November, 1898.

Gleizal, Christian(ed.), *Papeete 1818~1990*, Polynésie française, Mairie de Papeete, 1990.

Hamon, Renée, 'The Recluse of the Pacific-Paul Gauguin's Life in Tahiti and the Marquesas', London, *The Georgraphical Magazine*, vol. 8, 1939.

Henrique, Louis, *Nos Contemporains, Galerie Coloniale et Diplomatique*, Paris, Ancienne Maison Quantin, 1896.

Jacobs, Jay, Where Do We Come From? *What Are We? Where Are We Going?-Anatomy of a Masterpiece*, USA, Horizon, 1969.

Kane, William, M., 'Gauguin's *Le Cheval Blanc*: Sources and Syncretic Meanings', London, *Burlington Magazine*, vol. 108, 1966.

Keabel, Robert, 'From the House of Gauguin', USA, *The Century Magazine*, vol. 106, no. 5, Sept. 1923.

Keable, Robert, *Tahiti, Isle of Dreams*, London, Hutchinson(written 1923 no date of publication given).

Lemasson, Henri, 'La Vie de Gauguin à Tahiti vue par un Témoin', *Encyclopédie de la France et d'Outremer*, Paris, 5th Year no. 2, February 1950.

Natanson, Thadée, 'De M Paul Gauguin', Paris, *La Revue Blanche*, December 1898.

Olivaint, Maurice, *Fleurs de Corail, Poésies*, Paris, Alphonse Lemerre, 1900.

Wattenmaker, Richard J., cat: *Puvis de chavannes and the Modern Tradition*, Art Gallery of Ontario, Toronto, 1975.

현대정신과 가톨릭교

세인트루이스 미술관의 파멜라 패터슨(Pamela Paterson)은 내게 고갱의 원본 원고 사본과, 1927년 프랭크 레스터 플리드웰(Frank Lester Pleadwell)의 영어 번역본 사본, 그리고 퀘백의 필리프 베르디에(Philippe Verdier)가 쓴 출처를 알 수 없는 'Un Manuscript de Gauguin: L'Esprit Moderne et le catholicisme' 을 제공해주었다. 친절하고 시원시원했으며 능률적이고 관대했던 패터슨에게 진심으로 감사드린다.

이 문서에 관련된 다른 주된 출처는 다음과 같다.

'An Unpublished Manuscript by Gauguin' by H. Stewart Leonard, in the *Bulletin of the City Art Museum St Louis*, vol. 34 no. 3, Summer 1949.

파리의 루브르 박물관 그래픽 미술부의 프랑수아즈 비아트(Françoise Viatte) 에게, 기록장에 포함된 후속의 글을 연구할 수 있도록 *Noa Noa*의 원고를 검토할

수 있게 해준 데 대해 감사를 드린다.

프랑스 국립도서관의 큐레이터들 역시 친절하게도, 쥘 수리(Jules Soury)의 *Le Jésus Historique*를 볼 수 있게 해주었는데, 그것은 현재 일반 관람이 제한된 컬렉션에 속한 것이다.

제럴드 매시

Adams, Oscar, *A Brief Handbook of English authors*, Boston and New York, Haughton, Mifflin, 1884.

Beaty, Jerome, Middlemarch from Notebok to Novel, *Illinois Studies in Language and Literature*, vol. 47, Urbanan, The University of Illinois Press, 1969.

Bray, Charles, *Phases of Opinion and Experience During a Long Life*, London, Longmans, Green, 1884.

Cockshut, A. O. J., *Middlemarch*, Oxford, Basil Blackwell, 1966.

Dinnage, Rosemary, *Annie Besant*, London, Penguin, 1986.

Eliot, George(ed., Haight, Prof Gordon S.), *The George Eliot Letters*, London, OUP, Yale University Press, 1954.

_____, *Middlemarch* (first published 1871~2), London, Penguin Classics, 1972.

Massey, Gerald, *The Poetical Works*, London, Routledge, 1861.

_____, *The Secret Drama of Shakespeare's Sonnets Unfolded*, London, privately printed, 1872.

_____, *The Book of the Beginnings*, London, Williams and Norgate, 1881.

_____, 'Preface' to *a Book of the Beginnings*, London, Williams and Norgate, 1881.

_____, *The Natural Genesis*, London, Williams and Norgate, 1883.

_____, The Historical Jesus and Mythical Christ: a Lecture, collected in: *Massey Lectures*, London, Priv. printed, 1887.

Miles, Alfred H., *The Poets and the Poetry of the Century*, London, Hutchinson, 1893.

Sharp, R. Farquharson, *A Dictionary of English Authors*, London, George Redway, 1897.

Soury, Jules, *Morbid Psychology, Studies on Jesus and the Gospels*,

London, Freethough Publishing Co., 1881, Printed by: Annie Besant and Charles Bradlaugh; Stedman, Edmund, *Victorian Poets*, Boston and New York, Haughton, Mifflin, 1887.

West, Geoffrey, *The Life of Annie Besant*, London, Gerald Howe, 1933.

제12장 화가의 이상한 직업

Coppenrath, Gerald, *Les Chinois de Tahiti de l'aversion á l'assimilation 1865~1966*, Paris, Société des Océanistes, Musée de l'homme, 1967.

Danielsson, Bengt and O'Reilly, P., *Paul Gauguin journaliste à Tahiti et ses articles des 'Guêpes'*, Paris, Société des Océanistes, Musée de l'homme, 1966.

Hamon, Renée, 'Sur les Traces de Gauguin en Océanie', Paris, *L'Amour de l'Art*, July 1936.

Rewald, John, *Studies in Post-Impressionism*, New York, 1986.

제13장 모든 일을 할 권리

Borel, Pierre, 'Les Derniers jours et la mort mystérieuse de Paul Gauguin', Paris, *Pro Arte* 1, September 1942.

Le Bronnec, G., 'La Vie de Gauguin aux Iles Marquises', *Bulletin de la Société des Etudes Océaniennes*, no, 106 vol. 9 (no.5), Papeete, March 1954.

Chassé, Charles, 'Les Démêlés de Gauguin avec les gendarmes et l'évêque des Iles Marquises', Paris, *Mercure de France*, 15 Nov. 1938.

Dong, Ky, *Les Amours d'un Vieux Peintre aux Iles Marquises*, Paris, Librairie a Tempera, 1989.

Hodée, Paul, *Tahiti 1834~1984, 150 ans de vie chrétienne en Eglise*, Paris, Fribourg, Editions Saint-Paul, 1983.

Jacquier, Henri(ed.), 'Une Correspondence Inédite de Paul Gauguin', *Bulletin de la Société des Etudes Océaniennes*, nos 133 and 134-vol. 11(nos 8 et 9), Papeete, December 1960 and March 1961.

O'Reilly, Patrick, 'Miscellanées: "Les Amours d'un vieux peintre aux Marquises"', *Journal de la Société des Océanistes*, vol. 18, no. 18, Paris,

December 1962.

Puaux, Frank, 'Le Cyclone des Tuamotou', Paris, *L'Illustration, Journal Universel*, 11 April 1903.

Theroux, Paul, *The Happy Isles of Oceania*, London, Hamish Hamilton, 1992.

제14장 죽음의 계곡

런던의 빅토리아 앤 앨버트 박물관의 국립미술도서실의 엘리자베스 제임스(Elizabeth James)에게도, 시추킨 일가에 대한 정보를 확인할 수 있게 해준 데 감사를 드린다.

Akinsha, Konstantin, 'Irina Shchukina versus Vladimir Lenin', USA, *Art News*, vol. 92, 1993.

Artur, Gilles, 'Le musée Gauguin à Papeari', in: *Gauguin, Actes du colloque Gauguin, Musée d'Orsay*, Paris, La Documentation Française, 1991.

Bacou, Roseline, 'Paul Gauguin et Gustave Fayet', in: *Gauguin, Actes du colloque Gauguin, Musée d'Orsay*, Paris, La Documentation Française, 1991.

Bernier, Rosamond, *Matisse, Picasso, Miró as I knew them*, New York, Knopf, 1991.

Blanche, Jacques-Emile, D*e Gauguin à la Revue* Nègre, Paris, 1928.

_____, *More Portraits of a Lifetime*, London, 1939.

Bompard, Pierre, Ma Mission aux Marquises, Paris, Editions des Deux Miroirs, 1962.

Clegg, Elizabeth, 'Whistler's Orange Seller and the beginnings of the Shchukine Collection', London, *Apollo*, vol. 137 no. 372, Feb. 1993.

Danielsson, Bengt, 'Emile Gauguin Peintre Malgré Lui', in Tahiti: *De l'atome à l'Autonomie*, Papeete, Hibiscus Editions, 1979.

Van Dorski, Lee, *Gauguin: the Truth*, London, 1962.

Exhibition catalogue, *Trésors du Nouuveau Monde*, Brussles, Musées Royaux d'Art et d'Histoire, 1992.

Giraud, Josette, cat: *Emile Gauguin*, London, O'Hara Gallery, 1963.

Harrison, Charles *et al.*, *Primitivism, Cubism, Abstraction: The Early 20th*

Century, New Haven and London, Yale University Press, 1933.

Hillinger, Charles, 'The Sadness of the Son of Gauguin', Paris, *International Herald Tribune*, 1974.

Jacquier, H., *Dossier de la Succession Paul Gauguin*, Société des Etudes Océaniennes, Papeete, Tahiti, 1957.

Kantor-Gukovskaya, Asya, *Paul Gauguin in Soviet Museums*, Leningrad, Aurora Art Publishers, 1988.

Kostenevich, Albert, 'Matisse and Shchukin: A Collector's Choice', Chicago, *Museum Studies*, vol. 16 no. 1, 1990.

Manceron, Gilles, *Segalen et l'exotisme*, Paris, Fata Morgana, 1978.

_____, 'Segalen et Gauguin', in: *Gauguin, Actes du colloque Gauguin, Musée d'Orsay*, Paris, La Documentation Française, 1991.

Menard, Wilmon, 'Gauguin's Tahiti Son', USA, *Saturday Review*, 30 October, 1954.

Morice, Charles, 'Paul Gauguin', Paris, *Mercure de France*, Oct. 1903.

_____ et al., 'Quelques Opinions sur Paul Gauguin', Paris, *Mercure de France*, Nov. 1903.

Mourey, Gabriel, 'Les Statuettes de Jean-René Gauguin', Paris, *Les Feuillets d'Art* III, October 1919.

O'Reilly, Patrick, 'La Mort de Gauguin et la Presse Française 1903', *Le Vieux Papier, Bulletin de la Société Archéologique, Historique et Artistique*, Paris, April 1965.

_____, *Catalogue du Musée Gauguin, Papeari Tabiti*, Paris, Fondation Singer-Polignac, 1966.

_____, *Painters in Tahiti*, Paris, Nouvelles Editions Latines, Dossier 23, 1978.

Ramsden, Eric, 'Death of Paul Gauguin's Tahitian Mistress', Austrlia, *Pacific Islands Monthly*, January 1944.

Schaire, Jeffrey, The People's Art: Moscow's hidden masterpieces come to light', New York, *Art and Antiques*, March 1986.

Schlumberger, Eveline, 'Paris-Moscou', Paris, *Connaissance des Arts*, 329, July 1979.

Segalen, Victor, *Les Immémoriaux*, Paris, 1956.

Vasseur, Pierre, 'Paul Gauguin à Copenhague', Paris, *La Revue de l'Art*,

1935.

Yakobson, Sergius, 'Russian Art Collectors and Philanthropists: The Shchukins and the Morozovs of Moscow', Washington, *Studies in the History of Art*, 1974.

찾아보기

지은이 데이비드 스위트먼(David Sweetman)은 1943년
영국 노섬벌랜드에서 태어나 더럼 대학에서 예술학을 공부했다.
현대 디자인에서 피카소의 후기 작품까지 다룬 텔레비전 다큐멘터리로
유명한 그는 전기작가이며 미술사가이자 시인이다.
최근 우리말로 번역·출간되어 호평을 받고 있는
고흐의 전기『세상의 모든 것을 사랑한 화가』(1·2)를 비롯해,
전기『마리 르노』, 시집『끝 응시하기』등을 펴내기도 했다.

옮긴이 한기찬은 1955년 서울에서 태어나
연세대학교 국문과를 졸업하고 1980년 시인으로 등단했다.
이후 번역자로 활동하면서 100여 권의 외국어 텍스트를 우리말로 옮겼다.
옮긴 책으로는 한길아트에서 펴낸『채플린』(데이비드 로빈슨 지음)을
비롯하여『러시아 형식주의 문학이론』『두이노의 비가』
『뉴욕 3부작』『잃어버린 나날들』『스톤 다이어리』
『중국에 바친 나의 청춘』『숨어 있는 남자』등이 있다.